鄒其昌 范雄華 整理

- 國家社科基金重大項目「中華工匠文化體系及其傳承創新研究」（項目批准號16ZDA105）階段性成果
- 上海文化發展基金會圖書出版項目資助出版
- 「上海設計文獻整理與研究大系」之一

三才圖會

設計文獻選編

上海大學出版社

圖書在版編目（CIP）數據

《三才圖會》設計文獻選編/鄒其昌，范雄華整理．—上海：上海大學出版社，2018.6
ISBN 978-7-5671-2930-6

Ⅰ．①三… Ⅱ．①鄒…②范… Ⅲ．①藝術—設計—古籍—匯編—中國—明代 Ⅳ．①J06

中國版本圖書館 CIP 數據核字（2018）第 125008 號

責任編輯　傅玉芳　劉　强
封面設計　柯國富
技術編輯　金　鑫　章　斐

書　　名	《三才圖會》設計文獻選編
整　　理	鄒其昌　范雄華
出版發行	上海大學出版社
社　　址	上海市上大路 99 號
郵政編碼	200444
網　　址	www.press.shu.edu.cn
發行熱綫	021-66135112
出 版 人	戴駿豪
印　　刷	江蘇蘇中印刷有限公司
經　　銷	各地新華書店
開　　本	787mm × 1092mm　1/16
印　　張	48
字　　數	960 千
版　　次	2018 年 6 月第 1 版
印　　次	2018 年 6 月第 1 次
書　　號	ISBN 978-7-5671-2930-6/J·449
定　　價	480.00 圓

出版説明

　　《三才圖會》又名《三才圖說》，成書於明萬曆年間，由王圻、王思義父子編纂而成。《四庫全書總目提要》載："是書匯輯諸書圖譜，共爲一編。凡天文四卷，地理十六卷，人物十四卷，時令四卷，宫室四卷，器用十二卷，身體七卷，衣服三卷，人事十卷，儀制八卷，珍寶二卷，文史四卷，鳥獸六卷，草木十二卷。"每門之下分卷，條記事物，取材廣泛。所記事物，先有繪圖，後有論說，圖文并茂，互爲印證。全書爲形象地全面瞭解和研究明代及其以前的社會生活中諸如宫室、器用、服制和儀仗制度等設計問題提供了大量圖像結構資料，是中國傳統圖像文獻的集大成者。

　　《三才圖會》是中國古代一部極其重要的設計文獻，既包括文字文獻，更有豐富的圖像文獻，實際上是一部傳統意義上的中國設計史（當然這裏的設計與我們現在的設計，内涵有一定差异），有極高的學術價值，可以爲當代設計實踐提供參考和借鑒。由於《三才圖會》體量龐大，内容特別豐富，短期内不可能進行全面的整理和研究，故本次將重點放在其具有設計史價值的部分，即"宫室""器用""衣服"三部分。這三部分實際上涉及當代設計學科諸多領域，如建築環境設計（宫室）、産品設計（器用）、服飾設計（衣服），是"中華傳統考工學設計理論形態"中的重要組成部分，值得我們認真學習和研究。此次整理出版，旨在爲構建中國當代設計理論體系做探索。

一、中華傳統"考工學"設計理論形態及其歷程概述 [1]

（一）中華傳統"考工學"設計理論形態

　　中華傳統設計的基本性質是以《周易》《周禮》體系爲思想源頭的"考工學"設計理論形態。中華文化發展大致形成了三個圓圈：遠古至秦漢（華夏融合）——中原文化圈；晉唐宋元（亞洲融合）——四教文化圈；明清（全球融合）——東西文化圈。由此，中華傳統"考工學"設計理論發展歷程大致也有三個基本時期：遠古至秦漢（前7800—200，約8000年），爲"考工學"設計理論體系的創構期（摸索與創立）；魏晉隋唐宋元（200—1368，約1200年），爲"考工學"設計理論體系的成熟期（發展與完成）；明清（1368—1911，約600年），爲"考工學"設計

理論體系的轉型期（總結與挑戰）。中華傳統"考工學"設計理論史的三個重要理論形態分別是：《考工記》爲中華傳統"考工學"設計理論體系的奠基形態，《營造法式》爲中華傳統"考工學"設計理論體系的深化形態，《天工開物》爲中華傳統"考工學"設計理論體系的整合形態。

中國設計理論呈現爲兩個基本形態："考工學"形態和"設計學"形態。由於社會歷史背景的重大差異性，兩者之間既有着本質的區別，也有着實質性的密切聯繫。就其相互之間的差別而言，"考工學"是農業文明傳統手工業社會歷史背景下的產物，具有極大的個體性、自足性設計方式等特點。"考工學"形態下的設計，一般都是在小範圍的、手工作坊式的和融設計、製作與施工爲一體的自產自銷的環境下進行的。"考工學"設計的主體常常是某一方面的技術巧手或"匠人"，其接受的教育常常是師徒口授，傳播的形式和範圍極其有限。這種形態的設計，不是一種"自然稀缺經濟"的產物，而是真正"以人爲本"的造物設計活動，即真正是爲了追求生活藝術化的表現以及充分展示人的智慧與創造精神的體現。現代意義上的"設計學"形態，是在大工業化時代，集約化整合、多工種多行業合作的產物，具有極大的群體性、分工合作性設計方式等特點。

（二）中國古代設計思想的發展歷程、基本規律和特徵

在理解了中國設計思想的兩個基本形態之後，就比較容易把握和定位中國古代設計思想的發展歷程、基本規律和特徵了。

要研究和闡述中國設計思想史的發展綫索和主要特點，必須從其源頭說起。要探討中國設計思想起源於何時，就必然涉及中國古代設計的起源問題。依據歷史唯物主義觀點，意識是社會實踐的產物，也就是說實踐和意識是同步產生的。因此，中國設計和中國設計思想應該是同時產生的，有設計活動就必然有與之相應的設計思想。人類的設計實踐活動離不開人類設計思想的指導，儘管設計者可能是自發的或不一定自覺到了。那麼中國設計產生於何時呢？李硯祖指出："人類的文化最早是寫在石頭上的。人類的設計最早也是從石頭上開始的。人類學研究表明，在從猿到人的轉變過程中，人類曾經歷了一個使用天然木石工具的階段。當發現天然木石工具不能適應需要，而產生一種改造或重新製造的欲望，并開始動手製造時，設計和文化便隨着造物而產生了。"[2]

這就說明，中國設計和設計思想早在原始社會即石器時代就開始萌芽了。這個萌芽時期就是中國古代設計的起源。萌芽時期的設計思想常常和巫術原始文化融爲一體。從產生到19世紀中葉受到西方文化衝擊之前，中國設計理論基本上是"考工學"設計學的系統。

依據中國傳統文化發展的基本邏輯規律，中國設計思想的發展歷程大致呈現三個基本階段或時期。

1. 秦兩漢階段，即從遠古到兩漢（嚴格地說應是佛教文化進入中土以前，大約公元1世紀）

這一時期是中國設計思想的創立和體系形成時期，大致可以分爲三個小的階段：

遠古至西周、春秋戰國、秦漢。遠古至西周——中國設計思想處於積累階段，開始有零星的設計思想記載。春秋戰國——達到第一個高潮，出現了以《周易》爲代表的中國古代設計思想系統文獻。秦漢——設計思想體系進一步完善，鑄成了以《周禮》爲代表的"考工學"設計思想體系。

在這一時期，就其設計領域而言，各種設計領域均已不同程度地展開。依照《考工記》的記載，至少有30多類設計領域，如石器設計（包括玉器設計）、陶瓷設計、服飾染織設計、青銅器設計、鐵器設計、磚瓦設計、建築及裝飾設計、弓箭設計、車輛設計、色彩設計、造型設計等等。

設計實踐的繁榮，必定有與之相應的繁榮昌盛的設計思想理論。這一時期的設計思想充分體現着這一時期的時代精神——禮樂文化系統的確立。禮樂文化，已被公認爲整個華夏文化的基本風貌。一般認爲，禮樂文化產生於西周時期，即所謂的"周公制禮作樂"時期。"禮"觀念的確立是人類文明進程中的一個重大事變，昭示着由崇尚"天"轉到了認識"人自己"，從而提升了"人"的地位和意義。"禮"所關注的祭祀活動、政治活動以及相關的民政、軍事、刑律、教育等都體現着對"人事"的關懷。以"禮"爲核心的早期中國文化思想體現在儒、道、墨等學派中。"禮"的觀念及"禮器"的設計製作，對後世設計造物活動產生了極大的影響。

儒、道、墨等學派均尊"禮"（儘管理解上有差异）。

這一時期，陰陽思想、五行思想等以及《周髀算經》等科學思想盛行；《周易》體系的設計結構模式建立；《周禮》雖發現於漢代，但記載的基本上是周代的禮儀制度。

這一時期最大的成就是以《周易》體系和《周禮》體系爲代表的中國設計思想理論體系的建立。這一體系是以"禮樂文化"（中和）爲核心融匯了諸子學派、陰陽五行思想以及相關的科學思想等，從而構築起了中國設計學體系形態——"考工學"。

2. 東漢至宋元階段

這一時期的兩大學風、三階段：所謂"兩大學風"即漢學與宋學。漢學、宋學之爭直接導引出這一時期"考工學"設計思想的特徵：注重科學精神，從而形成了追求實事求是的疑古思潮。所謂"三階段"即東漢至魏晉六朝、隋唐、宋元。

（1）東漢至魏晉六朝：

儒道融合的玄學思潮，推進中國古代邏輯思維的辯證發展，從而爲佛教的中國化奠定了基礎。

佛教的衝擊，道教的興起與發展。

科學技術的高度發展，推動了中國設計思想的進步。

魏晉時期劉徽的"析理以辭，解體用圖"的設計思想；晉代裴秀的"製圖六體"的古代設計圖學思想；"界畫"及色彩理論的發展等。

（2）隋唐：

佛教文化的興盛及其中國化，促進了中國設計思想的發展和完善，如"意境"理論的完善。

隋唐出現了漢學的集大成——《五經正義》以及《通典》《唐律疏議》《唐六典》《藝文類聚》《初學記》等大書，這些著述中有大量設計思想文獻。

（3）宋元：

宋元時期，代表中國古代哲學思維最高水準的"理學體系"形成；代表中國古代科技最高成就的"四大發明"在此時期完成；科技理論著作有《夢溪筆談》《武經總要》《營造法式》《通志》《王禎農書》等。

東漢至宋元時期出現了大量以設計爲己任的設計家，如宇文愷、喻皓、蘇頌、蔡襄等。陶瓷成爲世界農業時代手工業技術發展的最高峰，也鑄就了中國的代名詞(china)。

3. 明清階段（1840 年前）

這一時期呈現出中國古代設計思想的總結特徵。就設計思潮而言，興起於宋代的文人化設計理念獲得了長足的發展，主要表現在園林設計、器物設計等方面。總結性的理論專著大量出現，如《園冶》《長物志》《天工開物》《髹飾錄》《農政全書》《遵生八箋》《遠西奇器圖說》《清工部工程做法則例》《陶說》《繡譜》《疇人傳》等。

就設計思想基本特徵而言，這一時期創造性活力明顯不如宋元，但更注重設計的生活化，從而也使得中國古代設計開始進入人們的生活。如《長物志》等著作中有大量涉及"容貌""儀態""飲食""養生""家居"等世俗生活的美學和設計方面的內容。

附：《中華傳統"考工學"設計理論發展史》研究框架

第一卷　遠古至秦漢（前 7800—200，約 8000 年）：中華傳統"考工學"設計理論體系的創構期（摸索與創立）

主要研究以《考工記》爲核心的遠古至秦漢的設計思想，包括器物文明與諸子百家設計思想的興起、《周易》《周禮》體系與中華設計傳統精神、《考工記》與中華傳統"考工學"設計理論體系的創構、《說文解字》與中華傳統文字設計理論等。

第二卷　魏晉隋唐宋元（200—1368，約 1200 年）：中華傳統"考工學"設計理論體系的成熟期（發展與完成）

主要考察以《營造法式》爲核心的魏晉隋唐宋元的設計思想，包括典章制度與傳統生活方式（以"三通"、《唐六典》和《事林廣記》爲核心）、回望三代與創新科技（以《博古圖》《夢溪筆談》《王禎農書》及蘇頌《新儀象法要》爲核心）、虛擬與現實（以三教融合、理學挺立、藝術繁榮及朱子《家禮》與設計思想爲核心）、"法式"與中華傳統設計理論體系的成熟形態（以《營造法式》及陶瓷設計思想爲核心）等。

第三卷　明清（1368—1911，約 600 年）：中華傳統"考工學"設計理論體系的轉型期（總結與挑戰）

主要討論以《天工開物》《考工典》爲核心的明清設計思想，包括走向綜合（上）（以《天工開物》《考工典》爲核心）、走向綜合（中）（以《髹飾錄》《園冶》《繡譜》《陶

説》等爲核心）、走向綜合（下）（以《魯班經》及故宫設計思想等爲核心）、爲"遵生"而設計（以《遵生八箋》《長物志》《閑情偶寄》及像俱設計思想爲核心）、補儒易佛與中華傳統設計思想的轉型（以徐光啓、王徵爲核心）等。

二、《三才圖會》文獻體系闡釋[3]

（一）《三才圖會》編纂結構解析

《三才圖會》以"三才"爲編纂邏輯，富於哲理，指導并貫穿全書。《三才圖會》將浩如烟海的天文地理、人倫規範、文史哲學、自然藝術、經濟政治、農桑漁牧、醫藥良方等百科内容排比剪裁，細密分類，匯輯成書，構建了一部條理清晰、繁而不亂的龐大文獻體系，這得益於王圻爲書所擇"三才"之名。"三才"是中國傳統宇宙模式，"天""地""人"是其三大構成要素。《周易·繫辭下》曰："《易》之爲書也，廣大悉備：有天道焉，有人道焉，有地道焉。兼三才而兩之，故六；六者，非它也，三才之道也。"[4]《説卦傳》中又曰："是以立天之道曰陰與陽，立地之道曰剛與柔，立人之道曰仁與義。"[5] 由此可知，"三才"指的天、地、人三者及其相互間的關係，貫穿以"陰陽""剛柔""仁義"爲代表的中國傳統文化，三者相互聯繫、相互影響，是變化的、運動的、宏大的宇宙觀。

《三才圖會》的編纂體例較爲系統科學。類書的基本功能級把文獻資料分類編次，重輯成書，其分類當否，就成爲至關重要的問題。《三才圖會》并非像一般類書那樣將傳統知識進行簡單拼盤羅列，而是以一種富於哲理性的思想把它們串聯起來，從而形成一個科學知識的體系（圖1）。這種指導思想的總綱，就是論述天、地、人關係的"三才"

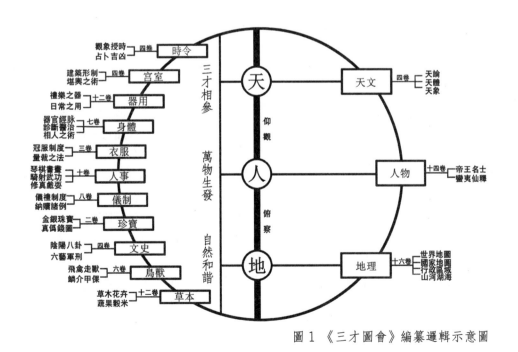

圖1 《三才圖會》編纂邏輯示意圖

理論。這裏的"人",既非"天""地"的奴隸,又非"天""地"的主宰,而是與"天""地"并列,能够仰"天"俯"地"、"制天命而用之"的參與者、觀察者。《三才圖會》開篇三卷按照天文、地理、人物的次序展開,又在"天人相參"[6]理論的基礎上,將人於生產生活中獲得的對客觀事物的普遍認知分類纂集,以類系事,後續分編爲11個門類。相較於被學界視爲極重圖譜的宋人鄭樵,其所纂《通志·略》按氏族、六書、七音、天文、地理、都邑、禮、謚、器服、樂、職官、選舉、刑法、食貨、藝文、校讎、圖譜、金石、灾祥、昆蟲草木等較隨意地羅列堆砌,而《三才圖會》不論是在全書結構的設計上,還是在每個門類所輯資料的編次方法上,始終貫穿"三才"這條主綫,邏輯清晰,分類合理,更具系統性、科學性,更便於檢索使用,在當時實屬難能可貴。

《三才圖會》的編輯内容琳琅滿目,包羅萬物。全書分天文、地理、人物、時令、宫室、器用、身體、衣服、人事、儀制、珍寶、文史、鳥獸、草木等14門,共106卷。

"天文"4卷,分天論、天體論、天象論三大部分,卷前有總序,依次包含天文總圖、二十八星宿、古書典章中記載的星體運行圖及日食、月食等天文現象等内容。該部分對人的認知的影響體現在分野、占卜等方面。

"地理"16卷,先以總括性質的山海輿地全圖、華夷一統圖開篇,其後分別介紹各行政區域、九邊鎮、河運及漕運、名勝古迹、八夷,緊接着按歷史順序介紹歷代疆域、帝都等内容,另載土地制度和區田、圍田等造田、護田法。

"人物"14卷,前三卷介紹明世宗之前的歷代帝王,後五卷介紹名臣將相,再接三卷篇幅收録釋家、道家諸人物,後三卷輯録域外及傳説中的國度。

"時令"4卷,有天地始終消息圖、閏月稱歲圖和日出日没永短圖、月生月盡盈虧圖等天象變化圖,有甲子等六十年神方點陣圖、十二月方點陣圖、天運星煞直日圖等用以指導農業、生活等事務的圖像資料。

"宫室"4卷,涵蓋各類宫室及其設計思想、周禮朝位寢廟圖、太學圖、皇城圖等政治性圖制,有陽宅九宫圖、陽宅内形吉凶圖、陽宅外形吉凶圖等生活氣息濃厚的圖制。

"器用"12卷,包含禮樂之器、舟車、兵器、農器、什器等内容,内容全面,幾乎涵蓋生活中的各類器物。

"身體"7卷,包含肺、胃、心等身體器官及人體經脉圖、臟腑病圖等,還包含病症圖及其治療方法。該部分最後一卷還涉及人相問題,如男人面痣圖等。

"衣服"3卷,主要包含冠服制度、喪服、士庶之服、衣服裁剪之法等内容。

"人事"10卷,涵蓋琴、棋、書、畫、槍法、陣法、太極元氣圖、二十四氣修真圖以及投壺、鬥牛等涉及生活層面的内容。

"儀制"8卷,主要涉及重大政治活動所需儀制,如正旦冬至朝賀圖、中宫受册圖、國朝鹵簿圖、國朝儀仗圖以及天子納后納彩圖等皇族婚禮儀制,另有喪禮儀制、太學祭先師圖、古禮正寢時祭圖、五刑之圖等内容。

"珍寶"2卷,共包括兩部分内容:一是"珍",指貴重珍奇的珠寶;二是"寶",即貨幣名,以錢圖爲代表。

"文史"4卷,一卷主要有易圖、皇極經世圖、伏羲八卦方點陣圖,二卷以詩經圖、

禮記圖、書經圖、周禮圖爲主要內容，三、四卷以春秋圖、詩餘圖譜爲主要內容。

"鳥獸"6卷，前兩卷主要是以鳳、孔雀、畫眉、海東青等爲代表的鳥類，三、四卷主要是以麒麟、海馬、狼、黑狐等爲代表的獸類，最後兩卷則收錄龍、蛟、魚、水母、青蛉等鱗介類。

"草木"12卷，前七卷主要收錄有藥用價值的草類，八、九卷爲木類，十卷收錄各種蔬菜，十一卷收錄果類和穀類，十二卷收錄各類花卉。

從所錄條目可以看出，《三才圖會》內容之廣博幾乎已近當時知識分子的認知體系的最大上限，基本涵蓋了中國古代文化的全部內容，是一部具有百科全書性質的文獻體系。

最後，從編輯風格的角度看，《三才圖會》的編輯風格首開類書先河。該書充分重視圖譜的作用，所用的圖像超過了文字，這在中國古代類書史上是絕無僅有的一次。書中圖像居於中心地位，文字反而處於從屬地位，圖勒於先，論說綴後，圖像與文字的順序多爲右圖左文或上圖下文，圖文并茂，簡潔明瞭，徹底摒棄了該書刊以前文字爲主、圖片爲輔的編纂模式，爲形象地瞭解和研究明代的宮室、器用、服制和儀仗制度等提供了大量直觀的資料和豐富的歷史資訊，避免了以往類書把知識抽象成文字傳播而造成的資訊失真問題。《三才圖會》在敘事時採用了較爲固定的模式，即先圖像、再注釋、後評論，有"述"有"作"，所用圖像形式多樣：寫生圖、示意圖，乃至表格，大都洪纖畢現、質樸自然；注釋追根溯源、去繁取精，較爲完整詳盡；評論有理有據、不偏不倚，特色鮮明。此外，《三才圖會》非常注重雅俗共賞。王圻父子廣加搜輯，明確引證的書共200多部，還引用他人論文近百篇，分布於各卷中，如"天文"中引用的《論日月食》、"地理"中引用的《廣東要害論》等文章，大大提升了該書的理論高度及學術性。書中還經常引用民謠俗諺，生動風趣，如"地理"中引用諺語"武功太白，去天三百"，"器用"中引用民諺"耕而不勞，不如作暴"，介紹歌風台、鳳凰台、白鷺洲等名勝時，借用游歷過此地的名人詩句，可謂隨類賦彩、充滿趣味。

（二）《三才圖會》作者及流傳版本

《三才圖會》作者王圻（1530—1615），初字公石，後改名圻，更字元翰，號洪洲，生於松江府上海縣書香富室。嘉靖四十四年（1565）進士，明代文獻學家、藏書家。王圻禮學、經學功底深厚，文學方面亦有建樹，且知行合一，後人評價他說："公學不標知行，而見解實踐直登孔孟之堂。文不驚鉤棘而博大渾融。獨窺馬班之奧。心不好黃老而靜虛恬澹妙於玄門，口不譚西方而忍儉慈悲深於禪理。實心實行，真品真才，和不爲同，貞不爲异，一代偉人也。"[7]王圻生性耿直，不懼強權諫言，致官途多舛，"除清江知縣，調萬安。擢禦史，忤時相，出爲福建按察僉事，謫邛州判官。兩知進賢、曹縣，遷開州知州。歷官陝西布政參議……"[8]儘管仕途不穩、官路曲折，但王圻一直勤於筆耕，著述遍及四部，以《續文獻通考》《稗史彙編》和《三才圖會》三部著作最爲突出。若說前兩部著作體現出王圻深厚的史學功底，則《三才圖會》最能在創作、思想、方法等層面體現出王圻的遠見卓識。

《三才圖會》成書於明萬曆三十七年（1609）前後，卷帙之浩繁、體量之博大在私修類書界堪稱前無古人之作。是何原因促成王圻耗費巨大精力編纂此書？結合王圻生平及其在《三才圖會·序》中的自述，可以從王圻本人及其所處社會因素兩個方面進行分析。

從個人因素看，王圻治學興趣廣泛，其研究方向呈現出求新求異的特點。王圻自幼聰穎，好讀書，思維靈敏，博學多聞。《雲間志略·王參知洪洲公傳》中記載："公生三歲能辨字，四歲能讀書，七歲受戴氏禮，十四爲博士，十六而廩於官。凡經傳子史、百家言及性理綱目諸書無不貫串。"[9] 王圻熱愛讀書，更擅長思考，他的思想也是超前又活躍的，這就爲他對圖像的熱愛打下了基礎。他認爲圖像有重要作用，"圖畫所以成造化、助人倫、窮萬變、測幽微，蓋甚哉！"也認識到了圖像因不被重視所處的尷尬地位，"圖之不可以已也。自蟲魚鳥獸之篆興，而圖幾絀；暨經生、學士爭衡於射策帖括之間，而圖大絀"，加之"余少年從事鉛槧，即艷慕圖史之學"[10]，是促使他編成此書的主要原因。

從社會因素上看，原因有二：其一，明萬曆三十七年前後正是明王朝由盛轉衰時期，時局每況日下，導致國家處於內有農民起義、少數民族起義不斷，外有倭寇、歐洲殖民國家的沿海侵犯及緬甸等國邊境挑釁的內憂外患的狀態。政局的腐朽與衰落令王圻深感疲憊，他知曉爲官救民已無希望，轉而"以著書爲事，年逾耄耋，猶篝燈帳中，丙夜不輟"[11]，著有《續文獻通考》《稗史彙編》《兩浙鹽志》《海防志》《雲間海防志》等書，《三才圖會》就是其中對後世影響較大的一本。其二，明代類書發展興盛，圖譜也廣受重視，爲《三才圖會》的出現提供了客觀條件。《四庫全書總目》包括存目在內共計收錄類書282部，明代類書137部，在數量上幾乎占據類書總量的一半。如此看來，《三才圖會》也是類書發展到成熟階段的產物，其產生具備一定的歷史必然性。

《三才圖會》刊行後便風行於市，現流通於世的《三才圖會》有三：一爲明萬曆三十七年"男思義校正"本，二爲明崇禎年間"曾孫爾賓校正"本，三爲清康熙年間"潭濱黃晟東曙氏重校"本。後兩本均爲王思義元刻本後印補修本。俞陽《〈三才圖會〉研究》[12]已有詳細論述，現轉抄於下：

一爲初刊於萬曆三十七年（1609年）的"男思義校正"本，今上海圖書館有藏，板框高207毫米、寬138毫米，間有漫漶，半頁9行22字，字爲匠體，白口無魚尾，四周單邊，竹紙，其卷首"顧秉謙序"版心下方有"金陵吳雲軒刻"字樣、地理卷首"唐國士序"版心下方有"秣陵陶國臣刻"字樣，另外還可以見到"晦之"字樣的標記，這說明本書的刻工基本上來自南京地區。

二爲明末崇禎年間"曾孫爾賓重校"本，王重民先生曾在《中國善本提要》中批評王爾賓本與初刊本無異，却在原版上剜成自己校著，實在乃不肖子孫，并且嚴厲斥責說："爲爭自己微名，毀棄祖父故業，士習至此，國家安得不亡乎？"

三爲清康熙"潭濱黃晟東曙氏重校"本，該本板框高209毫米、寬137毫米，半頁9行22字，白口無魚尾，四周單邊。其卷首扉頁有書牌記題"潭濱黃曉峰校，類書三才圖會，

槐蔭草堂藏版",正文卷端題"雲間元翰父王圻纂集,潭濱黃晟東曙氏重校"。黃晟,字東曙,清代乾隆舉人,號槐蔭草堂主人。今細驗康熙本《三才圖會》原書,發現許多頁從字體到間距悉如初刻本,則該本很可能是原版的修補重刻本。如《天文圖會》卷一的19和20兩頁和明刊本完全一致,而第23頁又明顯是經過修改的重刻。根據復旦大學吳格先生的提示,《三才圖會》在明清流傳的三種版本很可能是根據同一套雕版刊刻的。

（三）《三才圖會》評價問題

《三才圖會》體量巨大、涉獵廣博、內容多樣、插圖豐富、版刻精美,後世對其褒揚甚多甚重;同時因書中圖譜多取之於他書,間有冗雜、虛構之弊,甚至添加了一些想象及神話色彩,提出批評貶低者亦不乏其人。

褒揚者對該書巨大的編纂體量、獨特的編排方式和書中圖像的數量、品質,不吝溢美之辭,代表人物多為明代知識分子群體,如周孔教有評曰:"悉假虎頭之手,效神奸之象,卷帙盈百,號為圖海。方今人事梨棗,富可汗牛,而未有如此書之創見者也。"內閣大學士顧秉謙評曰:"余稍稍展卷,未及卒業,不覺洞心駭目。方今市肆所藏,多可汗牛,然其巨者不過資帖括,而細者僅足佐談笑,所稱具體則未有如此編者也。"陳繼儒撰序時提到"喜王氏之有歆向父子也",將王圻父子與劉歆父子並論,可見陳繼儒對王圻父子遠見卓識的由衷贊佩,也反映出他對《三才圖會》一書價值的推重[13]。

有趣的是,不僅在國內,在國外《三才圖會》也極受追崇。義大利著名漢學家白佐良（Giuliano Bertuccioli）和馬西尼（Federico Masini）合寫的《義大利與中國》一書大量引用了《三才圖會》的內容;《劍橋中國明代史》則把該書列為"最突出的兩部類書之一";李約瑟主編的《中國科學技術史》直接指出:"在當時出現的小型百科全書當中,最有趣的一本是王圻和他的兒子於1609年所著的《三才圖會》;該書共有106卷,並有許多有科學意義的事物的圖畫。"[14]李約瑟不僅稱該書為"最有趣",還將其列為最常用的參考書之一,大量引用其中的圖片和文字。

與上述一味褒揚相比,中國清代《四庫全書》編者、清代學者周中孚以及朝鮮李朝人洪奭周對《三才圖會》的評價則相對中肯。《四庫全書總目》稱《三才圖會》為明人圖譜之學中的"巨帙",評其曰:"采摭浩博,亦有足資考核者,而務廣貪多,冗雜特甚。其人物一門,繪畫古來名人形象,某甲某乙,宛如目睹,殊非徵信之道。如據倉頡四目之說,即畫一面有四目之人,尤近兒戲也。"[15]周中孚在《鄭堂讀書記》中則有:"蒐羅頗為繁富,亦有裨於多識,而門目瑣屑,排纂冗雜,下至弈棋牙牌之類,無所不收,即所繫諸說,亦皆捃掇殘剩,未晰源流,甚至軍器類中所列鞭、鐧二圖,稱鞭為尉遲敬德所用,鐧為秦叔寶所用,雜采《齊東》之語,漫無考證,其不及章本清《圖書編》遠矣。"[16]洪奭周一方面對其"知書知圖"的編排方式贊嘆有加,稱之為"近世罕有",同時在《洪氏讀書錄·子部·說家》中評曰:"《三才圖會》一百卷,皇明王圻之所作也……各為之圖,並繫說於其下。其包括既富,務博而不務精,其訛舛固已多矣。其圖又輾轉摹寫,愈失其真。然古之君子左圖右書,後世知書

而不知圖,若此書者,亦近世之所罕有也。"[17]三者皆肯定了《三才圖會》采擷廣博、博收并蓄、裨益考核的優點,也指出其內容雜蕪、出處不明、考證不晰的缺點,評價據實中肯。

客觀上講,《三才圖會》作爲一部大體量私修類書,廣搜博取,難免存在疏漏之處,加之時人對客觀事物的認知局限,致書中某些圖像失真失信。但瑕不掩瑜,《三才圖會》終不失爲類書中的佼佼者,它的價值主要體現在以下幾個方面:

從書籍發展史看,《三才圖會》是我國古代第一部真正意義上的類書,有極其重要的歷史地位。明代是類書發展的重要時期,《四庫全書總目》中收錄明代類書139種,約占類書總量的一半。明代以前雖已出現專門收錄圖像的文獻,但書中圖像大都作爲文字的附屬,用以佐證文字描述的準確性,并不占主導地位,如宋代的《考古圖》。明代衆多類書中,不乏以圖譜爲主的書籍,如章潢的《圖書編》127卷,篇幅大過《三才圖會》106卷,但選材範圍小、刻版較粗糙、圖像欠精美,總體上遜色於《三才圖會》。顧秉謙在《序》中寫道:"然嗜書者十有五六,而嗜圖者則十不得一也。"[18]高度評價了王圻對圖像認知的敏銳程度,也從側面體現了《三才圖會》的類書價值和歷史地位。

從記述內容看,《三才圖會》具有重要的文獻價值。該書取材不僅廣、雜,而且新、嚴。說新,《萬國公圖》和《本草綱目》剛剛出版,王圻就頗有遠見地將之收錄書中;說嚴,可見《三才圖會·凡例》:"仙釋二家,雜見諸書,今取其稍信而可圖者,餘不俱載。"此外,作爲一部私修類書,《三才圖會》少了官方類書歌功頌德的成分,內容貼近現實生活,雅俗共賞。以"人物"爲例,除介紹歷代先賢及史上真實人物,還錄有釋家、道家等民間口傳人物。書中依據傳說中的人物形象勾描圖片,記錄新奇曲折的故事情節,也側面反映了當時普羅大衆的審美及道德取向。又如"宮室"中的"暴室",以織作、染練、晾曬過程爲圖,重現了古時鮮活的生活場景。這些都是研究古代平民文化的一手資料。考證文獻是研究學問的基本方法,而中國文化燦若星辰,文獻更是多如牛毛,倘以一人之力推古及今,難度之大可想而知。王氏父子歷覽古今,詳察典章,於書中盡述事物起源、名物制度等,且大多直接采錄原始文獻,爲後世研究者校勘异文、考證真僞提供了極其重要的文獻依據。

從編排方式看,《三才圖會》分類有序、圖文并茂,對後世工具書的編制影響深遠。前文提及,《三才圖會》大量搜輯各類文獻,并依據"三才"邏輯分門別類、按冊裝訂,十分便於查找。以"器用·樂器"爲例,王氏按材質將樂器分爲"金之屬""石之屬""絲之屬"等類別,若讀者查找編鐘,自然就會翻閱"金之屬",省心省時,甚爲便捷。書中同時對疑難字的讀音作了解析,如"筥(市專切)",爲文獻的閱讀清除了障礙。《三才圖會》還開了書籍圖文并重之先河,之前也有部分類書編錄了部分圖片,但均作爲文字的輔助說明,數量也不如該書豐富。書中圖片的加入不僅使讀者更直觀地瞭解事物、有效傳遞資訊,也令枯燥的文字變得生動,增強了資訊記憶的有效性。在該書發行後,工具書大多改變了編纂思路,或效仿《三才圖會》的編纂體例,吸收其分類長處;或更加重視圖文互補、圖文互證的編輯方式。及至清代陳夢雷所編《古今圖書集成》,古代類書發展已至頂峰,該書不僅參照《三才圖會》的編排方式,按天、

地、人、物、事的邏輯分門別類、次序展開,還直接取資其中圖文約700處,可見《三才圖會》對後世類書編纂模式的深遠影響。

三、《三才圖會》設計文獻體系闡釋

從設計學的角度上看,卷帙浩繁的《三才圖會》中"宫室""器用""衣服"是最具有研究價值的三大部分,也是本書整理與研究的對象。

先從這三部分的内在邏輯上看,編者以"禮"爲内綫,將三者串聯起來。古人認爲宫室是禮體現在生活中的重要載體,"宫室既定,然後人有所麗,器有所措,升降往來之節,可得而通也"[19],所有装飾和器物均圍繞宫室展開,自然在排序上要將"宫室"前置。服飾則與車輿置於同樣的高度,歷朝"輿服志"最能體現當時禮制的特點。在原書中,車輿類被歸於"器用"中,而服飾被單獨列出,作爲"衣服"置於"器用"後。

本書選擇的研究對,最能體現出人對於居、用、衣等生活中基本物質條件的需求,關係到人類生活的方方面面,是人類構建完備生活系統必不可少的三個部分,從設計學的角度看,契合設計的目的,即滿足人們的需要;最重要的是,回歸到"宫室""器用""衣服"本身,三者皆與人的觀念、生活方式息息相關,承載着深厚的社會、歷史和文化内涵,是人們道德、倫理、宗教以及情感的重要載體,也是人對於精神生活需求的外現,對於設計學理論研究而言,有助於我們從設計的觀念層面、制度層面等深入理解古代的設計理論。

(一)《三才圖會》中的設計文獻内容闡釋

1."宫室"設計文獻内容闡釋

從基本結構上看,"宫室"體量不大,共4卷,以總分結構叙事,收録圖片文獻281幅,輯取自《蘇氏演義》《三輔黄圖》《皇圖要覽》《漢宫闕名》《開元文字》等書。

從總體内容上看,該部分主要包含了宫室及宫室的設計思想兩個方面,兩者相互穿插,前兩卷以宫室爲主,後兩卷側重於宫室設計思想。

宫室是我國特有的語言,那麽,何爲"宫室"?可以從兩個方面理解:一是回歸文字本體,宫室是居所的統稱。從漢字構造上看,"宫"字是象形文字,如圖2所示,其寶蓋頭像房頂,兩口像窗及門,當爲居所。按《周易·繫辭下》:"上古穴居而野處,後世聖人易之以宫室,

圖2 "宫"字的字形變化

圖 3　大壯

上棟下宇，以待風雨；蓋取諸《大壯》。"[20] "大壯"是《周易》中一卦（圖3），由乾卦和震卦組成，乾下震上，震卦爲雷，乾象天（古人意識中的天爲圓形），暗含圓頂遮蔽風雨之意，古人認爲宮室發端於此。再看"上棟下宇，以待風雨"，這裏描繪的宮室是區別於"穴居"，且上有棟梁、下能容人的獨立空間，其功能純粹，即爲人遮風避雨，由此可推斷出"宮室"本意當爲住宅的統稱。又按《白虎通》："黄帝作宮室，以避寒濕。"[21] 這段文字提到宮室爲黄帝所建，其功能爲躲避嚴寒酷暑，與上文宮室的功能有异曲同工之妙。"室"爲會意字，《說文》："實也。從宀從至。至，所止也。"指人到室内就停止，可理解爲容人之處（供人休息），即居所。《爾雅·釋宮》："宫謂之室，室謂之宫。"宫與室含義相通，則可得出"宫室"之本意爲居所的稱謂，并没有被打上階級烙印，亦不是某項活動的專用場所。二是自秦漢始，宫室成爲帝王專用居所的稱謂。《風俗通》："宫室一也。秦漢以來尊者以爲常號，下乃避之也。"此處尊者爲帝王，"下乃避之"的"宫室"與春秋時期"儒有一畝之宫，環堵之室"中的"宫室"之意相比產生了變化，成爲帝王居所的專用名詞。鑒於宫室的兩重含義，各卷内容都力圖展現不同的宫室語言，以形成完整的體系（表1）。

表1　"宫室"設計文獻内容概覽

類別	卷目	涉及領域	主要内容
宫室	一	宫室形制	宫殿、住宅、公共建築、建築構件
	二		學堂（貴族）、農業設施、防禦建築、交通設施
	三	堪輿之術	學堂（平民）、祭壇、陽宅九宫圖、東西四宅圖、陽宅内形吉凶圖
	四		陽宅外形吉凶圖、宅位圖

從具體内容上看，"宫室一卷"帶有濃厚的總釋色彩，輯録宫、殿、閣、堂、學、市、廊等28個條目，總體上采用由國家到個人的邏輯編排，體現出極强的倫理觀。編者先從統治階層的居所編集，按照使用功能的不同，分别從政治到生活、從居住空間到公共空間、從整體到局部的邏輯順序將宫室的不同類型呈現在讀者面前。按宫室的實用功能，可分爲以下幾類：

宫殿類：宫、殿、軒轅明堂、周明堂等；

住宅類：樓、庭、宅、房、閨等；

公共類：館、亭、邸驛、學等；

構件類：墻、廊、欄等。

本卷少了規制，專注於宮室知識的普及，以亭爲例："亭，停也，人所停集也（《釋名》）。秦法十里一亭，亭有長。則是其制始於秦。西京苑内有望雲亭，東京有金穀亭，又名街彈之室，則今之申明亭也。"編者深入淺出，從亭的名稱由來入手，接下來探討亭的歷史，落脚於明時的亭制，加深了讀者對亭的理解。

"宮室二卷"以輯録宮室圖制爲主，農業基礎設施爲輔，雜以軍事設施和交通設施。具體包含下列内容：

政治性宮室圖制：周禮朝位寢廟社稷圖、燕朝圖、治朝圖、外朝圖、天子七廟圖、郡國圖等；

學堂圖制：天子五學圖、天子辟雍圖、諸侯泮宮圖等；

農業設施：蠶室、田廬、守舍、倉、廩等；

防禦建築：郭、城、弩台等；

交通設施：橋、浮橋、釣橋等。

本卷内容較前者更爲豐富。在編排上，編者將政治、教育、農業、軍事放在一卷中，看似風馬牛不相及的編排，實則意義重大。政局的穩定是封建統治者最終的追求，農業作爲封建社會最重要的經濟來源，在統治中起着重要作用。農業穩定，某種程度上就意味着統治的穩定。古人按職業不同，將人分爲士、農、工、商四類。士屬於封建統治的管理階級，可幫助君主維護統治秩序，"聞見""博學""意察"是最被推崇的職業。交通可爲資訊交换和經濟發展服務，軍事設施能助農業和經濟的穩定發展，因此四者相互影響、相互牽制，關係到國之根本，這樣的編排是合情合理的。

"宮室三卷"具有承上啓下的編排特點，按先國家後個人、由主要到次要的邏輯，以學、皇城圖制、祭祀圖制爲重點編排對象，輔以普通住宅圖制。本卷以較大篇幅輯録"夫子宮壇圖"，旨在突出儒家思想在中國歷史上的重要地位。自漢武帝"罷黜百家，獨尊儒術"後，以孔子爲代表的儒家思想成爲中國的主流思想，影響深遠。本卷中不斷出現與"南京"有關的條目，與《三才圖會》成書於明代密切相關。明初建都南京，編者自然要極力呈現都城南京的政治、經濟、生活情况，不論皇城、官署還是寺廟、街市、橋梁，都是編者重要的編輯素材。上卷中輯録了統治階層對農業的高度關注，本卷承接上卷，着重輯録各階層的祭祀圖制，并以文字的形式對圖片中社稷壇的層數、階數、各門方位、房間設置均作詳細說明，力求清晰明瞭，爲後人提供詳細參數。

"宮室四卷"只有兩部分内容：陽宅外形吉凶圖、宅點陣圖。從編纂邏輯上襲承上卷，着重體現風水學對住宅的影響。"風水"這一觀念源於人趨利避害的本能及人們對自然世界的客觀評價和經驗總結，强調建築要依山傍水、坐北朝南、負陰抱陽等，其中不乏迷信思想，但有些觀點也可以在天文學、氣象學、地理學等相關知識體系中找到相應的科學的解釋。另外，在本卷末尾還輯録了房屋等級的劃分，按品級規定房屋的房頂、裝飾、廳、門等規格，以禮始卷，以禮終卷，排布巧妙，用心良苦。

2."器用"設計文獻內容闡釋

"器用"是本書體量最大的部分,共 12 卷。文獻輯取自《宣和博古圖》《樂書》《農書》《武備志》等書籍,以平行結構介紹各類器物,各卷之間交叉甚少。

從編纂邏輯上看,"器用"兩字可全部概括"器用"12 卷之間的内在邏輯。第一,從書中所載内容上看,《説文》:"器,皿也。皿、飯食之用器也。然則皿專謂食器。"段玉裁注"器乃凡器統稱"這句話旨在説明,"器"即器物,是所有器具的統稱,"器用"從禮、樂、行、漁、兵、紡、農、什、刑等方面,較爲全面地搜輯了明及明代前所有器具的資料。第二,"器用"兩字隱含了從"國之重器"到"民用"的邏輯,即由政治到生活、由國家到個人的邏輯。"器用"内容從"禮器"開始,以"刑具"結束,充分體現了古人"德主刑輔,禮法并用"的治世觀。第三,在叙事邏輯上,編者采用"由古及今"的時間順序,用兩卷篇幅先叙古器,再談今用,間以編者評述,叙事清晰明瞭,與讀者的知識接收過程契合,不論在編纂邏輯還是叙事模式上都體現出濃厚的人文關懷。

"器用"具體内容如下(表2):

表 2 "器用"設計文獻内容概覽

類別	卷目	涉及領域	主要内容
器用	一 二	古器	青銅器、竹器、玉器
	三 四	樂舞、射侯、舟類	樂器、舞器、射侯(箭靶、計數器)、舟船
	五	車輿、漁類	車輿:軍事用車、普通交通工具、玩具 漁類:網、竹器
	六 七 八	兵器	冷兵器、戰時旗幟、熱動力機械系統類重兵器、攻城與守城器
	九	蠶織類	紡車、織機、養蠶工具
	十 十一	農器	盛儲器、研磨器、田間生産工具
	十二	什器	日用雜器、刑具

"器用一卷""器用二卷"以"禮"爲編纂主綫,輯録各類祭祀用器、使節符節、明器、量器等。編者特意在卷首標注"古器"兩字,使這兩卷具有極强的"考古"特色。當然,此處"考古"與現代意義上的"考古"有極大區别,更側重於金石學研究。金石學研究發源於宋真宗時期,其研究物件爲青銅器和石刻碑碣,研究重點偏重於著録和考證文字資料,缺點是不對器物進行深入研究,與現代具有系統性、完整性的考古學有極大區别。

兩卷内容以青銅器爲側重點,按其使用功能可分爲以下幾類:
食器:鼎、鬲、甗、甌等;
設食器:簋、簠、敦、豆、盂等;
酒器:尊、彝、壺、爵、角、觚、斝、觶等;

水器：鑒、盤、缶、瓿等；
洗具：匜、匜盤、洗、盆、鋗、杅、鑒等。
"器用二卷"的内容以祭祀時所需擺台、布巾爲主，玉器及其墊襯物纁藉次之；明器，以玉器爲主；另有竹、木材質地的容器和祭祀時供人使用的傢具，如筐、匏樽、几等，分類較爲清晰。"器用二卷"還羅列有使節所用符節、祭祀所用玉器，雜以刀、筆等物。如：

擺台具：梡俎、巖俎、棋、禁等；
器具襯墊：布巾、纁藉等；
竹木容器：筐、筐、筥、匏樽等；
使節所持符節：人節、管節、虎節等；
祭祀用玉：璧、圭、璋、琮、璜等。

"器用三卷""器用四卷"以"樂"和"舞"爲編纂主綫，條理明確，尤以第三卷的編纂思路最爲明朗。該卷編者按照製作樂器的不同材質，將其劃分爲金、石、絲、竹、匏、土、革、木八大類，并考其源，考其制，考其用，力求詳盡。"器用四卷"内容同樣明確，分作舞器（舞的種類和相應道具）、射侯（分虎侯、熊侯等箭靶和咒中、皮堅中等記數器具）、舟類（舟、船等水上交通工具）三部分。也許讀者會感覺該卷的内容編次有些混亂，其實不然。"器用三卷"中詳録樂器，篇幅可占一卷，而舞和舞器在數量上無法與前卷相比，出於均衡册數的目的，編者將帶有一定娛樂性質的射侯與舞及舞器組合到一起。至於舟，可理解成是爲"器用五卷"中所載交通工具作鋪墊。

"器用五卷"分車輿和漁具兩部分内容。車輿，編者先從車本體出發，介紹車的結構及各個部件的尺寸，又從車的使用功能上，將車分爲軍事用車、普通交通工具、玩具、農具三大類别，分作詳述。漁具，顧名思義爲打魚的工具，按材質不同分作網和竹器兩大類，依據不同水域的不同情况、不同的漁獲方式、不同的水産品分作詳述。

"器用六卷""器用七卷""器用八卷"均輯録兵器，其篇幅之大、種類之多，可窺軍事於國的重要性。具體而言，"器用六卷"主要輯録了各類冷兵器，如干、戈、戚、揚等，此外還輯録羽、旄、旌、物、旗、旒等戰時旗幟；"器用七卷"以炮、火箭、槍等熱動力機械系統的重兵器爲主；"器用八卷"承上卷重兵器，如銅發貢、佛狼機、子母炮，另輯録各類攻城、守城器械，如用以攻城的繩梯、攻城絞車、鐵撞木、地道、上頭車梯等。

"器用九卷"以蠶織類爲編纂主綫，輯録紡（大紡車、小紡車、蟠車、絡車等工具）、織（機、繩車等工具）、蠶（桑網、蠶槌、蠶椽等養蠶工具）等器具，其最大特色體現在將南北方有關紡織問題進行全面思考，兼顧南北方差异，充分體現了編者的全域意識和經邦濟世的編纂目的。

"器用十卷""器用十一卷"以農器爲主。農業是我國古代最重要的物質生産部門，用兩卷的篇幅輯録農器，充分體現出農業對古代社會的重要性。從使用功能上分，主要有以下幾類器具：

糧食盛儲器：笀、筥、甋、穀匣等；
糧食研磨器：杵臼、䃺碓、磨、輾等；
灌溉用具：大水柵、木筒、桔槔、轆轤等；
田間生產用具：穀杷、耘杷、扒、平板、刮板、耒耜等；
插秧用具：秧彈、耕索、秧馬等；
糧食收割用具：銍、艾、刈鐮、推鐮、粟鑒、割刀等。

"器用十二卷"名目爲"什器"，《史記·五帝紀》注："什物謂常用者，其數非一，故云什。"由上文可知，"什"可理解爲日常生活中種類繁多的器具，故本卷內容多且雜，大致可分爲以下幾個方面：

文房用具：筆、墨、硯、書尺、筆架等；
傢具：醉翁椅、香几、床、榻等；
閨閣之物：剪刀、貝光螺、針等；
照明用具：燈籠、擎燈、提燈、影燈、書燈等；
食品用具：偏提、箸、酒帘、山游提合、碗、碟等；
刑具：手杻、桳子、腳棍、腳鐐、匣床、訊杖、答杖、枷、囚車、長板等。

3. "衣服"設計文獻內容闡釋

在探討這部分內容前，我們需要先明確"衣服"的概念。古時"衣服"的含義與今日不同——"凡服，上曰衣，衣，依也，人所依以芘寒暑也；下曰裳，裳，障也，所以自障蔽也。"[22] 從上可知，古代的衣服形制爲上衣下裳，基本功能是避寒暑、遮蔽身體。隨着社會的發展，衣服的功能逐漸發生變化，成爲維護社會等級秩序的重要表現形式，這也是"衣服"的主要內容。此外，"衣服"還輯錄了衣服的裁剪方法及各類配飾，嚴格按先君王後平民的政治邏輯、先禮後用的生活邏輯、由上至下的穿戴順序編輯。以下是各卷所載具體內容（表3）：

表3 "衣服"設計文獻內容概覽

類別	卷目	涉及領域	主要內容
衣服	一	冠服、衣服總釋	冠服：祭服、戎服、朝服 衣服：巾、帽子 製作：測量、裁製
	二	冠服制度（皇室）	明代冠服形制、穿配場合
	三	冠服制度（臣子）、民服	冠服形制、喪服、民服形制、首飾、僧服、道服、盔甲

"衣服一卷"內容由兩部分組成——冕服和巾、帽總釋。冕服即貴族的"禮服"[23]，巾、帽多爲平民所用。本卷中禮服主要分以下三個種類：一是祭服，即祭祀時所着禮服，是古代最莊嚴的服裝，可分爲祀天地、祭祖先兩大類。帝祀昊天上帝、祀五帝要着"大裘"，"黑羔裘，冕無旒，玄衣纁裳"。享先王，要着"衮衣"和"冕"，"衮衣五章，裳四章，前後旒二十四，旒十二玉"。皇后之服根據皇帝的祭祀物件不同和出席場合

不同，亦隨之變化。如后從王祭先王，着"褘衣"，從王祭先公，着"揄狄"。二是戎服，"兵事，韋弁服"。三是朝服，"視朝，皮弁服，以鹿皮爲之"。

巾、帽總釋部分，編者先考前代之冠，抛磚引玉，按從頭到脚的穿戴順序，從名稱、起源、材質、形狀、色彩、章、佩戴場合、等級差別等方面詳述冠、衣、裳，穿插測量（屈指量寸法、伸指量寸法）及裁剪方法（裁衽圖），又輯録笄、珮、綬、帶、縧等配飾。

"衣服二卷"按嚴格的等級秩序，輯録明代的冠服制度，具有極大的研究價值和歷史意義。該卷行文以"國朝"開頭，"國朝"指當前朝代，尤以明朝最爲流行，時代特色鮮明。按照皇帝、皇后、皇子、皇妃、諸王、諸臣、士庶的階級順序，厘定冠服等級。出席場合不同，所着冠服亦不相同。

"衣服三卷"内容多雜，可看作前兩卷的延續和補充，主要可分爲以下幾類：

士服：襴衫（明代舉子亦着）、褙子、半臂、衫等；

首飾：釵、環、面花、指環、通簪等；

冠服：内、外命婦冠服和宫人冠服、士庶妻冠服等；

喪服：斬衰、齊衰、大功服、小功服、緦麻等；

農服：蓑笠、覆殼等；

足衣：扉、屦、橇、舄、屐等；

宗教服：僧衣、道衣等；

戎服：以粤兵盔甲爲例，主要有頭鍪、頓項、身甲、馬甲等。

喪服部分是本卷重點。喪服一詞源於《尚書·康王之誥》，成王去世，康王繼位，在登基大典後，"王釋冕，反，喪服"[24]。古代，喪服一詞包含兩層含義，一爲居喪者所着服飾，二爲居喪者的居喪時間及期間起居的特殊規範，本卷側重輯録服飾。從喪服制度的發展史看，學界普遍認爲喪服習俗早在氏族社會就已出現，形成制度是在周時，《周禮》："職喪掌諸侯之喪。及卿、大夫、士凡有爵者之喪，以國之喪禮蒞其禁令，序其事。……凡其喪祭，詔其號，治其禮。"春秋時期，喪服制度不斷完善。至漢代，漢武帝獨尊儒術後，儒家經典《儀禮》得到大力推廣，其中所載《喪服》也在國和家兩個層面產生重大影響。於國，喪服體現的是法律、制度；於家，喪服體現的是血緣關係的親疏遠近。可以説，喪服是古人生活觀念重要的物質體現。

（二）《三才圖會》中的設計文獻體系闡釋

《三才圖會》中的設計文獻體系，可以用三個領域、八大門類概括。三大領域是指由宫室、器用、衣服三大部分延伸出的符合當代設計學範疇的建築設計、產品設計、服飾設計三個領域。建築設計和服飾設計兩個領域包含的内容相對精練，產品設計則包含器皿設計、樂器設計、武器設計、紡織工具設計、農具設計、交通工具設計六個主要方面，詳見下文。

1. 建築設計領域

按建築的實用功能，本書研究的建築設計可分居住建築、公共建築、祭祀建築及建築部件四個部分。中國傳統住宅建築基本分爲三種類型：一是宫殿，即帝王及其家

庭所居住的建築；另外一種住宅類型是旅店，在本書中稱爲館、邸驛；第三種是普通百姓的居所，稱房、宅等。公共建築的設計，涉及學校、市井等建築。祭祀建築包括圜丘、方丘、祠堂等。從整體上看建築設計，該書基於圖像，從建築的外觀、選址、裝飾原則着眼，以小見大，也暗含了城市規劃的思想。

2. 產品設計領域，包含六個方面的主要內容

（1）器皿設計。"器用"收錄了大量器皿，按器皿材質大致可分爲青銅器、玉器、竹器、陶器等，按用途可分爲酒器、水器、食器等。器皿是物質生活的重要參與者，也是見證者。器皿本身的發展，事實上也是傳統物質生活發展變遷的縮影。一如鼎，在經歷了青銅器時代的輝煌後，隨着人自我意識的提升和陶瓷等新材料的發現，漸漸退出生活的大舞臺。又如玉，因君子以玉比德，符合國人的審美標準，一直受世人的喜愛，玉器也因此長盛不衰。器皿設計，主要從其形式（造型）、功能（祭祀、實用、裝飾）、紋飾三個方面考量，鮮少關注器皿的製作工藝。

（2）樂器設計。樂器是傳統禮樂文明中重要的組成部分，是設計不可不關注的重要領域。本書的樂器較爲全面，且按樂器材質分門別類，如金之屬、絲之屬、匏之屬、竹之屬、土之屬、木之屬等，根據不同的材質屬性、音色製作不同的樂器。強調樂器的製作工藝，明確各部分的尺寸，以方便製作。且對每一樣樂器的設計原理都加以說明，也方便了不懂樂器但又對樂器感興趣的部分人群，體現出極強的人文關懷特色。

（3）武器設計。王圻父子重視實學之風，行事風格極爲實際，因此，武器設計是設計的重點關注物件。書中詳細記載了明代各種武器的製造方法，包括傳統的弓箭以及後續發明的火炮、地雷、鳥銃等比較先進的火器的製造，對於我們瞭解當時的武器製作技術水準和軍事技術也是很有幫助的。在武器設計上，特別注重製作工藝，對於複雜的關鍵部分，都予以拆解、細分，便於學習製作。此外，王圻父子極爲重視武器實用功能的設計，實用功能關乎戰爭的勝負，是直接關乎國家、民族利益的大事情，因此武器的組合使用、研發改進、吸收外來先進技術，都是武器設計中的重要方面。

（4）紡織工具設計。明時農業繁榮，絲、棉、麻一直是重要的經濟作物，按地理條件的不同，主要形成了南絲北棉的種植特點，因此紡織工具的設計也緊緊圍繞絲、棉展開。紡織機械的進步推動着紡織工藝的進步，而工藝關係着經濟利益的實現，因此紡織工具的設計也隨之更爲重要。中國紡織業的歷史悠久，不同類型的紡織工具層出不窮。總體上看，中國傳統的紡織機械主要分爲紡與織兩類。從"器用九卷"中的記載，可以看到絲織所用的器械的設計較前代做了很多設計改進。繅絲和紡紗用的機械在元代要用手搖，而在明代普遍采用足踏式。其中，紡絲機械中比較有代表性的有經架和緯車等，而織造機械中比較有代表性的有複雜的"花機"，也有小型的"腰機"。

（5）農具設計。農具設計的領域包括收割、耕耙、播種、提水、灌溉、貯藏等方面，在"器用"中占據比重較大。其中，農業機械的設計相較於其他方面顯得尤爲重要。農業機械的設計體現在加工型機械和生產型機械上，前者包括脫粒、脫殼等機械，後者包括提水、灌溉等機械。從動力來源看，又可分爲人力、畜力、水力、風力四大類。本書

中着重展現了水動力農業機械設計，以水轉筒車爲例，用圖示和文字雙重資訊的傳遞，說明如何設置、安裝、使用水轉筒車，如何節省人力的投入，提高勞動效率。值得注意的是，在設計過程中，還充分考慮了不同地區的實際情況，提倡隨地而宜的設計思維。

（6）交通工具設計。中國傳統的交通工具主要分爲車、船兩類，隨着時代的發展和使用需求的改變，有些車逐漸失去了其交通工具的原本屬性，成爲"分別禮數"的專屬工具，這也使車的設計往往被歸納到"禮器"的設計中。在"器用"中，車被分爲戰車、交通工具、禮儀車輛三個類別，設計的側重點也不相同：戰車側重堅固、具備戰鬥性；作爲交通工具的車要求舒適或載重；作爲儀仗用車，則需要在視覺設計上下大力氣，通過色彩、紋樣、材質等設計項目的高辨識度，彰顯使用者的等級、地位和威嚴。與車相似，船也分戰船、交通用船、農業用具。戰船的設計要求與戰車類似，作爲交通工具的船首先要具備安全性，作爲農業用具的船則需要適應不同的地理條件和農業條件。

3. 服飾設計領域

按穿着對象的標準劃分，主要包含兩個方面：冠服設計、民服設計。

冠服指上層社會人士所着冠冕衣裳，有鮮明的等級觀念。服飾設計的發展，與人類社會的演進是密切相關的，當人類社會進入封建時期，服飾的設計不再是僅僅滿足於遮蔽身體的基本需求，而是進入"黃帝堯舜垂衣裳而天下治"的等級層面，服飾的設計也呈現出制度化的特點。因此，冠服的設計制度成爲封建社會設計領域重要的組成部分。按《禮記·昏義》"夫禮，始於冠，本於婚，重於喪祭，尊於朝聘，和於鄉、射"[25]的說法，冠服設計主要包含朝服、婚服、喪服等內容。

民服指下層百姓所着服飾，主要體現的是百姓日常生活和勞動時所着服飾，設計的側重點是對衣服實用功能的考量。以蓑衣爲例，民服的設計應該充分考慮到影響百姓勞作的自然條件，爲百姓設計有用之服。另外，"衣服"還載有服飾設計的技術層面的內容，列舉了深衣圖、裁衽圖、裁辟領圖等，側重在技術層面教授衆人裁制新衣，重視服飾設計理論與製作的結合，特色鮮明。

四、《三才圖會》設計理論體系闡釋

（一）《三才圖會》設計理論體系結構的基本描述

《三才圖會》設計理論的基本體系用一句話來闡釋就是：以《周易》《周禮》體系爲核心思想，立足於設計的本質與設計實踐建構起來的"一個核心、兩大系統、三大領域"模式。所謂"一個核心"即《周易》《周禮》爲核心，"兩大系統"即圖像系統和技術系統，"三大領域"即建築及環境設計（宮室）、產品設計（器用）和服飾設計（衣服）三個主要研究領域，幾乎涵蓋國計民生的方方面面。實際上，《三才圖會》建構了當時較爲完備的整體設計理論體系框架。這一體系，無論是從《周易》中體現的人與道的自然的哲學層面、《周禮》中體現出的人與人的倫理層面，還是從其所展示的技術科學層面，以及圖像學和相關的管理學、經濟學等方面，都充分顯示

出這一體系是當時反對空虛思潮的強烈意願與技術思潮的高度融合的體現，是王圻對經邦濟世之實學的強烈渴望，因此，這一體系也帶有濃厚的個人主義色彩。

（二）《三才圖會》設計理論體系結構的具體內容（圖4）

1. 以《周易》《周禮》爲核心思想

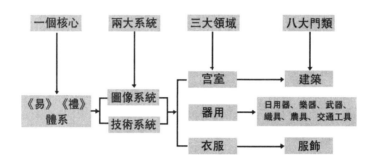

圖4　《三才圖會》設計理論體系結構示意圖

《周易》《周禮》體系的特點是以"禮樂文化"（中和）爲核心，并融匯了諸子學派、陰陽五行思想以及相關的科學思想。以《周易》爲代表的設計思想，注重處理人與天、地的關係，將人觀察世界、體悟世界、把握世界的經驗進行總結，記錄事物運動、變化、發展的規律，從設計的思想源頭、設計的宗旨、設計的方法、設計的審美觀照等理論層面上指導着設計實踐的開展；以《周禮》爲代表的禮樂文化，着重將人的關注點由崇尚"天"轉向關注"人本身"（人事），關注人的需求、心理、情感。以《周易》《周禮》思想爲核心指導設計實踐，使設計具有自然性和人文性的雙重屬性，呈現出天人合一的設計境界。《周易》《周禮》的思想指導并貫穿於"宮室""器用""衣服"的每一個部分，是《三才圖會》設計理論體系中最核心的部分。

（1）從"宮室"看，《周易》《周禮》思想主要體現在建築的選址評估系統和倫理制度兩方面。

首先，古人對環境的選擇是門極其深奧的學問，着重體現在以風水爲載體的選址評估系統上（圖5）。王圻之所以收錄風水，是因爲古人極爲重視風水，"此亦宮室之尤要者，予故錄之"。風水，古稱堪輿，以陰陽觀念和五行學說爲理論基礎，以天干地支爲符號系統，追求人與自然之間的平衡關係，其本質爲"氣"，是研究建築與自然環

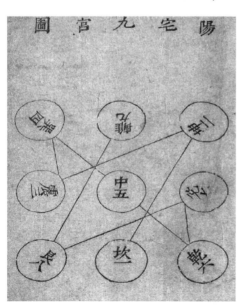

图5　陽宅九宮圖

境二元關係的學說。郭璞《葬書》："葬者，乘生氣也，……氣乘風則散，界水則止。……古人聚之使不散，行之使有止，故謂之風水。……風水之法，得水為上，藏風次之。"[26]按郭璞所言，風水學的本質是"氣"，其要點是"得水"和"藏風"。"氣"在古代風水學中被認為是"元氣"，產生生命之氣，產生陰陽之氣，是最重要的概念，由風水師將"氣"運用到陽宅、墓室的修建中，實際上是為建築和規劃設計提供參考。綜合考量"宮室三卷"後半卷和"宮室四卷"整卷中所輯與風水相關的材料，可將建築選址評估系統分為以下三個部分：

定宅位：風水學中，常用後天八卦(也稱文王八卦)定宅位。傳統相宅，以定門為先，因為古人認為門是宅氣之口，如陽宅九宮圖、東西四宅式圖，都是用來確定宅門方位的。

定陽宅內形、外形：縱覽陽宅內形吉凶圖，古人崇尚的吉形普遍是左右對稱、方正得體的房型。從外形看，對吉宅的界定較為複雜，但總體上還是以前後有依靠、左右有水渠的依山傍水的地形為主。

以命卦定方位：以東四卦和西四命卦為方法，判定人衣、食、住、行的吉位。

雖然原文中包含了一定的迷信思想，但是對風水的追求，實際上是古人居住環境價值觀的反映，也是人們趨利避害的本能所向。

其次，再看建築的倫理制度。"夫禮者序，樂者和也，自居室始。"[27]宮室是古代禮樂制度中最為重要的載體，可從營國制度、屋舍制度、宗廟制度、堂階制度、用材制度、裝飾制度等方面把握。該制度的核心，是將不同人按尊卑老幼的標準分為不同等級，依據人的身份劃定宮室制度。"宮室四卷·國朝房屋等第"中，詳細記述了從公侯到各級官員以及庶民的建築倫理制度：

一凡官員蓋造房屋，并不許歇山轉桷，重簷重栱，繪畫藻井。其樓房不係重簷之例，聽從自便。

公侯：前廳七間或五間，兩廈九架造。中堂七間九架，後堂七間七架，門屋三間五架。門屋金漆及獸面擺錫環。家廟三間五架，俱用黑板瓦蓋。屋脊用花樣瓦獸。梁棟、斗栱、簷桷，彩色繪飾。窗、枋、柱用金漆或黑油飾。其餘廊廡、庫廚、從屋等房，從宜蓋造，俱不得過五間七架。

一品、二品：廳堂五間九架。屋脊許用瓦獸。梁棟、斗栱、簷桷，青碧繪飾。門屋三間五架。門用綠油及獸面擺錫環。

三品至五品：廳堂五間七架。屋脊用瓦獸。梁棟、簷桷，青碧繪飾。正門三間三架。門用黑油擺錫環。

六品至九品：廳堂三間七架。梁棟止用土黃刷飾。正門一間三架。黑門鐵環。

一品官房舍除正廳外，其餘房舍許從宜蓋造。比正屋制度務要減小，不許太過。其門、窗、戶、牖，并不許用朱紅油漆。

一庶民所居房舍，不過三間五架。不許用斗栱及彩色裝飾。

此外，建築設計中的倫理制度還體現在建築的外形、布局上。"宮室"輯錄的大量建築形制圖片，從單個建築到建築群，幾乎全部都是沿中軸對稱。這種嚴苛的對稱

形式，更多是源於君權神授、君權至上、國家天下的倫理觀。古人尚中，顯方位尊貴，以示尊貴。《管子·度地》："天子中而處。"《荀子·大略》："王者必居天下之中，禮也。"大到皇宮的營建與天子宗廟、祭壇的規劃，小到房間的布局，均由一條中軸綫統領，帝王及其宮殿居中，其他建築物對稱分布，各有其所，不得僭越。生活在其中的人，也嚴格按照尊卑長幼的秩序分配房間，既滿足居住需要，又滿足禮樂觀"和而有序"的要求。中和、對稱最終形成的是建築設計嚴謹的自律性和民族認同感，也是中國古代建築設計禮樂觀的價值體現。

（2）從"器用"看，《周易》《周禮》思想主要體現在"觀象製器"和"器以藏禮"兩方面。

"觀象製器"是設計學領域的重要命題，飽含豐富的設計智慧。觀，指觀察；象，指自然界的萬物，也指天象；制，指製作；器，指器物，泛指禮器、農器、兵器等。古人觀察自然萬物或天象運動，并通過一定技術手段，將所觀察到的抽象事物表現在器物中，賦予器物以一定意義。如"器用三卷"中的琴：

琴制長三尺六寸六分，象期之日；廣六寸，象六合；弦有五，象五行；腰廣四寸，象四時；前後廣狹，象尊卑；上圓下方，象天地；徽有十三，象十二律，餘一，象閏。

琴的設計多取自然之象，而鼎的設計則蘊含了自然之道與人類社會生活的雙重因素，如"器用一卷"中的鼎：

鼎之爲象也，圓以象乎陽，方以象乎陰，三足以象三公，四足以象四輔，黃耳以象才之中，金鉉以象才之斷，象饕餮以戒其貪，象蜼形以寓其智，作雲雷以象澤物之功，著夔龍以象不測之變。至於牛鼎羊鼎，又各取其象而飾焉。

"器以藏禮"，出自《左傳·成公二年》："器以藏禮，禮以行義，義以生利，利以平民，政之大節也。"[28] 其本意爲寓禮於器，借助禮器達到政局穩定的目的。從設計學角度理解，即在器物設計過程中融入"禮"的思維，催發了器物設計在紋質、數量、使用上的三元形式法則的産生，以"器用一卷"中的鼎爲例：

士以鐵，大夫以銅，諸侯以白金，天子以黃金，飾之辨也。天子九，諸侯七，大夫五，士三，數之別也。牛羊豕魚，臘腸胃膚，鮮魚鮮臘，用之殊也。

文中以飾之辨、數之別、用之殊的禮器明確社會等級，成爲鞏固君權、維護尊卑秩序的有力武器。除鼎外，"器用"輯錄的玉器、符節、車輿、樂器等設計物，都是"禮"外化的物質形式，在此不一一贅述。

（3）從"衣服"看，《周易》《周禮》思想主要體現在"冠服制度"和"服以表貌"兩個層面。

冠服是區別於平民百姓所着的貴族禮服，被認作古代服飾之正統。冠服制度則是

针对服饰专门制定的形制规范,包括材质、纹饰、穿着场合等内容,是我国古代服饰文化最爲核心的内容。冠服制度深受《周易》《周礼》思想影响,尤以其社会功用最爲明顯。周礼的確立,推動了冠服制度的完善,而冠服制度通過順應等級、彰顯尊卑的形式,以其社會功用維護着政治秩序。《後漢書·輿服上》:"夫禮服之興也,所以報功章德,尊仁尚賢。故禮尊尊貴貴,不得相逾,所以爲禮也。非其人不得服其服,所以順禮也。順則上下爲序,德薄者退,德盛者縟。故聖人處乎天子之位,服玉藻邃延,日月升龍,山車金根飾,黄屋左纛,所以副其德,章其功也。賢仁佐聖,封國愛民,黼黻文綉,降龍路車,所以顯其仁,光其能也。"[29]也就是説,禮服是古人以"報功章德,尊仁尚賢"爲目的,通過"禮"營造有"序"氛圍的功能性、象徵性服裝。

"貌以表心,服以表貌。"服飾不僅是古人生活方式的外現,也是人内心情感的外在體現。作爲喪禮重要的組成部分,喪服的設計在古代服飾設計中分量極重。喪服,有服喪之服和服喪之期兩重意思。看似簡單粗糙的服飾材質,凝聚了古人情感狀態的巨大信息量,而其情感所在,總結起來即以父系氏族血緣關係爲紐帶的氏族遺踪和人與人之間的倫理關係爲代表。

首先,喪服的設計中藴含的情感因素主要從製作工藝和選材中體現。喪服有五,即斬衰、齊衰、大功、小功、緦麻。五服除衣、裳外,還包括冠、絰、帶、鞋、杖五個部分。

斬衰:斬,不緝也,即不收邊。衰,喪服之統稱。材料爲極爲粗糙的麻,斬是指製作工藝,斬衰是用不收邊的粗麻製成的喪服,是穿着最不舒適的服裝,爲五服中最重。冠用布稍細,紙糊爲材,用麻繩固定在額頭上,下有纓;絰用麻;帶用麻;鞋用菅草編織,即草鞋。

齊衰:齊,緝也,即收邊。衰同上文。材料較粗麻細膩。則齊衰是用收邊的次等粗麻製成的喪服。餘同上。婦人衣服制同斬衰,用布稍細。爲五服中第二重。

從大功、小功到緦麻,所用麻布越來越細,衣服做工也越來越好,鞋也由草鞋變成布鞋,服期也越來越短。

其次,喪服情感設計的依據是親親、長長的血緣關係和倫理關係。《禮記·中庸》:"親親,則諸父昆弟不怨。"《禮記·大傳》:"服術有六:一曰親親,二曰尊尊……"鄭注曰:"術猶道也。親親,父母爲首;尊尊,君爲首……"由此可知,"親親"體現的是以父系社會血緣關係爲紐帶的親情關係,是人與人之間最爲親密的關係;而"尊尊"則體現出的是以階級爲關係紐帶的尊卑倫理關係。從血緣關係上講,關係越密切、越親近,喪服越粗糙,服期越長,反之亦然;從倫理關係上講,地位高的人去世,地位低的人要爲之服喪,離世之人地位越高,相應的服喪期就越長。所以説服飾的設計,以天地爲表徵,以人情爲依據,是《周易》《周禮》思想的重要表現形式。

2. 兩大系統:圖像系統與技術系統

(1)從圖像系統上看,包含以下三個方面:

第一,《三才圖會》開創了圖像文獻的先河。在《三才圖會》之前,圖像均被作爲文字的輔助説明手段出現,該書最大的特色即爲圖文并茂,整部書所載圖像超過4000幅,號稱"圖海",圖像處於視覺範圍的中心地位,文字從屬於圖像之後,

改變了千年來圖書以文字爲主要介質的資訊傳遞方式,使圖像得以居於主要地位,是一大創舉。

第二,圖像注重寫實、注重資訊傳遞的真實性。傳統東方繪畫講求意境,往往不注重綫條的準確性,忽略實物的真實資料,而該書中不論是人物、動物、植物還是器物的圖像刻版,充滿了理性特色,比例精准,尺寸精確,綫條真實,通過精准的刻繪傳遞真實有效的資訊。尤其在飽含科技理性的"兵器"中,各種武器圖像的繪製,構圖簡練,比例得當,并對複雜部分進行拆解、標注,化整爲零,便於實際應用。

第三,刻版精美,藝術價值較高。打開書本,讀者先是被書中精美的圖像吸引。作爲一本科普性質的類書,《三才圖會》中的圖像大都節奏明快,淺顯易懂,與傳統講求意境的繪畫形式截然相反,圖像描繪的大多是切合廣大百姓的生活和勞動場景,使觀者不覺陌生,帶有情感的溫度,代入感極强。該書由明萬曆年間南京地區匠人刻版,圖像注重細節的刻畫,紋樣精美,人物的頭髮、鬍鬚栩栩如生;圖中器物的材質、所繪波浪的紋路細膩靈巧,每幅圖像都可圈可點,藝術價值較高,實屬民間刻版的翹楚。

(2) 從設計的技術系統上看,主要包括技術總則、理論指導、實踐標準、檢驗原則四個範疇。

第一,以"經世致用"爲技術系統總則。從内容上説,"器用"内容繁多,涉及器皿設計、交通工具設計、兵器設計、農具設計、傢具設計等領域,這幾個領域關係到政治、生活的各個方面,没有任何一個可被歸爲空談一類。從研究角度上看,王圻父子致力於追溯各類器物產生的根源,探其發展,從精神層面、技術層面、使用層面深入剖析,嘗試揭示器物表像,還原器物本質,使之真正服務於大衆,而非淺顯地停留於器物表面。

第二,以"追形窮理"的設計智慧爲技術系統理論指導。"追形窮理"出自"器用一卷·甗","是器甗也,所以爲炊物之具。三面設饕餮之飾,間以雷紋,如連珠相屬。下有垂花,隔作三象,出鼻爲足,中有隔,可以熟物。古人創物之智,其所以追形窮理爲備於此"。"形"可以理解爲形式法則,"理"則是窮究事物之理,從設計學的角度理解,即屬於形式與功能的統一法則。從行文上看,編者先釋其功能,後釋其紋飾,再釋其結構,又釋其原理,最後作一高度評價,其原因就在於甗體現出的形式與功能完美結合的設計智慧,給了設計界一直爭論不休的形式與功能問題一個明確答案。

"理"還可被理解爲理性的製作,對應技術美學範疇。理性的、嚴謹的技術製作,是相對於感性的"天圓地方"的器物造型設計而言的。翻閱本書可見,武器部分和農具部分的叙事,側重於輯録形制及其使用説明。在形制上,詳述各組成部分的規格(細化到具體數值)及各部分最佳材料的選擇。遇到機械原理稍微複雜的部分,則將其拆解細化,力求將各部分構造、每個零部件都一一闡明。

以"單梢炮"(圖6)爲例,强調純粹的功能性,不具備功能之外的麗飾,體現出質真素樸的審美意識和務實的價值觀。前文提到,形式與功能一直都是學界爭論的議題:孔子有"文質彬彬,然後君子"的論點,要求形式與功能并重;墨子主張"先

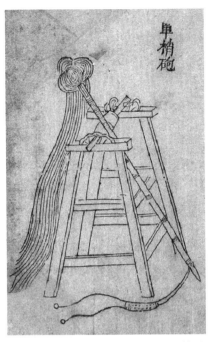

图 6 單梢炮

質後文",認爲器物的功能是第一位的。諸家各持己見,各有各的道理,難分高下。然而任何器物的產生,都脫離不了其所處的社會環境。回到王圻輯此書的目的,即爲反對當時空疏學風而纂經世致用之書,反映的是時人對於器物功能方面的需求,即重視材質、技術本身的造物審美取向。單梢炮之美,在於其簡潔的造型之美、顯而易見的材質之美、守城擊寇的功能之美,當爲彼時工匠精神物質外化的表現。

第三,以"物盡其用"的方法作爲技術體系的實踐標準。物盡其用,指充分利用各種器物的可用之處,既做到物爲人用,還要做到對資源、環境的充分利用,不造成資源浪費。這種思想在武器、農具中體現得尤爲極致,可從單個設計物的一器多用和多個設計物的組合使用兩個層面看。

一器多用。"器用十卷"有取自王禎《農書》的"水輪三事"的器物,"三事"指代水轉輪軸可兼三事:磨(磨面)、礱(舂稻)、輾(碾米),通過水力驅動帶動齒輪,使磨等裝置運轉,根據需要安裝不同裝置,從而達到使用目的,可謂古代造物一器多用的代表。"夫一機三事,始終俱備,變而能通,兼而不乏,省而有要,誠便民之活法也。"設計的最終目是爲人服務,農具設計中的要義即減少農民的勞作強度,省時省力,提高勞作效率;在製作上要求結構簡潔、材料易得;在使用上,要求操作簡便。這是物爲人用的要求,也是彼時人們對於農具設計要求由單一轉向綜合和效率的集中體現。

器物的組合使用。器物的組合使用,隱含的是設計實踐的積累和成熟,依靠的是生產力水準的提高及製造技術的發展。主要包含兩個方面:一爲同一器物的組合使用,在我國古代設計史中經常出現,一如列鼎、列簋、奩等,一個模具、同一種材料、同樣的製作方法,批量生產,節省勞動成本的同時又給受衆的使用提供了便利。二爲不同器物的組合使用,如"器用十二卷"中山游提盒、提爐。提盒內分六層,可置不同大小的碟子;下部中空,且空間大,可置壺、杯;外作總門,方便取用。提爐作方箱狀,共分上、中、下三層,可燒水、熱茶。組合後,器物占用空間減小,拿取輕巧,出游携帶極爲便利。不同器物的組合使用,亦有揚長避短、優化使用的效果。如兩廣毒藥箭,將毒藥與箭組合使用,斃敵甚速;城樓上放置炮、弩,炮的威力和弩的發射速度與頻率相結合,既發揮了單個武器的優勢,又將武器組合後的威力放大。

第四,以"宜""巧"爲技術系統的檢驗原則。

先看"宜"的原則。"宜"有適宜之意,在本書中有宜人(利人)、隨宜而用(因地制宜)兩層意思。

宜人,可從產品的功能、尺度兩方面把握。功能之宜即通過技術手段使產品具備滿足人使用需求的屬性;尺度之宜對應人機工學的範疇,此處理解爲產品設計中以人

的生理數值爲標準的尺度。"器用五卷·車制之圖"對不同種類的車轂、輪、輻的數值做了詳細規定：轂長三尺二寸，徑一尺；兵車之輪六尺六寸；田車之輻六尺三寸，蓋因《考工記》將人的高度定爲八尺[30]。不同車的尺度不一，皆因用途不同：供人乘坐的車要求舒適、行進平穩，這是一個尺度；兵車用於攻城，則要形制高大；田車負重，輪轂的尺寸應該更符合負重要求。

隨宜而用原則，在農器類、漁具類、武器類中反復出現，強調的是根據不同自然環境、不同生活情境，產品的使用要適當做出調整，達到功能最大化的效果。從自然環境上看，南北差异巨大，農作物、經濟作物的品種也不相同，因此農具的設計也體現出地域性特徵。以"京"爲例："夫囷、京有方圓之别：北方高亢，就地植木，編條作笐，故圓，即囷也。南方墊濕，離地嵌板作室，故方，即京也。此囷、京又有南北之宜，庶識者辨之，擇而用也。"

再看"巧"的原則。此處援引《論中華工匠文化體系——中華工匠文化體系研究系列之一》對"巧"的詮釋來説明："'巧'，技術原則。《説文》：'巧，技也。'《廣韵》：'能也，善也。'《韵會》：'機巧也。'在《説文》中，'技''巧'互釋，突出了'巧''技'的技術理性原則，即都應該遵循自然法則、法度和社會道德規範。"[31]按上文，好的設計首先是要符合技術規範的標準，其直接對接的是對"工"的"巧技"的考量。本書對器物形制的挖掘較爲深入，資料陳於紙面，衆人皆可學做，而做出的成品好與不好，就看工"巧"還是不"巧"。"巧"不僅指技術嫻熟之"巧"，還指"巧思"，而"巧思"的標準是來自產品功能層面的"省"（省時、省力、資源節省）、產品使用及操作層面的"便"（方便、容易）、產品與人及環境關係的"利"（於人有利、於環境無害）三個方面綜合評定。由此看來，"巧"是極爲重要的產品設計檢驗原則。

五、《三才圖會》設計思想的當代價值

傳統設計承載了民族智慧和審美趣味，藴含着深刻的人文性和民族精神，使古代的器物設計帶有獨特的氣息，這是我國設計區别於其他國家設計的根源所在。如何繼承和發揚古人優良的設計傳統，是構建當代設計理論體系必須思考的問題。《三才圖會》於當今設計，是一個取之不盡、用之不竭的巨大寶藏。

首先，原書以"天、地、人"的宏大宇宙觀爲内在邏輯，指引當代設計重新審視人與天、人與人、人與物、物與天、物與人、物與物之間隱含的運動的、變化的規律，從哲學層面指導今人思考如何更好地進行設計。

其次，書中涉及宫室、器用、衣服三個方面的設計制度問題，這三個部分暗含生活中住、行、兵、用、穿等方面，其中藴含豐富的設計理念、生產技術、工藝流程、設計文化、管理制度等諸多問題，是對明前及明中後期的中國古代設計思想體系的一次完整總結，從設計史的角度爲當今設計制度體系的建立提供了豐富的史料參考，值得我們認真研讀和思考。

六、《三才圖會》設計文獻整理説明

（一）版本選擇

本書選取"男思義校正本"爲母本。現流通於世的《三才圖會》有三個版本：一爲明萬曆三十七年（1609）"男思義校正本"，二爲明崇禎年間"曾孫爾賓校正本"，三爲清康熙年間"潭濱黄晟東曙氏重校本"。後兩個版本均爲王思義元刻本後印補修本。"男思義校正本"的研究價值、歷史價值、學術價值均高於後兩個版本，故選取此版本，力求一致於《三才圖會》編纂初衷。關於版本的詳細説明已備載前文，不再贅述。

（二）内容編次

本書選取《三才圖會》原書中的"宫室""器用""衣服"三部分内容進行整理，并在本書中以"宫室部""器用部""衣服部"呈現。"宫室三卷""宫室四卷"中的部分内容，本書未予收録。

（三）版式方面

本書的版式設計考究，延續了《三才圖會》圖文并重的特色，采用圖上文下的排版方式，突出圖片在書中的重要作用。原書版式爲左文右圖、上圖下文，在風格上稍顯雜亂，本書采用現代版式與原版相映襯，既符合原書特色和讀者的閱讀習慣，又實現了傳統美與現代美的統一。爲便於讀者閲讀，本書還對原書中兩頁一圖的圖像進行了合頁處理。

（四）其他方面

爲便於讀者依據自己的理解展開思考，也更有利於經典文化的傳播與傳統文化的創新，本書整理使用繁體字，并且只斷句不加注，只對明顯的錯别字加以改正。

另外，因原書多采用左文右圖的版式，文中常出現"右圖"的指代，由於本書統一采用上圖下文的版式，故原文中出現的"右圖"字樣，也相應地改爲"上圖"。

此次整理只是本人研習《三才圖會》的開始。鑒於本人的學養，錯誤在所難免，敬請同仁不吝賜教！

本書是國家社會科學基金重大項目"中華工匠文化體系及其傳承創新研究"（項目批准號16ZDA105）階段性成果，也是本人主持的"上海設計文獻整理與研究大系"的首次探索，還是本人與上海大學出版社多年合作的又一重要成果。在此感謝責任編輯傅玉芳女士、劉强先生，他們的認真態度使我獲益良多！

鄒其昌　謹識
2018年5月1日於上海寓所

參考文獻及注釋

[1] 本節取自作者主編的"東方美學與設計"叢書中的武進陶湘涉園本《天工開物》"出版說明"中的同名一節（人民出版社2015年版）。
[2] 李硯祖：《造物之美——產品設計的藝術與文化》，中國人民大學出版社2000年版，第1頁。
[3] 以下三部分，由鄒其昌提出核心話語模式、總體構思和理論框架，范雄華執筆撰寫，合作定稿。
[4] 黄壽祺、張善文：《周易譯注》，上海古籍出版社2004年版，第560頁。
[5] 黄壽祺、張善文：《周易譯注》，上海古籍出版社2004年版，第571頁。
[6] 《荀子·天論》曰："天有其時，地有其財，人有其治，夫是之謂能參。"（張覺撰：《荀子譯注》，上海古籍出版社1995年版，第346頁）
[7] （明）何三畏編：《雲間志略》卷十八，臺灣學生書局1987年版，第1376頁。
[8] （清）張廷玉等撰：《明史·卷二百八十六·列傳第一百七十四》，中華書局2000版，第4918頁。
[9] （明）何三畏編：《雲間志略》卷十八，臺灣學生書局1987年版，第1369頁。
[10] （明）王圻：《三才圖會·序》，上海古籍出版社1988年版，第10頁。
[11] （清）張廷玉等：《明史·卷二百八十六·列傳第一百七十四》，中華書局2000年版，第4918頁。
[12] 俞陽：《〈三才圖會〉研究》，碩士學位論文，復旦大學，2003年。
[13] 周孔教、顧秉謙、陳繼儒評述詳見《三才圖會·序》（上海古籍出版社1988年版）。
[14] ［英］李約瑟：《中國科學技術史·第一卷總論（第一分冊）》，科學出版社1975年版，第315頁。
[15] 司馬朝軍編撰：《〈四庫全書總目〉精華錄》，武漢大學出版社2008年版，第589頁。
[16] （清）周中孚撰：《鄭堂讀書記（八）》，商務印書館1937年版，第1221—1222頁。
[17] 張伯偉編：《朝鮮時代書目叢刊（第八冊）·洪氏讀書錄》，中華書局2004年版，第4306頁。
[18] 詳見《三才圖會·序》（上海古籍出版社1988年版）。
[19] 《欽定儀禮義疏·卷首下·朱子儀禮釋官》（臺灣商務印書館）。
[20] 黄壽祺、張善文：《周易譯注》，上海古籍出版社2004年版，第533頁。
[21] （漢）班固撰：《白虎通》，中華書局1985年版。
[22] （漢）劉熙撰：《釋名》，中華書局1985年版，第77頁。
[23] 周人將禮分爲吉禮（祭禮）、凶禮（喪葬）、軍禮（戰禮）、賓禮（朝聘、會盟之禮）、嘉禮（喜慶之禮）五類，古人出席五禮穿着的衣服稱爲禮服。
[24] 張馨編：《尚書》，中國文史出版社2003年版，第308頁。

［25］ 魯同群評注：《禮記》，鳳凰出版社 2011 年版，第 245 頁。
［26］ 《四庫術數類叢書》（六），上海古籍出版社 1991 年版，第 12、14、15 頁。
［27］ （明）夏良勝：《中庸衍義·卷三》，《欽定四庫全書·子部·儒家類》（轉引自王貴祥《宮室得其度，園林樂其節——中國古代建築思想一瞥》，清華大學出版社 2015 年版）。
［28］ （春秋）左丘明：《左傳》，岳麓書社 2006 年版，第 125 頁。
［29］ （南朝宋）範曄撰：《後漢書·輿服上》，岳麓書社 2006 年版，第 1282 頁。
［30］ 關於古時的一尺之長，各諸侯國不盡相同，大致可分爲以周尺、楚尺爲代表的大尺系統與以齊尺爲代表的小尺系統。周尺約合今 23.1 厘米，楚尺約合今 22.5 厘米，齊尺約合今 19.7 厘米。
［31］ 鄒其昌：《論中華工匠文化體系——中華工匠文化體系研究系列之一》，《藝術探索》2016 年第 5 期。

目 录

宫室部

宫室一卷

黄帝合宫 / 003
始皇前殿 / 004
阿閣 / 005
軒轅臺 / 006
靈臺 / 006
軒轅明堂 / 007
周明堂 / 008
元始觀 / 009
樓 / 009
闕 / 010
亭 / 010
館 / 011
庭 / 011
五畝宅 / 012
齋 / 013
廊 / 013
墻 / 014
廡 / 014
邸驛 / 015
閭里 / 016

關塞 / 017
市井 / 018
軒轅廟 / 019
學 / 020
坊 / 022
房 / 023
暴室 / 024
閨 / 025
行馬 / 026
廚 / 027
竈 / 027
欄 / 028

宫室二卷

朝位寢廟社稷圖 / 029
燕朝圖 / 030
治朝圖 / 031
外朝圖 / 032
皋門、應門圖 / 033
天子七廟圖 / 034
周九廟圖 / 035

天子五學圖 / 036
天子辟雍圖 / 037
諸侯泮宮圖 / 038
國都之圖 / 039
先蠶 / 040
蠶室、繭館 / 041
田廬 / 042
守舍 / 043
牛室 / 043
倉、廩 / 044
庫 / 045
庾 / 045
囷 / 046
京 / 046
窖 / 047
竇 / 047
厩 / 048
圈 / 048
厠 / 049
鋪首 / 050
石礎 / 051
郭 / 052

城 / 053
弩臺 / 054
白露屋 / 055
敵樓 / 055
橋 / 056
浮橋 / 057
釣橋 / 057

宮室三卷

桹闌之圖 / 058
夫子宮壇圖 / 059
太學圖 / 060
國朝大閱行宮圖 / 061
皇城圖 / 062
南京廟宇寺觀圖 / 063
南京街市橋梁圖 / 064
南京官署圖 / 065
圜丘 / 066
方丘壇 / 067
廟制 / 068
親王祀仁祖廟 / 069

社稷壇 / 070
府、州、縣社稷壇 / 071
民社 / 072
朝日壇 / 073
夕月壇 / 073
先農壇 / 074
祠堂三間、祠堂一間 / 075
陽宅九宮圖 / 076
東西四宅式 / 077

宮室四卷

東四宅位 / 078
東四位坎宮相生人 / 078
東四位離宮相生人 / 078
東四位震宮相生人 / 079
東四位巽宮相生人 / 079
坐北向南巽門宅 / 080
坐南向北坎門宅 / 081
坐北向南離門宅 / 082
坐西向東震門宅 / 083
坐西向東巽門宅 / 084

坐東向西宅 / 085
西四宅位 / 086
西四位乾宮相生人 / 086
西四位坤宮相生人 / 086
西四位艮宮相生人 / 087
西四位兌宮相生人 / 087
坐北向南坤門宅 / 089
坐南向北乾門宅 / 090
坐東向西乾門宅 / 091
坐東向西坤門宅 / 092
坐南向北艮門宅 / 093
坐西向東艮門宅 / 094
國朝房屋等第 / 095
財門二寸二分 / 096
病門二寸 / 096
離門二寸 / 096
義門二寸一分 / 096
官門二寸一分 / 096
劫門二寸 / 096
害門二寸 / 096
本門二寸三分 / 096

器用部

器用一卷·古器

鼎、鬲總說 / 099
尊、罍總說 / 100
舟、彝總說 / 101

卣總說 / 102
瓶、壺總說 / 103
爵總說 / 104
斝、觚、斗、卮、觶、
角等總說 / 105

觚 / 106
斗匏 / 106
卮 / 107
觶 / 107
角 / 108

杯 / 108
敦總説 / 109
簠、簋、豆、鋪
　總説 / 110
簠 / 111
簋 / 111
豆 / 112
鋪 / 112
甌、錠總説 / 113
甌 / 114
錠 / 114
鬲、鍑總説 / 115
鬲 / 116
鍑 / 116
盉總説 / 117
盦、鐎斗、瓴、罌、
　冰鑒、冰斗總説 / 118
盦 / 119
鐎斗 / 119
瓴 / 120
罌 / 120
冰鑒 / 121
冰斗 / 121
匜、匜盤、洗、盆、銱、
　枓總説 / 122
匜、匜盤 / 123
洗 / 124
盆 / 124
銱 / 125
枓 / 125
鑒總説 / 126
舞鏡 / 127
獸環盂 / 128
大官銅鍊 / 129

伯盞頮盤 / 130
缶 / 130
㽵中㽵 / 131
熏爐 / 131
侈耳區甗 / 132
史剌甗 / 132
鬻 / 133
攜瓶 / 133
溫壺 / 134
癸舉 / 134
鐙 / 135
棧盤 / 135

器用二卷・古器

巌俎 / 136
椀俎 / 136
禁 / 136
棋 / 136
畢 / 137
瓦甒 / 137
鼎冪 / 137
梜 / 137
釗 / 138
甕 / 138
瓢賷 / 138
大罍 / 138
罍 / 139
層 / 139
䵣 / 139
觿 / 139
散 / 140
概 / 140
斝 / 140

庾 / 140
鳥彝 / 141
敦 / 141
雞彝 / 141
黃彝 / 141
虎彝 / 142
雞彝 / 142
量 / 142
斝彝 / 142
象尊 / 143
犧尊 / 143
壺尊 / 143
山尊 / 144
著尊 / 144
大尊 / 144
畫布巾 / 145
疏布巾 / 145
案 / 146
籔 / 146
梱 / 146
甑 / 146
錡、釜 / 147
鑊 / 147
登 / 147
筐 / 148
筥 / 148
站 / 149
筥 / 149
筲 / 150
匏樽 / 150
勺 / 150
簠 / 150
几 / 151
筵 / 151

缶 / 151	組琮 / 163	漢刀筆 / 179
箸 / 151	大璋 / 164	削 / 179
管節 / 152	穀圭 / 164	漢龍提梁 / 180
人節 / 152	大琮 / 164	秦權 / 181
符節 / 152	白虎 / 164	丞相府漏壺 / 182
虎節 / 153	赤璋 / 165	刻漏制度 / 183
旌節 / 153	蒲璧、穀璧 / 165	矩、規、繩、準 / 184
龍節 / 153	諸侯繅藉 / 166	律 / 185
脩 / 154	天子繅藉 / 166	度 / 185
方明 / 154	蒲穀繅藉 / 166	量 / 186
璋邸射 / 154	瑞玉璲 / 167	衡 / 186
圭璧 / 154	拱璧 / 168	尺 / 186
中璋 / 155	琱玉蟠螭 / 168	升 / 187
邊璋璜 / 155	水蒼珮 / 169	概 / 187
大璋瓚 / 156	鹿盧 / 169	斗 / 187
圭瓚 / 156	連環印鈕 / 169	斛 / 187
青圭 / 157	玉環玦 / 169	
牙璋、中璋 / 157	玉辟邪 / 170	
躬圭 / 158	琥 / 170	**器用三卷·樂器**
信圭 / 158	琫、珌 / 171	
鎮圭 / 158	書鎮 / 171	鐘 / 188
桓圭 / 159	琱玉蚩尤環 / 171	鏞 / 189
冒圭 / 159	黃玉珈、蒼玉琀、	鎛鐘 / 189
大圭 / 159	瑀玉充耳 / 172	編鐘、歌鐘 / 190
瑑圭璋 / 160	瑀玉馬、黃玉人 / 173	金錞、錞於 / 190
璧羨 / 160	玄玉驄 / 173	鐸 / 191
瑑璧琮 / 160	璩 / 174	磬 / 192
兩圭有邸 / 161	漢雙螭鉤 / 174	天球 / 193
四圭有邸 / 161	刀削首尾飾 / 175	編磬 / 193
玄璜 / 162	佩刀柄 / 175	笙磬 / 194
黃琮 / 162	銅虎符 / 176	頌磬 / 194
蒼璧 / 162	博山香爐 / 176	琴 / 195
琰圭 / 163	鏃 / 178	瑟 / 196
琬圭 / 163	杖頭 / 178	管籥 / 197
		韶籥 / 197

大篪、小篪 / 198	阮咸 / 214	人舞 / 228
笛 / 198	羯鼓 / 214	翟 / 229
管 / 198	筑 / 215	籥 / 229
笙 / 199	方響 / 215	旌 / 229
大竽、小竽 / 199	畫角 / 216	纛 / 230
古缶 / 200	琵琶 / 216	麾 / 230
大塤、小塤 / 200	篡 / 217	節 / 230
柎 / 201	箏 / 217	相 / 231
鼓足 / 201	點子 / 218	應 / 231
楹鼓、建鼓 / 202	銅鼓 / 218	雅 / 231
靈鼓 / 203	喇叭 / 219	牘 / 231
路鼓 / 204	銅角 / 219	金鉦 / 232
鼖鼓 / 205	雲鑼 / 220	金鐃 / 232
鼛鼓 / 205	手鼓 / 220	豹侯 / 233
晋鼓 / 205	簡子 / 221	虎侯 / 233
應鼓 / 206	魚鼓 / 221	熊侯 / 234
鼙鼓 / 206	鎖吶 / 221	大侯 / 235
雷鼓 / 207	海螺 / 222	麋侯 / 235
楝鼓 / 208	腰鼓 / 222	獸侯熊首 / 236
鼟鼓 / 208	土鼓 / 223	二正侯 / 236
提鼓 / 208	梧桐角 / 223	皮竖中 / 237
鼖鼓 / 208	竹銅鼓 / 224	兕中 / 237
柷 / 209	木魚 / 224	閭中 / 238
敔 / 209		鹿中 / 238
磬簴 / 210	**器用四卷・舞器、**	摻侯 / 239
鐘簴 / 210	**射侯、舟類**	獸侯麋首 / 239
璧翣 / 210		獸侯虎豹首 / 240
業 / 210	樂舞 / 225	豻侯 / 240
崇牙 / 211	帗舞 / 226	三正侯 / 241
植羽 / 211	皇舞 / 226	獸侯鹿豕 / 241
銅鈸 / 212	羽舞 / 227	乏 / 242
箜篌 / 212	戚 / 227	五正侯 / 242
甌 / 213	旄舞 / 227	虎中 / 243
拍板 / 213	干、舞 / 228	筏 / 244

舟 / 244
船 / 245
站船 / 246
仙船 / 247
航船 / 268
游山船 / 249
划船 / 250
野航 / 251
廣船 / 252
大頭船 / 253
尖尾船 / 254
福船 / 255
草撇船 / 256
海滄船 / 257
開浪船 / 258
艟䑸船 / 259
蒼山船 / 260
八槳船 / 261
鷹船 / 262
漁船 / 263
網梭船 / 264
兩頭船 / 265
蜈蚣船 / 266
沙船 / 267
船艇 / 268
游艇 / 269
蒙衝 / 270
樓船 / 271
走舸 / 272
鬥艦 / 273
海鶻 / 274
蒲筏 / 275
皮船 / 276
木罌 / 277

械筏 / 278
火船 / 279

器用五卷・車輿類、漁類

車制之圖 / 280
　輻 / 280
　轂 / 280
　輪 / 280
車輅托轅 / 281
輿輅飾 / 282
蹲龍 / 283
承轅 / 283
輈 / 284
大輅 / 285
周元戎 / 286
秦小戎 / 287
墨車制 / 288
重翟制 / 289
鳩車 / 290
大車 / 291
指南車 / 292
五輅 / 293
　玉輅 / 293
　金輅 / 294
　象輅 / 294
　革輅 / 295
　木輅 / 295
刀車 / 296
木女頭 / 297
絞車 / 298
撞車 / 299
風扇車 / 300

拖車 / 301
下澤車 / 302
安車制 / 303
籃輿 / 304
肩輿 / 305
大轎 / 306
旂鈴 / 307
馬上諸器 / 308
網 / 309
　注網 / 309
　塘網 / 309
　綽網 / 310
　趕網 / 310
　攩網 / 311
　張絲網 / 311
　撒網 / 312
　舢網 / 312
　扠網 / 312
罾 / 313
　扳罾 / 313
　提罾 / 313
　坐罾 / 313
釣 / 314
　釣竿 / 314
　捕蛙 / 314
　釣蟹鱔 / 315
　釣鱉 / 315
　推篊 / 316
　魚叉 / 316
艋艘 / 317
罩筌 / 317
笭箵 / 318
蟹籪 / 318

器用六卷・兵器類

干 / 319
戈 / 319
古戈 / 320
戚、揚 / 321
殳 / 322
夷矛 / 322
酋矛 / 322
旃、旄 / 323
羽 / 323
旗 / 324
物 / 324
獲旌 / 324
旟 / 325
旐 / 325
旗 / 325
旆 / 326
斿 / 326
太常 / 326
絳引幡 / 327
黄麾 / 327
纛旗 / 328
幢 / 328
綉氅 / 328
骨朶 / 329
金節 / 329
響節 / 329
吾杖 / 330
鐙杖 / 330
臥瓜、立瓜 / 330
弓 / 331
　黑漆弓 / 331

黄樺弓 / 331
麻背弓 / 331
白樺弓 / 331
箭 / 332
　木撲頭箭 / 332
　鐵骨麗錐箭 / 332
　點銅箭 / 332
　鳴鈴飛號箭 / 332
　鳴鵙箭 / 332
　烏龍鐵脊箭 / 332
　火箭 / 332
弩箭葫蘆、弓靫、
　弓箭葫蘆 / 333
魚服 / 334
虎韔 / 334
拾 / 335
決 / 335
弩 / 336
三弓斗子弩 / 337
大合蟬弩 / 338
雙弓床弩 / 338
小合蟬弩 / 339
斗子弩 / 340
手射弩 / 341
三弓弩 / 342
次三弓弩 / 343
神臂床子連城 / 344
弩機 / 345
弩箭式 / 346
燕尾牌式 / 347
挨牌式 / 347
步兵旁牌、騎兵旁牌 / 348
木立牌 / 349
竹立牌 / 349

藤牌 / 349
鐵鞭 / 350
蒺藜、蒜頭 / 350
鐵鏈夾棒 / 351
鐵鞭、鐵簡 / 351
棒 / 352
　狼牙棒 / 352
　杁子棒 / 352
　白棒 / 352
　杵棒 / 352
　提棒 / 352
　鈎棒 / 352
　訶藜棒 / 352
劍 / 353
搗馬突槍 / 353
大斧 / 354
刀 / 355
　筆刀 / 355
　鳳嘴刀 / 355
　眉尖刀 / 355
　戟刀 / 355
　偃月刀 / 355
　屈刀 / 355
鞭 / 356
手刀、掉刀 / 356
槍 / 357
　環子槍 / 357
　單鈎槍 / 357
　雙鈎槍 / 357
　鵶項槍 / 357
　素木槍 / 357
　太寧筆槍 / 358
　槌槍 / 358
　梭槍 / 358

錐槍 / 358
拒馬木槍 / 359
拐刃槍 / 360
抓槍 / 360
拐突槍 / 360
梨花槍 / 361
長槍 / 361
標槍 / 361

器用七卷・兵器類

炮車 / 362
單梢炮 / 363
雙梢炮 / 364
五梢炮 / 365
七梢炮 / 366
旋風炮 / 367
虎蹲炮 / 368
柱腹炮 / 369
獨脚旋風炮 / 369
旋風車炮 / 370
卧車炮 / 370
旋风五炮 / 371
車行炮 / 371
炮 / 372
　火炮 / 372
　合炮 / 372
威遠炮 / 373
地雷連炮 / 374
合打 / 374
火箭 / 375
神機箭式 / 376
飛炬 / 377
燕尾炬 / 377

鞭箭 / 378
鐵火床 / 379
游火鐵箱 / 379
行爐 / 380
蒺藜火球 / 381
引火球 / 381
竹火鷂 / 382
鐵嘴火鷂 / 382
火楼 / 383
　橫筒 / 383
　撚絲杖 / 383
火罐 / 383
火鈴 / 384
烙錐 / 384
烙鐵 / 384
注碗 / 384
杓 / 384
沙羅 / 384
通錐、霹靂火球、
　鈎錐 / 385
迅雷炮 / 386
劍槍 / 386
火槍 / 387
銃棍 / 387
五雷神機 / 388
三捷神機 / 389
萬勝佛狼機 / 390
鑽架 / 391
地湧神槍 / 392
擱足殺馬風鐮 / 392
弹模 / 393
藥瓶 / 393
藥囊 / 393
嚕蜜鳥銃 / 394

大追風槍 / 395

器用八卷・兵器類

銅發貢 / 396
佛狼機 / 397
鳥嘴銃 / 398
銃 / 399
子母炮 / 399
一窩蜂 / 400
天墜炮 / 401
地雷 / 401
大蜂巢 / 402
火妖 / 402
火磚 / 403
火藥桶 / 403
飛天噴筒 / 404
礟 / 405
兩廣藥箭 / 406
銜枚 / 407
天蓬鏟 / 407
棍 / 408
猴筅 / 408
望樓 / 409
叉竿 / 410
剉子斧 / 410
鈎竿 / 410
水平 / 411
照板 / 412
度竿 / 412
飛絚 / 413
浮囊 / 414
垂鐘板 / 415
笆籬笆 / 415

狗脚木 / 416	留客住 / 432	桑網 / 440
竹皮笆 / 416	鐵骨朵 / 432	紖車 / 441
木馬子 / 416	鈎鐮 / 432	旋椎 / 441
閘版 / 417	龍吒 / 432	蠶箔 / 442
暗門 / 417	鑑 / 432	蠶槌 / 443
鹿角木 / 418	請人拔 / 432	蠶橡 / 444
地澀 / 418	鋼叉 / 433	蠶筐 / 444
鐵蒺藜 / 418	星錘 / 433	蠶槃 / 445
木蒺藜 / 418	梅吒 / 433	蠶杓 / 445
掬蹄 / 419	鋼鞭 / 433	蠶架 / 446
鐵菱角 / 419	外月牙 / 433	蠶網 / 447
木礌 / 420	內月牙 / 433	熱釜 / 448
夜火礌 / 420	武叉 / 434	蠶簇 / 449
磚礌 / 421	文叉 / 434	繭甕 / 450
泥礌 / 421	二郎刀 / 434	繭籠 / 451
車脚礌 / 421	長脚鑽 / 434	繰車 / 452
飛鈎 / 422	杴結 / 434	蠶連 / 453
狼牙拍 / 422	銅拳 / 434	桑几 / 454
唧筒 / 423	木扒 / 435	桑梯 / 455
麻搭 / 423	鐵扒 / 435	斫斧 / 456
水囊 / 423	渾天戳 / 435	桑鈎 / 456
水袋 / 423	扭子 / 435	桑籠 / 457
鐵撞木 / 424	袖口 / 435	切刀 / 457
穿環 / 424	鐵拳 / 435	剗刀 / 458
繩梯 / 425		梭 / 458
絞車 / 425	**器用九卷・蠶織類**	桑砧 / 459
皮帘 / 426		絡車 / 460
氈帘 / 427	大紡車 / 436	絲籰 / 461
地道 / 427	小紡車 / 436	桑夾 / 461
頭車 / 428	纑刷 / 437	經架 / 462
緒棚 / 429	捻綿軸 / 437	緯車 / 463
壕橋 / 430	蟠車 / 438	織機 / 464
雲梯 / 431	布機 / 438	綿矩 / 465
摺叠橋 / 431	繩車、絍車 / 439	苧刮刀 / 465

煮絮滑車 / 466
木綿攪車 / 466
木綿捲筳 / 467
木綿彈弓 / 467
木綿紡車 / 468
木綿經床 / 468
木綿綫架 / 469
木綿撥車 / 469
績篗 / 470

器用十卷·農器類

笆 / 471
箅、籭 / 471
穀匣 / 472
籯 / 472
籅 / 473
儋 / 473
掃帚、條箒 / 474
籠 / 474
颺籃 / 475
篢 / 475
杵臼 / 475
碙碓 / 476
礱 / 477
磨 / 478
石輾 / 479
海青輾 / 480
颺扇 / 481
麥籠 / 482
麥䩛 / 482
麥釤 / 482
積苫 / 483
捃刀 / 484

抄竿 / 484
拖杷 / 484
大水柵 / 485
木筒 / 486
架槽 / 487
桔槔 / 488
轆轤 / 489
耮 / 490
石籠 / 491
水篗 / 492
水排 / 493
水磨 / 494
水礱 / 495
水碾 / 495
水轉連磨 / 496
水輪三事 / 497
水打蘿 / 498
水碓 / 499
槽碓 / 500
水轉大紡車 / 501
翻車 / 502
筒車 / 503
水轉翻車 / 504
牛曳水車 / 505
筒輪 / 506
高轉筒車 / 507
水轉高車 / 508
刮車 / 509
耬車 / 510
砘車 / 511
刈刀 / 512
濬鏫 / 512
田漏 / 513
㡿斗 / 514

器用十一卷·農器類

蓧 / 515
蕢 / 515
籃 / 516
箕 / 516
砧杵 / 517
鋸 / 518
斧 / 518
鑷 / 519
礪 / 519
種簞 / 520
曬槃 / 520
摜稻簟 / 521
麥筅 / 522
喬扦 / 522
穀盅 / 523
朳 / 523
杷 / 523
　小杷 / 524
　大杷 / 524
　穀杷 / 524
　耘杷 / 524
　竹杷 / 524
秧彈 / 525
杈 / 525
平板 / 526
輥軸 / 526
搭爪 / 527
禾鉤 / 527
禾擔 / 528
連枷 / 528
刮板 / 529

篩穀筠 / 530
臂籃 / 531
田蕩 / 532
耒耜 / 532
犁 / 533
方耙 / 534
人字耙 / 534
耖 / 535
瓦礱 / 536
撻 / 537
礰 / 538
瓠種 / 538
砘碡 / 539
礰礋 / 540
耕索 / 541
耕槃 / 541
牛軛 / 541
秧馬 / 542
牛衣 / 543
呼鞭 / 544
钁 / 544
䦆 / 545
鋒 / 545
碓 / 546
鐵搭 / 547
長鑱 / 547
杴 / 548
　鐵杴 / 548
　鐵刃杴 / 548
　木杴 / 548
　竹揚杴 / 548
鑱 / 549
鏵 / 549
鐴 / 550

划 / 550
劐 / 551
錢 / 551
鎛 / 552
耨 / 552
櫌鋤 / 553
耬鋤 / 553
鐙鋤 / 554
鏟 / 554
耘爪 / 555
耘蕩 / 555
銍 / 556
艾 / 556
翳鐮 / 557
推鐮 / 557
鍤 / 558
鎍 / 558
粟鐾 / 558
麗刀 / 559
薅馬 / 560
畚 / 560

器用十二卷·什器類

畲 / 561
鳴鞭 / 561
筆 / 562
墨 / 562
玉兔朝元硯 / 563
天然七星硯 / 563
三角子石硯 / 564
子石硯 / 564
天成風字玉硯 / 565
碧玉圭硯 / 565

龍尾石硯 / 566
古瓦鶯硯 / 566
石渠閣瓦硯 / 567
八棱澄泥硯 / 567
天潢硯 / 568
犀紋石硯 / 568
洮河綠石硯 / 569
豆斑石硯 / 569
龍尾石筒瓦硯 / 570
靈璧山石硯 / 570
綠端石硯 / 571
未央磚頭硯 / 571
銀絲石硯 / 572
興和磚硯 / 572
將樂硯山 / 573
靈璧硯山 / 573
硯滴 / 574
棕將軍 / 575
水中丞 / 575
懶架 / 576
裁刀 / 576
貝光螺 / 577
剪刀 / 577
書尺、錐 / 577
筆架 / 578
胡床 / 579
　醉翁椅 / 579
　摺叠椅 / 579
　方椅 / 579
　竹椅 / 579
　圓椅 / 579
几 / 580
　燕几 / 580
　檈 / 580

書桌 / 580	盤盞 / 590	銅杓、鏟刀 / 599
天禪几 / 580	釣升、漏斗 / 590	熨斗 / 599
香几 / 580	酒帘 / 590	針 / 599
杌、桽、櫈 / 581	山游提合 / 591	碗、碟 / 600
帳幄 / 582	提爐 / 591	甌 / 600
床 / 582	太極樽 / 592	茶盤 / 601
榻 / 582	葫蘆樽 / 592	火爐 / 601
畫匣 / 583	如意 / 593	托子 / 601
棋盤 / 583	麈 / 593	匵 / 602
天平 / 584	席 / 594	笏 / 603
杖 / 584	枕 / 594	投壺 / 603
碑碣 / 585	簟 / 594	扇 / 604
傘 / 586	竹夫人 / 594	老瓦盆 / 605
屏風 / 587	鎖、鑰 / 595	瓢杯 / 605
帘 / 587	球 / 595	燈籠、提燈 / 606
笓 / 588	屐 / 595	擎燈 / 606
梳 / 588	梆 / 596	書燈、影燈、燭臺 / 607
皿、刷、帚、梳 / 588	雲板 / 596	甑 / 608
注子 / 589	鉢盂 / 597	油榨 / 609
偏提 / 589	藥碾 / 597	刑具 / 610
箸 / 589	飯籮、飯帚、梢箕 / 598	
匙 / 589	烘籃 / 598	

衣服部

衣服一卷	希冕 / 615	爵弁 / 618
	韋弁 / 615	燕服 / 618
大裘 / 613	玄冕 / 616	上公袞冕 / 619
袞冕 / 613	皮弁 / 616	侯伯鷩冕 / 619
鷩冕 / 614	冠 / 617	子男毳冕 / 620
毳冕 / 614	玄端 / 617	孤希冕 / 620

卿大夫玄冕 / 621	治五巾 / 631	芾韠 / 643
士皮弁 / 621	東坡巾 / 632	帷裳 / 644
禪衣 / 622	方巾 / 632	非帷裳 / 644
褕狄 / 622	漢巾 / 632	深衣掩袷圖 / 645
闕狄 / 623	唐巾 / 632	深衣前圖 / 646
鞠衣 / 623	純陽巾 / 633	深衣後圖 / 646
展衣 / 624	四周巾 / 633	新擬深衣 / 647
褖衣 / 624	帽子 / 633	裁衽圖 / 648
章甫 / 625	老人巾 / 633	兩衽相疊圖 / 648
毋追 / 625	結巾、將巾 / 634	裳制 / 648
漢冕 / 625	蝦鬚盔 / 634	裁辟領圖 / 649
周冕 / 625	鳳翅盔 / 634	屈指量寸法、
介幘冠 / 626	纏棕帽 / 635	伸指量寸法 / 650
委貌 / 626	金貂巾 / 635	瑱 / 651
麻冕 / 626	三山帽 / 635	冠緌 / 651
緇撮 / 626	束髮冠 / 635	綬 / 652
皮弁 / 627	韃帽 / 636	雜佩 / 652
縠弁 / 627	氈笠 / 636	帨 / 653
雀弁 / 627	道冠 / 636	繂 / 653
爵弁 / 627	雷巾 / 636	韎 / 654
皮冠 / 628	芙蓉冠 / 637	觿 / 654
臺笠 / 628	僧帽 / 637	揥 / 655
緇冠 / 628	皂隸巾 / 637	笄 / 655
烏紗萬幅巾 / 629	吏巾 / 637	縰 / 656
五積冠 / 629	衣 / 638	大帶 / 656
大帽 / 629	裳 / 638	
儒巾 / 629	虞書十二章服 / 639	**衣服二卷**
面衣 / 630	九罭袞衣 / 640	
帷帽 / 630	九罭繡裳 / 640	御用冠服 / 657
網巾 / 630	狐裘 / 641	冕 / 657
幅巾 / 630	羔裘 / 641	通天冠 / 657
忠靖冠 / 631	蔽膝 / 642	烏紗折上巾 / 657
諸葛巾 / 631	中單 / 642	皮弁 / 657
雲巾 / 631	邪逼 / 643	玄衣 / 658

綉裳 / 658
中單 / 658
蔽膝 / 658
革帶 / 659
大帶 / 659
綬 / 659
佩 / 659
絳紗袍 / 660
紅羅裳 / 660
襪 / 660
舄 / 660
皇后冠服 / 661
　九龍四鳳冠 / 661
　束帶 / 661
　褘衣 / 661
皇妃冠服 / 662
皇太子妃冠服 / 662
公主冠服 / 662
皇太子冠服 / 663
　九旒冕 / 663
　衮服 / 663
　裳 / 663
　中單 / 664
　蔽膝 / 664
　綬 / 664
　玉珮 / 664
　白中單 / 665
　方心曲領 / 665
　革帶 / 666
　大帶 / 666
　白襪 / 666
　赤舄 / 666
諸王冠服 / 667
　遠游冠 / 667

絳紗袍 / 667
蔽膝 / 667
中單 / 668
朱裳 / 668
革帶 / 668
假帶 / 668
綬 / 669
佩 / 669
白襪 / 669
黑舄 / 669
群臣冠服 / 670
　烏紗帽 / 671
　盤領衣 / 671
　幞頭 / 671
　公服 / 671
　帶 / 672
　笏 / 672
　皂靴 / 672
　加籠巾 / 672
　七梁冠 / 672
　六梁冠 / 673
　五梁冠 / 673
　四梁冠 / 673
　三梁冠 / 673
　二梁冠 / 674
　一梁冠 / 674
　青衣 / 674
　裙 / 674
　中單 / 675
　蔽膝 / 675
　綬 / 675
　假帶 / 676
　方心曲領 / 676
　束帶 / 676

襪 / 676
舄 / 676
文官服色 / 677
　文官一品、二品、三品、
　四品服色 / 677
　文官五品、六品、七品、
　八品、九品并雜職
　服色 / 678
　文官八品、九品并雜
　職服色 / 679
　公侯伯駙馬服色 / 680
武官服色 / 681
　武官一品、二品、
　三品、四品、五品
　服色 / 681
　武官六品、七品、八品、
　九品服色 / 682
士庶冠服 / 683
內使監服 / 683
侍儀舍人服 / 684
校尉冠服 / 685
刻期冠服 / 686
慳紅 / 687

衣服三卷

襴衫 / 687
褙子 / 688
半臂 / 688
衫 / 689
襖子 / 689
被 / 690
褥 / 690
冠 / 691

髻 / 691	叙服 / 701	橇 / 711
釵 / 691	小功服 / 702	舃 / 712
鐶 / 691	叙服 / 703	木屐 / 712
兩博鬢 / 692	緦麻服 / 704	僧衣 / 713
面花、滿冠 / 692	叙服 / 705	道衣 / 713
釧、指鐶 / 693	束帛式 / 707	粵兵盔甲 / 714
霞帔 / 694	結帛式 / 707	頭鍪 / 714
內外命婦冠服 / 695	握手帛 / 708	頓項 / 715
宮人冠服 / 695	幎目巾 / 708	身甲 / 715
士庶妻冠服 / 695	笠 / 709	馬甲 / 715
斬衰 / 696	蓑 / 709	搭後 / 715
叙服 / 697	覆殼 / 709	鷄項 / 716
齊衰 / 698	通簪 / 710	蕩胸 / 716
叙服 / 699	扉 / 710	馬半面帘 / 716
大功服 / 700	屨 / 711	馬身甲 / 716

宫室部

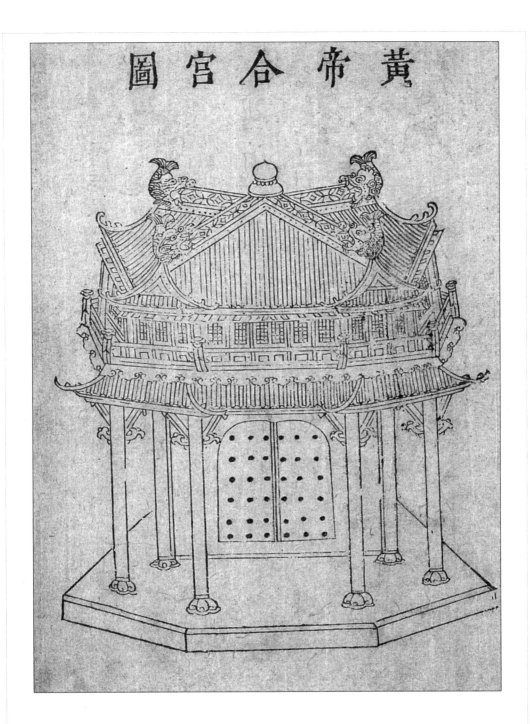

黄帝合宫

合宫，黄帝所造。《苏氏演义》：宫，中也。言处都邑之中也。又：宫，方也，为闳宫，以雉堞方正也。《风俗通》曰：宫室一也。秦汉以来尊者以为常号，下乃避之。《神异经》有"天渥之宫"，《管子》：黄帝有合宫，尧有贰宫，周有蒿宫，秦有万年，汉有未央等宫。《礼记》曰：由命士以上，父子皆异宫。又曰：儒有一亩之宫，环堵之室。是士庶人皆有宫称也。

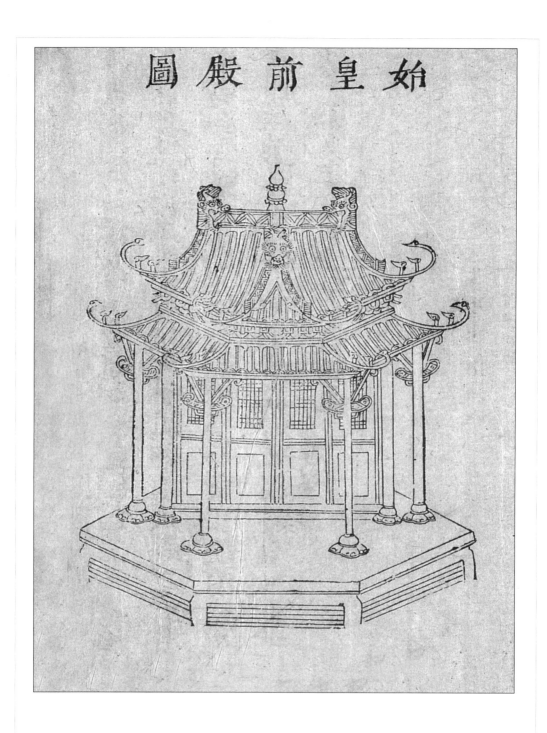

始皇前殿

前殿，秦始皇作，乃殿之所從始也。《演義》：殿，殿也。取衆屋擁從如軍之殿。摯虞《決義要注》曰：殿則有階陛，堂有階無陛。《春秋》謂之"路寢"。《禮記》與《白虎通》俱曰"天子之堂"。《漢書·黃霸》：令郡國上計吏，有舉孝子弟、弟貞婦者爲一輩，先上殿。師古曰：丞相所坐屋也。古制屋之高嚴通呼爲殿，不必宮中也。

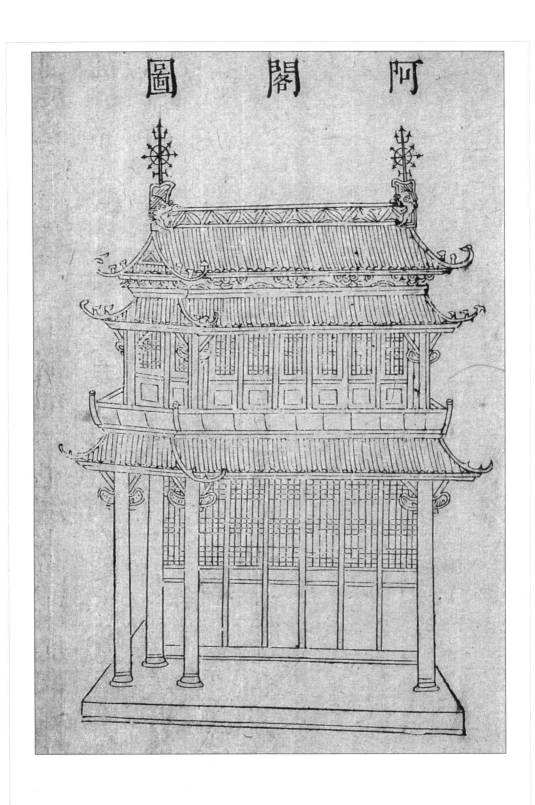

阿閣

黄帝時造。《帝王世紀》曰：黄帝時，白鳳巢於阿閣。《説文》曰：樓重屋，即閣也。

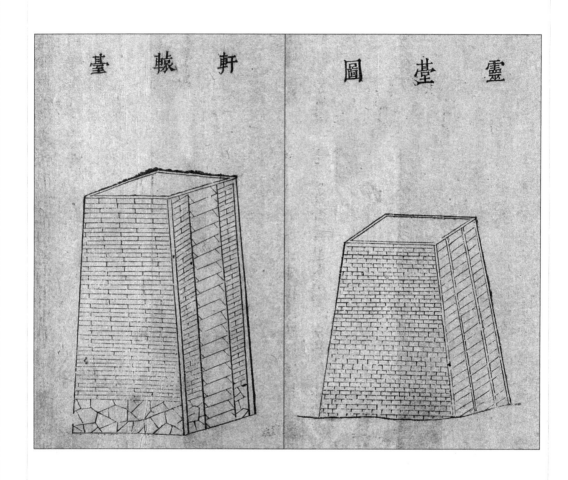

軒轅臺

《爾雅》曰：觀四方高曰臺，有木曰榭。《山海經》曰：沃民之國有軒轅臺。《黃帝內傳》曰：帝（即軒轅）蚩尤因之立臺。此其始也。

靈臺

（周文）所作，所以望氛祲，察災祥，時觀游，節勞佚也。

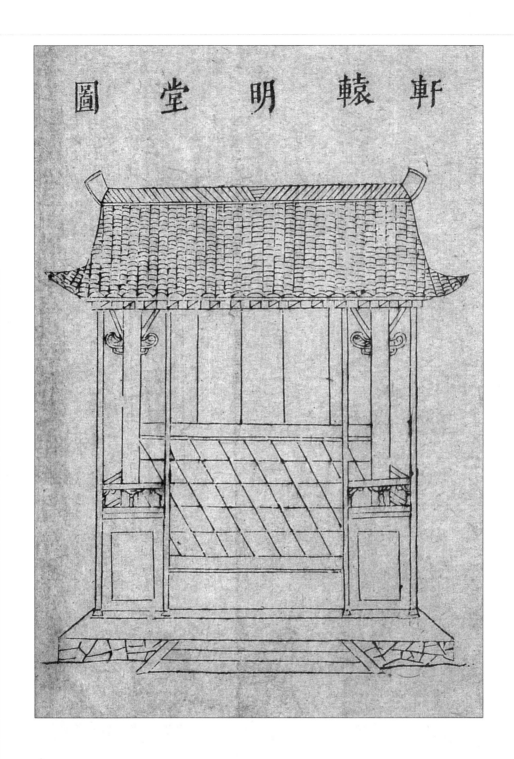

軒轅明堂

　　堂，古者爲堂，自半已前虛之謂堂，半已後實之爲室。堂者，當也。謂當正向陽之屋（《玉海》）。又堂，明也，言明禮義之所。《管子》曰：軒轅有明堂之儀。《春秋因事》曰：軒轅氏始有堂室棟宇。則堂之名肇黃帝也。

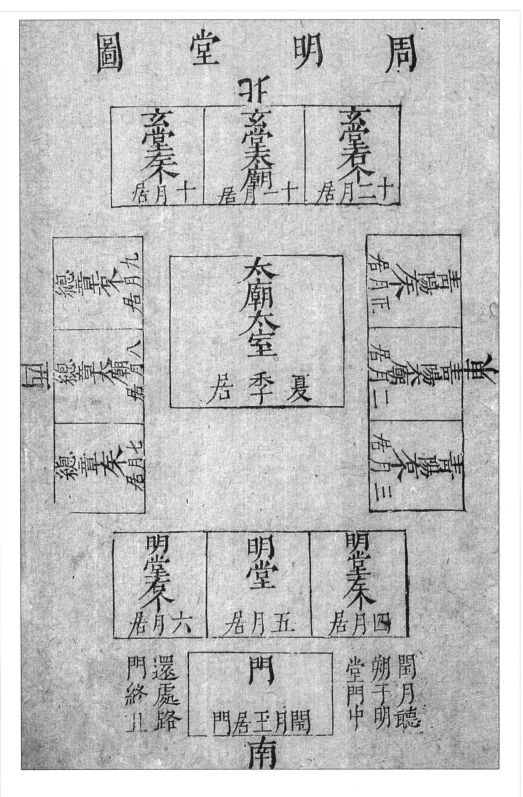

周明堂

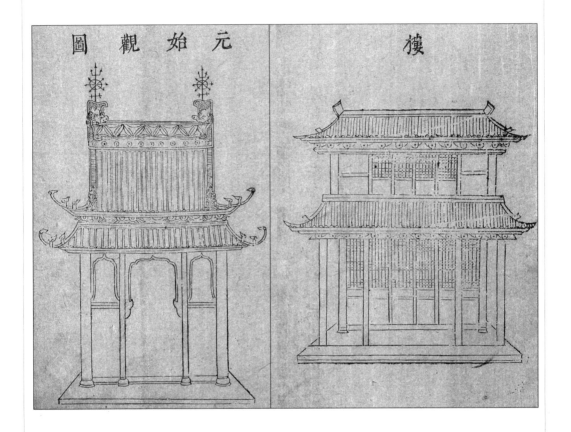

元始觀

黃帝元始觀,《黃帝內傳》曰:帝置元始真容於高觀之上觀之,言可以觀望於其上也。周有兩觀,《春秋》書"雉門及兩觀災是也"。今俗謂之朵樓,蓋周制也。

樓

自黃帝始。《史記》方士言於漢武帝曰:黃帝爲五城十二樓,以候神人,帝乃立井幹樓。又《爾雅》曰:狹而修曲曰樓。《說文》曰:樓,重屋也。櫟,澤中守草樓也。又曰:樓有戶牖,諸孔慺慺然也。

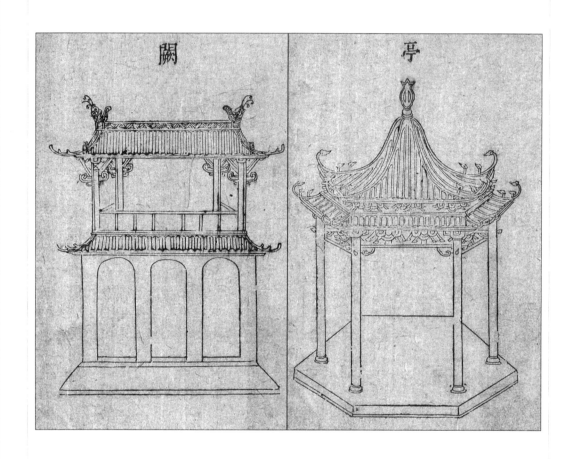

闕

闕在門兩旁，中間闕然爲道也（《釋名》）。闕，缺也，門兩邊缺然爲道也（《廣志》）。闕，觀也。古每門樹兩觀於其前，以標表宮門。其上可居，登之則可遠觀，故謂之觀。人臣將朝至此，則思其所闕，故謂之闕。其上皆畫雲氣、仙靈、奇禽、怪獸，以示四方；蒼龍、白虎、玄武、朱雀并畫其形（崔豹《古今注》）。

亭

停也，人所停集也（《釋名》）。秦法十里一亭，亭有長。則是其制始於秦。西京苑內有望雲亭，東京有金谷亭，又名街彈之室，則今之申明亭也。

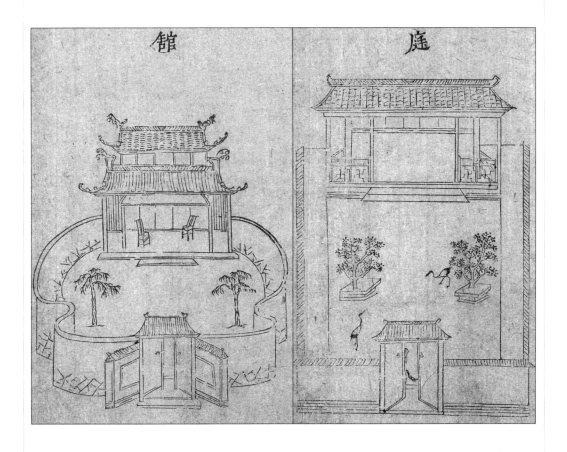

館

　　客舍也。待賓之舍曰館（《桂苑》）。凡事之賓客，館焉，舍也。有積以待朝聘之官是也。客舍逆旅，名候館也，公館也。公宮者，公所爲也。私館者，自卿大夫以下之家（《開元文字》）。

庭

　　堂下至門謂之庭（《玉海》）。《說文》曰：庭，朝中也。《揚子法言》曰：鳳鳥蹌蹌，匪堯之庭。《列子》曰：黃帝居大庭之館。此庭名之起。

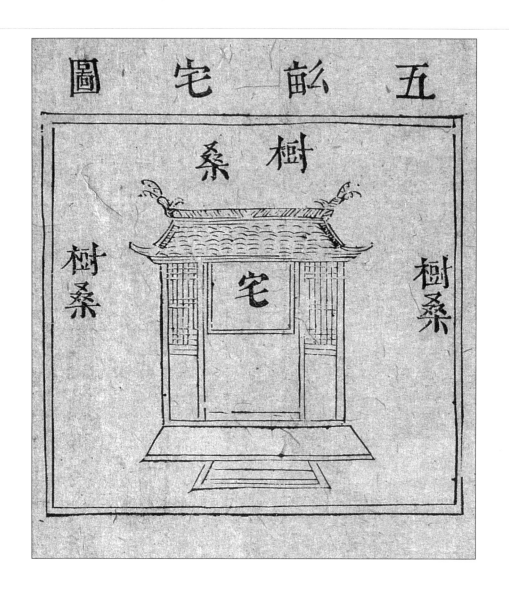

五畝宅

五畝之宅，外環以牆，謂之宮牆。賈公彥曰：宮是合院之內。

按匹婦，即農夫之妻，先王導之，使養老者謂養五十，非帛不暖之人也。故女執懿筐，遵彼微行，爰求柔桑，非男事也。男於此時已皆畢出，在野於耟舉趾矣。而婦興蠶事，宜就牆桑。若宅分田邑二處，則在邑宅桑，誰與之采邪？故五畝之宅，宜爲一處，而便於農事者也。農桑，政之本也。以此分責於農家夫婦，欲使有常業焉。

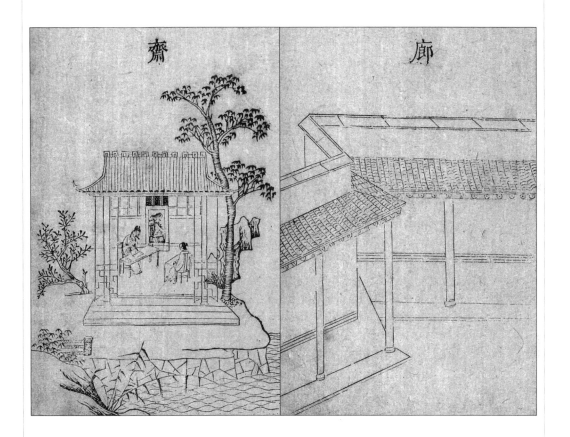

齋

　　漢宣帝齋居決事，此齋名之起也。晉太和中，陳郡殷府君引水入城穿池，殷仲堪又於池北立小屋讀書，百姓於今呼曰"讀書齋"（王孚《安成記》）。

廊

　　周作洛曰五宮明堂，咸有重廊。漢武策曰"舜游岩廊"，堂邊曰岩，殿下外屋曰廊，然則唐虞時事也。

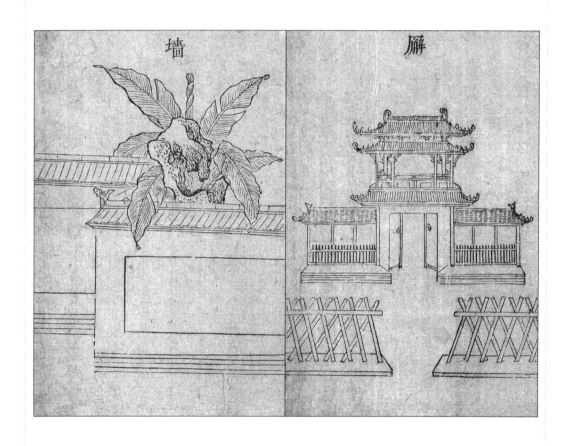

墙

障也，所以自障蔽也。《淮南子》曰：舜築墙茨屋。此墙之起也。又謂之墉，墉，容也，所以蔽隱形容也；又曰壁，壁，辟也，所以辟御風寒也；又曰垣，垣，援也，人所依阻以爲援衛者也。

廨

《周禮·太宰》：以八法治官府。注：百官所居曰府，即廨也。漢建尚書百官府名曰南宫，蓋取天上南宫太微之象，此亦宫廨之説也。

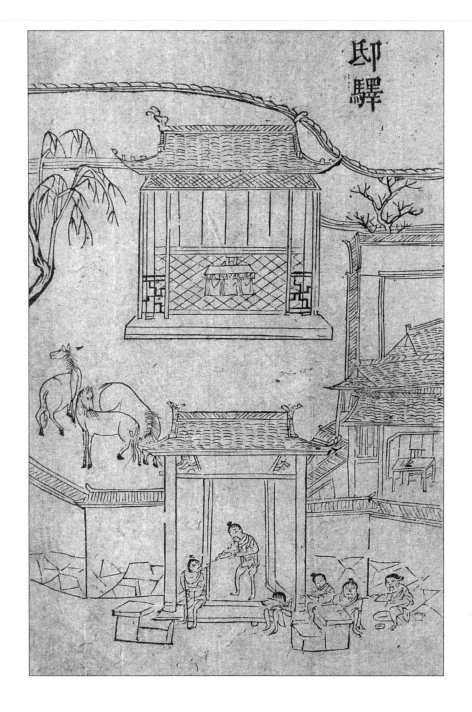

邸驛

驛邸，宿也。《史記》作"諸侯邸"，則邸之義起於漢也。《周禮·地官》：遺官之職，凡國野之道，十里有廬，廬有飲食，三十里有宿，宿有路室，有委，五十里有市，市有候館，候館有積。今二十里馬鋪有歇馬亭，即路室之遺事也。六十里有驛，驛有餼給，即候館之遺事也。《通典》曰：唐三十里置一驛。其非通塗大路則曰館，由是謂之館驛。

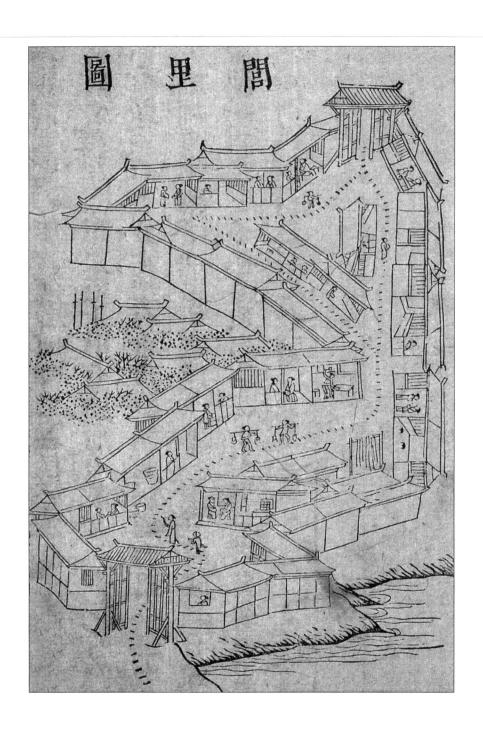

閭里

《小宰》：以官府之八城經邦治，三曰聽閭里以版圖（《周禮》）。《爾雅》：巷門謂之閭。《說文》：里門也。《周禮》：五家爲比，五比爲閭。閭，侶也。二十五家相群侶也。《說文》：里居也。《周禮》：五家爲鄰，五鄰爲里。《風俗通》云：五家爲軌，十軌爲里。里者，止也。五十家共居止也。

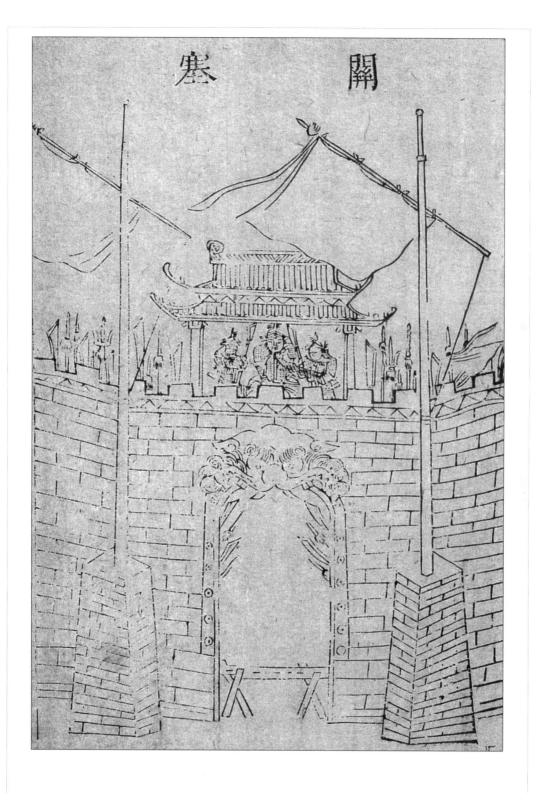

關塞

關塞，關西河天關，其星為天關(《天文志》)，司關掌國貨之節，以聽關市(《周禮》)。關在境，所以察出禦入(蔡邕《月令章句》)。

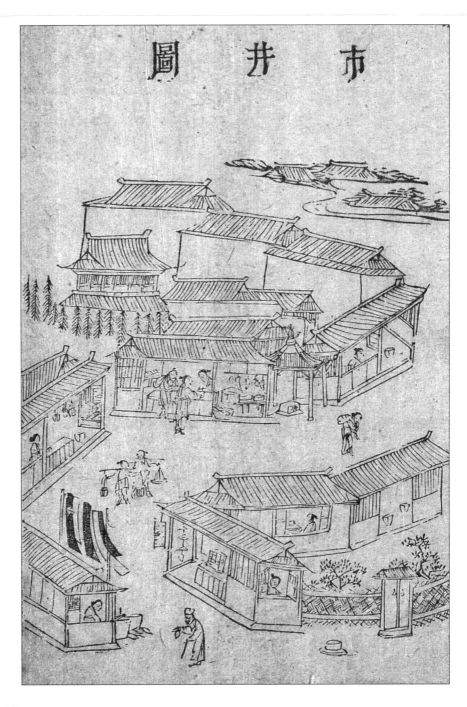

市井

市時也，言交易而退恃以不匱也。市，亦謂之市井，言人至市，有所鬻賣者，當於井上洗濯，令香潔，然後到市也。或曰古者二十畝爲井，因井爲市，故云也（《風俗通》）。市，買賣之所也（《說文》）。闤，市垣也；闠，市門也（《古今注》）。市巷謂之闠，市門謂之闤，巷謂之閎（顏延之《纂要》），市中空地謂之廛（鄭衆《周禮注》）。

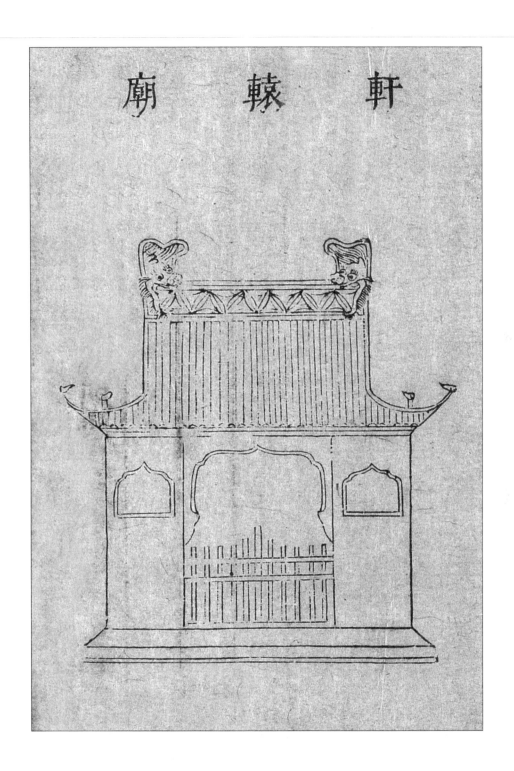

軒轅廟

廟者，貌也。所以彷彿先人之靈貌也。《軒轅本記》曰：帝升天，臣寮追慕，取几杖立廟，於是曾游處皆祠云。此廟之始也。

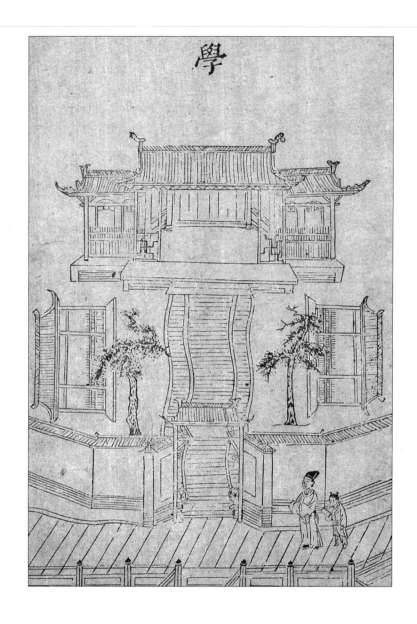

學

　　五帝有成均之學。虞曰"上庠、下庠"；夏曰"東序、西序"；殷曰"右學、左學"，又曰"瞽宗"，即右學；周曰"東膠、虞庠"，又曰"辟雍"。蓋上庠、東序、右學、東膠，四代所以養國老也；下庠、西序、左學、虞庠，四代所以養庶老也。然《祭義》曰"天子設四學"，而《大戴》、賈誼則有"帝入五學"之文。《陳禮書》據《祭義》之說，則曰周設四代之學，以辟雍居中，即成均也。以其明之以法，和之以道，則曰辟雍。以其成其虧，均其過不及，則曰成均。東序在右，即東膠也。以習射事則曰序，以糾德行則曰膠。右學在右，即瞽宗也。以樂祖在焉，則曰瞽宗，居右焉則曰右學。三學并建於一丘之上，乃大學也。虞庠在國之西郊，乃小學也。故大學以養國老，小

學以養庶老也。陸禮象據《大戴》、賈誼之說則曰：天子設四學并中學，而五直於一處，并建東學爲東序，南學爲成均，西學爲瞽宗，北學爲上庠，大學爲辟雍，此五學在內者，皆大學也。小學二，在外，東膠、虞庠也。二說皆有所據，未知其孰當。鄭玄又謂"周有四郊之虞庠"，王肅又謂"辟雍即明堂"，皆不可知也。大抵天子之爲，小學在外，大學在內。以天子選士，由外以升於內，造於朝，故也。諸侯之學，小學在內，大學在外。以諸侯選士，由內以升於外，然後達於京，故也。孔《書》又曰"夏之東序在周謂之東膠，亦謂之東學"。所謂食三老、五更於大學是也。又王世子云"云食老更"即養國老。故知大學爲東膠，商之右學在周謂之瞽宗，亦謂之西學。所謂祀先賢於西學是也。祀先賢即祭瞽宗，故知西學乃瞽宗。蓋夏學上東而下西，商學上右而下左。周之所存特其上者耳。老更，年老更事致仕者，名三五，象三辰五星。(出《制度通纂》)

 諸侯學周制，天子曰"辟雍"，諸侯曰"泮宮"，王制曰"天子命之教然後爲學"。小學在公宮之左，大學在郊。《明堂位》曰：米廩，有虞之庠也；序，夏后之序也；瞽宗，商學也；頖宮，周學也。然則魯亦用四代之學也。說者謂魯之泮宮。米廩，諸侯之所，皆有魯之瞽宗與序，諸侯之所共無。泮宮，大學也；米廩，小學也。《陳禮書》曰：泮宮之制，半於辟雍。水缺其北，諸侯樂懸闕其南，而泮水闕其北者。闕南而存北，所以便其觀。闕北而存南，所以便人之觀也。（《通纂》）

 歷代學漢高代秦，學校未立，雖叔孫諸弟習禮奉常，然庠序則未遑也。文帝始，廣游學之路，武帝慨然，上慕三代從仲舒之言，而建大學；從公孫弘之請而增博士。弟子員然。按晉灼所言，則西京無大學矣。按《三輔黃圖》所載，則謂大學在長安西北七里，詳而著之，則《黃圖》言武帝之時，而晉灼論漢初之制也。光武中興，造修大學。明帝行三雍之禮，冠帶圜橋門以億萬計。期門、羽林悉通，蘇武、匈奴之子亦來大學，何其盛也！安和以來，儒士倚席不講，而學舍鞠爲園蔬矣。唐有二館六學。弘文館置於門下，崇文館置於東宮。領之者，宰相也。爲之生徒者，皇屬國戚、大臣之子孫也。又以西京國子監領六學。四國子學曰大學，亦以大臣子孫爲之；曰四門學，以朝臣之子孫與庶人之俊秀者爲之；曰律學、曰書學、曰算學，請以習其業者爲之。至於京師州縣，又皆有學，皆錄國監，而博士必爲之分經教授。太宗增築學舍至千二百區，四方學者雲集京師，四夷皆遣子入學，史稱唐儒學之盛惟貞觀開元也。宋朝承唐制，有國子監、大學。真宗嘗幸太學，由是文風大振。元朝世祖混一，內設曹監，外設提舉司，又設蒙古字學，視儒學亦加重焉。

 府縣學泮水，頌魯子衿刺鄭，此列國之學也。漢景帝時，文翁爲蜀守，起學成都。西蜀尚文雅，武帝令郡國皆立學校官，自文翁始也。孝平元始間，詔置經師。郡國曰學，縣道邑侯國曰校，校學置經師一人。鄉曰庠，聚曰序。

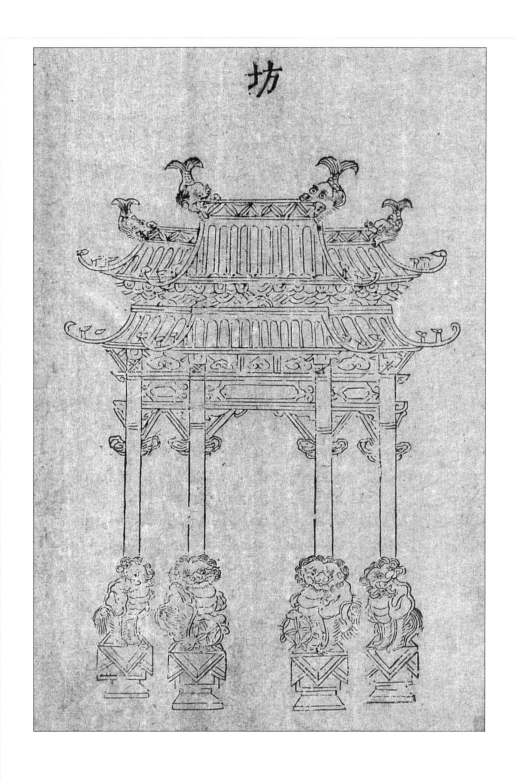

坊

　　蘇鶚《演義》曰：坊，方也。《漢宮闕名》曰：洛陽北故宮有九子坊。則坊之名始於漢矣。

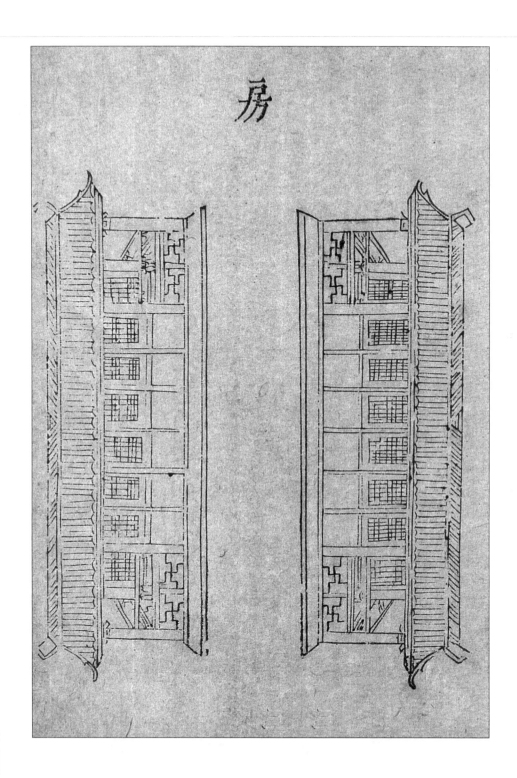

房

　　蘇鶚《演義》曰：房，方也。室內之方正也。又：房，防也，所以防風雨燥淫也。《說文》曰：房，室在旁者也。《尚書·顧命》有東房、西房，《詩》"右招我由房"，蓋周制也。

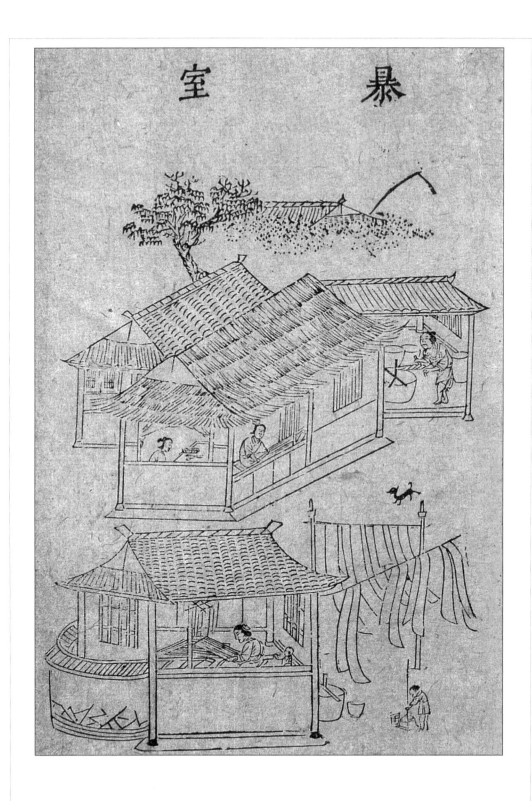

暴室

周制暴室，即漿糨房也。主掖庭織作染練之署，謂之暴室，取暴曬爲名耳。女子有罪亦下之。

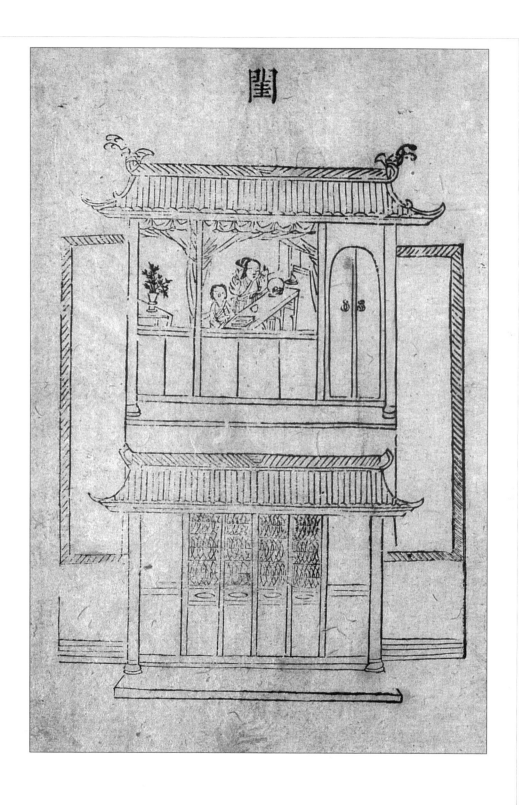

閨

閨，閣，門傍戶也（《說文》）。小閨謂之閣（《爾雅》）。

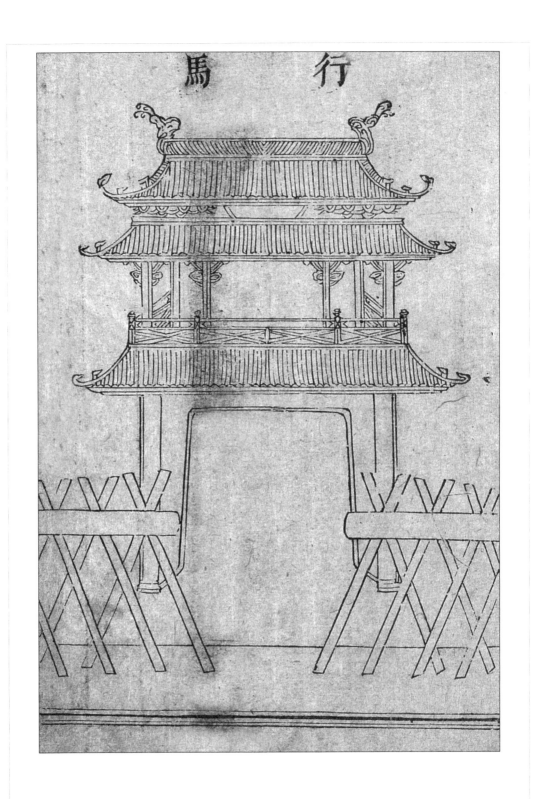

行馬

　　行馬始於三代。《周禮》謂之"陛枑"。一木橫中，兩木互穿，以成四角，施之於門，以爲禁約也。晉魏以後，官至貴品，其門得施行馬。又名攔擋。

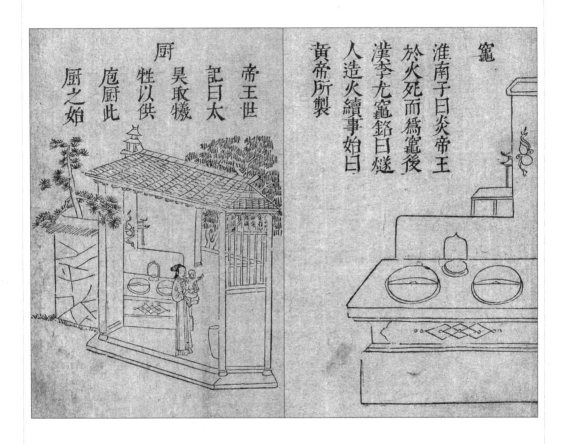

厨

　　《帝王世記》曰"太昊取犧牲以供庖厨"。此厨之始。

竈

　　《淮南子》曰：炎帝王於火死而爲竈。後漢李尤《竈銘》曰：燧人造火。《續事始》曰：黃帝所製。

欄

　　漢顧成廟設投光鈎欄，王逸注云：縱者欄，橫者楯。楯間子曰櫺，欄楯，殿上臨之，亦防人失墜。今言鈎欄是也。園亭中藥欄即今欄，猶言圍援，非花藥之欄也。

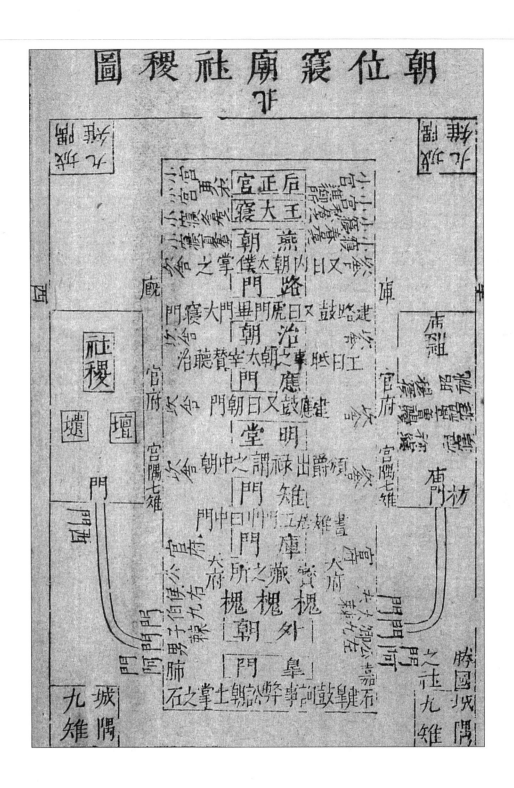

朝位寢廟社稷圖

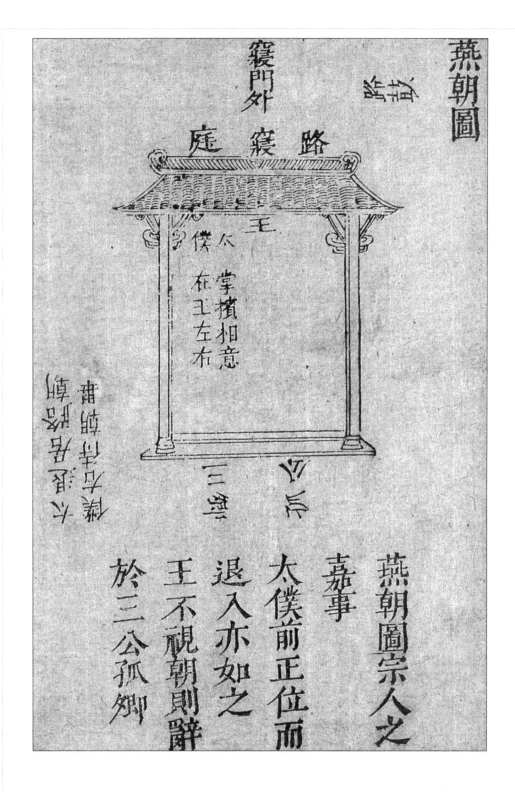

燕朝圖

燕朝圖，宗人之嘉事。

太僕前正位，而退入亦如之。王不視朝，則辭於三公孤卿。

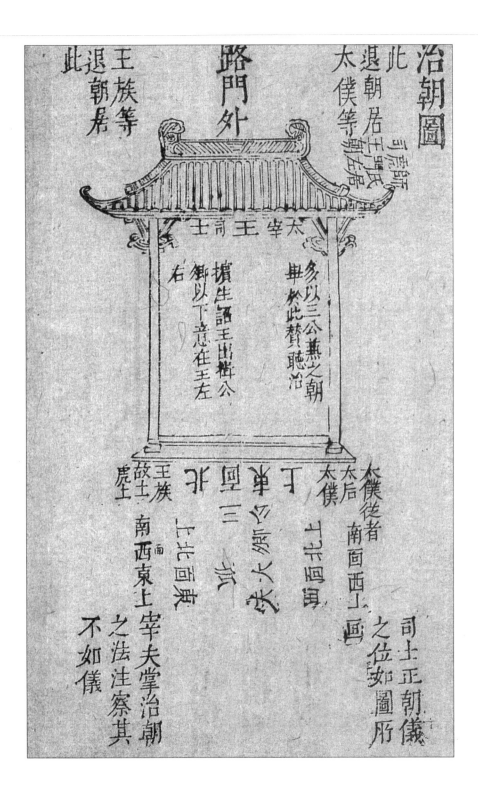

治朝圖

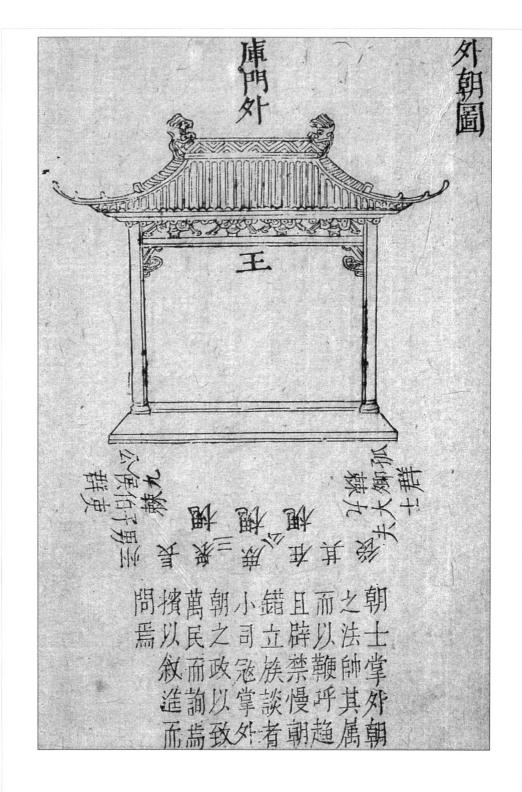

外朝圖

朝士掌外朝之法，帥其屬而以鞭呼趨且辟，禁慢朝、錯立、族談者。小司寇掌外朝之政，以致萬民而詢焉，擯以敘進而問焉。

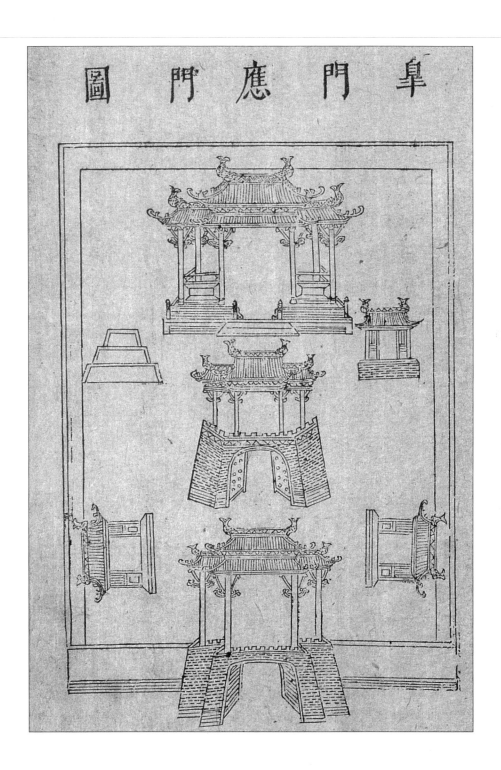

皋門、應門圖

大王遷岐，胥宇築室作廟，立皋門、應門，立冢土。

古公亶父後追稱大王，王之郭門曰皋門，王之正門曰應門。大王之時，未有制度作二門如此，及周有天下，遂尊以爲天子之門，而諸侯不得立焉。

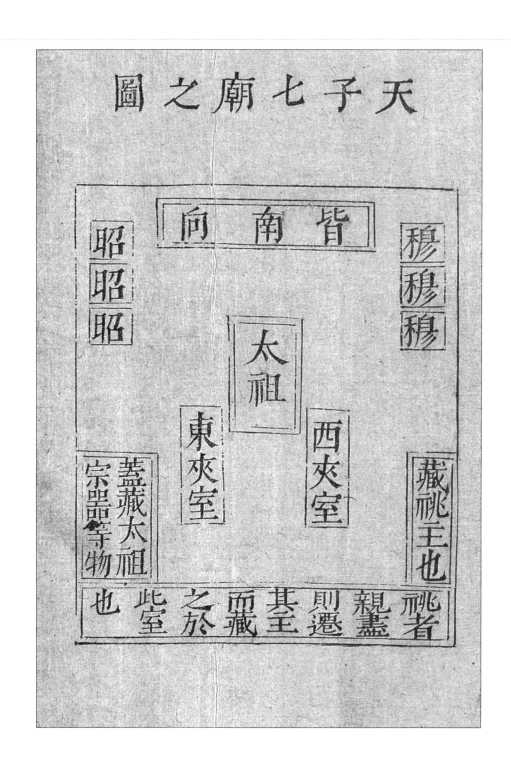

天子七廟圖

　　諸儒之說謂武王既有天下後，亦只是五廟，但加文武二世室爲七廟耳。劉歆之說則謂武王有天下，便增立二廟爲七。文武世室在外，朱子以爲理。長愚謂七世之廟在商時已然。歆之說誠爲長也。

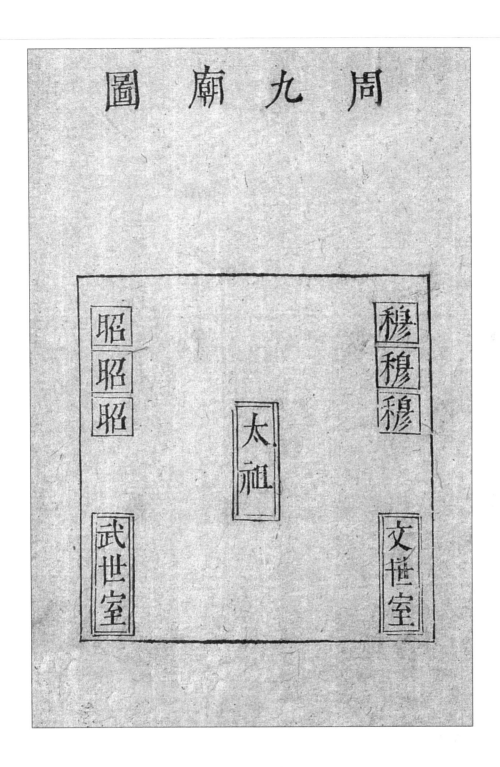

周九廟圖

　　此周九廟，以文武親屬宗祧而有功德，當宗不可祧，故別立世室，而皆百世不遷，與太祖同世室者，不毀之名也。自是之後，穆祧者藏文世室，昭祧者藏武世室。

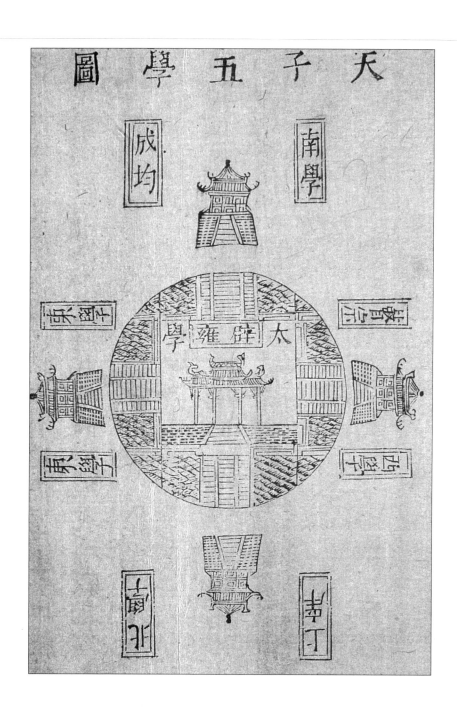

天子五學圖

《陸氏佃》云：《禮記》"天子設四學"，蓋天子立四學，并中學而五，於一處并建。周人則辟雍居中，其南爲成均，其北爲上庠，其東爲東序，其西爲瞽宗。學禮者，就瞽宗；學書者，就上庠；學舞干戈、羽籥者，就東序；學樂德、樂語、樂舞者，就成均。辟雍唯天子承師問道、養三老五更，又出師受成等就焉。天子入太學，則四學之人環水而觀之，是謂辟雍。總而言之，四學亦太學也。

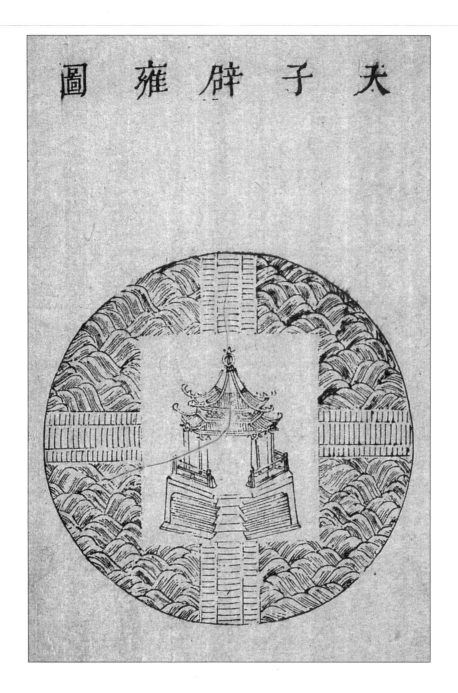

天子辟雍圖

辟廱，辟，璧，通廱，澤也，天子之學，大射行禮之處也。水旋丘如璧，以節觀者辟廱。朱子初解曰：張子云"辟廱"。古無此名，則其制蓋始於此。及周有天下，遂以名天子之學，而諸侯不得立焉。《正義》曰：天子曰辟雍。辟爲圓璧形，第十引水，使四方均得來觀。則辟雍之内有舘舍，而實無墻院也。其制環之以水，圓，象天也。辟雍，學之名，王制，以殷之辟雍與太學（爲一）。蔡邕《月令論》云：取其四門之學，則曰太學；取其水圜如璧，則曰辟雍。名异而實同也。

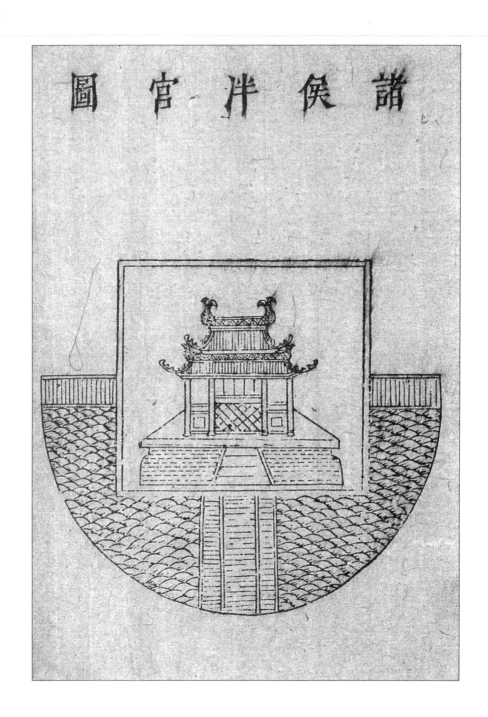

諸侯泮宮圖

《正義》曰：諸侯曰泮宮。泮之言半，蓋東西門以南通水，北門處也，所以降殺於天子。《王制》云：諸侯止有泮宮一學，魯之所立，非獨泮宮。《明堂位》曰：米廩，有虞氏之庠也；序，夏后氏之學也；瞽宗，殷學也；頖宮，周學也。是魯得立四代之學，僖公修之示存古法也。

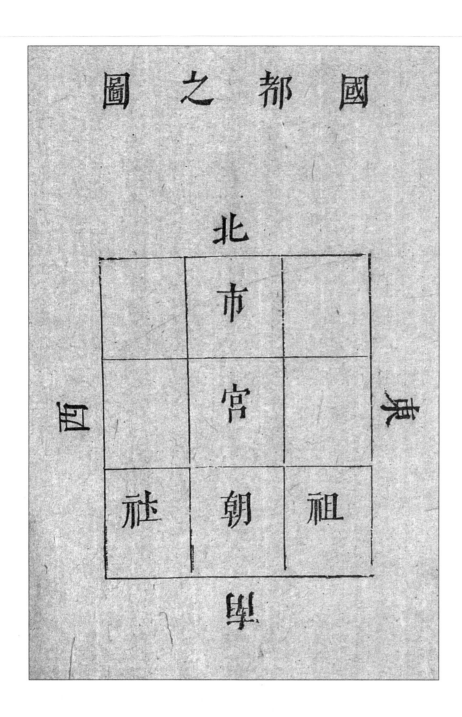

國都之圖

　　按國都，內如井田形，畫爲九區。中一區爲公宮；前一區爲朝，爲左祖，爲右社；後一區爲市，後市之廛，即廛而不征之，廛乃商之市。宅四面皆有門，每日市門開，則商賈有貨俱入，所謂日中爲市也。此乃官爲之者，故官得以賦其廛，如今之官屋有稅之類是也。左右各二區皆民所居，是廛無夫里之布之，廛乃民自爲者，官豈得以賦其廛，即賦之想亦今地稅之類，決不賦其廛。

先蠶

先蠶猶先酒、先飯，祀其始造者。壇，築土爲祭所也。黃帝元妃西陵氏始蠶，即先蠶也（按黃帝元妃西陵氏，曰儽祖，始勸蠶稼。月大火而浴種，夫人副褘而躬桑，乃獻蠶稱絲。織紝之功因之廣，織以供郊廟之服。《皇圖要覽》云：伏羲化蠶，西陵氏養蠶。《淮南王蠶經》云：西陵氏勸蠶稼，親蠶始此）。《禮·月令》：季春，是月也，后妃齋戒，享先蠶而躬桑，以勸蠶事。《周禮·天官·內宰》：中春，詔后帥外內命婦始祭於北郊（注：蠶於北郊，以純陰也）。漢《禮儀志》：皇后祠先蠶，禮以中牢，魏黃初中，置壇於北郊，依周典也。晉制，先蠶壇高一丈、方二丈，四出陛，陛廣五尺。皇后至西郊親祭，躬桑。北齊先蠶壇五尺，方二丈，四高陛，陛各五尺，外兆四十步，面開一門。皇后升壇，祭畢而桑。後周，皇后至先蠶壇，親饗。隋制，宮北三里，壇高四尺。皇后以太牢制幣而祭。唐置壇在長安宮北苑中，高四尺，周圍三十步。皇后并有事於先蠶。其儀備《開元禮》。宋用北齊之制，築壇如中祠禮。《通禮義纂》：后親享先蠶，貴妃亞獻，昭儀終獻。夫蠶祭有壇，稽之歷代，雖儀制少異，然皆遞相沿襲，籩羊不絕，知禮之不可獨廢。有天下國家者，尚鑒茲哉！

蠶室　繭館

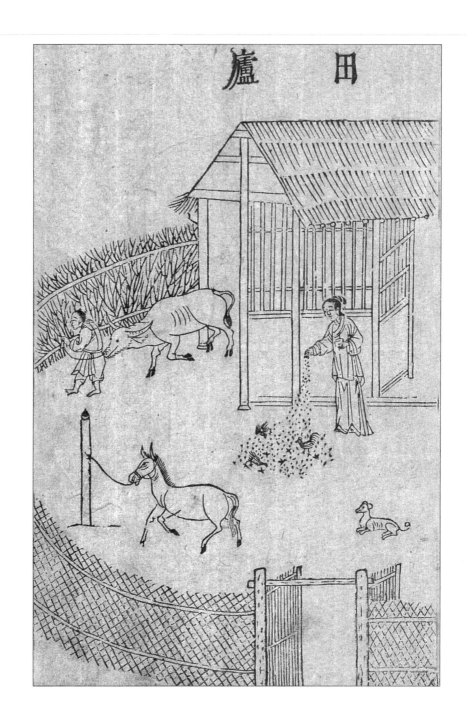

田廬

《農書》云：古者制五畝之宅，以二畝半在鄽。《詩》云"入此室處"是也；以二畝半在田，《詩》云"中田有廬"是也。陸龜蒙《田廬賦》略曰：江上有田，田中有廬。屋以蒲蔣，扉以簠簋。笆籬榱微，方寶櫑疏。檐卑欹而立傴僂，户逼側而行趑趄。蝸涎隆頂，龜拆旁塗。夕吹入面，朝陽曝膚。左有牛栖，右有鷄居。將行瞪遮，未起啼驅。宜從野逸，反若囚拘。云云。

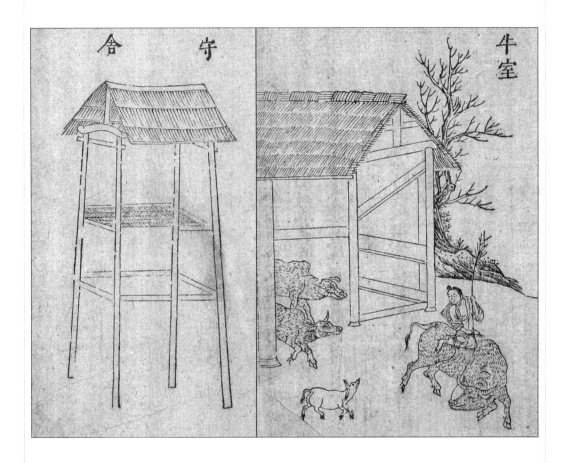

守舍

　　看禾廬也。架木苫草，略成構結，兩人可昇。禾稼將熟，寢處其中，備防人畜。或就塍坎，縛草爲之。若於山鄉及曠野之地，宜高架床木，免有虎狼之患。真西山言農事之叙云：至其禾，迨垂穎而堅栗，懼人畜之傷殘，縛草田中，以爲守舍。數尺容膝，僅足蔽雨，寒夜無眠，風霜砭骨。此守禾之苦也。

牛室

　　門朝陽者宜之。夫歲事逼冬，風霜凄涼，獸既氄毛，率多穴處。獨牛依人而牧，宜入養密室。聞之老農云：牛室內外，必事塗墍，以備不測火災。最爲切要。

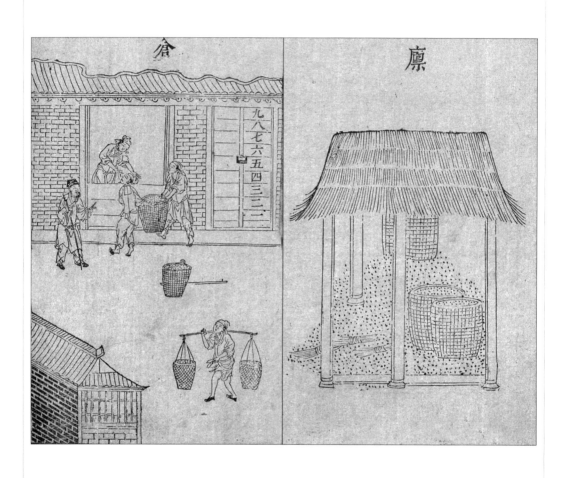

倉、廩

廩，倉別名。《豐年》詩曰：豐年多黍多稌。亦有高廩，萬億及秭。注云：廩，所以藏粢盛之穗。《說文》曰：倉廣亩而取之，故謂之亩，或從六從禾。今農家構爲無壁廈屋，以儲禾穗穜稑之種，即古之廩也。《唐韻》云：倉有屋曰廩。倉，其藏穀之總名，而廩、庾又有無屋之辨也。《詩》云：廩名天上星，有象常昭垂，在地爲之廩，廣廈庇於斯。上乃奉粢盛，下以備凶飢。黍稌及億秭，重見《豐年》詩。

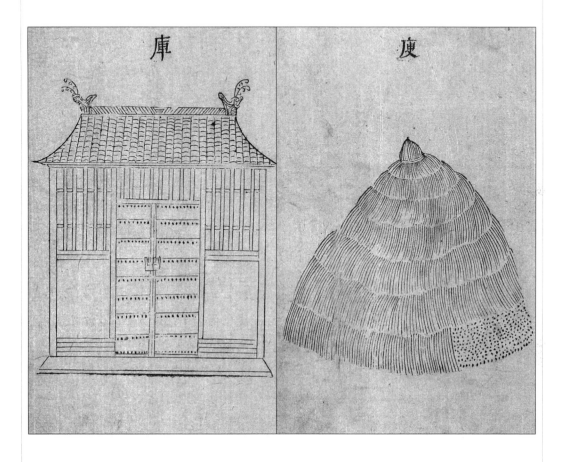

庫

《說文》曰：庫，兵器所藏；帑，金帛所藏；府，文書所藏。《商鞅書》曰：湯、武破桀、紂，築五庫，藏五兵，有庭之庫。此庫之初也。後世凡所藏積，皆謂之庫矣。

庾

庾，鄭《詩箋》云：露積穀也。《集韵》：庾，或作廋，倉無屋者。《詩》曰"曾孫之庾，如坻如京"，又曰"我庾維億"，蓋謂庾積穀多也。

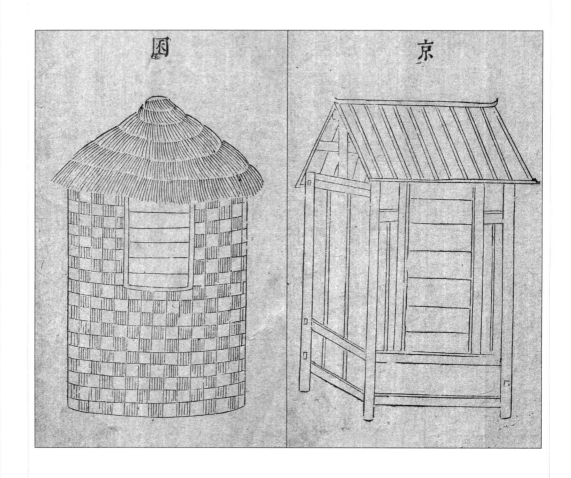

囷

圓倉也。《禮·月令》曰：修囷倉。《說文》：廩之圓者，圓謂之囷，方謂之京。《管子》曰：夷吾過市，有新成囷京者。《吳志》：周瑜謁魯肅，肅指其囷以與之。《西京雜記》曰：曹元理善算囷之穀數。類而言之，則囷之名舊矣。今貯穀圜笆，泥塗其內，草苫於上，謂之露笆者，即囷也。

京

倉之方者。《廣雅》云：字從㐭，㐭，倉也。又謂四起曰京。今取其方而高大之義，以名倉曰京，則其象也。夫囷、京有方圓之別：北方高亢，就地植木，編條作笆，故圓，即囷也；南方墊濕，離地嵌板作室，故方，即京也。此囷、京又有南北之宜，庶識者辨之，擇而用也。

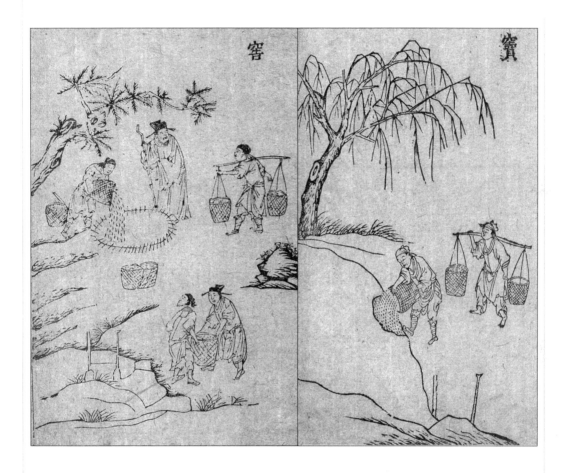

窖

尝謂穀之所在，民命是寄。今藏置地中，必有重遇。且豪傑皆爭取金玉，任氏獨窖食粟，楚漢相拒滎陽，民不得耕，米石至數萬，而豪傑金玉盡歸任氏，以是起富。

竇

似窖。《月令》曰：穿竇窖，鄭注云：穿竇窖者，入地。楕曰竇，方曰窖。疏云：楕者，似方非方，似圓非圓。《釋文》云：楕，謂狹而長。令人下掘或旁穿出土轉於它處，內實以粟，復以草墣封塞，他人莫辨，即謂竇也。蓋小口而大腹。竇，小孔穴也，故名竇。

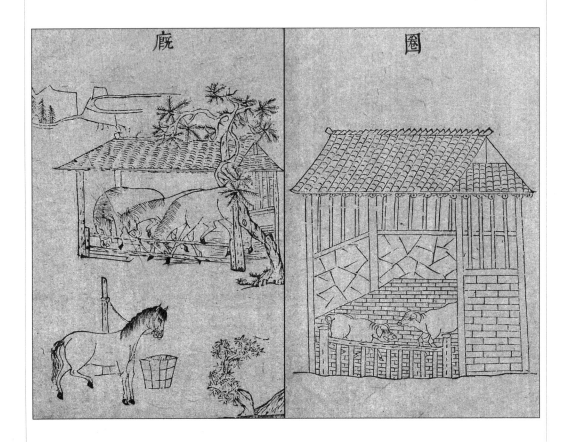

厩

马舍也。《周礼·校人》：掌颁良马而养，乘马三乘为皂，三皂为系，六系为厩，六厩成校。此名厩之始也。

圈

圈，畜牛豕曰圈，闲牛马曰牢。《诗》召康公美公刘言"执豕於牢前"。汉有虎圈，则圈之名出於汉代云。

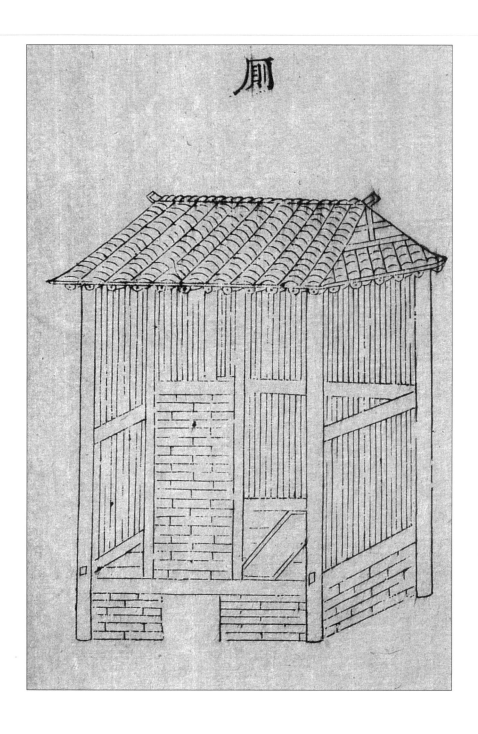

厠

厠，溷。《説文》曰：厠，清也。《釋名》曰：厠，言人雜在上非一也。或曰溷，言溷濁也。或曰聞至穢之處，宜長修治，使清潔也。《禮儀》曰：隸人溫厠。蓋名見於周初。

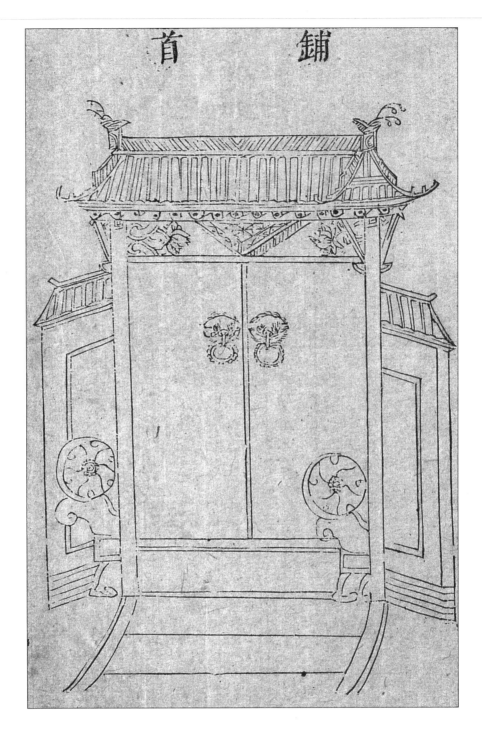

鋪首

《義訓》曰：閉塞金謂之鋪，鋪謂之鏂。今俗謂浮漚丁是也。施門户代以所尚爲飾。商人水德，以螺首，慎其閉塞，使如螺也。公輸般見水蠡，謂之曰：開汝頭，見汝形。蠡適出頭，般以足畫之，蠡引閉其户，終不可開。因效之，設於門户，欲使閉藏，當如此固密也。

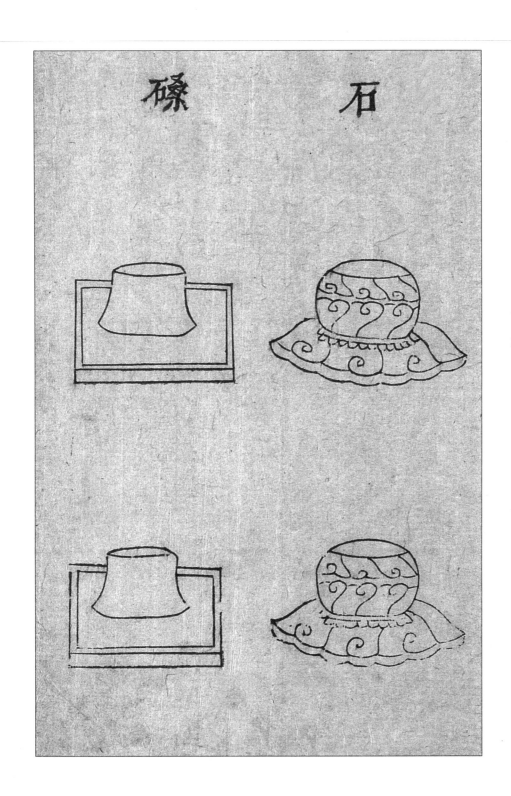

石礎

　　古謂之質礎。《尚書·大傳》曰：大夫有石材，庶人有石承。注：石材，柱下質也。石承，當柱下而已，不外出以爲飾也。此有等降，則周制也。

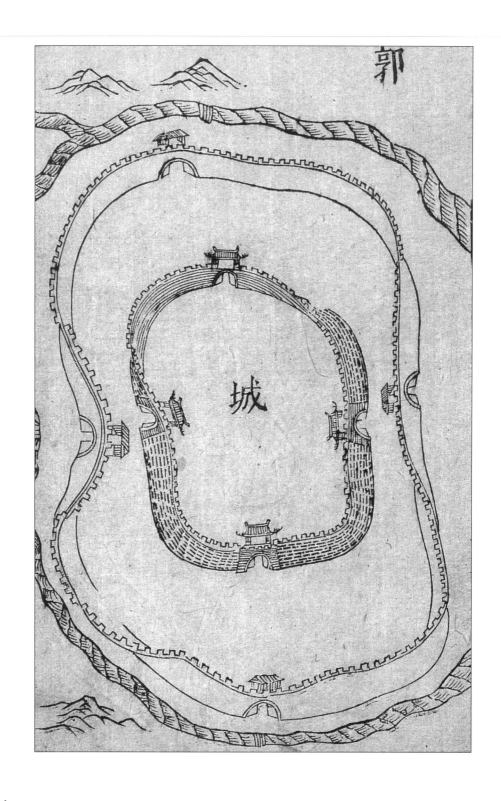

郭

《管子》曰：內謂之城，外謂之郭。《吳越春秋》曰：鯀築城以衛君，造郭以守民。記以爲城郭之始。

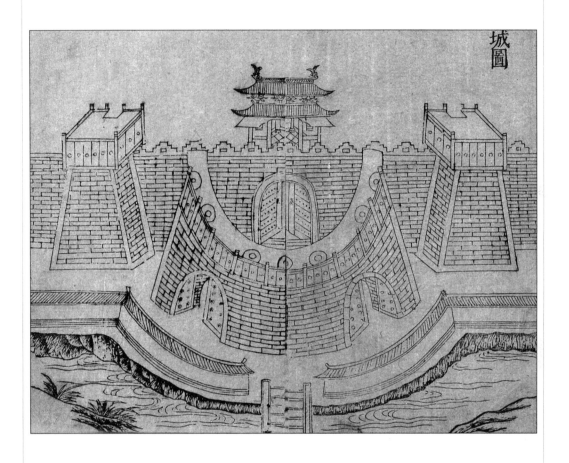

城

城，以盛民也。墉，城垣也（《說文》）。城，盛也，盛受國都也。城上垣謂之睥睨，言於孔中睥睨非常也；亦曰陴，言裨助城之高也；亦曰女牆，言其卑小比之於城，若女子之於丈夫也（《釋名》）。堞，城上女垣（《說文》）。雉，堞也。以白堊之，故曰粉堞（《增韵》）。

弩臺

上狹下闊，如城制。高與城等，面闊一丈六尺，長三步，與城相接，每臺相距亦如之。上通闊道，臺上架屋，制如敞棚，三面垂以濡氈，以遮垂鐘板，亦備繩梯。內容弩手一十二人，棚上三面立牌。遮箭棚上亦容弓弩手一十二人，隊將一人，置五色旗各一，鼓一，弓弩、檑木、炮石、火鞴等皆蓄之。常伺寇至，舉旗爲表號，令臺及城上見之，皆舉旗相應。寇來自東即舉青旗，南舉赤旗，西舉白旗，北舉黑旗，已來復還舉黃旗。寇來漸迫，則望其主將發弩叢射之，其炮、檑用如城上法。

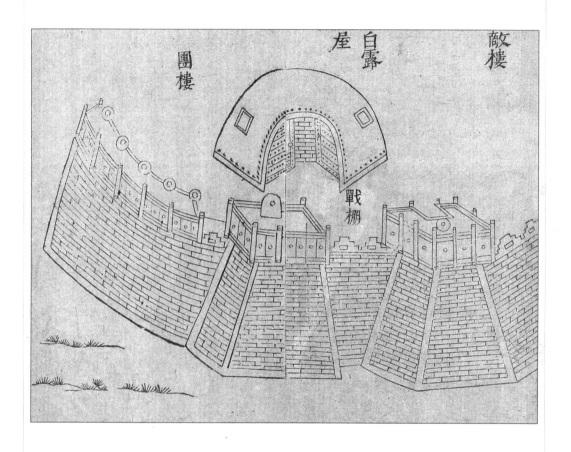

白露屋

以江竹或榆柳條編如窮廬狀，外塗石灰，有門有竅，中容一人，以爲候望。每敵樓、戰棚上五間置一所，於兩傍施木拒馬、筐籬笆，隱人於下，持泥漿麻搭，以備火攻。

敵樓

前高七尺、後五尺，每間闊一步、深一丈。其棚上下約容二十人。若城愈闊，則愈深。上施搭頭木，中設雙柱，下施地栿，仍前出三尺。常法，一間二柱，此用四柱，以備矢石所摧，上密布椽，覆土厚三尺，加石炭泥之，被以濡被，及椽栿之首并以牛革裹之，以防火箭。敵樓之制與戰棚同。

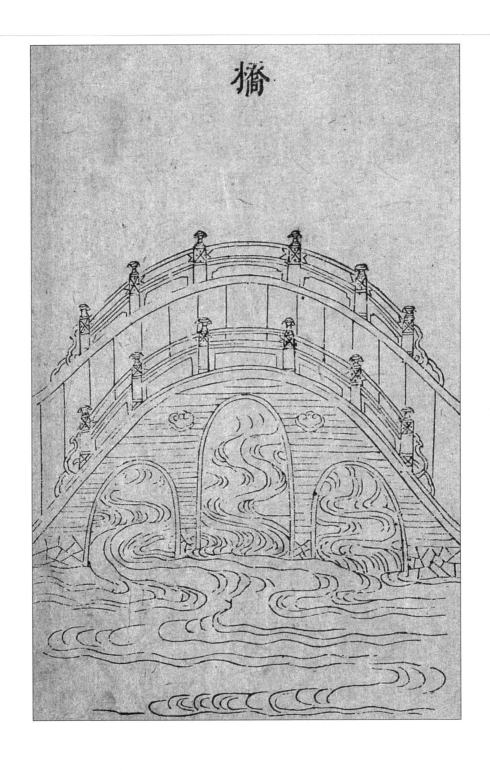

橋

水梁也。榷，水上橫木，所以度也。亦曰橋，今謂之略彴。東楚謂橋爲圯（《說文》），石杠謂之徛（《爾雅》），聚石水中以爲步度，彴也。

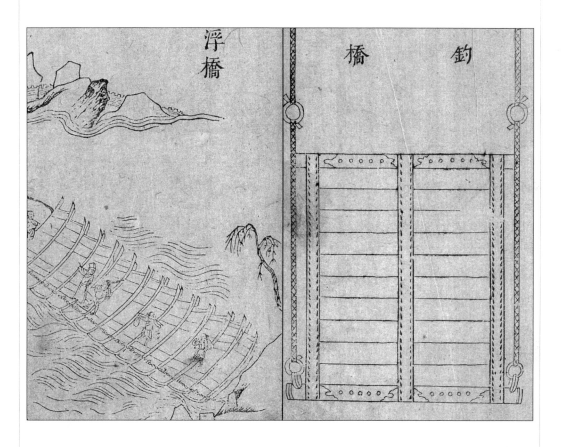

浮橋

以舟爲之，以水急不可爲橋，故以浮舟渡之。《詩·大雅》云"造舟爲梁"。《春秋後傳》曰：周赧王五十八年春，始作浮橋於河上。即今之浮橋也。

釣橋

造以榆槐木。其制如橋，上施三鐵環，貫以二鐵索，副以麻繩，繫屬於城樓上。橋後去城約三步，立二柱，各長二丈五尺。開上山口，置熱鐵轉輸爲槽，以架鐵索并繩，貴其易起。若城外有警，則樓上使人挽起，以斷其路。

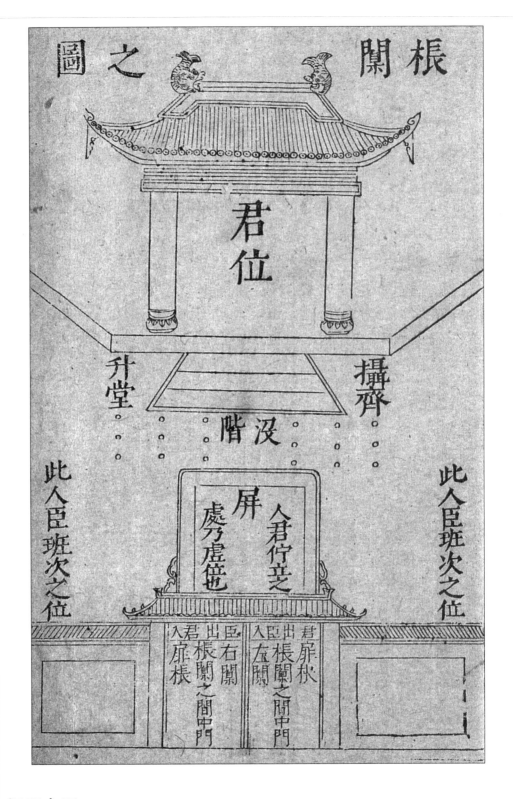

扆闑之圖

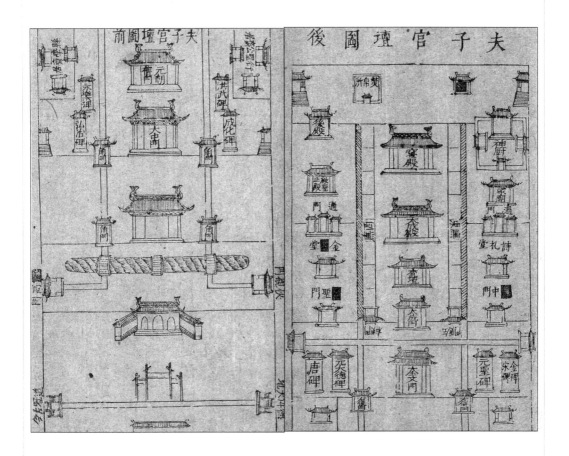

夫子宫壇圖

先聖廟在兖州仙源鄉西二里,西接魯城二百餘步闕里之舊宅也。直外門曰前三門(乃仁宗御書門榜之門),三門之後曰書樓(藏御賜書),書樓後御路東西二亭。其東曰本朝修廟碑亭,其西曰唐封孔子太師碑亭。次殿庭門內曰御贊殿,次殿曰杏壇。杏壇之後即先聖正殿(仁宗御書飛帛殿榜之殿)。直殿後曰鄆國夫人殿,後殿東廡曰泗水侯殿,西廡曰沂水侯殿。祖殿廊西門外曰齊國公殿,直殿後曰魯國太夫人殿。自太夫人殿由其東廊以北曰五賢堂。祖殿廊東門外曰齋廳,齋廳之東廊門外曰客位。直齋廳後曰齋堂,齋堂後曰宅廳(孔氏接見賓客之所),直宅廳後曰家廟。自客位東一門直北曰襲封視事廳,直廳後曰恩慶堂(堂乃中丞公典鄉郡曰,侍致政尚書會孔氏內外親族之所,徂徠石守道先生有碑以紀之)。堂東北隅曰雙桂堂(皇祐年,四十五代孫兄弟同年賜第,嘗於此會學,故以名之)。諸位皆列於祖殿之後并恩慶堂東西。自祖殿之後并諸位舊係敕修。近世監修祖廟者,不敢以官錢營飾私居,除諸位外,祖廟殿、庭、堂、廡共計三百一十六間。

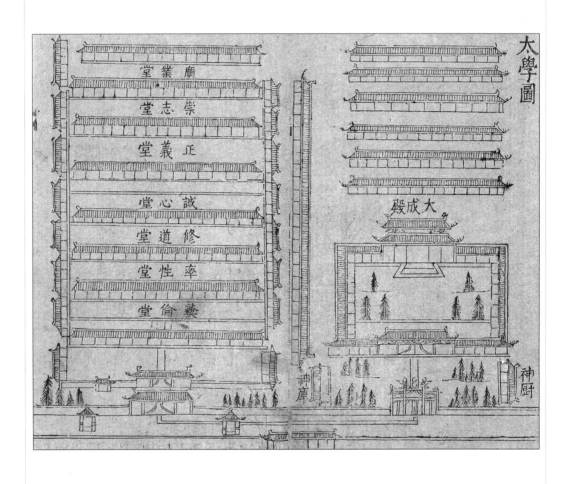

太學圖

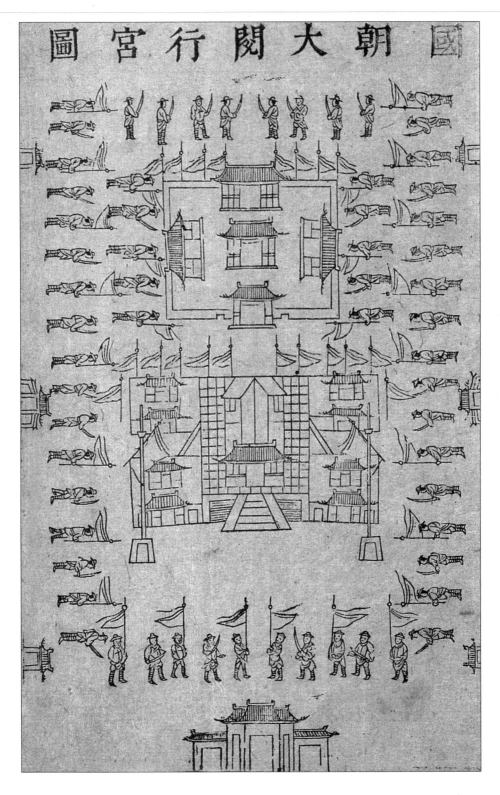

國朝大閱行宮圖

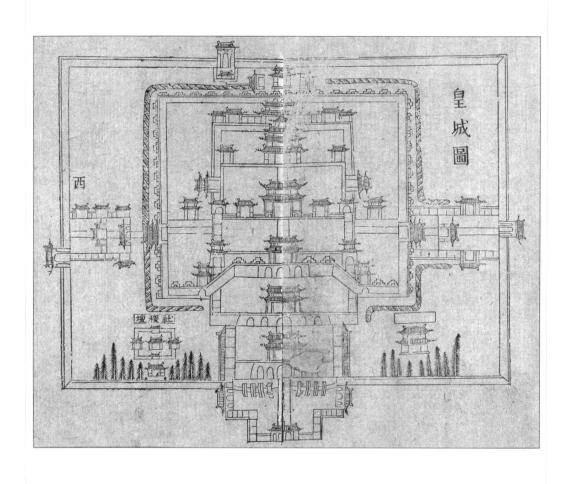

皇城圖

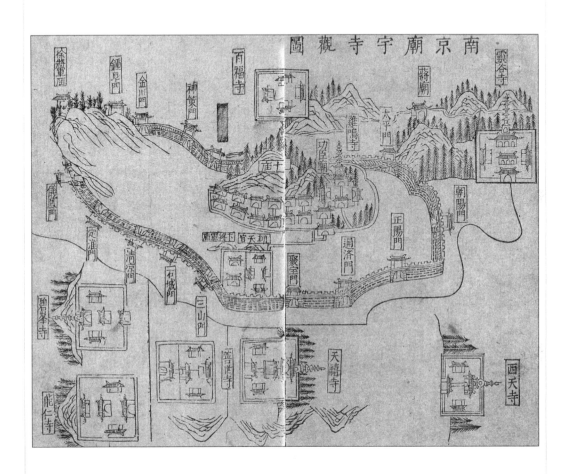

南京廟宇寺觀圖

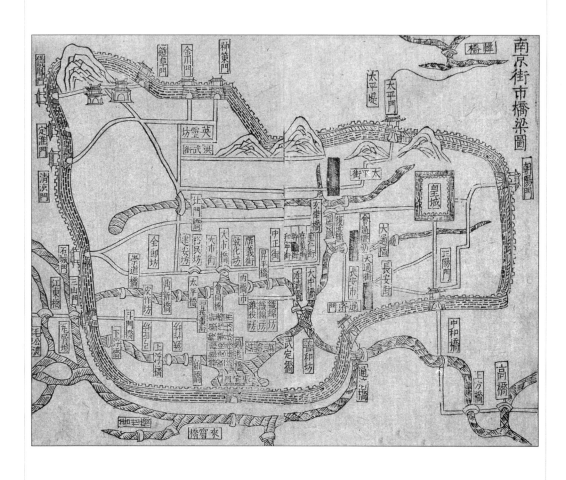

南京街市橋梁圖

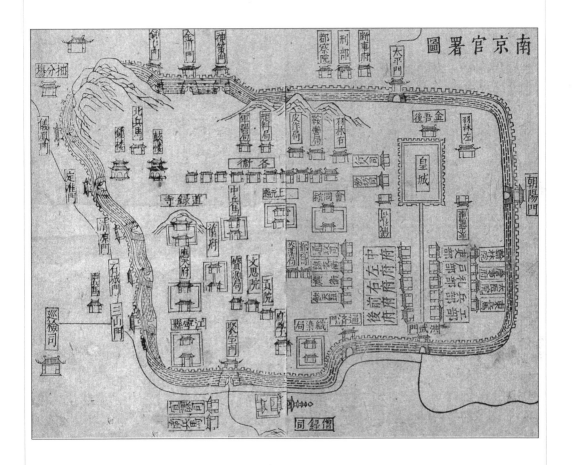

南京官署圖

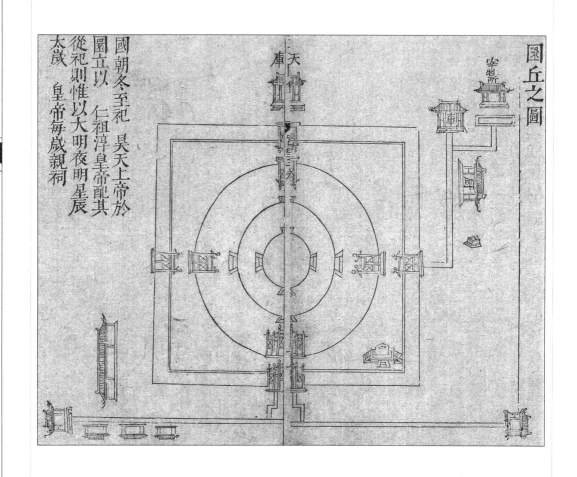

圜丘

　　國朝冬至祀昊天上帝於圜，立以仁祖淳皇帝。配其從祀，則惟以大明、夜明、星辰、太歲。皇帝每歲親祠。

　　國朝圜丘，爲壇二層。下層闊七丈，高八尺一寸，四出陛。正南陛闊九尺五寸，九級。東、西、北陛俱闊八尺一寸，九級。上層闊五丈，高八尺一寸。正南陛一丈二尺五寸，九級。東、西、北陛俱闊一丈一尺九寸五分，九級。壇上下甃以琉璃磚，四面作琉璃欄干。壝去壇一十五丈，高八尺一寸，甃以磚。四面有靈星門。周圍外壝去壝一十五丈，四面亦有靈星門。天下神祇壇，在東門外。天庫五間，在外垣北，南向。厨屋五間，在外壝東北，向西。庫房五間，南向。宰牲房三間，天池一所，又在外庫房之東北。執事齋舍在壇外垣之東南。牌樓二，在外門外橫通甬道之東、西。

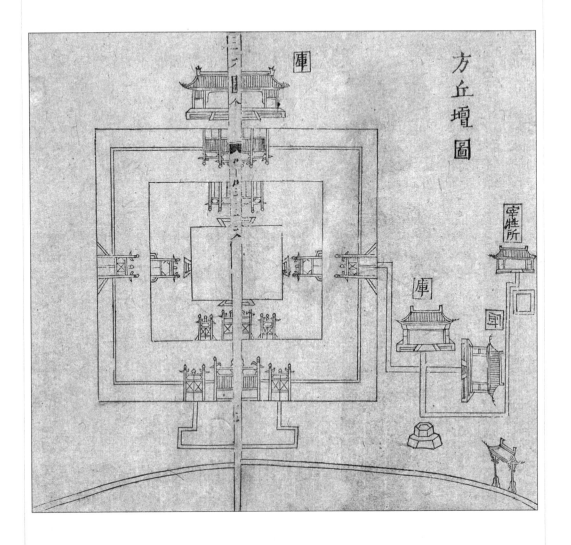

方丘壇

　　國朝冬至祀皇地祇於方丘，以仁祖淳皇帝。配其從祀，則惟以五岳、四海、四瀆、五鎮之神。皇帝每歲親祠。

　　國朝方丘壇制：第一層，壇面闊六丈，高六尺，四出陛。南面陛闊一丈，八級。東面、北面、西面陛俱闊八尺，八級。第二層，壇面四圍皆闊二丈四尺，高六尺，四出陛。南面正陛闊一丈二尺，八級。東、北、西陛俱一丈，八級。壝去壇一十五丈，高六尺。正南靈星門三，正東、西、北靈星門各一，周圍以壇面各六十四丈。正南又靈星門三，正東、北面又靈星門各一。庫房五間，在外壇。北靈星門外以藏龍椅等物。廚房五間，宰牲房三間，天池一所，在外壇西靈星門外西南隅。齋次一所，在外靈星門外之東，□□間，在靈星門外之西。浴室在東齋次之中。

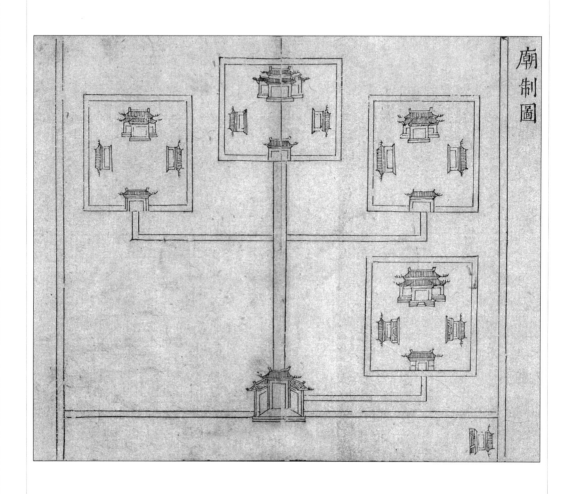

廟制

　　國朝四祖各別立廟：德祖居中，懿祖居東第一廟，熙祖居西第一廟。

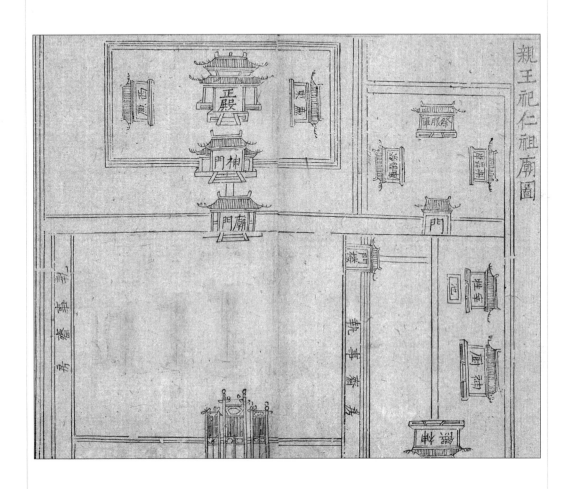

親王祀仁祖廟

　　仁祖居東第二廟。廟皆南向，每廟中奉神主，東西兩夾室、兩廡、三門，門設二十四戟，外為都宮。正門之南別為齋次三間，齋次之西為饌次三間，俱北向。門之東，神廚三間，西向。

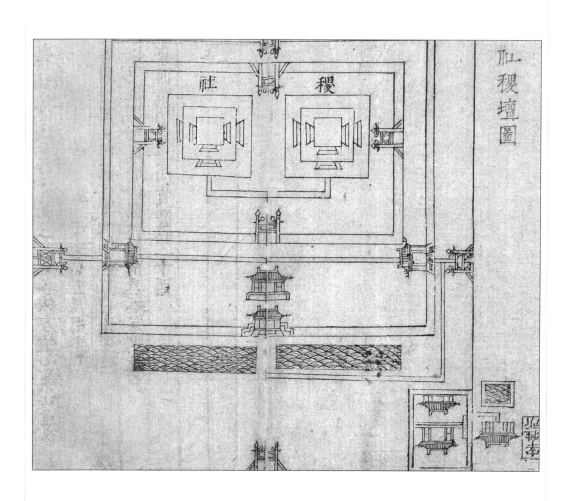

社稷壇

　　國朝二壇，坐南向北。社壇在東，稷壇在西，各闊五丈、高五尺，四出陛，五級。壇用五色土築，各依方位。上以黃土覆之，二壇同一壝。壝方廣三十丈，高五尺，用磚砌。四方開四門，各闊一丈。東門飾以青，西門飾以白，南門飾以紅，北門飾以黑。周圍築以墻，仍開四門。南為欞星門，北面戟門五間，東、西戟門各三間，皆列戟二十四。

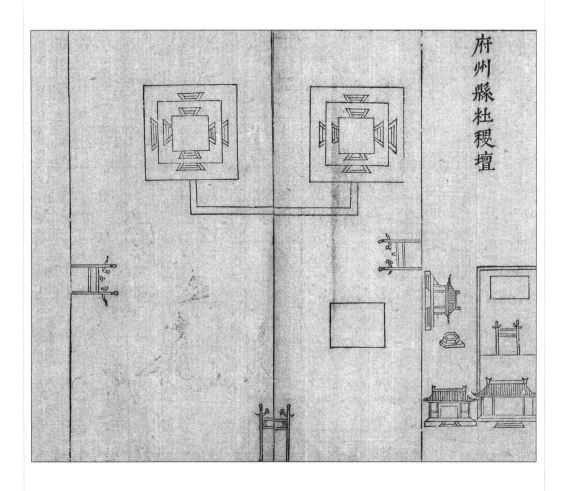

府、州、縣社稷壇

　　郡縣祭社稷，有司俱於本城北、西北設壇致祭，壇高三尺，四出陛，三級，方二尺五寸，從東至西二丈五寸，從南至北二丈五寸。右社左稷。社以石爲主，其形如鐘，長二尺五寸，方一尺一寸，剡其上，培其下。半在壇之南方，壇外築牆，周圍二百步，四面各二十五步。祭用春秋仲月上戊日，祝以文，牲用大牢。

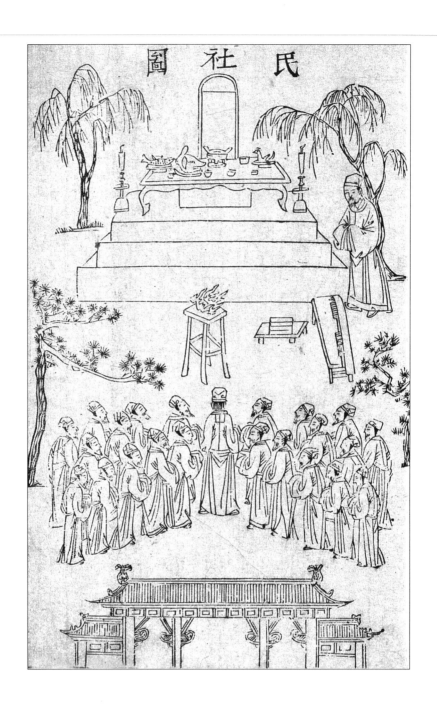

民社

古有里社，樹以土地所宜之木，如夏后氏以松，殷人以柏，周人以栗。《莊子》"見櫟社樹"，漢高祖講理枌榆社，唐有楓林社，皆以樹爲主也。自朝至於郡縣，壇壝制度皆有定例。惟民有社，以立神樹，春秋祈報，莫不群祭於此。考之近代諸祭儀：前一日，社正及諸社人各齋戒。祭日，未明三刻，烹牲於厨，掌饌者實祭器，掌事者以席人，設社神之席於神樹之下，設稷之神席於神樹之西，俱北面。質明，社正以下皆再拜，讀祝。禮成而退。

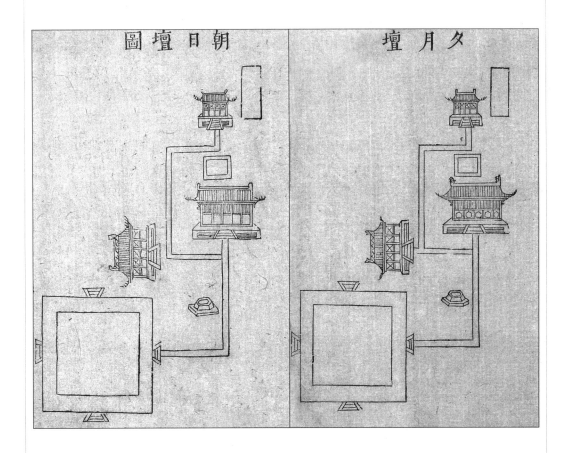

朝日壇

　　國朝築朝日壇於城東門外，高八尺，方廣四丈。兩壝二十五步。燎壇方八尺，高一丈，開上南出户，方三尺。

夕月壇

　　國朝築夕月壇於城西門外，高六尺，方廣四丈，兩壝，每壝二十五步。燎壇方八尺，高一丈，開上南出户，方三尺。

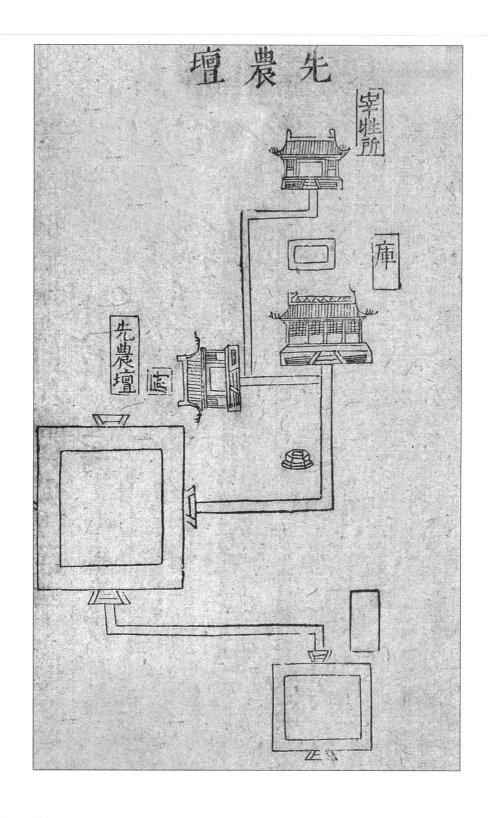

先農壇

　　國朝壇在藉田之北,高五尺,闊五丈,四出陛。

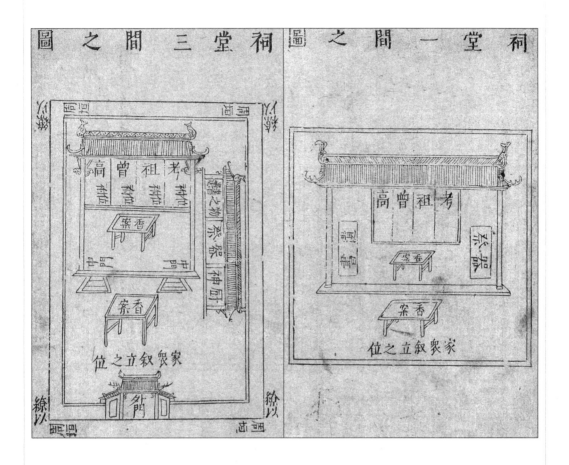

祠堂三间、祠堂一间

祠堂三間，外爲中門，中門外爲兩階，皆三級。東曰阼階，西曰西階。階下隨地廣狹以屋覆之，令可容家衆敘立。又爲遺書、衣物、祭器庫及神廚於其東，繚以周垣，別爲外門，常加肩閉。祠堂之内，以近北一架爲四龕，每龕内置一桌，高祖居西，曾祖次之，祖次之，父次之。神主皆藏於櫝中，置於桌上，南面。龕外各垂小簾，簾外設香桌於堂中，置香爐、香合於其上。兩門之間又設香桌，亦如之。若家貧地狹，則止爲一間，不立廚庫。而東西壁下置立兩櫃，西藏遺書、衣物，東藏祭器，亦可。地狹則於廳事之東，亦可。

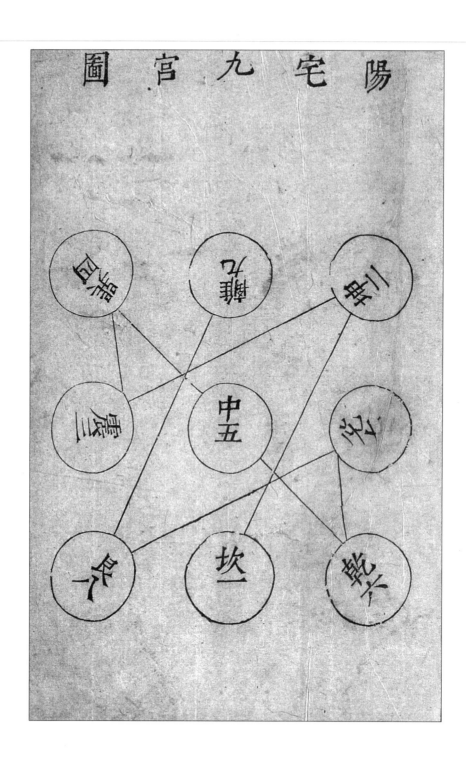

陽宅九宮圖

此門宅大八門，永定式。凡相宅，必先定門。户居在本卦上，次以大游年歌中。本卦之句，遂位順行至房上，見星落處，方論吉凶。蓋門爲宅之氣，故相宅以門爲主。一九家難立，三七子不興。四六招凶禍，九六殺傷人。一二人命短，二八旺人丁。

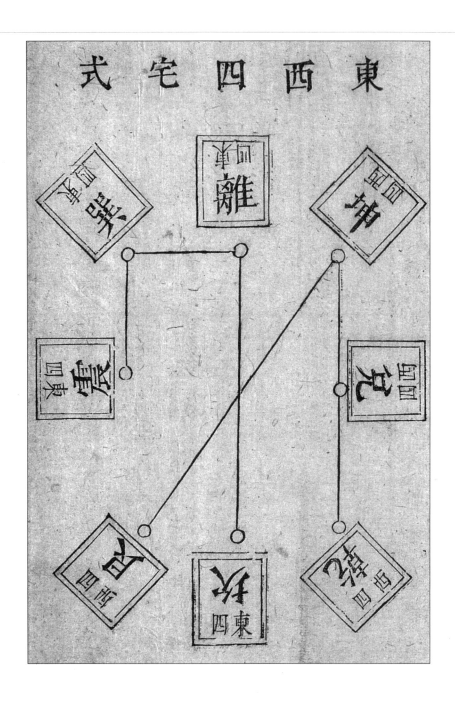

東西四宅式

　　西四宅安門，勿用東四宅之方，東四宅亦然。犯之凶（郭公《陽宅書》）。八卦相變，是乾坤初二三相錯而成也，皆是陰陽之位。今以九星，而運於陰陽方位之上者，爲其宮星，各有生剋之理，所以東四不宜犯西四，西四不宜犯東四。稍有偏重，立生禍福。且如一家五子同居一宅，其宅原吉，然未有終於不分析者，若分各門巖，必隔原宅門路，則各家不相通，房屋有高下偏重，禍福必急就方向改。移門戶不悖天時地利爲吉。

東四位宅

福元在震、巽、坎、離宮爲東四位生人，其吉星俱在震、巽、坎、離之方，門所宜開，路所宜行，房樓所宜高大，主人所宜居。若誤用乾、坤、艮、兌，俱屬凶星。是謂東四修西，多不吉。故著東四位宅圖。

假如夫東西四位生命，而妻則西四位，非如父子兄弟可分院居也。其居法當何如？若住北房，則夫居中間，而妻居西間或東間，乾、艮皆宜。若住南房，則夫居東間、中間，而妻居西間，坤其所宜居。若住東房，則夫居南間、中間，而妻居北間，艮其所宜。大抵夫婦福德不同，則當以夫爲主耳。

東四位坎宮相生人

坎宮爲正福德宮，一切門、房、井、竈等項皆從坎起，法曰：坎、五、天、生、延、絕、禍、大。

一定福元：宜居南房東間，上上吉；東房南間，上吉；北房中間，亦吉。

一定宅：宜住坐北向南宅，上上吉；坐南向北宅，上吉；坐西向東宅，亦吉。惟坐東向西宅不宜居，不便修蓋，以乾、兌、坤俱不宜開門故也。若用截路分房法，亦可居。

一定門：宜走東南巽方巳字、辰字生氣門，上上吉；正北坎方福德門，上吉；正南離方延年門，亦吉。

一定宅中所行路：宜由東方，上吉。

一定井：宜在宅東南辰巳方長生位，大吉。

一定碾磨：宜在宅東北五鬼方、正西禍害方，大吉。

一定牛馬欄：宜在宅東南生氣方，大吉。

一定放水：宜在甲乙巨門方。巨門水去來皆可。

東四位離宮相生人

離宮爲正福德宮，一切門、房、井、竈等項皆從離起，法曰：離、六、五、絕、延、禍、生、天。

一定福元：宜居南房東間、東房南間，俱上上吉；北房中間，亦吉。

一定宅：宜住坐北向南宅，上上吉；坐南向北宅，上吉；坐西向東宅，亦吉。惟坐東向西宅，不宜居。

一定門：宜走東南巽方巳字天乙門，上上吉；正北坎方壬字延年門，上吉；東方甲卯乙字生氣門，大吉。

一定宅中所行路：宜由東方，上吉。

一定井：宜在正東卯字方長生位，大吉。

一定廚竈：宜在宅東北甲寅字禍害方，大吉。

一定碾磨：宜在宅正西五鬼方、東北禍害方，大吉。

一定牛馬房：宜在宅正東生氣方，大吉。

一定放水：避忌陰水，只宜在乾破軍方。

東四位震宮相生人

震宮爲正福德宮，一切門、房、井、竈等項皆從震起，法曰：震、延、生、禍、絕、五、天、六。

一定福元：宜住東房南間、南房東間，俱上吉；北房中間，亦吉。

一定宅：宜住坐北向南巽方巳字門宅，上上吉；坐南向北坎方壬字門宅，吉；坐西向東巽方辰字門宅，亦吉。惟坐東向西宅，不宜居。

一定門：宜走東南巽方延年門，正北坎方天乙巨門，俱上吉；正南離門，亦吉。

一定宅中所行路：宜由東方，上吉。

一定碾磨：宜在宅西南禍害方、西北五鬼方，大吉。

一定井：宜在宅南丙字長生位，大吉。

一定廚竈：宜在西方庚字上，大吉。

一定牛馬欄：宜在宅正南生氣方，大吉。

一定放水：宜在西方辛字、庚子上，大吉。

東四位巽宮相生人

巽宮爲正福德宮，一切門、房、井、竈等項皆從巽起，法曰：巽、天、五、六、禍、生、絕、延。

一定福元：宜居東房南間、南房東間，俱上吉；北房中間，亦吉。

一定宅：宜住坐北向南巽門宅，上上吉；坐南向北坎門宅，上吉；坐西向東巽門宅，亦吉。惟坐東向西宅不宜居，概因開大門不便。若用截路分房法，亦可居。

一定門：宜走東南巽方巳字、辰字福德門，正北坎方生氣門，俱上吉；正南離方天乙門，亦吉。

一定宅中所行路：宜由東方，上吉。

一定碾磨：宜在宅西南五鬼方、西北禍害方，大吉。

一定井：宜在正北方長生位，大吉。

一定廚竈：宜在西方庚字上，大吉。

一定牛馬欄：宜在正北生氣方，上吉。

一定放水：宜在西方辛字、庚字，俱上吉；南方丁字，亦可。

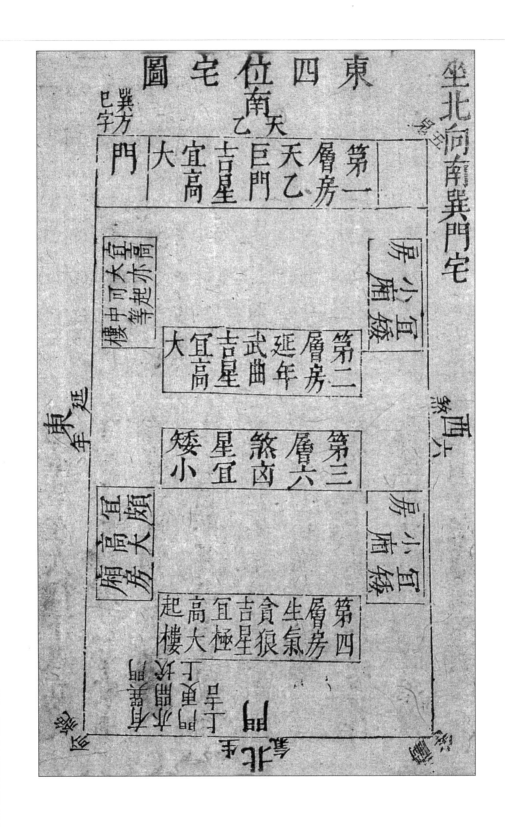

坐北向南巽門宅

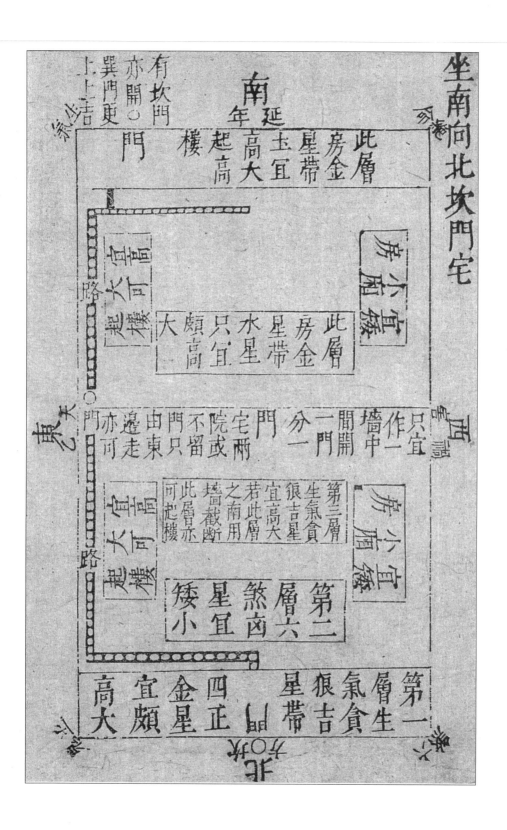

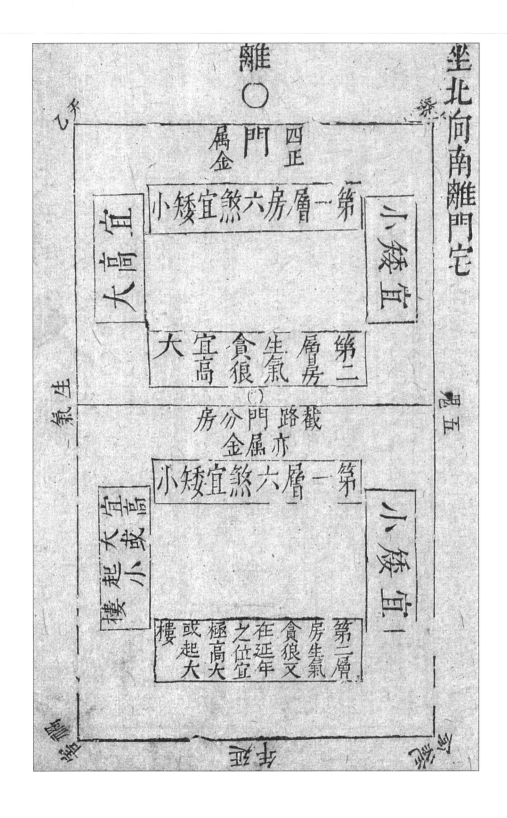

坐北向南離門宅

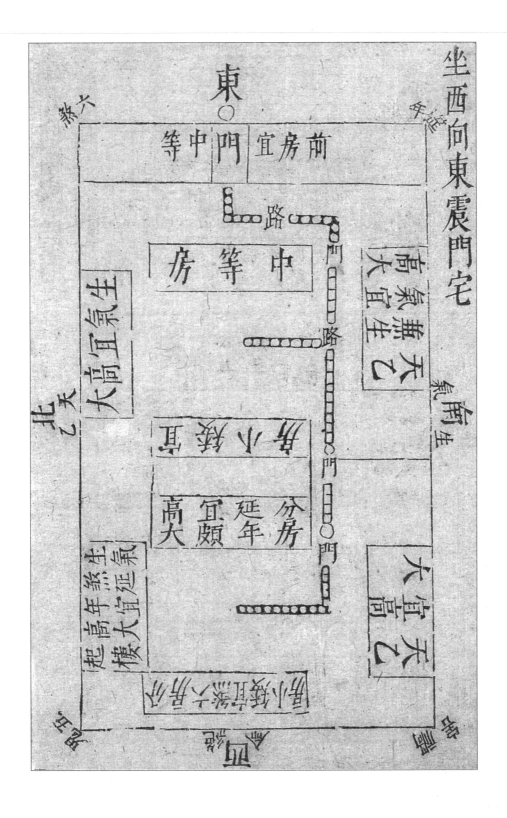

坐西向東震門宅

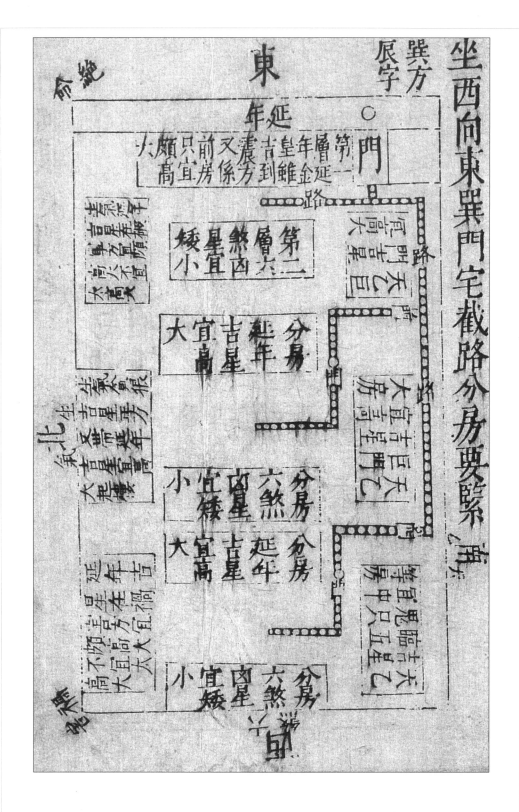

坐西向東巽門宅

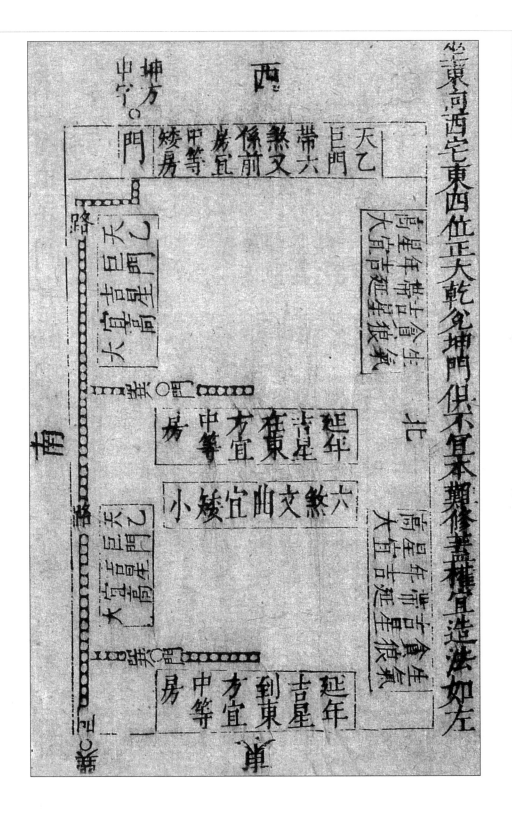

坐東向西宅

西四位宅

福元在乾、坤、艮、兌官爲西四位生人，其吉星俱在乾、坤、艮、兌之方。門所宜開，路所宜行，房樓所宜高大，主人所宜居。若誤用震、巽、坎、離，俱屬凶星。是謂西四修東，必不祥。故著西四位宅圖。

假如夫西四位生命，而妻則東四位，其居法當何如？如若住北房，則夫居兩間，而妻居中間，坎其所宜。若住南房，則夫居西間，而妻居中間、東間，離、巽皆宜。若住東房，則夫居北間，而妻居中間、南間，震、巽皆宜。若住西房，則夫居中間，而妻居南間、北間，其安床大端首向東南爲可耳。

西四位乾宮相生人

乾宮爲正福德宮，一切門、房、井、竈等項皆從乾起，法曰：乾、六、天、五、禍、絕、延、生。

一定福元：宜居西房西樓，上上吉；次居北房西間福德，吉；北房東間天乙，吉；南房西間延年亦可居，但房之中間未善耳。北房中一間六煞文曲，南房中一間絕命破軍。

一定宅：宜住坐北向南坤門宅、坐南向北乾門宅，俱上吉；坐東向西乾門、坤門、兌門宅，俱上吉；坐南向北宅艮方丑字門，亦吉；坐西向東宅艮方寅字門，亦吉。

一定門：宜走西北乾方亥字、戌字福德門，西南坤方未字、申字延年門，俱上吉；正西辛字生氣門，東北艮方寅字、丑字門，亦吉。但不可正當艮字，別法謂之鬼門也。

一定宅中所行路：宜由西方，上吉。

一定井：宜在宅正西方長生位，大吉。

一定厨竈，宜在宅南方丙字上，大吉。

一定碾磨：宜在宅正東五鬼方、東南禍害方，大吉。

一定牛馬房：宜在宅正西生氣方，上吉。

一定放水：宜在東方甲字、乙字，北方壬字、癸字，俱吉。

西四位坤宮相生人

坤宮爲正福德宮，一切門、房、井、竈等項皆從坤起，法曰：坤、天、延、絕、生、禍、五、六。

一定福元：宜居西房西樓，南間北間，俱上上吉。北房西間、東間，南房西間，亦吉。但房之中間未善耳。北房中一間謂之絕命，南房中一間謂之六煞。

一定宅：宜住坐北向南坤門宅、坐南向北乾門宅，俱上上吉；坐南向北艮方丑字門宅，坐東向西坤門、兌門、乾門宅，坐西向東艮方寅字門宅，亦上吉。

一定門：宜走西北乾方亥字、戌字延年門，西南坤方未字、申字福德門，上吉；東北艮方丑字、寅字門，亦吉。但不宜正當艮字，別法謂之鬼門也。

一定宅中所行路：宜由西方，大吉。

一定井：宜在東北方長生位，大吉。

一定厨竈：宜在宅北方癸字上，大吉。

一定碾磨：宜在宅正東禍害方、東南五鬼方，大吉。

一定牛馬欄：宜在東北生氣方，大吉。

一定放水：宜在東方甲字、乙字，北方壬字、癸字，俱上吉。

西四位艮宮相生人

艮宮爲正福德宮，一切門、房、井、竈等項皆從艮起，法曰：艮、六、絕、禍、生、延、天、五。

一定福元：宜居西房西樓，俱上上吉；北房西間東間，亦吉；南房西間亦可居。但房之中間未善耳。北房中一間謂之五鬼，南房中一間謂之六煞。

一定宅：宜住坐北向南坤門宅；坐南向北乾門宅。坐南向北艮方丑字門宅，坐東向西坤兌乾門宅，坐西向東艮方寅字門宅，亦上吉。

一定門：宜走西北乾方亥字、戌字天乙門，西南坤方未字、申字生氣門，俱上吉；東北艮方丑字、寅字福德門，亦吉。但不宜正當艮字，別法謂之鬼門也。

一定宅中所行路：宜由西方，大吉。

一定井：宜在西南長生位，大吉。

一定厨竈：宜在宅東方乙字上，大吉。

一定碾磨：宜在宅正南禍害方、正北五鬼方，大吉。

一定牛馬欄：宜在宅西南生氣方，大吉。

一定放水：宜在南方丙字、丁字，俱上吉。

西四位兌宮相生人

兌宮爲正福德宮，一切門、房、井、竈等項皆從兌起，法曰：兌、生、禍、延、絕、六、五、天。

一定福元：宜居西房西樓，上吉；次居北房西間生氣貪狼、南房西間天乙巨門、北房東間延年武曲，亦吉。但房之中間未善耳。北房中間禍害，南房中間五鬼。

一定宅：宜住坐北向南坤門宅、坐南向北乾門宅，俱上上吉；坐南向北艮方丑字門宅，坐東向西坤門、乾門、兑門宅，坐西向東艮方寅字門宅，亦上吉。

　　一定門：宜走西北乾方亥字、戌字生氣門，西南坤方未字、申字天乙門，上吉；次定宜走東北艮方丑字、寅字延年門，亦吉。但不宜正當艮字，别法謂之鬼門也。

　　一定宅中所行路：宜由西方，上吉。

　　一定井：宜在西北方長生位，大吉。

　　一定厨竈：宜在北方癸字，上吉。

　　一定碾磨：宜在正東方絶命破軍、正南方五鬼廉貞，吉。

　　一定牛馬欄：宜在西北方生氣貪狼，大吉。

　　一定放水：宜在南方丙字、丁字，上吉。

　　王子所輯，既極詳悉，而東西四位生人用例并圖，又甚簡明。即令未徹宅理者，執例與圖，而用斯過半矣。此亦宫室之尤要者，予故録之，其斷語率皆俚鄙不文，亦仍舊言者，乃仲尼闕文之意耳。

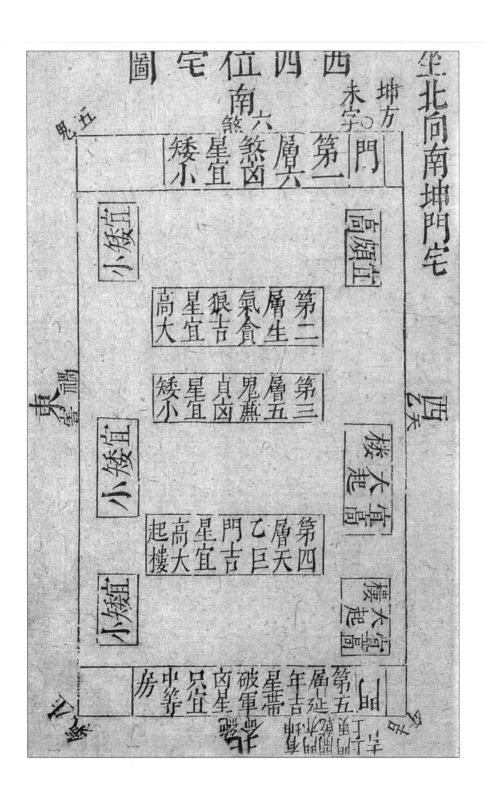

坐北向南坤門宅

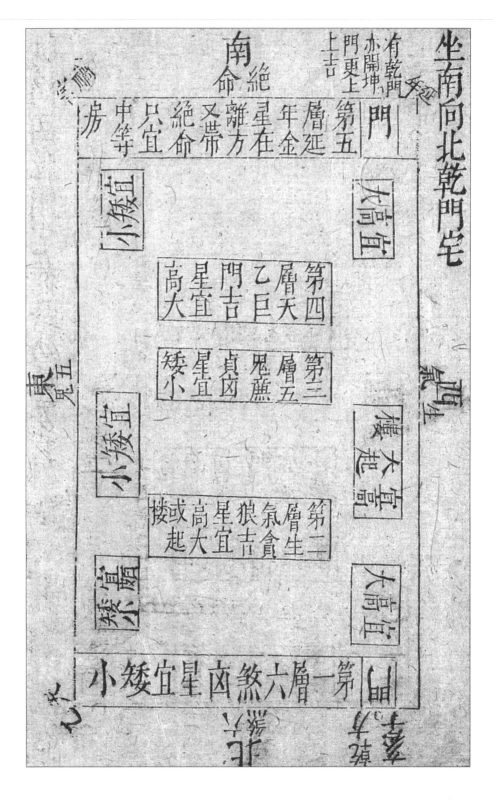

坐南向北乾門宅

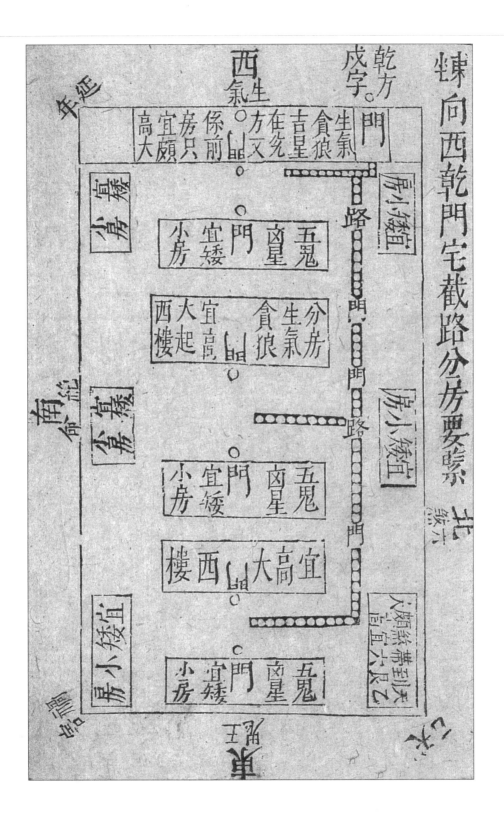

坐東向西乾門宅

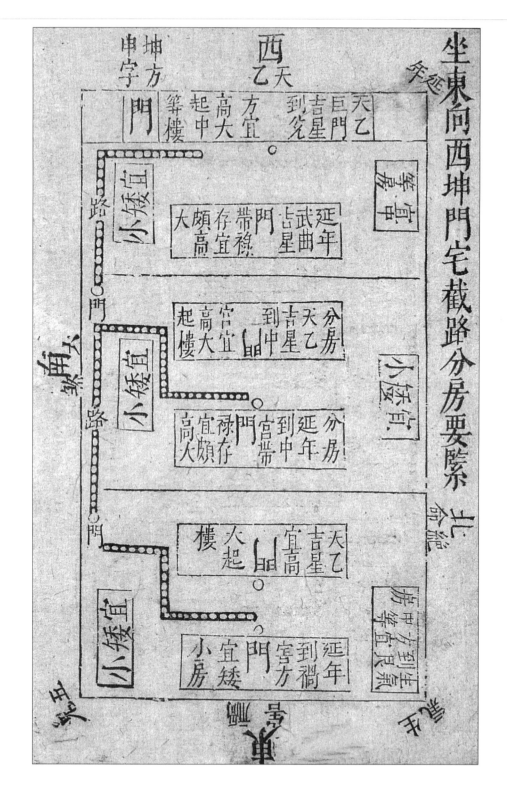

坐東向西坤門宅

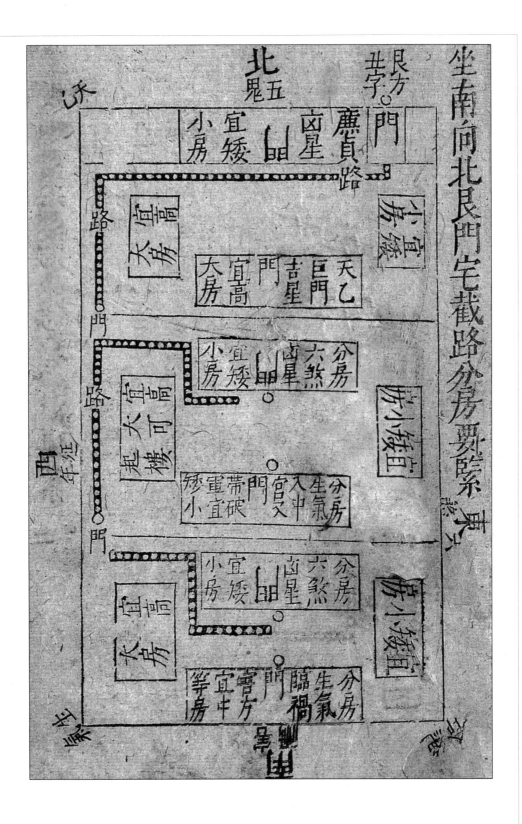

坐南向北艮門宅

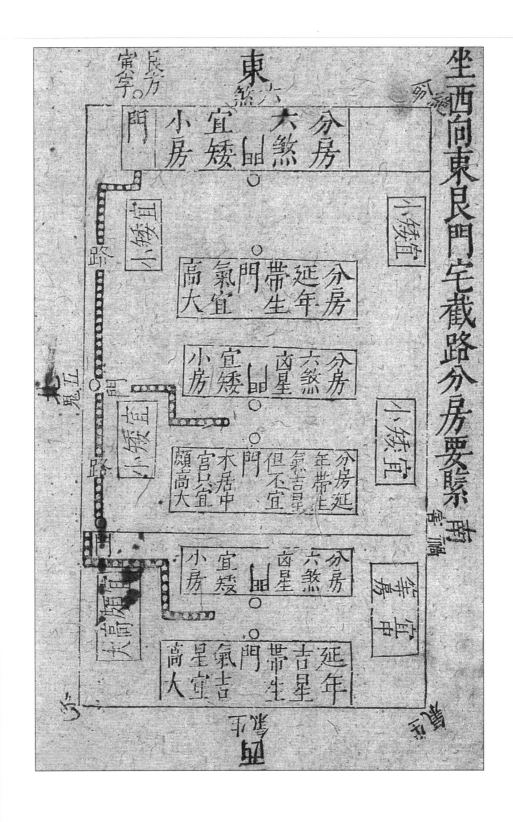

坐西向東艮門宅

國朝房屋等第

一凡官員蓋造房屋，并不許歇山轉桷，重檐重栱，繪畫藻井。其樓房不係重檐之例，聽從自便。

公侯：前廳七間或五間，兩廈九架造，中堂七間九架，後堂七間七架，門屋三間五架。門屋金漆及獸面擺錫環。家廟三間五架，俱用黑板瓦蓋。屋脊用花樣瓦獸。梁棟、斗栱、檐桷，彩色繪飾。窗、枋、柱用金漆或黑油飾。其餘廊廡、庫厨、從屋等房，從宜蓋造，俱不得過五間七架。

一品、二品：廳堂五間九架。屋脊許用瓦獸。梁棟、斗栱、檐桷，青碧繪飾。門屋三間五架。門用綠油及獸面擺錫環。

三品至五品：廳堂五間七架。屋脊用瓦獸。梁棟、檐桷，青碧繪飾。正門三間三架。門用黑油擺錫環。

六品至九品：廳堂三間七架。梁棟止用土黃刷飾。正門一間三架。黑門鐵環。

一品官房舍除正廳外，其餘房舍許從宜蓋造。比正屋制度務要減小，不許太過。其門、窗、戶、牖，并不許用朱紅油漆。

一庶民所居房舍，不過三間五架。不許用斗栱及彩色裝飾。

財門二寸二分
門迎財帛義安和，金寶珍珠富貴窩。從此妻兒大興旺，子孫富貴發財多。

病門二寸
病門纔開便有病，急忙移改向西東。妻兒骨肉皆不利，奴僕參差事不知。

離門二寸
離門立患不宜房，合口分離大不祥。盜賊遭官又遭禍，一家骨肉見乖張。

義門二寸一分
義門最好甚宜開，大旺田蠶又顯財。內外姻親皆義合，朝朝日日進財來。

官門二寸一分
此門開者更加官，居官逢了又喜歡。庶人不可居官室，僧道九居自然安。

劫門二寸
此門開者多遭劫，毆打死傷賣田業。宅舍多災妻無子，更兼官事不寧貼。

害門二寸
此門朝南招敗財，打開遙欲家道破。分方重忌與君愁，萬萬田三俱賣盡。

本門二寸三分
此門開者永無害，浩業興隆又進財。自此門庭多吉慶，功名福祿自然來。

小樣草扇財吉門二尺四寸，闊高五尺二寸。
中樣草才吉門闊三尺六寸，高五尺四寸。
樣門草扇才吉門闊二尺八寸，高五尺六寸。
門樣雙扇才吉門闊五尺二寸，高五尺九寸。
中樣雙扇才吉門闊三尺八寸，高六尺二寸。
大樣雙扇才吉門闊四尺三寸，高六尺五寸。
中樣雙扇才吉門闊五尺二寸，高九尺八寸。
中樣雙扇官樣才門闊五尺六寸，高七尺二寸。

器用部

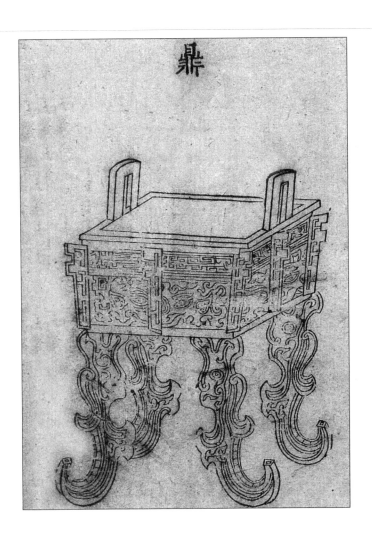

鼎、鬲總説

　　鼎之爲象也，圓以象乎陽，方以象乎陰，三足以象三公，四足以象四輔，黃耳以象才之中，金鉉以象才之斷，象饕餮以戒其貪，象蜼形以寓其智，作雲雷以象澤物之功，著夔龍以象不測之變。至於牛鼎羊鼎，又各取其象而飾焉。然鼎大者謂之鼐，圜弇上謂之鼒，附耳外謂之釴。曰崇曰貫，則名其國也；曰讒曰刑，則著其事也；曰牢曰陪，則設之异也；曰神曰寶，則重之極也。士以鐵，大夫以銅，諸侯以白金，天子以黃金，飾之辨也。天子九，諸侯七，大夫五，士三，數之別也。牛羊豕魚，臘腸胃膚，鮮魚鮮臘，用之殊也。然歷代之鼎形制不一，有腹著饕餮而間以雷紋者，父乙鼎、父癸鼎之類是也。有煉色如金著飾簡美者，辛鼎、癸鼎之類是也。有緣飾旋花奇古可愛者，象形鼎、橫戈父癸鼎之類是也。有密布花雲或作雲雷迅疾之狀者，晋姜鼎、雲雷鼎之類是也。有隱饕餮間以夔龍或作細乳者，亞虎父丁鼎、文王鼎、王伯鼎之類是也。或如孟鼎之侈口、中鼎之無文、伯碩史頣鼎之至大、金銀錯鬲之絶小，或自方如簠，或分底如鬲，或設蓋如敦。大抵古人用意，皆有規模，非特爲觀美也。商之鼎二十六，周之鼎八十一，漢之鼎十八，唐之鼎一。其圖已詳於《博古圖》。

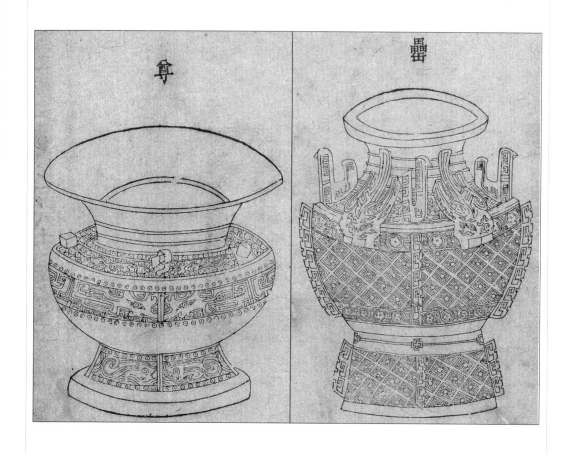

尊、罍總説

　　在昔三代盛時，凡酌獻、祼將，通用於人神之際，故酌獻用於人，亦用於神。祼將所以禮神，亦所以禮人。是以尊罍彝舟，相爲先後而行之。然周官冪人先尊，以尊尊而彝卑，小宗伯先彝，以言其用則先彝耳，彝用以祼，既祼則已，尊用以飲，飲則必有繼之者，故繼之必資諸罍，此《詩》所謂"瓶之罄矣，維罍之恥"之義矣。於司尊彝之職有六尊，言其數，復言其名。酒正之職有八尊，言其數，不言其名者，蓋八尊所以廣六尊之數也。至於罍，則一種而已。有六罍，所以副六尊耳。夫尊有六，而在周則設官以司之，辨其用與其實，故有謂之獻、謂之象，則凡春祀、夏禴，其朝踐、再獻之所用也；謂之著，謂之壺，則凡秋嘗、冬蒸，其朝獻、饋獻之所用也；謂之泰，謂之山，則凡追享、朝享，與朝踐、再獻之所用也。若夫《爾雅》不言尊，而曰彝、卣、罍器也者，謂彝、卣、罍，皆盛酒尊，意其尊必有罍，亦猶彝之有舟。此又一家之説也。且尊之用於世久矣。泰尊，虞氏之尊也；山罍，夏后氏之尊也；著，商尊也；犧象，周尊也。合而言之，總謂之尊彝。以周兼四代之禮，故皆有之。《周官》言"六尊"者，兼得而用之也。舍《周官》而見於它傳，則分而言之，故有所謂上尊曰彝、中尊曰卣、下尊曰壺。凡以彝之爲常也，故曰上尊而已。在商之世，以質爲尚，而法度之所在，故器之所載，皆曰彝。至周之文武，制作未備，商制尚或存者，則尊彝之銘，間未易焉。今召公尊、文考尊，皆周時器，而亦謂之彝，蓋本諸此。其商之尊十四，周之尊十九、罍八。其圖詳於《博古圖》。

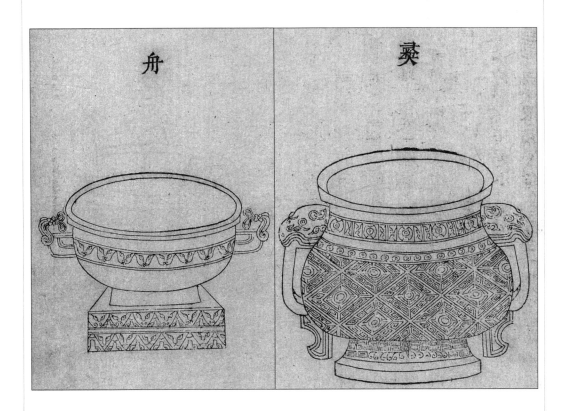

舟、彝總説

《周官》載六彝之説，則雞彝、鳥彝、斚彝、黃彝與夫虎、蜼之屬也。釋者謂或以盛明水，或以盛鬱鬯。其盛明水，則雞彝、斚彝、虎彝是也。其盛鬱鬯，則鳥彝、黃彝、蜼彝是也。彝皆有舟焉，設而陳之，用爲禮神之器。至於春祠、夏禴、秋嘗、冬烝，以酌以祼，莫不挹諸其中而注之耳。彝之有舟，蓋其類相須之器，猶尊之與壺、瓶之與罍焉。先儒則以謂舟者，其形如盤，若舟之載，而彝居其上，豈其然歟？今之所存有如敦足舟、垂花舟，大略與彝僅似，則其爲相須之器，斷可見矣。漢之舟二，商之彝七，周之彝二十五。其圖詳於《博古圖》。

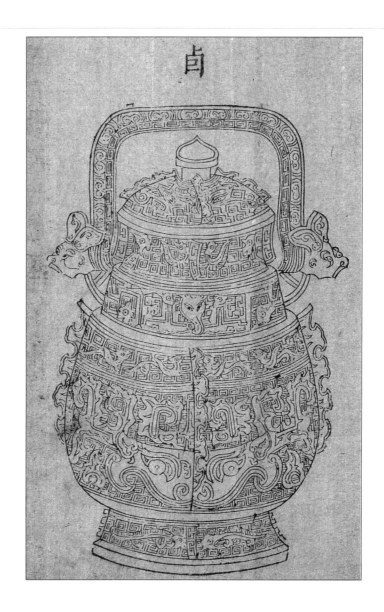

卣總説

卣之爲器，中尊也。夏商之世，總謂之彝，至周，則鬱鬯之尊獨謂之卣。蓋《周官》尊彝，皆有司所以辨其用與其實。所謂六彝者，雞、鳥、斝、黃、蜼、虎也；六尊者，獻、象、著、壺、泰、山也。而祫祭則合諸神而祭之者也，故用五齊三酒，通鬱鬯各二尊，而尊之數合十有八。禘祭則禘祖之所自出者也，故用四齊三酒，闕二尊，故用四齊三酒闕二尊，而尊之數合十有六。是則通於鬱鬯二尊者，其所以爲卣也。何以言之？成王寧周公之功，而錫之以秬鬯二卣；平王命文侯之德，而錫之以秬鬯一卣，皆實鬱鬯，知其爲卣，明矣。蓋秬者，取其一稃二米，和氣所生。鬯則取芬香條達，而和暢發於外。卣之所以爲中者，唯其備天地中和之氣，非有事於形氣之末而已。凡所以錫有功、賞有德，亦使其不失夫至中之道故爾。商之卣三十，周之卣二十二，漢之卣一。其圖詳於《博古圖》。

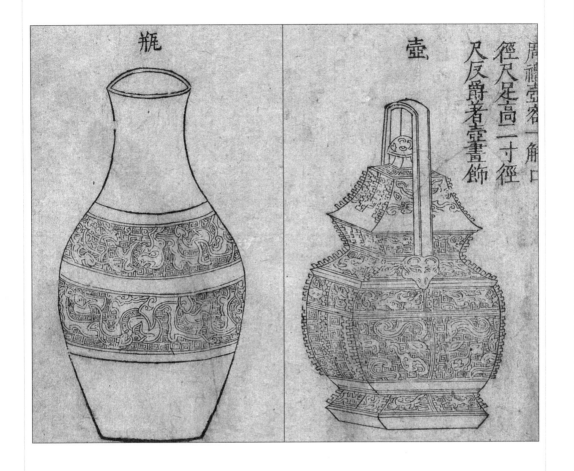

瓶、壺總説

禮器之設，壺居一焉。在夏商之時，總曰尊彝。逮於周監二代，則損益大備。故烝嘗饋獻，凡用兩壺，次於尊彝，用於門內。然壺用雖一，而方圜有异。故燕禮與夫大射、卿大夫，則皆用圜壺，以其大夫尊之所有事示爲臣者，有直方之義，故用方；以其士旅食卑之所有事示爲士者，以順命爲宜，故用圜。壺之方圜，蓋見於此。至聘禮，梁在北而八壺南陳，梁在西而六壺東陳，蓋東蠢以動出而有接，南假以大顯而文明，乃動而應物，以相見之時也。以壺爲設，豈不宜哉！且《詩》言"韓侯取妻"，亦曰"清酒百壺"，壺非特宗廟之器，凡燕射、婚聘，無適而不用焉，故其制度銘刻不一。迄於秦漢，去古既久，而制作愈失，故有刻木繪漆，皆出諸儒一時之臆論。夫尊以壺爲下，蓋盛酒之器，而瓶者亦用之以盛酒者也。此周人有"瓶之罄矣"之詩。然其字從瓦，所以貴其質，而此皆銅，復作螭麟、鸚鵡之飾。蓋古人大體至漢益雕鏤矣。周之瓶一，漢之瓶二，商之壺三，周之壺十八，漢之壺三十三。其圖詳於《博古圖》。

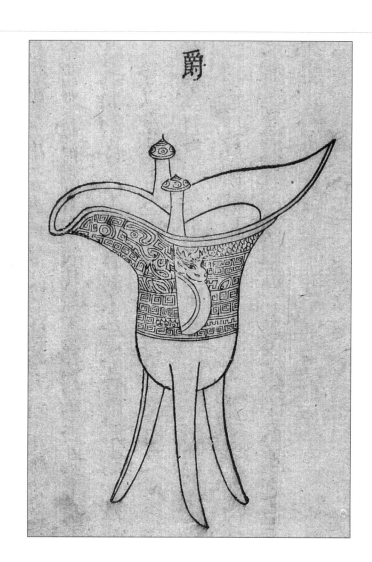

爵總說

凡彝器，有取於物者小，而在禮實大。其為器也至微，而其所以設施也至廣。若爵之為器是也，蓋爵於飲器為特小，然主飲必自爵始，故曰在禮實大，爵於彝器是為至微，然而禮天地、交鬼神、和賓客以至冠婚、喪祭、朝聘、鄉射，無所不用，則為其設施也至廣矣。考之前世，凡觴一升曰爵、二升曰觚、三升曰觶、四升曰角、五升曰散，則爵之所取者小，又其為器至微也，信然。然周鑒前古禮文大成，而特以爵名其一代之器，則豈不有謂？蓋以在夏曰琖、在商曰斝、在周曰爵，名雖殊而用則一，則其取象各具一妙理耳，故其形制大抵皆近似之。琖從戔，故三足象戈；斝戒喧，故二口作喧；爵則又取其雀之象，蓋"爵"之字通於"雀"。雀，小者之道，下順而上逆也。俯而啄，仰而四顧，其慮患也深。今考諸爵，前若噣，後若尾，足修而銳，形若戈然，兩柱為耳，及求之"禮圖"，則刻木作雀形，背負琖，無復古制，是皆漢儒臆說之學也。使夫觀此三代之器，則豈復有是陋哉？商之爵三十五。其圖詳於《博古圖》。

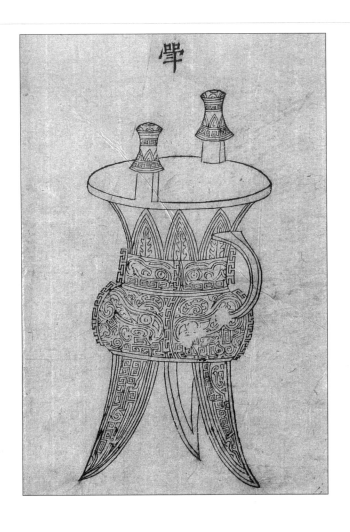

斝、觚、斗、卮、觶、角等總説

自三王以來各名其一代之器，至周則又復推廣，然皆所以示丁寧、告戒之意，若曰斝、曰觚、曰斗、曰卮、曰觶、曰角之類是也。嘗讀《詩》至《賓之初筵》，有曰"賓既醉止，載號載呶"，其終也。至於"由醉之言，俾出童羖"，然後知酒之敗常有如此者。敗常若是，安得而不喧哉？先王制斝，所以戒其喧也。又曰"側弁之俄，屢舞傞傞"，而繼之以"醉而不出，是謂伐德"，然後知酒之敗德有如此者。敗德若是，安得不孤哉？先王制觚，所以戒其孤也。至於斗，亦法度之所在，昔人固有酌以大斗者，若成王養老乞言而載於《行葦》之詩者也。惟卮不見於《禮經》，而莊周謂"卮言日出"者，以其言猶卮之用有反復而無窮焉。且玉卮上壽見於漢祖，而樊將軍亦有卮酒之賜，則知卮之爲器，其來尚矣。若夫觶與角，則以類相從。故昔之禮學者，謂諸觴其形惟一，特於所實之數多少，則名自是而判焉。故三升則爲觶，四升則爲角。及其飲也，尊者舉觶，卑者舉角，如是而已耳。然禮失於古遠之後，而尊爵飲器之類，往往變而用木，形制既陋，而復加以髹漆，内赤外黑，彩繪華絢，悉乖所傳，是非莫得而考正矣。周之斝十五，漢之斝一，商之觚十六，周之觚十九，漢之斗二，漢之卮四，商之觶三，周之觶二，周之角一。其圖詳於《博古圖》。

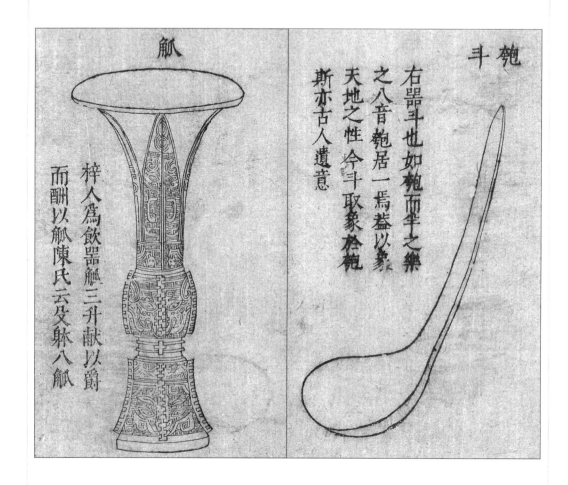

觚

　　梓人爲飲器，觚三升，獻以爵而酬以觚。陳氏云：㕛躰八觚。

斗𩰾

　　右器斗也，如𩰾而半之。樂之八音，𩰾居一焉。蓋以象天地之性，今斗取象於𩰾，斯亦古人遺意。

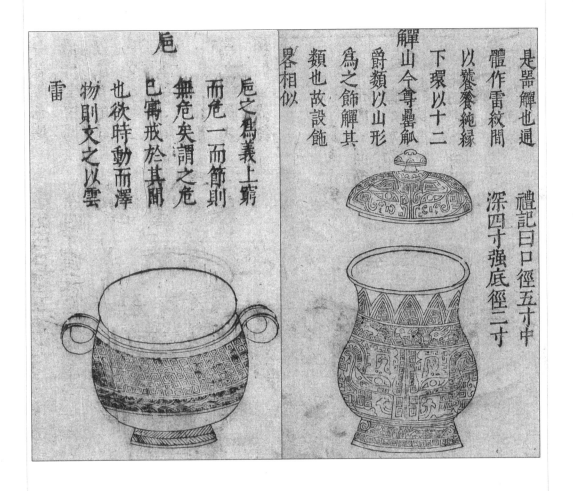

巵

巵之為，義上窮而危，一而節，則無危矣。謂之危，已寓戒於其間也。欲時動而澤物，則文之以雲雷。

觶

是器觶也，通體作雷紋間以饕餮純緣，下環以十二山。今尊、罍、瓠、爵類以山形為之飾，觶其類也，故設飾略相似。

《禮記》曰：口徑五寸，中深四寸強，底徑二寸。

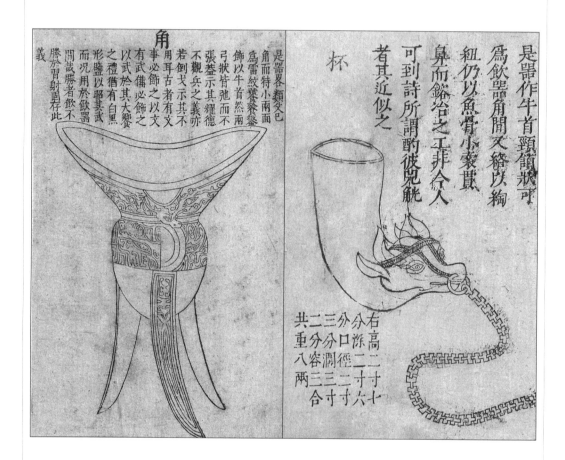

角

　　是器略類父已角而特小。兩面為雷紋饕餮，鏨飾以牛首。然兩弓狀皆弛而不張，蓋示其耀德不觀兵之義。亦若倒戈，示其不用耳。古者有文事必飾之以文，有武備必飾之以武。於其大饗之禮，猶有白黑形鹽，以昭其武，而況用於飲器間哉。勝者飲，不勝於習射，固存此義。

杯

　　是器作牛首頸領狀，可為飲器。角間又絡以絢紐，仍以魚骨小索貫鼻，而鎔冶之工非今人可到。《詩》所謂"酌彼兕觥"者其近似之。

　　右高二寸七分，深二寸六分，口徑二寸三分，闊三寸二分，容三合，共重八兩。

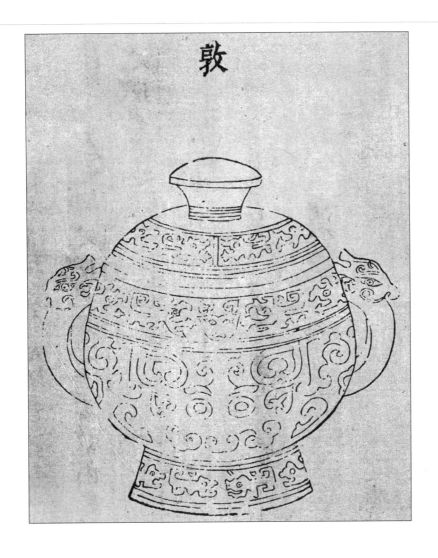

敦總説

　　是敦也，以制作求之，則制作不同：上古則用瓦，中古則用金，或以玉石，或以木；以形器求之，則形器不同：設蓋者以爲會，無耳足者以爲廢，或與珠盤類，或與簠簋同；以名求之，則名不同：或以爲土簋，或以爲玉盞；以用求之，則用不同：或以盛血，爲屍盟者之所執，或以盛黍稷，爲内宰之所贊；以數求之，則數不同：《明堂位》曰"有虞氏之兩敦"，《小宰》則曰"主婦執一金敦黍"。此敦之制，故不可以類取之也。今歷觀其器，書畫蟲鏤，因時而制，踵事增華，變本加厲，求合於古，則不可得而定論。故今所見形器一體而類多者，有若鼎三足，腹旁有兩大耳，耳足皆有獸形，其蓋有圈，足却之可置諸地者，如邢敦、伯庶父敦、宰辟父敦之類是也。其間形器不一，方之邢敦諸器小异而無蓋，若侈口圈足、下連方座者，毀敦是也。上釱兩耳者，周姜敦是也。耳有珥，足作圈者，伯敦、��敦、周虔敦是也。自毀敦而下，四器雖形器不一，終不失敦制。而又皆銘之爲敦，因以附諸敦之末。商之敦一，周之敦二十七。其圖詳於《博古圖》。

簠、簋、豆、鋪總説

禮始於因人情而爲之，蓋以義起而製之使歸於中而已。明以交人，幽以交神，無所不用，必寓諸器而後行，則簠簋之屬由是而陳焉。故見於《禮圖》，則以簠爲外方而內圜，以簋爲外圜而內方，穴其中以實稻粱黍稷。又皆刻木爲之，上作龜蓋，以體蟲鏤之飾，而去古益遠矣。曾不知簠盛加膳，簋盛常膳，皆熟食用匕之器。若如《禮圖》，則略無食器之用。今三代之器方圜异制，且可以用匕而食，復出於冶鑄之妙，而銘載粲然，則先王制作尚及論也，豈刻木鏤形者所能髣髴哉？至於豆，則乃其實水土之品，亦所以養其陰者。夏以楬豆，商以玉豆，周以獻豆，制作雖殊，所以爲實濡物之器則一也。昔醢人掌四豆之實，凡祭祀供薦羞，則豆之用於祭祀者如此。《士昏禮》設六豆於房中，則豆之陳於昏禮者如此，以之示慈惠燕、訓恭儉之饗，亦待此以有行者也。是以天子之豆二十有六，諸公十有六，諸侯十有二，上大夫八，下大夫七，凡以尚德也。鄉老六十者三，七十者四，八十者五，九十者六，凡以尚齒也。若夫劉公鋪與夫君養鋪之二器，舊以其"鋪"之聲與"簠"相近，因以附諸簠。今考簠之器方，而鋪之器圜，又似與豆登略無少異，故其銘前曰"君作養鋪"，而疑生之豆，亦曰養豆。則是其銘亦近之疑，銘之以鋪者，有鋪陳薦獻之義，而其器則豆耳，故以附於豆之末云。周之簠一，周之簋三，周之豆四，漢之豆二，周之鋪一。其圖詳於《博古圖》中。

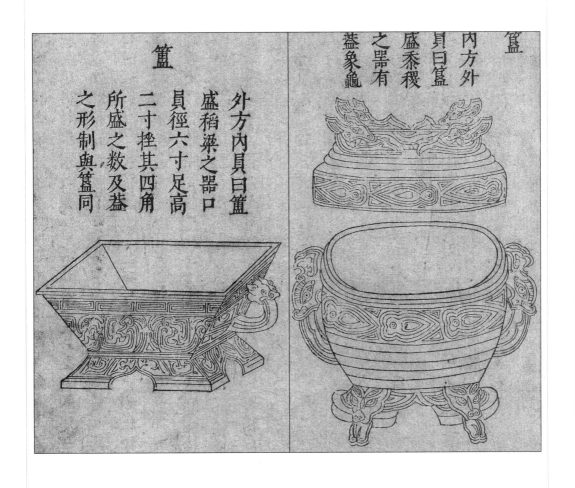

簠

外方內圓曰簠,盛稻粱之器。口圓徑六寸,足高二寸,挫其四角。所盛之數及蓋之形制與簋同。

簋

內方外圓曰簋,盛黍稷之器。有蓋,象龜。

豆

豆，三禮舊圖云：豆高尺二寸四分，畫赤雲氣諸物飾以象，天子加玉飾，皆謂飾口足也。又鄭注《周禮》及《禮記》云：豆以木爲之，受四升。口圓，徑尺二寸，有蓋。盛昌本脾豚胉析之臛，醓蠃兔雁之醢，韭菁芹笋之菹，肉之屬。鄭注《鄉射記》云：豆宜濡物，籩宜乾物，故也。

鋪

觀此形制，雖承盤小异於豆，然下爲圈足，宜豆類也。考《禮圖》有所謂豐者，亦與豆不异。鄭玄謂"豐似豆而卑"者是也。是器形全若豐，然銘曰鋪者，意其銘鋪薦之義。鋪雖無所經見，要之不過豆類，蓋銘之有或异者，是宜列之於豆左也。

甗、錠總説

甗之爲器，上若甑而足以炊物，下若鬲而足以飪物，蓋兼二器而有之。或三足而圜，或四足而方。考之經傳，惟《周官》陶人爲甗，止言"實二鬴，厚半寸，唇寸"，而不釋其器之形制。鄭玄乃謂"甗，無底甑"，而王安石則曰從獻從瓦，鬲獻其氣，甗能受焉。然後知甑無底者，所以言其上；鬲獻氣者，所以言其下也。然《説文》止謂爲甑，蓋舉其具體而言之耳。五方之民言語不同，故各爲方言以自便。是以自關以東謂之甗，或謂之鬵；至梁乃謂之鉹，或謂之酢餾。名雖不同，所以爲器則一而已。是甗也，有銘曰彝者，謂其法度之所寓而有常故也。其後復有名錠者，用以薦熟物，其上則環以通氣之管，其中則置以蒸飪之具，其下則致以水火之齊，蓋致用實，有類於甗。故有所謂虹燭錠與夫素錠者，於是咸附之於甗末焉。商之甗七，周之甗五，漢之甗二，漢之錠一。其圖詳於《博古圖》。

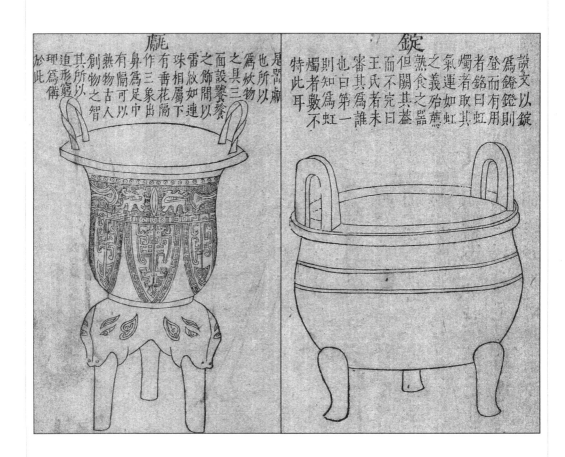

甗

是器甗也，所以爲炊物之具。三面設饕餮之飾，間以雷紋，如連珠相屬。下有垂花，隔作三象，出鼻爲足，中有隔，可以熟物。古人創物之智，其所以追形窮理爲備於此。

錠

《說文》：以錠爲鐙，鐙則登而有用者。銘曰虹燭者，取其氣運如虹之義，殆薦熟食之器，但闕其蓋而不完。曰王氏者，未審其爲誰也。曰第一，則知爲虹燭者數不特此耳。

鬲、鍑總説

鬲與鼎致用則同，然祀天地、禮鬼神、交賓客、修异饌必以鼎，至於常飪則以鬲。是以語夫食之盛，則必曰鼎；盛語夫事之革，則必曰鼎新；而鬲則特言其器而無義焉，亦猶簋所盛者稻粱，簠所盛者黍稷而已。故王安石以鼎鬲之字爲一類，釋之以謂鼎取其鼎盛，而鬲言其常飪，其名稱、其字畫莫不有也。今考其器，信然。且《爾雅》以鼎款足者謂之鬲，而《博雅》復以甗、鏤、鬲、鍑、鬵、甑皆爲䰞，則鬲鼎屬，又䰞類也。然而五方之民言語不通，則名亦隨异，故北燕、朝鮮之間謂之錪，或謂之鉼；江淮陳楚之間謂之錡，或謂之鏤；惟吳揚之間乃謂之鬲，名稱雖异，其實一也。《漢志》謂"空足曰鬲，以象三德"，蓋自腹所容通於三足，其制取夫爨火則氣由是而易以通也。若鍑之爲器，則資以熟物，而許慎謂似釜而大口，蓋是器特適時所用，非以載禮。今考其所存，則鎔範以成者，似异乎許氏之説。豈非不必拘於形制，徒取諸適用而然乎？商之鬲一，周之鬲十四，周之鍑二。其圖詳於《博古圖》。

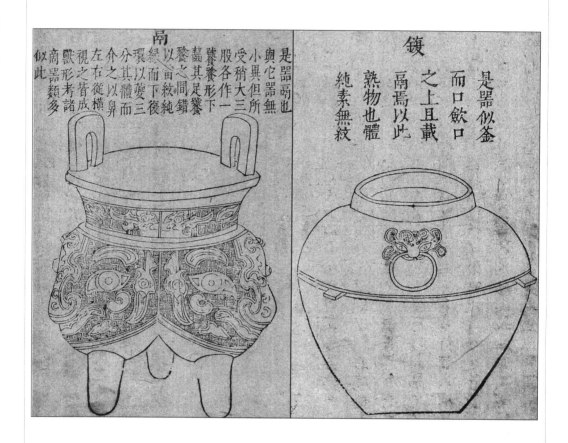

鬲

是器鬲也，與它器無小異，但所受稍大。三股各作一饕餮形，下嚙其足，饕餮之間錯以雷紋，純緣而下復環以夔，三分其體，而介之以鼻，左右從橫視之，皆成獸形。考諸商器，類多似此。

鍑

是器似釜而口斂，口之上且載鬲焉，以此熟物也。體純素無紋。

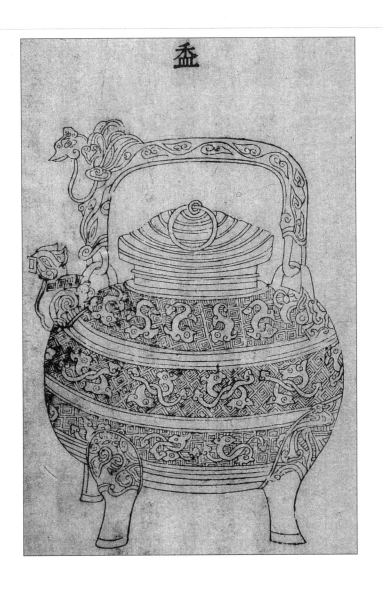

盉總説

　　夫盉，盛五味之器也。其制度與夫施設不見於經，惟《説文》以謂從皿從禾，爲調味之器。王安石以謂和如禾，則從禾者蓋取和之意耳。且鼎以大烹，資此以薦其味也；鸞以常飪，資此以可於口也。雖然，言其器則山其口以盛物者，皆皿也，惟中而不盈則爲盅，及而多得則爲盈，合而口斂則爲盒，曰水以澡則爲盥。凡制字寓意如此，則盉之從禾豈無意哉？昔《晏子》謂"和如羹焉，水火醯醢鹽梅，以烹魚肉，燀之以薪，即火均之，齊之以味，濟其不及，以洩其過"，而史伯亦謂"以他平他謂之和"，則和者以其衆味之所調也。今考其器，或三足而奇，或四足而耦，或腹圜而匾，或自足而上分體如股脾，有鋬以提，有蓋以覆，有流以注。其款識或謂之彝，則以法所寓也；或謂之尊，則以器可尊也；或謂之卣，則又以其至和之所在也噫。大羹玄酒，有典則薄滋味，則盉也，宜非所尚。迨夫三酒具而鉶羹設，則自是而往有以盉爲貴者矣。商之盉二，周之盉十，漢之盉二。其圖已詳於《博古圖》。

盦、鐎斗、瓿、罍、冰鑒、冰斗總説

 器爲天下之用而有合於禮者，有適時而便於事者，合於禮則若尊罍、醆斝、籩豆、簠簋之屬是也。其或燕私之所奉，滋味之所養，寒暑之所宜，則處尊履貴而肉食者，固异乎藿食卑賤之等倫，又安得無供承之備以致其用乎？故有鐎斗焉以待斟酌，有瓿焉以具醯醢醬。方其寒則資諸温而禦彼重陰凝沍之氣，方其暑則資諸朝覲所出之冰而祛其煩燠之憚，由是湯罍、冰鑒、冰斗各順時而出焉。雖然，尊彝之器，考諸漢唐，曾無一二，而鐎斗、冰鑒復不睹商周之製作者，何也？嘗試議之。夫無見於今者，未必皆無也，但禮隨世變，所用有异耳。蓋自周而上以禮爲實用，故禮器之末者或略焉，而於本特致詳；自周而下以禮爲虛文，故禮器之大者或略焉，而於末爲曲盡。惟其本末詳略之有殊，所以見於世者多寡有無之或异也。周之盦一，漢之鐎斗二，周之瓿八，漢之罍一，唐之冰鑒一，漢之冰斗一。其圖詳於《博古圖》。

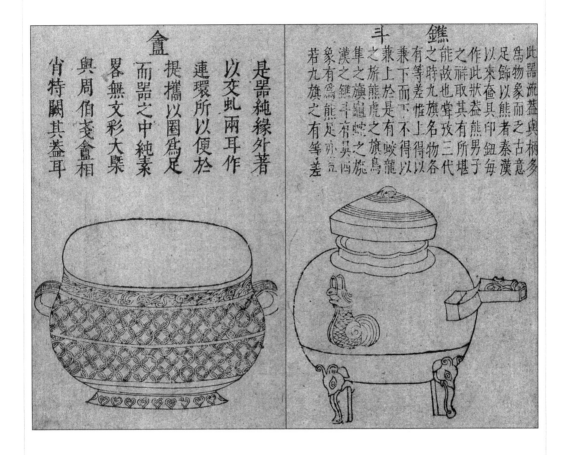

盒

是器純緣外著以交虬，兩耳作連環，所以便於提攜，以圈為足，而器之中純素，略無文彩，大概與周伯戔盒相肖，特闕其蓋耳。

鐎斗

此器流、蓋與柄多為物象而乏古意。足飾以熊者，秦漢以來奩具、印鈕每作此狀。蓋熊，男子之祥，取其有所堪能故也。嘗考三代之時，九旗名物各有等差，惟上得以兼下，而下不得以兼上，於是有蛟龍之旂、熊虎之旗、鳥隼之旟、龜蛇之旐。漢之鐎斗有具四象，有為熊足，亦豈若九旗之有等差。

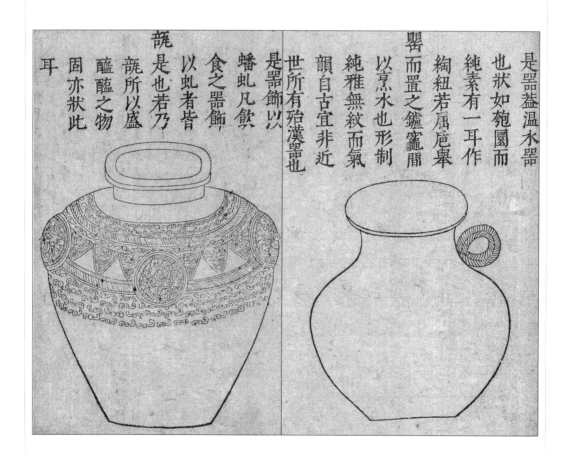

瓿

是器飾以蟠虬，凡飲食之器，飾以虬者皆是也。若乃瓿所以盛醯醢之物，固亦狀此耳。

䥣

是器蓋溫水器也，狀如匏，圜而純素，有一耳作絢紐若屈卮，舉而置之爐竈間以烹水也。形制純雅無紋，而氣韵自古，宜非近世所有，殆漢器也。

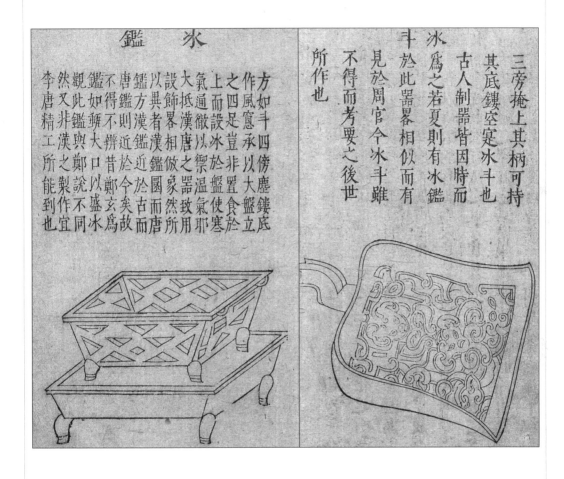

冰鑒

方如斗，四傍塵鏤，底作風窗，承以大盤，立之四足，豈非置食於上，而設冰於盤，使寒氣通徹以禦溫氣耶？大抵漢唐之器，致用設飾略相仿象，然所以异者，漢鑒圜而唐鑒方，漢鑒近於古，而唐鑒則近於今矣，故不得不辨。昔鄭玄爲"鑒如甄，大口以盛冰"，觀此鑒與鄭説不同。然又非漢之製作，宜李唐精工所能到也。

冰斗

三旁掩上，其柄可持，其底鏤空，實冰斗也。古人製器，皆因時而爲之，若夏則有冰鑒，於此器略相似，而有見於《周官》。今冰斗雖不得而考，要之後世所作也。

匜、匜盤、洗、盆、鋗、杅總説

《公食大夫禮》曰"小臣具盤匜"，鄭玄謂"君尊不就洗"。賈公彥又援《郊特牲》"不就洗"之文，以謂設盤匜所以爲君，聶崇義從而和之，且陳《開元禮》謂：皇帝、皇后、太后行事皆有盤匜，而亞獻已下與攝事者皆不設，以顯君尊不就洗之義。是皆執泥不通之説，殊不知《内則》論事父母舅姑之禮，而曰"杖履祇欽之勿敢近，敦牟巵匜非餕莫敢用"。夫論事父母舅姑而言及於匜，則是亦衆人之所用耳，豈人君獨享者哉？若或不然，則季加、虐伯安得而作之也？雖非人君所獨享，然惟餕乃用，則其用亦未嘗敢易也。觀其鋬皆作牛羊脊尾狀，按《易》以坤卦爲牛，而坤以順承爲事，故物之柔順者莫過於牛，蓋匜爲盥手瀉水之具，而義取於順承理也。若夫盥之棄水，必有洗以承之，《禮圖》所謂"承盥洗棄水之器"者是也。惟以承棄水，故其形若盤。抑嘗見有底間飾以雙魚者，爲其爲承水之具故也。然古人稱之有曰匜盤，而不謂之洗，蓋盤以言其形，洗以言其用。而聶崇義乃以盤、洗爲二器，所謂盤者，正與此洗相類，而洗復若壺形而無足，又以菱花及魚畫其腹外，與此頗不相侔。然承棄水者，宜莫若盤，則作壺形者疑非古制矣。崇義《圖説》稽之於器，其乖戾不合者非特如此。按圖而考者，不可不辨也。若夫盆、鋗者，亦盥滌之具，但洗淺而鋗深，惟盆居中焉。又有所謂杅者，特大而深，如洗之用盥、盤之用奠、舟之承彝，皆其類也。故附諸匜洗之末，識者當以類得之。商之匜三，周之匜十一，漢之匜二，周之匜盤二，周之洗三，漢之洗三，漢之盆一，漢之鋗一，周之杅一，漢之杅一。其圖詳於《博古圖》。

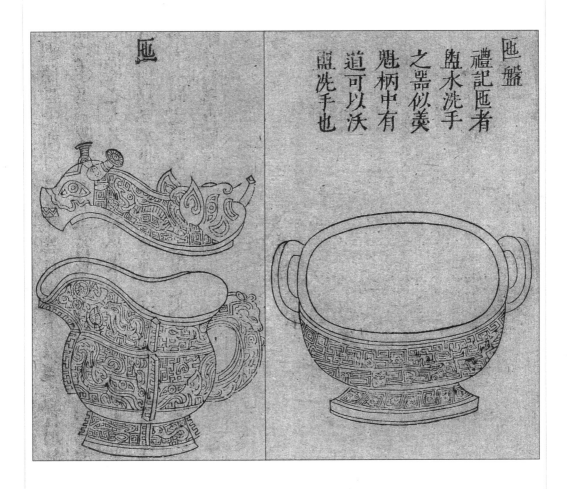

匜、匜盤

《禮記》：匜者，盥水洗手之器，似羹魁，柄中有道，可以沃盥洗手也。

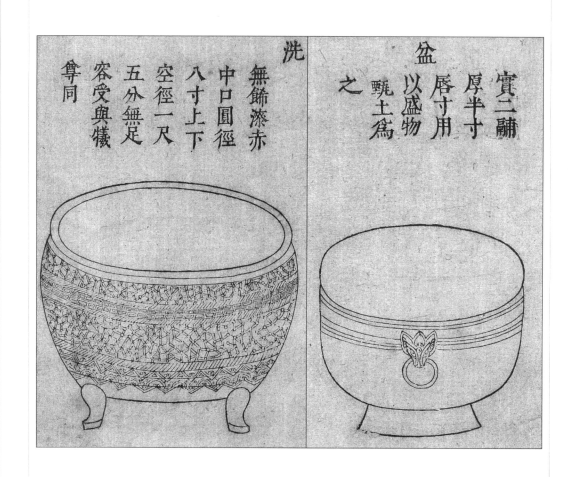

洗

無飾漆赤，中口圓徑八寸，上下空徑一尺五分，無足，容受與犧尊同。

盆

實二䰞，厚半寸，唇寸，用以盛物，甄土爲之。

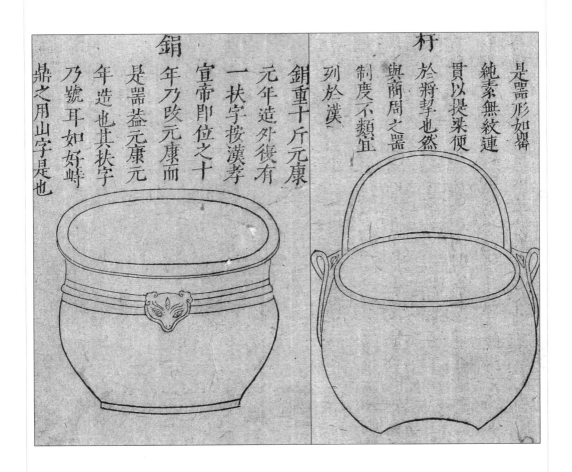

銷

　　重十斤，元康元年造，外復有一"扶"字。按漢孝宣帝即位之十年，乃改元康，而是器蓋元康元年造也。其"扶"字乃號耳，如好峙鼎之用"山"字是也。

枅

　　是器形如罍，純素無紋，連貫以提梁，便於將挈也。然與商周之器制度不類，宜列於漢。

鑒總説

　　昔黃帝氏液金以作神物，於是爲鑒，凡十有五。采陰陽之精，以取乾坤五五之數，故能與日月合其明，與鬼神通其意，以防魑魅，以整疾苦，歷萬斯年而獨常存。今也去古既遠，不可盡考。世有得其一者，載其制度，則以四靈位四方，以八卦定八極，十有二辰以環其外，二十四氣以布其中，而妙萬物、運至神者，蓋托於形數之表。其在有周，冶鑒之數亦有十三，蓋體諸閏月，以其十二則投十二野，其一則爲鎮於中州。世言其象，亦雲列五岳，布七神，爲十五獸，間十四方。而方有四篆字，且不載其所以施設之方。獨《周官》之書以謂鑒取明水於月，以其足以感格者然也。漢唐之器，然其規模大抵皆法遠古，是以圓者規天，方者法地，六出所以象諸物，八方所以定其位，左右上下則有四靈，錯綜經緯則有五星。具一日之數則載之以十有二辰，具一歲之數則載之以十有二月。周其天者有二十八宿，拱其位者有三神八衛。或象玉女之起舞，或肖五岳之真形。凡九天之上、九地之下，所主治者莫不咸在，則其取象未嘗不有法也。是以制作之妙，或中虛而謂之夾鑒，或形蛻而名以浮水。以龍蟠其上者，取諸龍護之象也；以鳳飾其後者，取諸舞鸞之説也。以至或爲異花奇卉、海獸天馬、羽毛鱗甲之屬，或爲嘉禾合璧、比目連理瑞世之珍，或乳如鐘，或華如菱。至於銘其背，則又有作國史語而爲四字，有效柏梁體而爲七言。或單言之不足，或長言之有餘，或以紀其姓名，或以識其歲月。如言尚方玉堂者，用於奉御也；如言宜官宜侯王者，用之百執也；如言宜子孫者，用以藏家也。若千秋萬歲之語，則所以美頌者如此。作十六符篆，則所以辟邪者如此。然則雖曰漢唐之物，其稽古必自此始耳。漢之鑒六十三，隋之鑒一，唐之鑒四十四。其圖詳於《博古圖》。

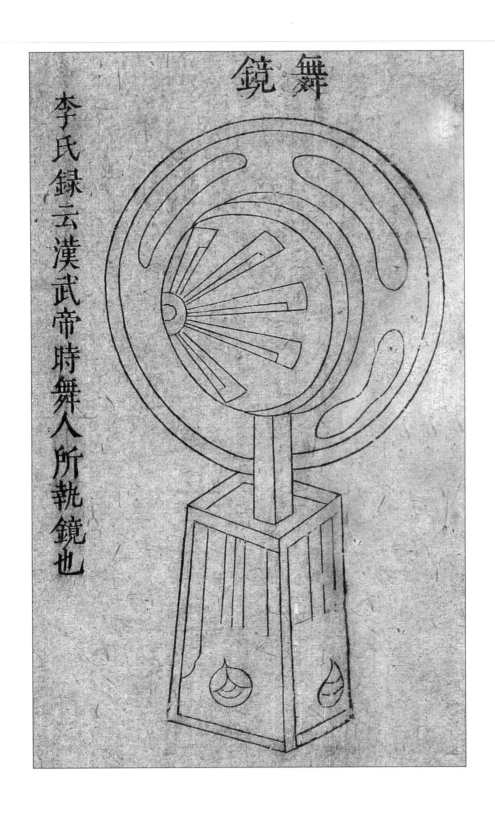

舞鏡

《李氏録》云：漢武帝時，舞人所執鏡也。

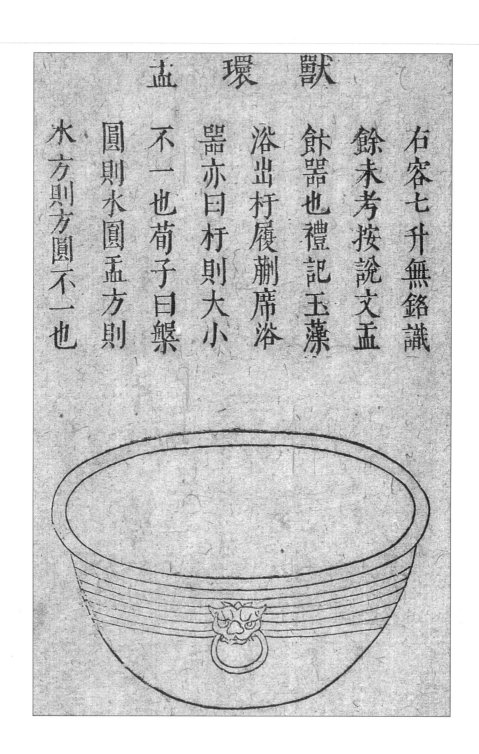

獸環盂

容七升，無名識，餘未考。按《說文》：盂，飲器也。《禮記·玉藻》：浴，出杅，履蒯席。浴器亦曰杅，則大小不一也。《荀子》曰：槃圓則水圓，盂方則水方，則方圓不一也。

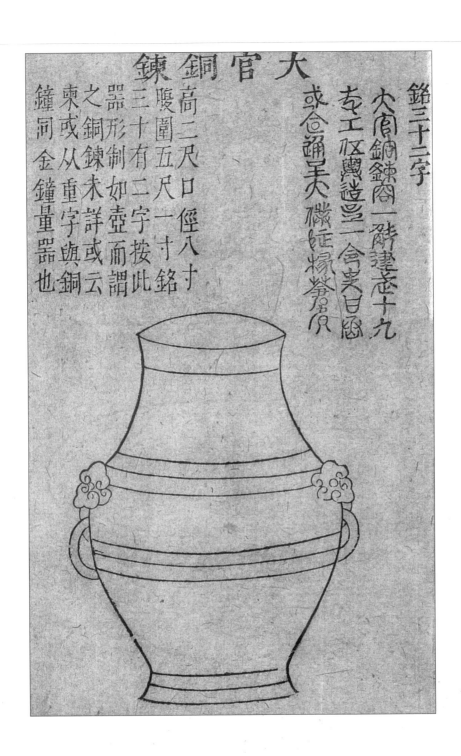

大官銅鍊

高二尺，口徑八寸，腹圍五尺一寸。銘三十有二字。按此器形制如壺，而謂之銅鍊，未詳。或云柬，或從重字，與銅鐘同。釡鐘，量器也。

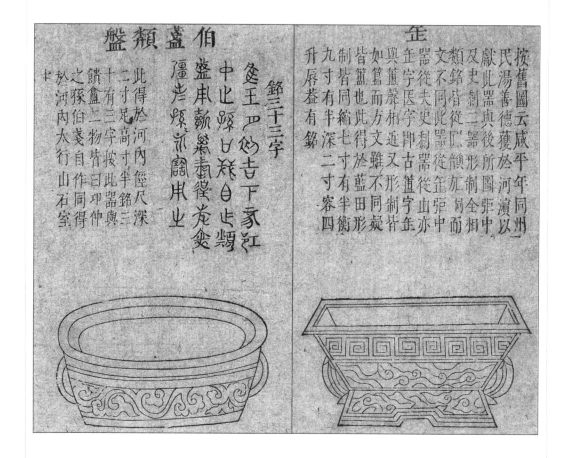

伯盞頮盤

此得於河內，徑尺，深二寸，足高寸半。銘三十有三字。按此器與饋盒二物，皆曰邛仲之孫伯盞自作，同得於河內太行山石室中。

缶

按舊《圖》云：咸平年，同州民湯善德獲於河濱以獻。此器與後所圖㔶中及史剠二器形制全相類，銘皆從匚而文不同。此器從缶，㔶中器從夫，史剠器從亼，亦"缶"字。"匞"字即古"簠"字，"缶"與"簠"聲相近，又形制皆如簠而方，文雖不同，疑皆簠也。此得於藍田，形制皆同，縮七寸有半，衡九寸有半，深二寸，容四升，唇蓋有銘。

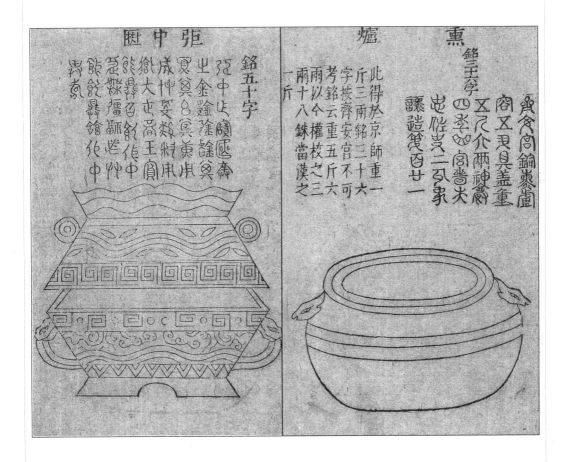

㠭中區

銘五十字。

熏爐

此得於京師,重一斤三兩,銘三十六字,按齊安宮不可考,銘云"重五斤六兩",以今權校之,三兩十八銖,當漢之一斤。

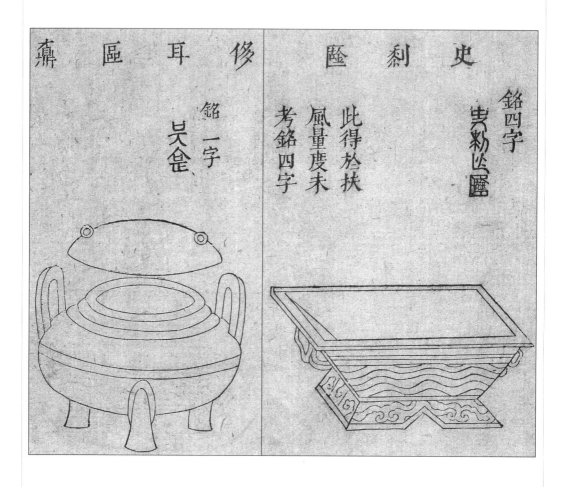

侈耳區鼐

銘二字。

史剌監

此得於扶風，量度未考，銘四字。

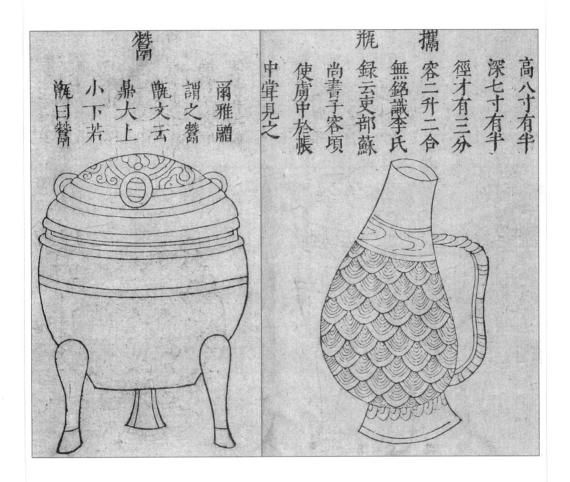

鬵

《爾雅》：鬴謂之鬵。甑文云：鼎，大上小下，若甑，曰鬵。

攜瓶

高八寸有半，深七寸有半，徑才有三分，容二升二合，無銘識。《李氏錄》云：吏部蘇尚書子容頃使虜中於帳中嘗見之。

温壶

高一尺三寸，深一尺二寸三分，徑寸，容七升，無銘識。《李氏錄》云：溫器也。以貼湯而窒其口，自環以上手主之，環以下足主之。

癸舉

此容三升，銘二字在足，餘未考。按此器與觚形制略相似，其容受有加，與禮、書不合，姑附於此。

鐙

高六寸有半，面徑五寸，深四分，無銘識。按《公食大夫禮》：大羹湆，實於鐙。鐙文从金，即金豆也。《爾雅》：瓦豆謂之登。則金豆不嫌同名，漢制多有行鐙，形制類此。其中有丶以爲燈炷，而加膏油，爲《説文》主字，作㞢，亦象形。古之燎燭，皆以薪蒸，未有膏蜜，厥後知膏油可以供照，爲丶於鐙而用之，因名。

瑑盤

深二寸三分，縮四寸九分，衡六寸有半，旁一耳。有承槃如舟，有足，黍量校之，容三升四合。按古之杯形如楕，此器亦然。《周禮》：尊彝皆有舟。注云：若今承槃則漢之杯瑑尔，有承燈槃，其形如舟，即古舟也。

嶡俎

《禮記》：夏后氏嶡俎。似梡，而增以橫木，爲距於足口也。

梡俎

《禮記》：有虞氏梡俎。足四，如案長二尺四寸，高尺。漆兩端赤，中央黑。

禁

《禮記》云：大夫士棯禁。長四尺，廣二尺四寸，通局。足高三寸，漆赤中。

椇

《禮記》：商俎曰椇。讀曰矩，曲撓其足。枳椇之樹，其枝多曲，商俎足似之。

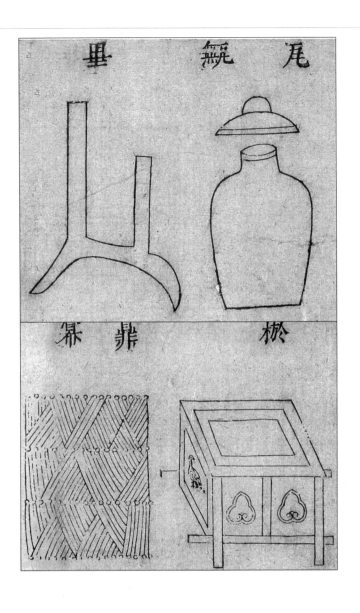

畢

《禮·郊特牲》云：宗人執畢先入。主人舉肉之時，舉畢，助主人舉肉。

瓦甒

《禮記》：祭天用瓦甒。三齊受五斗，口徑一尺，脰高二寸。

鼎冪

《禮記》：冪者，若束若編。凡鼎冪，蓋以茅爲，長則束本，短則編其中矣。

㮟

《禮記·玉藻》云：大夫側尊用㮟。長四尺，廣二尺四寸，深五寸，以陳饌。

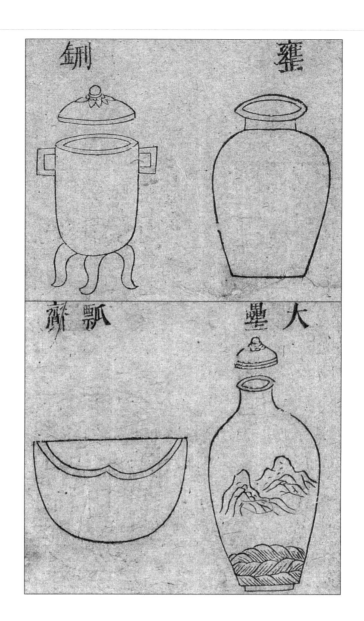

鈃

鈃，三足兩耳，有蓋。盛羹一斗，鼎後曰：陪鼎。

甕

甕，實醯醢，高尺，受三斗。

瓢齎

《周禮》：禜門用瓢齎。謂以甘瓠，爲尊禜除門害也。

大罍

《周禮》：大罍，瓦尊也。祭社土用焉，尚土氣也。

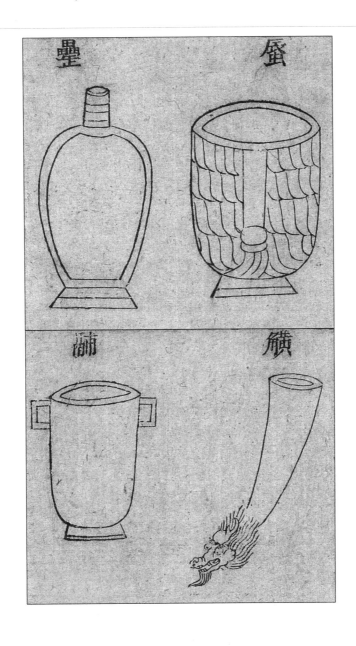

罍

《周禮》：罍承尊，各隨尊畫雷，不可過取，以爲酒戒。

蜃

《周禮》：蜃外堅有阻固，象用以飾尊祭四方山川。

斛

四升曰豆，四豆曰區，四區曰斛，量之异名。

觿

《周禮》：觿，罰爵也。觿，亦作"觥"，以兕角爲之。

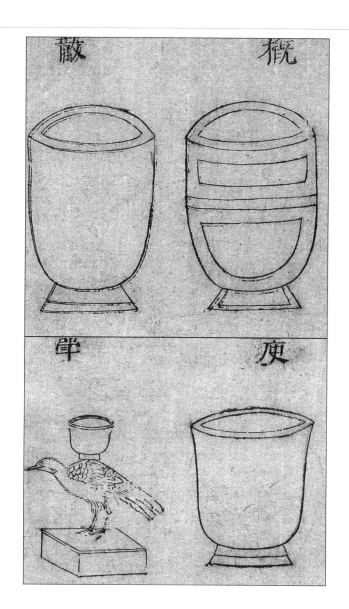

散

《周禮》：醐事用散，尊無飾者。

概

《周禮》：祼事用概。朱帶爲飾，橫概以絡腹也。

斝

《周禮》：斝，以玉爲之，其制似玉爵。

庾

《周禮》：庾，實二觳，厚半寸，唇寸，用量物甑土爲之。

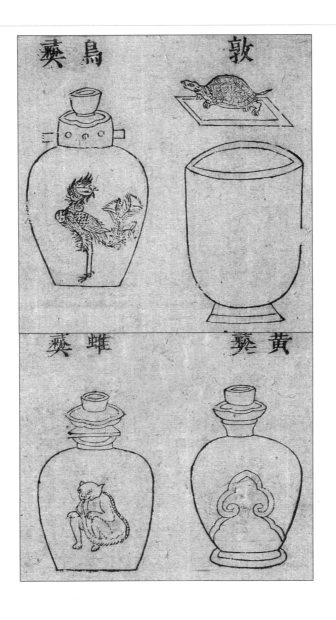

鳥彝

《周禮》：鳥彝，有舟，畫鳳皇形，禘、祠祼用之，盛鬱鬯。

敦

《周禮》：敦，類盤，木爲玉飾之，盛食，合諸侯用之。

蜼彝

《周禮》：蜼彝，有舟，畫蜼，追享、朝享祼用之，盛鬱鬯。

黃彝

《周禮》：黃彝，有舟，黃金爲目，嘗烝用於祼，盛鬱鬯。

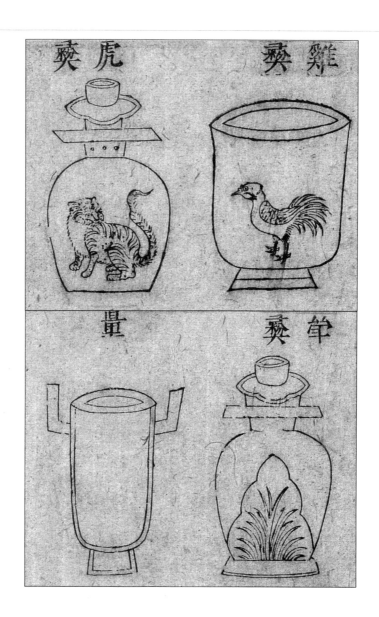

虎彝

 《周禮》：虎彝，有舟，畫虎，追享、朝享祼用之，盛明水。

鷄彝

 《周禮》：鷄彝，刻木爲彝，有舟，畫鷄形，祠禴祼用，盛明水。

量

 《周禮》：量，金錫爲之，深尺，內方尺，圜外，容六斗四升。

斝彝

 《周禮》：斝彝，有舟，畫禾稼，嘗、烝祼用之，盛明水。

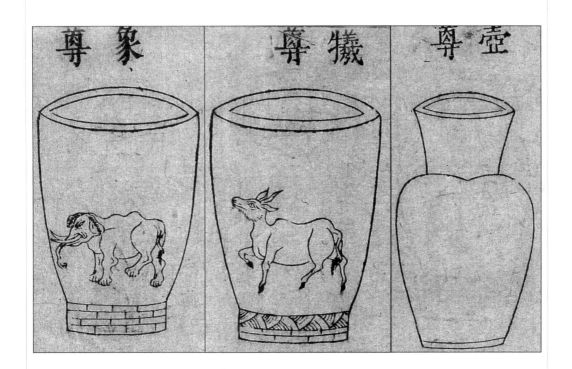

象尊

《周禮》：飾以象於尊腹之上，漆赤中，口圓徑一尺二寸，底徑八寸，上下空徑一尺五分，足高二寸。

犧尊

《周禮》：飾以牛於尊腹之上，漆赤中，口圓徑一尺二寸，底徑八寸，上下空徑一尺五分，足高二寸。

壺尊

《周禮》：無飾，漆赤中，口圓，徑八寸，腹高三寸，中徑六寸，半脰下橫徑八寸，腹中橫徑一尺一寸，底徑八寸，腹上下空徑一尺二寸，足高三寸，下橫徑九寸，容受與犧尊同。

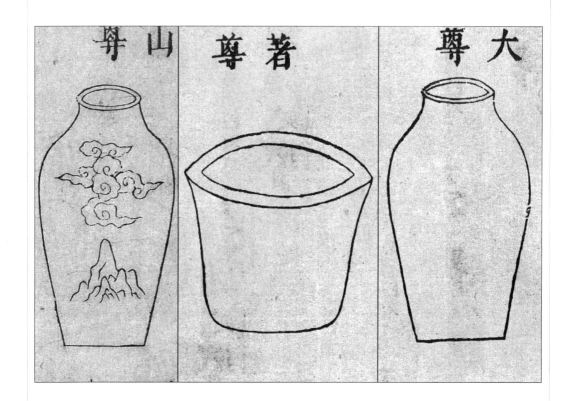

山尊

《周禮》：刻山雲形，漆赤口，圓徑九寸，脰高二寸，中橫徑八寸，脰右大橫徑尺二寸，底徑八寸，腹上下空徑一尺五分，足高二寸，下徑九分，容受與犧尊同。

著尊

《周禮》：太古爲尊，口徑圓一寸，脰高三寸，中橫徑九寸，脰下大橫徑九尺二寸，底徑八寸，腹上下空徑一尺五分，厚半寸，唇寸，底平寸，容受與犧尊同。

大尊

《周禮》云：瓦尊，追享、朝享、朝踐用，盛玄酒醴齊，容受與犧尊同。

畫布巾

《周禮》：畫五色雲氣，冪六彝，二尺二寸之幅而圓。

疏布巾

《周禮》：疏布巾，冪六尊，二尺二寸，祭天地用之。

案

《周禮》：案，十有二寸，以玉飾之，天子用之。

籔

《周禮》：籔，十斗曰斛，十六斛曰籔，竹爲之。

柶

《周禮》：角柶用於醴木，柶用於鋼，長尺，欚博三寸。

甑

《周禮》：實二鬴，厚半寸，唇寸七，穿甑土爲之。

錡、釜

煮器也。無足曰釜，有足曰錡。《古史考》：黃帝始造釜甑，火食之道成矣。《易·說卦》曰：坤爲釜。《廣雅》曰：鏏，鉼，鬲，鑊，䥶，鏝鍪，䥥。《說文》：釜、錡，作鬴鍑屬。

鑊

《周禮》：亨人掌共鼎，以給水、火之齊。祭祀共大羹、鉶羹。注云：鑊，烹肉及魚臘之器。

登

瓦器，如豆，以薦大羹。徑尺八寸，高二尺四寸。

筐

案三禮舊圖云：筐以竹爲之，長三尺，廣一尺，深六寸，足高三寸。

筥

皆以竹爲之，祭祀之器。《毛詩》"維筐及筥"。注云：方曰筐，圓曰筥。筥亦筐屬。

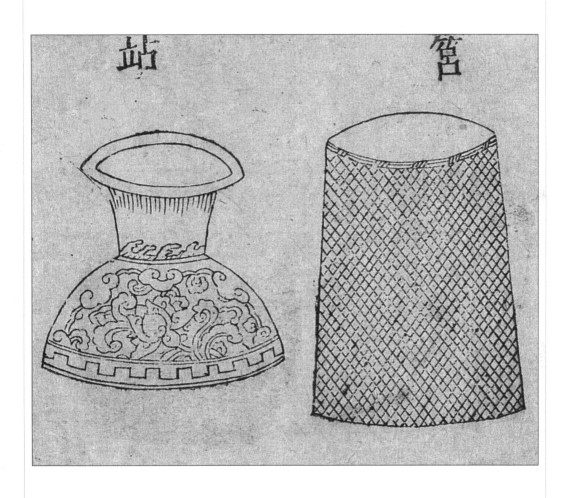

站

　　以致爵，亦以承尊。形似豆而卑，口圓微侈，徑尺二寸，其周高、厚俱八分，中央直與周通，高八寸，橫徑八寸，足高二寸，下徑尺四寸，徑赤中盡赤雲氣。

筥

　　行幣帛及盛物，筥，其制圓而長，但可以實物而已。

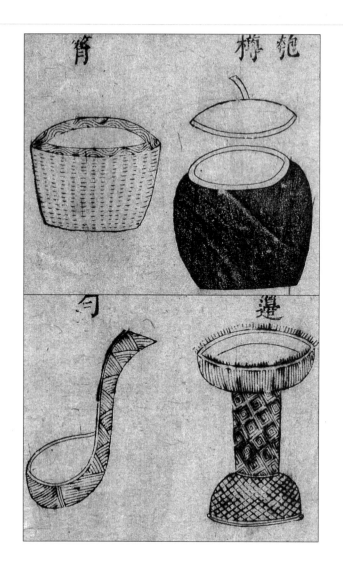

筲

筲，竹器，容斗二升。

匏樽

匏瓠也。開以盛酒，故曰匏樽。《周禮》注云：取其匏，割去穰爲樽，而酌之。

勺

柄長二尺四寸，口縱徑四寸半，中央橫徑四寸，兩頭橫徑各二寸，深二寸。漆赤中，受勝刻勺，頭爲龍狀，畫赤雲氣。

籩

三禮圖云：以竹爲之，口有縢緣，形制如豆，受四升。盛棗、栗、桃、梅、菱芡、脯修、膴脆、糗餌之屬。

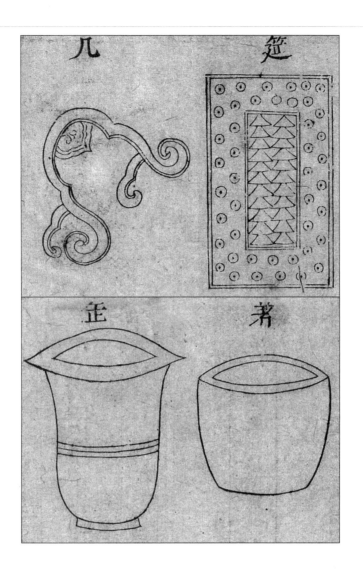

几

所以安身，故加諸老者，而少者不及焉。

筵

《周禮》注云：筵，亦席也。在上鋪陳曰筵，在下蹈籍曰席。古人坐席，三重、再重各有差。

缶

可以節樂，又飲器，又汲水器。《左傳》：宋災，樂喜爲政，具綆缶。

㠶

高三尺，口徑一尺五寸，足徑二尺，中身小疏，承盥洗棄水之器也。以漆黃，飾口綠，朱中，其外油畫水文、菱花及魚以飾之。

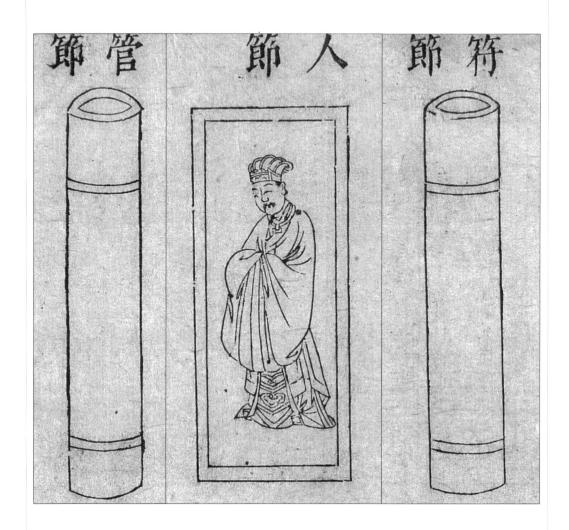

管節

　　《周禮》：以竹爲節，公卿大夫采地之吏用於都鄙。

人節

　　《周禮》：以金爲節，鑄以人形，使士國用之。

符節

　　《周禮》：以竹爲節，用於門關，取符而合之意者。今竹使符也。

虎節

《周禮》：以金爲節，鑄以虎形，使山國用之。

旌節

《周禮》：以竹爲節，道路用之，取析而表之意。

龍節

《周禮》：以金爲節，鑄龍形，使澤國用之。角玉之節制未聞。

脩

脩，當作"卣"，廟用脩，中尊也。

方明

《周禮·覲禮》曰：方明者，木也。高四尺，奠六器於上。

璋邸射

《周禮》：半圭，從下自邸向上，邪刻而剡出，曰邸射。

圭璧

《周禮》：於六寸璧，琢一圭，向上，長六寸。

中璋

《周禮》：中璋，九寸，制如大璋，灌中山川。

邊璋璜

《周禮》：邊璋，七寸，制如大璋，灌小山川。

大璋瓚

《周禮》：大璋，九寸，射四寸，厚寸，朱中，鼻寸，灌大山川。

圭瓚

《周禮》：瓚盤五升，口徑八寸，用圭爲柄，酌以灌神。

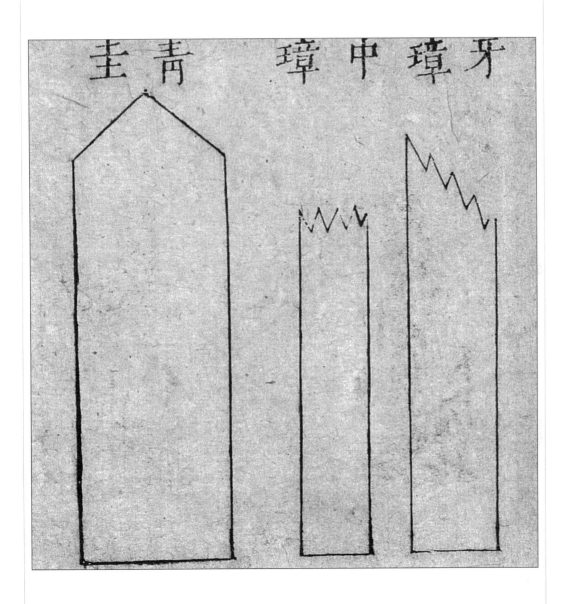

青圭

《周禮》：青圭，禮東方，九寸，剡上各半寸。

牙璋、中璋

《周禮》：牙璋，起軍旅，半圭琢組；中璋，起小軍旅。

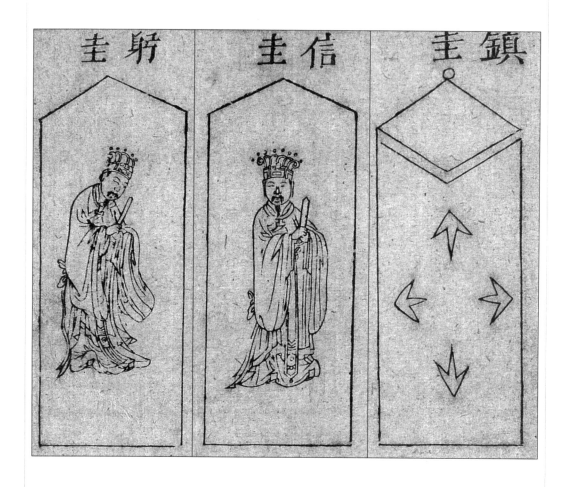

躬圭

《周禮》：伯執躬圭，七寸，琢人形，躬爲飾。

信圭

《周禮》：侯執信圭，七寸，琢人形，信爲飾。

鎮圭

《周禮》：王執鎮圭，尺有二寸，以四鎮山爲琢飾。

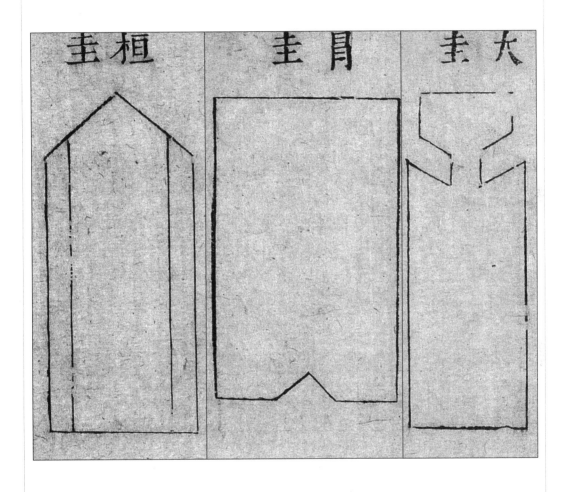

桓圭

 《周禮》：公執桓圭，九寸，琢以雙植爲飾。

冒圭

 《周禮》：天子執冒，四寸，以朝諸侯。

大圭

 《周禮》：大圭，長三尺，杼上終葵首，天子服之。

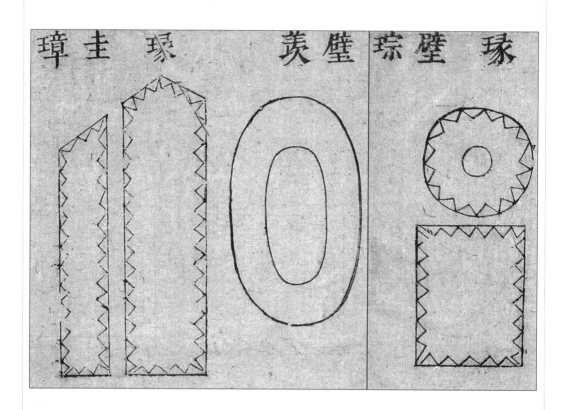

琰圭璋

《周禮》：琰圭璋，八寸，以覜聘。

璧羨

《周禮》：璧羨，度尺，好三寸爲度。羨，延也。

琰璧琮

《周禮》：琰璧琮，八寸，以覜聘。

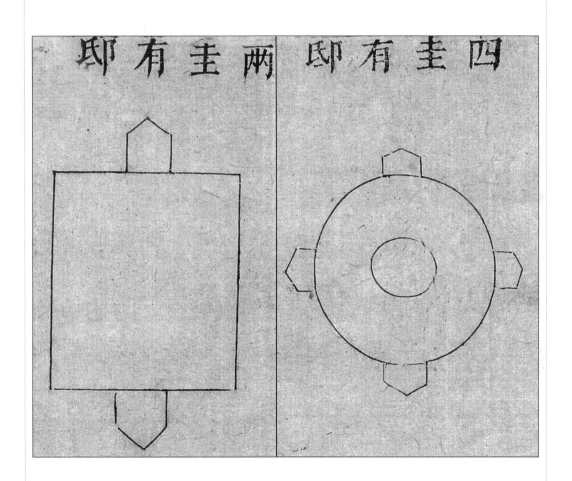

兩圭有邸

《周禮》：玉琢琮，六寸，居中上下各琢圭，長二寸半。

四圭有邸

《周禮》：玉琢璧，六寸，居中四面各琢圭，長尺二寸。

玄璜

《周禮》：玄璜，禮北方。半璧曰璜。

黄琮

《周禮》：黄琮禮地，每角剡一寸六分，長八寸，厚寸。

蒼璧

《周禮》：蒼璧禮天，圓徑九寸，好三寸。

琰圭

　　《周禮》：琰圭，九寸，判規以除慝，易行，剡上有鋒芒。

琬圭

　　《周禮》：琬圭，九寸，治德結好。琬，猶圜也。

組琮

　　《周禮》：以組繫琮，天子七寸，宗后五寸，以爲權。

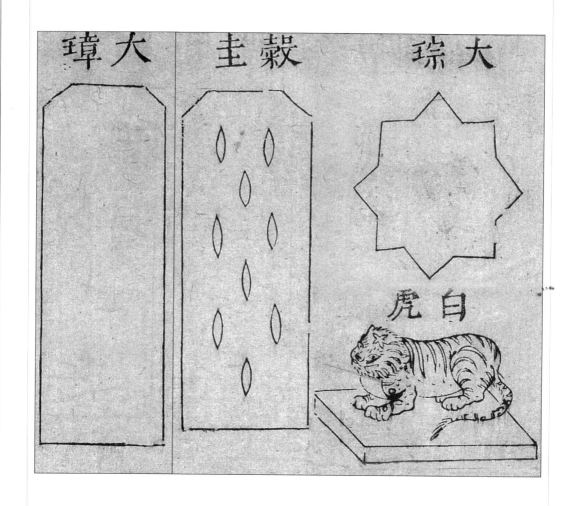

大璋

《周禮》：大璋，七寸，諸侯聘女，灌器大璋，少二寸。

穀圭

《周禮》：穀圭，七寸，和難聘女。穀，信善也。

大琮

《周禮》：大琮，十二寸，爲內鎮，宗后守之。

白虎

《周禮》：白虎，禮西方，九寸，廣五寸，刻伏虎，高三寸。

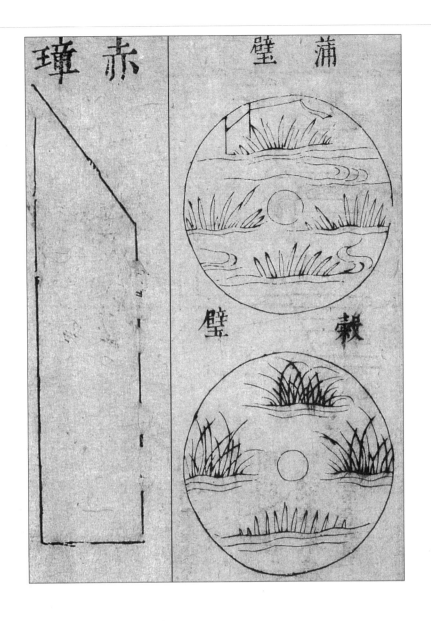

赤璋

《周禮》：赤璋，禮南方，半圭曰璋。

蒲璧、穀璧

《韓奕》"介圭"，諸侯之封圭，執之爲贄，以合瑞於王也。曹氏曰：《周官·典瑞》五等諸侯各執其圭璧：公執桓圭，侯執信圭，伯執躬圭，子執穀璧，男執蒲璧，以朝覲、宗遇、會同於王。

諸侯繅藉

《周禮》：諸侯三采，三就，亦木爲中幹，韋衣畫繅文。

天子繅藉

《周禮》：五采文繅，薦玉，木爲中幹，用韋衣畫五采。

蒲縠繅藉

《周禮》：子男二采，再就，亦木爲中幹，韋衣畫繅文。

璊玉璏

璊,玉經色也。禾之赤苗謂之虋,言璊,玉色如之。璏,劍鼻也。王莽進休玉具劍,休不受。莽曰"美玉可以滅斑",即解其璏。

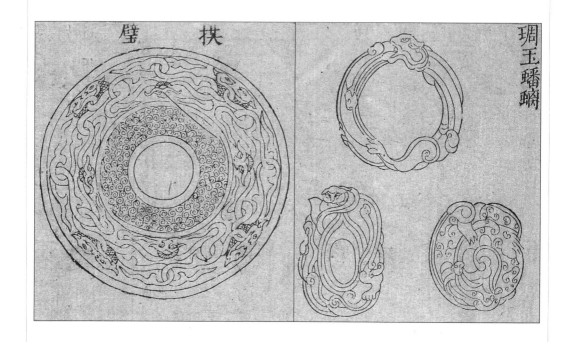

拱璧

拱璧，徑尺，色蒼，文縮螭鳳中作雲氣。老子曰：雖有拱璧，以先駟馬。

琱玉蟠螭

右上一器，崔引進所藏。前一器舊藏高仲器郎中家，後歸婺州陶氏。後一器舊藏趙伯昂家。

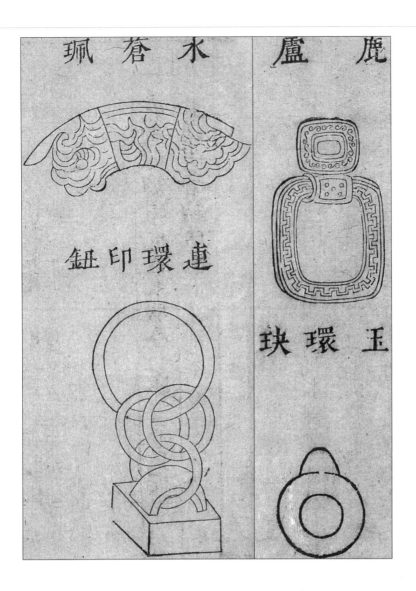

水蒼珮

《禮·玉藻》云：公侯佩山玄玉，大夫佩水蒼玉。注云：山玄水蒼，玉之紋也。此珮玉水中亦有魚尾紋。

鹿盧

佩劍環也。《古衣服令》云：鹿盧，玉具劍。

連環印鈕

壽亭侯印及關南司馬皆此鈕。

玉環玦

帶鈎玦也。

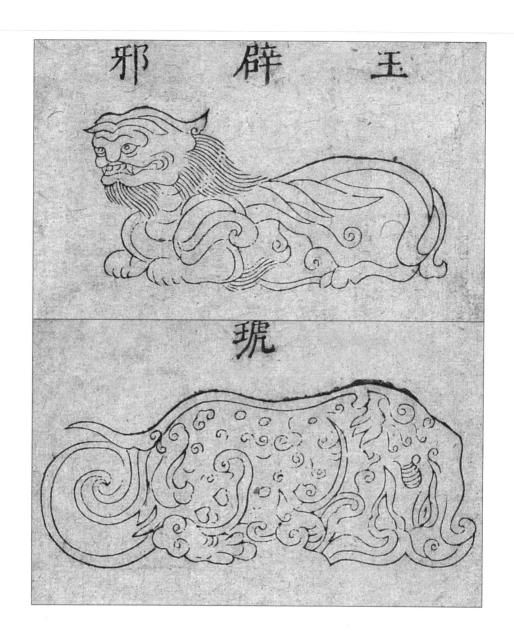

玉辟邪

高二寸二分，長裏四寸有半。色微白而紅古斑斕，間有水銀色處。傳是太康墓中物，陝右耕夫鋤得之。延祐中趙子昂承旨購得之，以爲書鎭。

琥

博二寸六分，長八寸三分。《禮器》云"圭、璋特，琥、璜爵"，蓋圭、璋、璧、琮、琥、璜之器，以象天地四方，天子以是禮神，諸侯以是享天子而已。《說文》曰：琥，發兵瑞玉爲虎。《文》：漢用虎符發兵。雖以銅爲之，其原疑出於此。

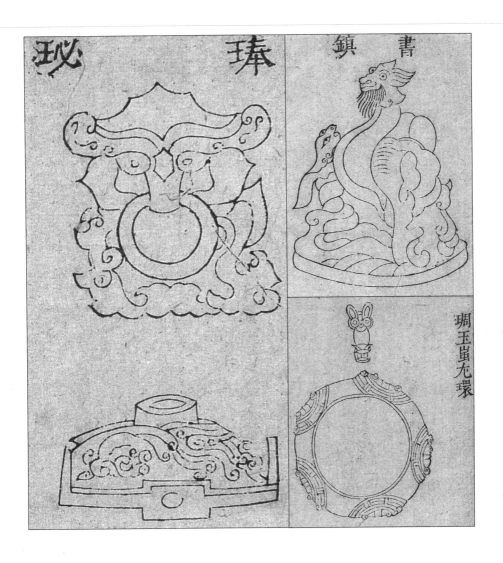

琫、珌

珌琫大小如圖式。珌玉色白而古斑黑，琫玉色微青而古斑紅黑，亦三代前物也。至治中嘗觀於奉禮郎劉衍祥家，夏紫芝得於西京，傳是高辛墓中物。

書鎮

《李氏録》云：屈平《九哥》曰"瑤席方玉鎮"。注謂以鎮坐席。古詩云：海牛壓簾風不起。又觀古圖畫，几案間多有此類，皆鎮壓之飾。

琱玉蚩尤環

環以黍尺度，圓徑三寸五分，厚五分。色如赤瑂，而内質瑩白，循環作五蚩尤形，首尾銜帶，琱縷古樸，蓋當時輿服所用之物也。

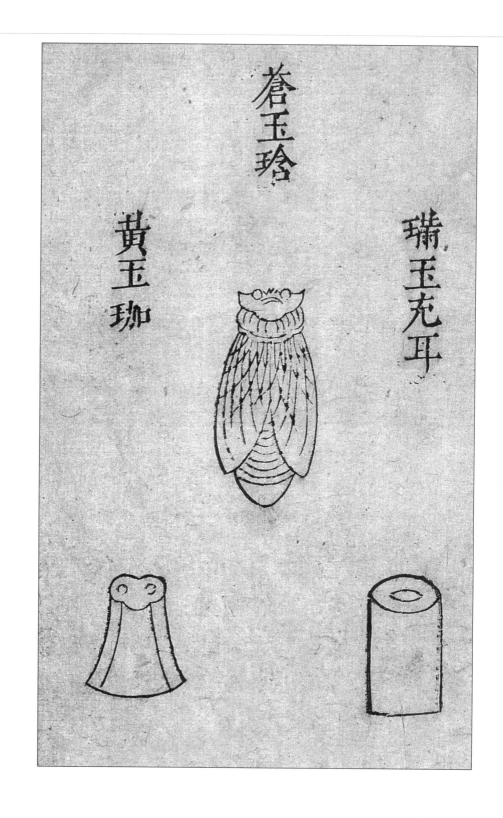

黄玉珈、蒼玉琀、璊玉充耳

璃玉馬、黄玉人

璃玉馬，首高四寸八分，身高四寸一分，長五寸四分。玉色微青，古色紅粉斑斕，如桃花，鬃尾俱完。姚牧庵先生以黄玉人贈之爲副，如司牧者呈馬焉。

玄玉驄

玄玉驄，唐馬式也。開元間王毛仲進五色馬隊，玄宗器之，玉工依五隊色琢玉爲式，置上方几案間。

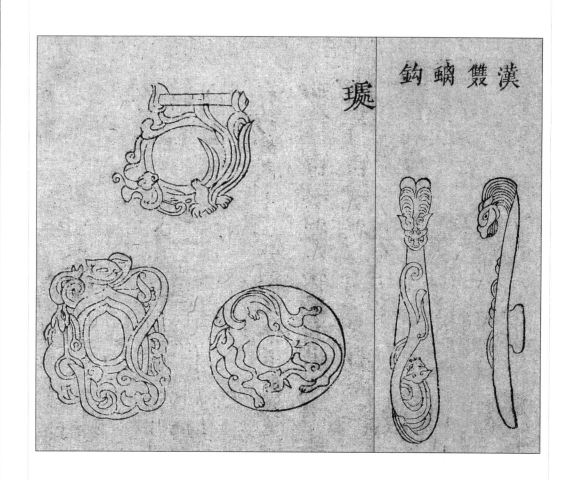

璩

《説文》云：璩，環屬也。又曰：虎兩舉足爲處。

漢雙螭鈎

鈎長六寸二分，闊九分。玉色蒼白而黑古爛斑，作子母螭回顧狀。螭齒纖利，如曹元理所藏璩。其制與漢銅鈎類，蓋胸腹間佩懸具劍者也。

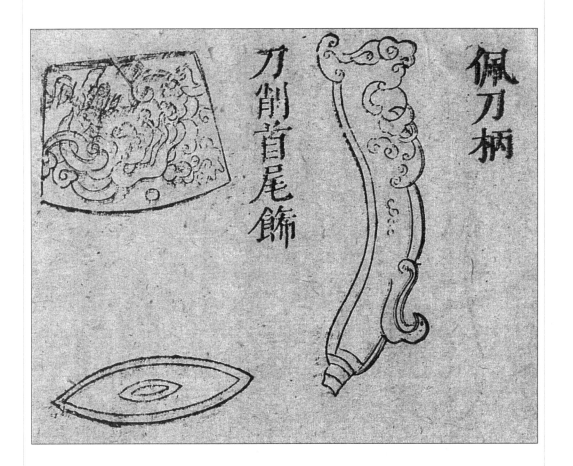

刀削首尾飾

　　刀削具裝之首尾飾。

佩刀柄

　　《禮·內則》：左佩刀礪。

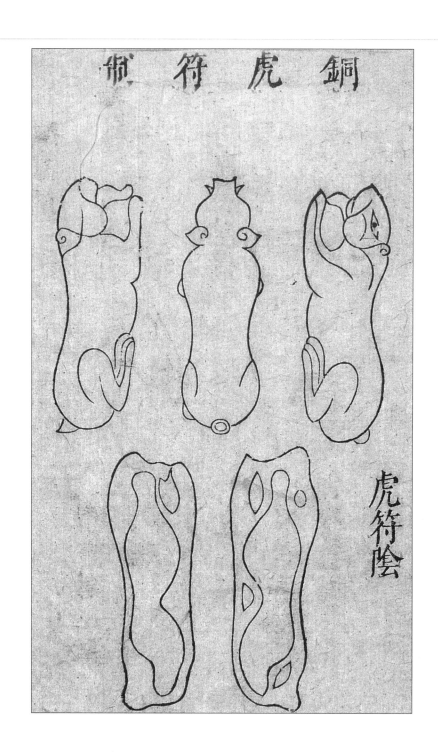

銅虎符

按銅虎符重五兩五錢，長二寸四分，高八分，闊八分。剖而爲二，二片相合，內左有三笋隆起，右有三孔凹以受笋。商銀三行凡十八字。按漢文帝初與郡守爲銅虎符，國家當發兵遣使者至郡合符，合乃受之，有不合者，刻奏師。古曰：與郡守爲符者各分半，半右留京師，左以與之。

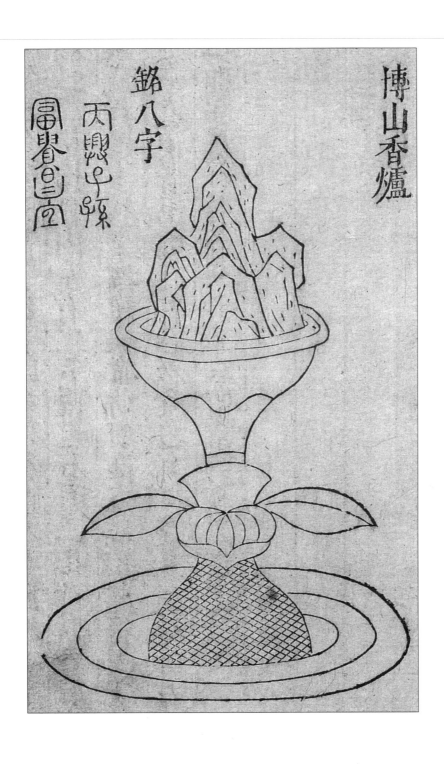

博山香爐

得於投子山，重一斤七兩，中間荇葉有文曰：天興子孫。又曰：富貴昌宜。按漢朝故事，諸王出閣則賜晉山香爐，晉《東宮舊事》曰：太子服用則有博山香爐。一云：爐象海中博山，下有盤貯湯，使潤氣蒸香以象海之回還。此器世多有之，形制大小不一。

鐓

　　是器爲圜筒，起節如竹，一端中空，可以置幹；一端爲頂，作方棱。是必古人用以飾物柄者，鈿以黃金，間以白紋花雲之狀，燦然可愛，雖非古亦近世所不能到。

杖頭

　　案杖頭爲一龍蟠屈而下銜其柄，蜿蜒若飛動勢，且以金鋈之，非近世物也。昔漢費長房從壺公之游，及其歸，以杖投葛陂澤中，化龍而去，則以龍蟠杖頭，豈其取法耶。爲漢物，固宜有之。且九章之服，龍居其最，以龍者升降自如，不見制蓄神而變者也。於是惟尊者，得專有之耳。

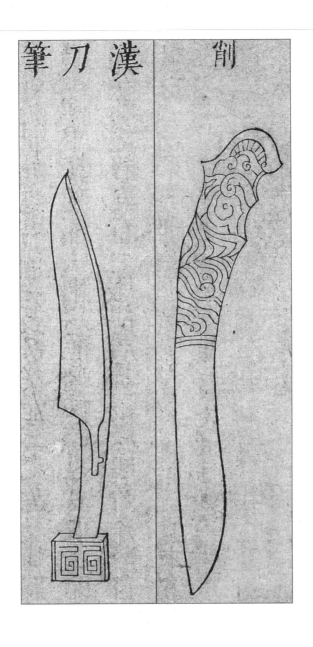

漢刀筆

形制全若刀匕，而柄間可以置纓結，正携佩之器也。蓋古者用簡牒，則人皆以刀筆自隨而削書。《詩》云：豈不懷歸，畏此簡書。蓋在三代時，固已有削書矣。《西漢書》贊蕭何、曹參，謂皆起秦刀筆吏，則自秦抵漢，亦復用之。然在秦時，蒙恬已嘗造筆，而於漢尚言刀筆者，疑其時未能全革，猶有存者耳。

削

見於京師，以博爲寸，其長尺，重三兩。《李氏錄》云：《考工記》：築氏爲削，長尺，博寸，合六而成規。鄭氏謂之"書刀"以滅青削槧，如仲尼作《春秋》，筆削是也。《少儀》曰"削授拊"，注：拊，謂把。削人者，通把也。

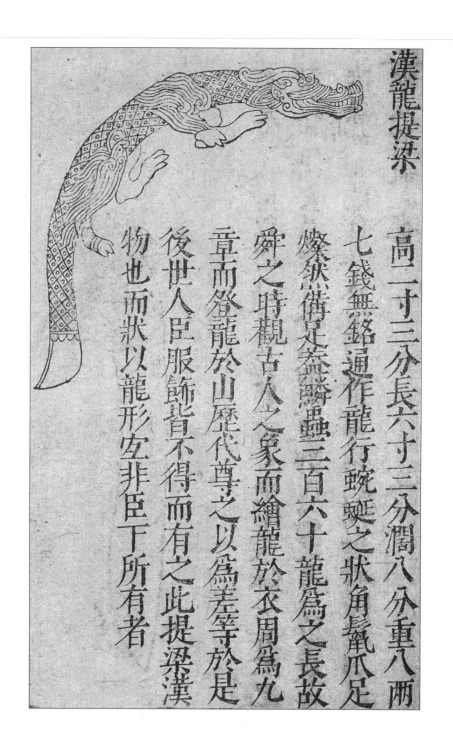

漢龍提梁

高二寸三分，長六寸三分，闊八分，重八兩七錢，無銘，通作龍行蜿蜒之狀，角鬣爪足，燦然備足。蓋鱗蟲三百六十，龍為之長，故舜之時，觀古人之象而繪龍於衣，周為九章而登龍於山。歷代尊之以為差等，於是後世人臣服飾皆不得而有之。此提梁漢物也，而狀以龍形，宜非臣下所有者。

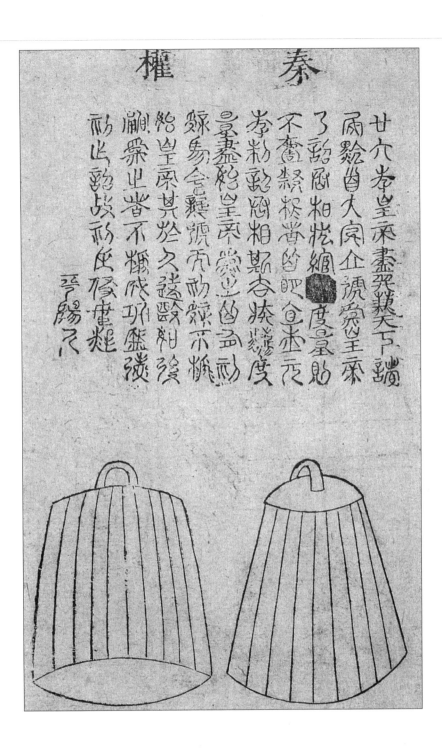

秦權

二十六年，皇帝盡并兼天下諸侯，黔首大安，立號爲皇帝。乃詔丞相狀、綰，法度量則不壹歉疑者，皆明壹之。元年，制詔丞相斯、去疾，法度量，盡始皇帝爲之，皆有刻辭焉。今襲號而刻辭不稱始皇帝，其於久遠也，如後嗣爲之者，不稱成功盛德，刻此詔，故刻左，使毋疑。

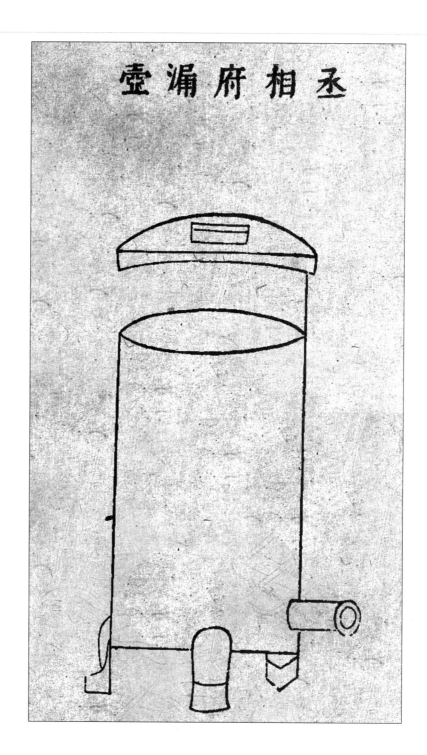

丞相府漏壺

　　高九寸有半，深七寸有半，徑五寸八分，容五升，有蓋，銘二十有一字。按：此器制度，其蓋有長方孔，而壺底之上有旅筒，乃漏壺也。視其銘文，則漢器也。

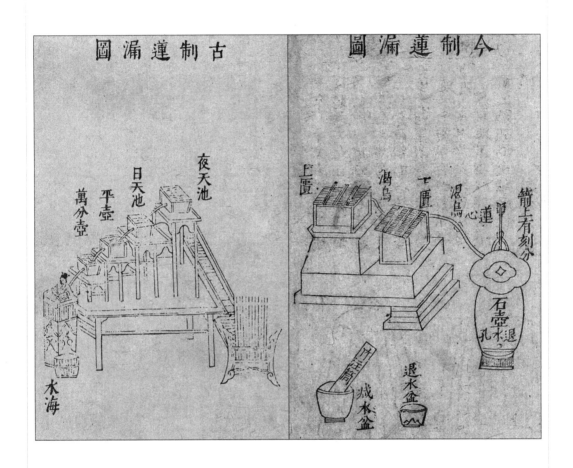

刻漏制度

　　黃帝創漏水制器,以分晝夜。成周挈壺氏,以百刻分晝夜:冬至晝漏四十刻,夜六十刻;夏至晝漏六十刻,夜四十刻;春秋二分晝夜各五十刻。漢哀帝改爲百二十刻。梁武帝大同十年又改用一百八十刻。或增或減,類皆疏謬。至唐,晝夜百刻,一遵古制而其法有四匱:一夜天池,二日天池,三平壺,四萬分壺。又有水海,水中浮箭,四匱注水,始自夜天池以入於日天池,自日天池以入於平壺,以次相沿入於水海,浮箭而上,以爲刻分。宋朝所用之制,亦如於唐,而其法以晝夜百刻分十二時,每時有八刻二十分,每刻六十分,計水二斤八兩,箭四十八,二箭當一氣,歲統二百一十六萬分,悉刻於箭上。銅烏別水而下注,蓮心浮箭以上登,其二十四氣,大凡每氣差二分半,冬至日極短,春分日均平,冬至後行盈,夏至後行縮,乃陰陽升降之期也。

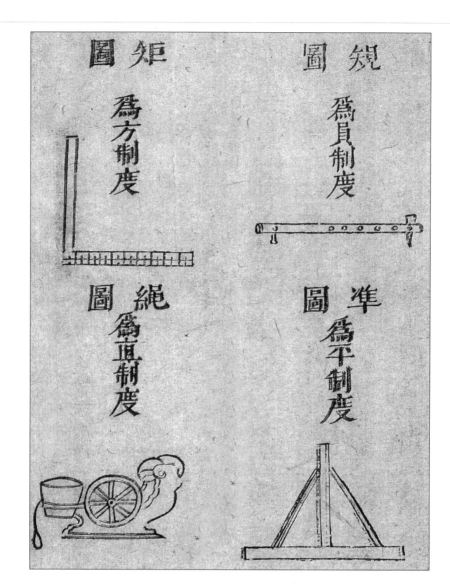

矩

　　爲方制度。

規

　　爲圓制度。

繩

　　爲直制度。

準

　　爲平制度。

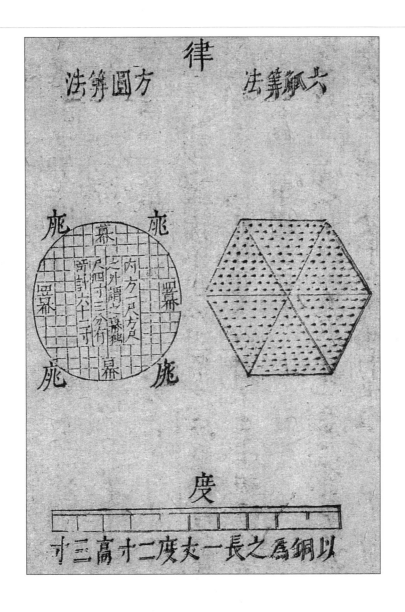

律

《漢志》云：虞之律度量衡，所以一遠近、立民信也。數者，一、十、百、千、萬也。算法用竹，徑十分，長六寸，二百七十一枚而成，六觚爲一握，所以爲算法之用也。以之度圓取方，則積一分而爲一寸，積一寸而爲一尺，方其尺而計之，有百寸方尺之外，謂之冪，而不足於四角之庞也，是以制爲之度，則度長短者不失毫厘，量多少者不失圭撮，權輕重者不失黍累，是爲三平之法也。

度

度始於黃鐘之長，以秬黍中者，一黍之廣，度之九十分。黃鐘之長，一爲一分，十分爲寸，十寸爲尺，十尺爲丈，十丈爲引，而五度審矣。

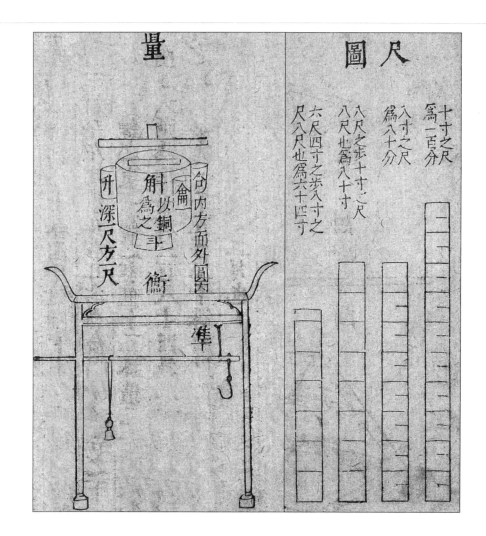

量

　　量起於黃鐘之龠,其容秬黍中者,千二百置龠中,以井水準其概,十龠爲合,十合爲升,十升爲斗,十斗爲斛。斛之爲制,上爲斛,下爲斗,左耳爲升,右耳爲合,龠附於右合之下。

衡

　　衡起於黃鐘之重,一龠之黍,重十二銖,積二十四銖而爲一兩。十六兩爲斤,而有三百八十四銖。三十斤而爲鈞,一月之數也。萬有一千五百二十銖,所以當萬物之數。四鈞爲石,重百二十斤,象十二月也。

尺

　　度田計步,必起於尺。古步蓋用周尺,周尺自漢鄭玄時已云,未詳。至宋潘時,舉得於司馬侍郎之所傳,當省尺七寸五分者,今刻於《家禮儀節》。雖未知其果合於古與否,要亦不甚相遠矣。

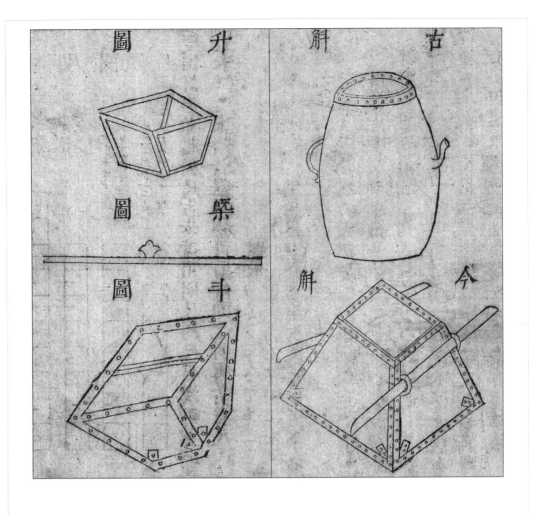

升

十合量也。《前漢志》云：以子穀秬黍中者，千二百實其龠，以井水準其概，二龠爲合，十合爲升。《說文》云：升，從斗，象形。《唐韵》云：升，成也。

概

平斛斗器。《說文》云：杚，平也。《漢書》云：以井水準其概也。《唐書·列女·李畬母傳》：畬爲監察御史，得米，量之，三斛而贏，問於吏，曰：御史米，不概是也。《集韵》：杚，亦音概，亦書作概。

斗

十升量也。《前漢志》云：十升爲斗。斗者，聚升之量也。《說文》云：斗，象形，有柄。《唐韵》云：俗作斗。《天文集》曰：斗星仰則天下斗斛不平，覆則歲稔。

斛

十斗量也。《前漢志》云：十斗爲斛。斛者，角斗平多少之量也。《廣雅》曰：斛謂之鼓，方斛謂之角。《周禮》曰：栗氏爲量，改煎金、錫則不耗，不耗然後權之，權之然後準之，準之然後量之。

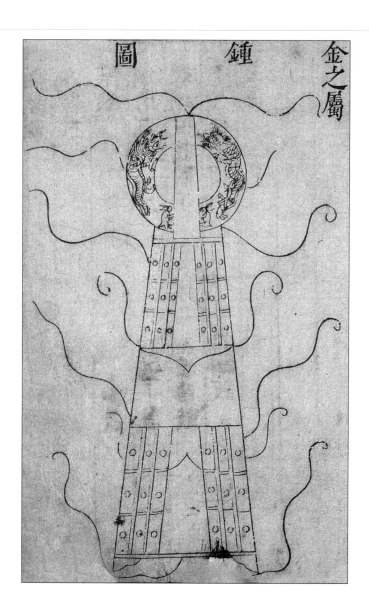

鐘

《考工記》曰：鳧氏爲鐘。兩欒謂之銑，銑間謂之于，于上謂之鼓，鼓上謂之鉦，鉦上謂之舞，舞上謂之甬，甬上謂之衡。鐘縣謂之旋，旋蟲謂之幹，鐘帶謂之篆，篆間謂之枚，枚謂之景，於上之攠謂之隧。十分其銑，去二以爲鉦，以其鉦爲之銑間。去二分以爲之鼓間，以其鼓間爲之舞修，去二分以爲舞廣，以其鉦之長爲之甬長，以其甬長爲之圍。參分其圍，去一以爲衡圍。參分其甬長，二在上，一在下，以設其旋。薄厚之所震動，清濁之所由出，侈弇之所由興。有説：鐘已厚則石，已薄則播，侈則柞，弇則鬱，長甬則震。是故大鐘十分其鼓間，以其一爲之厚。小鐘十分其鉦間，以其一爲之厚。鐘大而短，則其聲疾而短聞；鐘小而長，則其聲舒而遠聞。爲遂，六分其厚，以其一爲之深而圜之。

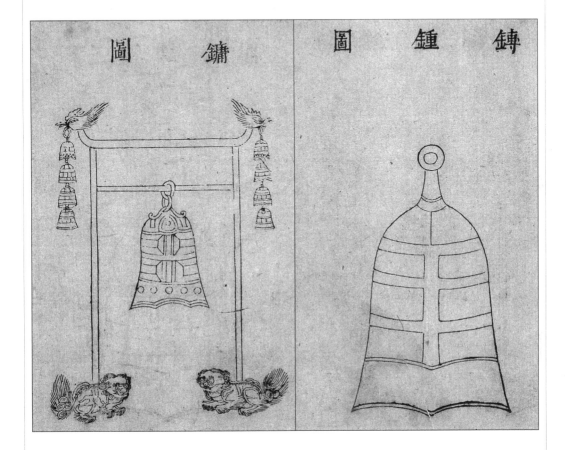

鏞

　　虞夏之時，小鐘謂之鐘，大鐘謂之鏞。周之時，大鐘謂之鏞，小鐘謂之鎛，《書》云：笙鏞。

鎛鐘

　　《周禮·鎛師》注：鎛，如鐘而大。杜預云"小鐘"。《隋志》：鎛鐘，每鐘懸笋簴，各應律呂。

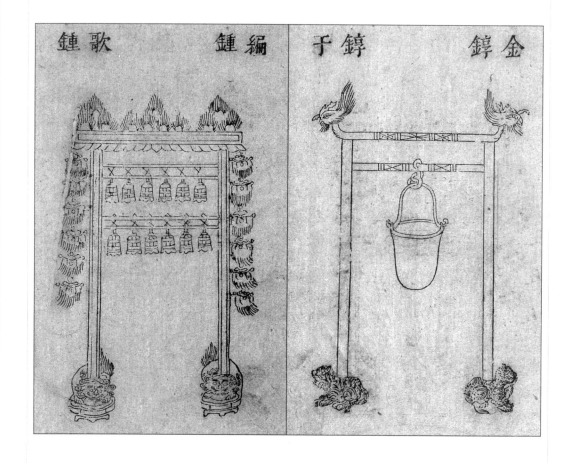

编钟、歌钟

编钟十二，同在一簴爲堵，鐘磬各堵爲鏞，小胥以十六枚在一簴爲堵。《隋志》云：编鐘，小鐘也，各應律吕。大小以次編而懸之，上下皆八。十二爲鉦鐘，四爲清鐘。《春秋》言歌鐘二律。

金錞、錞于

《周禮·小師》：以金錞和鼓，其形象鐘，頂大，腹摝，口弇，以伏獸爲鼻，內懸鈴子、鈴銅舌。作樂，振而鳴之，與鼓相和。

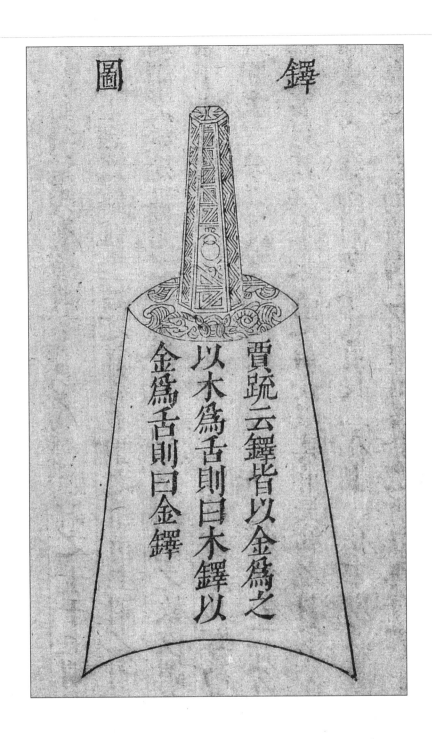

鐸

贾《疏》云：鐸，皆以金爲之。以木爲舌，則曰木鐸；以金爲舌，則曰金鐸。

《周礼·鼓人》：以金鐸通鼓。兩司馬執鐸，三鼓搹鐸、振鐸，舞者振之警衆以爲節。金鐸以金爲舌，所以振武事也；木鐸以木爲舌，所以振文事也。

磬

《考工記》曰：磬氏爲磬，倨句一矩有半。其博爲一，股爲二，鼓爲三。三分其股博，去一以爲鼓博；三分其鼓博，以其一爲之厚。已上則摩其旁，已下則摩其耑。股非所擊也，短而博，鼓其所擊也，長而狹。鄭司農云：股，磬之上大者；鼓，其下之小者。其大小、長短雖殊，而其厚均也。黃鐘之磬皆厚二寸。

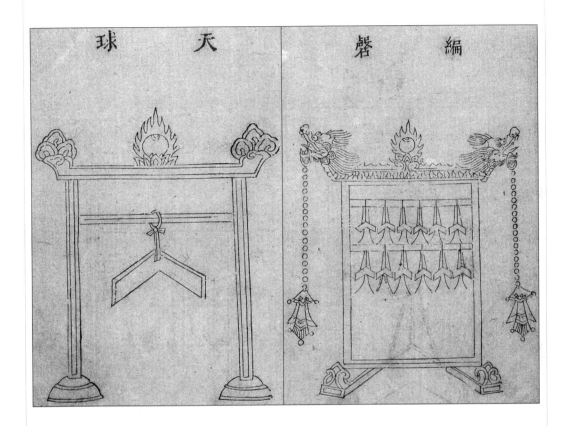

天球

《郊特牲》言：擊玉磬。《明堂位》言：四代樂器而搏拊玉磬。先王因天球以爲磬，以爲堂上首樂之器。《書》言：戛擊鳴球。

編磬

磬之爲器，昔謂之樂石，立秋之音夷則之氣也。《周禮》：磬師掌教擊磬，擊編鐘。言編鐘則有編磬矣。鄭康成云：十六枚同在一簴，謂之堵。

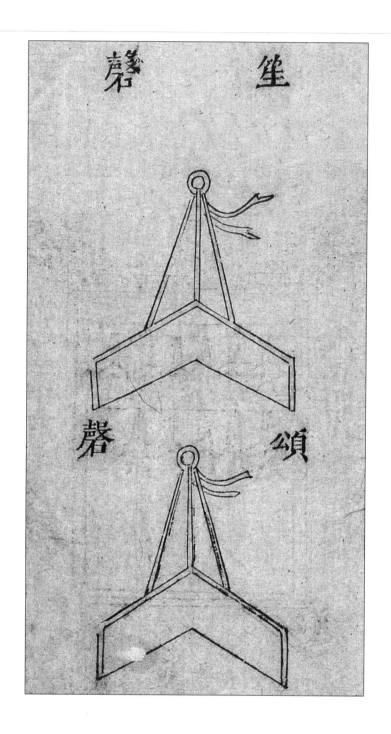

笙磬

應笙之磬，謂之笙磬。

頌磬

應歌之磬，謂之頌磬。

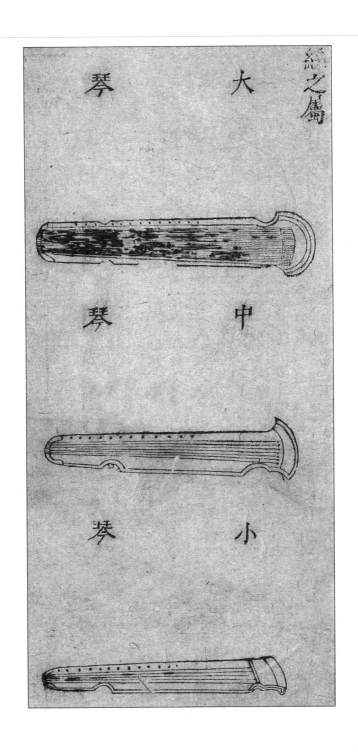

琴

琴制長三尺六寸六分，象期之日；廣六寸，象六合；弦有五，象五行；腰廣四寸，象四時；前後廣狹，象尊卑；上圓下方，象天地；徽有十三，象十二律，餘一，象閏。小琴五弦，中琴十弦，大琴二十弦。琴或謂伏羲作，或謂五弦作於舜，七弦作於周文武。宋始制二弦，又制十二弦，以象十二律。太宗加爲九弦。

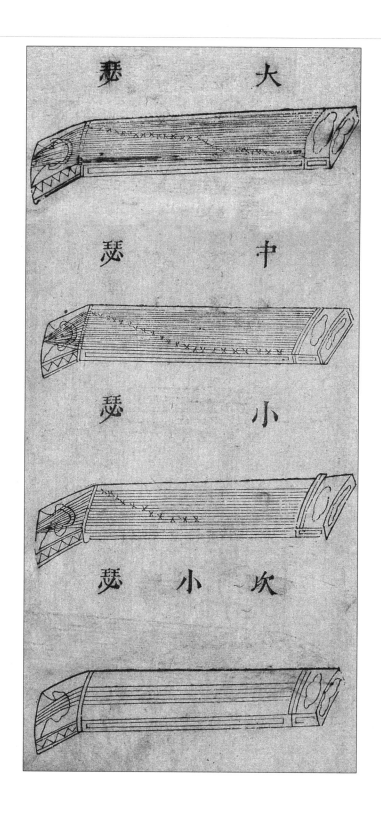

瑟

　　伏羲作五十弦爲大瑟;黄帝破爲二十五弦,爲中瑟;十五弦爲小瑟;五弦爲次小瑟。或謂朱襄氏使士達作,或謂神農作。

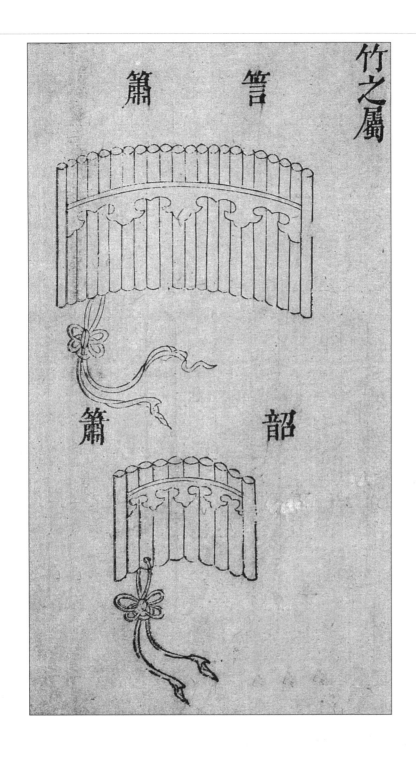

篜簫

《世本》曰：舜所造。其形參差，似鳳翼。長二尺。《爾雅》：編二十二管，長一尺四寸曰簫，長尺二寸曰箾。

韶簫

舜作十管，韶簫長有二寸。

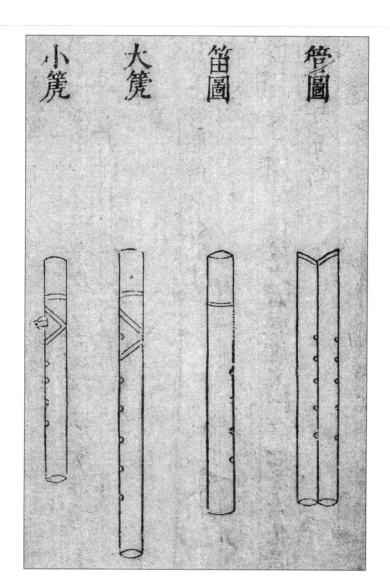

大篪、小篪

《世本》云：暴辛公造。《爾雅》曰：大篪謂之沂篪，以竹爲之，長尺四寸，圍三寸，一孔，上出寸二分，名曰翹。橫吹之。小者尺二寸。

笛

《周官》：笙師掌教吹竽、簫、篪、笛、管。五者皆出於笙師所教，無非竹音之雅樂也。

管

《爾雅》曰：長尺，圍寸，并漆之，有底。《說文》曰：管如篪，六孔。《周禮》"孤竹之管"是也。

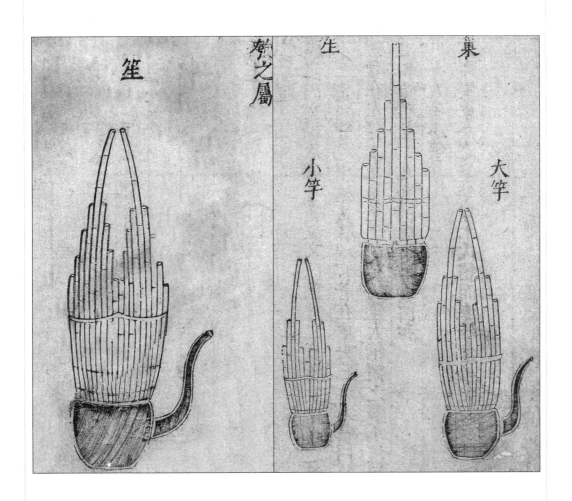

笙

《禮記》曰：女媧氏之笙簧。《説文》曰：正月之音，物生，故謂之笙。十三簧列管匏中，施簧管端，宮管在中央。三十六簧曰竽，宮管在左傍。十九簧至十三簧曰笙，大笙謂之巢，小笙謂之和。《爾雅》：笙，十九簧曰巢，十三簧曰和。

大竽、小竽

竽亦笙也。今之笙竽，以木代匏，而漆殊愈於匏。

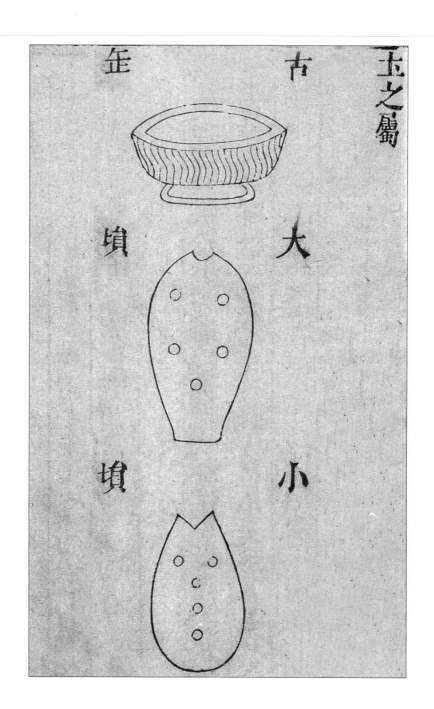

古缶

缶，土音，立秋之音也。古者盎謂之缶。缶之爲器，中虛而善容，外圓而善應，中聲之所自出。

大塤、小塤

《周官》之於塤，教於小師，播於瞽矇，吹於笙師。平底六孔，中虛，上銳，如秤錘然。大者聲合黃鐘大吕，小者聲合太簇夾鐘。

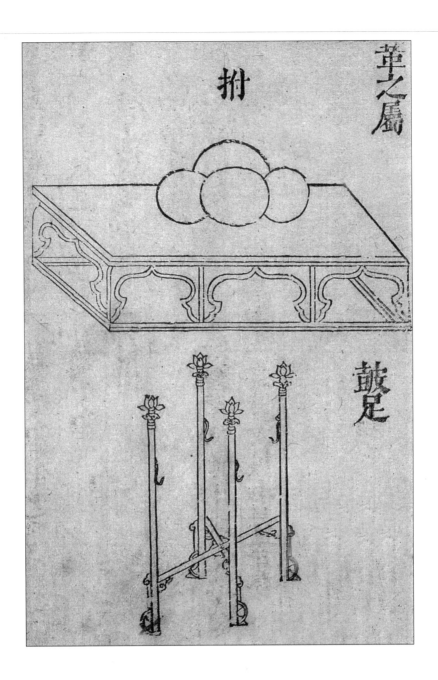

拊

　　狀如革囊，實以糠，擊之以節樂。拊之爲器，韋表糠裏。狀則類鼓，聲則和柔，倡而不和。其設則堂上。《虞書》所謂"搏拊"。其用則先歌，《周禮》謂"登歌，令奏擊拊"。

鼓足

　　毛公《詩》注曰"夏后氏足鼓"。隋《音樂志》曰：建鼓，夏后氏加四足，謂之鼓足。

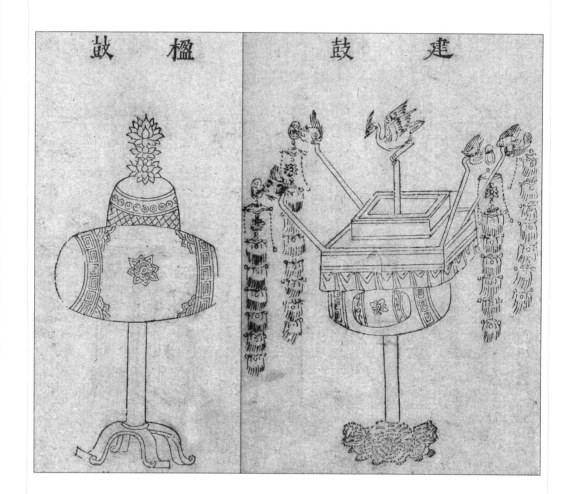

楹鼓、建鼓

《明堂位》曰：殷楹鼓。以《周官》考之，太僕建路鼓於大寢之門外。《儀禮·大射》："建鼓在阼階西南鼓。"則其所建楹也，楹爲一楹而四棱，貫鼓於端，猶四植之桓圭也。魏晋以後，復商制，亦謂之建鼓；隋唐又栖翔鷺於其上；宋因之。其制：高六尺六寸，中植以柱，設重斗方蓋，蒙以珠網，張以絳紫綉羅，四角有六龍竿，皆銜流蘇璧璜，以五彩羽飾，竿首亦爲翔鷺，又挾鞞應二小鼓而左右之。

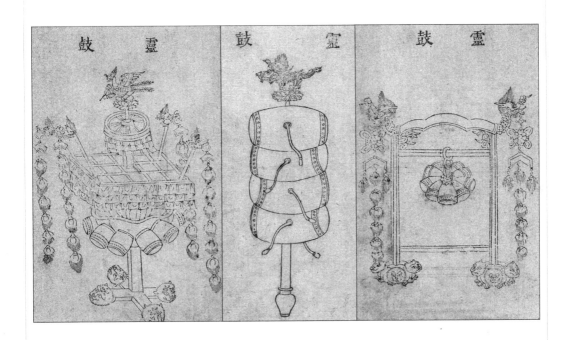

靈鼓

《周禮》：鼓人"以靈鼓鼓社稷"，大司樂以爲降地祇之樂。鄭康成云：靈鼓、靈鼗，六面。

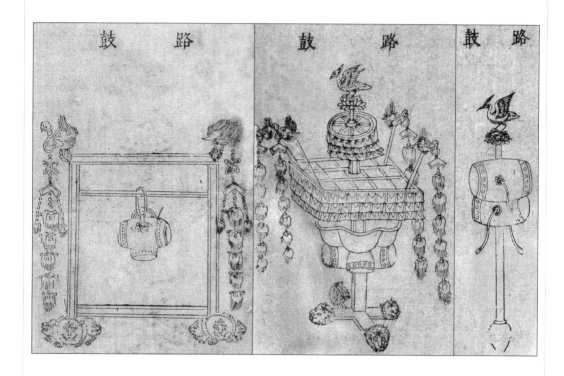

路鼓

《周禮》：鼓人"以路鼓鼓鬼享"，大司樂以爲降人鬼之樂。鄭康成云：路鼓、路鼗，四面。

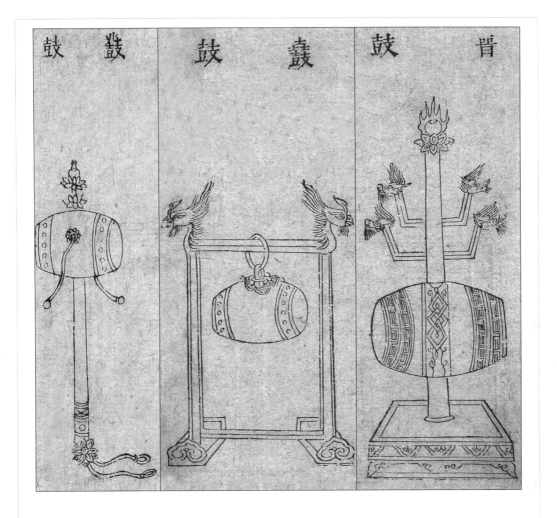

鼗鼓

 小鼓，以木貫之，有兩耳還自擊。鼓以節之，鼗以兆之。八音兆於革，音則鼗，所以兆，奏鼓也。

鼖鼓

 鼓之小者謂之應，大者謂之鼖。《周官》：鼓人"以鼖鼓鼓軍事"。節聲樂亦用之。《詩》"云鼖鼓惟鏞"。

晉鼓

 其制大而短，所以鼓金奏也。《周官》：鐘師"以鐘鼓奏九夏"，司馬中春振旅，"軍將執晉鼓"。

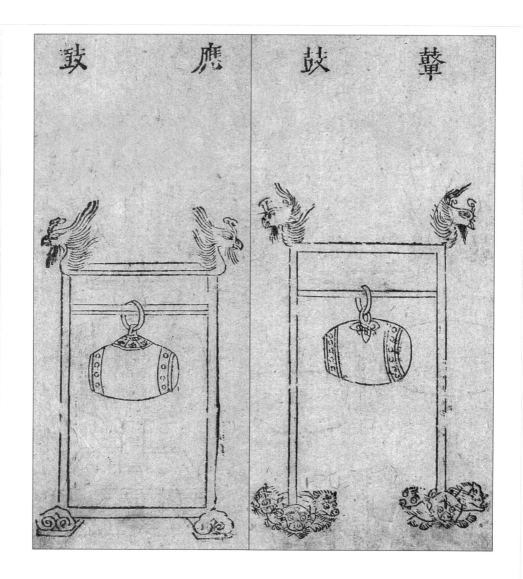

應鼓

《禮器》曰：懸鼓在西，應鼓在東。《爾雅》：小鼓謂之應。堂上擊拊之時，堂下擊應鼓，楝以應之。

鼖鼓

鼖，卑者所鼓也。周時，王執路鼓鼓之，尤大者；旅師執鼖鼓之，尤小者也。

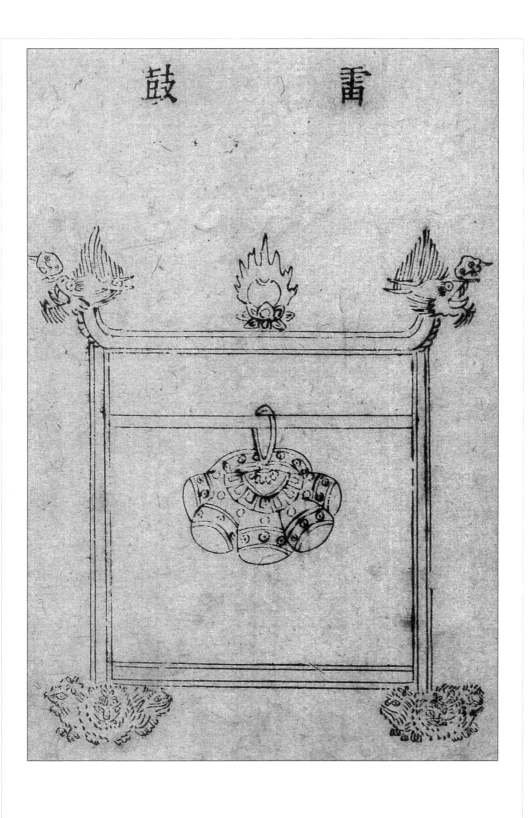

雷鼓

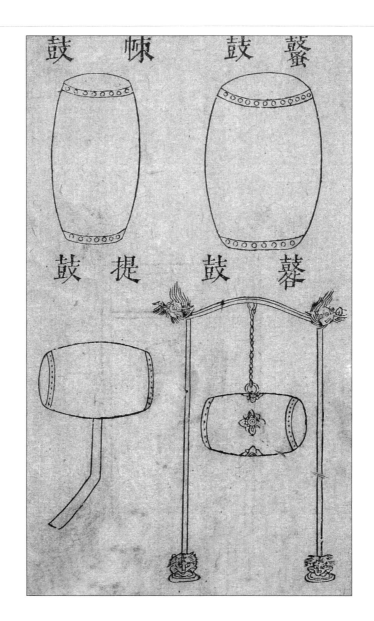

棟鼓
　　小鼓，爲應鼓之引也。詳《周禮》。

鼖鼓
　　守戒鼓也。長一丈二尺。詳《周禮》。

提鼓
　　馬上鼓也，有曲柄。大司馬曰"師帥執提"。詳《周禮》。

鼛鼓
　　鼓役事。長尋有四尺。詳《周禮》

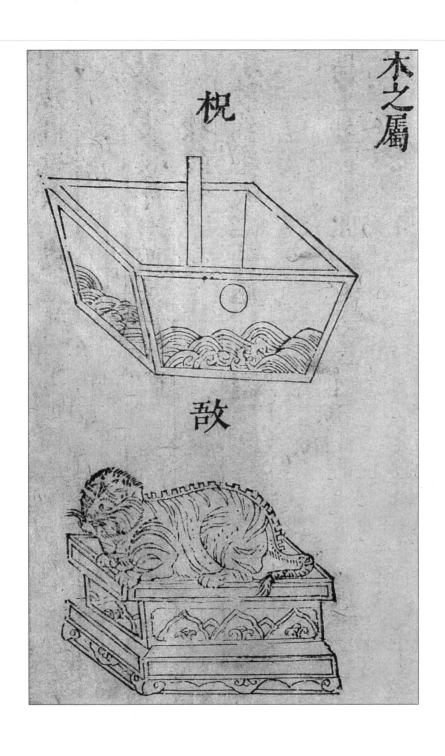

柷

《周官》：小師掌教播鼗、柷、敔。柷如漆桶，方二尺四寸，深一尺八寸，中有椎柄連底，旁開孔，內手於中，擊之以舉樂。

敔

狀類伏虎，背上有七十二齟齬，碎竹以擊其首，而逆戛之以止樂。

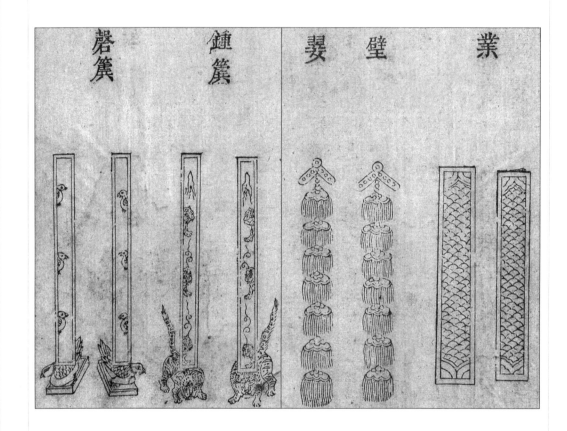

磬簴

簴飾以羽屬，羽無力，聲清而遠，於磬宜，故以爲磬簴。笋橫木，兩端刻龍、蛇、鱗物之形。

鐘簴

《周官》"梓人爲笋簴"，飾以蠃屬，蠃有力，聲大而宏，於鐘宜，故爲鐘簴。

璧翣

畫繪爲翣，戴以璧，垂五彩羽於下，樹於笋之角上。

業

大板也，飾笋爲懸捷，業如鋸齒。

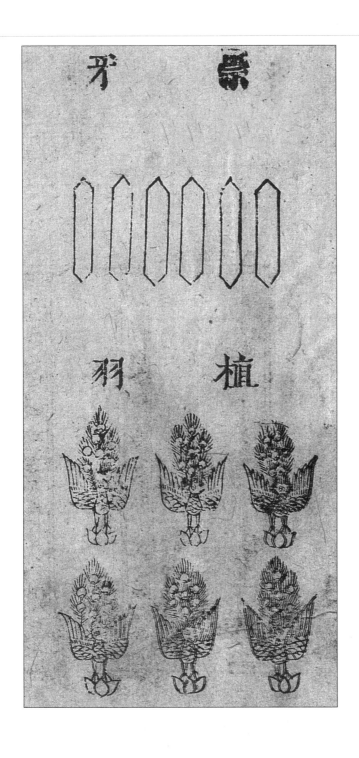

崇牙

樅也，上飾刻畫之爲重牙，業之上齒。

植羽

樹羽，置羽也，置之笋簨之上。

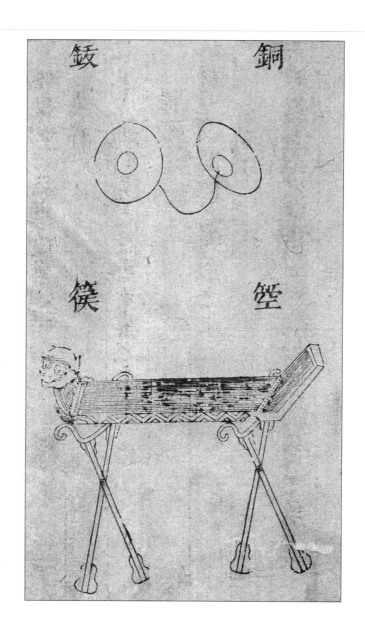

銅鈸

《通典》曰：鈸，亦名銅盤，出西戎及南蠻。其圓數寸，隱起如浮漚，貫之以韋，相擊以和樂。南蠻大者，圓數尺，或謂齊穆王素所造。

箜篌

《釋名》曰：師涓所作，靡靡之樂也。蓋空國之侯所好。應劭曰：漢武帝令侯調，始造此器。《史記·封禪書》：漢武禱祠太乙后土，始用樂作空侯。《通典》云：其形似瑟而小，用撥彈之，非今器也。又有云：豎箜篌，胡樂也，漢靈帝好之。體曲而長，二十三弦，豎抱於懷中，兩手齊奏之，俗謂之"擘"正今物也。

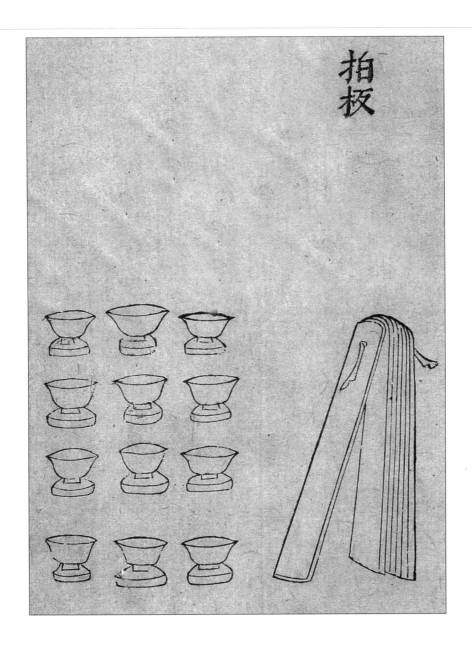

甌

擊甌，蓋擊缶之遺事也。唐大中初，郭道源善之用越甌、邢甌十二，施加減水，以鐵箸擊之，其音妙於方響。昔人於此記其法，疑其自道源始也。

拍板

《雜錄》云：明皇令黃幡綽撰拍板。《通典》：有擊以代抃。抃，擊節也，因其聲以節舞，蓋出於擊節也。《鄴城舊事》曰：華林園，齊武帝時穿池為北海，中有密作堂，以船為腳，作木人七，一拍板。則此器已見於北齊矣。

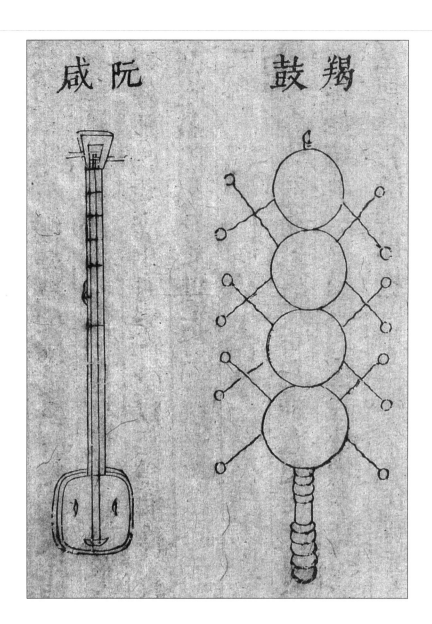

阮咸

　　武后時，蜀人蒯朗於古墓中得銅器，似琵琶而圓，時人莫識之。元行衝曰此阮咸所造，命匠人以木爲之，以其形似月、聲似琴，名曰"月琴"。杜祐以晋《竹林七賢》圖阮咸所彈與此同，謂之"阮咸"，或謂之"咸豐肥"，創此器以移琴聲。四弦十三柱，倚膝搣之，謂之擘，以代撫琴之艱。今人但呼曰阮。

羯鼓

　　正如漆筒，兩頭俱擊，以戎羯爲之，故曰羯，亦謂之兩杖鼓，明皇稱爲八音之領袖，諸樂不可方也。

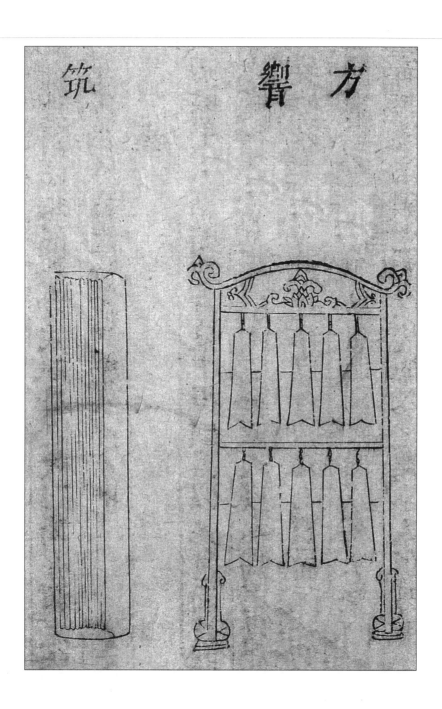

筑

不知誰所造。史籍惟云高漸離善擊筑,漢高帝過沛所擊。《釋名》曰:筑似箏,而細項,十三弦。

方響

《通典》:梁有銅磬,則今方響也。方響,以鐵為之,以代磬。《唐書·禮筑志》曰:方響,體以應石。審此,則是出於編磬之制,而梁始為之者也。

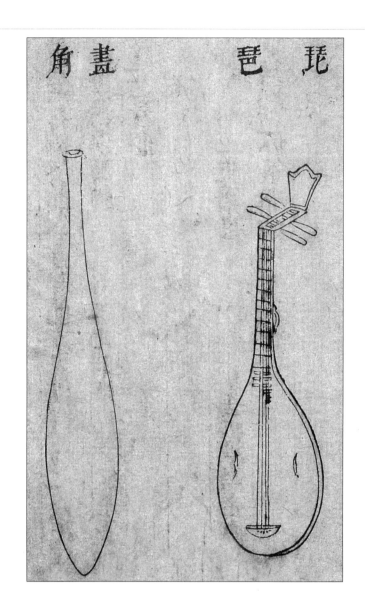

畫角

角,《黃帝內傳》曰:玄安請帝製角二十四,以警衆。蓋角肇於黃帝氏也。谷儉《角賦》:夫角,蓋黃帝會群臣於泰山,作清角之音,號令之限度也。軍中置之以司昏曉,故角為軍容也。

琵琶

《琵琶賦·序》曰:漢遣烏孫公主嫁昆彌,念其行道思哀,使知音者裁箏、築、箜篌之聲,作馬上之樂。以方語目之曰琵琶,或曰推手前曰琵,引手却曰琶。因以為名。又名"秦漢子"。傅玄曰:體圓,柄直,柱有十二,其他皆充上銳下。曲項,形制稍大,本出胡中,俗傳漢制,兼是兩制者,謂之"秦漢"。

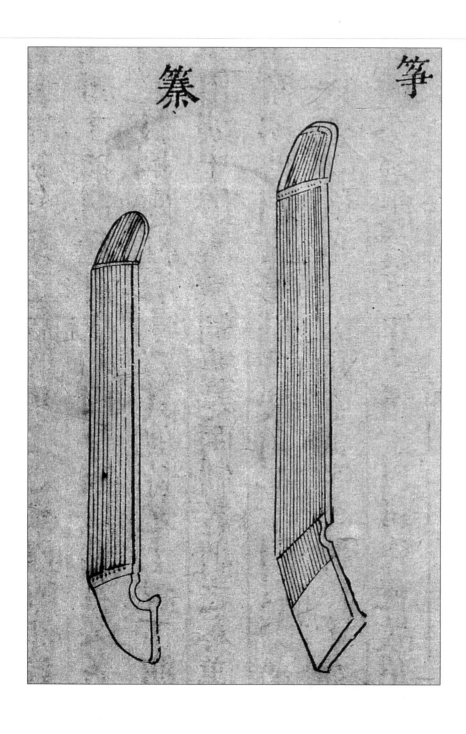

筑

与筝相似，七弦，有柱。用竹轧之。

筝

隋《音乐志》曰：筝，十三弦。所谓筑声，蒙恬所作也。傅子曰：上圆象天，下平象地，中空准六合，弦柱十二拟十二月，乃仁智之器也。

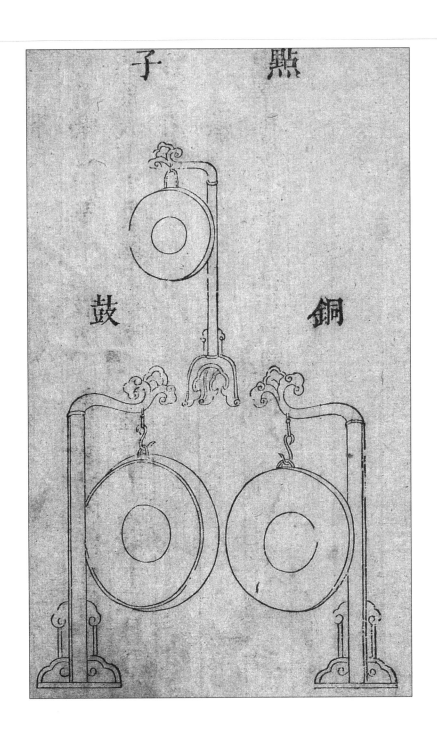

點子
　　即古之更點，今俗樂以之配於銅鼓，謂之點子。

銅鼓
　　鑄銅爲之，虛其一面，懸而擊之。南蠻多精此器，其聲聞數里者，蠻人亦以爲珍。

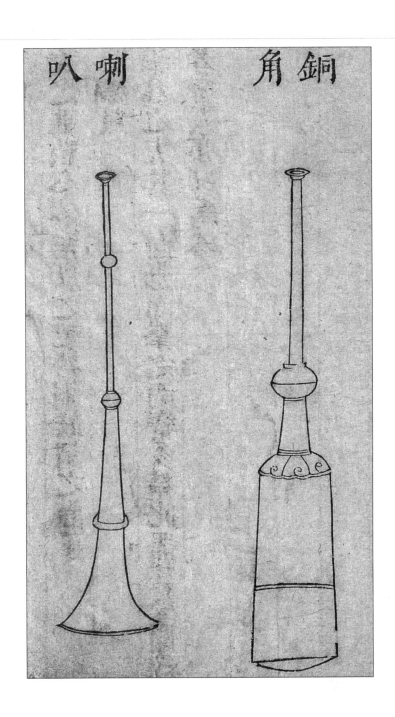

喇叭

其制：以銅爲之，一竅，直吹。身細，尾口殊，敞似銅角。不知始於何時，今軍中及司晨昏者多用之。

銅角

古角以木爲之，今以銅，即古角之變體也。其本細，其末鉅，本常納於腹中，用即出之，爲軍中之樂。

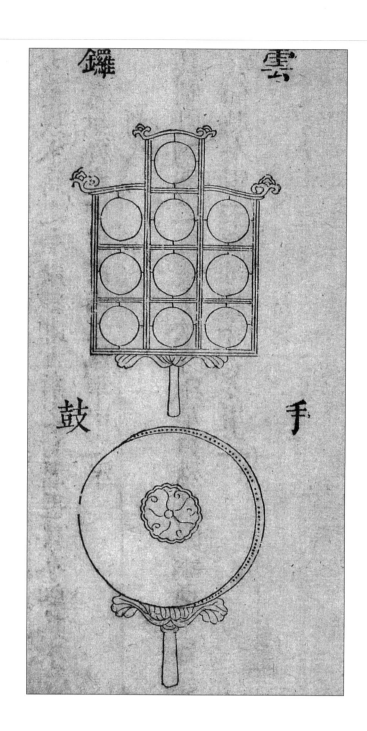

雲鑼
　　即雲璈也。以銅爲小鑼十三，同一木架，下有長柄，左手持而右手以小槌擊之。

手鼓
　　其制：扁而小，亦有柄。今歌者左手執而右手擊之。

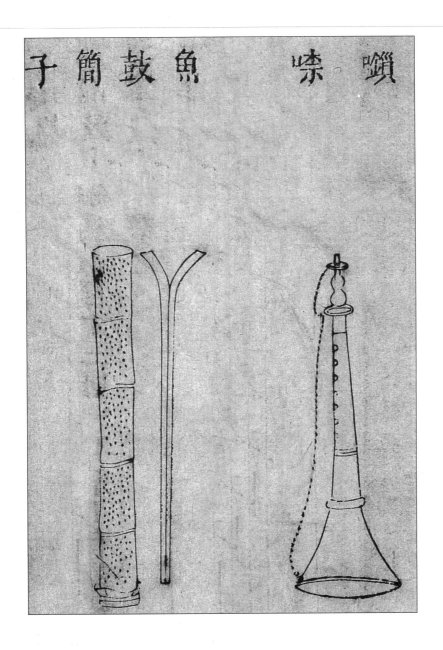

簡子
又有簡子，以竹爲之，長二尺許，闊四五分，厚半之。其末俱略反外。歌時，用二片合擊之，以和者也。其制始於胡元。

魚鼓
截竹爲筒，長三四尺，以皮冒其首（皮用猪脊上最薄者），用兩指擊之。

鎖吶
其制：如喇叭，七孔，首尾以銅爲之，管則用木。不知起於何代，當是軍中之樂也。今民間多用之。

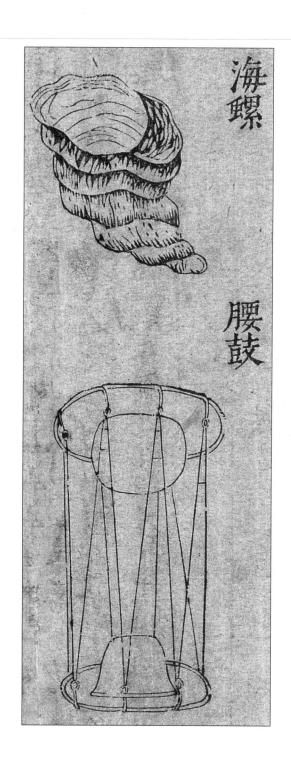

海螺
　　即以螺之大者，吹作波囉之聲，蓋彷彿於笳而爲之者。

腰鼓
　　廣首而纖腰，兩頭擊之，聲相應和。

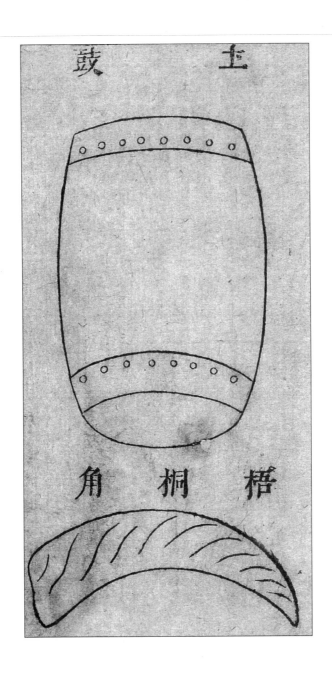

土鼓

　　古樂器也。杜子春云：以瓦爲匡，以革爲兩面，可擊也。《易·繫辭》曰：蕢桴土鼓。《禮·明堂位》曰：土鼓、蒯桴，伊耆氏之樂也。《周禮·春官》：籥章掌土鼓、豳籥。仲春晝擊土鼓、歌豳詩，以迎暑氣；仲秋迎寒，亦如之。

梧桐角

　　今浙東諸鄉農家兒童，以春月捲梧桐爲角吹之，聲遍田野。前人有"村南村北梧桐角，山後山前白菜花"之句狀時景也，則知此制已久。

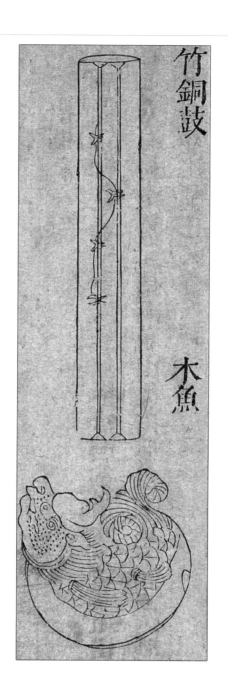

竹銅鼓

截大竹爲之，長可三四尺。即剜其體爲兩弦，欲鼓之，則以柱支其弦，叩作銅鼓之聲。疑即筑之遺制也。

木魚

刻木爲魚形，空其中，敲之有聲。釋氏謂閻浮提乃巨鰲所戴，身常作癢，則鼓其鬐川山爲之震動，故象其形擊之。此荒唐之說，然今釋氏之贊梵唄皆用之。

樂舞

樂舞之數，天子八佾，諸侯六佾，大夫四佾，士二佾。八佾者，文舞六十四人，武舞六十四人。文舞則執籥、執籥、執翟，武舞則執旌、執干、執戚。又曰弋、曰弓矢、曰鷺、曰翿、曰麾。節樂之器，有相、有應、有牘、有雅，又有金鐃、金鉦、金錞、單頭鐸、雙頭鐸之類。國朝平定天下，凡郊祀、社稷、先農、太廟皆奏武功之舞、文德之舞，所以象成名德而兼備文武者也，其舞器之説詳見於後。

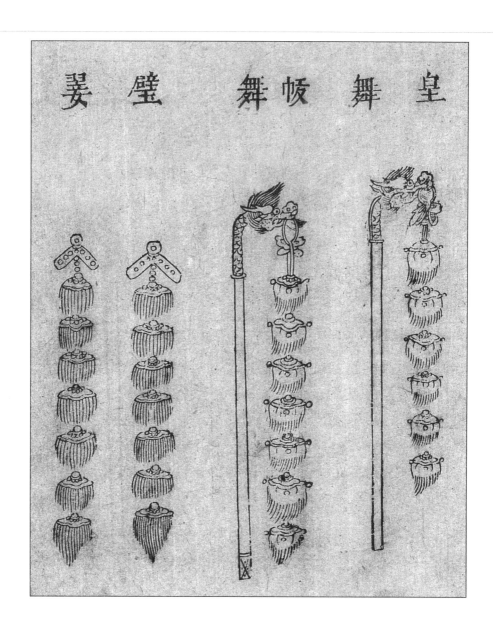

帗舞

《周官》：樂師，教國子六舞，有帗舞。帗者，袚也，社稷。百物之神皆爲民袚除，以故帗舞。帗舞者全羽，羽舞者析羽。

皇舞

《周官》：舞師，掌教皇舞，帥而舞旱暵之事。樂師，掌教國子小舞。皇，陰類也，旱暵欲達陰中之陽，故以皇舞。

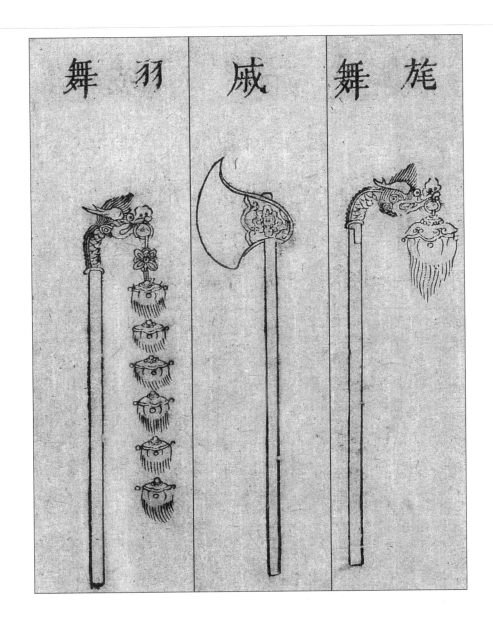

羽舞

《周官》：舞師，掌教羽舞，帥而舞四方之祭祀。籥師，教國子舞羽吹籥。祭祀則鼓羽籥之舞、羽舞，翟羽可用爲儀，執之以舞，所以爲蔽翼也。

戚

《禮》曰：朱干玉戚，以舞大武。干，盾也，所以自蔽；戚，斧也，所以待敵；朱干，白金以飾其背；戚，剝玉以飾其柄。

旄舞

葛天氏之樂，三人操犛牛尾而歌八闋，則旄者乃犛牛之尾。

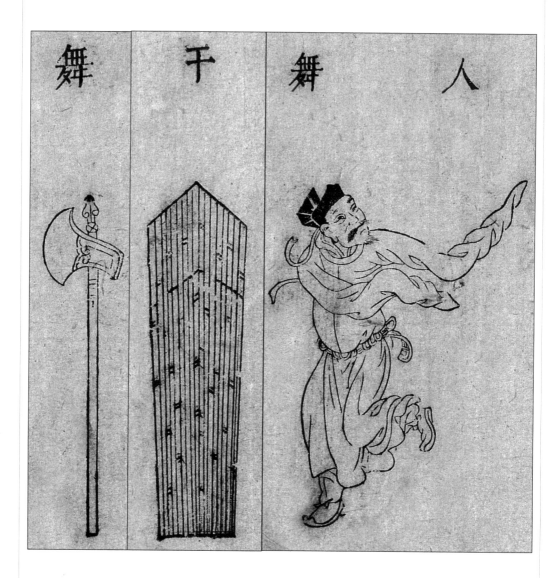

干、舞

《郊特牲》曰：朱干設錫，冕而舞《大武》。《祭統》曰：及舞，君執干、戚，就舞位。則干者自衛之兵，非伐人之器。用之以舞，示有武事也。祭山川用之者，以其有阻固捍蔽之功。

人舞

舞以干戚羽旄爲飾，手舞足蹈爲容。《樂記》：樂師均以人之手舞終焉。

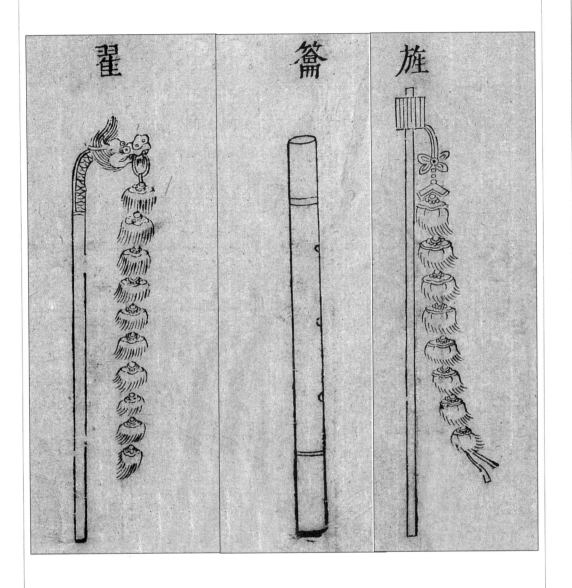

翟

　　翟爲五雉之一，取其翯羽，以秉之。《詩》曰"右手秉翟"。

籥

　　《周官》：籥師，祭祀，鼓羽籥之舞。籥所以爲聲，翟所以爲容。

旄

　　夏大旄也。舞者行列以大旄表識之。"大射禮"舉旄以宮，偃旄以商。

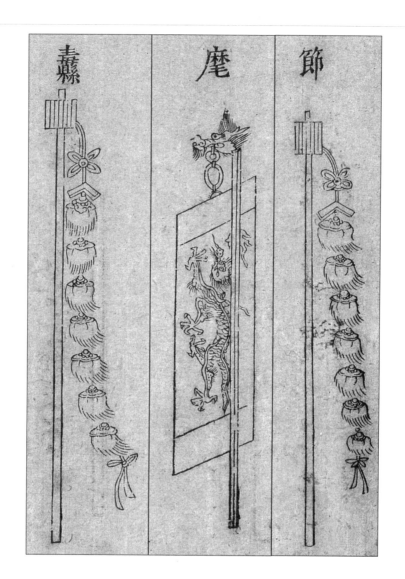

纛

羽葆幢。《爾雅》曰：翳，纛也。郭璞以爲今之有羽葆幢，舞者所建，以爲容也。

麾

《周禮》：巾車，掌水路，建大麾以田，以封蕃國。《書》曰：用秉白旄以麾。周所建也，後世協律郎執之以令樂工。其制：高七尺，干飾以龍首，綴繡帛，畫升龍於其上。樂作則舉之，止則偃之。堂上則立於西階，堂下則立於樂懸之前。

節

《爾雅》：和樂謂之節。樂之聲，有鼓以節之；舞之容，有節以節之。先代之舞有執節二人。

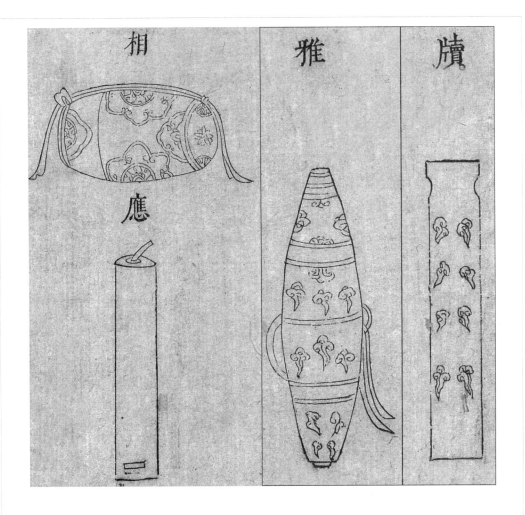

相

八音以鼓爲君，以相爲臣。是相爲鼓，其狀如鼙，韋表糠裏，以漆夾局，承而擊之，所以輔樂。《樂記》曰：治亂以相。諸家樂圖多以相爲節，相以輔樂，亦以節舞。

應

猶鷹之應物，其獲也小。故小鼓謂之應，以應大鼓所倡之聲；小舂謂之應，以應大舂所應之節。

雅

《周官》：笙師，掌教雅，以教誡夏。狀似漆桶而弇口，大二圍，長五尺六寸，以羊韋挽之，旁有兩紐，疏畫，武舞工人所執以節舞。

牘

牘以竹爲之。長者七尺，短者三尺，所以節樂也。《周官》：笙師掌之。

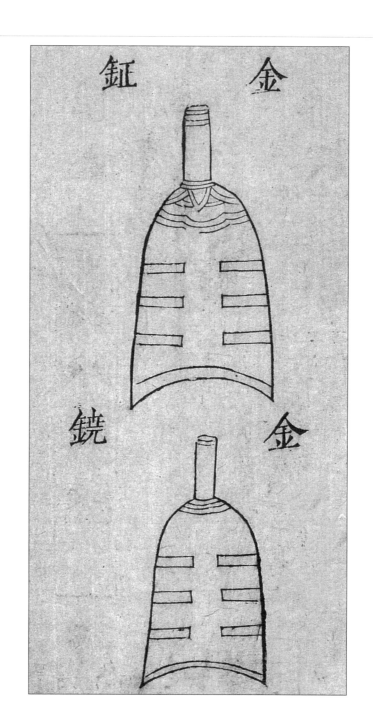

金鉦

如銅盤，懸而擊之，以節樂。

金鐃

如火斗，有柄，以銅為匡，疏其上。如鈴，中有丸。執其柄而搖之，其聲譊譊然，以止鼓。

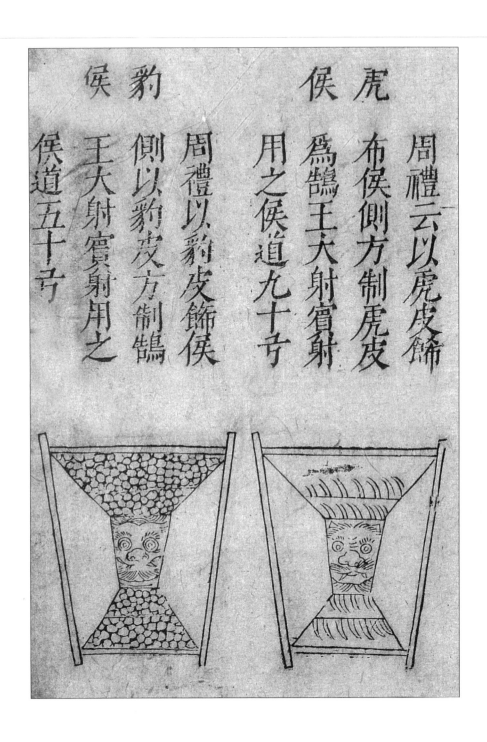

豹侯

《周禮》：以豹皮飾侯側，以豹皮方制鵠。王大射賓射用之，侯道五十弓。

虎侯

《周禮》云：以虎皮飾布侯側，方制虎皮爲鵠。王大射賓射用之，侯道九十弓。

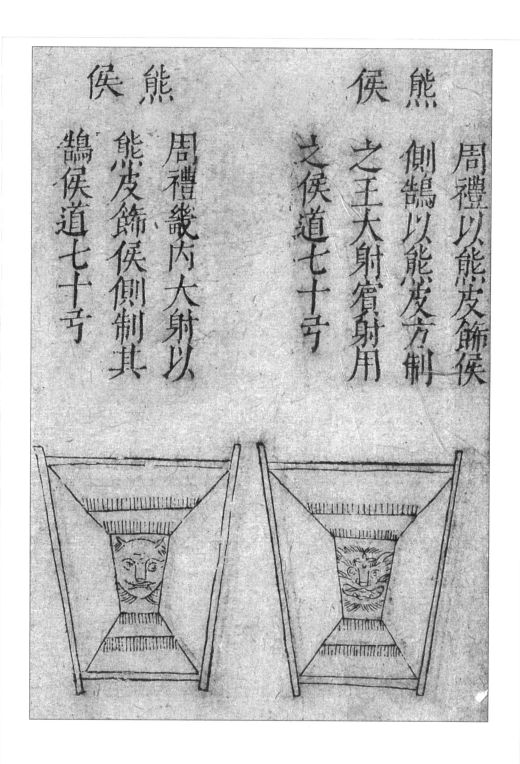

熊侯

《周禮》：以熊皮飾侯側，鵠以熊皮方制之。王大射賓射用之，侯道七十弓。

《周禮》：畿內大射，以熊皮飾侯側，制其鵠，侯道七十弓。

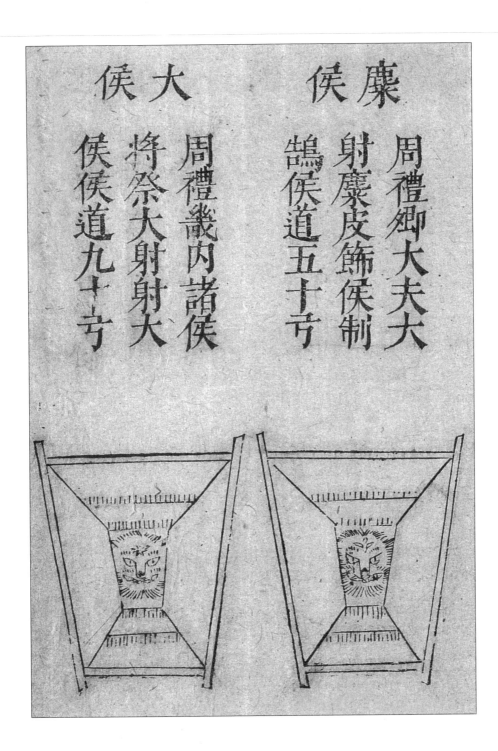

大侯

《周禮》：畿內諸侯將祭大射，射大侯，侯道九十弓。

麋侯

《周禮》：卿大夫大射，麋皮飾侯，制鵠，侯道五十弓。

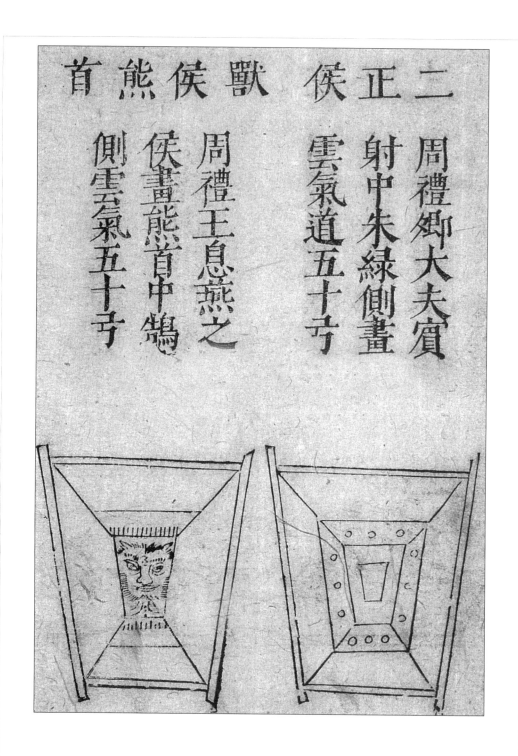

獸侯熊首

《周禮》：王息燕之侯，畫熊首，中鵠，側雲氣，五十弓。

二正侯

《周禮》：卿大夫賓射，中朱綠，側畫雲氣，道五十弓。

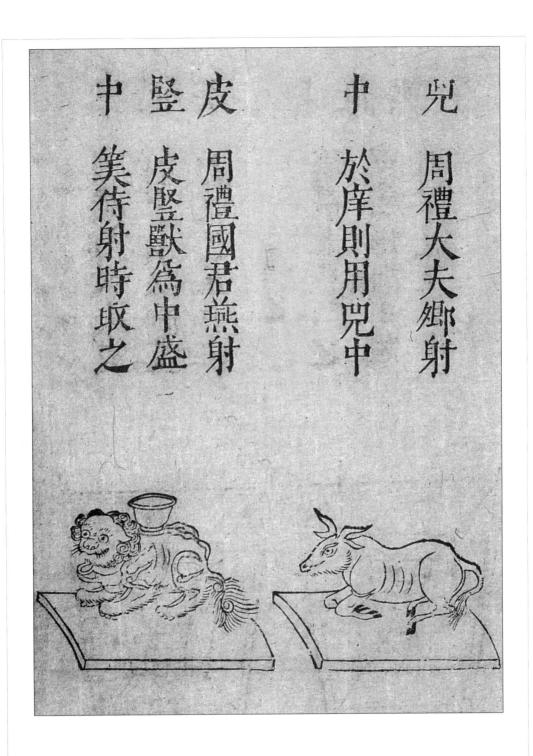

皮竪中

《周禮》：國君燕射皮竪，獸爲中，盛筭侍射時取之。

兕中

《周禮》：大夫卿射於庠，則用兕中。

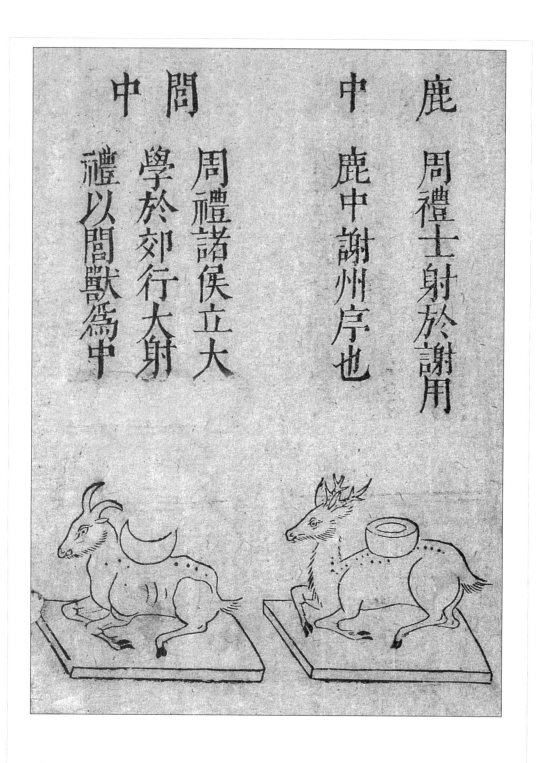

閭中

《周禮》：諸侯立大學於郊，行大射禮，以閭獸爲中。

鹿中

《周禮》：士射於謝，用鹿中，謝州序也。

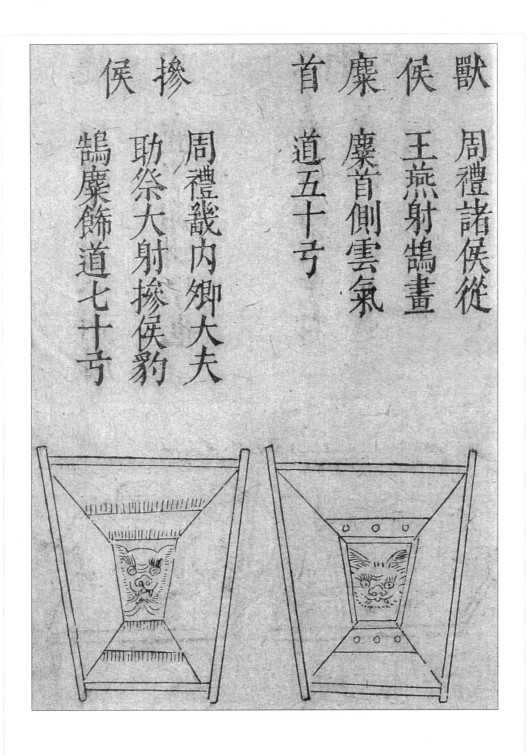

掺侯

《周禮》：畿內卿大夫助祭大射，掺侯，豹鵠麋飾，道七十弓。

獸侯麋首

《周禮》：諸侯從王燕射，鵠畫麋首，側雲氣，道五十弓。

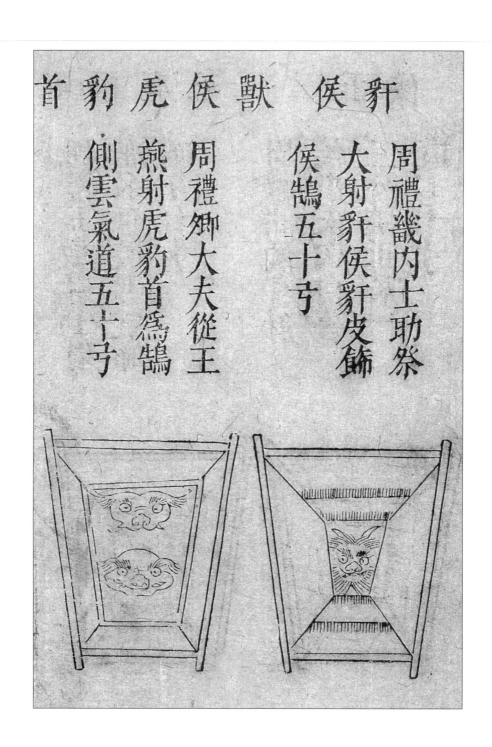

獸侯虎豹首

《周禮》：卿大夫從王燕射，虎豹首為鵠，側雲氣，道五十弓。

豻侯

《周禮》：畿內士助祭大射，豻侯，豻皮飾侯鵠，五十弓。

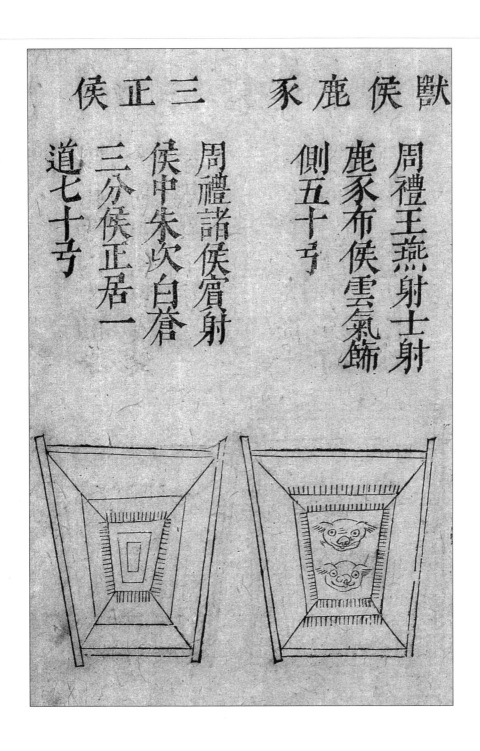

三正侯

《周禮》:"諸侯賓射,侯中朱次白蒼,三分侯正居一,道七十弓。

獸侯鹿豕

《周禮》:王燕射,士射,鹿豕布侯,雲氣飾側,五十弓。

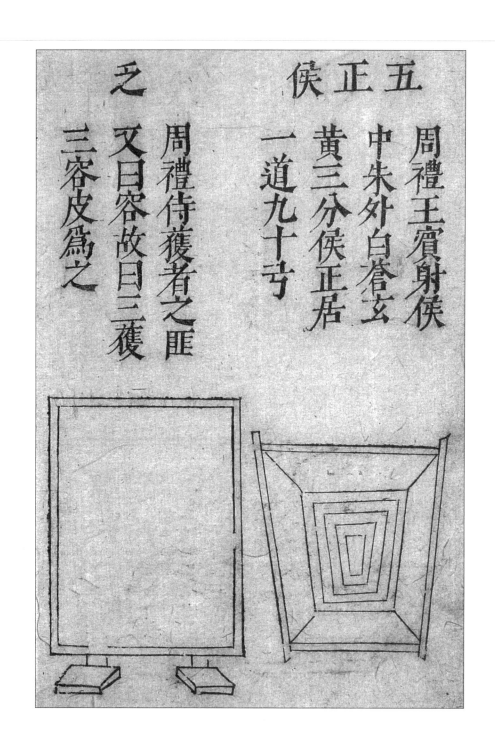

乏

《周禮》：侍獲者之匪。又曰"容"，故曰三獲三容，皮爲之。

五正侯

《周禮》：王賓射，侯中朱外白蒼玄黃，三分侯正居一，道九十弓。

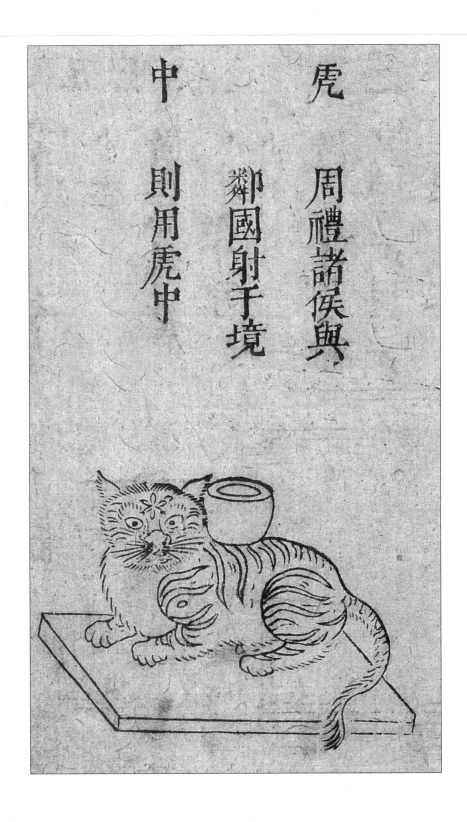

虎中

《周禮》：諸侯與鄰國射於境，則用虎中。

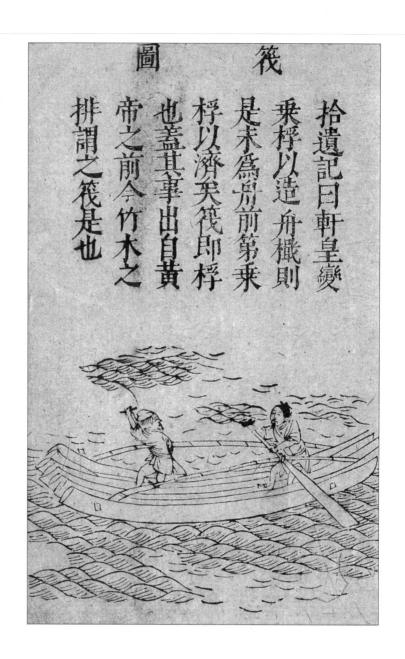

筏

《拾遺記》曰：軒皇變乘桴以造舟楫，則是未爲舟前，第乘桴以濟矣。筏即桴也，蓋其事出自黃帝之前。今竹木之排謂之筏是也。

舟

《淮南子》曰：見竅木浮而知爲舟。《呂氏春秋》曰：虞姁作。《物理論》曰：化狐作。《墨子》曰：工倕作。《山海經》曰：番禺作。《束晢發蒙記》曰：伯益作。《世本》曰：鼓貨狄作。注云：并黃帝臣。《釋名》曰：黃帝造。《拾遺記》曰：軒皇變乘桴以造舟楫。《黃帝內傳》曰：帝既斬蚩尤，內創舟楫。《易·繫辭》曰：黃帝氏作，刳木爲舟，剡木爲楫。蓋以黃帝爲是。

船

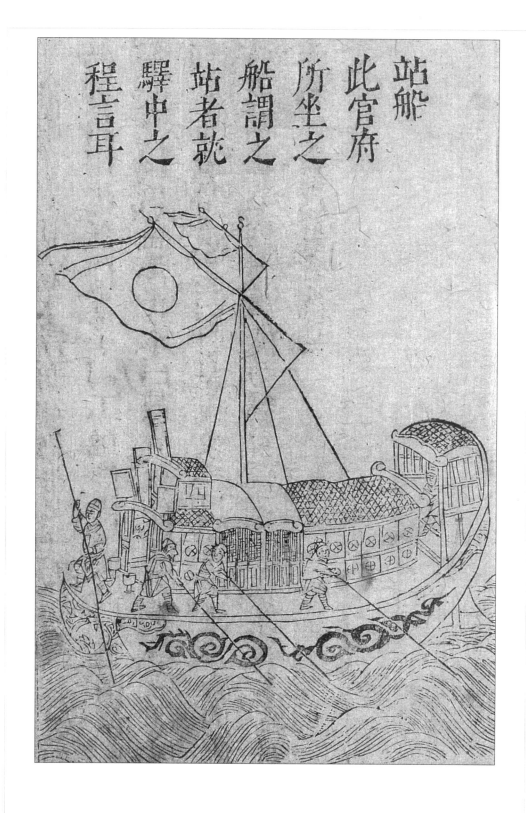

站船

此官府所坐之船，謂之站者，就驛中之程言耳。

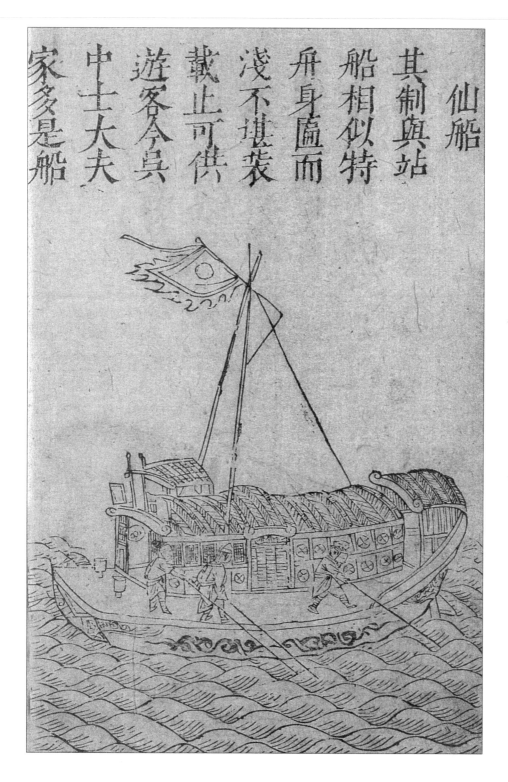

仙船

其制：與戰船相似，特舟身扁而淺，不堪裝載，止可供游客。今吳中士大夫家多是船。

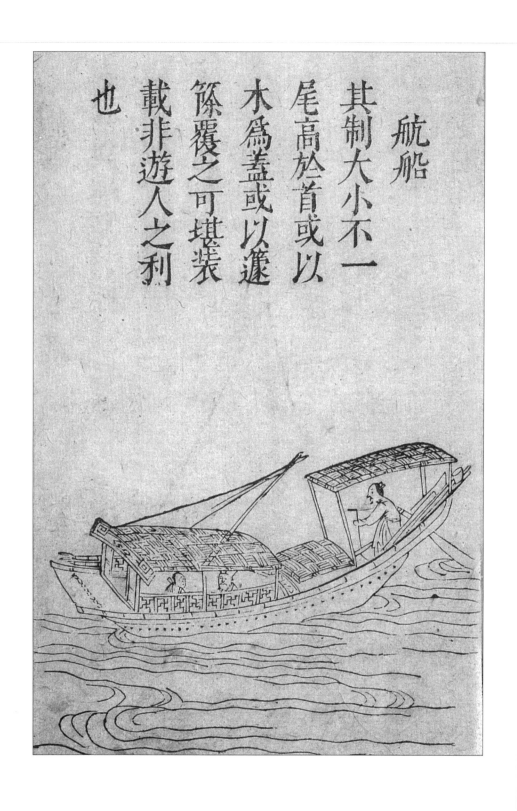

航船

其制：大小不一，尾高於首，或以木為蓋，或以簍篨覆之，可堪裝載，非游人之利也。

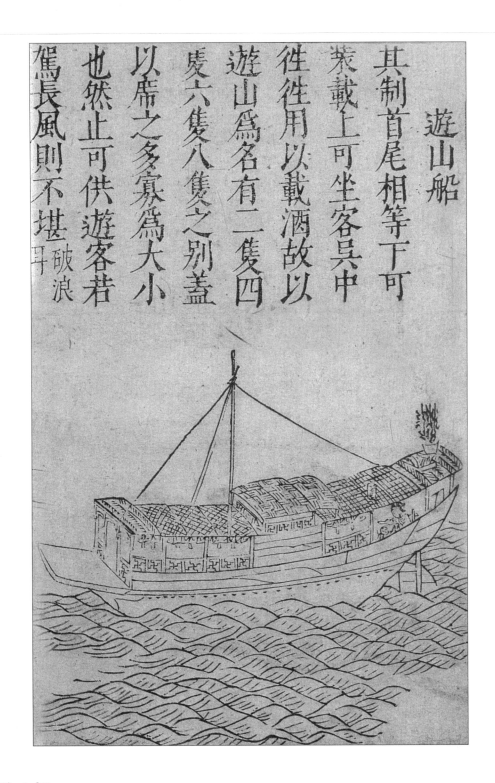

游山船

其制：首尾相等，下可裝載，上可坐客。吳中往往用以載酒，故以"游山"為名，有二隻、四隻、六隻、八隻之別，蓋以席之多寡為大小也。然止可供游客，若駕長風，則不堪破浪耳。

划船

《集韵》：划，謂撥進也。其船制，短小輕便，易於撥進，故曰划船，別名秧塌。嘗見淮上瀕水及灣泊田土，待冬春水涸耕過，至夏初，遇有淺漲所漫，乃划此船，就載宿浥稻種，遍撒田間水內。候水脉稍退，種苗即出，可收早稻。又見江南春夏之間，用此箱貯泥糞及積載秧束，以往所佃之地。若際水，則以鍬棹撥至。或隔陸地，則引纜拽去；如泥中草上，猶爲順快。水陸互用，便於農事，故備錄於此。

野航

　　田家小渡舟也。或謂之舴艋,謂形如舴艋,因以名之(舴艋,小舟也),如村野之間,水陸相間,豈所在橋梁不能畢備,故造此以便往來。制頗樸陋,廣才尋丈,可載人畜一二。不煩人駕,但於渡水兩傍,維以竹草之索,各倍其長,過者挈索,即抵彼岸。或略具篙楫,田農便之。杜詩"野航恰受兩三人",即此謂也。

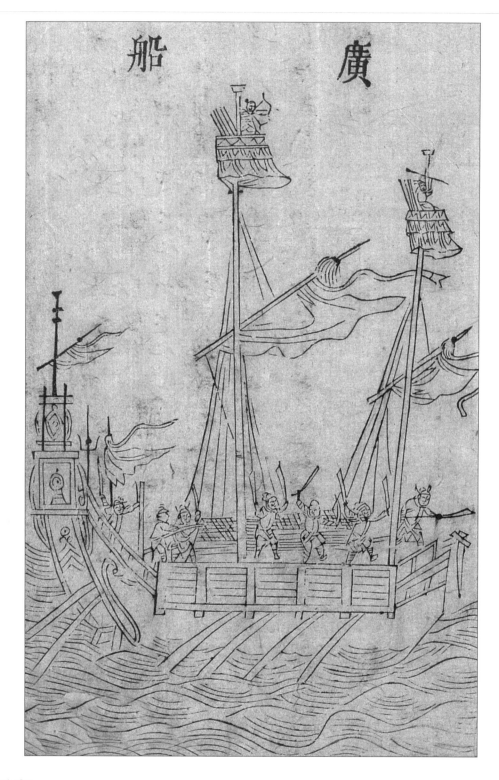

廣船

　　廣船視福船尤大，其堅緻亦遠過之，蓋廣船乃鐵栗木所造，福船不過杉松之類而已。二船在海，若相衝擊，福船即碎，不能當鐵栗之堅也。

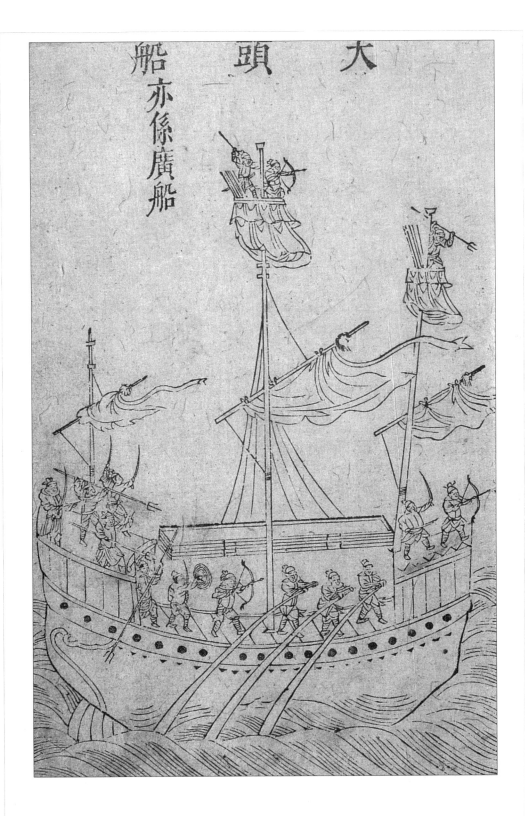

大頭船

亦係廣船。

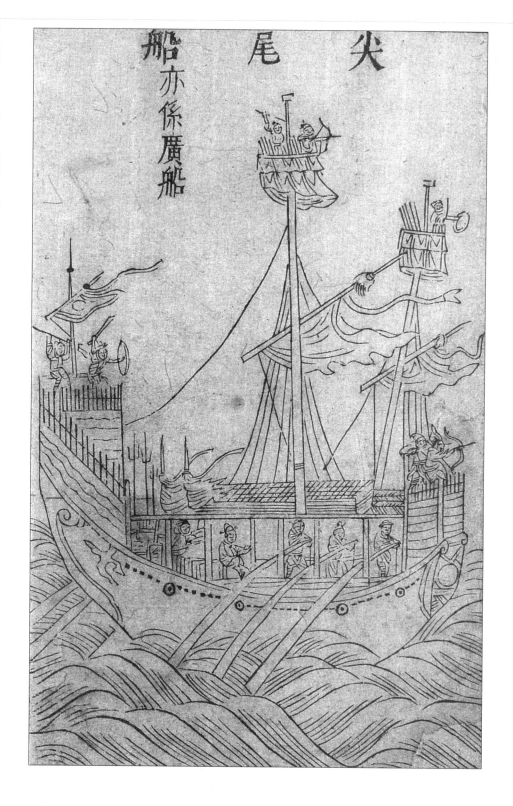

尖尾船

亦係廣船。

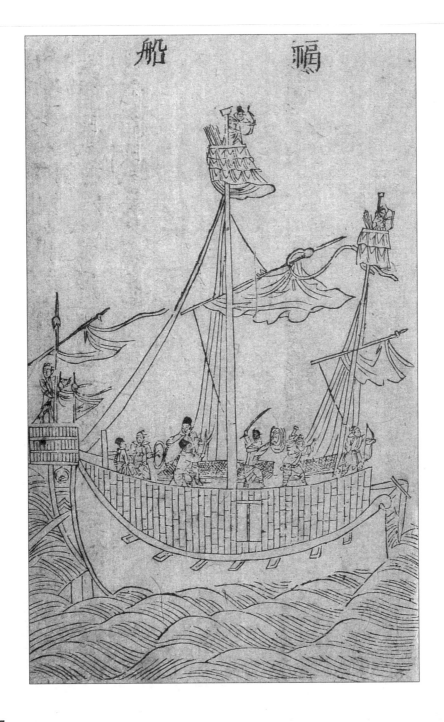

福船

　　高大如樓，可容百人。其底尖，其上闊，其首昂而口張，其尾高聳，設柁樓三重於上，其傍皆護板裼，以茅竹豎立如垣。其帆桅二道。中爲四層：最下一層不可居，惟實土石，以防輕飄之患；第二層乃兵士寢息之所，地板隱之，須從上躡梯而下；第三層左右各護六門，中置水櫃，乃揚帆、炊爨之處也。其前後各設木碇，繫以棕纜，下碇、起碇皆於此層；用最上一層如露臺，須從第三層穴梯而上，兩傍板翼如欄，人倚之以攻敵，矢石、火炮皆俯瞰而發，敵舟小者相遇，即犁沉之，而敵又難於仰攻，誠海戰之利器也。

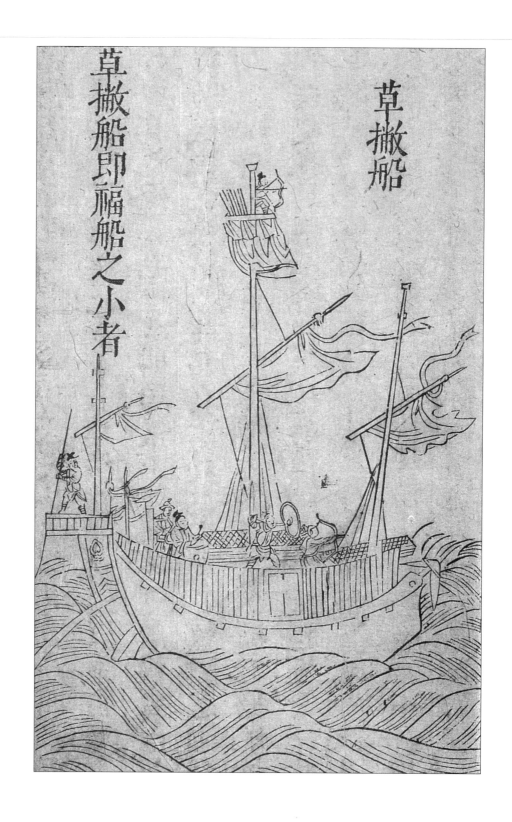

草撇船

草撇船,即福船之小者。

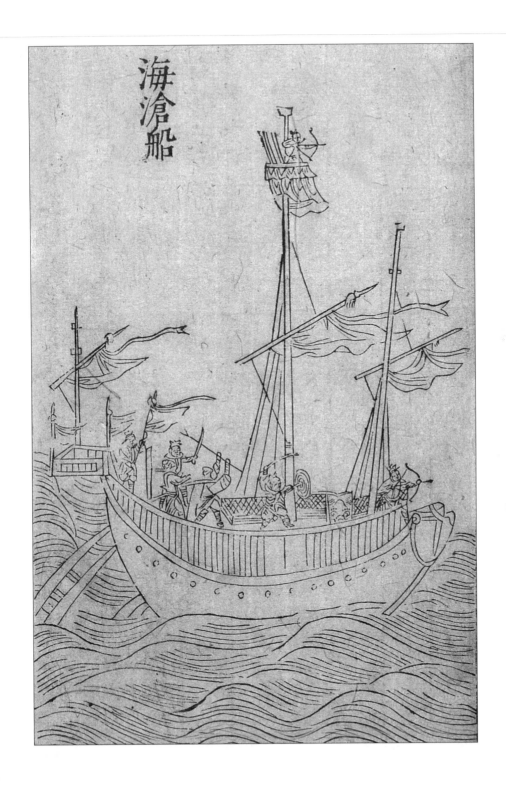

海滄船

稍小福船耳，吃水七八尺，風小亦可動，但其功力皆非福船比。設賊舟大而相幷，我舟非人力十分膽勇死鬥，不可勝之。二項船皆隻可犁沉賊舟，而不能撈取首級，故又有蒼船之設。

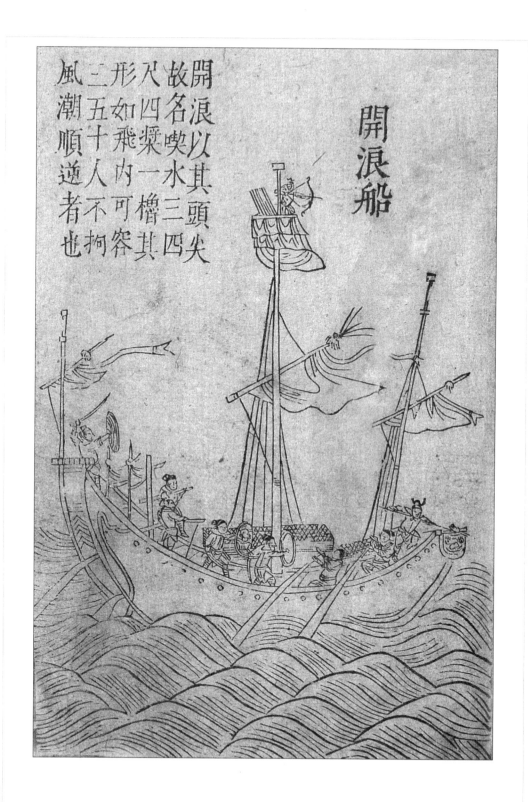

開浪船

　　開浪,以其頭尖,故名。吃水三四尺,四槳一櫓,其形如飛,內可容三五十人,不拘風潮順逆者也。

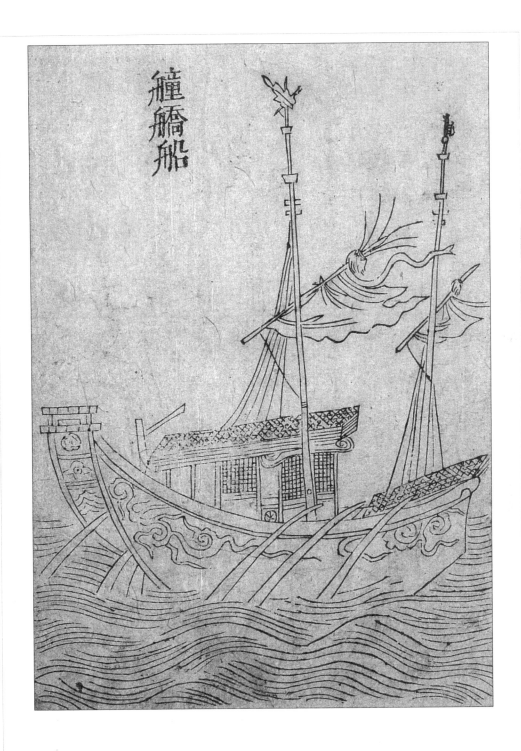

艟䑸船

　　近者改蒼山船制爲艟䑸，比蒼船稍大，比海滄更小，而無立壁，最爲得其中制。遇倭船或小或少，皆可施功。但水兵人技皆次於陸兵，設使將水兵教練遴選亦如陸兵，而後登之舟中，則比陸兵戰加一舟險，其功倍於陸兵必矣。

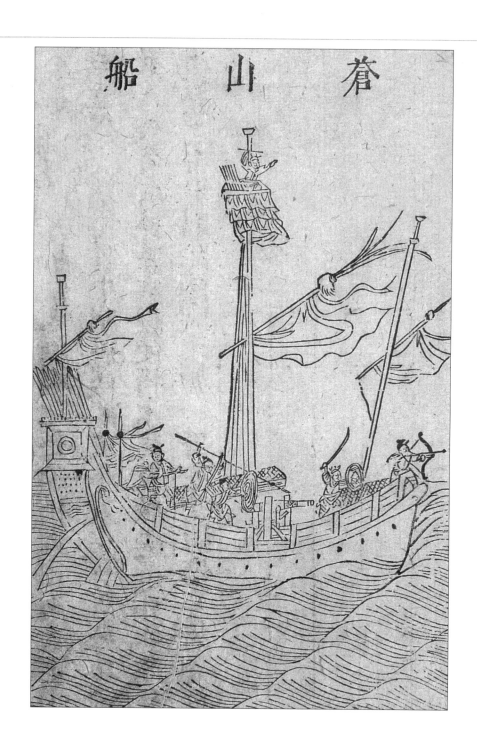

蒼山船

　　首尾皆闊，帆櫓兼用，風順則揚帆，風息則蕩櫓。其櫓設於船之兩傍腰半以後，每傍五支，每支二跳，每跳二人，方櫓之未用也。以板闌於跳上，常露跳頭於外。其制：以板隔爲二層，下層鎮之以石，上一層爲戰場，中一層穴梯而下，臥榻在焉。其張帆下碇皆在戰場之處，船之兩傍，俱飾以粉，蓋卑隘於廣福船而闊於沙船者也。用之衝敵頗便而捷。溫州人呼爲"蒼山鐵"。

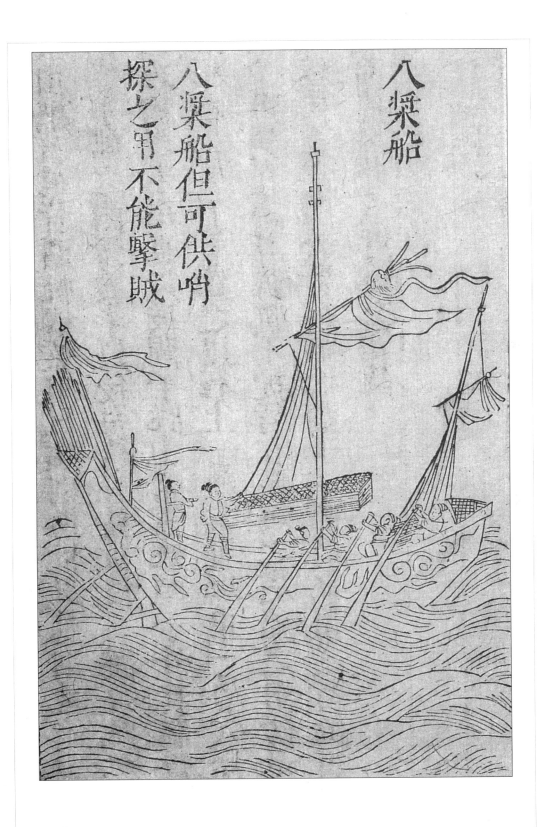

八槳船

但可供哨探之用，不能擊賊。

鷹船

崇明沙船，上無壅蔽，不如鷹船兩頭俱尖，不辨首尾，進退如飛。其傍皆猫竹板，密釘如福船。旁板之上，竹間設窗，可出銃箭。窗之內，船之外，隱人以蕩槳。先用此舟衝敵，沙船隨後而進，短兵相接，戰無不勝矣。

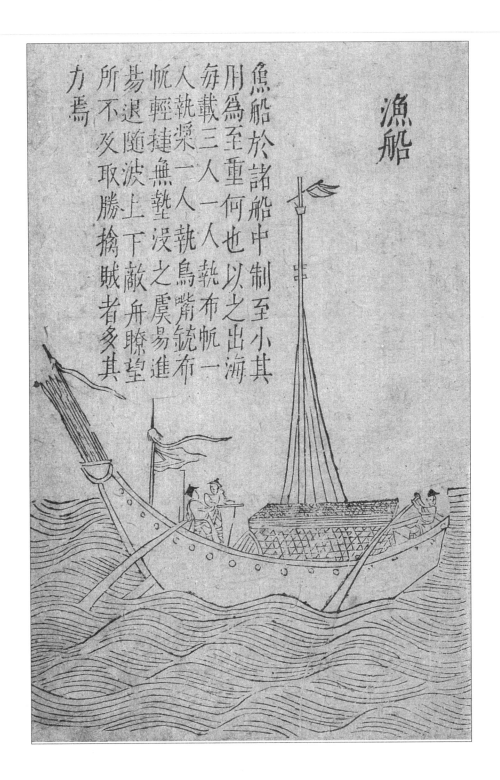

漁船

於諸船中制至小，其用爲至重，何也？以之出海，每載三人，一人執布帆，一人執槳，一人執鳥嘴銃，布帆輕捷無墊没之虞，易進易退，隨波上下，敵舟瞭望所不及，取勝擒賊者多其力焉。

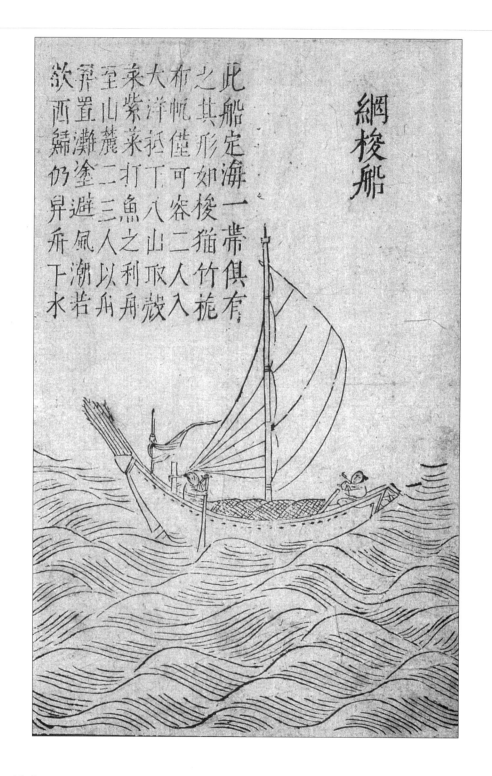

網梭船

此船定海一帶俱有之。其形如梭，猫竹桅布帆，僅可容二人。入大洋抵下八山，取殼菜、紫菜、打魚之利。舟至山麓，二三人以舟舁置灘塗，避風潮，若欲西歸，仍舁舟下水。

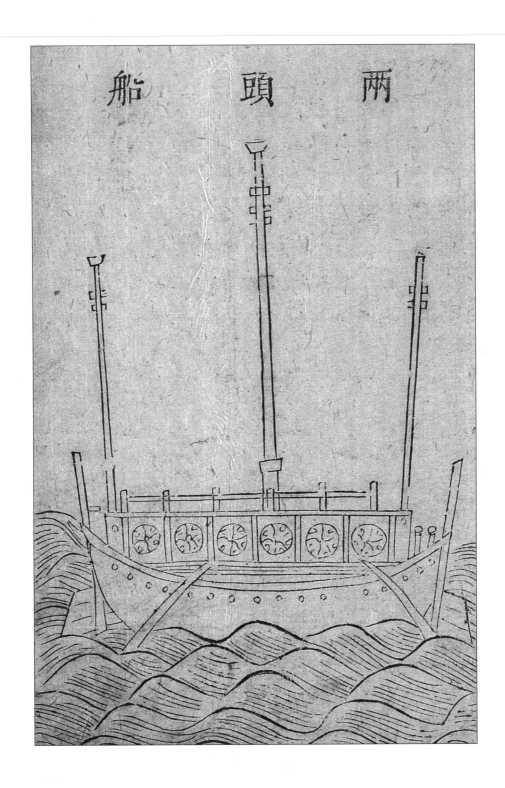

兩頭船

　　按《大學衍義補》有兩頭船之說。蓋爲海運爲船巨，遇風懼難旋轉，兩頭制舵，遇東風則西馳，遇南風則北馳，海道諸船無逾其利。

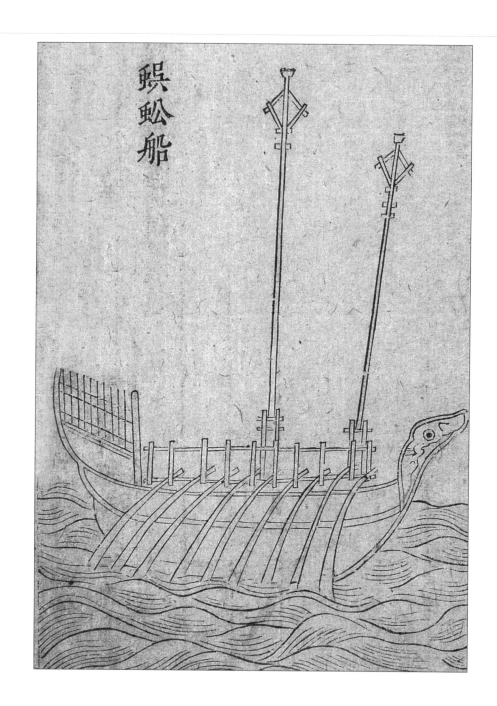

蜈蚣船

　　船曰蜈蚣，象形也。其制始於東南夷，專以駕佛郎機銃。銃之重者千斤，至小者亦百五十斤。其法之烈也，雖木、石、銅、錫犯罔不碎，觸罔不焦；其達之迅也，雖奔雷、掣電，勢莫之疾，神莫之追，蓋島夷之長技也。其法流入中國，中國因用之以馭夷狄。諸凡火攻之具，炮、箭、槍、球，無以加諸。葛雉川曰：蜈蚣之氣能逼蛇夷之制。義毋乃爲是故。與夫海宴河清，萬世所願，使長蛇之勢不能盡偃，則蜈蚣之制其能不興？

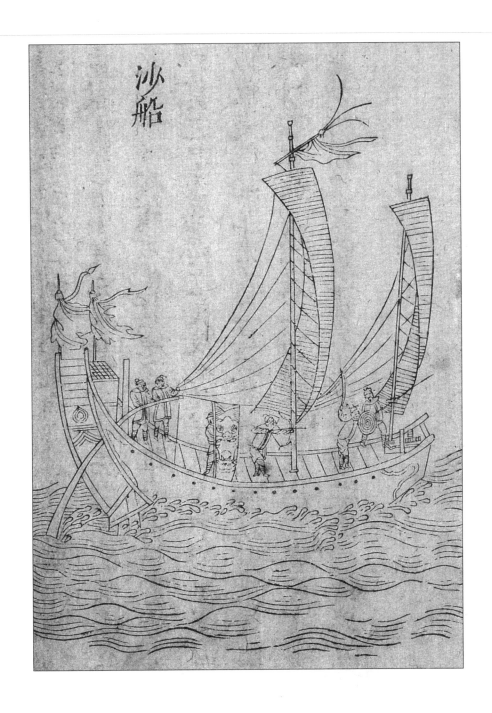

沙船

　　水戰非鄉兵所慣，乃沙民所宜。蓋沙民生長海濱，習知水性，出入風濤如履平地。在直隸、太倉、崇明、嘉定有之，但淮船僅可於各港協守小洋出哨，若欲出赴馬迹、陳錢等山，必須用福蒼及廣東烏尾等船。
　　沙船能調戧使鬥風，然惟便於北洋而不便於南洋。北洋淺，南洋深也。沙船底平，不能破深水之大浪也。北洋有滾塗浪，福船、蒼山船底尖，最畏此浪，沙船却不畏此。北洋可施鐵錨，南洋水深惟可下木碇。

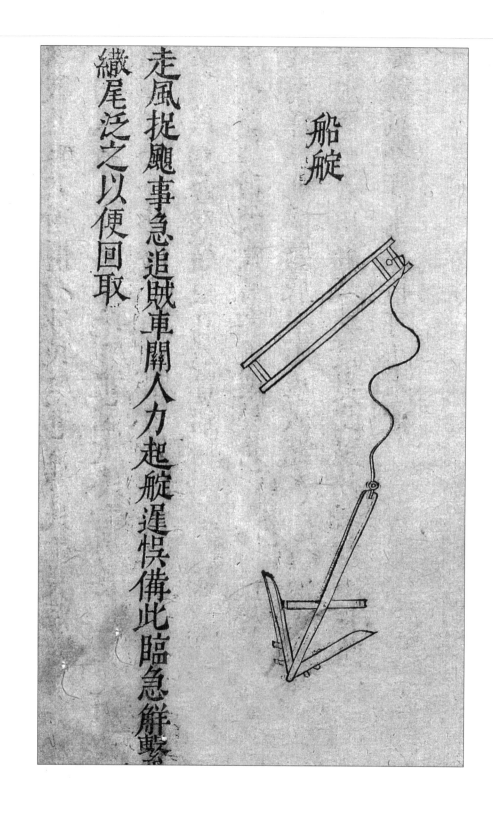

船碇

走風捉颶，事急追賊，車關人力起碇遲誤，備此臨急解繫傘尾泛之，以便回取。

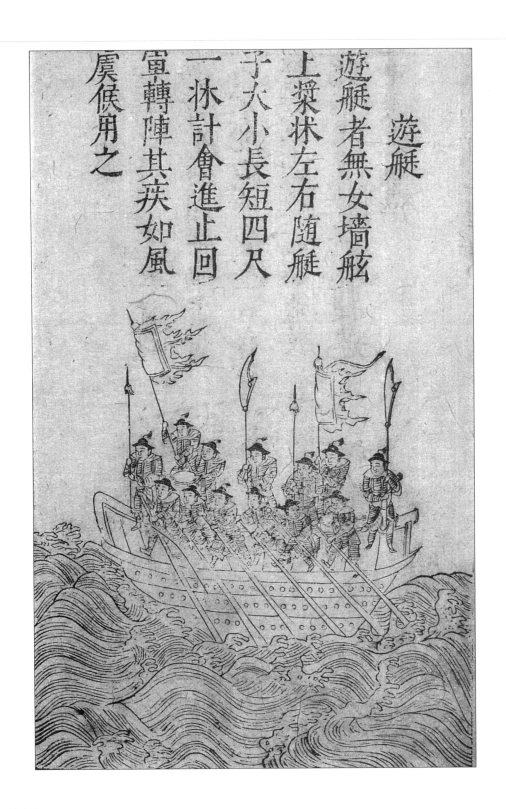

游艇

　　游艇者,無女墻,舷上槳床左右,隨艇子大小長短,四尺一床。計會進止,回軍轉陣,其疾如風。虞候用之。

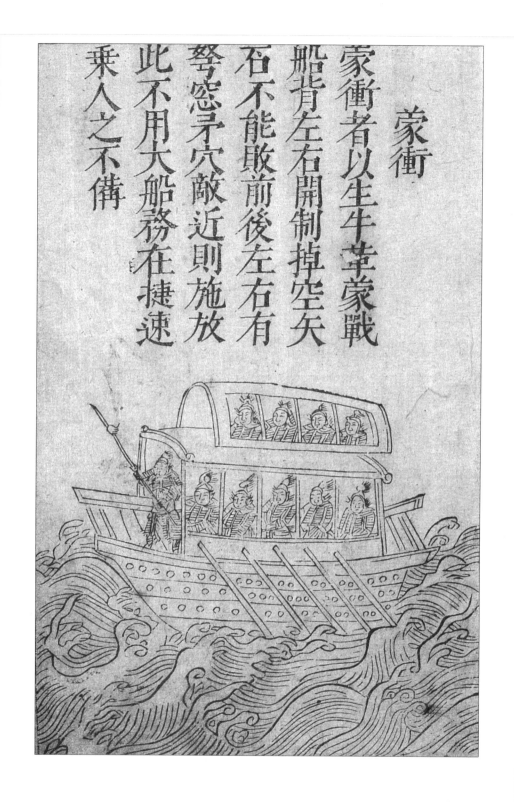

蒙衝

蒙衝者，以生牛革蒙戰船背，左右開制掉空，矢石不能敗。前後左右有弩窗、矛穴，敵近則施放。此不用大船，務在捷速，乘人之不備。

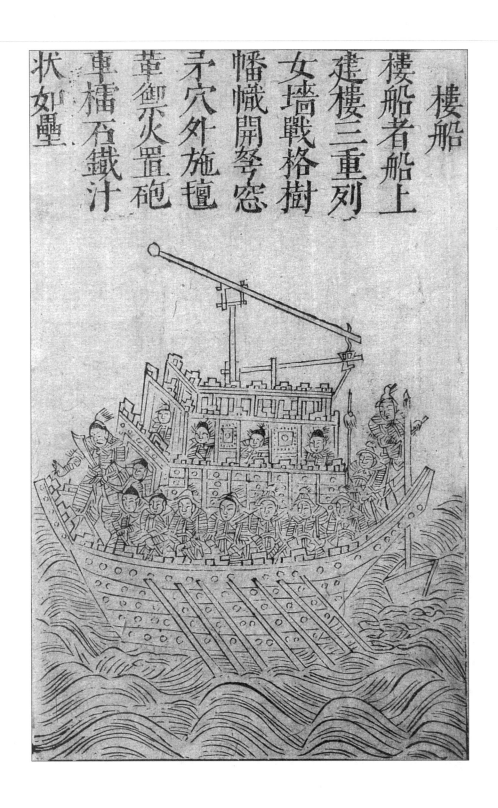

樓船

樓船者，船上建樓三重，列女墻、戰格，樹幡幟，開弩窗、矛穴，外施氈革禦火，置炮車、礌石、鐵汁，狀如壘。

走舸

走舸者，於船上立女墻，棹夫多，戰卒皆選勇力精銳者充。往返如飛鷗，乘人之所不及，金鼓旌旗在上。

鬬艦者船舷上設女墻墻下開掣棹空船內五尺又建棚與女墻齊棚上又建女墻重列戰士上無覆背前後豎牙旗金鼓左右

晉謀伐吳詔王濬修舟艦乃作舟連舫一百二十步受二千人以木爲城起橈櫓間四間其上皆得馳馬畫鷁首怪獸以懼江神

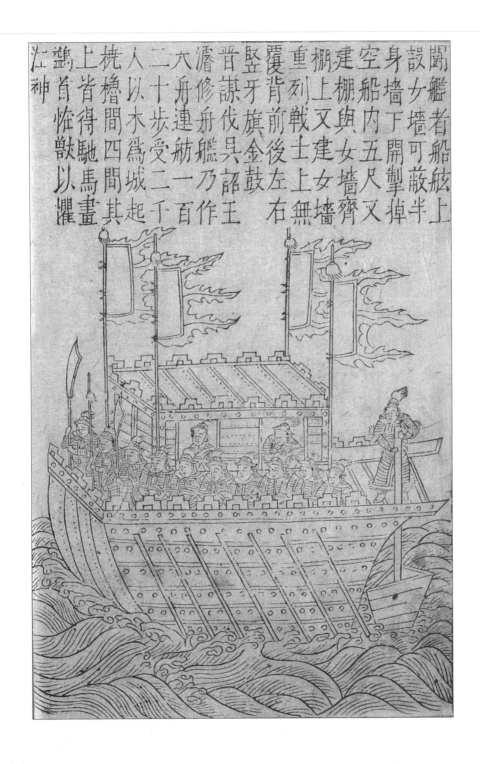

鬬艦

鬬艦者，船舷上設女墻，可蔽半身。墻下開掣棹空，船內五尺又建棚，與女墻齊。棚上又建女墻，重列戰士。上無覆背，前後左右豎牙旗、金鼓。

晉謀伐吳，詔王濬修舟艦，乃作大舟連舫，一百二十步受二千人，以木爲城，起橈櫓間，四間，其上皆得馳馬，畫鷁首怪獸，以懼江神。

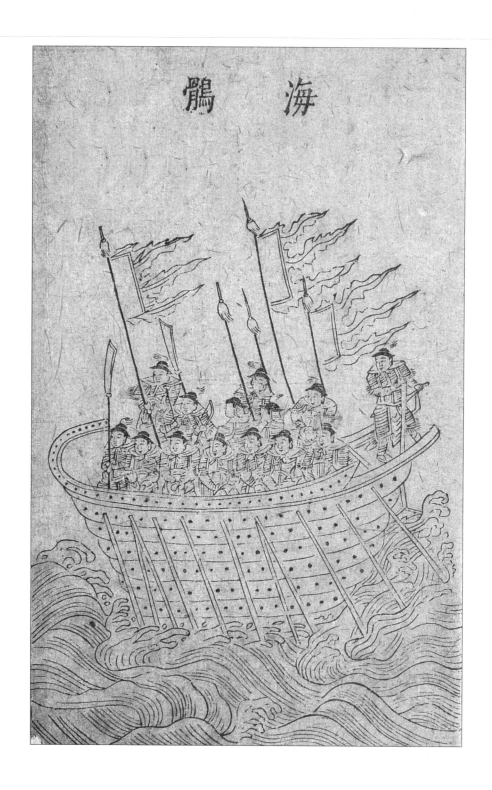

海鶻

　　海鶻者，船形頭低尾高，前大後小，如鶻之形。舷上左右置浮板，形如鶻翼翅，助其船。雖風濤怒漲，而無側傾。覆背左右以生牛皮爲城，牙旗、金鼓如常法。

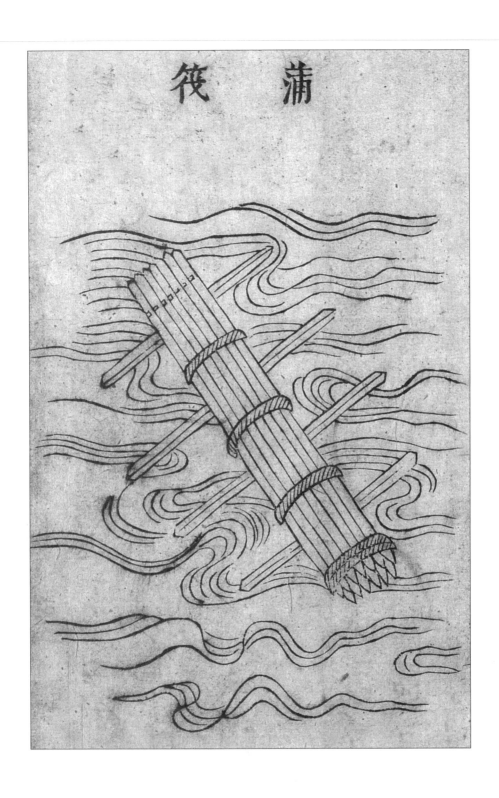

蒲筏

蒲筏者，以蒲束九大圍，顛倒爲十道，縛如束槍狀，量長短爲之。無蒲，用葦，可以浮渡。

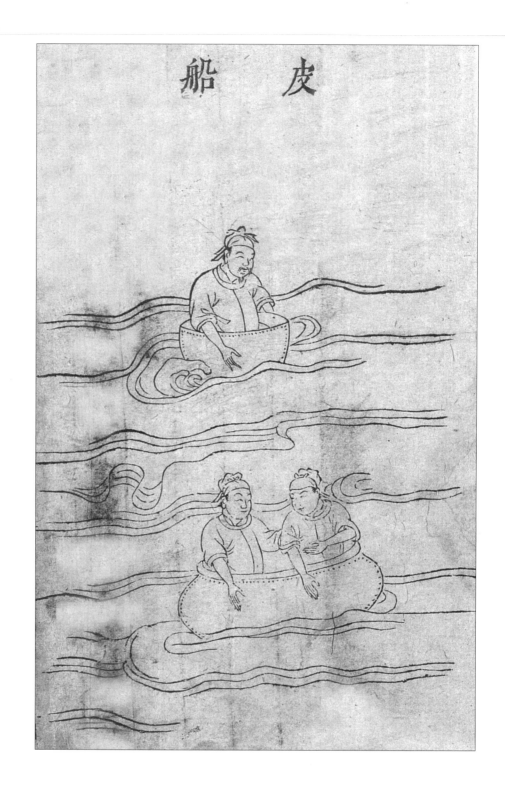

皮船

皮船者，以生牛馬皮、以竹木緣之如箱形，火乾之，浮於水。一皮船可乘一人，兩皮船合縫能乘三人，以竿繫木助之，可十餘返。

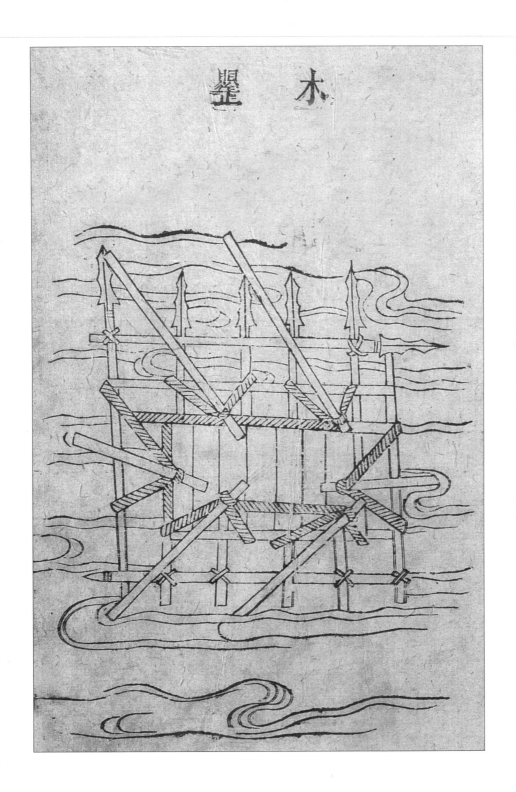

木罌

　　木罌者，縛瓮缶以為筏，瓮缶受二石，力勝一人。瓮間容五寸，下以繩勾聯，編槍其上，形長而方，前置筏（或作版）頭，後置梢，左右置棹。

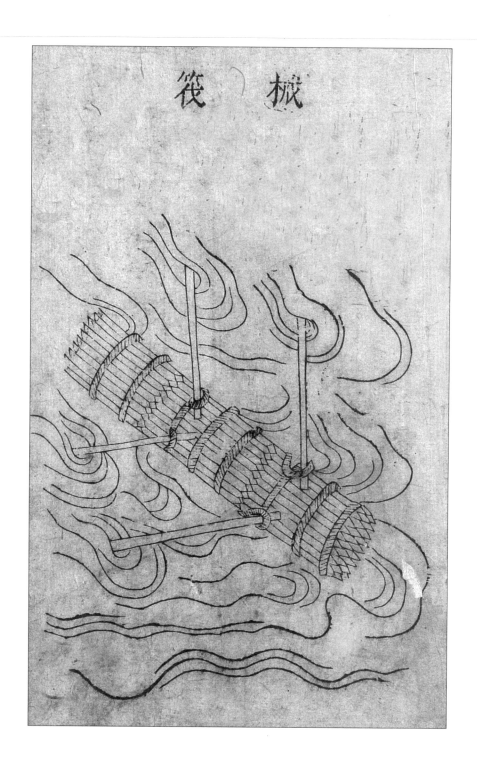

械筏

械筏者，以槍十條爲束，一力勝一人，且以五千條爲率，爲一筏。槍去鋒刃，鱗次而排，縱橫縛之，可渡五百人。或左右各繫浮囊二十，先令水工至前岸立大柱，繫二大絚，屬之兩岸，以夾筴筏，絚上以木絚環貫之，施繩聯者於筏，筏首繫繩，令岸上牽挽之，以絚爲約，免漂溺之患。

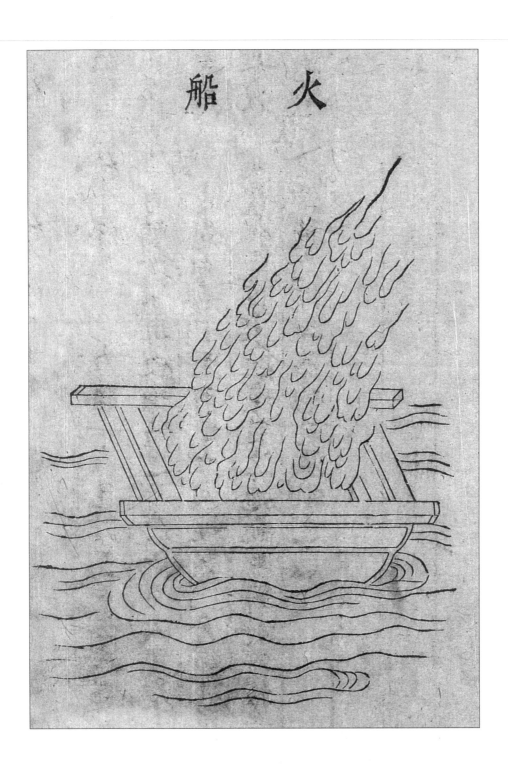

火船

凡火戰，用弊船或木筏載以芻薪，從上風順流發火，以焚敵人樓船、戰艦。

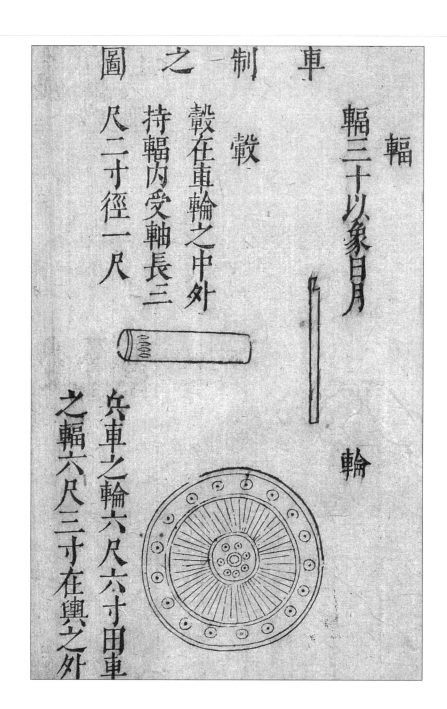

車制之圖

輻
　　輻，三十以象日月。

轂
　　轂在車輪之中，外持輻，內受軸，長三尺二寸，徑一尺。

輪
　　兵車之輪六尺六寸，田車之輻六尺三寸，在輿之外。

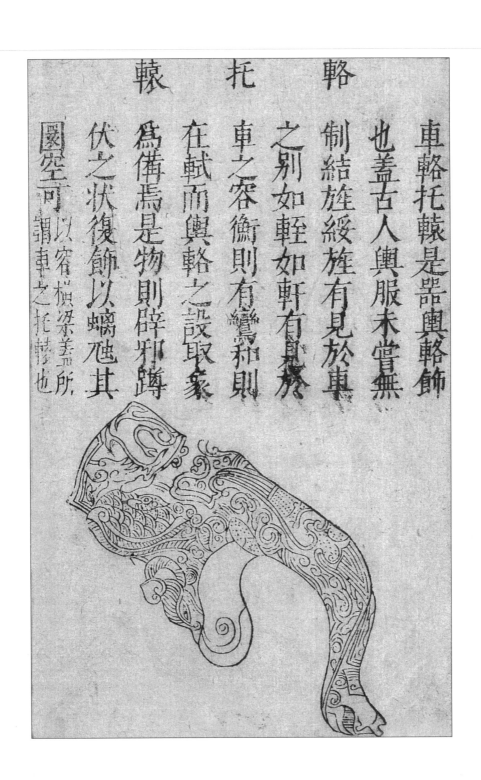

車輅托轅

是器輿輅飾也，蓋古人輿服，未嘗無制。結旌、綏旌有見於車之別，如輕、如軒有見於車之容。衡則有鸞，和則在軾。而輿輅之設，取象為備焉。是物則辟邪蹲伏之狀，復飾以螭虺，其圜空可以容橫梁，蓋所謂車之托轅也。

輿輅飾

案車輅之制，陶唐氏制彤車，有虞代制鸞車，夏因鸞車而爲鉤車，商因鉤車而爲大輅。至周而後，五輅備焉，唯制度略存，而文采之詳，皆莫考據也。秦漢間，輿服號稱甚盛，而史亦闕其制，唯後漢光武平公孫述始獲葆車輿輦，遂因舊制金根車，以擬周之玉輅輪，皆朱斑重牙，貳轂兩轄，交虎伏軾，龍首銜軛，與其他虎飾皆備見於史。是物屈曲，作鳶頸形，扁而方。下爲鐓，可以植於欄楯。上有螭紋，而爲斧刃狀。然其兩旁皆以行虎飾之。考其形制，疑爲伏軾所用之物，而此得之爲不完，不能盡究其設施之所借哉。

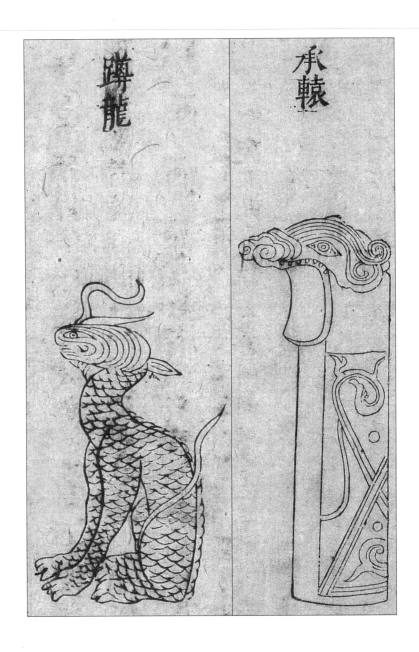

蹲龍

昔人於欄楯、帷幄、車輅間每有所飾，故或作水芝，或為鬥鴨，種種不同，考之亦無意義。惟龍之飾，則非臣下可得用。凡衣服、器用着以龍者，皆表其人君所用之物。是器作龍狀而蹲之，疑宮廟乘輿以為之飾。考其器，則唐物也。

承轅

古之車制，行一車者有輈，駕一輈者有梁。服馬則出於梁下，而兩驂又所以佐服馬耳。故輈一謂之承轅，為銜梁之具。是器作虎首，侈口，則口銜其梁也。然其上間錯金銀，復飾以鸞鵠回舞之態，固知昔人於輿服每有法度。此特一轅之飾耳，蓋工之所聚於車，為多則求其他可知也。

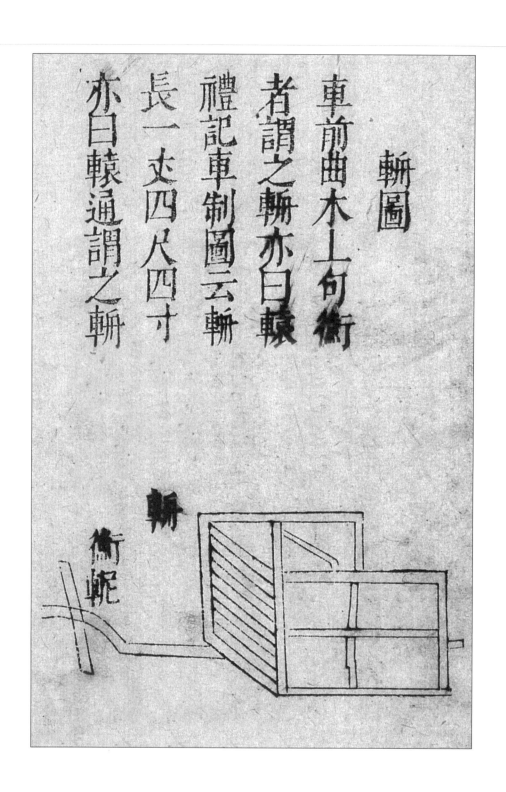

輈

　　車前曲木上句衡者，謂之輈，亦曰轅。《禮記・車制圖》云：輈長一丈四尺四寸，亦曰轅，通謂之輈。

大辂

《書》傳云：大辂，玉辂也；綴辂，金辂也；先辂，木辂也；次辂，象辂、革辂也。天子五辂，飾异，制同今圖玉辂之制。兼太常之旐，以脩祭祀。所乘其他金、象、革、木之辂，可類推之矣。

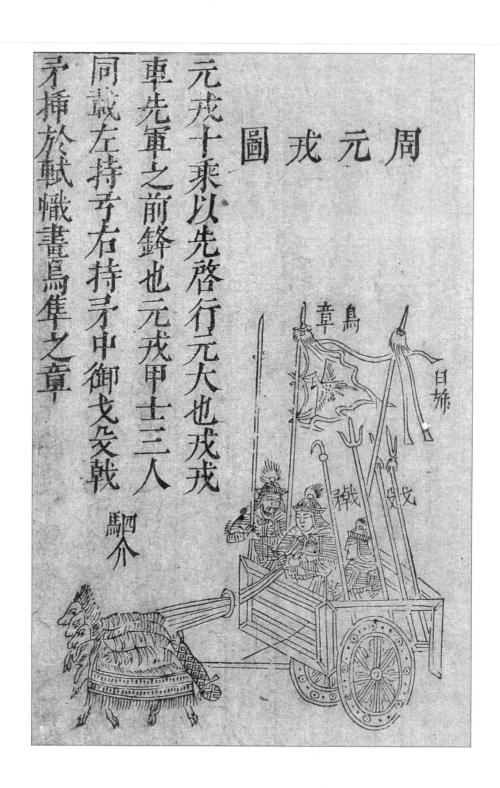

周元戎

　　元戎十乘，以先啓行。元，大也；戎，戎車，先軍之前鋒也。元戎甲士，三人同載，左持弓，右持矛，中御戈殳，戟矛插於軾，幟畫鳥隼之章。

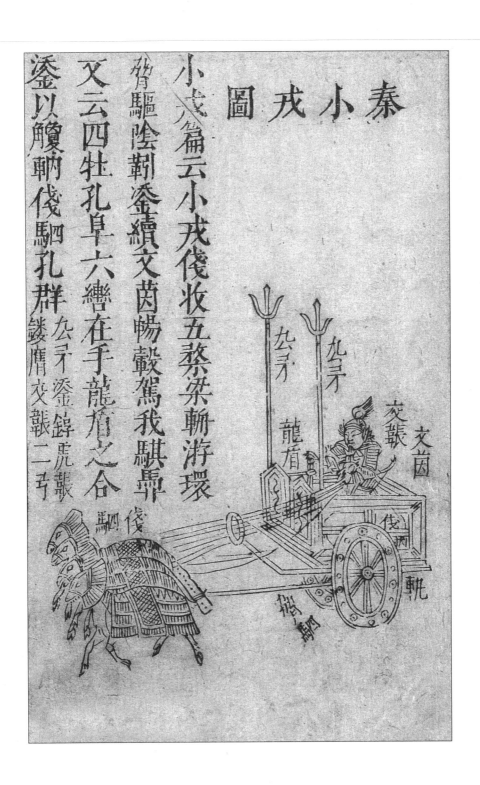

秦小戎

《小戎篇》云：小戎俴收，五楘梁輈。游環脅驅，陰靷鋈續。文茵暢轂，駕我騏馵。又云：四牡孔阜，六轡在手。龍盾之合，鋈以觼軜。俴駟孔群，厹矛鋈錞。虎韔鏤膺，交韔二弓。

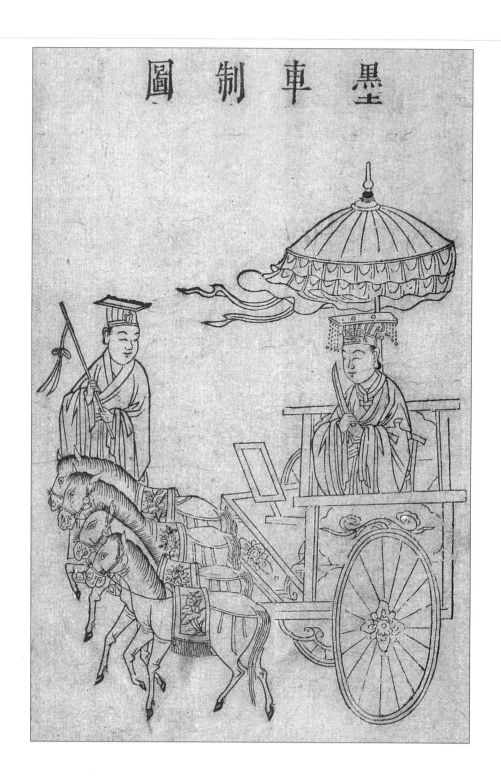

墨車制

《周禮》：服車五乘。今圖大夫墨車制，則孤夏篆，卿夏縵，士棧車，庶人役車，可推矣。

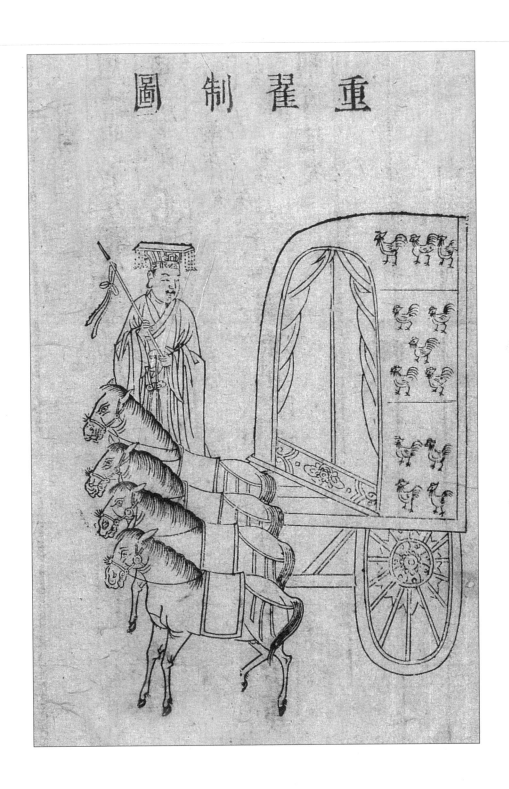

重翟制

《周禮》：王后五輅。今圖重翟之制，其他厭翟、安車、翟車、輦車制可見矣。

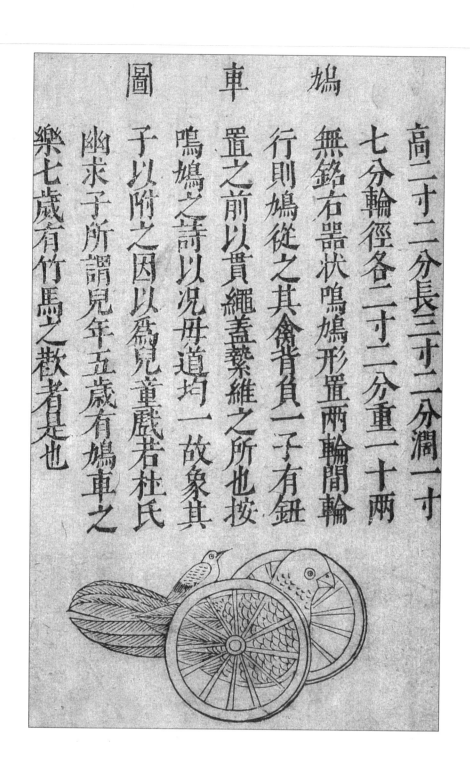

鳩車

高二寸二分，長三寸二分，闊一寸七分，輪徑各二寸二分，重一十兩。無銘。右器狀鳴鳩形，置兩輪間。輪行則鳩從之。其禽背負一子，有鈕置之前以貫繩，蓋縶維之所也。按《鳴鳩》之詩，以況母道均一，故象其子以附之，因以為兒童戲。若杜氏《幽求子》所謂"兒年五歲有鳩車之樂，七歲有竹馬之歡"者是也。

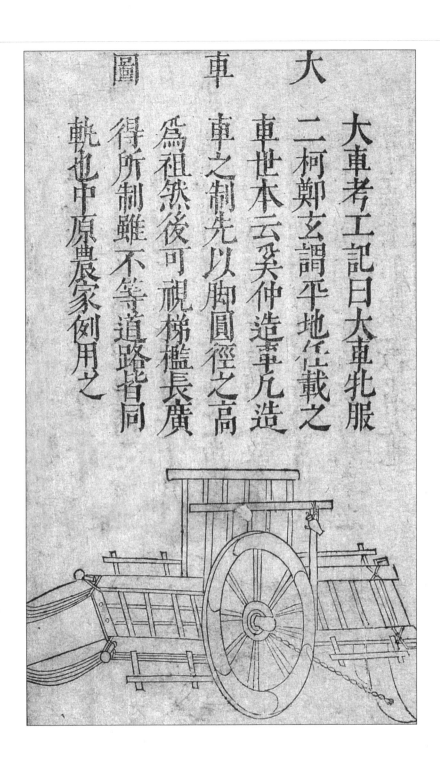

大車

《考工記》曰：大車，牝服二柯。鄭玄謂：平地任載之車。《世本》云：奚仲造車。凡造車之制，先以腳圓徑之高爲祖，然後可視梯櫺長廣得所。制雖不等，道路皆同軌也。中原農家例用之。

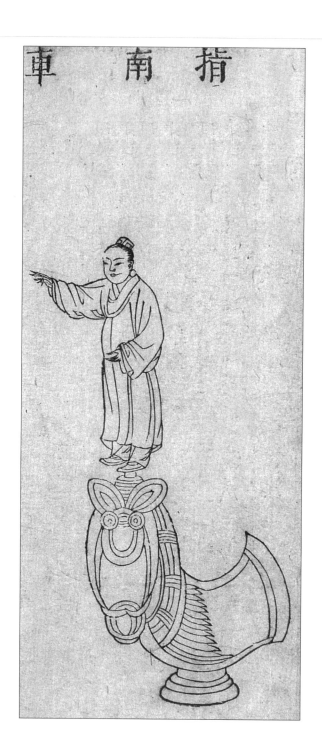

指南車

　　車飾以黍尺度，高一尺四寸二分，下長七寸四分，轄木口，圓徑三寸七分。管立木，口圓徑三寸四分，琢玉爲人形，手常指南，足底通圓竅，作旋轉軸踏於蚩尤之上。延祐中，獲觀於姚牧庵承旨處。玉色微黃，赤紺古色包轉間亦有土花齲蝕處。按崔豹《古今註》：指南車，黃帝作。

五輅

　　玉輅,青質玉飾諸末;金輅,赤質金飾諸末;象輅,黃質象飾諸末;革輅,白質挽以革;木輅,黑質漆之無飾。按《周官》：典輅掌王之五輅,與輅同。大賓客則出輅。注謂：如漢朝集使上計法則,陳屬車於庭。然則國有大朝會,而陳車輅者自周而已然矣。漢每大朝會,必陳乘輿法物車輦於庭,謂之充庭車。唐天子鸞輅五等,屬車十二乘。行幸則分前後施於鹵簿之內。大陳設則分左右施於儀仗之中。宋大朝會、册命設五輅於大慶殿前。國朝參酌前代五輅,大朝會則陳於殿庭,其制度之詳并見《車輅篇》。

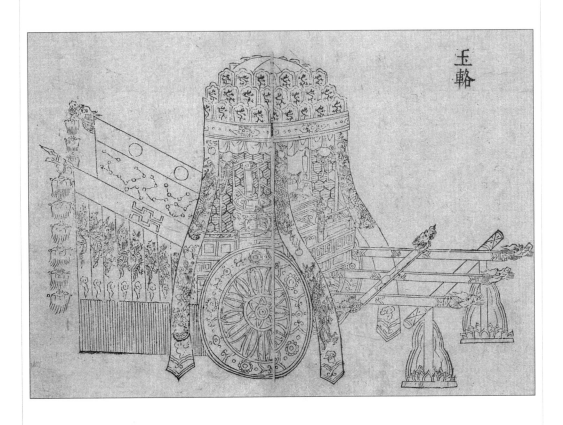

玉輅

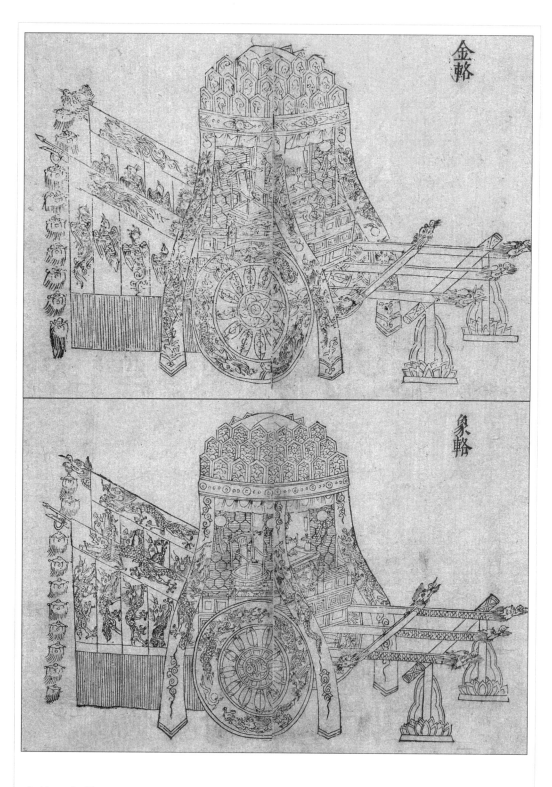

金輅　象輅

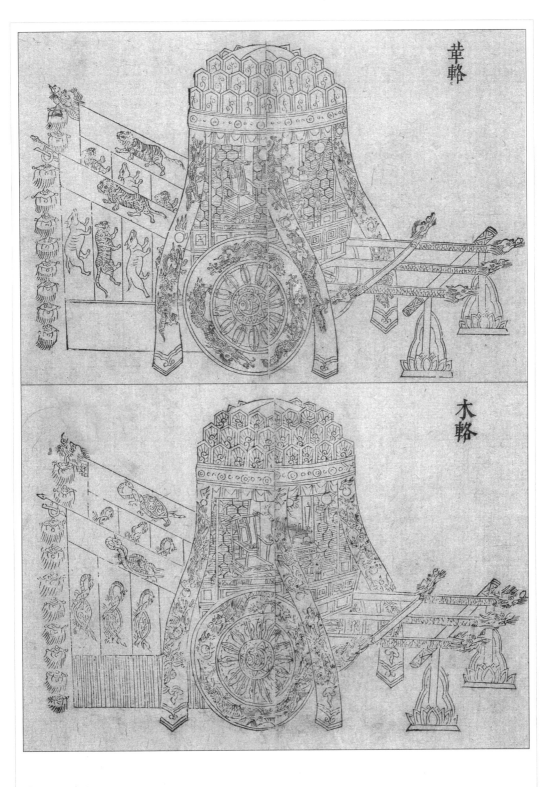

革輅　木輅

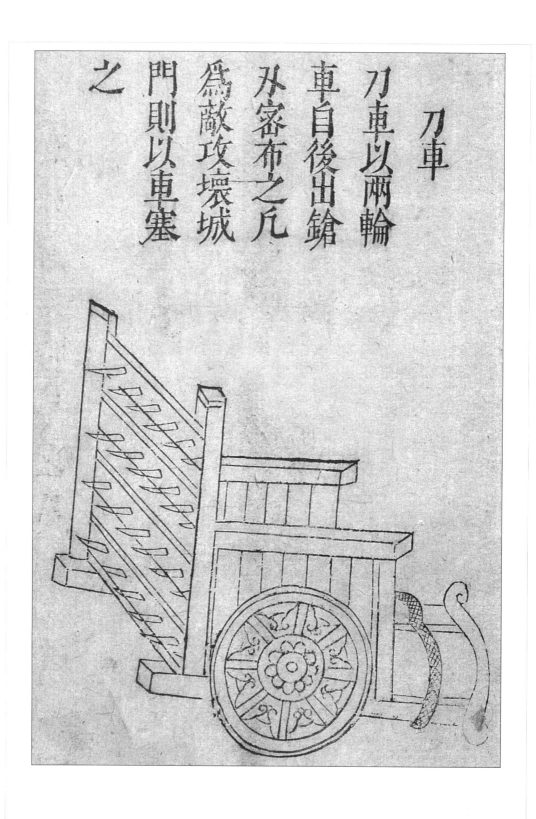

刀車

以兩輪車自後出槍刃，密布之。凡爲敵攻壞城門，則以車塞之。

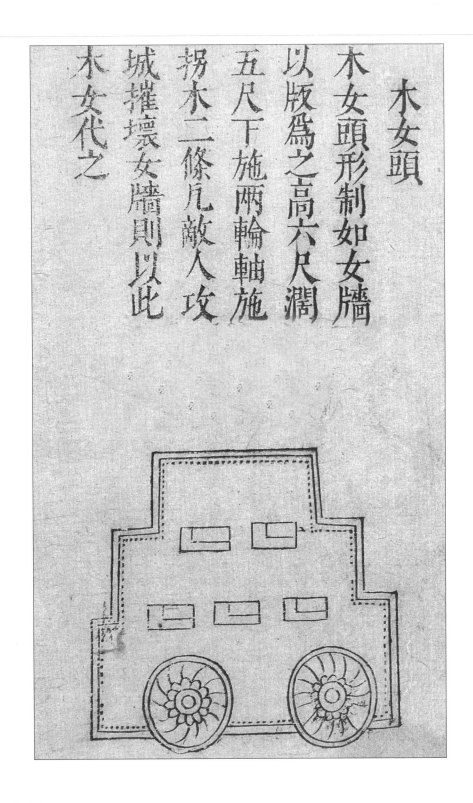

木女頭

　　形制如女牆，以版爲之。高六尺，闊五尺。下施兩輪軸，施拐木二條。凡敵人攻城，摧壞女牆，則以此木女代之。

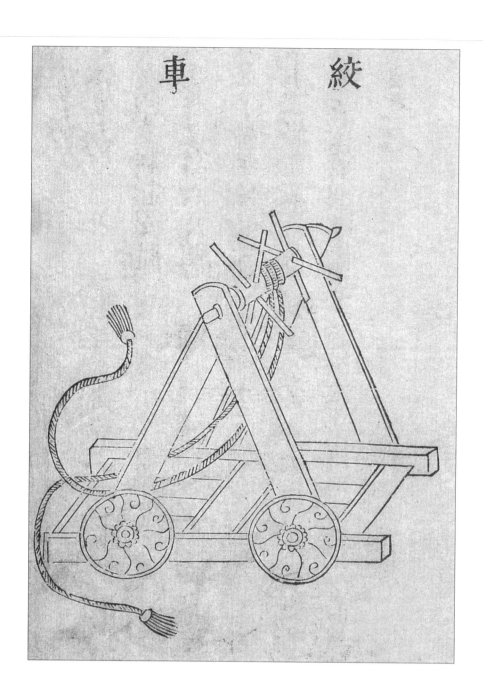

絞車

合大木爲床，前建兩叉手，柱上爲絞車，下施四卑輪，皆極壯大，力可挽二千斤。飛梯木幔逼城，使善用搭索者，遙拋鈎索，挂及梯幔，并力挽，令近前，即以長竿舉大索鈎及而絞之入城。如絞木驢，待其逼城，且擲大木礧石擊之，次下小石勿絕，使木驢內驚懼，人不散出，則使二壯士坐皮屋中，自城上設轆轤，繫鐵索，縋至木驢上，二人俱出，引絞車鈎索挂搭木驢畢，復拽上，即速絞取入城（皮屋以鐵捲爲質，生牛革裹之，開出入竅，可容三壯士）。

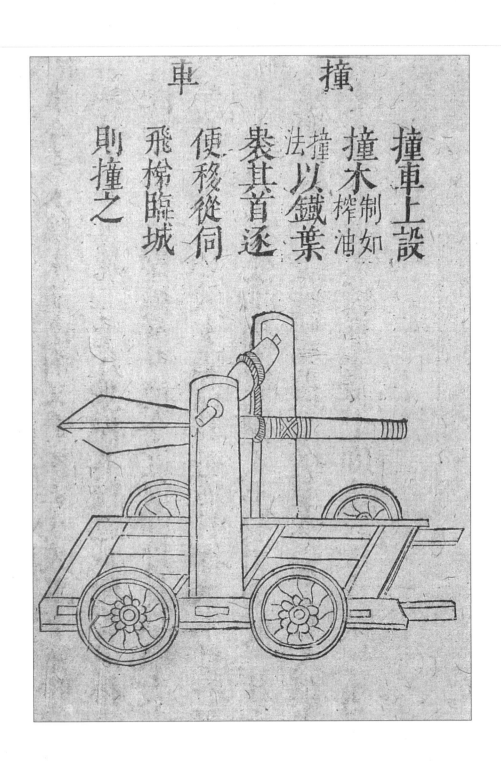

撞車

上設撞木（制如榨油撞法），以鐵葉裹其首，逐便移從，伺飛梯臨城，則撞之。

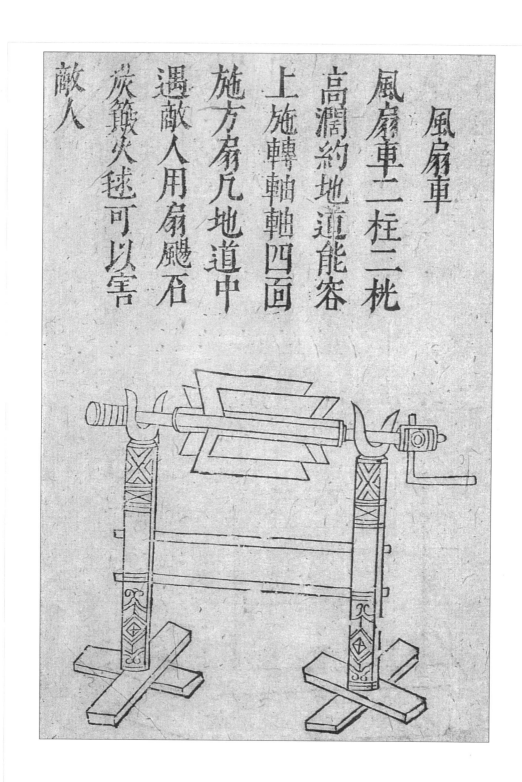

風扇車

二柱二桄，高闊約地道能容。上施轉軸，軸四面施方扇。凡地道中遇敵人，用扇颳石炭簸火球烟可以害敵人。

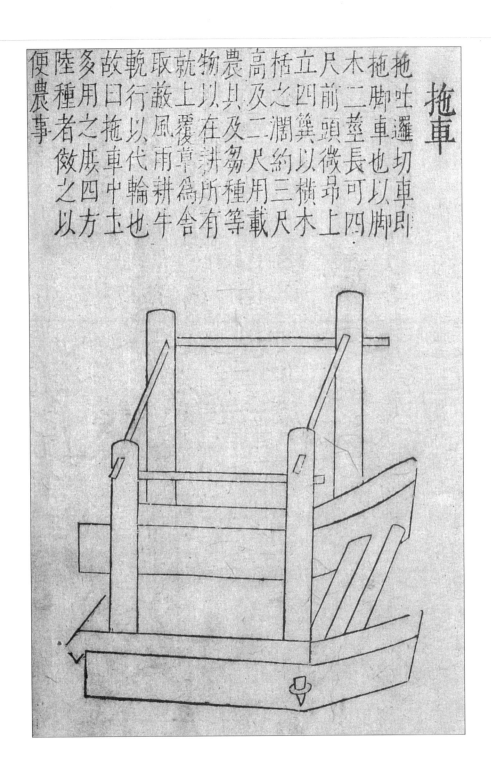

拖車

即拖脚車也。以脚木二莖,長可四尺。前頭微昂,上立四簨,以横木栝之,闊約三尺,高及二尺。用載農具及耧種等物,以在耕所。有就上覆草爲舍,取蔽風雨。耕牛挽行,以代輪也,故曰拖車。中土多用之,庶四方陸種者效之,以便農事。

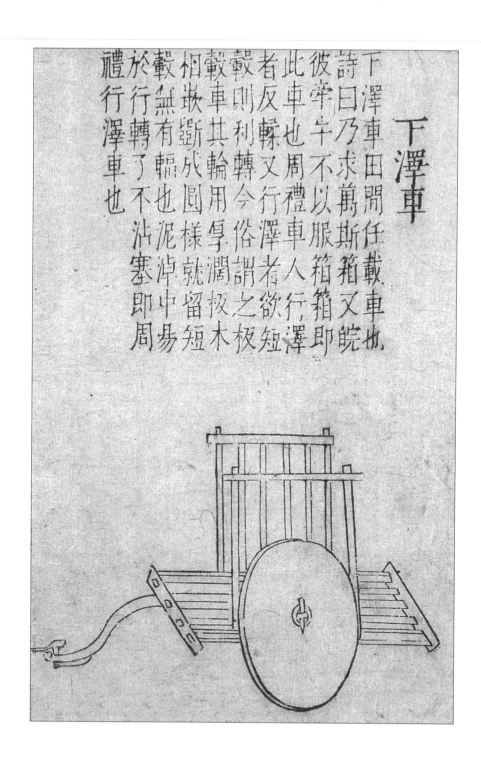

下澤車

田間任載車也。《詩》曰"乃求萬斯箱"，又"睆彼牽牛，不以服箱"，箱即此車也。《周禮》：車人行澤者反輮，又：行澤者短轂則利轉。今俗謂之板轂車。其輪用厚闊板木相嵌，斲成圓樣，就留短轂，無有輻也。泥淖中易於行轉，了不沾塞，即《周禮》行澤車也。

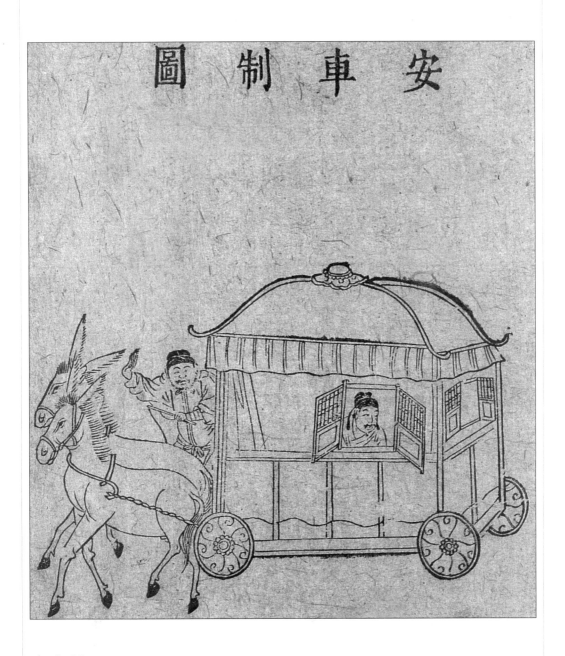

安車制

　　安車之制：安車輪不欲高，高則搖。車身止長六尺，可以臥。其廣合轍，軔以蒲索纏之，索如錢大。車上設四柱，蓋密簟爲之，紙糊黑漆。厢高尺四寸，設茵鞯之具。後爲門，前設扶板加於厢上。在前可憑，在後可倚，臨時移徙，以鐵距子簪於兩厢之上，板可闊尺餘，令可容書策及肴樽之類。厢下以板鋪之，臥則可蔽風雨。近後爲窗戶，以備側臥可觀山景。車後施油幰，幰兩頭有軸，雨則展之。傳於前柱，欲障風，則半展或偏展一邊。臨時以鐵距子簪於車蓋梁及厢下，無用則捲之，立於車後。車前爲納陛，令可垂足而坐，要臥則以板架之令平。

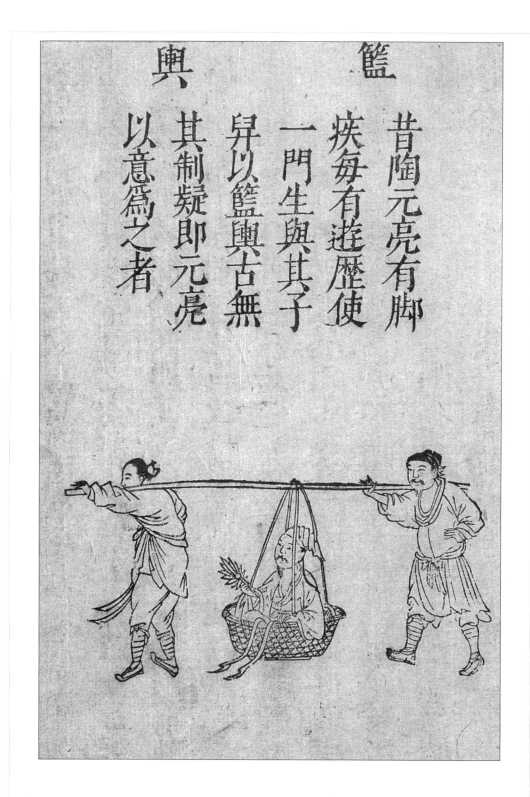

籃輿

昔陶元亮有腳疾，每有游歷，使一門生與其子舁以籃輿。古無其制，疑即元亮以意為之者。

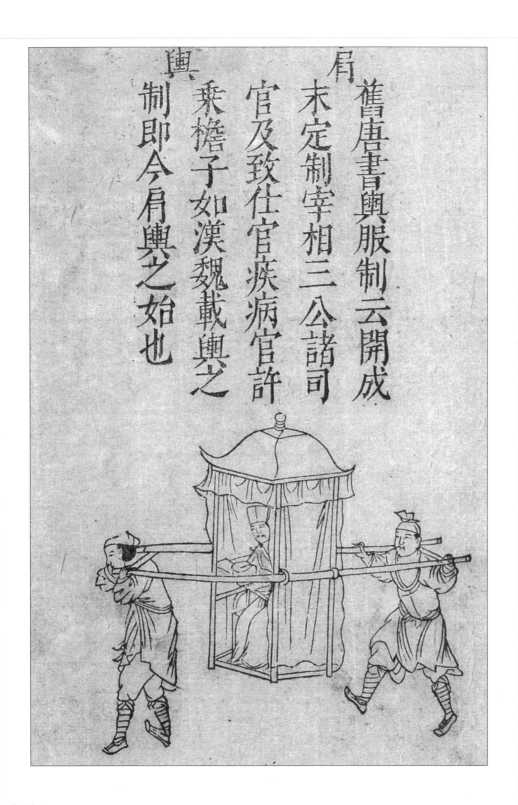

肩輿

《舊唐書·輿服制》云：開成末定制，宰相、三公、諸司官及致仕官、疾病官許乘檐子。如漢魏載輿之制，即今肩輿之始也。

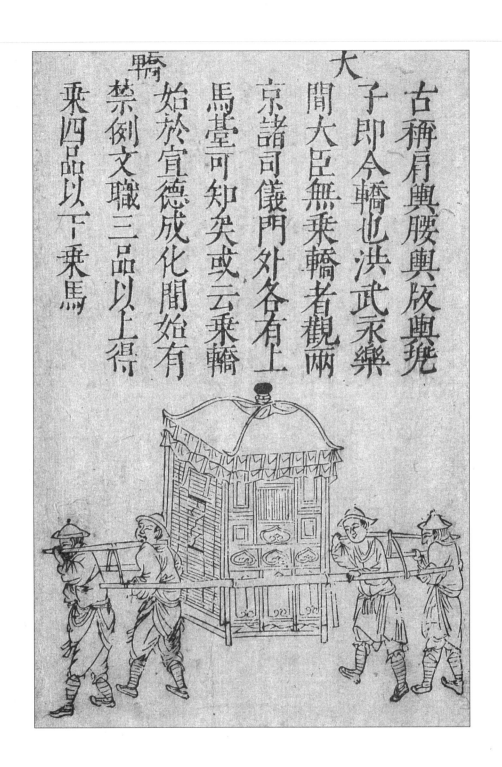

大轎

　　古稱肩輿、腰輿、版輿、兜子，即今轎也。洪武、永樂間，大臣無乘轎者。觀兩京諸司儀門外，各有上馬臺可知矣。或云乘轎始於宣德，成化間始有禁例。文職三品以上得乘，四品以下乘馬。

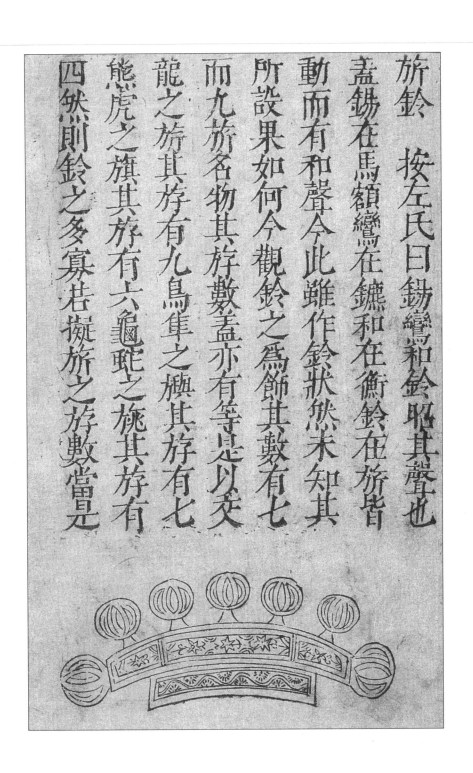

旂鈴

按左氏曰：錫、鸞、和、鈴，昭其聲也。蓋錫在馬額，鸞在鑣，和在衡，鈴在旂，皆動而有和聲。今此雖作鈴狀，然未知其所設果如何。今觀鈴之爲飾，其數有七，而九旂名物，其旂數蓋亦有等。是以交龍之旂，其旂有九；鳥隼之旟，其旂有七；熊虎之旗，其旂有六；龜蛇之旐，其旂有四。然則鈴之多寡，若擬旂之旒數，當是旒之數耶。

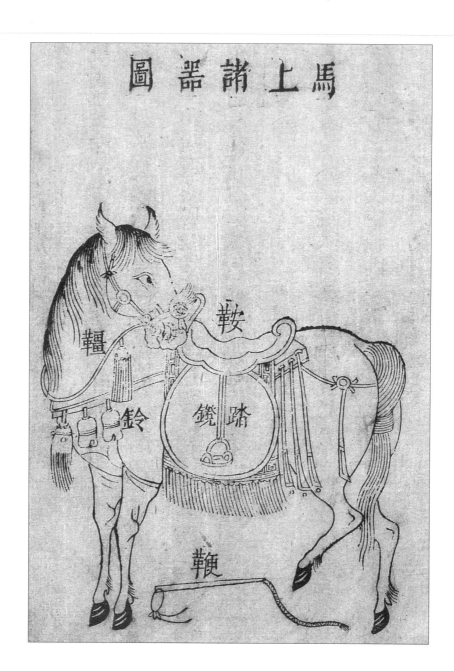

馬上諸器

鞍轡，桓寬《鹽鐵論》曰：古者繩鞍草是皮薦而已。後代以革鞍而不飾。《釋文》：轡，拂也。言牽引，拂類以制馬也。轡之為飾，有銜、勒、鑣、羈、繮、鞚之類。銜，在口中之義；勒，絡也，絡其頸而引之；鑣，包也，在旁包斂其口也；羈，檢也，所以待制之也；繮，疆也，繫之使不得出疆限也，繮亦曰靷；鞚者，控制之義。

鞭，《說文》：所為驅遲者也。古用革以為之。《左傳》：雖鞭之長，不及馬腹是也。後世代之以竹，故或謂之策，蓋策之以筴馬。太王杖馬箠去邠是也。

網

《易》：庖犧氏結繩爲網罟。此制之所始。制各不同，隨所宜而用之。惟注網則施於急流中。其制：纖口而巨腹，所得魚極不貲。

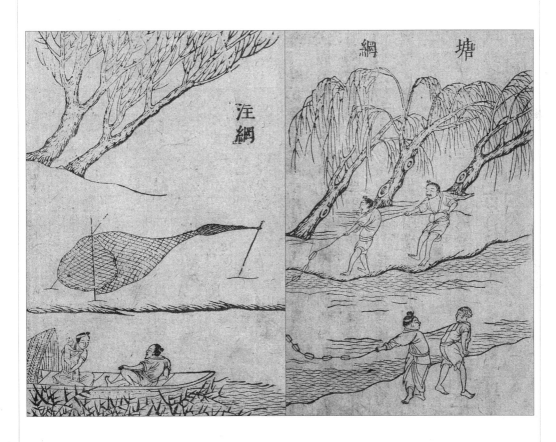

注網　塘網

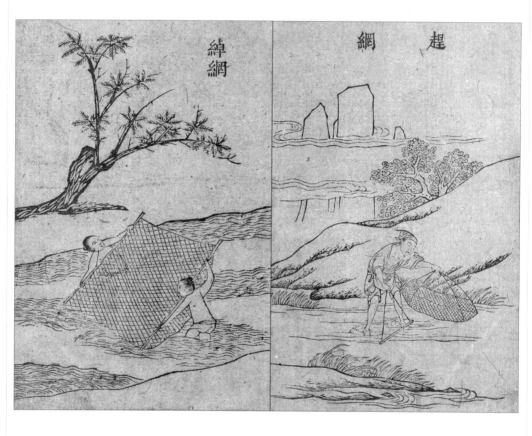

綽網　趕網

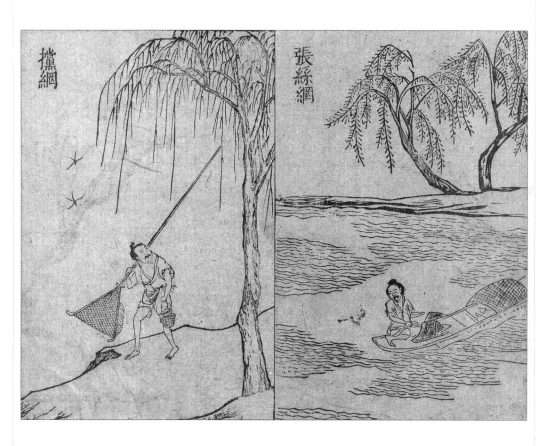

擋網　張絲網

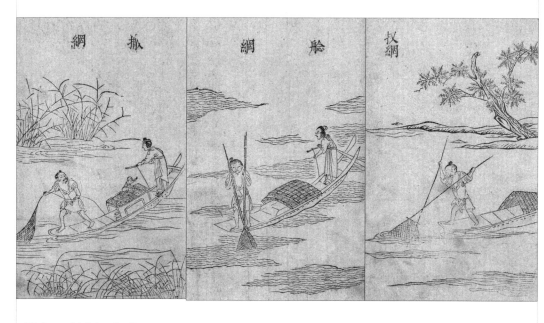

撒網　艙網　扠網

罾

亦網也，不知何易名爲罾。三制俱相似，惟坐罾稍大。謂之坐者，以其定於一處也。按罾字，從竹，而其制用繒，恐習俗之誤呼耳。

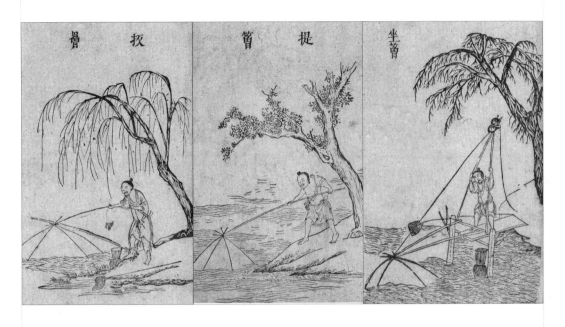

扳罾　提罾　坐罾

釣

《易》稱，太昊"以佃以漁"，然釣亦漁事。《尸子》云：燧人教人以漁，其釣之爲漁。當爲此乎？然所漁之物，有數種，而其制則一。《語》云：網罟之制多，則魚鱉亂於下。故子釣而不網，餘之不遺，釣者以此。

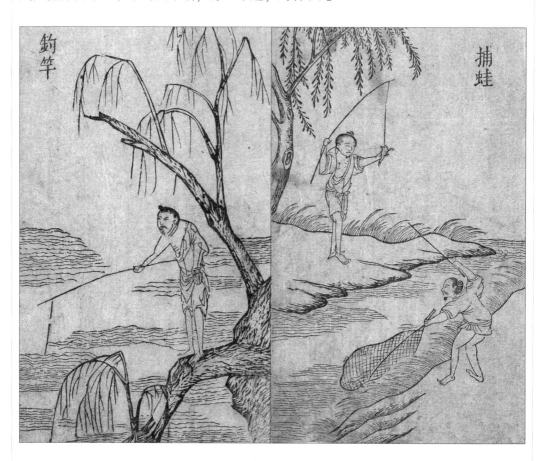

釣竿　捕蛙

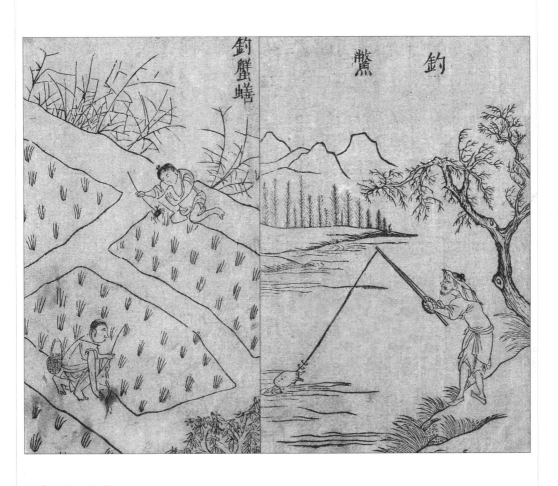

釣蟹蟮　釣鱉

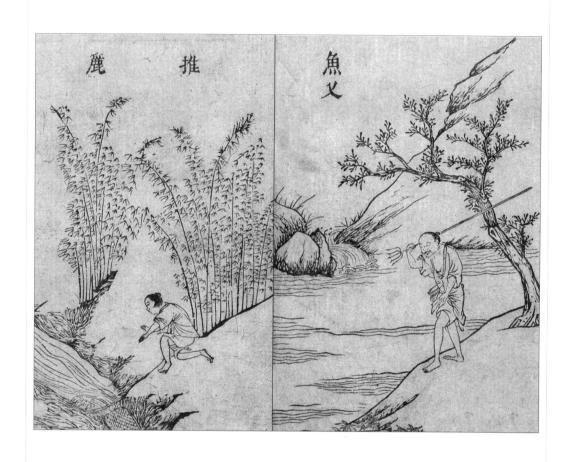

推籚　魚叉

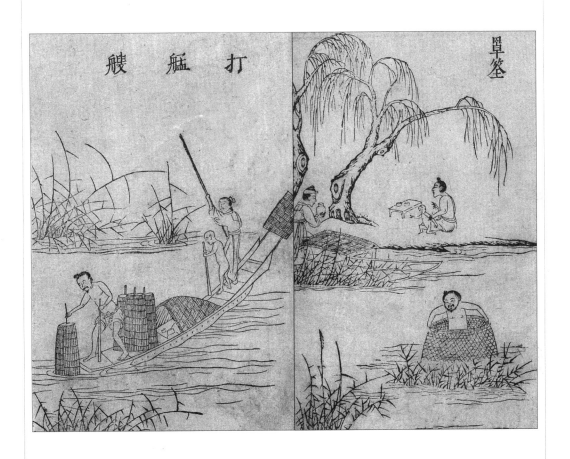

䈀䈇

编细竹爲籠，其口織篾爲蓋，有鬚。從口漸約而至鬚，使魚能入而不能出。

罩筌

罩，則編竹爲巨籠，空其兩頭，圍水而漁。

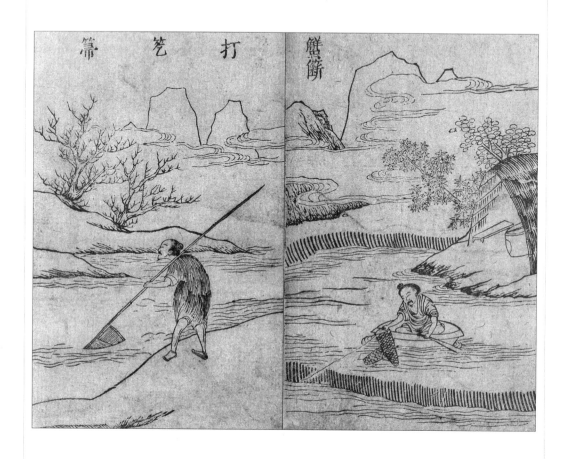

笐㫲

其形似箕，水寒，魚多伏，用此以漁之。

蟹籪

籪者，斷也，織竹如曲簿。屈曲圍水中，以斷魚蟹之逸，其名曰蟹籪，不專取蟹也。

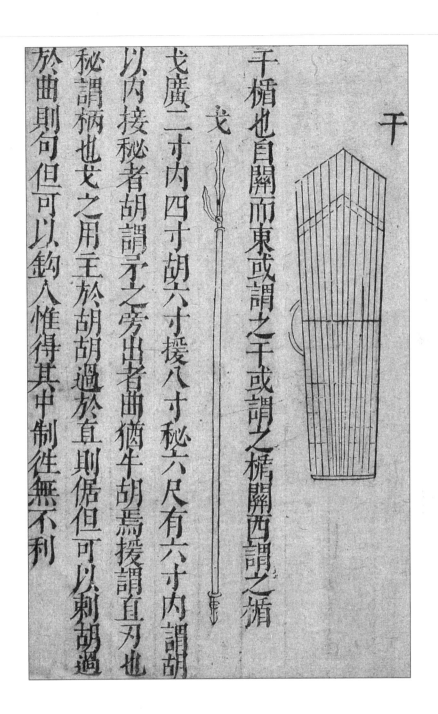

干

楯也。自關而東或謂之干，或謂之楯。關西謂之楯。

戈

廣二寸，內四寸，胡六寸，援八寸，秘六尺有六寸。內謂胡，以內接秘者；胡謂矛之旁出者，曲猶牛胡焉；援謂直刃也；秘謂柄也。戈之用，主於胡。胡過於直則倨，但可以刺；胡過於曲則句，但可以鉤人；惟得其中制，往無不利。

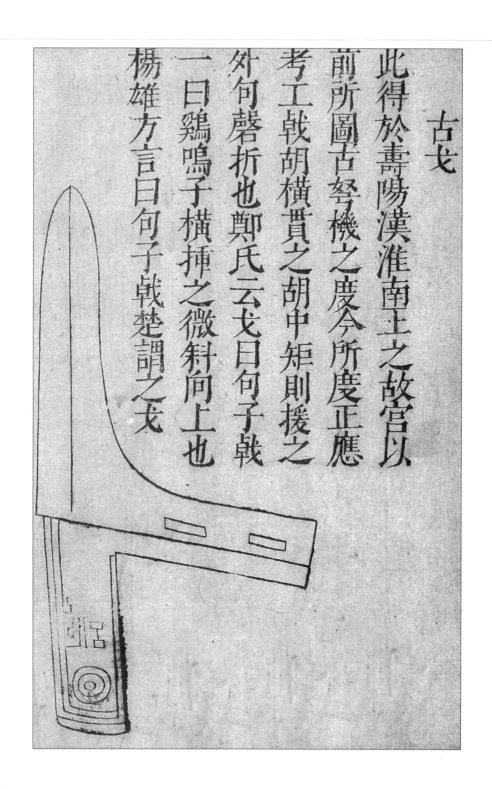

古戈

此得於壽陽漢淮南王之故宮。以前所圖古弩機之度，今所度正應《考工》：戟，胡橫貫之。胡中矩，則援之外句磬折也。鄭氏云：戈曰"句子戟"，一曰"雞鳴子"。横插之，微斜向上也。揚雄《方言》曰：句子戟，楚謂之戈。

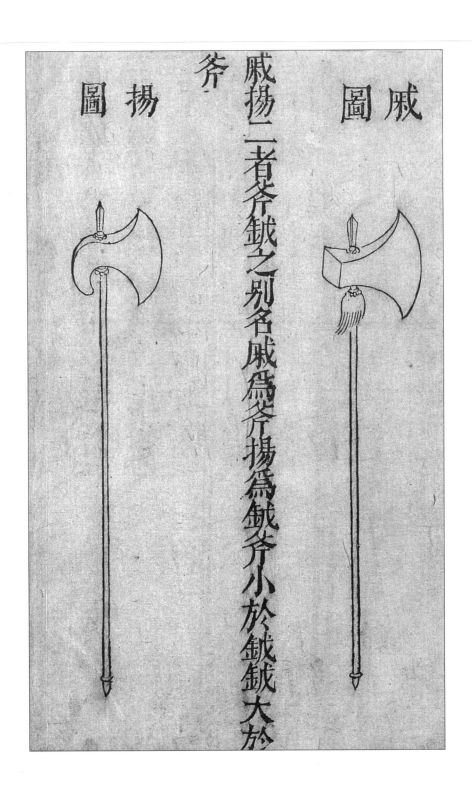

戚、揚

　　戚、揚二者，斧、鉞之別名。戚爲斧，揚爲鉞，斧小於鉞，鉞大於斧。

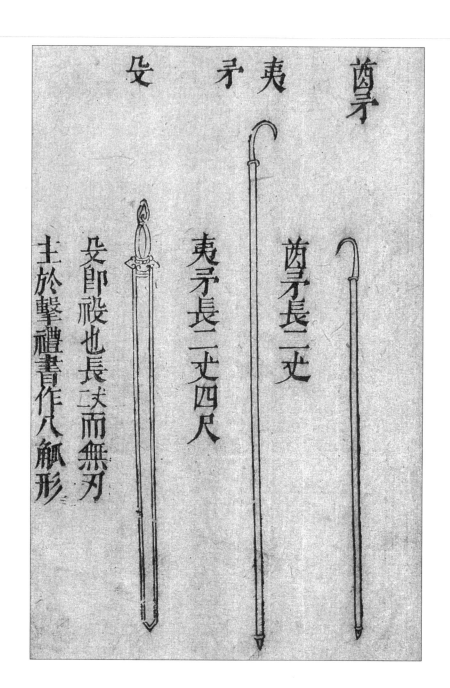

殳

殳，即祋也，長丈二而無刃，主於擊。《禮書》：作八觚形。

夷矛

夷矛，長二丈四尺。

酋矛

酋矛，長二丈。

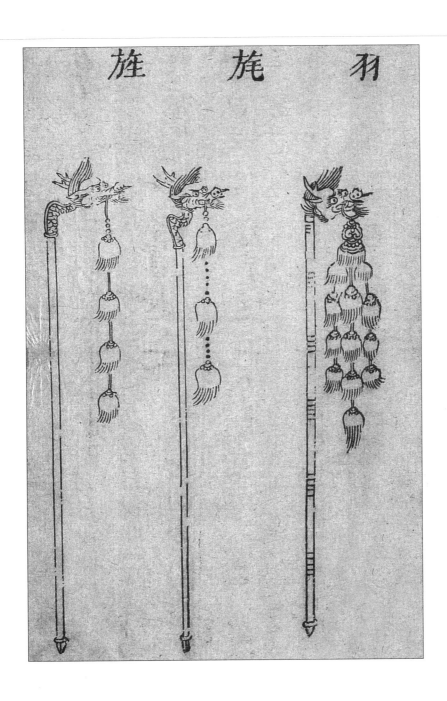

旌、旄

旄，似旌，但旌析翟羽爲之，而設於旗干之首。旄以牛尾爲之，而注於旗干之首。故古先聖人所制不同，而用之亦异耳。

羽

干，楯也。羽，翳也。舞者所執，修闓文教。《周禮》"兵舞"即朱干也。周人用舞而祭山川。《三禮圖》曰：羽，析白羽爲之，形如帔。

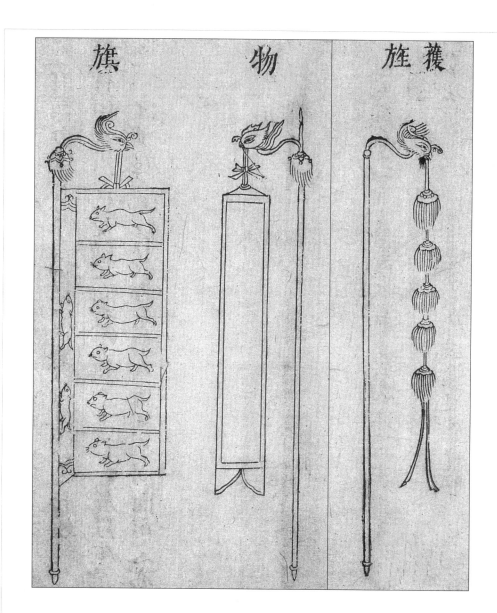

旗

《周禮》九旗制云"師都建旗"，六斿，緣幅及斿，畫熊虎，象守猛。

物

《周禮》九旗制云"大夫、士建物"，雜帛爲之，中央赤，以素飾側。

獲旌

《周禮》云：獲者，則持旌服，下民唱之。

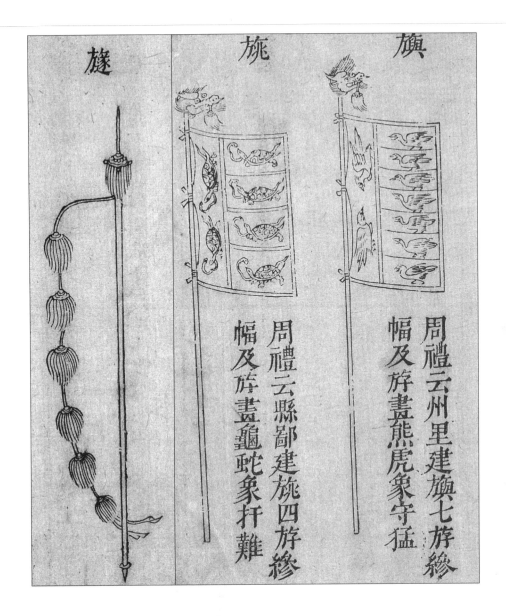

旞

《周禮》云"全羽爲旞",絳帛有旄,旒五采,全羽繫旞上。

旐

《周禮》云"縣鄙建旐",四斿,縿幅及斿,畫龜蛇,象扞難。

旗

《周禮》云"州里建旗",七斿,縿幅及斿,畫熊虎,象守猛。

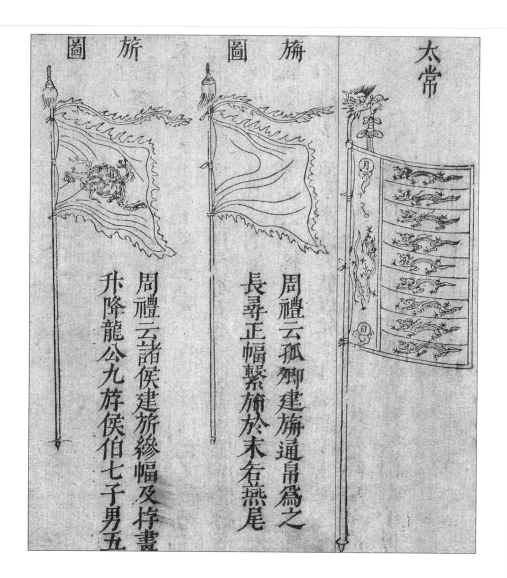

旂

《周禮》云"諸侯建旂",縿幅及斿,畫升降龍。公九斿,侯伯七,子男五。

旟

《周禮》云"孤卿建旟",通帛爲之,長尋正幅繫飾於末,若燕尾。

太常

按《巾車》:王乘玉輅,建太常,十有二斿以祀。又《覲礼》注云:王建太常,縿首畫日月,楚下及斿交畫升龍、降龍。縿皆正幅,用絳帛爲質,斿則屬焉。又用弧張縿之幅,又畫柱矢於縿之上,故《輈人》云"弧旌枉矢"是也。凡旌旗之上,皆注旄與羽爲竿首,故《夏采》注云:緌以旄牛尾爲之。綴於幢上,其柱長九仞,其斿曳地。

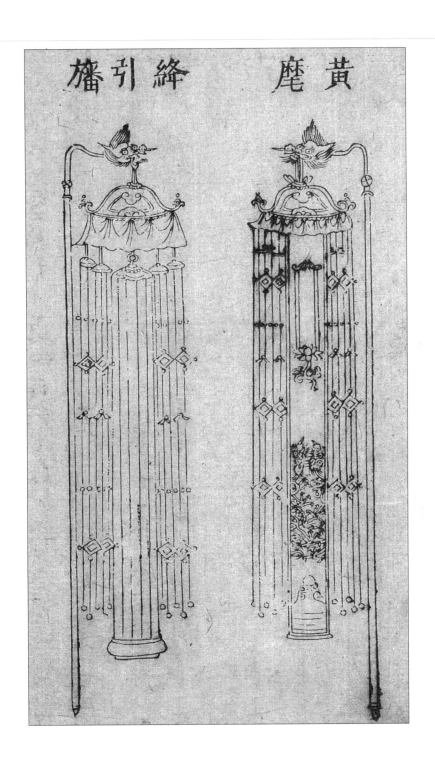

絳引旛

旛,旛也,其貌旛,旛然也。唐宋鹵簿用之。其制詳於移仗類。

黃麾

麾,始於黃帝。《通典》曰:黃帝振兵,設五旗五麾。

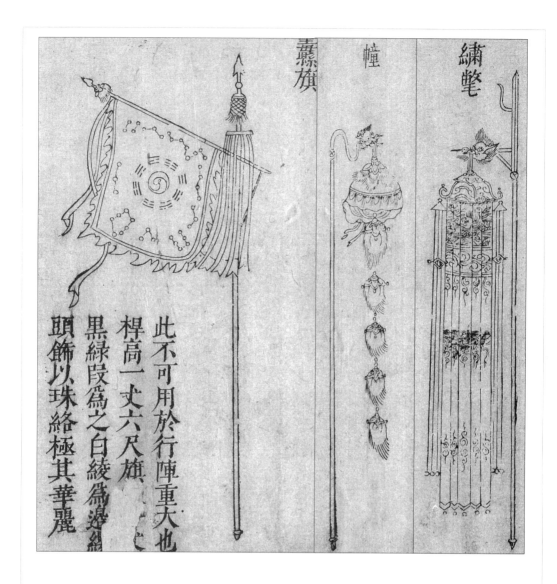

纛旗

此不可用於行陣，重大也。杆高一丈六尺，旗大一丈，黑綠緞爲之，白綾爲邊，纓頭飾以珠絡，極其華麗。

幢

幢，《釋名》曰：童也，其貌童，童然也。《周禮》：緌，以旄牛尾爲之，綴於幢上。至晋始有羽葆幢。

綉氅

按《字書》：氅，鷞鳥毛也。唐制各衛建各色氅。

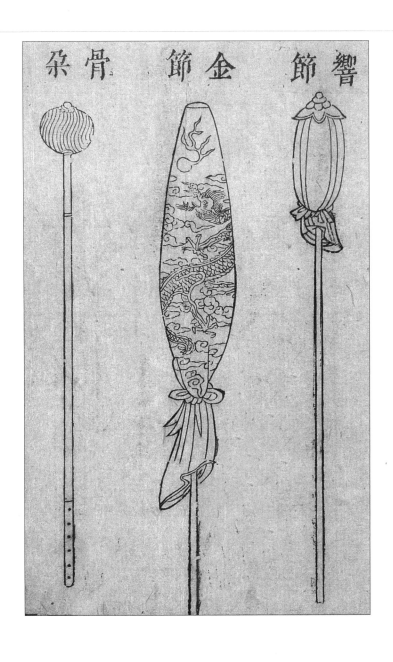

骨朵

按宋祁《筆記》曰：國朝有骨朵子直衛士。又曰：骨朵有二色，曰蒺藜、曰蒜頭。

金節

《周禮·地官》：凡邦國之使，用節。其節皆金也。又按《釋名》曰：節爲號令賞罰之節。

響節

按《宋會典》：天武，一百五十人充圍子。圍子即響節也。

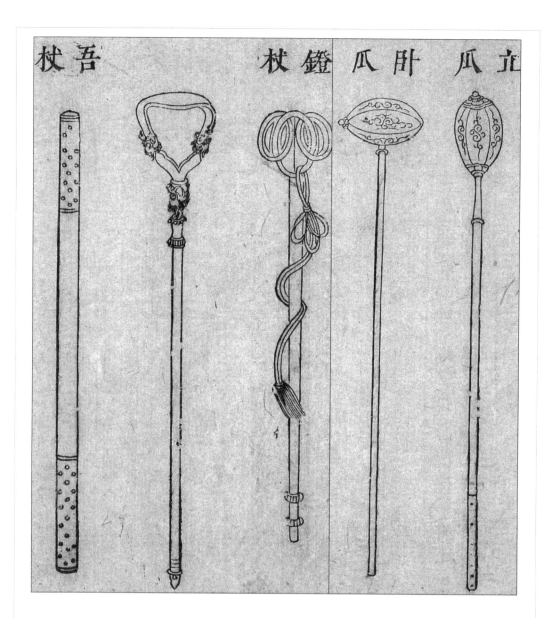

吾杖

即漢朝執金吾。吾棒以銅爲之，黃金塗兩末，故爲金吾。

鐙杖

即鐙棒。唐李光弼騎將，以鐙棒斃僕固瑒卒七人，故製此。

卧瓜、立瓜

即骨朵之流，亦因物製形，以为仗衞之用耳。其制俱详於儀仗類。

弓

弓用柔軟之木爲之，以絲纏之，以膠漆和之。其弦用絲絞綫。

敦弓，天子之弓。彤弓，諸侯之弓。弓長六尺六寸，謂之上制；六尺三寸，謂之中制；六尺，謂之下制。

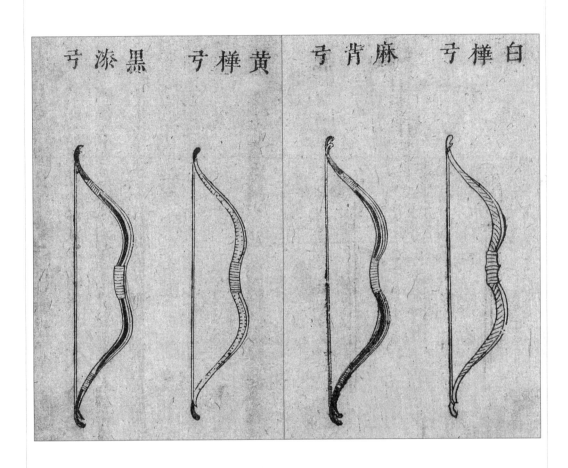

黑漆弓　黃樺弓　麻背弓　白樺弓

箭

　　箭尾以鵝毛爲之，欲其乘風而射之遠。箭頭以金爲之，欲其利人之死。故曰"矢人惟恐不傷人"。《說文》：弓弩矢也，象鏑，括羽之形。《釋名》云：矢，指也。有所指而迅疾。其飾有黑漆、黃白樺、麻背之別。其強弱以石斗爲等。箭有點銅、木撲頭、鳴鵰。點銅，精鐵也。木撲頭，施於教閱。鳴鵰，戲射者。又有火箭，施火藥於箭首，弓弩通用之。

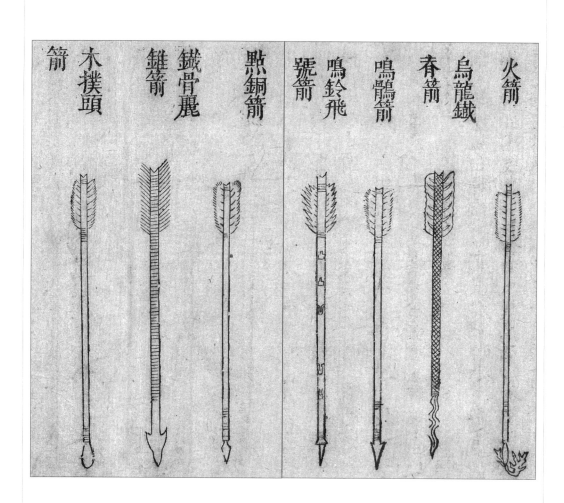

木撲頭箭　鐵骨麗錐箭　點銅箭　鳴鈴飛號箭　鳴鵰箭　烏龍鐵脊箭　火箭

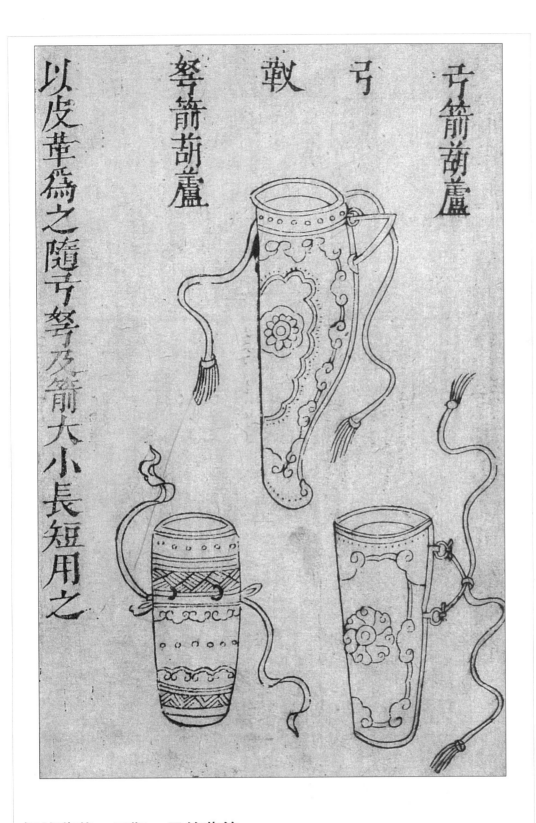

弩箭葫蘆、弓鞍、弓箭葫蘆

以皮革爲之，隨弓弩及箭大小、長短用之。

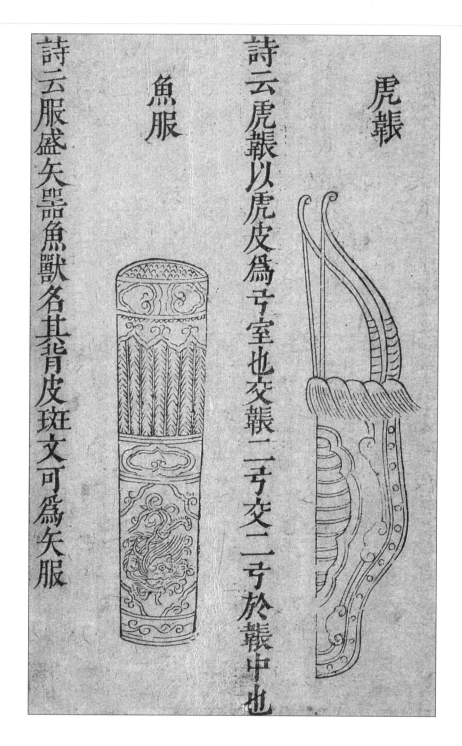

魚服

《詩》云：服，盛矢器，魚獸名。其背皮、斑文可為矢服。

虎韔

《詩》云：虎韔，以虎皮為弓室也。交韔二弓，交二弓於韔中也。

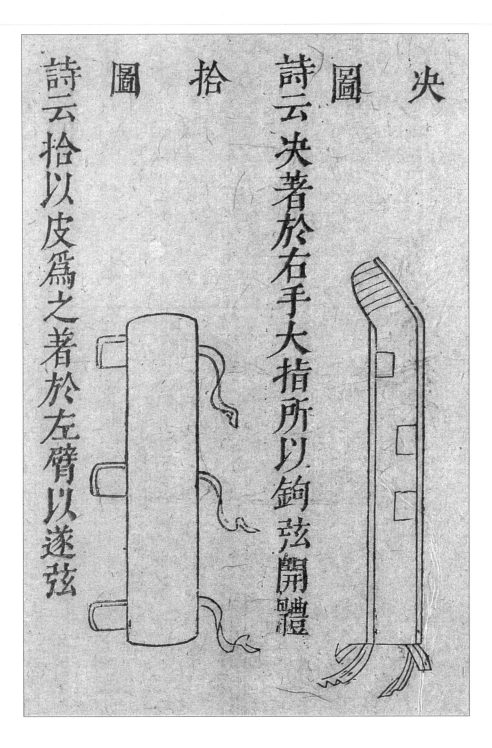

拾

《詩》云：拾以皮為之，著於左臂，以遂弦。

決

《詩》云：決者，於右手大指，所以鈎弦開體。

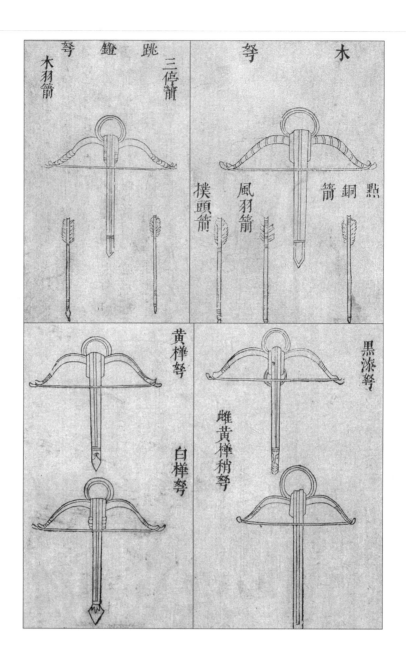

弩

人自踏張者，其飾有黑漆、黃白樺、雌黃樺，稍小則有跳鐙弩、木弩。跳鐙弩亦曰小黃，其用尤利。木弩雖可施，不能久，邊兵不甚用。其力之強弱，皆以石斗爲等。箭有點銅木羽、風羽、木撲頭、三停。木羽者，以木爲幹羽。咸平初，軍校石歸宋之，箭中人，雖幹去，鏃留，牢不可拔，戎人最畏之。風羽者，謂當安羽處，剔空兩邊，以容風氣，則射時不掉，此不常用，備翎羽之乏耳。三停者，箭形至短，羽、幹、鏃三停，故云三停。箭中物不能出以短，故也。

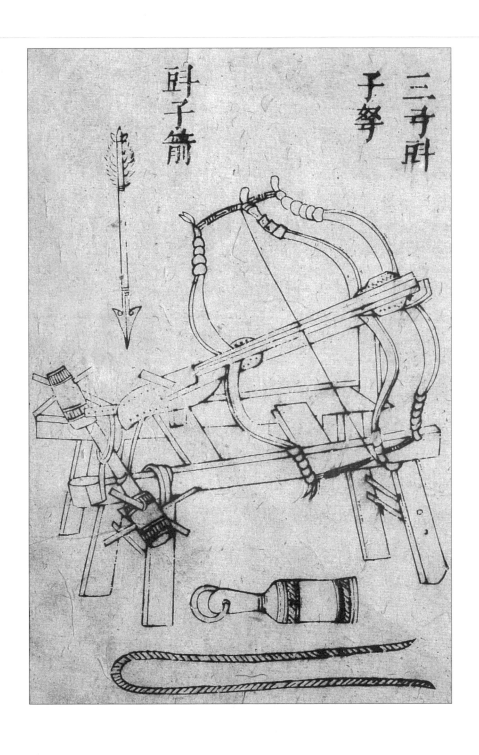

三弓斜子弩

　　三弓床弩，前二弓，後一弓，世亦名八牛弩。張時，凡百許人，法皆如雙弓弩。箭用木榦鐵翎，世謂之一槍三劍箭。其次者用五七十人，箭則或鐵或翎為羽。次三弓并利攻城。又有繫鐵斗於弦上，斗中著常箭數十隻，凡一發可中數十人，世謂之斗子箭，三弩并射及二百大步，其箭皆可施火藥用之，輕重以弩力為準。

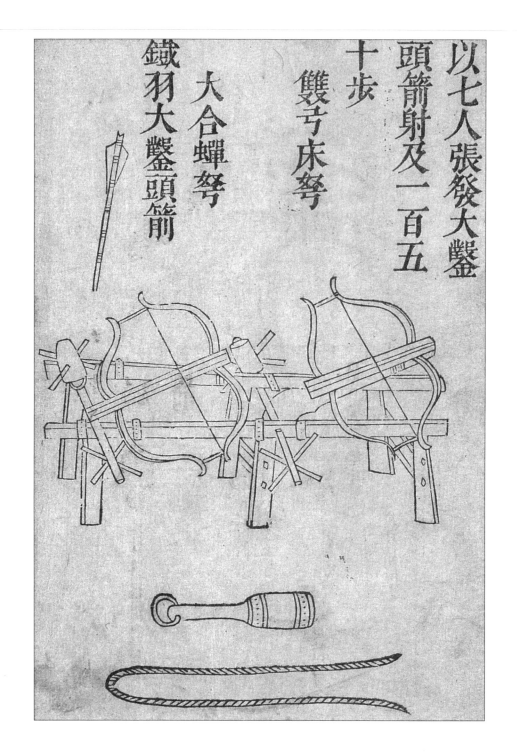

大合蟬弩

鐵羽大鑿頭箭。

雙弓床弩

以七人張發，大鑿頭箭射及一百五十步。

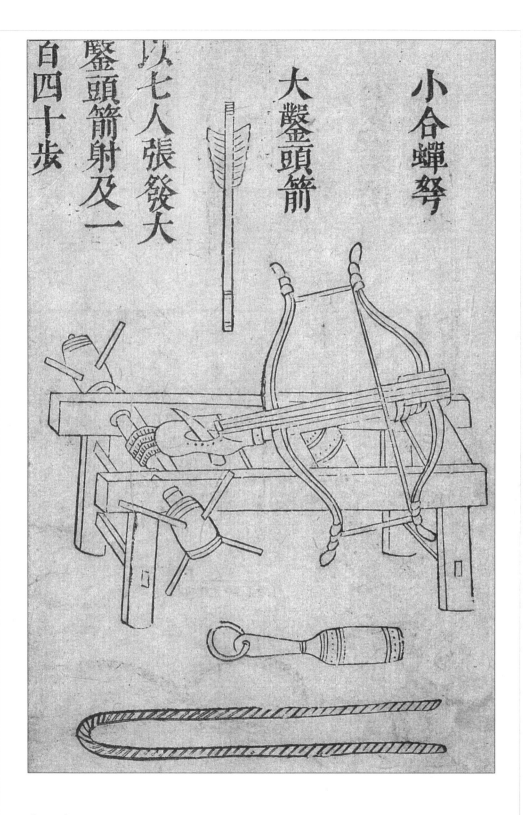

小合蟬弩

以七人張發，大鑿頭箭射及一百四十步。

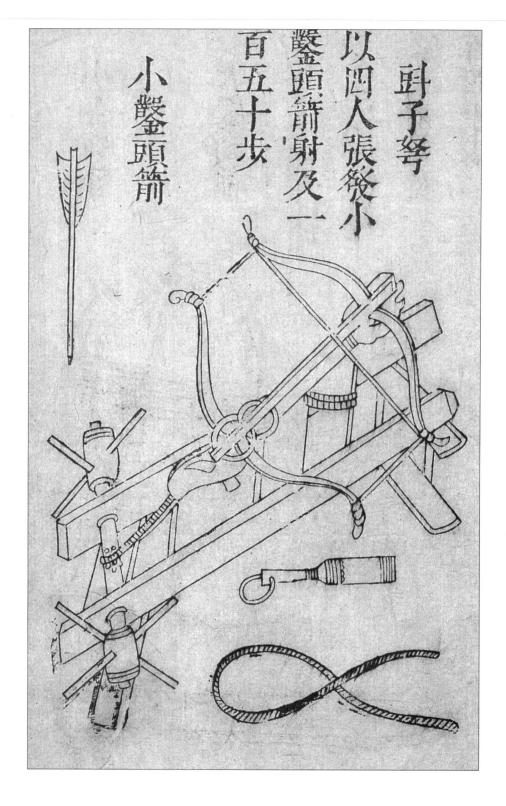

斜子弩

以四人張發，小鑿頭箭射及一百五十步。

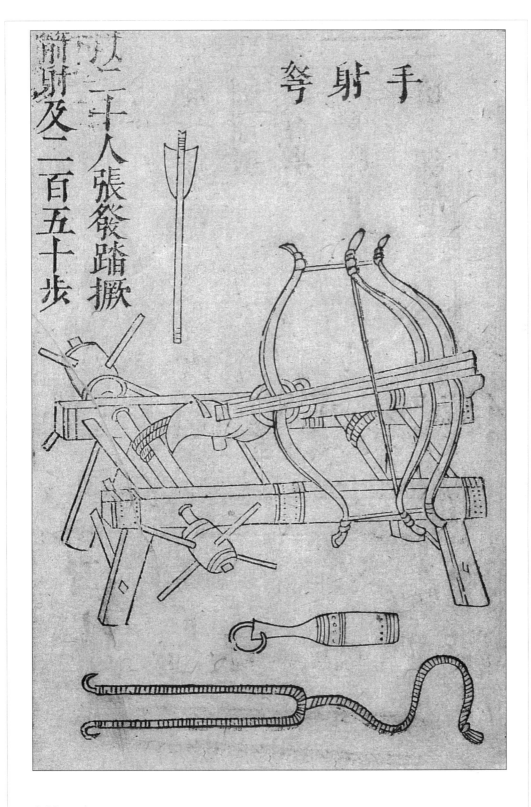

手射弩

以二十人張發,踏撅箭射及二百五十步。

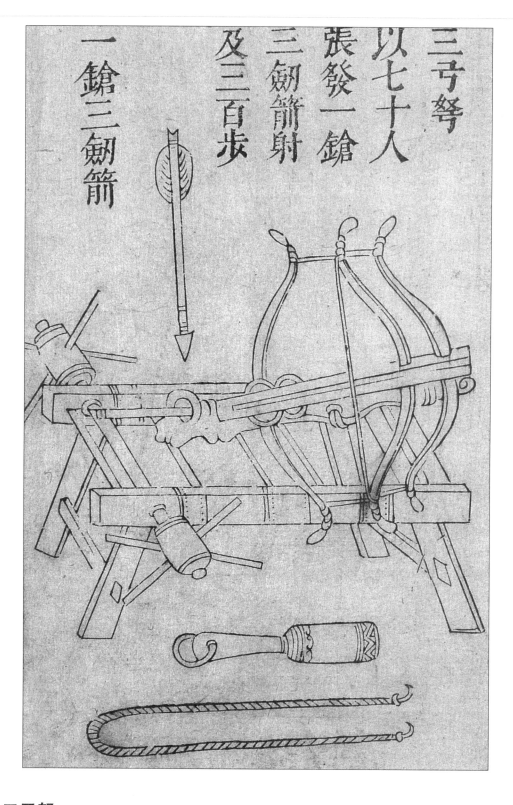

三弓弩

以七十人張發，一槍三劍箭射及三百步。

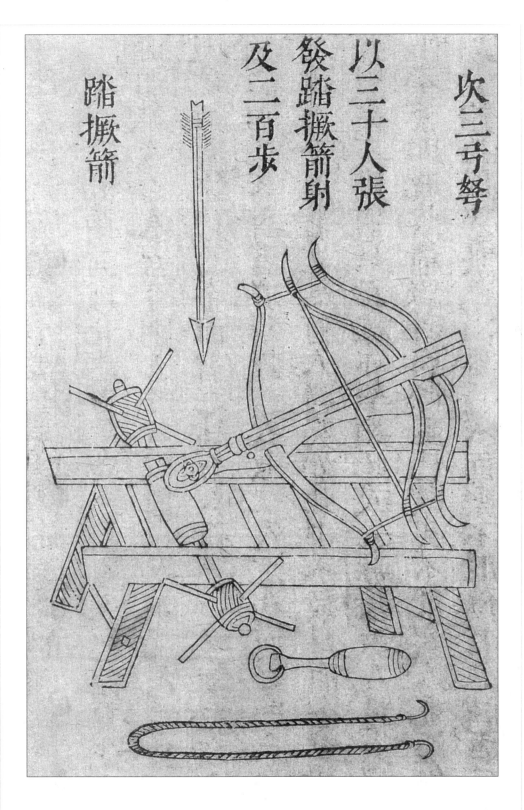

次三弓弩

以三十人張發，踏撅箭射及二百步。

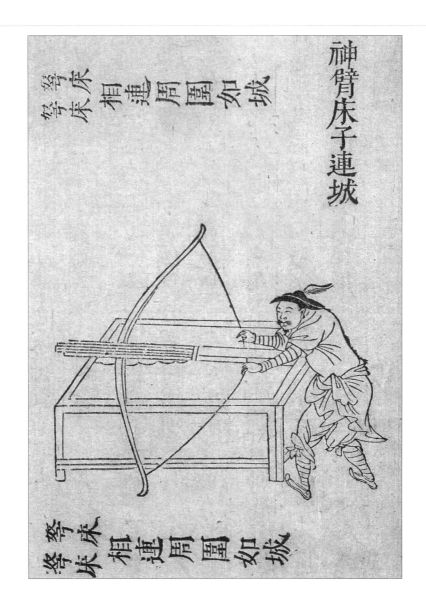

神臂床子连城

　　弓弩必采兩廣毒藥以灌其鏃，鏃著血縷則立死。但浙人不習射，當如兩河以北懸射銀錢之利以誘之使習，令弓師而能教百人善弓，則善弓者得以一人兼二人之食，而弓師且賞之以百金，而署之爲百人之將矣。令弩師而教百人善弩，則善弩者亦得以一人兼二人之食，而弩師且賞之以百金，而署之爲百人將矣。如此則不數月而全軍皆善射矣。其他短兵槍棒亦率類此。或云毒箭射人，遇衣絮沾染藥即脫落，箭鏃着肉際毒已緩矣，不能殺人也。須於鏃上鑽孔，以藥嵌入，則雖透衣而藥不脫，傷者應弦而絕。

　　用堅木作弩床，長闊酌爲之。床腹置箱，可藏弩矢之藥。床上裝弩身於前後，當內不使搖動。弩身中央有槽路，可布四矢，弦亦有槽路。行上不露封準星門，機動弦發。箭鋒淬以見血封喉，火藥著則敵立斃。每床用三人，人仍各帶銃棍一根，用時則一人上弦、一人發機。在路則以銃棍更番扛行，每營視兵多寡置弩若干。住則周營密布，名爲弩城。賊近則又以銃棍相繫，前刺槍鋒鐮守城，無營兵者用之。弩城則營大兵，衆者可用。

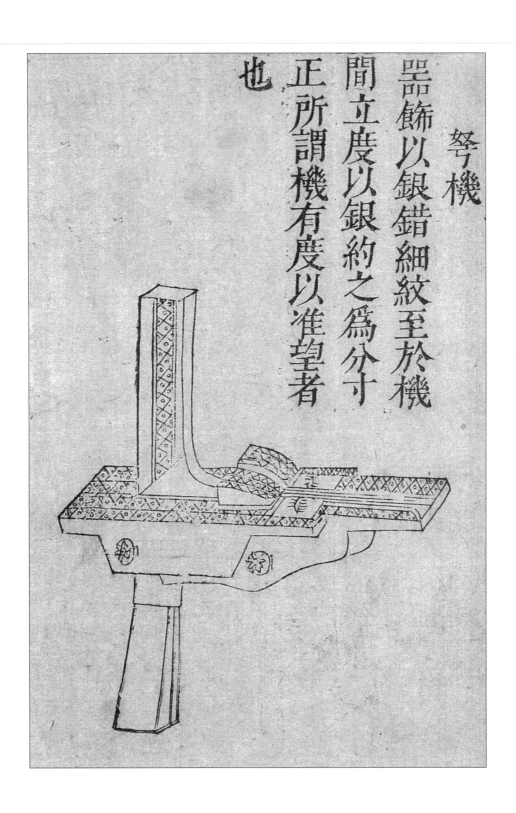

弩機

器飾以銀，錯細紋至於機間，立度以銀約之爲分寸，正所謂機有度，以准望者也。

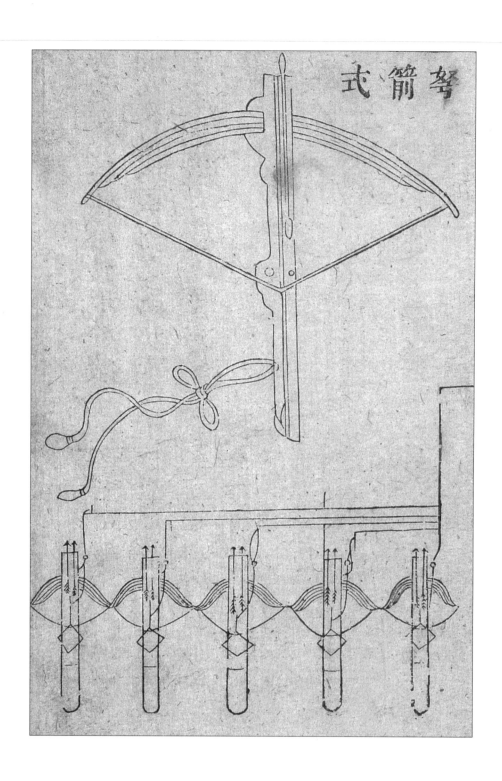

弩箭式

弩箭，用弩必須力重而機巧，其矢長短、輕重、大小，要與弩弦相比，乃能命中而及遠。若敵在百步之外，我兵必先用弓弩及邊銃，以制其鋒。及至來近，短兵相接，尚在三十步內外，則用鏢槍以飛擊之。

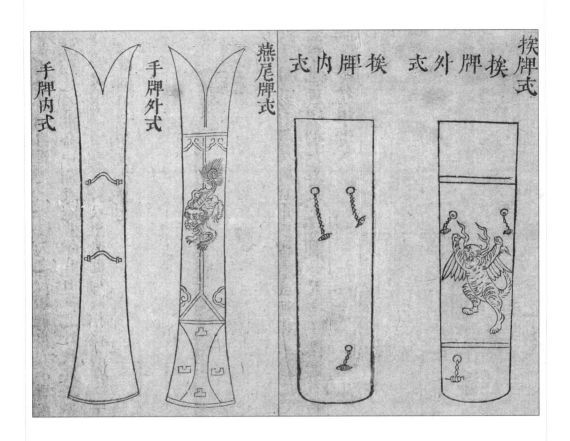

燕尾牌式

此手牌亦名燕尾牌，宜用白楊木或輕鬆木爲之，取其輕而堅也。每面約長五尺七寸，闊一尺。上下兩頭比中間略闊三四分，俱小尺。

挨牌式

牌有二式：有手牌，即燕尾牌也；有挨牌，用繩索，用木橄欖者。用手牌便於用力，先以鏢槍飛擊，先挫賊鋒，然後用刀，則前後左右隔賊技器，施我刀法。此手牌之利也。用挨牌，則以牌上長繩上木橄欖加入繩圈中，挂於項上，以左手中指縫中夾牌下短繩上木橄欖，仍以五指挽槍前半節，右手執槍後半節，或伸、或縮、或出長出短、或出左右旋刺，非惟護自身，且護從牌之兵。

又云，各兵衝進，必列牌於隊前，以蔽矢石。牌乃陣中第一器所不可少者。所謂公侯干城，又謂干戈、戚揚者，即此。

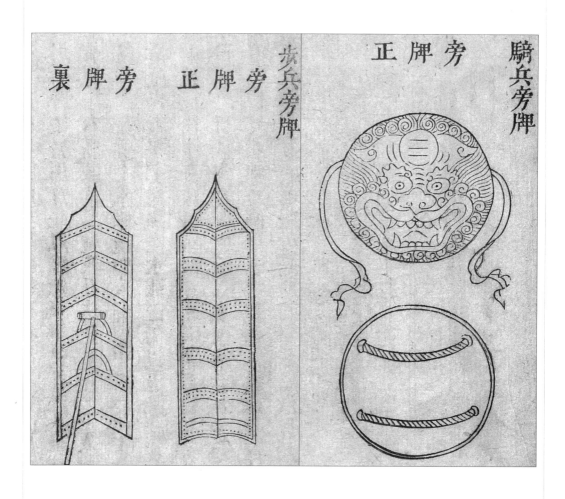

步兵旁牌、騎兵旁牌

并以木爲質，以革束而堅之。步兵牌長可蔽身，內施槍木，倚立於地。騎牌正圓，施於馬肘，左臂繫之，以捍飛矢。

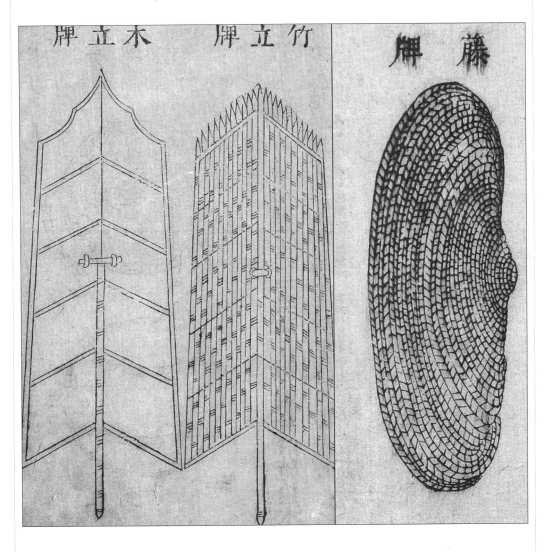

木立牌

高五尺，闊三尺，背施橫幅，連轉關拐子長三尺。

竹立牌

取厚竹條闊五分長五尺者，用生牛皮條編成。上銳下方，餘如木牌之制。一法用全生牛皮穿空以厚竹編之，尤堅，皆楯之類也。可以巡城，及敵棚上，以防火炮、火箭之類，亦以蔽人射外。

藤牌

藤牌手出福建漳州府龍溪縣，土名海倉等地方。此地山川風氣生人剛勇善鬥，重義輕生，故俱善用藤牌。

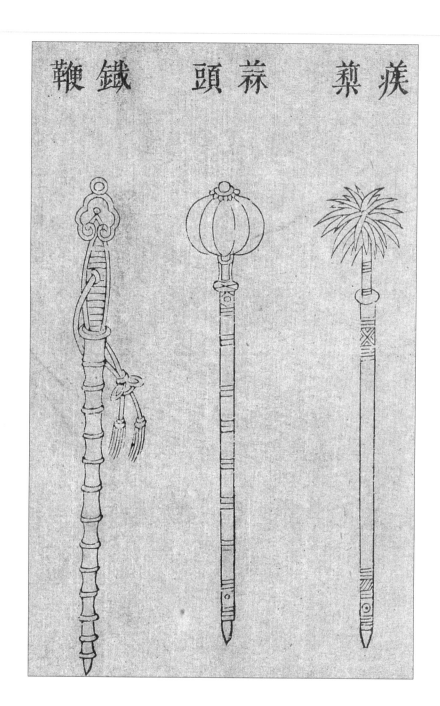

鐵鞭

短柄鐵鍊，皆骨朵類，特形制小异爾。

蒺藜、蒜頭

蒺藜、蒜頭，骨朵二色，以鐵若木爲大首，迹其意，本爲脉肫。脉肫，大腹也，謂其形如脉而大，後人語訛，以脉爲骨，以肫爲朵。其首形制不常，或如蒺藜，或如羔首，俗亦隨宜呼之。

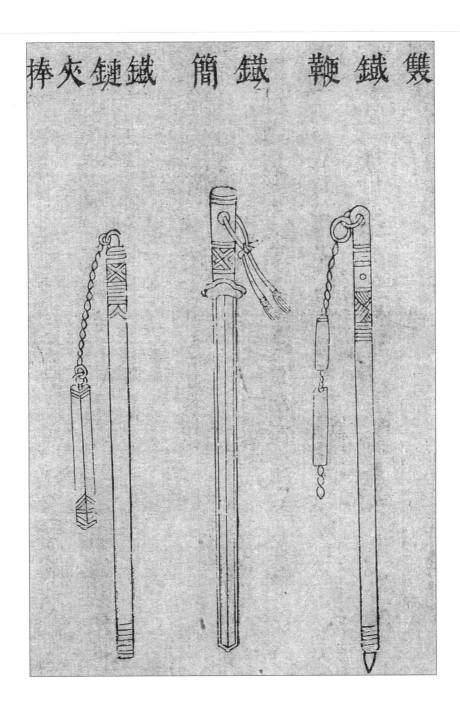

鐵鏈夾棒

　　本出西戎，馬上用之，以敵漢之步兵。其狀如農家打麥之枷，以鐵節之，利於自上擊下，故漢兵善用者巧於戎人。

鐵鞭、鐵簡

　　鐵鞭、鐵簡，兩色鞭。其形大小長短隨人力所勝用之。人有作四棱者，謂之鐵簡，言方棱似簡形，皆鞭類也。

棒

取堅重木爲之，長四五尺，异名有四：曰棒、曰棆、曰杵、曰杆。有以鐵裹其上，人謂訶藜棒。近邊臣施棒首施銳刃，下作倒雙鈎，謂之鈎棒。無刃而鈎者，亦曰鐵杌。植釘於上，如狼牙者，曰狼牙棒。本末均大者，爲杵。長細而堅重者，爲杆。亦有施刀鐏者，大抵皆棒之一種。

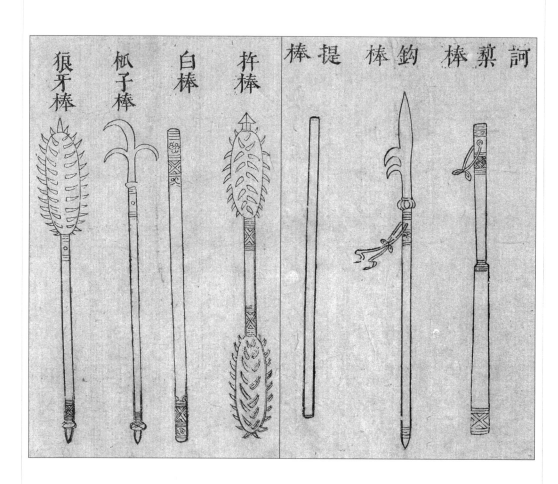

狼牙棒　杌子棒　白棒　杵棒　提棒　鈎棒　訶藜棒

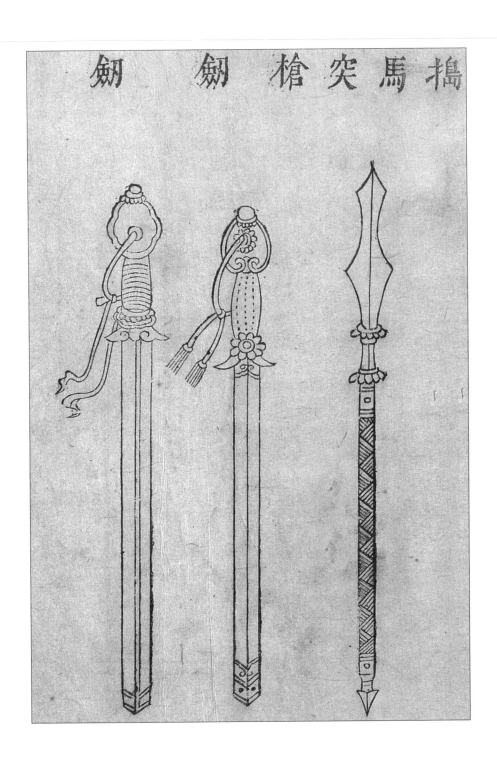

劍

飾有銀、鍮鑞石銅索之品,近邊臣乞製厚脊短身劍,軍頗便其用。

搗馬突槍

其狀如槍,而刃首微闊。

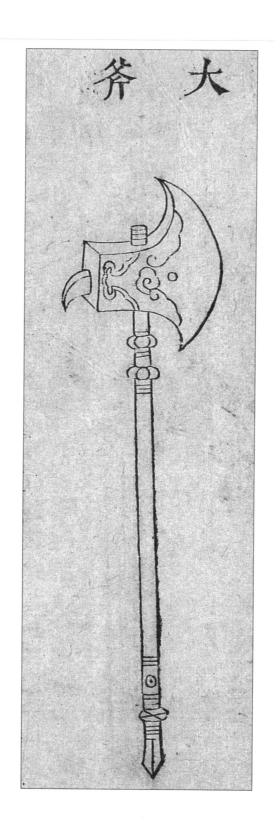

大斧

　　一面刃，長柯，近有開山、静燕、日華、無敵、長柯之名，大抵其形一耳。

刀

按，使刀，無如倭子之妙，然其刀法有數，藝高而能識破者，禦之無難，惟關王偃月刀，刀勢既大，其三十六刀法，兵仗遇之無不屈者，刀類中以此爲第一。馬上刀要長，須前過馬首、後過馬尾，方善。

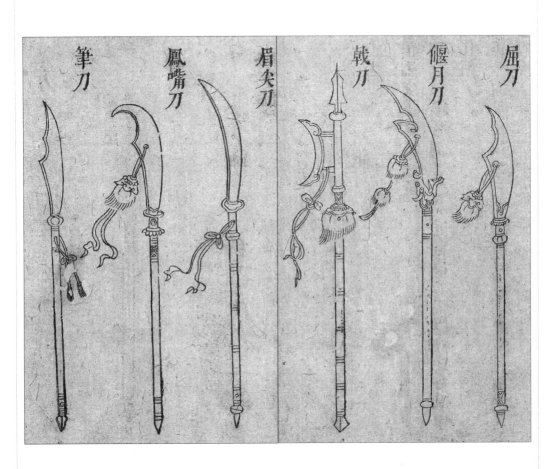

筆刀　鳳嘴刀　眉尖刀　戟刀　偃月刀　屈刀

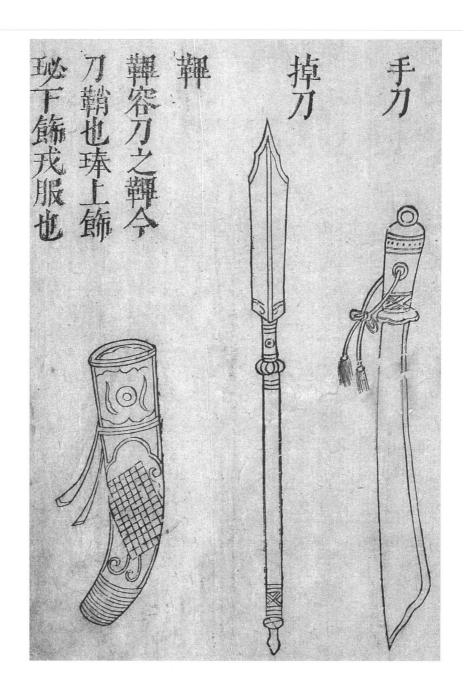

鞞

容刀之鞞，今刀鞘也。琫上飾玭，下飾戎服也。

手刀、掉刀

手刀，一旁刃，柄短如劍掉刀，刃首上闊，長柄，施鐏。屈刀，刃前銳，後斜闊，長柄，施鐏。其小別有筆刀。此皆軍中常刃。其間健鬥者，競為异製以自表，故刀則有太平、定我、朝天、開山、開陣、劃陣、偏刀、車刀、匕首一名，掉則有兩刃，山字之制，要皆小异，故不悉出。

槍

　　九色，其制：木杆，上刃下鐏，騎兵則槍首之側施倒雙鈎，倒單鈎，或杆上施環；步兵則直用素木或鵶項。鵶項者，以錫飾鐵嘴，如烏項之白，其小別有錐槍、梭槍、槌槍。錐槍者，其刃爲四棱，頗壯銳，不可折，形如麥穗，邊人謂爲麥穗槍。梭槍長數尺，本出南方，蠻獠用之，一手持旁牌，一手摽以擲人，數十步内中者皆踣。以其如梭之擲，故云：梭槍亦曰"飛梭槍"。槌槍者，木爲，圓首，教閲用之，近邊臣獻。太寧筆槍，首刃下數寸施小鐵盤，皆有刃，欲刺人不能捉搦也。以狀類筆故云。近有靜戎筆，亦其小异也。今不悉出。

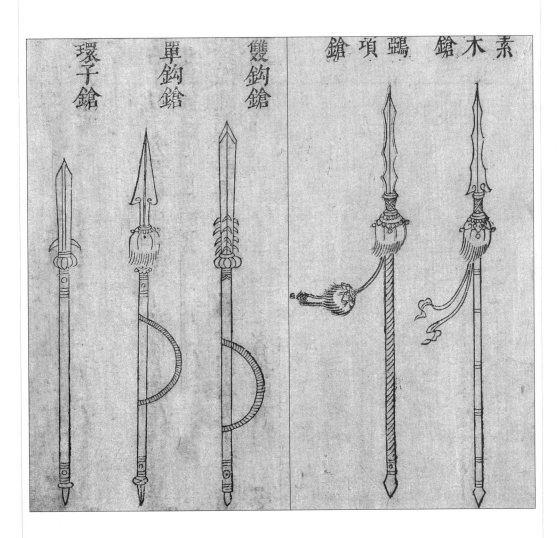

環子槍　單鈎槍　雙鈎槍　鵶項槍　素木槍

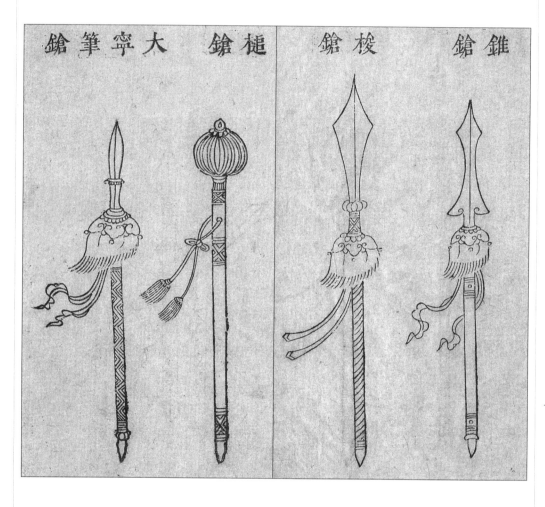

太寧筆槍　槌槍　梭槍　錐槍

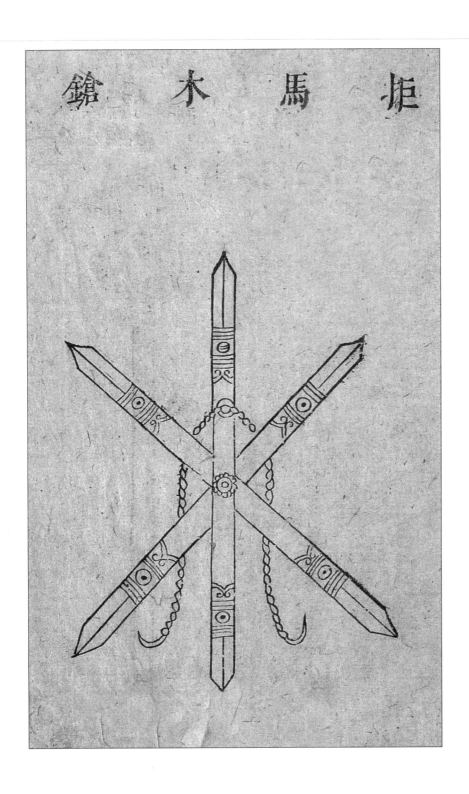

拒馬木槍

　　拒馬槍，其制以竹若木，三枝六首，交竿相貫。首皆有刃，植地輒立。貫處以鐵爲索，更相勾聯，或布陣立營，拒險塞空，皆宜設之，所以禦賊突騎，使不得騁，故曰拒馬。

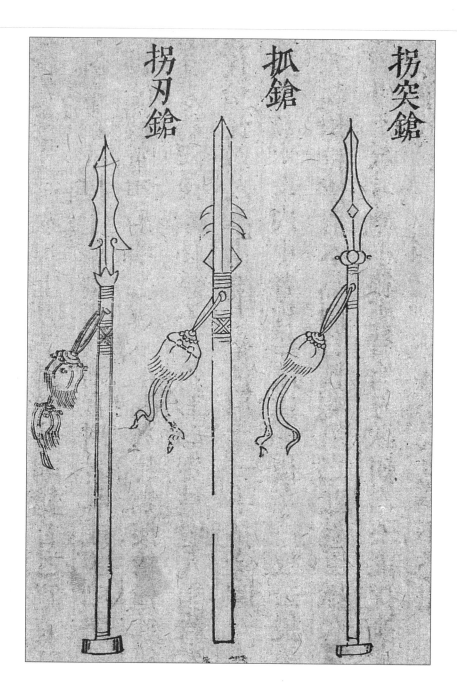

拐刃槍

杆長二丈五尺，刃連袴長二尺。後有拐，長六寸。

抓槍

長二丈四尺，上施鐵刃，長一尺，下有四逆須，連袴長二尺。

拐突槍

杆長二丈五尺，上施四棱麥穗，鐵刃連袴長二尺，後有拐。

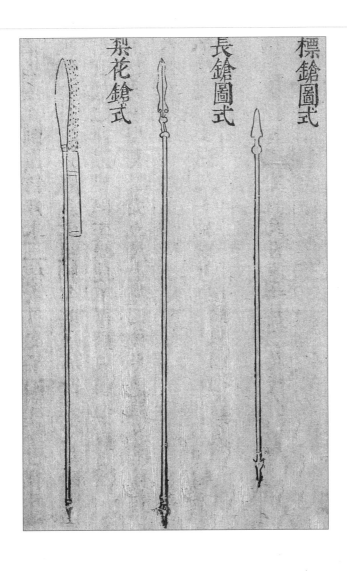

梨花槍

以梨花一筒，繫於長槍之首。臨敵時用之，一發可遠去數丈。人着其藥即死，火盡槍仍可以刺賊，乃軍前第一火具也。宋李全嘗用之，以雄山東。所謂"二十一年梨花槍，天下無敵手"是也。此法不傳久矣，布政司報效吏許國得其法而造之，嘗試之沈莊，果得其用。

長槍

後手要粗可盈把，庶有力。若細，則掌把不壯。槍腰要從根漸漸至頭而止，如腰粗則硬强不可拿，如腰細則軟而無力，雖手法之妙不能拿打他槍開去也。槍梢不可輒細，要自後漸細，方有力。最忌太重，重則頭沉不可舉動，是自棄槍也。槍頭重不可過兩。其杆，稠木第一，合木輕而稍軟次之。要劈開者，惟鋸開者紋斜易折，攢竹腰軟不可用。

標槍

或用稠木、細竹皆可，但前重而後輕，前稍粗而後稍細爲得法。
又云標槍非船相逼不可用，往下打更難准。

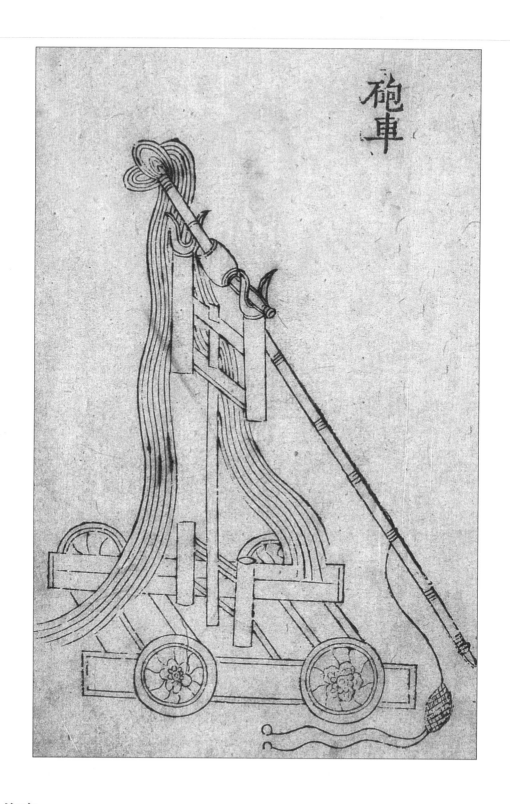

炮車

　　石炮車，大木爲床，下施四輪，上建獨竿，竿首施羅匡木，上置炮梢，高下約城爲准，推徙往來，以逐便利。其他放及用物一準常炮法。

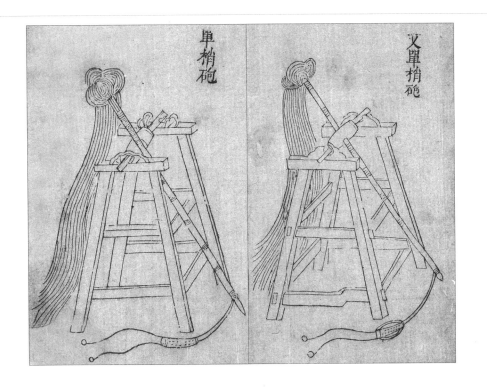

單梢炮

　　用前後腳柱四（前長一丈八尺，上出山口六寸，裹以鐵葉；後長一丈六尺五寸），上扇桄（長八尺五寸，除仰斜，留六尺五寸），下會桄（長一丈三尺，除仰斜，留九丈）。鹿耳四，夾軸兩端（長一尺一寸，闊五寸，厚三分）。軸一（長七尺，徑一尺），罨頭木二（長七尺，徑一尺），楔十六（長一尺八寸，闊四寸，厚三分），梢竿二（長二丈五尺，大徑四寸，小徑二寸八分），鴟頭一（長二尺五寸，闊二寸，厚三分），梢竿二（長二丈三尺，大徑四寸，小徑二寸也），鐵雙蠍尾一（長一尺二寸，重二斤），鐵束二（每個重七兩，圍七寸），狼牙釘十八，弦子二（長二丈五尺，十二子用麻一斤八兩），皮窩一（長四寸，闊六寸），扎索六（長五丈，每條用麻二斤八兩），拽索四十（長四丈，用麻四斤）。凡一炮，四十人拽，一人定放。放五十步外，石重二斤。守則設於城內四面，以擊城外寇。

　　又單梢炮，用腳柱四（長一丈，徑一尺二寸，仰斜三寸，從臀策頭至上扇桄五尺七寸），上扇桄二（長一丈，除斜，留六尺五寸），下扇桄二（長一丈五尺，除仰斜，留一尺，自上扇桄至此五尺九寸），上會桄二（長留一丈，除仰斜，留六尺五寸），下會桄二（長一丈六尺，除仰斜，留一丈二尺），軸一（長八尺，除仰斜，留五尺，作眼一，圓三寸，徑一尺一寸），鹿耳四，夾軸兩端（長一尺二寸，闊五寸，厚三寸），罨頭木二（長八尺，徑九寸），楔二十（長一尺八寸，闊五尺，厚三寸），梢一（長二丈六尺，大徑四寸，小徑一寸八分），鴟頭一（長二尺五寸，闊八寸，厚五寸），鵝項一（長五尺），梢竿一（長二尺四寸，徑六寸），鐵蠍尾二（長一尺二寸，每條重二斤八兩），鐵束四（每個重七兩，圍七寸），狼牙釘八，弦子二（長二丈五尺，十一子用麻三斤），皮窩一（長八寸，闊四寸），扎索九（長五丈，每條用麻二斤八兩），拽索四十五（長五丈，每條用麻五斤）。

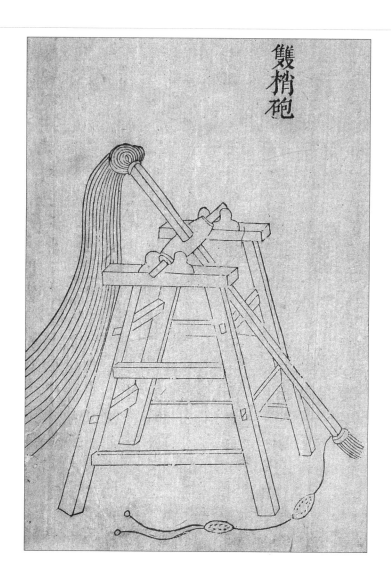

雙梢炮

用脚柱四（長二丈，徑一尺二寸，仰斜三寸。後髻篥頭至上扇桄三尺七寸），上扇桄二（長一丈，除仰斜，留六尺五寸），下扇桄二（長二丈五尺，除仰斜，留一丈一尺，自上扇桄至此一尺九寸），上會桄二（長一丈，除仰斜，留六尺五寸），下會桄二（長一丈六尺，除仰斜，留五尺。鑿孔二，圓四寸，徑一寸），鹿耳四，夾軸端（長一丈二寸，闊五寸，厚三分），罨頭木二（長八尺，徑七寸），楔二十（長一尺八寸，闊五寸，厚三寸），梢二（長二丈六尺，大徑四寸，小徑二寸八分），鴟頭木一（長二尺五寸，闊八寸，厚三分），鵝項一（長五尺五寸），极竿一（長二丈四尺，徑六寸），鐵蝎尾二（長一尺二寸，每條重二斤半），鐵束四（每個重七兩，圍七寸），狼牙釘十六，弦子二（長二丈五尺，每條十二子用麻三斤），皮窩一（長八寸，闊六分，如鞋底樣），扎索二十五（長五丈，每條用麻二斤半），拽索五十（長五丈，每條用麻五斤）。凡一炮，百人拽，一人定放。放八十步外，石重二十五斤。亦放火球、火雞、火槍、撒星石，放及六十步外。二炮守則於團敵馬面及瓮城內。

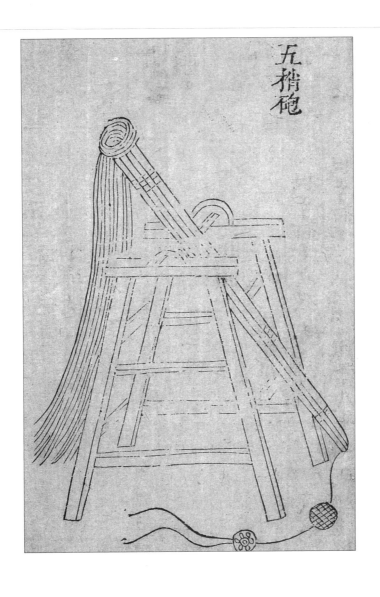

五梢炮

用脚柱四（長一丈二寸，徑一尺二寸，仰斜三寸。從觜篥頭至上扇桄，二尺七寸），上扇桄二（長一丈二尺，除仰斜，留八尺），下扇桄二（長一丈八尺，除仰斜，留一丈四尺。自上扇桄至此一尺九寸），上會桄二（長一丈三尺，除仰斜，留九尺），下會桄二（長一丈九尺，除仰斜，留一丈五尺），軸一（長九尺，除仰斜，留六尺五寸，徑一尺二寸），鹿耳四，夾軸（長一尺二寸，闊五寸，厚三分），罨頭木二（長九尺，方一尺，用軸，闊四尺八寸），楔二十（長一尺八寸，闊五寸，厚三寸），梢三（長一丈五尺，大徑四寸，小徑二寸八分），鴟頭一（長四尺，闊八寸，厚四寸），鵝項一（長五尺七寸），极竿二（長三丈五尺，大徑四寸，小徑二寸八分），鐵蝎尾二（長一尺五寸，每條重三斤），鐵束四（每個重八兩，圍七寸），狼牙釘十六，弦子二（長五丈，十二子用麻三斤），皮窩二（長一尺，闊八寸），繫索四十五（長五丈，每條用麻二斤半），拽索八十（長五丈，每條麻五斤）。凡一炮，百五十七人拽，二人定放。放五十步外，石重七十斤。二炮守具設於大城門左右，擊攻城人頭車。

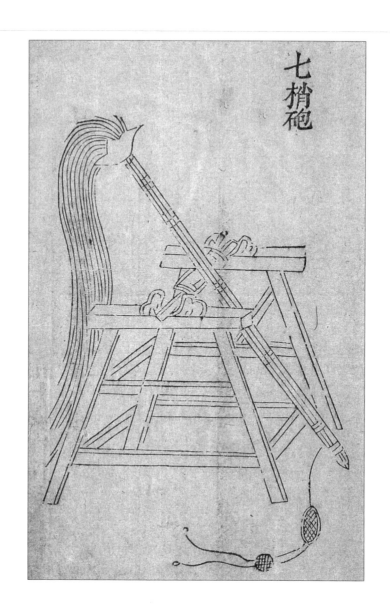

七梢炮

　　用脚柱四（長二丈一尺，徑一尺二寸，仰斜三寸。從臀篥頭至上扇桄，三尺七寸），上扇桄二（長一丈二尺，除仰斜，留八尺），下扇桄二（長一丈八尺，除仰斜，留一丈四尺。自上扇桄至此一尺九寸），上會桄二（長一丈三尺，除仰斜，留九尺），下會桄二（長一丈九尺，除仰斜，留一丈五尺），軸一（長九尺，除仰斜，留六尺五寸，徑一尺二寸），鹿耳四，夾軸兩端（長一丈二寸，闊五寸，厚三分），罨頭木二（長九尺五寸，自方一尺，用轉尺取方四尺八寸），楔二十（長一尺八寸，闊五寸，厚三寸），梢四（長二丈八尺，大徑四寸，小徑二寸八分），鴟頭一（長四尺，闊八寸，厚四寸），鵝項一（長五尺七寸），极竿三（長二丈五尺，大徑四寸，小徑七寸八分），鐵蝎尾二（長一尺五寸，每條重三斤），鐵束四（每個重八兩，圍七寸），狼牙釘十六，弦子二（長二丈八尺，十二子用麻三斤），皮窩一（長一尺二寸，闊一尺），扎索五十（長五十尺，每條用麻二斤半），拽索一百二十五（長五丈，每條用麻五斤）。凡一炮，二百五十人拽，二人定放。放五十步外，石重九十、一百斤。

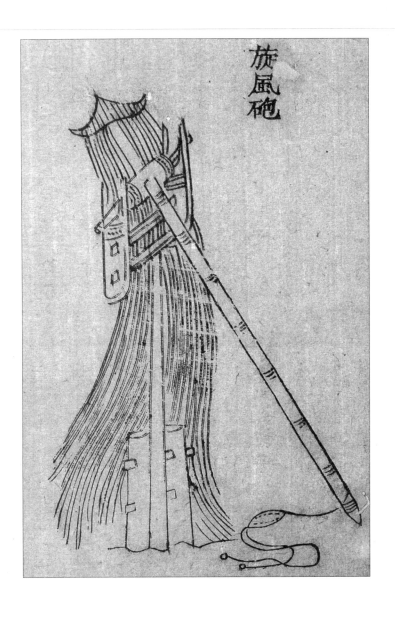

旋風炮

　　用衝天柱一（長一丈七尺，徑九寸，下埋五尺，別置夾柱木二），夾木二（長八尺五寸，闊八寸，厚四寸，山口各六寸），上下腰盤木二（長四尺五寸，闊一尺，厚五寸），軸一（長四尺五寸，徑八寸，兩頭用鐵葉裹拘），鐵仰月二（每個重十兩），梢一（長一丈八尺，大徑四寸，小徑二寸八分），鴟頭一（長一尺五寸，闊七寸，厚三寸），鐵蠍尾一（長一尺二寸，重一斤半），鐵束二（每個重七兩，圍七寸），狼牙釘八，弦子一（長二丈三尺，十二子用麻一斤八兩），皮窩一（長八寸，闊四寸，如鞋底樣皮用八重），扎索六（長四丈，每條用麻一斤半），拽索四十（長四丈，每條用麻四斤）。凡一炮，五十人拽，一人定放。放五十步外，石重三斤。其柱須埋定，即可發石。守則施於城上戰棚左右。

　　手炮，敵近則用之。炮竿一（長八尺），蠍尾一（長四寸），鐵環一，皮窩一（方二寸半，繫於竿上），用二人放，石重半斤。

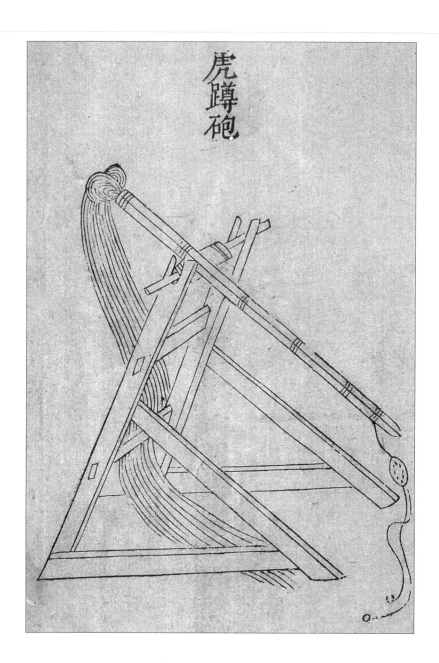

虎蹲炮

用前後脚柱四（前長一丈八尺，上出山口六寸，裹以鐵葉，後長一丈六尺五寸），下扇桄二（長八尺五寸，除仰斜，留四尺五寸），上會桄二（長八尺五寸，除仰斜，留四尺五寸），下會桄二（長一丈三尺，除仰斜，留九尺），軸一（長七尺，徑一尺），鼋頭木三（長七尺，徑一尺），楔十六（長一尺八寸，闊四寸，厚三寸），极竿一（長二丈三尺，大徑四寸，小徑二寸八分），鐵雙蝎尾一（長一尺二寸，重二斤），鐵束二（每個重七兩，圍七寸），狼牙鐵十八，弦子二（長二十五尺，十二子用麻皮一斤八兩），皮窩一（長八寸，闊六寸），扎索六（長五十尺，每條用麻二斤八兩），拽索四十（長四丈，每條用麻四斤）。凡一炮，七十人拽，一人定放。放五十步外，石重十二斤。

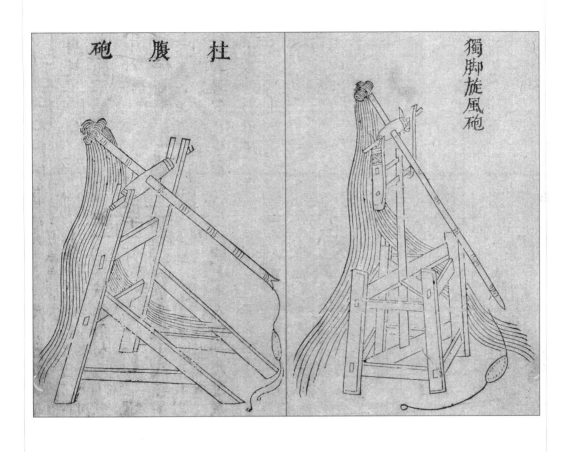

柱腹炮　獨脚旋風炮

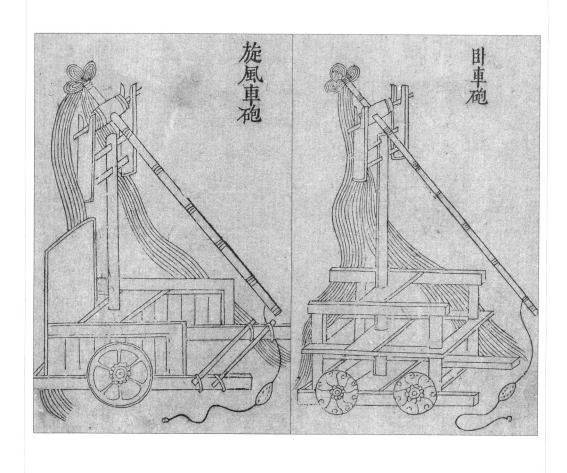

旋風車炮　卧車炮

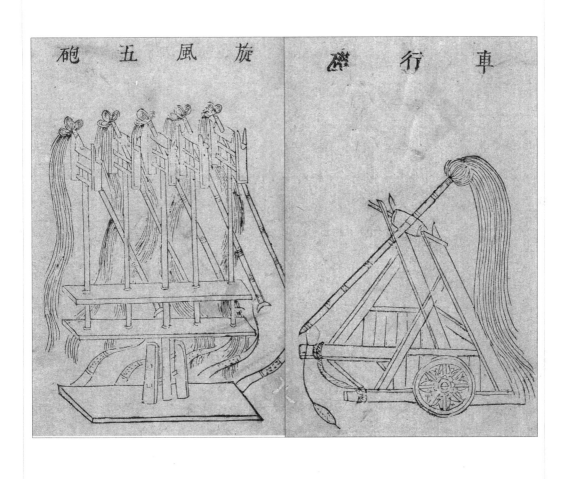

旋風五炮　車行炮

炮

凡炮，軍中之利器也，攻守師行皆用之。守宜重，行宜輕，故旋風、單梢、虎蹲，師行即用之，守則皆可設也。又陣中可以打其隊兵，中其行伍，則不整矣。若燔芻糧積聚及城門、敵棚、頭車之類，則上施大球、火鷂、大槍以放之（雄軍稍不可放，以其力小故也。其大球等，重及十二斤）。

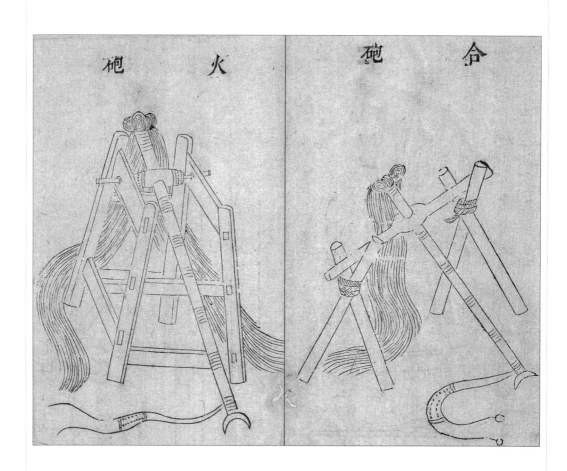

火炮　合炮

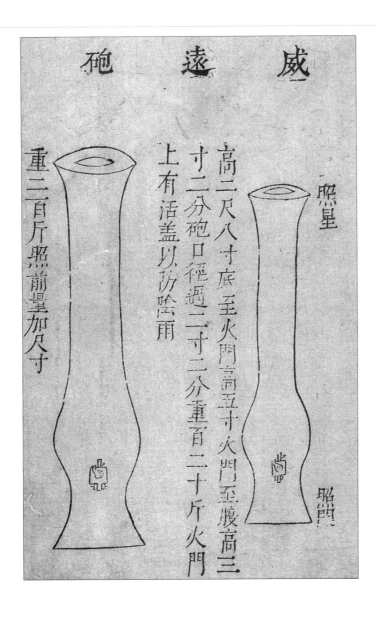

威遠炮

　　高二尺八寸，底至火門高五寸，火門至腹高三寸二分。炮口徑過二寸二分，重百二十斤。火門上有活蓋，以防陰雨。

　　每位重百二十斤，如一營三千人用十位，每位用人三名，騾一頭，人仍各帶銃棍一根，舊製大將軍炮周圍多用鐵箍，徒增斤兩，無益實用，點放亦多不準。今改為光素，名威遠炮，惟於裝藥、發火著力處加厚，前後加照星、照門。千步外皆可對照。每用藥八兩，大鉛子一枚，重三斤六兩；小鉛子一百，每重六錢。對準星門，墊高一丈，平放。大鉛子遠可五六里，小鉛子遠二三里。墊三寸，大鉛子遠十餘里，小鉛子四五里，闊四十餘步，若攻山險如川廣。各門炮重二百斤，墊五六寸，用車載行。大鉛子重六斤，遠可二十里。視世之所名千里雷，猶輕便，倭虜營中或將近我營，晝夜各先發大鉛子數枚，令驚潰。若欲誘賊，至用後連炮，則此炮在連（炮前）後發可也。此炮不炸不大後坐，就近手可點放，觀後製法與藥去之速，始之此與地雷等炮的可用。

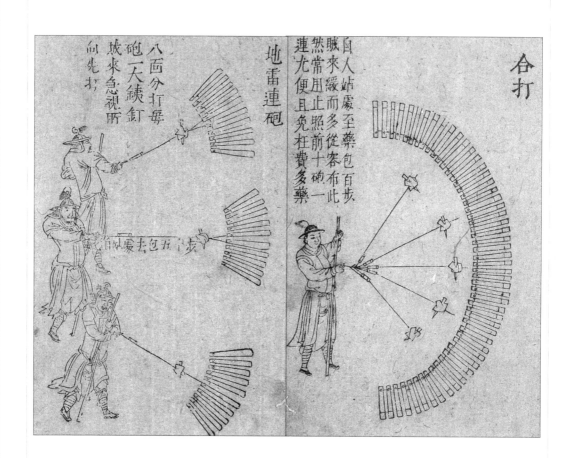

地雷連炮

八面分打，每炮一大銕釘。賊來急視所向先打。

合打

自人站處至藥包百步，賊來緩而多從容，布此。然常用止照前十炮一連尤便，且免枉費多藥。

每位重二十斤，十位一連，如一營三千人用三十連，每連用人十五名，人仍各帶銃棍或劍槍、火槍一根。舊炮點放易後坐傷吾人馬，且擺動常苦不準。今改身加長尾，加重前後，用照星、照門，以鐵大釘貫其環中，不坐不擺，亦不用鐵箍，比舊製力大而準。初擬用火櫃，今改走綫以發火、扁綫以傳火，尤便。各司一件，臨時頃刻可布。每用藥二兩，墊高一寸。大鉛子一枚重八兩，遠四五里；小鉛子一枚重三錢，遠二三里，闊三五十步。

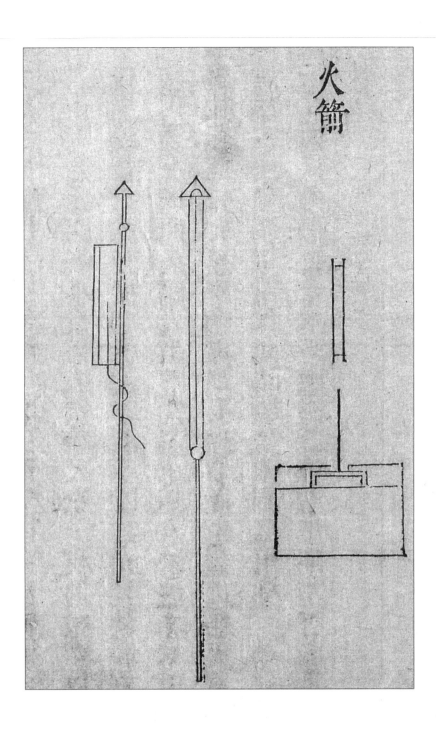

火箭

　　火箭亦水陸利器，其功不在鳥銃下。但造者無法，放者無法，人鮮知此器之利也。大端造法有二：或造成用鑽鑽綫眼，或用鐵杆打成自然綫眼，但鑽者不如打成者妙。鑽易而打成費，手匠人多不肯用打成之法，其肯綮全係於綫眼之歪正、深淺，杆要直，翎要勁，羽長而高。褙筒用礬紙間以油紙，夏不走硝，可留二年，此物最不耐久收也。
　　又云，火箭隻着棚帆當中一點打去，常高中則不可救，低易救。

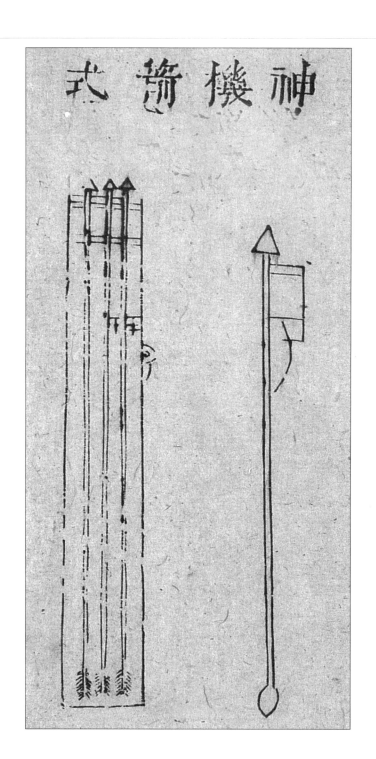

神機箭式

　　神機箭造法：礬紙爲筒，內入火藥，築令滿實。另置火塊，油紙封之，以防天雨。後鑽一孔，裝藥綫，用箭竹爲幹。鐵矢簇如燕尾形，末裝翎毛。大竹筒入箭二矢或三矢，望敵燃火，能射百步。利順風，不利逆風。水陸戰皆可用，用之水戰能燔舟篷，用之陸戰能毀巢穴，中毒必死。

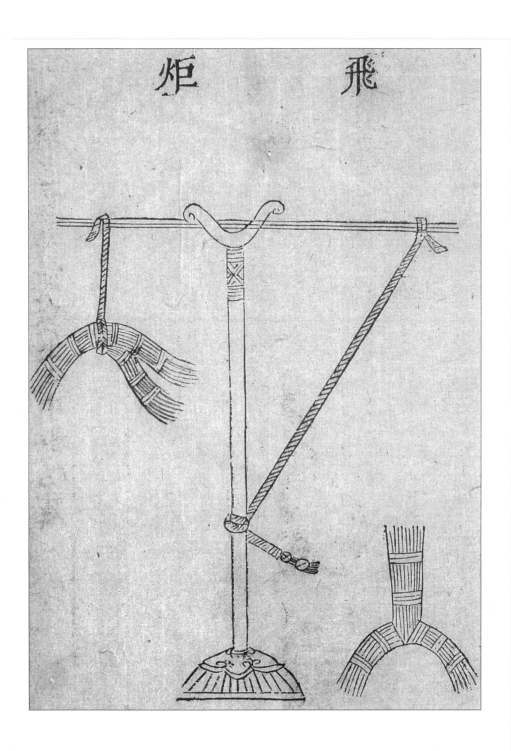

飛炬

如燕尾炬。城上設桔橰，以鐵索縋之下，燒攻城蟻附者。

燕尾炬

束葦草，下分兩岐，如燕尾，以脂油灌之。發火，自城上縋下，騎其木驢板屋燒之。

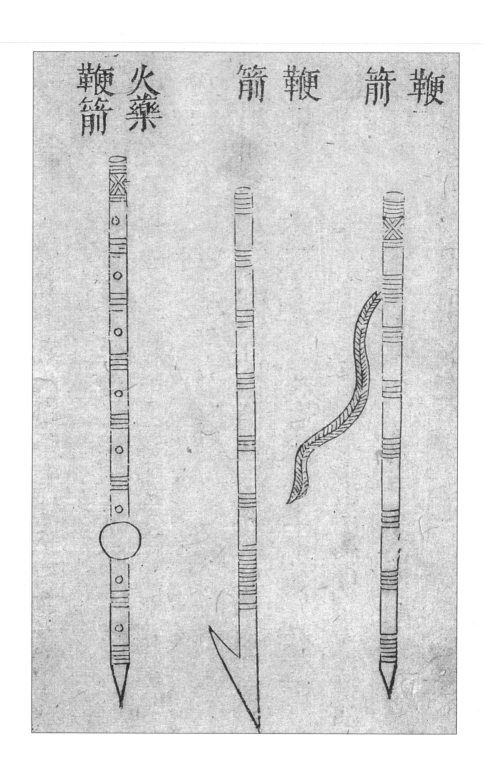

鞭箭

用新竹,長一丈,徑寸半,爲竿。下施鐵索,梢繫絲繩六尺。別削勁竹爲鞭箭,長六尺,有鏃。度正中,施一竹臬(亦謂之鞭子)。放時,以繩鈎臬,繫箭於竿,一人搖竿爲勢,一人持箭末激而發之。利在射高,中人如短兵。放火藥箭,則如樺皮羽,以火藥五兩貫鏃,燔而發之。

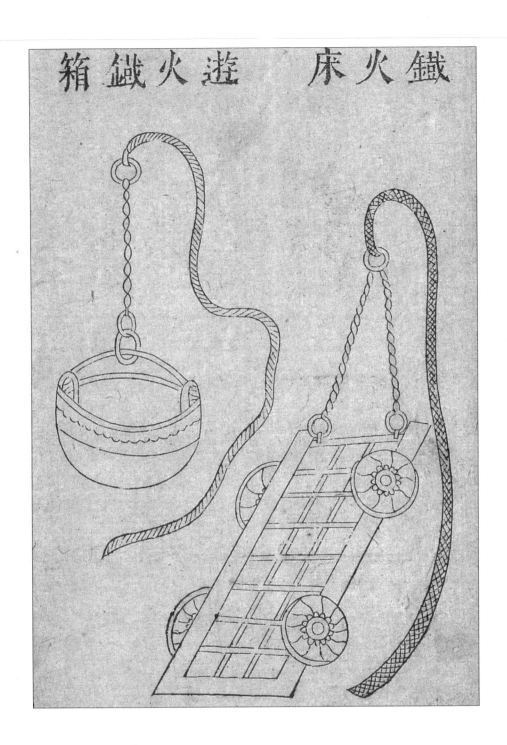

鐵火床

製用熟鐵，長五六尺，闊四尺。下施四木輪，以鐵葉裹之，首貫二鐵索，上縛草火牛二十四束，自城縋下，燒灼攻城者，并可夜照城外。

游火鐵箱

游火箱，以熟鐵如籃形，盛薪火，加艾蠟，以鐵索縋下，燒灼穴中攻城人。

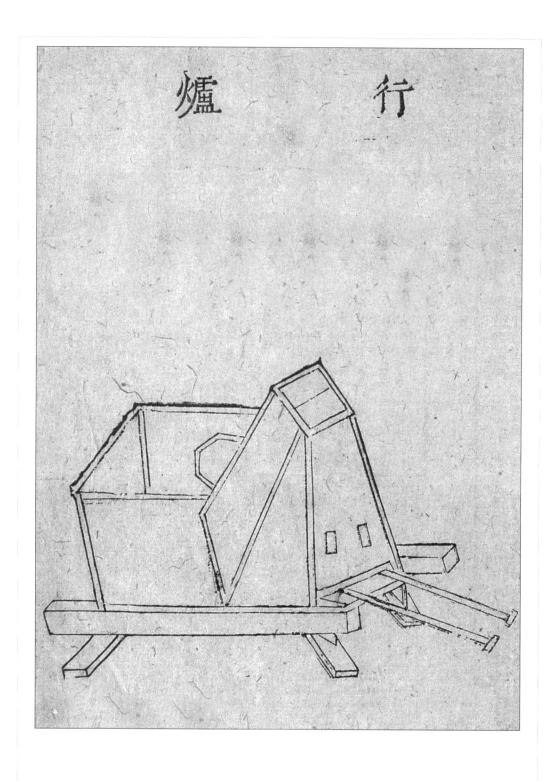

行爐

熔鐵汁，舁行於城上，以潑敵人。

蒺藜火球

　　以三枝六首鐵刃，以火藥團之。中大麻繩，長一丈二尺，外以紙并雜藥傅之，又施鐵蒺藜八枚，各有逆須。放時，燒鐵錐烙透，令焰出（火藥法：用硫黄一斤四兩，焰硝二斤半，粗炭末五兩，瀝青二兩半，乾漆二兩半，搗為末；竹茹一兩一分，麻茹一兩一分，剪碎，用桐油、小油各二兩半，蠟二兩半，熔汁和之。外傅用紙十二兩半，麻一十兩，黄丹一兩一分，炭末半斤，以瀝青二兩半，黄蠟二兩半，熔汁和合，周塗之）。

引火球

　　以紙為球，內實磚石屑，可重三五斤。熬黄蠟、瀝青、炭末為泥，周塗其物，貫以麻繩。凡將放火球，隻先放此球，以準遠近。

竹火鷂

編竹爲束眼籠，腹大口狹，形微修長。外糊紙數重，刷令黃色。入藥一斤，在內加小卵石，使其勢重。束稈草三五斤爲尾。二物與球同，若賊來攻城，皆先炮放之，燔賊積聚及驚隊兵。

鐵嘴火鷂

木身鐵嘴，束稈草爲尾，入火藥於尾內。

火楼

放猛火油,以熟铜为柜,下施四足,上列四卷筒,卷筒上横施一巨筒,皆与柜中相通。横筒首大尾细,尾开小窍,大如黍粒,首为圆口,径寸半。柜傍开一窍,卷筒为口,口有盖,为注油处。横筒内有拶丝杖,杖首缠散麻,厚寸半,前后贯一铜束约定。尾有横拐,拐前贯圆拚,入则用闭筒口,放时以杓自沙罗中挹油注柜窍中,及三斤许,筒首施火楼注火药于中,使然(发火用烙锥);入拶丝,放于横筒,令人自后抽杖,以力戞之,油自火楼中出,皆成烈焰。其挹注有椀、有杓;贮油有沙罗;发火有锥;贮火有罐,有钩锥、通锥,以开筒之壅塞;有铃以夹火;有烙铁以补漏(通柜筒有罅漏,以蜡油青补之。凡十二物,除锥、铃、烙铁外,悉以铜为之)。一法:为一大卷筒,中央贯铜胡卢,下施双足,内有小筒相通(亦皆以筒为之),亦施拶丝杖,其放法准上。凡敌来攻城,在大壕内及傅城上颇众,势不能过,则先用藁秸为火牛縋城下,于踏空版内放猛火油,中人皆糜烂,水不能灭。若水战,则可烧浮桥、战舰,于上流放之(先于上流簸糠秕熟草,以引其火)。

横筒　拶丝杖　火罐

火鈴　烙錐　烙鐵　注碗　杓　沙羅

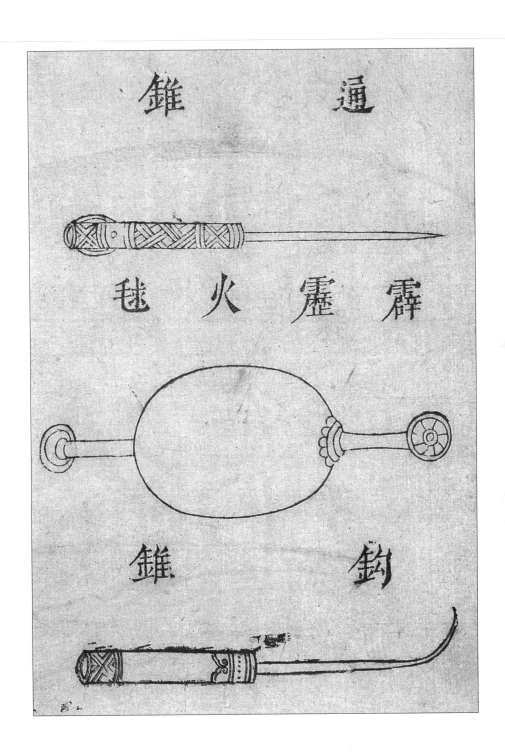

通錐、霹靂火球、鈎錐

　　霹靂火球，用乾竹三兩節，徑一寸半，無罅裂，有存節，勿透，用薄瓷如鐵錢三十片，和火藥三四斤，裹竹爲球，兩頭留竹寸許，球外加傅藥（火藥外傅藥，注具《火球說》）。若賊穿地道攻城，我則穴地迎之，用火錐烙球，開聲如霹靂，然以竹扇簸其烟焰，以薰灼敵人（放球者合甘草）。一說用乾艾一石燒烟，亦可代球。

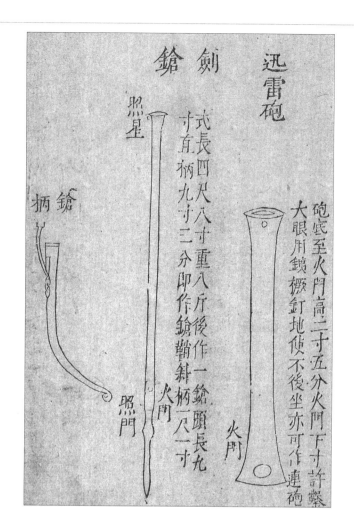

迅雷炮

炮底至火門高二寸五分，火門下寸許，鑿大眼，用鐵撅釘地，使不後坐，亦可作連炮。每位重十餘斤，如一營三千人，用一百位。每位用人二名，人仍各帶銃棍一根，其制大約與地雷連炮同，用佐威遠、地雷各炮。

劍槍

式長四尺八寸，重八斤，後作一槍頭，長九寸，直柄九寸三分，即作槍鞘，斜柄一尺一寸。

劍槍用人一名。其器甚長，照甚準，發甚利，亦用佐威遠、地雷各炮。或遇强敵，或某面受敵最急，或虜有可乘，或招其頭腦所向諸夷，視以進止者，臨敵調集數十餘位攢打，一招應發而斃，殲滅其渠魁，摧其耳目，虜所大忌，可使不戰而遁。其制通身是鐵，把內藏槍，可當短兵槍棍，一器而兼三器之用，專備出奇制勝。每用藥三錢，鉛子一枚，重三錢。平放遠二百餘步，與銃棍、火槍相間攻打，蓋恐賊忽至可急用也。總之，近攻不如遠攻，遠攻而廣逾里，遠逾一二十里，利之利者也。一人敵不如萬人敵，萬人敵而一發可數十炮，中可數千萬人，利之利者也。用刀不如用棍，用棍而先以棍，間以槍，又以火，利之利者也。

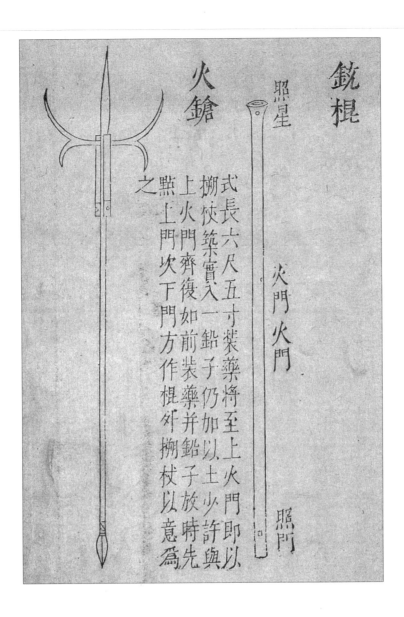

火槍

　　制長七尺，槍頭長尺許，木柄下有鐵鑽，兩邊叉上作鉤邊連夾槍。有二噴筒，用時先放一筒，藥綫引轉復放一筒。

　　式長六尺五寸，裝藥將至上火門，即以捌杖築實，入一鉛子，仍加以土少許與上火門齊，復如前裝藥并鉛子，放時先點上門，次下門，方作棍外捌杖，以意爲之。

銃棍

　　每位重十斤，用人一名，如一營三千人，用六百領放威遠、地雷、迅雷等炮，餘二千四百名令十之五各帶銃棍一根，十之五帶火槍、劍槍若干，銃棍蓋視舊悶棍而酌之也，亦用星門。上身全用鐵，如鳥銃，或一發，或再發。下身鐵連心，外用竹籚漆包裹，緩則發，後再裝藥，急則作悶棍以擊，一器而兼二器之用。每用藥三錢，鉛子一枚，重三錢。平放二百餘步，藥待臨放時方裝，以防不虞。

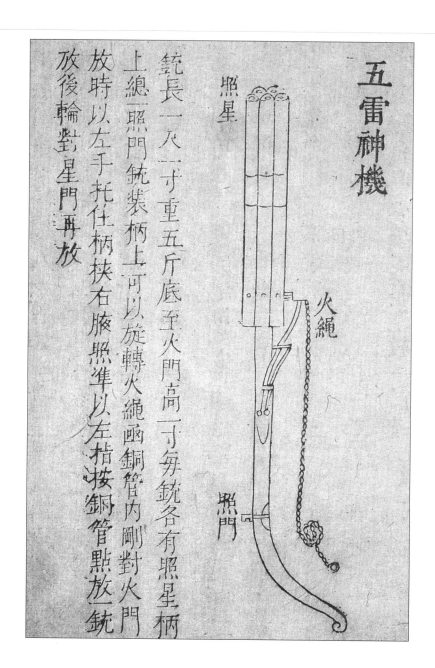

五雷神機

　　銃長一尺一寸，重五斤，底至火門高一寸。每銃各有照星，柄上總一照門。銃裝柄上，可以旋轉，火繩函銅管內，剛對火門放時，以左手托住，柄挾右腋照準，以左指按銅管，點放一銃。放後輪對星門，再放。
　　每位人二名，帶銃棍一根，每發用藥二錢，鉛子一枚，重一錢五分。遠一百二十步，各鎮所用火器，惟三眼槍最勝。一器三發，可以備急，然多而不準。倭奴鳥銃前後星門對準方發，極稱利器。然準而不多，一發後旋即無用。今酌量於二者之間製爲二器，前後星門一準倭奴鳥銃，而加以三眼五眼，其機則更易使。點放由人，前後對準星門，平放，一百三十步命中。

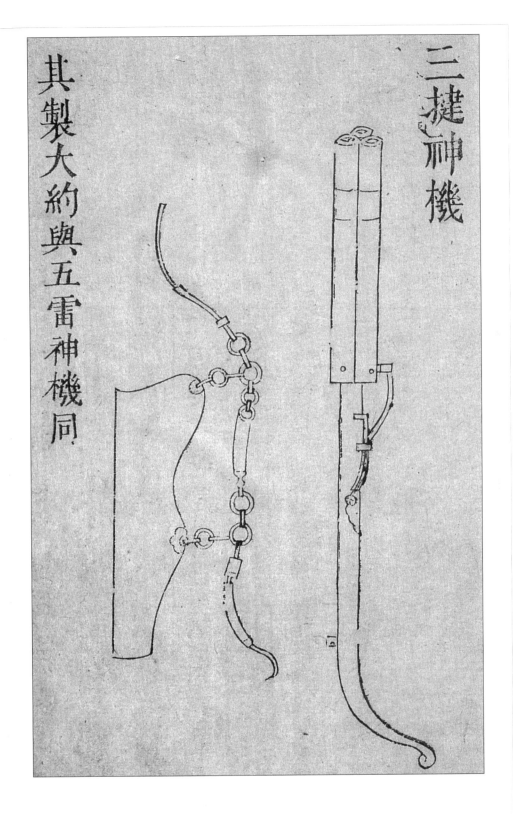

三捷神機

其制大約與五雷神機同。

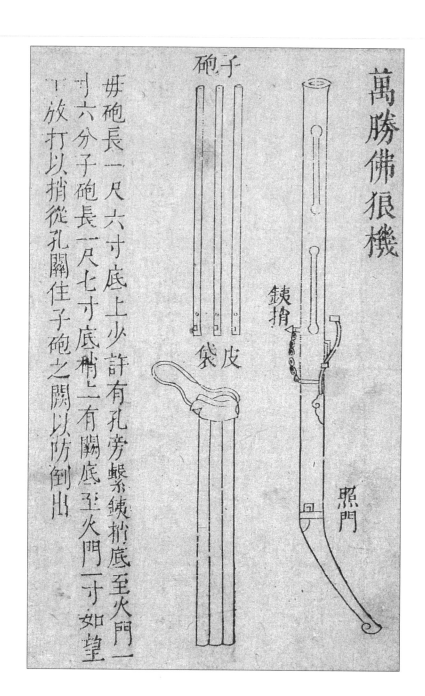

萬勝佛狼機

母炮長一尺六寸，底上少許有孔。旁繫鐵捎，底至火門一寸六分。子炮長一尺七寸，底捎上有關，底至火門一寸，如望下放打以捎，從孔關住子炮之關，以防倒出。

每位人三名，仍各帶銃棍一根。此器蓋仿佛狼機，而略爲更易者也。佛狼機重大而利於船，不利於步騎，且提炮短小氣泄無力，今改子炮。子炮，三套九位，身長，氣全而有力，一裝一放，循環無端。照星、照門如前法。平放二百餘步命中，每用藥三錢，鉛子一枚，重三錢以上，俱佐威遠與連炮。

鑽架

先於地穿穴深四尺，周圍三丈六尺，穴上作架，其架用堅木立四柱，長一丈二尺，徑過一尺。柱頂作十字木冒頭管，往下尺許，鑿槽路長四尺，仍作一十字，義嵌槽路中，出笋加拴，勿令出入，可上可下。其槽空處俱用木板墊起，俟炮鑽深，漸次而下。其十字中央，朝下嵌一大鐵臼，臼下即大鋼鑽，鑽形方，長七尺，鑽半身有孔，貫以鐵杆，長六尺。仍用堅木二條，長丈餘約鐵杆大小鑿槽，夾鐵杆於中不露，兩頭用鐵箍，以人扶，可推轉。四柱自下高尺許，作十字。義中央鑿孔，再上一尺五寸，亦復如是。十字上加厚木圓盤，可四柱大。上容鑽炮，人行盤下。依圍壘墻三面，盤心鑿孔，鑲鐵圈，圈旁各有二橫釘嵌入盤，以防轉動。孔連下二十字，以炮架孔中，炮頂上接鑽頭，人推鑽腰鐵杆，如磨旋轉，鑽漸下而炮塘自通盤中。稍旁作一孔，大可容人，人立穴下，透半身於盤上，時加油以利鑽。

地涌神槍

制用堅木作框當，長四尺五寸，橫二尺二寸四。當四孔，孔下旁釘鐵環。製小鋼槍四根，槍刃布孔中，不露槍尾。繫繩貫環中，一端繫浮板，後於地穿穴，深數尺，以當埋與地平。製浮板可框心大，當旁置巧機，令板與當平。馬踏浮板，機發，板下，槍從孔起。預聞有警，先於賊來要路邊、城營前俱可埋伏，費用不多，一件勝如十軍。若損一件，即令補造，方見實用。

摑足殺馬風鐮

用堅木作圈，圍札槍鐵釘一十二個，長三寸三分，竹釘亦可代之。上繫極快風鐮一張，重十兩，與地涌神槍兼伏邊外、營前俱可用。若虜恃驍侵犯，先將馬足摑住，痛必驚跳，鐮舞，自砍虜，破腿折虜之所恃者馬，馬傷虜驚，我兵乘此擒之矣。

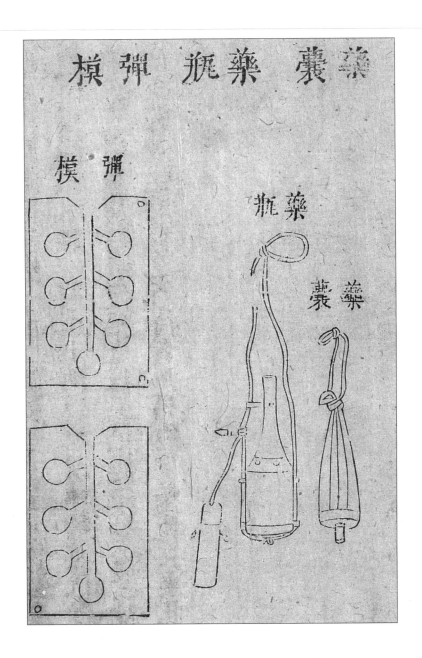

彈模

以石爲之，用二扇，有二笋卯，鑄時用繩拴定。

藥瓶

用銅管內約定火藥，分兩頸下。銅片爲閘，用時以指抵瓶口開閘，傾藥滿管，閉閘，傾入銃內。

藥囊

用布，木底，下留孔，以木塞住。裝藥，去塞，罩藥瓶上，一傾便滿，俱取簡便。

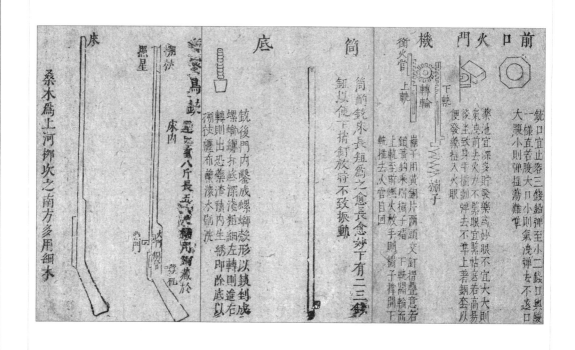

嚕蜜鳥銃

鳥銃，惟嚕蜜最遠最毒。又機昂起，倭銃機雖伏筒旁，又在床外，不便收拾。今置機床内，拔出之則前，火然自回。如遇陰雨，用銅片作瓦覆之。此中書趙士禎得之朵思麻而润色之者。

連床重八斤，長五六尺，機用銅，藏於床内。

桑木爲上，河柳次之，南方多用細木。

筒酌銃床長短爲之，愈長愈妙。下有二三錢鈕，以便下揹釘，放時不致振動。

銃後門内鑿成螺蛳殼形，以鐵銼成螺蛳纏扣底，深淺粗細。左轉則進，右轉則出。恐藥渣積内生銹，即除底，以搦杖纏布，蘸滾水刷洗。

銃口宜止容三錢鉛彈，至小二錢，口與腹一樣直。若腹大口小，則氣泄彈去不遠；口大腹小，則彈摇蕩難準。

藥池宜深，多貯發藥爲妙。眼不宜大，大則氣泄，前去火力不緊，眼宜緊貼底，若高易後坐，致身手摇動，彈去不準。上着銅套以便發藥摇入火眼。

栅子用黄銅片，兩頭交釘、摺疊，意若鎖簧，鈎來則栅子摺。下軌關輪而上軌至前。燃火放手，則栅子撐開，下軌推去，火管自回。

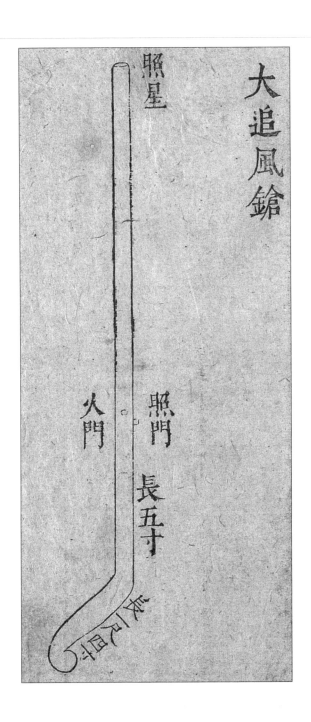

大追風槍

式長四尺四寸,重十八斤,除四尺四寸外,後長五寸八,柄内枘長一尺九寸。

每位用人二名,一名執槍照準,則一名執火繩。槍用三足鐵柱,其器甚長且利便,發而能遠。遇敵營,四面各用數十位,或先以此驚賊,或先以地雷、連炮、迅雷、三捷、五雷等器打敗賊勢,俟賊潰奔,以此同威遠炮追賊,使其不敢再來,以乘我亂。每用藥六錢,鉛子一枚,重六錢五分,平發二百餘步,高發十餘里,此真萬勝難敵之長技也。

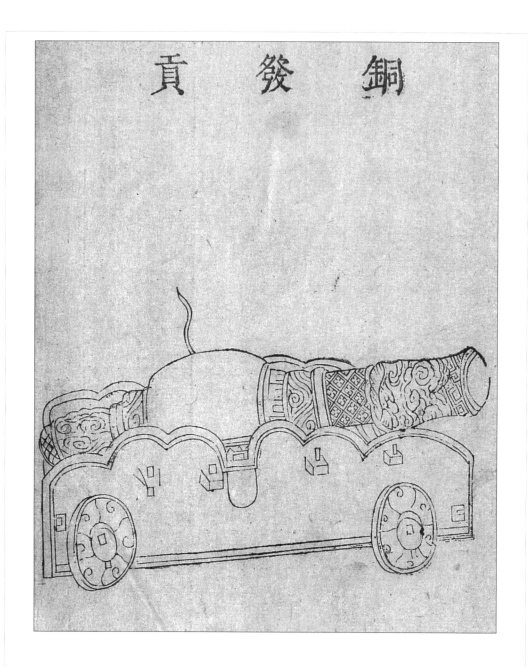

銅發貢

每座約重五百斤，用鉛子一百個，每個約重四斤，此攻城之利器也。大敵數萬相聚，亦用此以攻之。其石彈如小斗大，石之所擊觸者無能留存。牆遇之即透，屋遇之則摧，樹遇之即折，人畜遇之即成血漕，山遇之即深入几尺。不但石不可犯而已，凡石所擊之物，轉相搏擊，物亦無不毀者。甚至人之支體、血肉被石濺去，亦傷壞。又不但石子利害而已，火藥一爇之後，其氣能毒殺乎人，其風能煽殺乎人，其聲能震殺乎人，故欲放發鑛，須掘土坑，令司火者藏身後燃藥綫，火氣與聲但向上衝，可以免死。

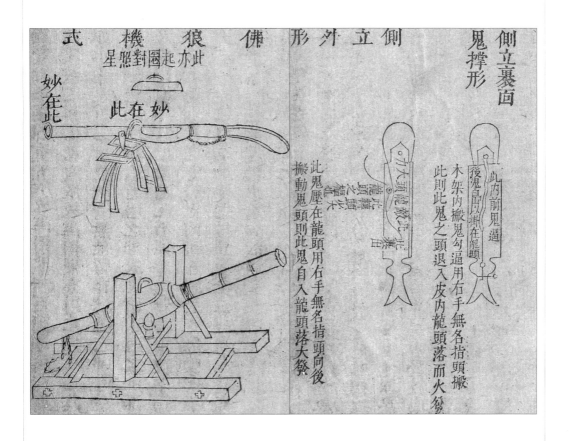

佛狼機

其銃以鐵爲之，長五六尺，巨腹長頸，腹有長孔，以小銃五個，輪流貯藥，安入腹中放之。銃外又以木包鐵箍，以防决裂。海船舷下，每邊置四五個，於船艙内暗放之。他船相近，經其一彈，則船板打碎，水進船漏，以此橫行海上，他國無敵。時因征海寇，通事獻銃一個并火藥方。此器曾於教場中試之，止可百步，海船中之利器也，守城亦可，持以征戰則無用矣。　　後汪誠齋鋐爲兵部尚書，請於上，鑄造千餘發與三邊。其一種有木架，而可低、可昂、可左、可右者，中國原有此制，不出於佛郎機。

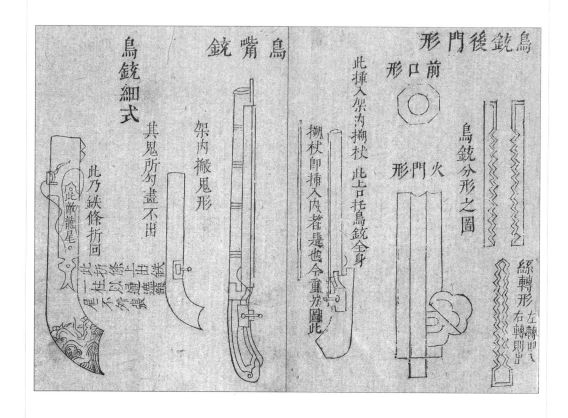

鸟嘴铳

造铅锡铳者，须知炼铁。盖中原有渣滓夹杂，须煅炼不已。融尽渣滓，底於精纯，方免脆折爆碎之患。故十斤而炼一斤者为上，十斤而炼五斤者次之。其管欲圆而净，其臬欲端而直，司铳者须择手足便捷之人，临敌装药入牌，觇臬爇火庶不迟懼。若但见臬而不见管，则失之仰；但见管而不见臬，则失之俯，皆不能中也。此器令人类并立而用之，远攻非也，须近敌乃用。长短兵相夹，乘势速往，使贼避铳，目睫闭眩之间，而我兵已入其队中矣。铅锡铳之妙，全在此也。若恃以攻敌，不亦谬乎。

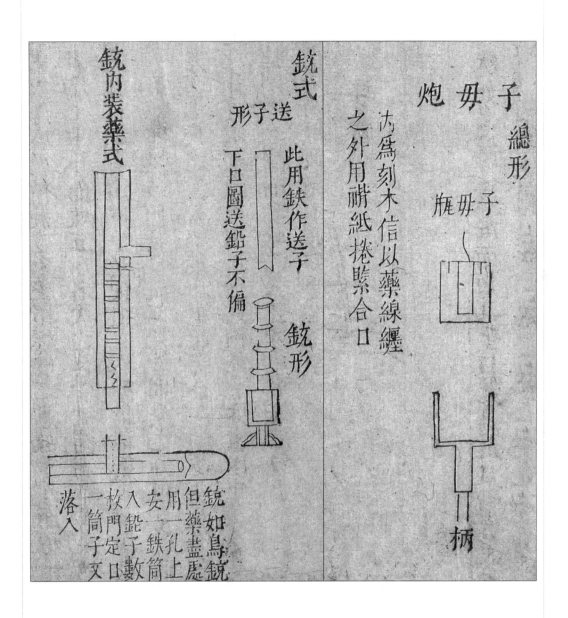

銃

如鳥銃，但藥盡處用一孔，上安一鐵筒，入鉛子數枚門定口，一筒子又落入。

子母炮

內爲刻木信，以藥綫纏之，外用褙紙捲緊合口。

此用驚營，或夜間遠遠放入賊壘，少停於賊壘中。銃發，無制之兵、烏合之衆，奪氣之寇，勢必驚惶，我得乘之。此器是妙。

一窩蜂

其狀如鳥銃之鐵幹而短，其管口比鳥銃口稍寬，容彈百枚，燃藥則彈齊出，遠去四五里。鳥銃所發止於一彈，所中止於一人。中則傷人，不中則無所傷矣。一窩蜂一發百彈，漫空散去，豈無中傷者乎？其力量真可以爲佛郎機之亞，但佛郎機器重難帶，一窩蜂輕於鳥銃，以皮條綴之，一人可佩而行。戰時以小鐵足駕地，昂其首三四寸，蜂尾另用一小木椿釘地止之，誠行營之利器也。若欲爲坐營之用，則以木床載於營門，床身左右各置二輪，以便進退，可以爲守營之寶。

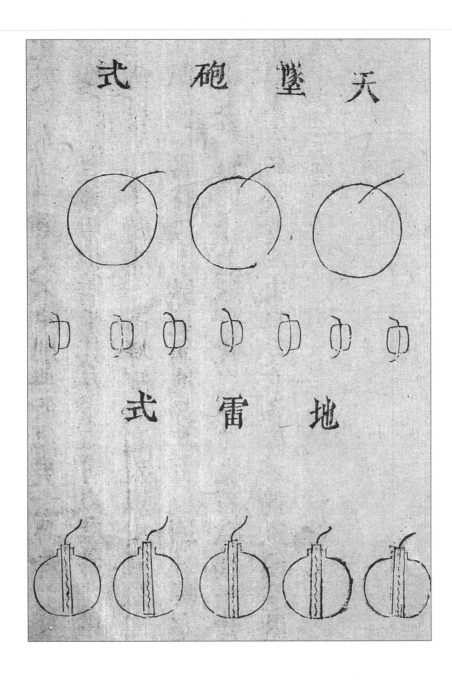

天墜炮

其大如斗，用法升至半天，墮於賊巢，震響如雷。黑夜令賊自亂相殺。內有火塊數十，能燒賊之營寨，必不能救。

地雷

以生鐵鑄成，實藥斗許，檀木砧，砧至底。砧內空心，裝藥綫一條，擇寇必由之地，掘地作坑，連連數十，埋地雷於坑中，內用小竹筒通藥綫，土掩如舊，機關藏火。賊不知而踏動，則地雷從下震起，火焰沖天，鐵塊如飛蝗，着人即死，乃孔明之秘器也。

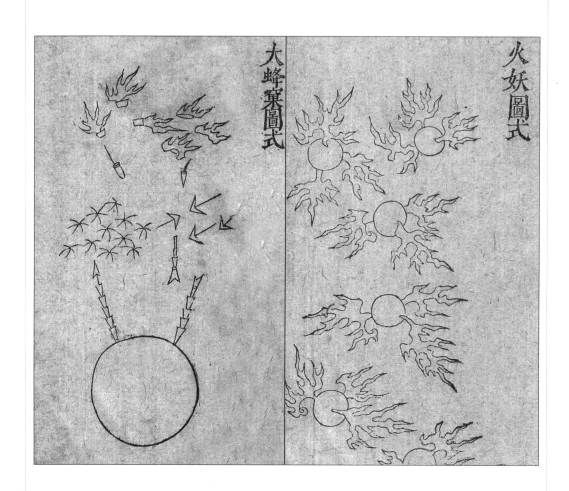

大蜂巢

大蜂巢，戰守、攻取、水陸不可無者。奪心眩目，警膽傷人，製宜精妙，此兵船第一火器也。

火妖

紙薄，拳大，內蕩松脂，入毒火。外煮松脂、櫧油、黃蠟，燃火拋打烟焰蔾戳脚。利水戰、守城、俯擊、短戰。

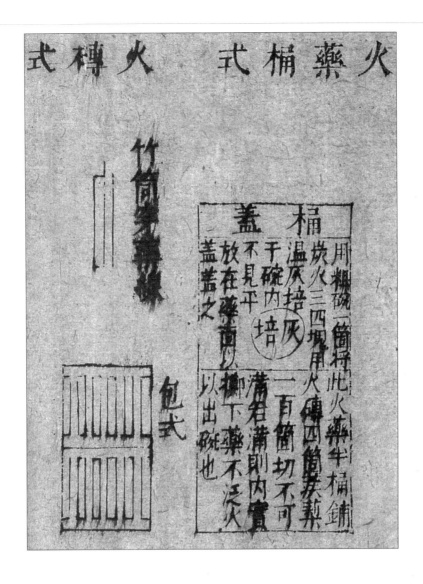

火磚

用地鼠紙筒炮，各安藥綫，每個排爲一層，上下二節，各二層，以薄篾橫束，合灑火藥、松脂、硫黄、毒烟，用粗紙包裹成磚形，外用綿紙包糊，以油塗密。另於頭上開口，下竹筒，以藥綫自竹筒穿入。

火藥桶

桶蓋，用粗碗一個，將炭火三四塊，用温灰培於碗内不見，平放在藥面，以蓋蓋之。此火藥半桶，鋪火磚四個、蒺藜一百個，切不可滿。若滿則内實，擲下藥不泛火，以出碗也。

火藥桶，舊用火藥傾下賊舟，此固長策。然又別用火藥或炭火再傾擲，使之發藥，每每或連桶擲入水中，或被賊乘藥桶及伊舟，以水沃濕，亦皆未中肯綮，可以必發。不如遠，則隻用飛天噴筒，近則隻用埋火藥桶，至易至便。

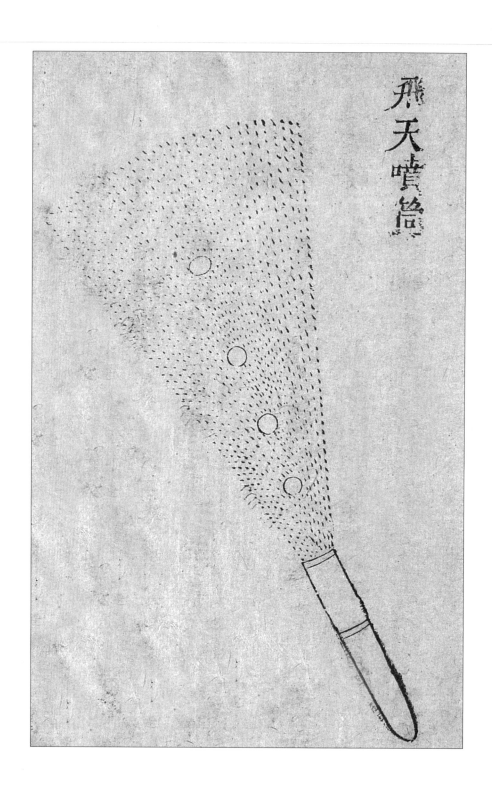

飛天噴筒

　　截徑二寸竹，裝藥，製打成餅。修合筒口，餅兩邊取渠一道，用藥綫拴之。下火藥，一層一餅一筒用送入推緊，可高十數丈，遠三四十步。徑粘帆上如胶，立見帆燃莫救，此極妙極妙，萬分效策。

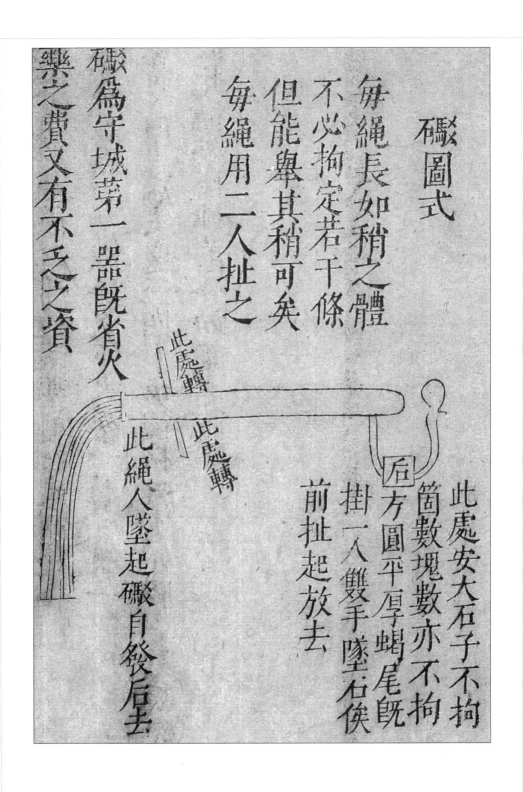

礌

每繩長如稍之體，不必拘定若干條，但能舉其稍可矣。每繩用二人扯之。礌為守城第一器，既省火藥之費，又有不乏之資。

兩廣藥箭

弓弩必採兩廣毒藥以灌其鏃，鏃著血縷則立死。但浙人不習射，當如兩河以北懸射銀錢之利以誘之，使習。令弓師而能教百人善弓，則善弓者得以一人兼二人之食，而弓師且賞之以百金，而署之為百人之將矣。令弩師而教百人善弩，則善弩者亦得以一人兼二人之食，而弩師且賞之以百金，而署之為百人之將矣。如此則不數月，而全軍皆善射矣。其他短兵槍棒亦率類此。

銜枚

竹籤四寸長，五分闊。上書隊甲兵勇，親臨官押，油飾挂頸。静炮響，各銜枚肅静。代圓枚而用，更可查考。

天蓬鏟

形如月牙，内外皆鋒刃，横長二尺，柄長八九尺或一丈。兵馬步戰第一利器。直推可以削手，往上推則鏟首，向下推則鏟足，或鈎敗卒之足，或於上風揚塵，妙不勝述。

棍

少林棍俱是夜叉棍，有前中後三堂之分。前堂棍，單手夜叉也；中堂棍，陰手夜叉也，類刀法；後堂棍，夾槍帶棒。監紫薇山爲第一，牛山僧善美之，通虛孫張家棍爲第二。

河南棍，趙太祖騰蛇棒爲第一，賀屠鈎杆與山西牛家硬單頭皆次之。

猿筅

必獵戶能使。製筅之法，用毛竹長而多簹者，末銳包鐵如小槍，兩傍多留長刺，每隻用火熨之，一直一鈎，其直者如戟、鈎者如矛，然後以熟桐油灌之，敷以毒藥，鋒利難犯。

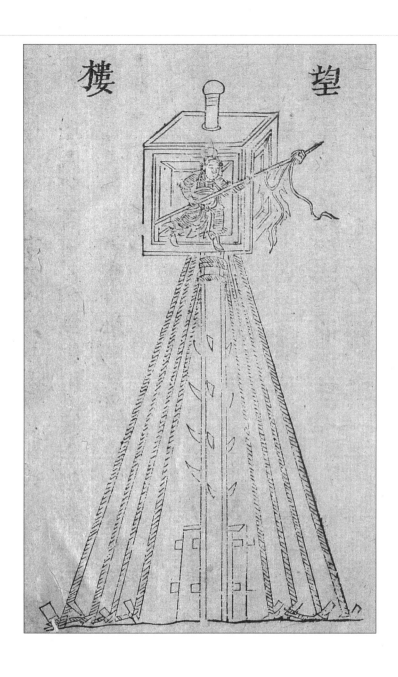

望樓

高八丈,以堅木爲竿(木不及八丈,則三兩樓亦可),上施版屋,方闊五尺,上下開竅,通人。竿兩傍釘尋爷八十個,用索三棚。上棚四條,各一百二十尺;中棚四條,各一百尺;下棚四條,各八十尺。尖鐵橛十二個,各長三尺,橛端穿鐵環。凡起樓,用鹿頰木二,各長一丈五尺,深埋之,出地八尺,用鐵叉、層竿數條(更用木馬及巴木堅之),如船上建檣法。其高亦有一百二十尺者,棚索隨而增之。版屋中置望子一人,手執白旗,以俟望敵人。無寇常卷旗,寇來則開之,旗杆平則寇近,垂則至矣,寇退徐舉之,寇去復卷之。此軍中備預之道也。

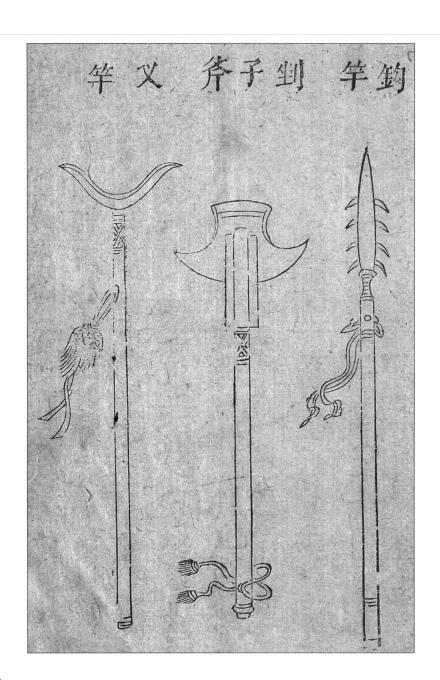

叉竿

　　長兩丈，兩岐用叉，以叉飛梯及登城。

銼子斧

　　直柄橫刃。刃長四寸，厚四寸五分，闊七寸，柄長三尺五寸，柄施四刃，長四寸，并用於敵樓戰棚滔空版下，鉤刺攻城人及斫攀城人手。

鉤竿

　　如槍，兩傍加曲刃，竿首三尺，裹以鐵葉，施鐵刺如雞距。

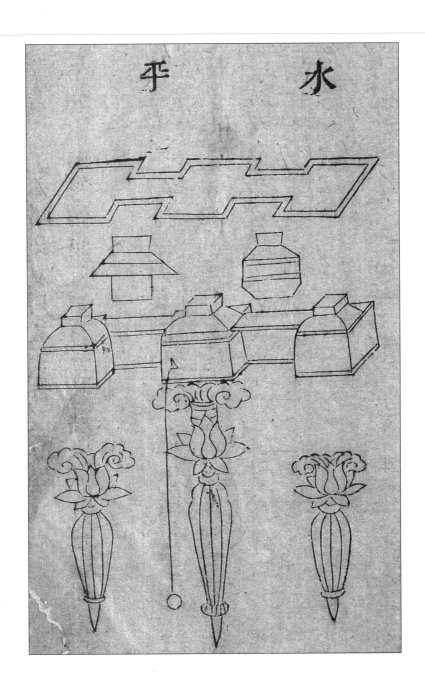

水平

　　水平者，木槽長二尺四寸，兩頭及中間鑿爲三池，池橫闊一尺八分，縱闊一寸三分，深一寸二分。池間相去一尺五寸，間有通水渠，闊二分，深一寸三分。三池各置浮木，木闊狹微小於池箱，厚三分，上建立齒，高八分，闊一寸七分，厚一分。槽不轉爲關，脚高下與眼等。以水注之，三池浮木齊起，眇目視之，三齒齊平，則爲天下準。或十步，或一里，乃至數十里，目力所及，置照板、度竿，亦以白繩計其尺寸，則高下丈尺分寸可知，謂之水平。

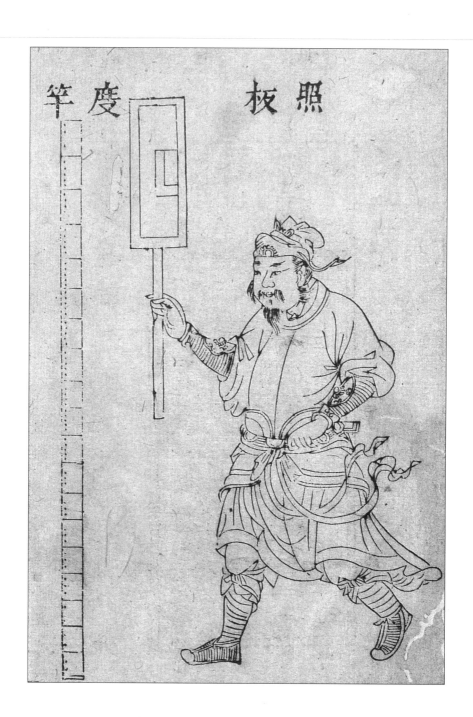

照板

形如方扇，長四尺，下二尺黑，上二尺白，闊三尺，柄長一尺，可握。

度竿

長二丈，刻作二百寸二千分，每寸內小刻其分。隨其分向遠近高下。其竿以照板映之，眇目視三浮木齒及照板以度竿上尺寸爲高下，遞而往視，尺寸相乘，山崗溝澗水之高下深淺，皆可以分寸度之。

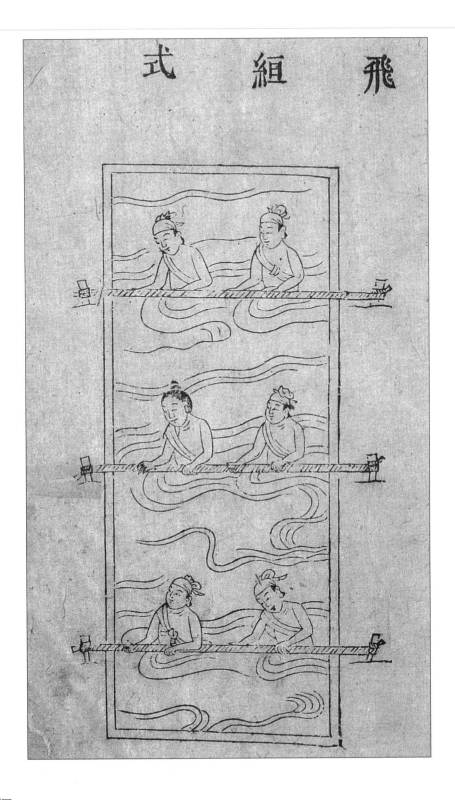

飛絙

飛絙者，募善游水工，或使人腋扶浮水，繫繩於腰，先浮渡水，次引大絙於兩岸，立大柱，急定其絙，使人挾絙浮水而過，器械戴於首。如大軍，可爲數十道渡。

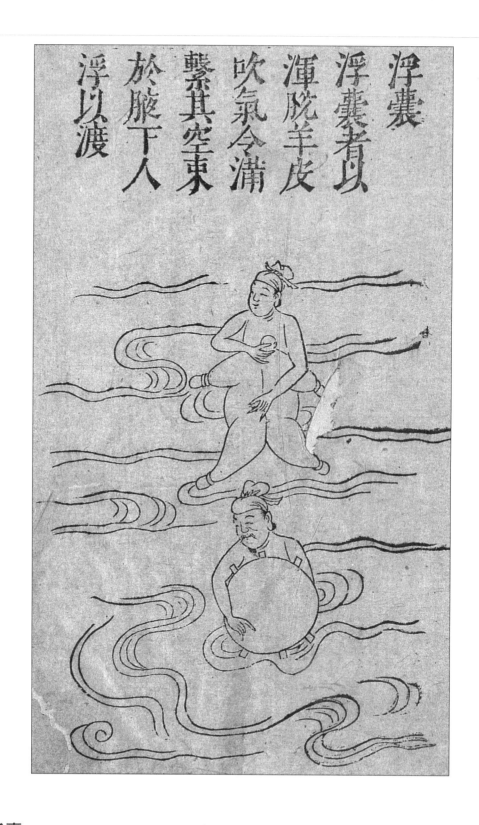

浮囊

浮囊者，以渾脫羊皮吹氣令滿，繫其空，束於腋下，人浮以渡。

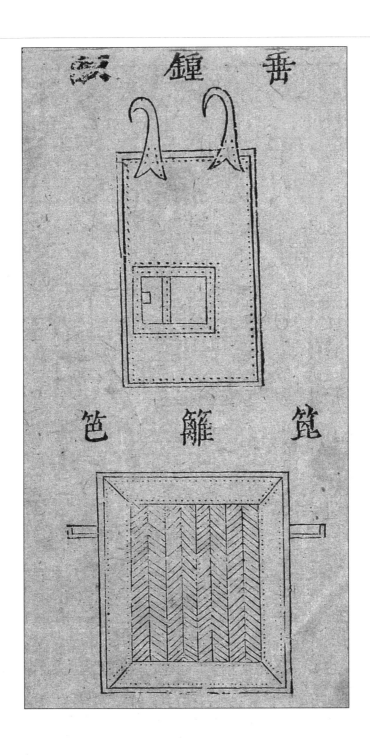

垂鐘板

長六尺，闊一尺，厚三寸，用生牛皮裹，開箭窗，施於戰棚，前後有伏兔拐子木。

篦籬笆

以荊柳編成，長五尺，闊四尺，漫以生牛皮。背施橫竿，長六七尺，用於戰棚上，則以木馬倚之，在女墻外以狗腳木挂之。

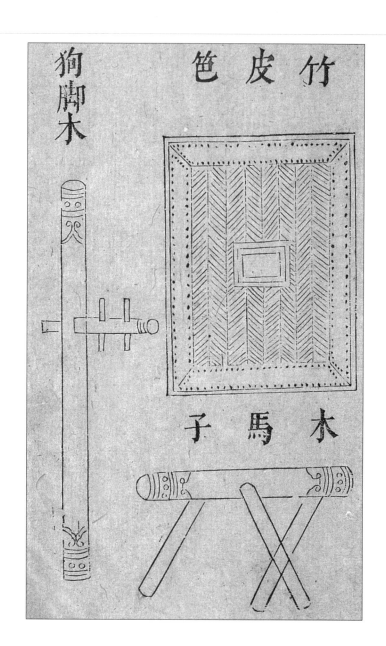

狗脚木

植二柱於女墻内，相去五尺，準墻爲高下，柱上施橫木鉤挂。

皮竹笆

以生牛皮條編江竹爲之，高八尺，闊六尺，施於白露屋兩邊，以木馬倚定，開箭窗可以射外。

木馬子

一橫木下置三足，高三尺，長六尺。

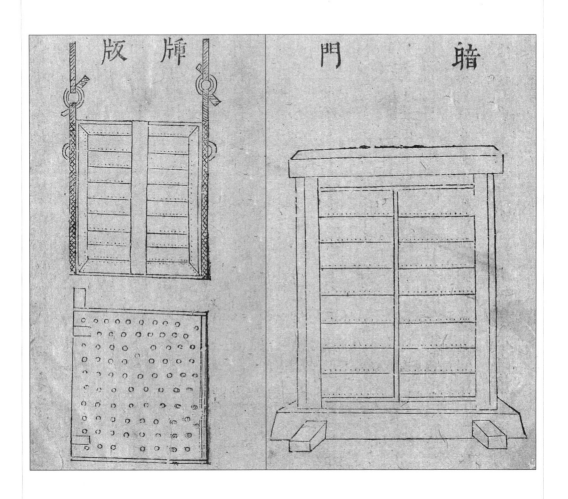

閘版

與城門爲重門，其制：用槐榆木，廣狹準城門，漫以生牛皮，裏以鐵葉，兩傍施鐵環，貫鐵索。凡大城門，去門闔五尺，立兩頰木，木開池槽，亦用鐵葉裹之。若寇至，即以絞車自城樓上抽所貫鐵索，下閘版於槽中，外實以土，防火攻；內枝以柱，防傾折。一説不用閘版，則鑿門爲數十孔，敵逼城門，則出矛戟，以強弩射之，謂之鑿扇。

暗門

更於兵出入便處潛鑿城爲門，外存尺餘，勿透，以備出兵襲敵。其制：高七尺，闊六尺，內施排沙柱，上施橫木搭頭，下施門，門闔。常伺敵間出。

鹿角木
擇堅木如鹿角形者斷之，長數尺，埋入地，深尺餘，以閡馬足。

地澀
以逆鬚釘布版上，版厚三寸，長闊約三二尺。

鐵蒺藜
并以置賊來要路，使人馬不得騁，古所謂渠答也。

木蒺藜
以三角木爲之。

搠蹄

斗四木爲方形，徑七寸，中橫施鐵逆鬚，釘其上，亦攔馬路之具。

鐵菱角

如鐵蒺藜，布水中，刺人馬足。凡壕中遇天旱水淺，則布鐵菱角於水中，城外有溪陂可絶者，亦布之。大城外遍植鹿角木。

木礧

以木體重者爲之，長四尺，徑五寸。

夜火礧

一名留客住，用濕榆木，長一丈許，徑一尺，周回施逆鬚，出木五寸，兩端安輪脚，輪徑二尺。以鐵索絞車放下，復收，并以擊攻城蟻附者。

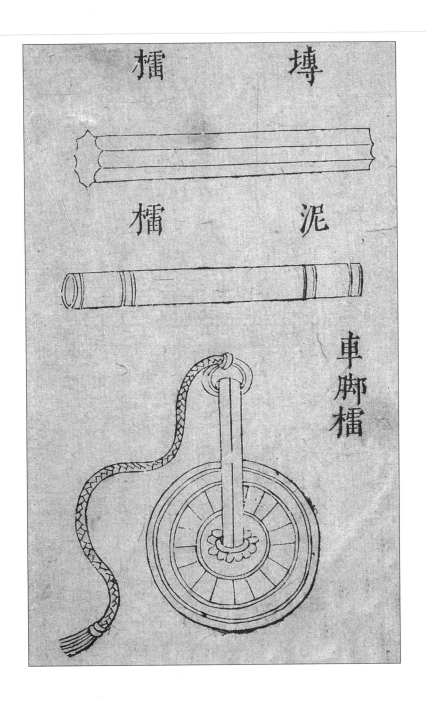

磚礧

如礧形，燒磚為之，長三尺五寸，徑六寸。

泥礧

用緊慢土調泥，入豬鬃毛、馬尾毛鬣三十斤，搗熟，捏成，長二三尺，徑五寸。

車腳礧

以繩繫獨輪，以絞車放下，復收。

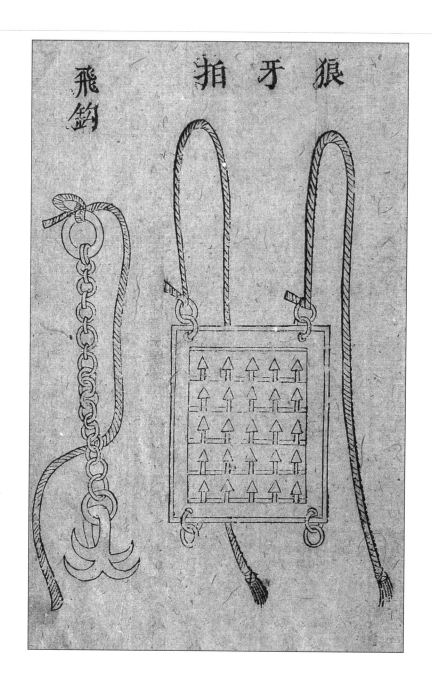

飛鈎

一名鐵鵄，脚鈎鋒長利，四出而曲，貫鐵索，以麻繩續之。凡敵人被重甲，頭有鍪笠，又畏矢石，不得仰視，候其聚處，則擲鈎於稠人中，急牽挽之，每鈎可取三兩人。

狼牙拍

合榆木爲箕，長五尺，闊四尺五寸，厚三寸。以狼牙鐵釘二千二百個，皆長五寸，重六兩，布釘於拍上，出木三寸。四面施一兩刀，刀入木寸半。前後各施二鐵環，貫以麻繩，鈎於城上。敵人蟻附登城，則使人掣起，下而拍之。

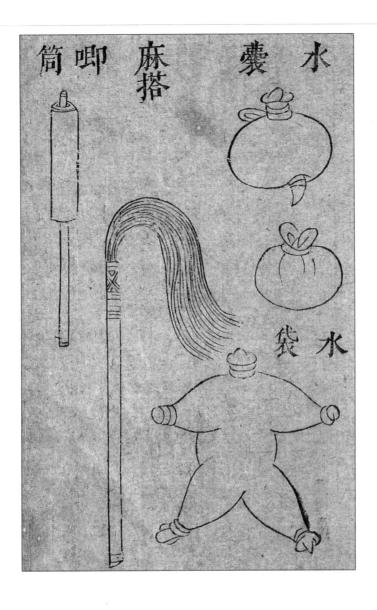

唧筒
　　用長竹，下開竅，以絮裹水杆，自竅唧水。

麻搭
　　以八尺杆，繫散麻二斤，蘸泥漿，皆以蹩火。

水囊
　　以豬牛胞盛水，敵若積薪城下，順風發火，則以囊擲火中。古軍法作油囊亦便。

水袋
　　以馬牛雜畜皮渾脫為袋，貯水三四石，以大竹一丈，去節，縛於袋口。若火焚樓棚，則以壯士三五人，持袋口向火蹩水注之，每門置兩具。

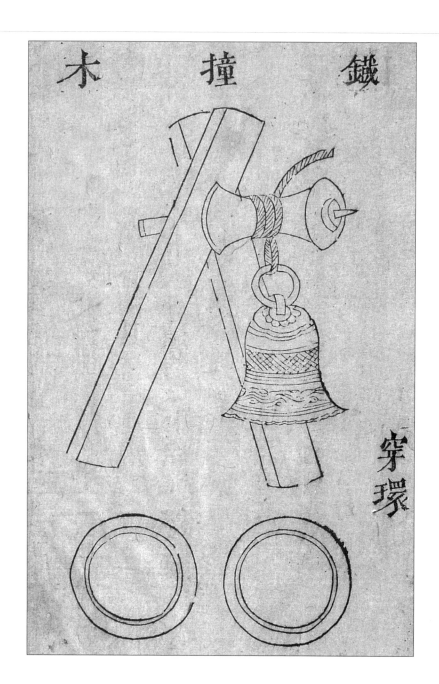

鐵撞木

木身鐵首，其首六鐵鋒，鋒大三指，長尺餘。鋒尖爲逆鬚，其竅貫鐵索。凡木驢逼城，即自城上以轆轤絞鐵撞下而斷之，皮革皆壞，乃下燕尾炬燒之。

穿環

鍛鐵或屈柔�木爲大環，以索繫之，則用。撞車及城，則舉環穿挂車，一并力挽繩，隨以弓弩，兩傍射之，其車必翻；射仍勿止，車下人多不被甲，當遁走，急縋健卒擲薪芻以焚之。

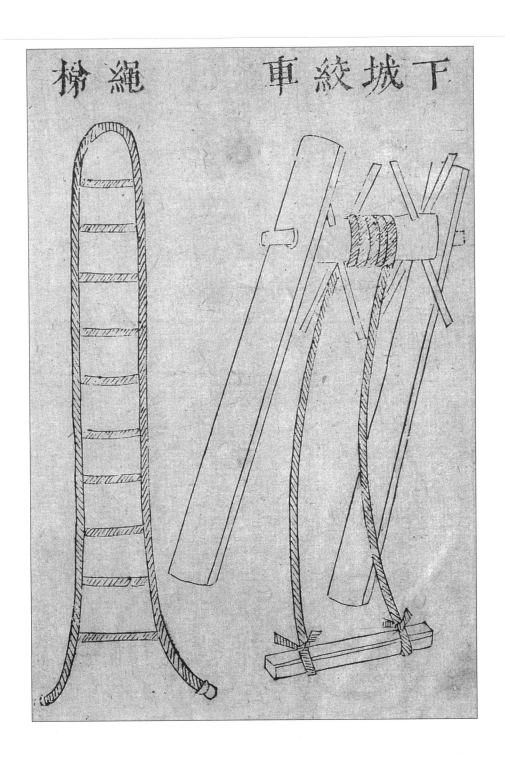

繩梯

以巨繩系橫桄爲軟梯。凡登高，則用之。

絞車

立兩頰木，橫施轉軸，施十字絞木，垂兩繩，下貫踏版，乘之上下。

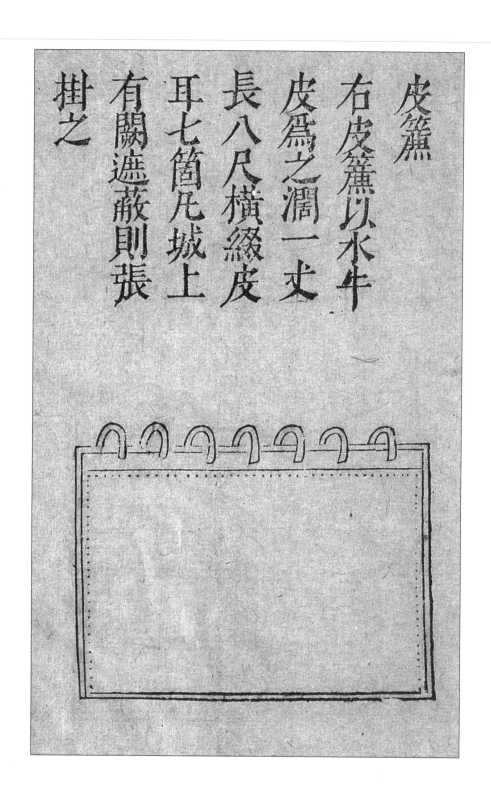

皮簾

以水牛皮爲之，闊一丈，長八尺，橫綴皮耳七個。凡城上有闕遮蔽，則張挂之。

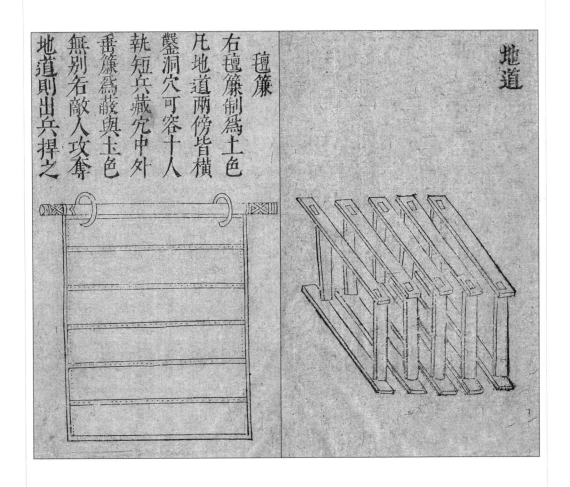

氈簾

制爲土色。凡地道兩傍，皆橫鑿洞穴，可容十人。執短兵，藏穴中，外垂簾爲蔽，與土色無別。若敵人攻奪地道，則出兵捍之。

地道

約高七尺五寸，廣八尺。凡攻城者，使頭車抵城，鑿城爲地道，每開至尺餘，便施橫地枕，立排沙柱，架罤梁，防城土下摧。鑿之漸深，則隨益設之。役夫運木，皆自頭車緒棚內外來往冗城。欲透，量留三五尺以來，則積薪於內，縱火焚之，柱折則城摧。

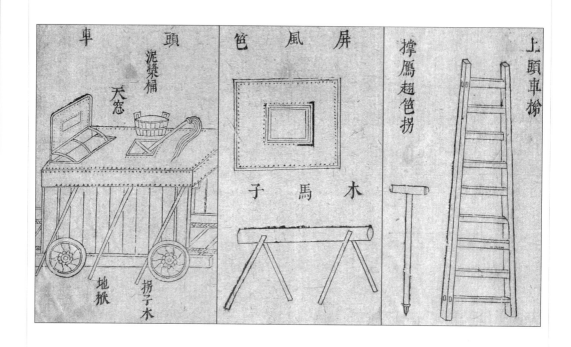

頭車

攻城器也。身長一丈，闊七尺，前高七尺，後高八丈。以兩巨木爲地栿，前後梯桄各一，前桄尤要壯大。上植四柱，柱頭設涎衣梁，上鋪散子木爲蓋，中留方竅，廣二尺，容人上下。蓋上鋪皮笆一重，笆上鋪穰藁，厚尺餘。穰藁上又施皮笆，所以禦炮石也。車三面皆設約竿。頭牌木每牌長九尺、闊五寸、厚六寸，首有小竅，以皮繩繫著車蓋，垂在約竿外，木無定數，但取遮密三面。牌外又垂皮笆，亦以禦炮。方竅下置梯以升蓋上，前施屏風笆一，笆中開箭窗，倚以木馬，令人於笆內射外。凡攻城鑿地道，以車蔽人。先於百步內，以矢石擊當面守城人，使不能立，乃自壕外進車。用大木二條，各長一丈八尺，謂之揭竿，首插前桄下，稍壓後桄出，以土囊壓竿，稍令揭車首昂起。車每進，便設緒棚續車後。遇壕則運土雜笯藁填之，運者皆自車中及緒棚下往來，矢石不能及。又以千斤大麻繩繫車前桄，引向後出，以絞車自後急絞以助竿力，令車首常去地尺餘。兩面約竿牌木下，分用三十人推挽梯，桄下又以木橛鐵梃幹跳，使進抵城下。

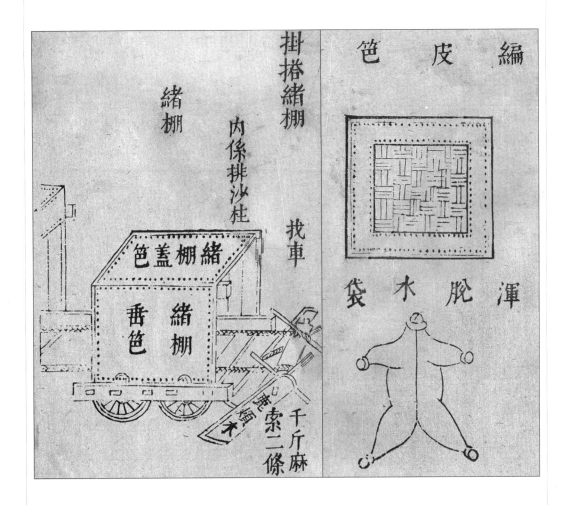

緒棚

　　接續頭車，架木爲棚，故曰緒棚。其高下如頭車，棚三及兩旁皆設皮笆以禦矢石。若頭車進則益設之隨其遠近。若敵人以火焚車及棚，則施設泥漿、麻搭、渾脱水袋以救之。

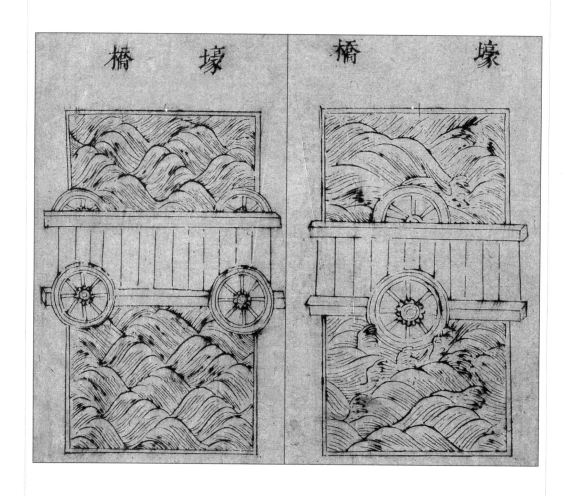

壕橋

長短以壕爲準。下施兩巨輪，首貫兩小輪。推進入壕，輪陷則橋平可渡。若壕闊，則用摺叠橋，其制以兩壕橋相接，中施轉軸。用法亦如之。

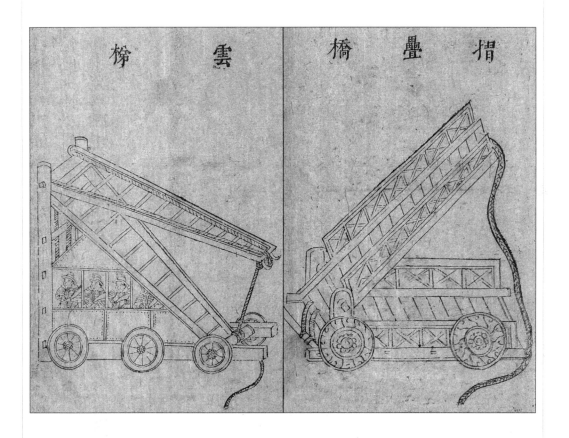

雲梯

　　以大木為床，下施六輪，上立二梯，各長二丈餘，中施轉軸。車四面以生牛皮為屏蔽，內以人推進，及城，則起飛梯於雲梯之上，以窺城中，故曰雲梯。

　　飛梯長二三丈，首貫雙輪。欲蟻附，則以輪著城推進。

　　竹飛梯，用獨竿大竹，竹兩旁施脚澀以登。

摺叠橋

　　躡頭飛梯，如飛梯之制，為兩層，上層用獨竿竹，中施轉軸，以起梯。竿首貫雙輪，取其附城易起。

留客住　鐵骨朵　鈎鐮　龍吒　鐧　請人拔

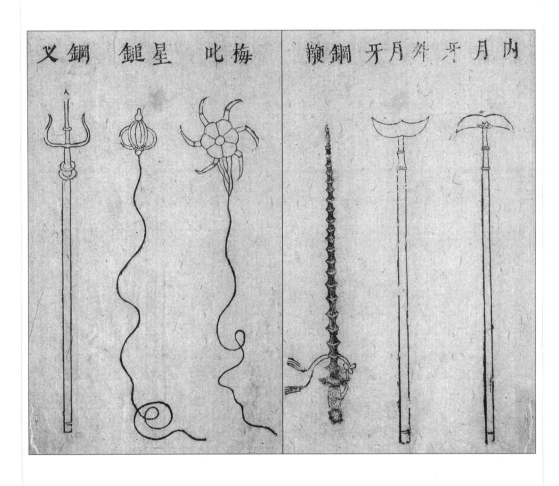

鋼叉　星錘　梅叱　鋼鞭　外月牙　內月牙

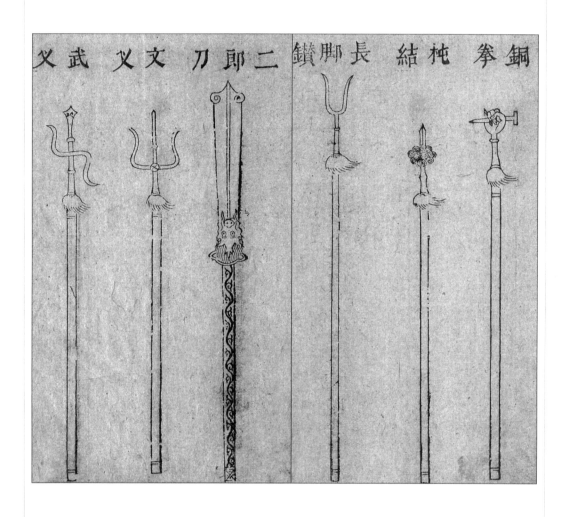

武叉　文叉　二郎刀　長脚鑽　杴結　銅拳

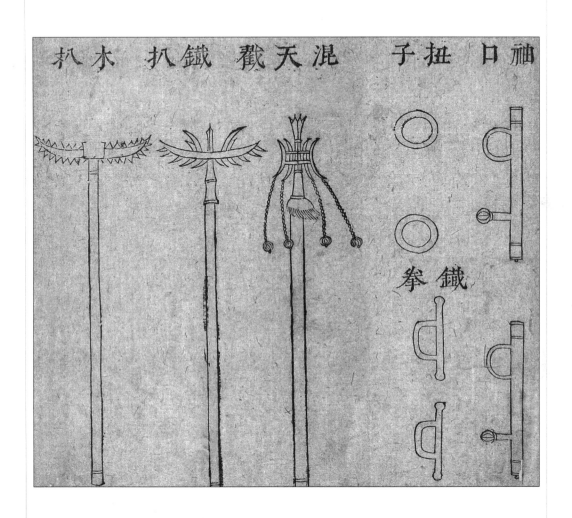

木扒　鐵扒　渾天戳　扭子　袖口　鐵拳

　　已上器用共二十四种，亦武備不可缺者。如鈎鐮爲徐寧所用，鑭爲秦叔寶所用，龍吒爲馬操所用，梅吒爲黃山岳所用，鋼鞭爲尉遲敬德所用，渾天戳爲李存孝所用，俱不可考，姑存之，以爲留心於武事者之采擇云。

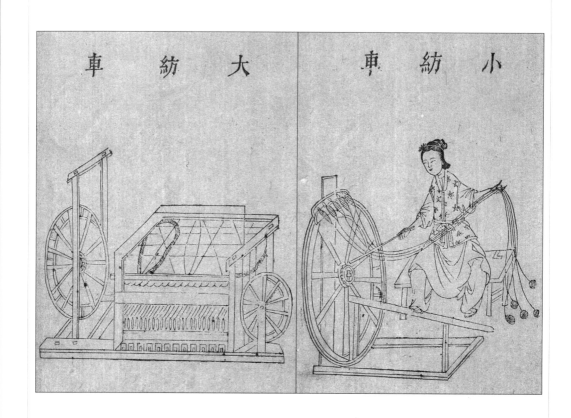

大紡車

其制：長餘二丈，闊約五尺。先造地栿，木框四角立柱，各高五尺。中穿橫桄，上架枋木，其枋木兩頭山口卧受捲繀、長軒、鐵軸；次於前地栿上，立長木座，座上列臼以承軠底鐵簨（大軠，用木車成筒子，長一尺二寸，圍一尺二寸，計三十二枚，內受績纏）。軠上俱用杖頭鐵環，以拘軠軸。又於額枋前排置小鐵叉，分勒績條，轉上長軒。仍就左右別架車輪兩座，通絡皮弦，下經列軠，上拶轉軒旋鼓。或人或畜，轉動左邊大輪，弦隨輪轉，眾機皆動，上下相應，緩急相宜，遂使績條成緊，纏於軒上。晝夜紡績百斤。

小紡車

此車之制，凡麻苧之鄉，在在有之。前圖具陳，茲不復述。《隋書》：鄭善果母，清河崔氏，恒自紡績。善果曰："母何自勤如是耶？"答曰："紡績，婦人之務，上自王后，下至大夫妻，各有所制。若惰業者，是爲驕逸。吾雖不知禮，其可自敗名乎？"今士大夫妻妾衣被纖美，曾不知紡績之事。聞此鄭母之言，當自悟也。

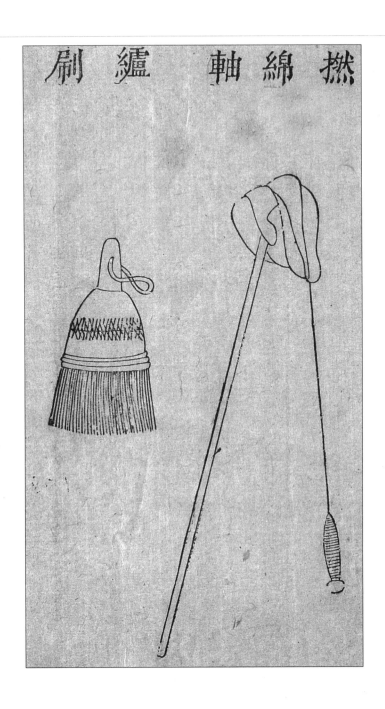

纑刷

　　疏布纑器也。束草根爲之，通柄長可尺許，圍可尺餘。其纑縷杼軸既畢，架以叉木，下用重物掣之。纑縷已均，布者以手執此，就加漿糊，順下刷之，即增光澤，可授機織。此造布之器，雖曰細具，然不可闕。

捻綿軸

　　捻綿軸製作，小碢或木或石，上插細軸，長可尺許。先用叉頭挂綿，左手執叉，右手引綿，上軸懸之，捻作綿絲，就纏軸上，即爲細縷。閨婦室女用之，可代績紡之工。

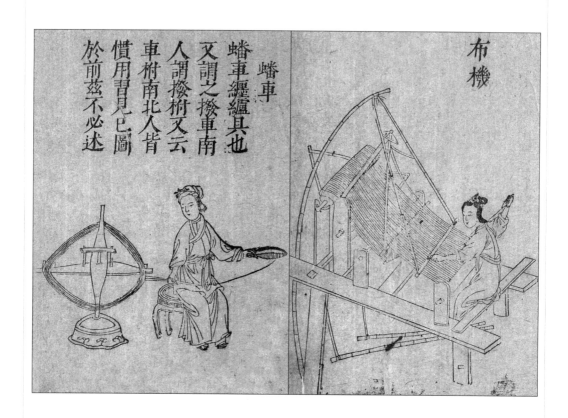

蟠車

纏繿具也，又謂之撥車。南人謂撥枂，又云車枂。南北人皆慣用習見，已圖於前，茲不必述。

布機

《釋名》曰：布列諸縷。《淮南子》曰：伯餘之初作衣也（伯餘，黃帝臣也），緂麻索縷，手經指挂。後世為之機杼，幅四廣長，疏密之制存焉。農家春秋績織，最為要具。

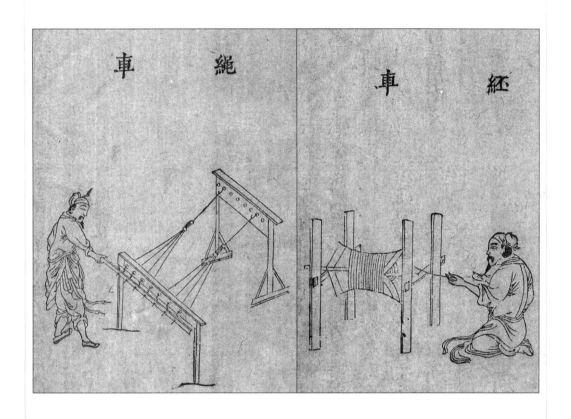

繩車、紝車

　　繩車，絞合紝縶作繩也。其車之制，先立簨簴一座，植木止之。簨上加置橫板一片，長可五尺，闊可四寸。橫板中間，排鑿八竅或六竅，各竅內置掉枝，或鐵或木，皆彎如牛角。又作橫木一莖，列竅穿其掉枝。復別作一車，亦如上法。兩車相對，約量遠近，將所成紝縶，各結於兩車掉枝之足。車首各一人，將掉枝所穿橫木，俱各攪轉；候紝股勻緊，却將三股或四股撮而為一，各結於掉枝一足，計成二繩。然後將另製瓜木，置於所合紝縶之首，復攪其掉枝，使紝縶成繩；瓜木自行，繩盡乃止。

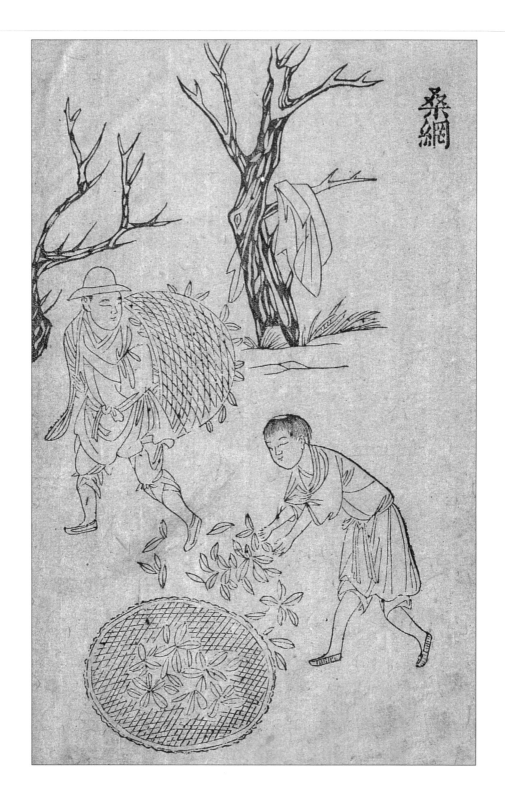

桑網

盛葉繩兜也。先作圈木，緣繩結網眼，圓垂三尺有餘，下用一繩紀爲網底。桑者挈之，納葉於內。網腹既滿，歸則解底繩傾之。

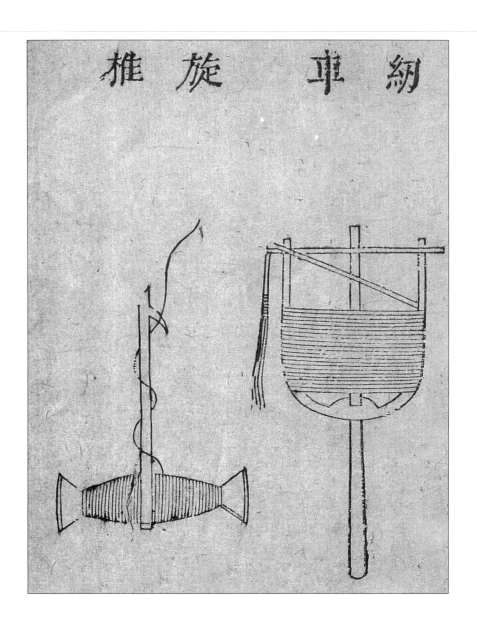

紉車

緶繩器也。《通俗文》曰：單緶曰紉。揉木作捲，中貫軸柄，長可尺餘。以捲之上角，用緶麻皮。右手執柄轉之，左手續麻股。既成緊，則纏於捲上，或隨繩車用之，以助糾絞紝緊。又農家用作經，織麻履、牛衣、簾箔等物，此紉車復有大小之分也。

旋椎

棹麻紙具也。截木長可六寸，頭徑三尺許，兩間斫細，樣如腰鼓，中作小竅，插一鉤篾，長可四寸。用繫麻皮系於下，以左手懸之，右手撥旋，麻既成緊，就纏椎上；餘麻挽於鉤內，後續之如前。所成經緯，可作粗布，亦織履。農隙時，老稚皆能作。此雖係瑣細之具，然於貧民不為無補，故繫於此。

蠶箔

曲簿，承蠶具也。《禮》：具曲植。曲，即箔也。周勃以織簿曲爲生，顏師古注云"葦簿爲曲"。北方養蠶者多，農家宅院後或園圃間，多種萑葦，以爲箔材。秋後艾取，皆能自織。方可四丈，以二椽棧之，懸於槌上。至蠶分擡去蓐時，取其舒捲易用。南方萑葦甚多，農家尤宜用之，以廣蠶事。梅聖俞詩云：河上緯蕭人，女歸又織葦。相與爲蠶曲，還殊作筠筐。入用此何多，往售獲能几。願豐天下衣，不歉貧服卉。

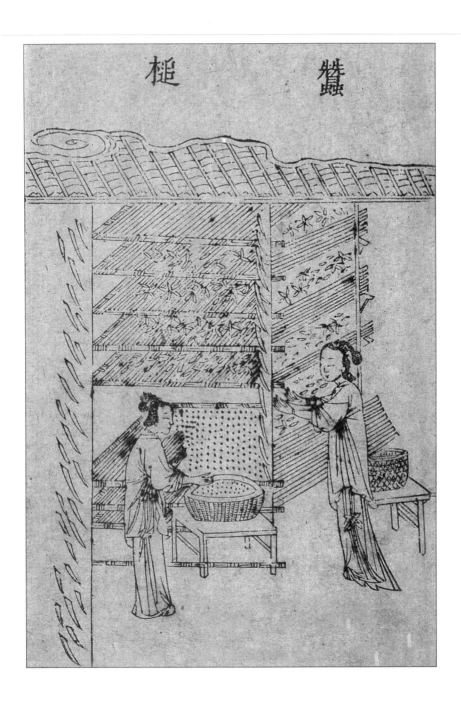

蠶槌

《禮》：季春之月，具曲植。植，即槌也。《務本直言》云：穀雨日豎槌。立木四莖，各過梁柱之高。夫槌隨屋每間豎之，其立木外旁，刻如鋸齒而深。各每莖，挂桑皮圜繩（宜麻），四角按二長椽，椽上平鋪葦箔，稍下縋之。凡槌十懸，中離九寸，以居。擡飼之間，皆可移之上下。《農桑直說》云：每槌，上中下間鋪三箔，上承塵埃，下隔濕潤，中備分擡。梅聖俞詩云：三月將掃蠶，蠶妾具其器。立植先捎括，室內亦塗墍。衆材疏以成，多簿所得寄。拾老歸簇時，應無慚棄置。

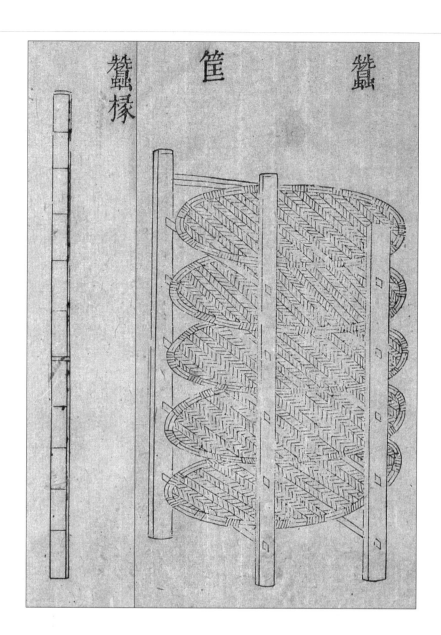

蠶椽

架蠶箔木也。或用竹，長一丈二尺，皆以二莖爲偶，控於槌上，以架蠶箔。須直而輕者爲上，久不蠹者又爲上（爲蠶因食葉上緣之蠹屑，不能透沙。事見《農桑要旨》）。

蠶筐

古盛幣帛竹器，今用育蠶，其名亦同。蓋形制相類，圓而稍長，淺而有緣，適可居蠶。蟻蠶及分居時用之，閣以竹架，易於擡飼。梅聖俞《前蠶箔》詩云：相與爲蠶曲，還殊作筥筐。北箔南筐，皆爲蠶具。然彼此論之，若南蠶大時用箔，北蠶小時用筐，庶得其宜，兩不偏也。

蠶槃

盛蠶器也。秦觀《蠶書》云：種變方尺，及乎將繭，乃方尺四。織萑葦，範以蒼筤竹，長七尺，廣五尺，以爲筐。懸筐中間九寸，凡槌十懸，以居食蠶。今呼筐爲槃。又有以木爲框，以疏簟爲底，架以木槌，用與上同。

蠶杓

《集韻》："杓"作"勺"，量器也。《周禮》：勺容一升，所以挹（挹也，酌也）酒。《說文》曰：杓，音標。今云酌物爲杓。以勺從木，姑與今同。此作蠶杓，斷木刳之。首大如棒，柄長三尺許。如槃蠶空隙，或飼葉偏疏，則必持此送之，以補其處。至蠶老歸簇，或稀密不倫，亦用均布。儻有不及，復以竹接其柄，此南俗蠶法。北方箔簇頗大，臂指間有不能周遍，亦宜假此，以便其事，幸毋忽諸。

蠶架

 閣蠶槃、筐具也。以細枋四莖豎之，高可八九尺，上下以竹通作橫桄十層，層每皆閣養蠶槃筐，隨其大小，蓋筐用小架，槃用大架。此南方槃筐有架，猶北方椽箔之有槌也。

蠶網

　　擡蠶具也。結繩爲之，如魚網之制。其長短廣狹，視蠶槃大小製之。沃以漆油，則光緊難壞；貫以網索，則維持多便。至蠶可替時，先布網於上，然後灑桑。蠶聞葉香，皆穿網眼上食。候蠶上葉，齊手共提網，移置別槃，遺除拾去。比之手替，省力過倍。南蠶多用此法，北方蠶小時，亦宜用之。

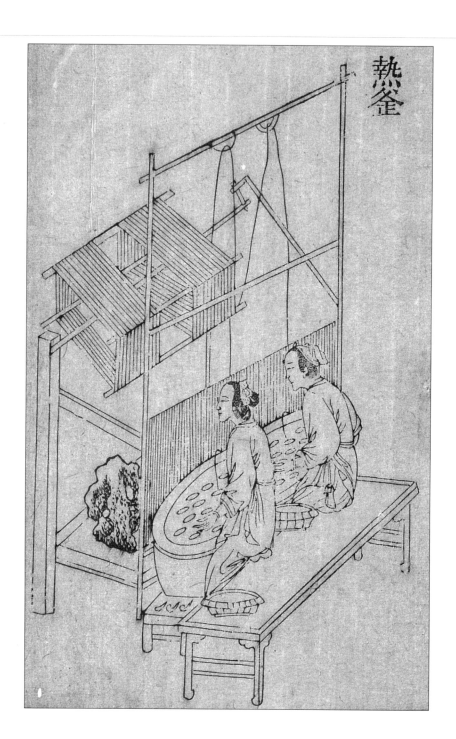

熱釜

秦觀《蠶書》云：繰絲自鼎面引絲直錢眼。此繰絲必用鼎也。今農家象其深大，以盤甑接釜，亦可代鼎。故《農桑直說》云：釜要大，置於竈上（如蒸竈法，可繰粗絲單繳者，雙繳者亦可）。釜上大盤甑接口，添水至甑中八分滿，可容二人對繰。水須常熱。宜旋旋下繭繰之，多則煮損。凡繭多者，宜用此釜，以趨速效。詩云：蠶家熱釜趁繰忙，火候長存蟹眼湯。

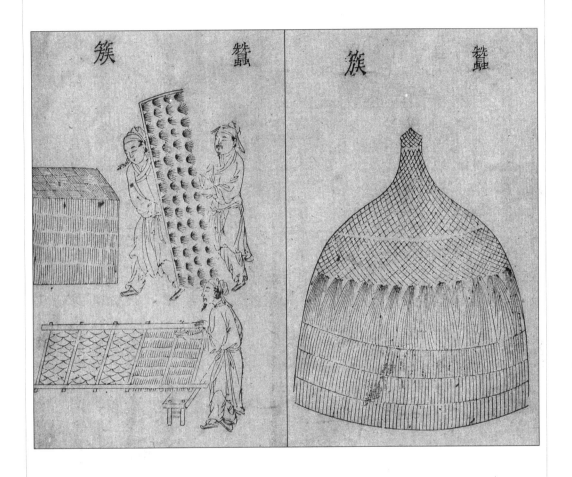

蠶簇

《農桑直說》云：簇用蒿梢叢柴苫席等也。凡作簇，先立簇心：用長橡五莖，上撮一處繫定，外以蘆箔緻合，是爲簇心。仍周圍勻豎蒿梢布蠶。簇訖，復用箔圍及苫緻；簇頂如圓亭者，此團簇也。又有馬頭長簇：兩頭植柱，中架橫梁，兩傍以細橡相搭爲簇心，餘如常法。此橫簇，皆北方蠶簇法也。嘗見南方蠶簇，止就屋內蠶槃上，布短草簇之。人既省力，蠶亦無損。又按《南方蠶書》云：簇箔，以杉木解枋，長六尺，闊三尺。以箭竹作馬眼槅插茅，疏密得中；復以無葉竹條，從橫搭之。簇背，鋪以蘆箔，而竹篾透背面縛之，即蠶可駐足，無跌墜之患。此皆南簇。較之上文北簇，則蠶有多少，故簇有大小難易之不同也。

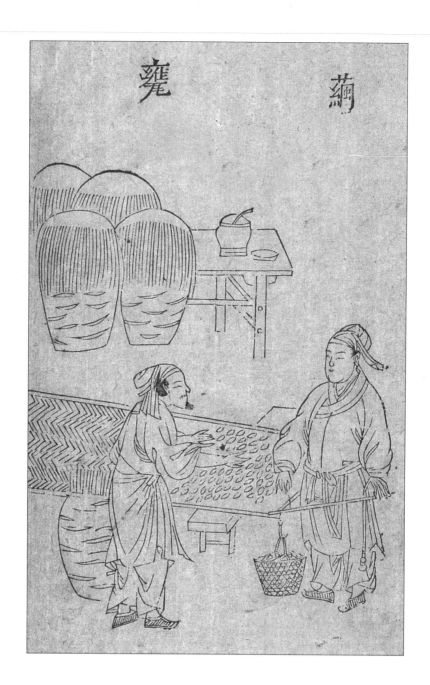

繭瓮

《蠶書》云：凡泥繭，列埋大瓮地上。瓮中先鋪竹篾，次以大桐葉覆之。乃鋪繭一重，以十斤爲率，摻鹽二兩，上又以桐葉平鋪。如此重重隔之，以至滿瓮。然後密蓋，以泥封之。七日之後，出而繰之，頻頻換水，欲絲明快。蓋爲繭多不及繰，故即以鹽藏之，蛾乃不出。其絲柔韌潤澤，不得勻細。此南方淹繭法。用瓮頗多，可不預備。嘗讀北方《農桑直說》云：生繭即繰爲上，如人手不及，殺繭慢慢繰者。殺繭法有三：一曰日曬，二曰鹽浥，三曰籠蒸。籠蒸最好，人多不解，日曬損繭，鹽浥瓮藏者穩。

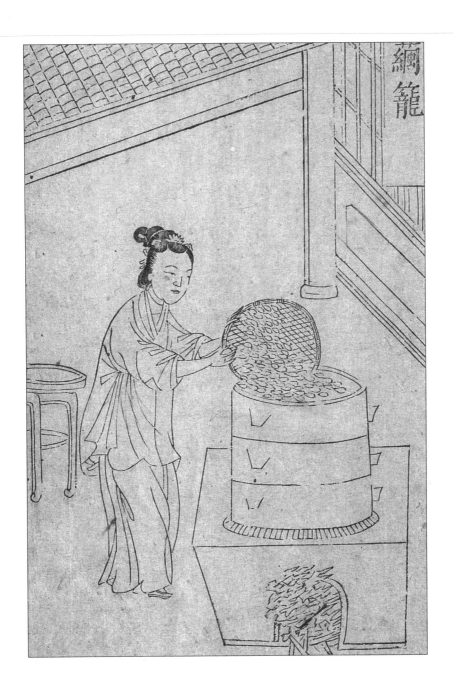

繭籠

　　蒸繭器也。《農桑直說》云：用籠三扇，以軟草扎圈，加於釜口。以籠兩扇，坐於其上。籠內勻鋪繭，厚三指許，頻於繭上。以手試之，如手不禁熱，可取去底扇，却續添一扇在上。如此登倒上下，故必用籠也。不要蒸得過了，過則軟了絲頭；亦不要蒸得不及，不及則蠶必鑽了。如手不禁熱，恰得合宜，此用籠蒸蠶法也（將已蒸過繭，於蠶房槌箔上從頭合籠內，繭在上，用手撥動。如箔上繭滿，打起，更攤一箔。候冷定，上用細柳稍微覆了。其繭隻於當日都要蒸盡，如蒸不盡，來日必定蛾出。如此，繰絲有一般快。釜湯內用鹽二兩、油一兩，所蒸繭不致乾了絲頭。如鍋小繭多，油鹽旋入也）。

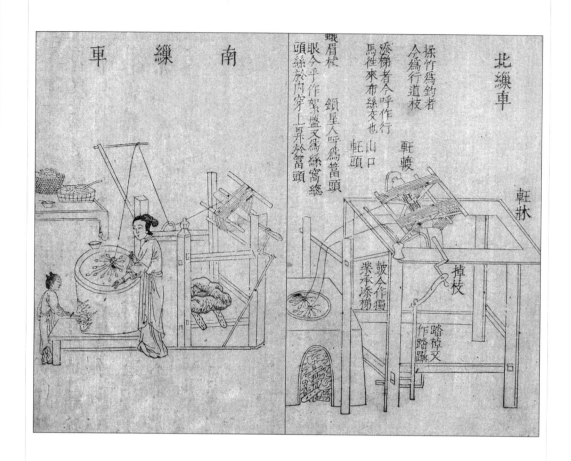

繰車

繰絲自鼎面引絲，以貫錢眼，升繰於星。星應車動，以過添梯，乃至於軒（繰輪也），方成繰車。秦觀《蠶書》：繰車之制，錢眼爲版，長過鼎面，廣三寸，厚九黍。中其厚，插大錢一，出其端，横之鼎耳，後鎮以石。繰星爲三蘆管，管長四寸，樞以圓木。建兩竹夾鼎耳，縛樞於竹。中管之轉以車，下直錢眼，謂之繰星。星應車動，以過添梯（《農桑直說》云：竹筒子宜細，鐵條子串筒；兩捲子，亦須鐵也）。添梯車之左端，置環繩。其前尺有五寸，當床左足之上建柄，長寸有半。匠柄爲鼓，鼓生其寅，以受環繩之應車運，如環無端，鼓因以旋。鼓上爲魚，魚半出鼓；其出之中，建柄半寸。上承添梯者，二人五寸片竹也。其上，揉竹爲鉤，以防絲；竅左端以應柄。對鼓爲耳，方其穿，以閉添梯。故車運以牽環繩，繩簇鼓，鼓以舞魚，魚振添梯，故絲不過偏。制車如轆轤。必活兩輻，以利脫絲。竊謂上文云車者，今呼爲軒。軒必以床（《農桑直說》云：軒床下鼎一尺，軸長二尺，中經四寸，兩頭三寸。用榆槐木，四角或六角。輻通長三尺五寸。六角不如四角。軒小則絲易解），以承軒軸。軸之一端，以鐵爲褭掉，復用曲木擐作活軸，右足踏動，軒即隨轉，自下引絲上軒。總名曰繰車。

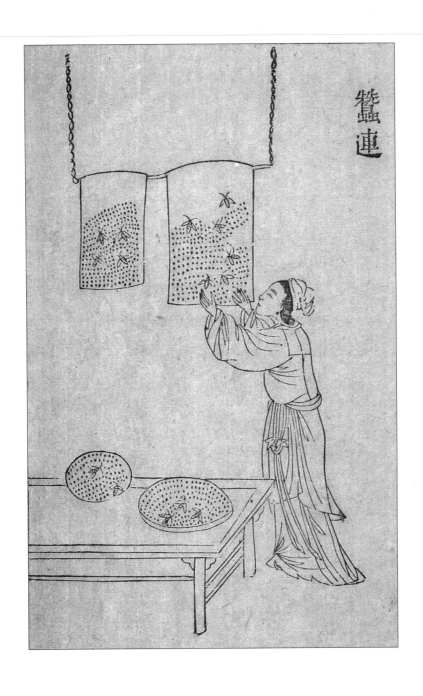

蠶連

　　蠶種紙也。舊用連二大紙。蛾生卵後，又用綫長綴，通作一連，故因曰連。匠者嘗別抄以鬻之。《務本新書》云：蠶連，厚紙爲上，薄紙不禁浸浴，如用小灰紙更妙。連須以時浴之。浴畢挂時，令蠶子向外，恐有風磨損。冬至日及臘月八日浴時，無令水極深。浸浴取出。比及月望，數連一卷，桑皮索繫定（《務本新書》云：蠶連不得用麻繩繫挂，如或不忌，後多乾死不生。《本草》陳藏器云：以薴麻近種則不生。當遠之）。庭前立竿高挂，以受臘天寒氣。年節後，瓮內豎連，須使玲瓏。安十數日，候日高時一出；每陰雨後，即便曬曝（恐傷濕潤。見風亦不可多時）。此蠶連浴養之法，直至暖種而生（前文間取諸《蠶書》）。

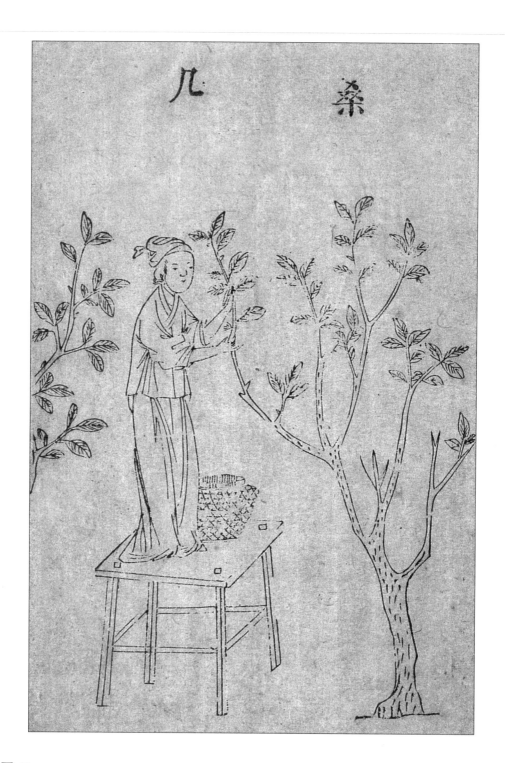

桑几

　　狀如高凳，平穿二柎，就作登級。凡柔桑不勝梯附，須登几上，乃易得葉。《齊民要術》云：采桑必須高几。《士農必用》云：擔負高几，遶樹上下。今蠶家采彼女桑，茲爲便器。梅聖俞詩云：柔桑不倚梯，摘葉賴高几。每於得葉易，曾靡憂枝披。躋陞類拾級，下上异緣蟻。閑置草舍傍，鷄鳴或栖止。

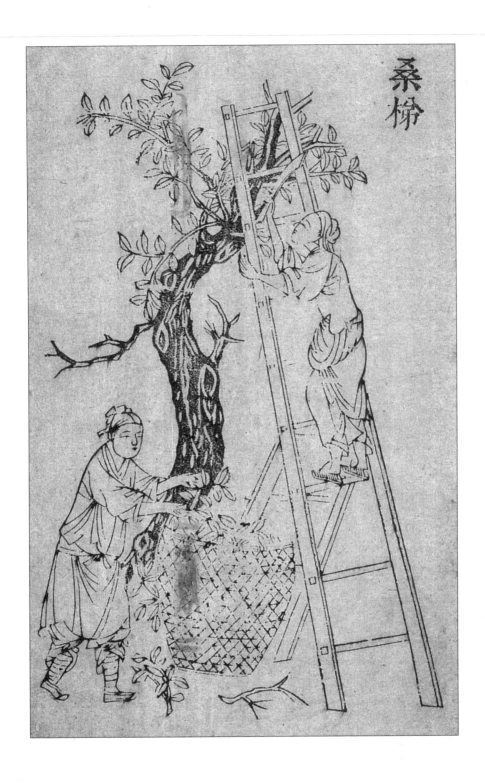

桑梯

《說文》曰：梯，木階也。夫桑之稚者，用几采摘；其桑之高者，須梯剝（削去也）斫。梯若不長，未免攀附，勞條不還，則鳩脚多亂。樛枝折垂，則乳液旁出。必欲趁於高下，隨意去留，須梯長可也。

斫斧

桑斧也。其斧銎匾而刃闊，與樵斧不同。時謂：蠶月條桑，取彼斧斨，以伐遠揚。《士農必用》云：轉身運斧，條葉偃落於外。即謂：以伐遠揚也。凡斧所剝斫，不煩再刃者爲上；至遇枯枝勁節，不能拒遏，又爲上；如剛而不闕，利而不乏，尤爲上也。然用斧有法，必須轉腕回刃，向上斫之：枝查既順，津脉不出，則葉必復茂。故農語云：斧頭自有一倍葉。以此知采斫之利勝，惟在夫善用斧之效也。

桑鉤

采桑具也。凡桑者，欲得遠揚枝葉，引近就摘，故用鉤木，以代臂指攀援之勞。昔后妃世婦以下親蠶，皆用筐鉤采桑。唐肅宗上元初，獲定國寶十三，內有采桑鉤一。以此知古之采桑，皆用鉤也。然北俗伐桑而少采，南人采桑而少伐。歲歲伐之，則樹脉易衰；久久採之，則枝條多結。欲南北隨宜，采斫互用，則桑斧桑鉤，各有所施，故兩及之，不致偏廢。

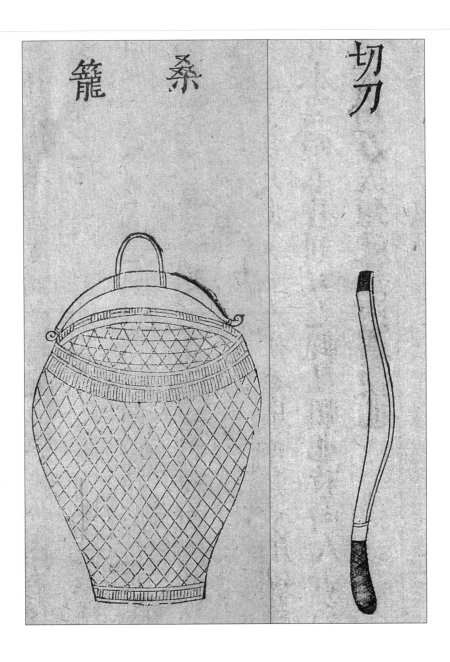

桑籠

《集韵》云：籠，大篝（古侯也）也。今人謂有繫筐也。桑者便於攜挈。古樂府云：羅敷善采桑，采桑城南隅。青絲爲籠繩，桂枝爲籠鉤。今南方桑籠頗大，以擔負之，尤便於用。

切刀

斷桑刃也。蠶蟻時用小刀，蠶漸大時用大刀，或用漫。鍘蠶多者，又用兩端有柄長刃切之，名曰"懶刀"（懶刀如皮匠刮刀，長三尺許，兩端有短木柄，以手按刀，半裁半切，斷葉雲積，可供十筐）。先於長凳上，鋪葉勻厚，人於其上俯按此刀，左右切之。一刃之利，可供百箔。

劁刀

剥桑刃也。刀長尺餘，闊約二寸，木柄一握，南人斫桑剥桑，俱用此刃。北人斫桑用斧，劁桑用鐮。鐮刃雖利，終非本器，殆不若劁刀之輕且順也。若南人斫桑用斧，北人劁葉用刀，去短就長，兩爲便也。

梭

《通俗文》曰：織具也，所以行緯之莎。《藝苑》曰：陶侃嘗捕魚，得一梭，還插著壁。有頃，雷雨，梭變赤龍躍去。梭蓋得魚之象，有化龍之義焉。梅聖俞詩云：紿紿機上梭，往返如度日。一經復一絲，成寸遂成匹。虛腹銳兩端，素手投未畢。陶家挂壁間，雷雨龍飛出。"

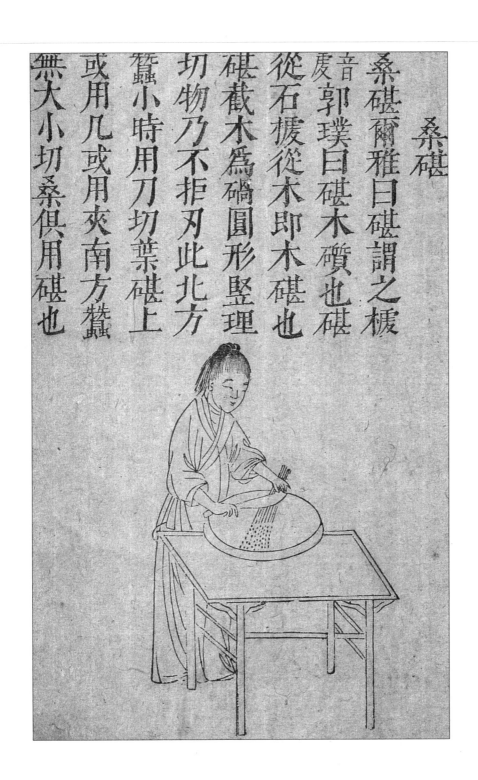

桑砧

《爾雅》曰：砧，謂之椹。郭璞曰：砧，木礩也。砧從石，椹從木，即木砧也。砧，截木為碨，圓形豎理，切物乃不拒刃，此北方蠶小時，用刀切葉砧上，或用几，或用夾，南方蠶無大小，切桑俱用砧也。

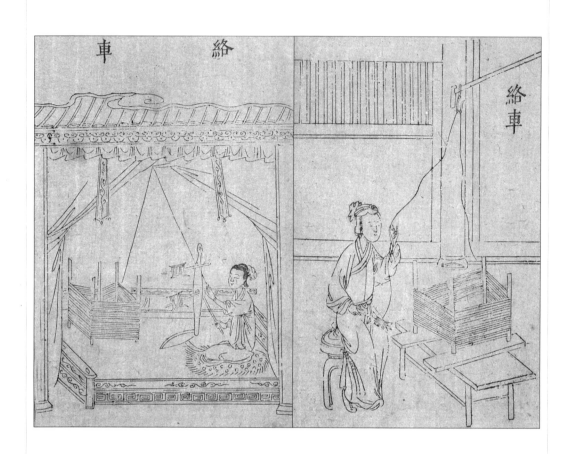

絡車

《方言》曰：河濟之間，絡謂之給。郭璞注曰：所以轉籰給事也。《說文》云：車枊爲柅。《易·姤》曰：繫於金柅（金者，堅剛之物；柅者，制動之主）。《通俗文》曰：張絲曰柅。蓋以脫軒之絲，張於柅上；上作懸鈎，引致緒端，逗於車上。其車之制，必以細軸穿籰。措於車座兩柱之間（謂一柱獨高，中爲通槽，以貫其籰軸之首；一柱下而管其籰軸之末），人既繩牽軸動，則籰隨軸轉，絲乃止籰。此北方絡絲車也。南人但習掉籰取絲，終不若絡車安且速也。今宜通用。

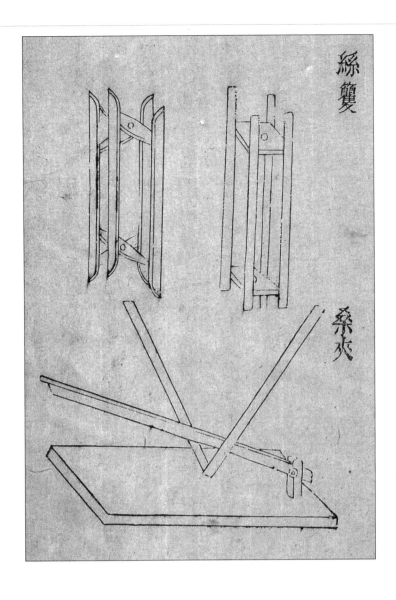

絲籆

　　絡絲具也。《方言》曰：䈛，兗豫河濟之間，謂之䈛。郭璞注云：所以絡絲。《說文》曰：籆，收絲者也。或作䈛，從角，閒聲。今字從竹，又從蒦，竹器，從又持之蒦蒦然，此籆之義也。然必竅貫以軸，乃適於用。爲理絲之先具也。

桑夾

　　夾桑具也。用木礩，上仰置義股，高可二三尺；於上順置鍘刃。左手茹葉，右手按刃切之。此夾之小者。若蠶多之家，乃用長椽二莖，駢豎壁前，中寬尺許。乃實納桑葉，高可及丈，人則躡梯上之，兩足後踏屋壁，以胸前向壓住；兩手緊按表刃，向下裁切。此桑夾之大者。南方切桑，唯用刀砧，不識此等桑具。故特歷説，庶仿用之，以廣其利。

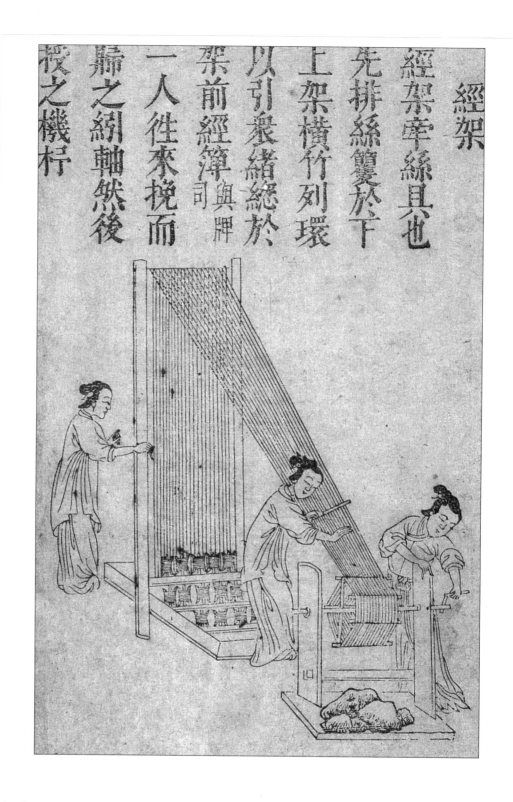

經架

牽絲具也。先排絲篗於下，上架橫竹，列環以引眾緒，總於架前經淨（與"牌"同）。一人往來，挽而歸之絧軸，然後授之機杼。

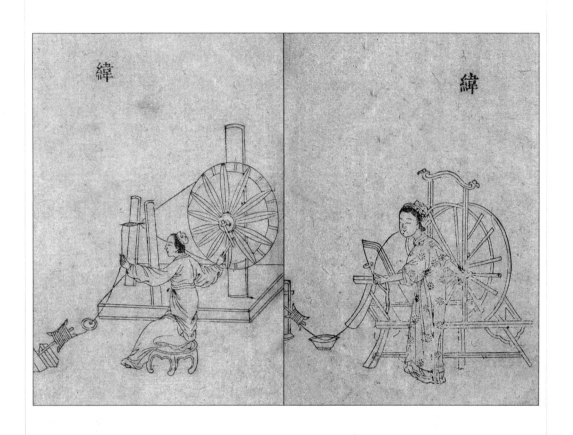

緯車

《方言》曰：趙魏之間，謂之歷鹿車；東齊海岱之間，謂之道執；今又謂緯車。《通俗文》曰：織纖謂之緯，受緯曰莩。其柎上立柱置輪，輪之上近以鐵條中貫細筒，乃周輪與筒繚環繩。右手掉輪，則筒隨輪轉；左手引絲上筒，遂成絲緯，以充織緯。

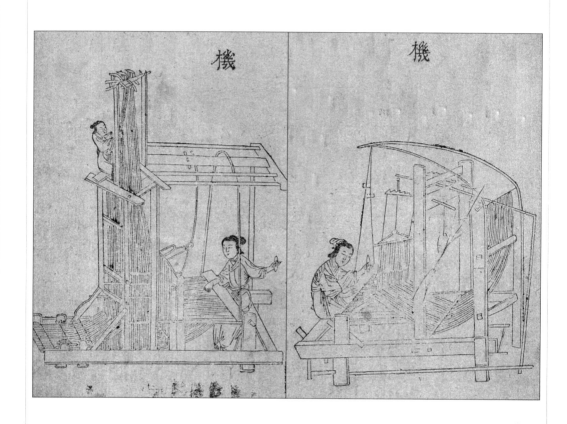

織機

織絲具也。按黃帝元妃西陵氏曰儽祖,始勤蠶稼。月大火而浴種,夫人副褘而躬桑。乃獻繭絲,遂稱織紝之功,因之廣織,以給郊廟之服。見《路史》。《傅子》曰:舊機,五十綜者五十躡,六十綜者六十躡。馬生者天下之名巧也,患其遺日喪巧,乃易以十二躡。今紅女織繒,惟用二躡,又為簡要。凡人之衣被於身者,皆其所自出也。

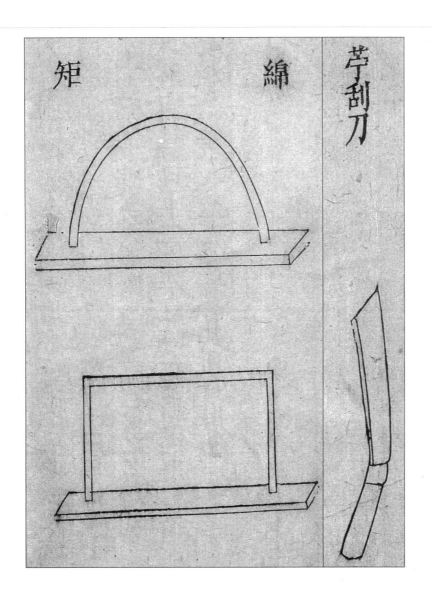

綿矩

以木框，方可尺餘，用張繭綿，是名綿矩。又有揉竹而彎者，南方多用之。其綿外圓內空，謂之豬肚綿。及有用大竹筒，謂之筒子綿。就可改作大綿，裝時未免拖（折物也）裂。北方大小用瓦。蓋所尚不同，各從其便。然用木矩者，最爲得法。

苧刮刀

刮苧皮刃也。煅鐵爲之，長三寸許，捲成小槽，內插短柄。兩刃向上，以鈍爲用，仰置手中，將所剝苧皮橫覆刃上，以大指就按刮之，苧膚即蛻。《農桑輯要》云：苧刈倒時，用手剝下皮，以刀刮之，其浮皴自去。又曰：苧，剝取其皮，以竹刮其表，厚處自脫，得裏如筋者，煮之用績。今制爲兩刃鐵刃，尤便於用。

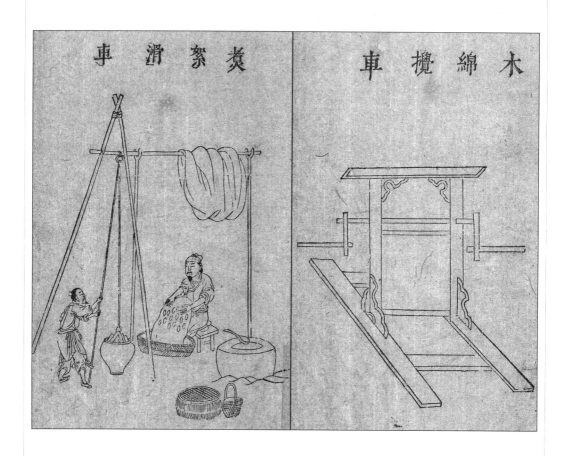

煮絮滑車

絮車，構木作架，上控鈎繩滑車，下置煮繭湯瓮。絮者掣繩，上轉滑車，下徹瓮內，鈎繭出沒灰湯，漸成絮段。《莊子》謂"洴澼絖"者（疏云：洴，浮也。澼，漂也。絖，絮也），古者纊、絮、綿一也。今以精者爲綿，粗者爲絮。因蠶家退繭造絮，故有此車煮之法。

木綿攪車

木綿初采，曝之，陰或焙乾。《南州异物志》曰：班布，吉貝木所生。熟時狀如鵝毳，細過絲綿，中有核如珠珣，用之則治出其核。昔用輾軸，今用攪車，尤便。夫攪車，用四木作框，上立二小柱，高約尺五，上以方木管之。立柱各通一軸，軸端俱作掉拐，軸末柱竅不透。二人掉軸，一人喂上綿英，二軸相軋，則子落於內，綿出於外。比用輾軸，工利數倍。

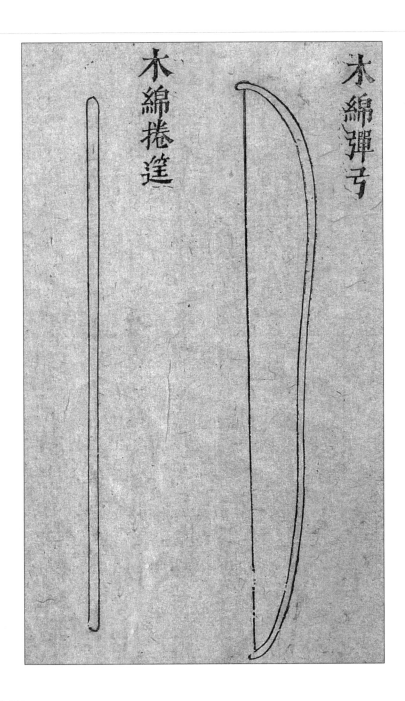

木綿捲筵

　　淮民用蜀黍梢莖，取其長而滑。今他處多用無節竹條代之。其法：先將綿毟，條於几上，以此筵捲而扦之，遂成綿筒。隨手抽筵，每筒牽紡，易爲勻細，皆捲筵之效也。

木綿彈弓

　　以竹爲之，長可四尺許，上一截頗長而彎；下一截稍短而勁。控以繩弦，用彈綿英，如彈毡毛法。務使結者開，實者虛。假其功用，非弓不可。

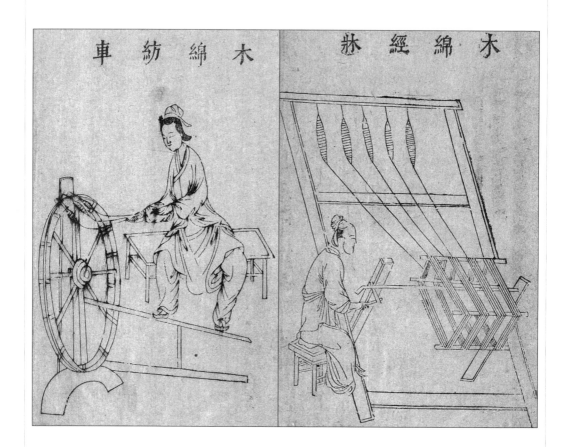

木綿紡車

其制比麻苧紡車頗小。夫輪動弦轉，莩維隨之。紡人左手握其綿筒，不過二三，續於莩維，牽引漸長；右手均捻，俱成緊縷，就繞維上。欲作綫織，置車在左，再將兩維綿絲合紡，可爲綫綿。《南州异物志》曰："吉貝木，熟時狀如鵝毳。但紡不績，任意外抽，牽引無有斷絶。"此即紡車之用也。

木綿經床

其制如所坐交椅。但下控一軖，四股；軖軸之末，置一掉枝，上椅竪列八維，下引綿絲。轉動掉枝，分絡軖上。絲紝既成，次第脫卸。比之撥車，日得八倍。始出閩建，今欲傳之他方，同趨省便。

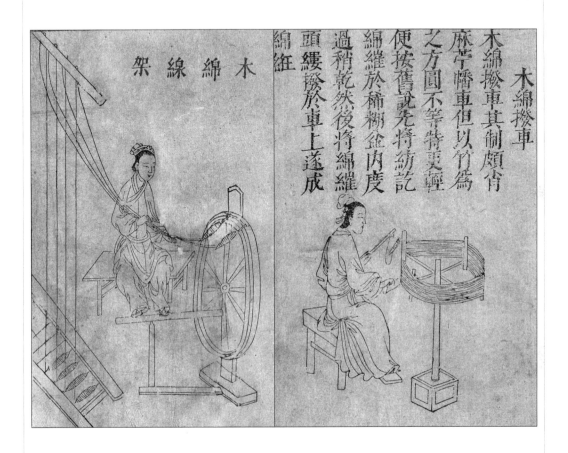

木綿綫架

以木爲之。下作方座，長闊尺餘。卧列四維。座上鑿置獨柱，高可二尺餘。柱上橫木，長可二尺。用竹篾均列四彎，内引下座四維，紡於車上，即成綿綫。舊法：先將此維絡於籆上，然後紡合。今得此制，甚爲速妙。

木綿撥車

其制頗肖麻苧幡車，但以竹爲之。方圓不等，特更輕便。按舊説，先將紡訖綿維，於稀糊盆内度過，稍乾，然後將綿維頭縷撥於車上，遂成綿紝。

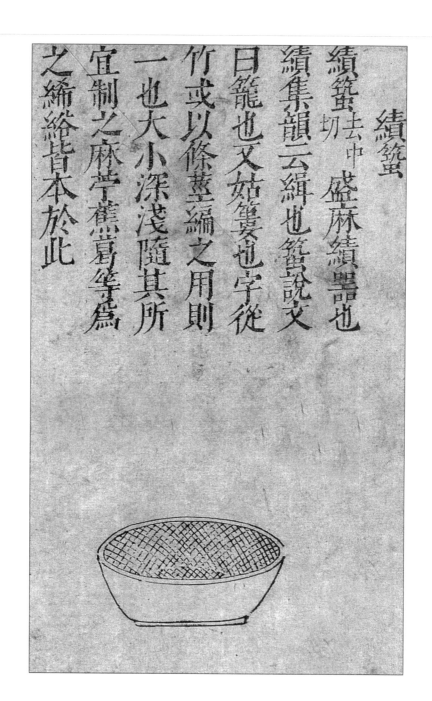

績篹

盛麻績器也。績,《集韵》云"緝也"。篹,《説文》曰"籠也",又"姑篹"也。字從竹,或以條莖編之,用則一也。大小深淺,隨其所宜製之,麻、苧、蕉、葛等爲之絺綌,皆本於此。

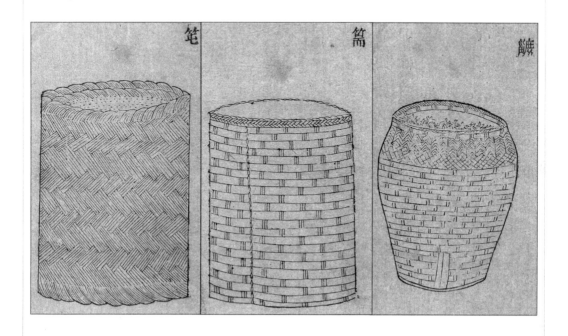

笆

《集韵》云：盛穀器，或作囤，又籚也。北方以荆柳或蒿卉，製成圓樣；南方判竹編草或用籧篨空洞作圍，各用貯穀。南北通呼曰笆，兼篤、籚而言也。然笆多露置，可用貯糧。

篤、籚

篤、籚在室，可用盛種，皆農家收穀所先具者，故併次之。篤，《說文》云：判竹，圓以盛穀。笆類也。篤，或作圑，此籚與篤皆笆之別名，但大小有差，亦篠、簣之舊制，不可遺也。

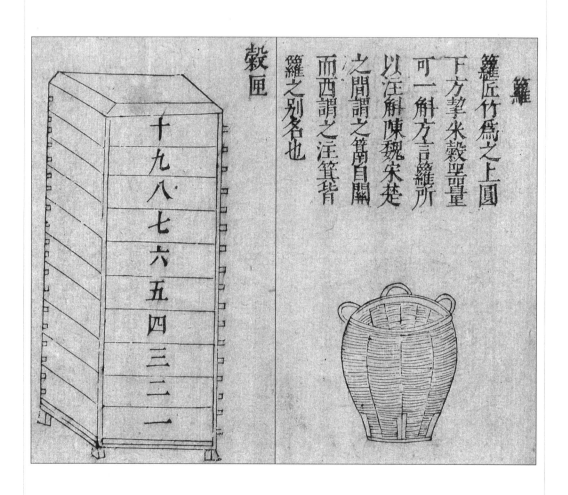

穀匣

盛穀方木策層匣也。用板四葉相嵌而方，大小不等。

籮

匠竹爲之，上圓下方，挈米穀器。量可一斛。《方言》：籮，所以注斛。陳、魏、宋、楚之間謂之筲；自關而西謂之注、筥，皆籮之別名也。

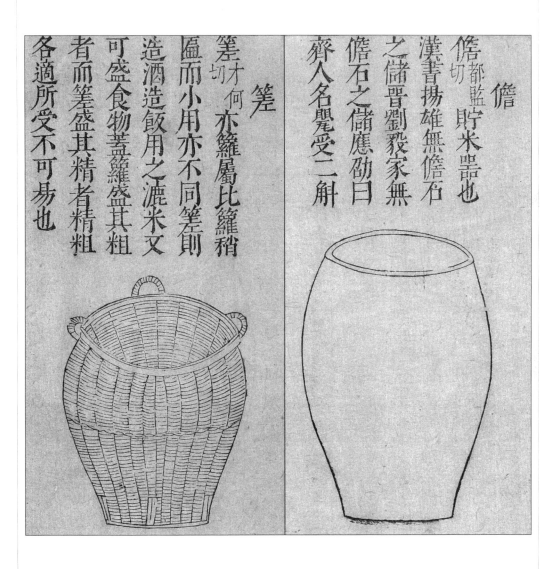

筲

亦籮屬，比籮稍匾而小，用亦不同。筲則造酒、造飯，用之溮米，又可盛食物。蓋籮盛其粗者，而筲盛其精者。精粗各適，所受不可易也。

儋

貯米器也。《漢書》：揚雄無儋石之儲，晋劉毅家無儋石之儲。應劭曰：齊人名甖，受二斛。

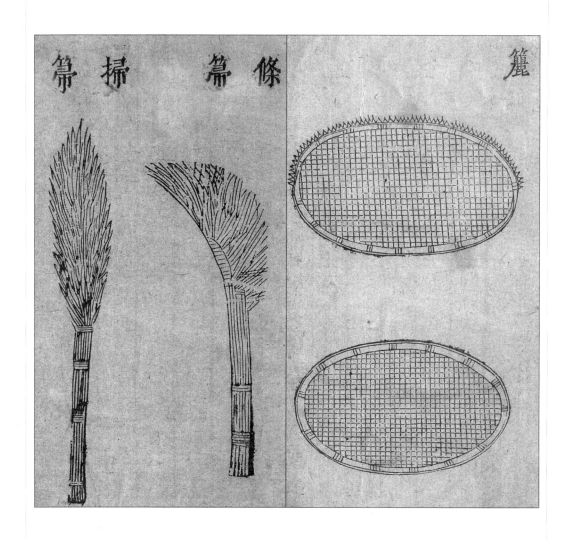

掃帚、條帚

帚，今作箒，又謂之篲。《集韻》云：少康作箕帚。其用有二：一則編草爲之，潔除室內，制則區短，謂之條（亦作苕）帚。一則束篠爲之，擁掃庭院，制則叢長，謂之掃帚。

籚

竹器，內方外圓，用篩穀物。《說文》云：可以除粗取精。《集韻》：作籭，又作籬，或作篩。其制有疏密、大小之分，然皆粒食之總用也。

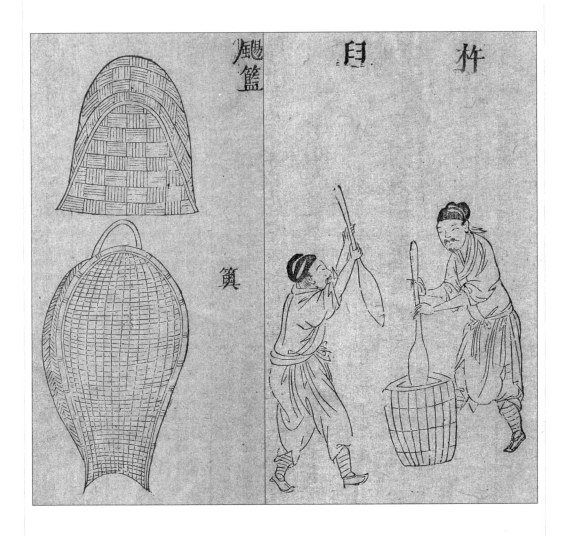

颺籃

颺，《集韻》謂"風飛也"。籃形如北箕而小。前有木舌，後有竹柄。農夫收穫之後，場圃之間所蹂禾穗、糠秕相雜，執此操而向風擲之，乃得淨穀。不待車扇，又勝箕簸，田家便之。

箅

漉米器。《說文》：淅箕也。又云：漉，米籔。

杵臼

舂也。《易·繫辭》曰：黃帝堯舜氏作，斷木為杵，掘地為臼。杵臼之利，萬民以濟。按：古舂之制，秅百二十斤。稻重一秅，為粟二十斗。為米十斗曰穀，為米六斗大半斗曰粲。又曰：糲米一石，舂為九斗曰鑿。鑿，米之精者。斯古舂之制，自杵臼始也。

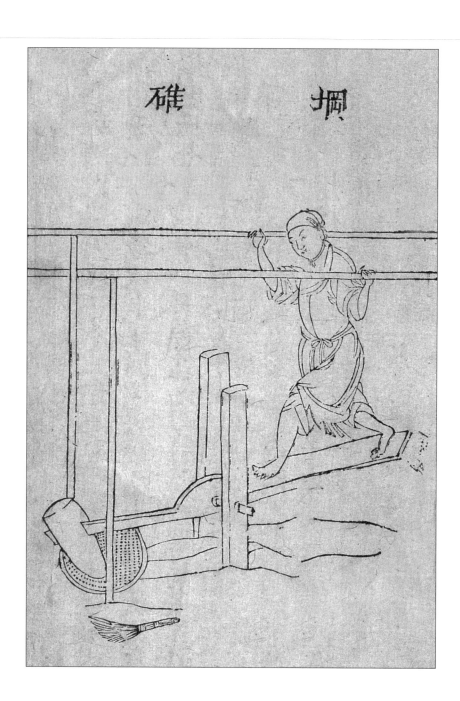

埋碓

以埋作碓臼也。《集韵》云：埋，瓮也。又作瓺。其制：先掘埋埋坑，深逾二尺，次下木地釘三莖，置石於上，後將大磁埋穴透其底，向外側嵌坑內埋之；復取碎磁與灰泥和之，以窒底孔，令圓滑如一。候乾透，乃用半竹篾，長七寸許，徑四寸，如合脊瓦樣，但其下稍闊，以熟皮周圍護之（取其滑也），倚於埋之下脣。篾下兩邊，以石壓之，或兩竹竿刺定，然後注糙於埋內，用碓木杵（杵頭鏟團束之，埋內置四犬牙釘，稍臥之）搗於篾內。埋既圓滑，米自翻倒，簸於篾內。一搗一簸，既省人攪，米自勻細。始於浙人，故又名浙碓。

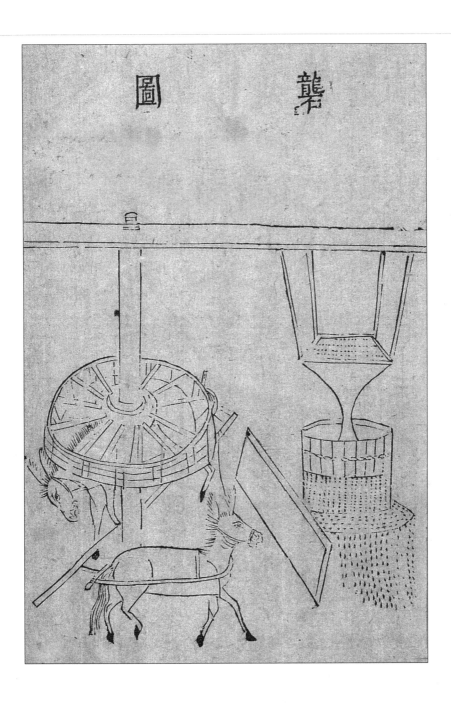

礱

 礱穀器，所以去穀殼也。淮人謂之礱，江浙之間謂之礱。編竹作圍，內貯泥土，狀如小磨，仍以竹木排爲密齒，破穀不致損米。就用拐木，竅貫礱上，掉軸以繩懸檁上，衆力運肘轉之，日可破穀四十餘斛。北方謂之木礱，石鑿者謂之石木礱。礱、礧字，從石，初本用石，今竹木代者亦便。又有廢磨，上級已薄，可代穀礱，亦不損米。或人、或畜轉之，謂之礱磨。復有畜力挽行大木輪軸，以皮弦或大繩繞輪兩周，復交於礱之上級。輪轉則繩轉，繩轉則礱亦隨轉。計輪轉一周，則礱轉十五餘周。

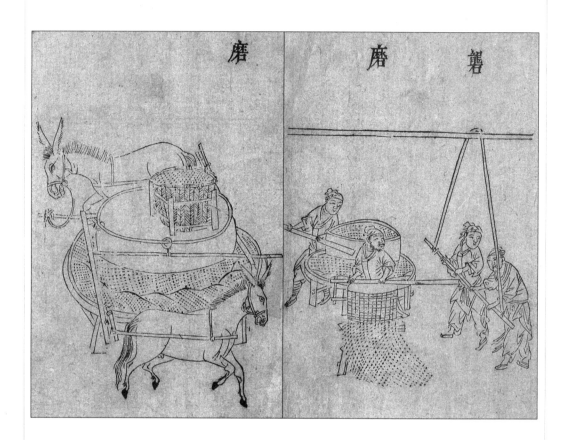

磨

礳，《唐韻》作"磨"，䃺也，"礳"同。《説文》云：䃺，石磑也。《世本》曰：公輸班作磑。《方言》或謂之"䃺"。《字説》云：礳，從石、從靡，礳之而靡焉。今皆作磨，字既從石，又從靡，磨之義，特易曉也。《通俗文》云：填磑曰䃔，磨牀曰摘。今又謂主磨曰臍，注磨曰眼，轉磨曰幹，承磨曰槃，載磨曰牀。多用畜力挽行，或借水輪，或掘地架木，下置鐏軸，亦轉以畜力，謂之旱水磨。比之常磨，特爲省力。凡磨，上皆用漏斗盛麥，下之眼中，則利齒旋轉，破麥作麨，然後收之，篩羅，乃得成麵。世間餅餌，自此始矣。

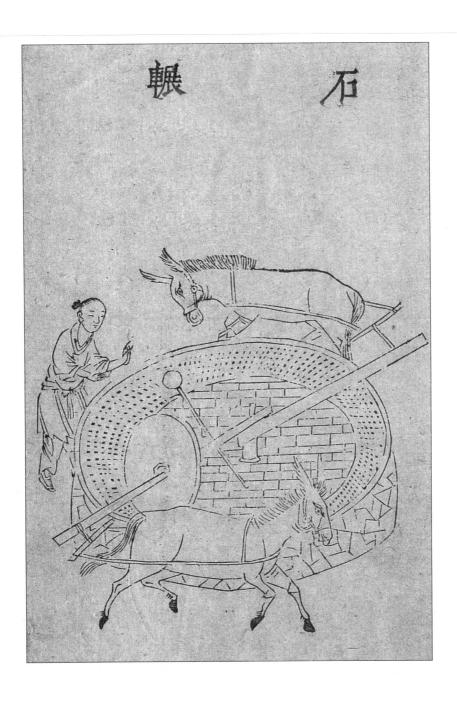

石輾

輾,《通俗文》曰：石磑轢穀曰輾。《後魏書》曰：崔亮在雍州,讀《杜預傳》,見其爲八磨,嘉其有濟時用,因教民爲輾。今以糯石甃爲圓槽,周或數丈,高逾二尺,中央作臺,植以篾軸,上穿幹木,貫以石碢。有用前後二碢相逐,前備撞木,不致相擊,仍隨帶攪杷。畜力挽行,循槽轉輾,日可穀米三十餘斛。近有法製輾槽（法製：用沙石和泥,與糯粥同胶和之,以爲圓槽。候浥,下以木棰緩筑令實,直至乾透可用）,轢米特易,可加前數。此又輾之巧便。

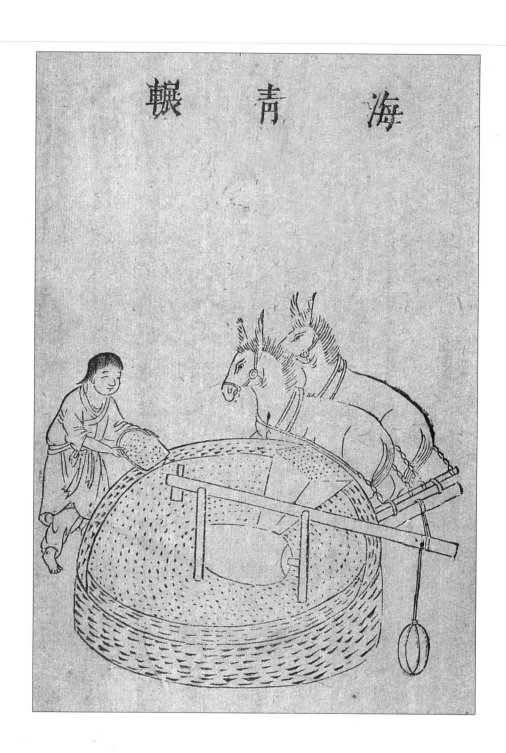

海青輾

辊輾,世呼曰"海青輾",喻其速也。但比常輾减去圓槽,就碾幹梏以石辊(辊徑可三尺,長可五尺)。上置板檻,隨輾幹圓轉,作竅下穀,不計多寡,旋輾旋收,易於得米。較之碾輾,疾過數倍,故比於鷙鳥之尤者,人皆便之。

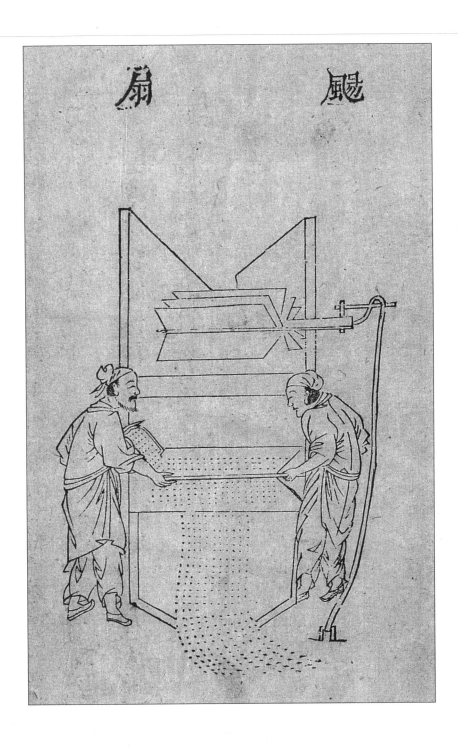

颺扇

《集韵》云：颺，風飛也。揚穀器。其制：中置篗軸，列穿四扇或六扇，用薄板，或糊竹爲之。復有立扇、卧扇之別，各帶掉軸。或手轉足躡，扇即隨轉。凡舂輾之際，以糠米貯之高檻，底通作匾縫下瀉，均細如籬。即將機軸掉轉搧之，糠粞即去，乃得淨米。又有舁之場圃間用之者，謂之扇車。凡蹂打麥禾等稼，穰秕相雜，亦須用此風扇，比之枕擲、箕簸，其功多倍。

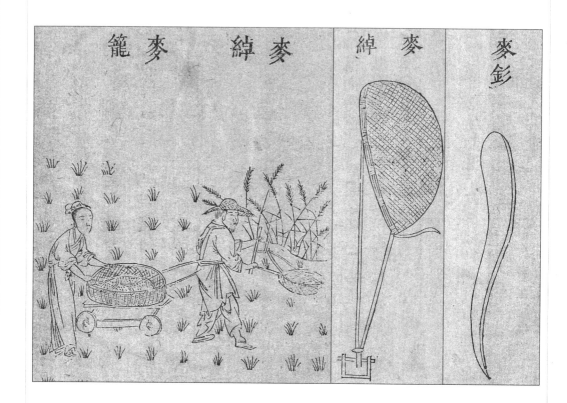

麥籠

　　盛芟麥器也。判竹編之，底平口綽，廣可六尺，深可二尺。載以木座，座帶四碼，用轉而行。芟麥者腰繫鈎繩牽之，且行且曳，就借使刀前向綽麥，乃覆籠內，籠滿則舁之積處，往返不已。一籠日可收麥數畝，又謂之腰籠。

麥綽

　　抄麥器也。篾竹編之，一如箕形，稍深且大。旁有木柄，長可三尺。上置釤刃，下橫短拐，以右手執之，復於釤旁，以繩牽短軸（近刃處以細竹代繩，防為刃所割也），左手握而掣之，以兩手齊運，芟麥入綽，覆之籠也。夫籠、釤、綽三物總一事也。

麥釤

　　芟麥刃也。《集韻》曰：釤，長鐮也。然如鐮長而頗直，比鏺薄而稍輕。所用斫而劚之，故曰釤。用如鏺也，亦曰鏺。其刃務在剛利，上下嵌繫綽柄之首，以芟麥也。比之刈穫，功過累倍。

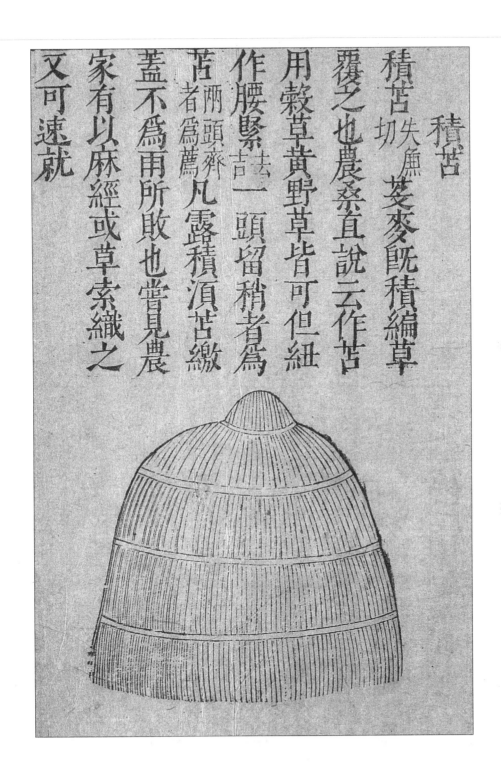

積苫

苽麥既積，編草覆之也。《農桑直說》云：作苫，用穀草、黃野草皆可，但紐作腰緊。一頭留稍者爲苫（兩頭齊者爲薦），凡露積，須苫繳蓋，不爲雨所敗也。嘗見農家有以麻經或草索織之，又可速就。

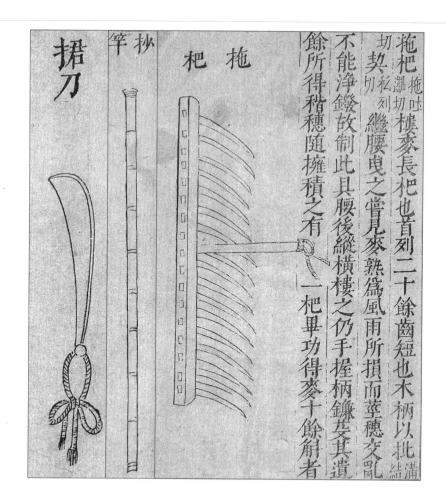

捃刀

《集韵》云：捃，拾也。俗謂拾麥刀。刃長可五寸，闊近二寸，上下竅繩穿之，繫於指腕，隨手芟穗，取其便也。麥禾既熟，或收刈不時，莖穗狼藉，不能净盡，單貧之人得以取其遺滯。《詩》所謂"此有滯穗，伊寡婦之利"。蓋捃拾之間，用此器也。

抄竿

扶麥竹也，長可及丈。麥已熟時，忽爲風雨所倒，不能芟取，乃別用一人執竿，抄起卧穗。竿舉則釤隨鏺之，殊無損失。必兩習熟者能用，不然則有矛盾之差矣。或曰：今麥事有捃刀、拖杷、抄等器，名色冗細，似不足紀錄，而皆取之何也？曰：物有濟於人而遺之，不可。然世之豪侈輩，固不屑知，而貧寠者，欲得爲利。極既壞於無遺，取棄餘爲有用，是可尚也。故綴於麥事之末。

拖杷

摟麥長杷也。首列二十餘齒，短也。木柄以批契繼腰曳之，嘗見麥熟爲風雨所損，而莖穗交亂不能净鏺，故制此具，腰後縱橫摟之，仍手握柄鐮，芟其遺餘。所得稭穗，隨擁積之。有一杷畢功，得麥十餘斛者。

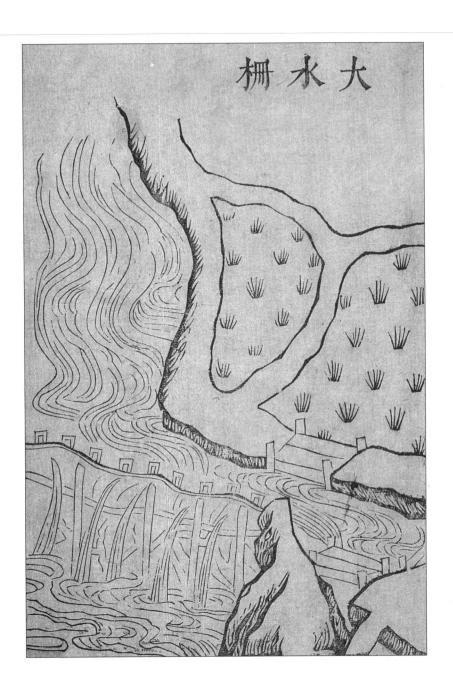

大水柵

　　水柵,排木、障水也。《集韵》云:柵,倉格切。《説文》:豎木立柵也。若溪岸稍深,田在高處,水不能及,則於溪上流作柵遏水,使之旁出下溉,以及田所。其制:當流列植豎椿,上枕以伏牛,擗以柆木,仍用塊石高壘,衆楗斜以邀水勢。此柵之小者。如秦雍之地,所拒川水,率用巨柵。其蒙利之家,歲例量力均辦所需工物,乃深植椿木,列置石囤,長或百步,高可尋丈,以橫截中流,使傍入溝港。凡所溉田畝計千萬,號爲陸海。此柵之大者。其餘各處境域,雖有此水,而無此柵,非地利素不彼若,蓋工力所未及也。

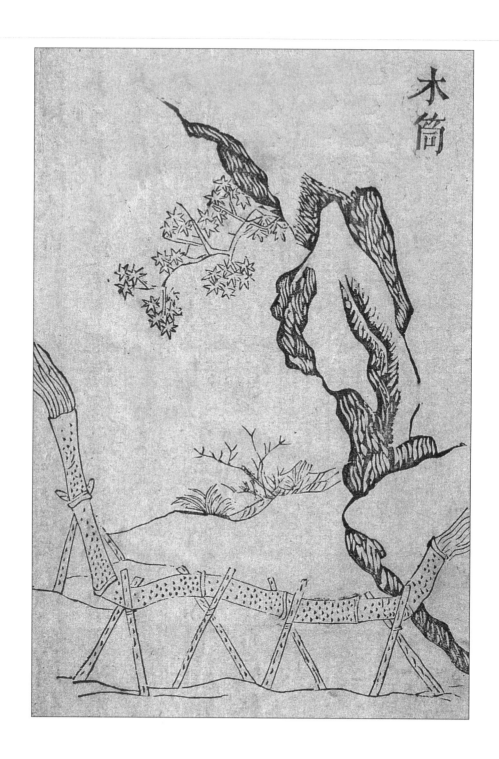

木筒

連筒，以竹通水也。凡所居相離水泉頗遠，不便汲用，乃取大竹，內通其節，令本末相續，連延不斷。閣之平地，或架越潤谷，引水而至。又能激而高起數尺，注之池沼及庖湢之間，如藥畦蔬圃，亦可供用。杜詩所謂"連筒灌小園"即此。

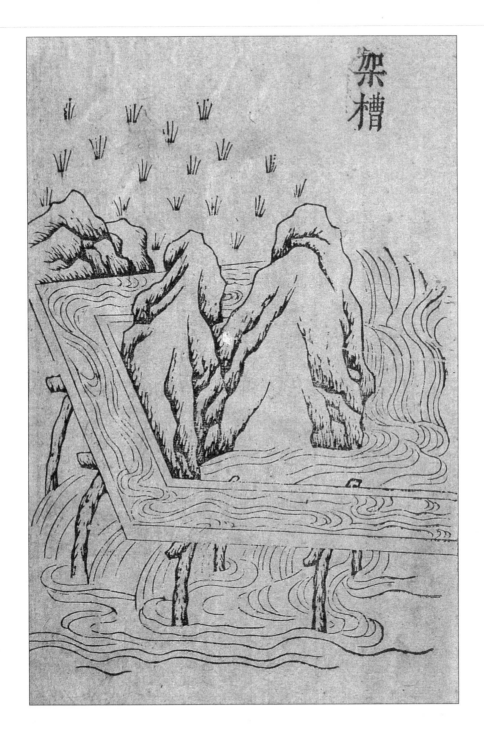

架槽

　　木架水槽也。間有聚落，去水既遠，各家共力造木爲槽，遞相嵌接，不限高下，引水而至。如泉源頗高，水性趨下，則易引也。或在窪下，則當車水上槽，亦可遠達。若遇高阜，不免避礙，或穿鑿而通。若遇坳險，則置之叉木，駕空而過。若遇平地，則引渠相接。又左右可移，鄰近之家，足得借用。非惟灌溉多便，抑可瀦蓄爲用。暫勞永逸，同享其利。

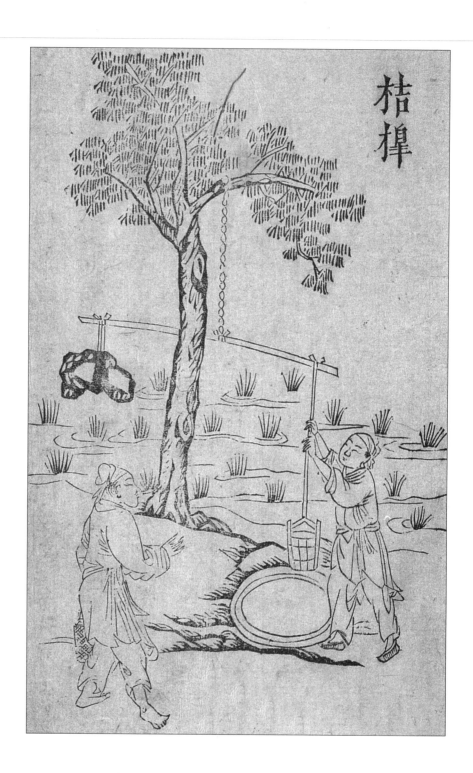

桔橰

挈水械也。《通俗文》曰：桔橰，機汲水也。《説文》曰：桔，結也，所以固屬；橰，皋也，所以利轉。又曰：皋，緩也。一俯一仰，有數存焉，不可速也。然則桔其植者，而橰其俯仰者與？

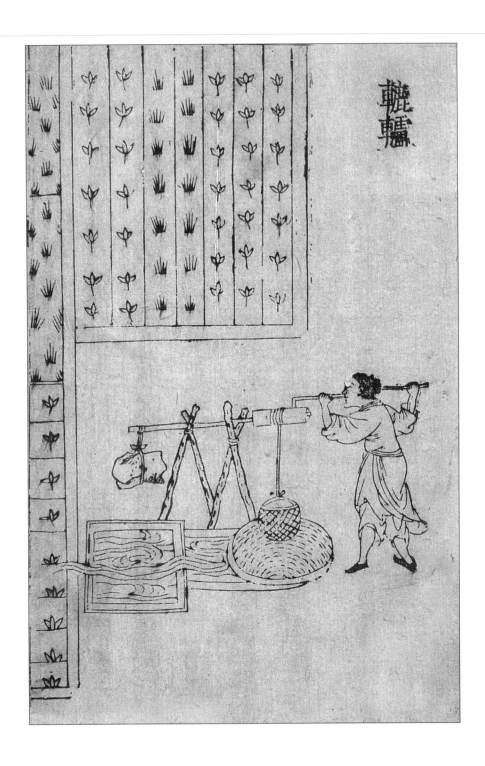

辘轳

缠绠械也。《唐韵》云:圆转木也。《集韵》作"鹿轳",汲水木也。井上立架置轴,贯以长毂,其顶嵌以曲木,人乃用手掉转,缠绠于毂,引取汲器。或用双绠而逆顺交转。所悬之器,虚者下,盈者上,更相上下,次第不辍,见功甚速。凡汲于井上,取其俯仰则桔槔,取其圆转则辘轳,皆挈水械也。然桔槔绠短而汲浅,独辘轳深浅俱适其宜也。

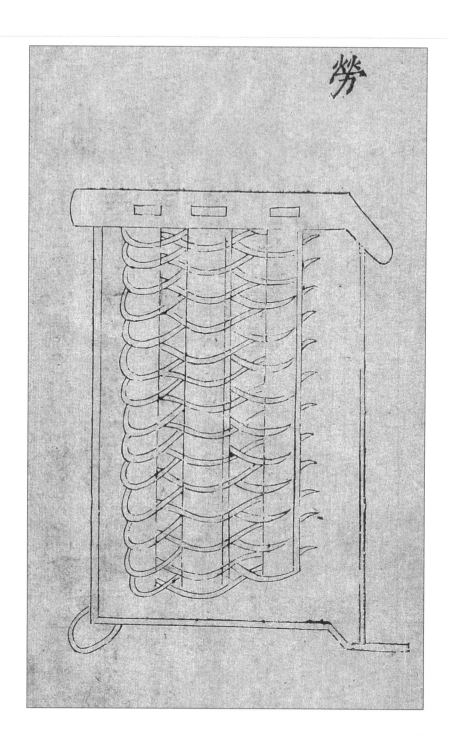

勞

　　無齒耙也。但耙梃之間用條木編之，以摩田也。耕者隨耕隨勞，又看乾濕何如，但務使田平而土潤。與耙頗异。耙有渠之義，勞有蓋摩之功也。《齊民要術》曰：疏春耕尋手勞，秋耕待白背勞。注云：春多風，不即勞則致地虛燥；秋田塌濕，速勞則恐致地硬。又曰：耕欲廉，勞欲再。今亦名勞曰摩，又名蓋。凡已耕耙欲受種之地，非勞不可。諺曰：耕而不勞，不如作暴。謂仰壟則田無力也。

石籠

又謂之臥牛。判竹或用藤蘿，或木條，編作圈眼大籠，長可三二丈，高約四五尺，以籤樁止之，就置田頭，內貯塊石以擗暴水。或相接連，延遠至百步。若水勢稍高，則疊作重籠，亦可遏止。如遇隈岸盤曲，尤宜周折，以禦奔浪，并作洄流，不致衝蕩埂岸。農家瀕溪護田，多習此法，比於起疊堤障，甚省工力，又有石笮擗水，與此相類。

水篝

《集韻》云：竹籗也。又：籠也。夫山田，利於水源在上，間有流泉飛下，多經磴級，不無混濁泥沙，淤壅畦埂，農人乃編竹爲籠，或木條爲捲芭，承水透溜，乃不壞田。

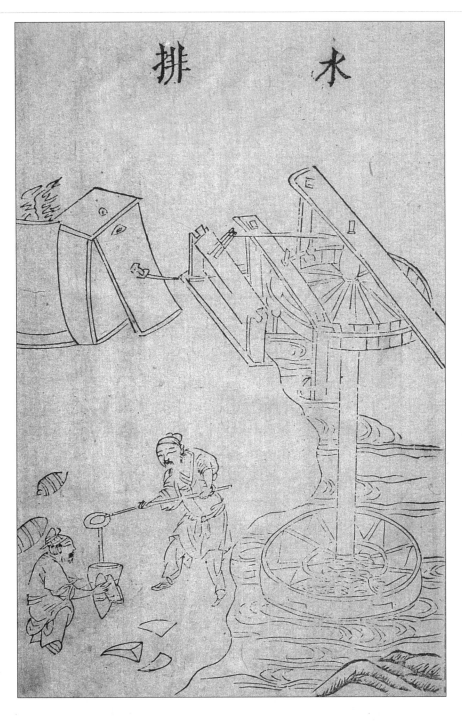

水排

　　《集韵》作"橐",与"鞴"同。韦囊吹火也。後漢杜詩爲南陽太守,造作水排,鑄爲農器。用力少而見功多,百姓便之。注云:冶鑄者爲排吹炭,今激水以鼓之也。此耕古用韋囊,今用木扇。其制:當選湍流之側,架木立軸,作二臥輪;用水激轉下輪,則上輪所周弦索通激輪前旋鼓,掉枝一例隨轉。其掉枝所貫行桄,因而推挽臥軸左右攀耳,以及排前直木,則排隨來去,扇冶甚速,過於人力。

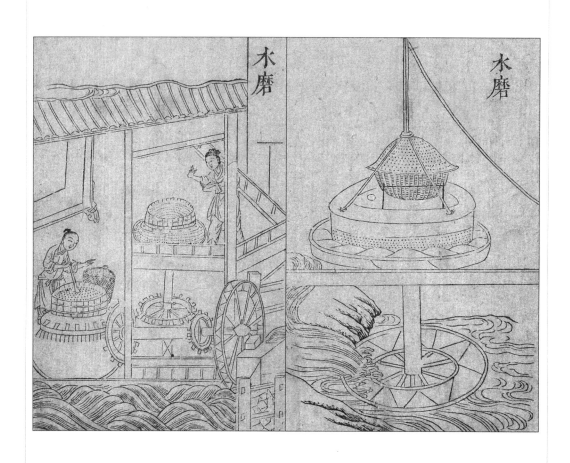

水磨

　　水磨（磑同），凡欲置此磨，必當選擇用水地所，先儘并岸，擗水激轉，或別引溝渠，掘地棧木。棧上置磨，以軸轉磨中。下徹棧底，就作臥輪，以水激之，磨隨輪轉。比之陸磨，功力數倍，此臥輪磨也。又有引水置閘，甃爲峻槽，槽上兩傍植木架，以承水激輪軸。軸要別作竪輪，用擊在上臥輪一磨，其軸末一輪傍撥周圍木齒一磨，既引水注槽，激動水輪，則上傍二磨隨輪俱轉。此水機巧异，大勝獨磨。此立輪連二磨也。復有兩船相傍，上立四楹，以茅竹爲屋，各置一磨，用索纜於水急中流。船頭仍斜插板木湊水，拋以鐵爪，使不橫斜。水激立輪，其輪軸通長，旁撥二磨，或遇泛漲，則遷之近岸，可許移借。

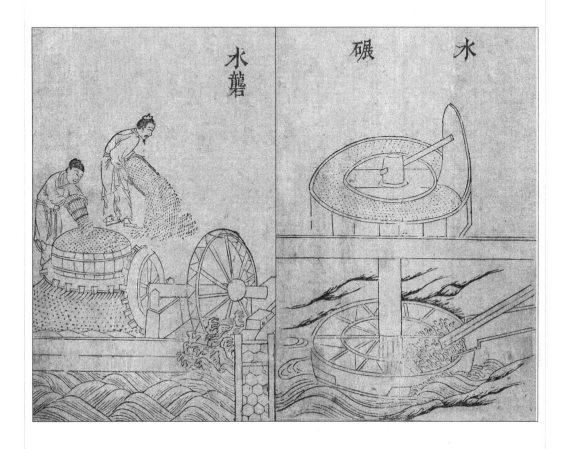

水礱

水轉礱也。礱制：上同，但下置輪軸，以水激之，一如水磨，日夜所破穀數，可倍人畜之力。水利中未有此制，今特造立，庶臨流之家，以憑仿用，可爲永利。

水碾

水輪轉碾也。《後魏書》：崔亮教民爲輾。奏於張方橋東堰谷水，造水輾數十區。豈水碾之制自此始歟？其碾制：上同（事見《杵臼門》），但下作臥輪或立輪，如水磨之法。輪軸上端穿其碾幹，水激則碾隨輪轉，循槽轢穀，疾若風雨，日舂穀米比於陸碾，功利過倍。

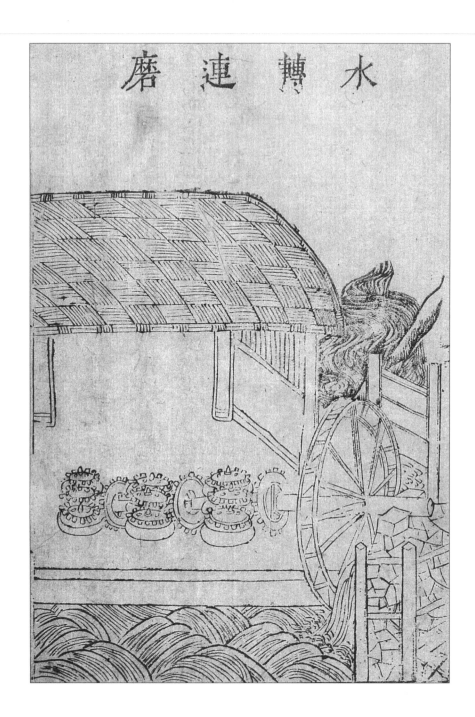

水轉連磨

　　其制與陸轉連磨不同。此磨須用急流大水，以湊水輪。其輪高闊，輪軸圍至合抱，長則隨宜。中列三輪，各打大磨一槃，磨之周匝，俱列木齒，磨在軸上，閣以板木，磨傍留一狹空，透出輪輻，以打上磨木齒。此磨既轉，其齒復傍打帶齒二磨，則三輪之功互撥九磨。其軸首一輪，既上打磨齒，復下打碓軸，可兼數碓。或遇天旱，旋於大輪一周，列置水筒，晝夜溉田數頃。此一水輪可供數事，其利甚博。嘗至他處，地分間有溪港大水，做此輪磨，或作碓碾，日得穀食，可給千家，誠濟世之奇術也。

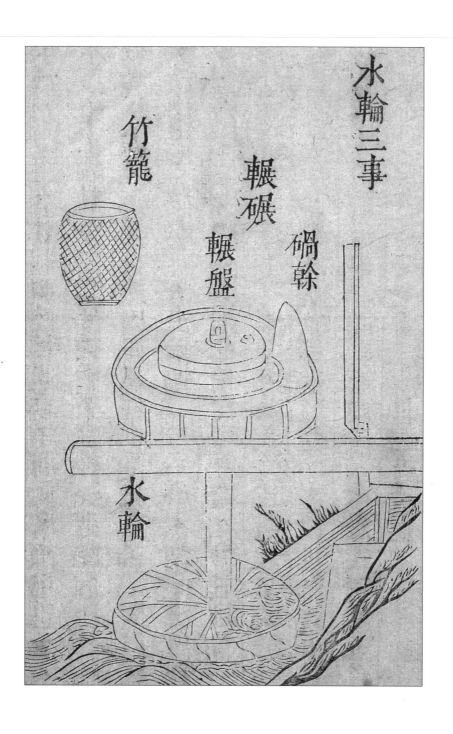

水輪三事

　　謂水轉輪軸可兼三事：磨、礱、碾也。初則置立水磨，變麥作麵，一如常法。復於磨之外周，造輾圓槽，如欲舂米，惟就水輪軸首，易磨置礱。既得糙米，則去礱置碾，碢幹循槽碾之，乃成熟米。夫一機三事，始終俱備，變而能通，省而有要，誠便民之活法也。

水打蘿

水擊麵羅，隨水磨用之。其機與水排俱同，按圖視譜，當自考索。羅因水力互擊樁柱，篩麵甚速，倍於人力。又有就磨輪軸作機擊羅，亦為捷巧。

水碓

　　機碓,水搗器也。王隱《晉書》曰:石崇有水碓三十區。今人造作水輪,輪軸長可數尺,列貫橫木,相交如滾槍之制。水激輪轉,則軸間橫木間打所排碓梢,一起一落舂之,即連機碓也。凡在流水岸傍,俱可設置,須度水勢高下爲之。如水下岸淺,當用陂栅;或平流,當用板木障水。俱使傍流急注,貼岸置輪,高可丈餘,自下衝轉,名曰"撩車碓"。若水高岸深,則爲輪減小而闊,以板爲級,上用木槽引水,直下射轉輪板,名曰"斗碓",又曰"鼓碓"。此隨地所製,各趨其巧便也。

槽碓

碓梢作槽受水，以爲舂也。凡所居之地，間有泉流稍細，可選低處置碓一區，一如常碓之制。但前頭減細，後梢深闊爲槽可貯水斗餘。上苫以廈，槽在廈外。乃自上流用筧引水，下注於槽，水滿則後重而前起，水瀉則後輕而前落，即爲一舂。如此晝夜不止，可得米兩斛，日省二工，以歲月積之，知非小利。

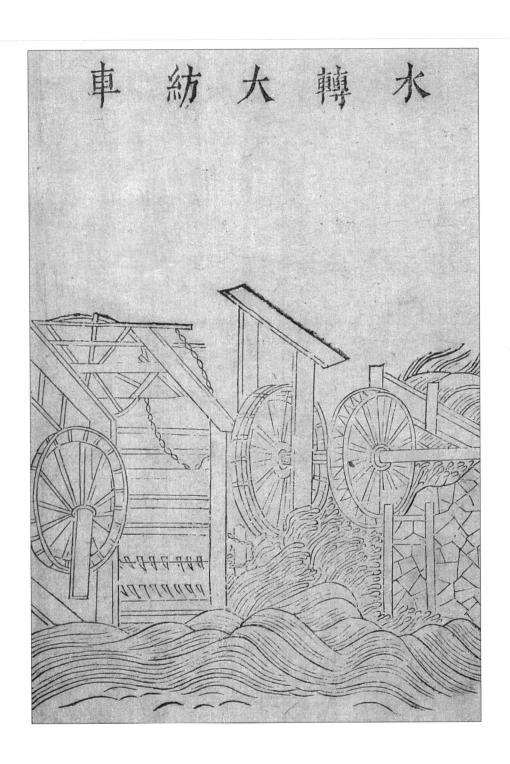

水轉大紡車

此車之制見紡車類,茲具不述。但加所轉水輪,與水轉碾磨之法俱同。中原麻苧之鄉,凡臨流處所多置之。今特圖寫,庶他方績紡之家,效此機械,比用陸車愈便且省,庶同獲其利。

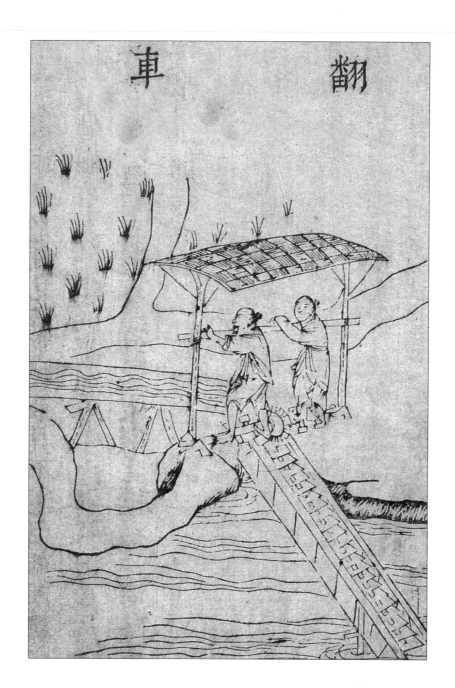

翻車

今人謂龍骨車也。《魏略》曰：馬鈞作翻車。又漢靈帝使畢嵐作翻車。其車之制：除壓欄木及列檻樁外，車身用板作槽，長可二丈，闊則不等，或四寸至七寸；高約一尺。槽中架行道板一條，隨槽闊狹，比槽板兩頭俱短一尺，用置大小輪軸。同行道板上下通周，以龍骨、板葉。其在上大軸兩端，各帶拐木四莖，置於岸上木架之間。人憑架上，踏動拐木，則龍骨板隨轉，循環行道板刮水上岸。此制，關楗頗多，必用木匠，可易成造。其起水之法，若岸高三丈有餘，可用三車，中間小池，倒水上之，足救三丈。

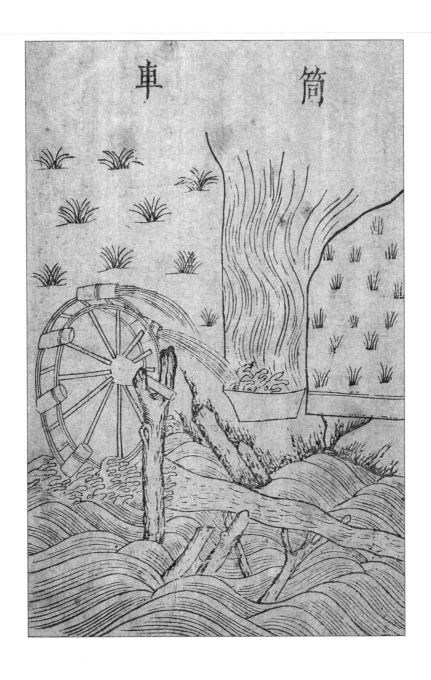

筒車

　　流水筒輪。凡製此車，先視岸之高下，可用輪之大小，須要輪高於岸，筒貯於槽，方爲得法。其車之所在，自上流排作石倉，斜擗水勢，急湊筒輪。其輪就軸作轂，軸之兩傍，閣於樁柱山口之內。輪軸之間，除受木板外，又作木圈，縛繞輪上，就繫竹筒或木筒（謂小輪則用竹筒，大輪則用木筒）於輪之一周。水激轉輪，衆筒兜水，次第下傾於岸上所橫水槽，謂之天池，以灌田稻，日夜不息，絕勝人力。若水力稍緩，亦有木石製爲陂柵，橫約溪流，旁出激輪，又省工費。或遇流水狹處，但壘石斂水湊之，亦爲便易。此筒車大小之體用也。

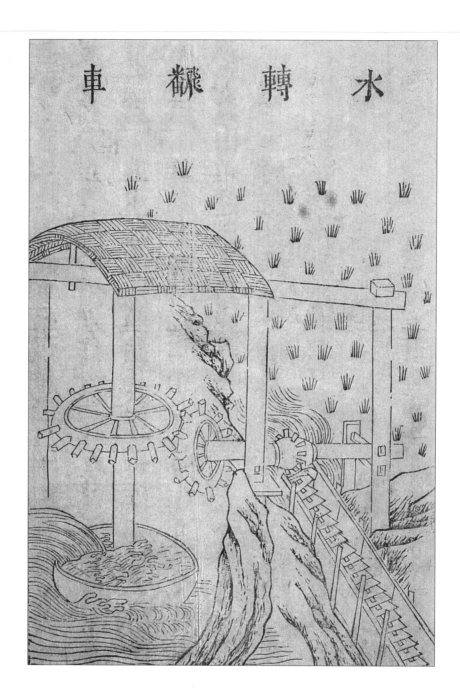

水轉翻車

其制與人踏翻車俱同,但於流水岸邊掘一狹塹,置車於内。車之踏軸外端作一竪輪,竪輪之傍架木立軸,置二卧輪。其上輪適與車頭竪輪輻支相間,乃撥水傍激,下輪既轉,則上輪隨撥車頭竪輪而翻車隨轉,倒水上岸。此是卧輪之制。若作立軸,當別置水激立輪,其輪輻之末復作小輪,輻頭稍闊,以撥車頭竪輪,此立輪之法也。然亦當視其水勢,隨宜用之。其日夜不止,絶勝踏車。

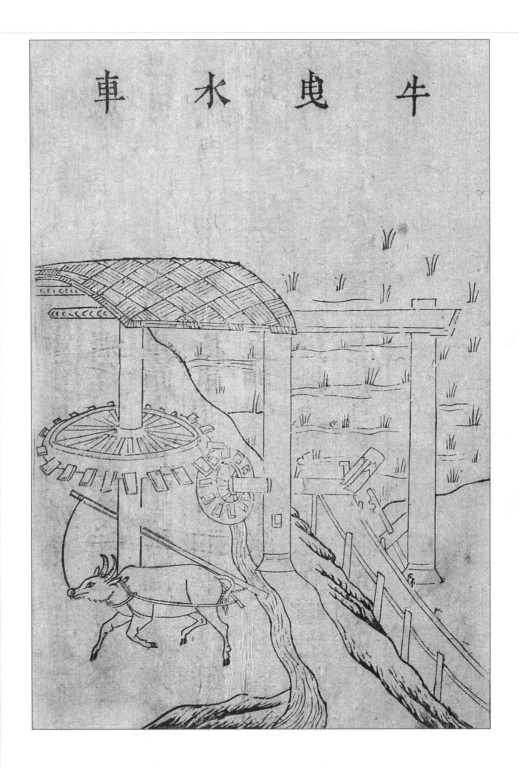

牛曳水車

　　如無流水處用之。其車比水轉翻車臥輪之制，但去下輪置於車傍岸上，用牛拽轉輪軸，則翻車隨轉，比人踏功將倍之。與前水轉翻車，皆出新制，故遠近效之，俱省功力。

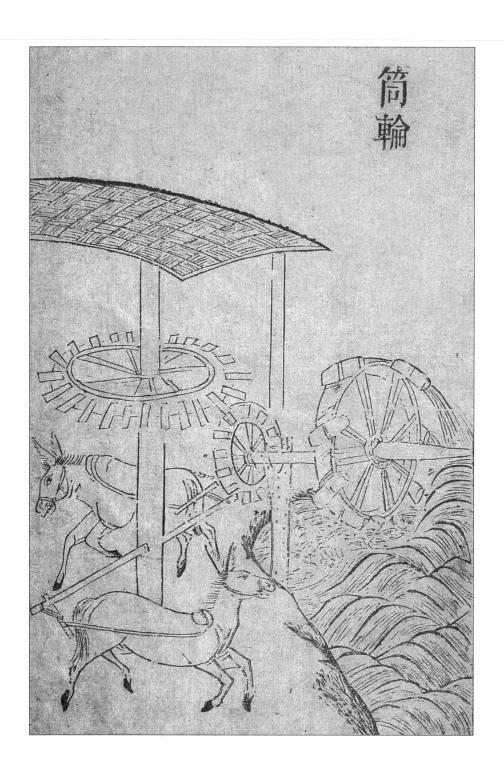

筒輪

　　騾轉筒車，即前水轉筒車，但於轉軸外端別造竪輪，竪輪之側，岸上復置卧輪，與前牛轉翻車之制無异。凡臨坎井或積水淵潭，可澆灌園圃，勝於人力汲引。

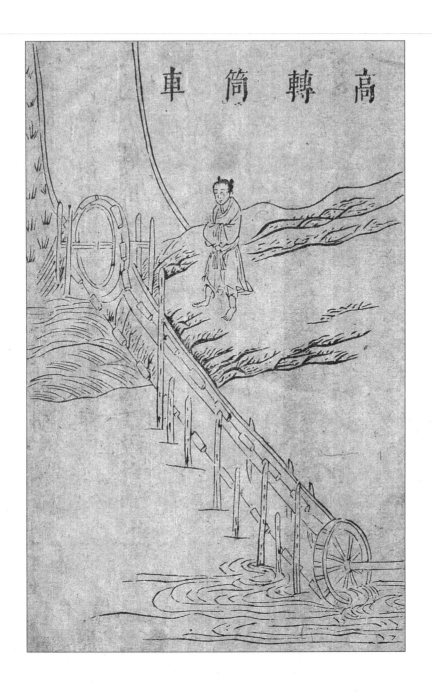

高轉筒車

其高以十丈爲準，上下架木，各豎一輪，下輪半在水內，各輪徑可四尺。輪之一周，兩傍高起，其中若槽，以受筒索。其索用竹，均排三股，通穿爲一。隨車長短，如環無端。索上相離五寸，俱置竹筒。筒長一尺，筒索之底，托以木牌，長亦如之。通用鐵線縛定，隨索列次，絡於上下二輪。復於二輪筒索之間，架剡木平底行槽一，連上與二輪相平，以承筒索之重。或人踏，或牛拽，轉上輪則筒索自下兜水，循槽至上輪，輪首覆水，空筒復下。如此循環不已，日所得水，不減平地車戽。

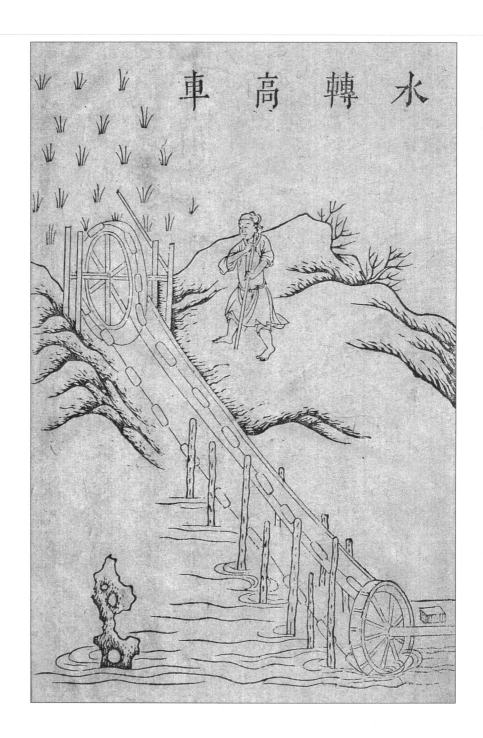

水轉高車

遇有流水岸側，欲用高水，可立此車。其車亦高轉筒輪之制，但於下輪軸端別作豎輪，傍用臥輪撥之，與水轉翻車無异。水輪既轉，則筒索兜水，循槽而上，餘如前例。又須水力相稱，如打輾磨之重，然後可行。日夜不息，絕勝人牛所轉。此誠秘術，今表暴之，以諭來者。

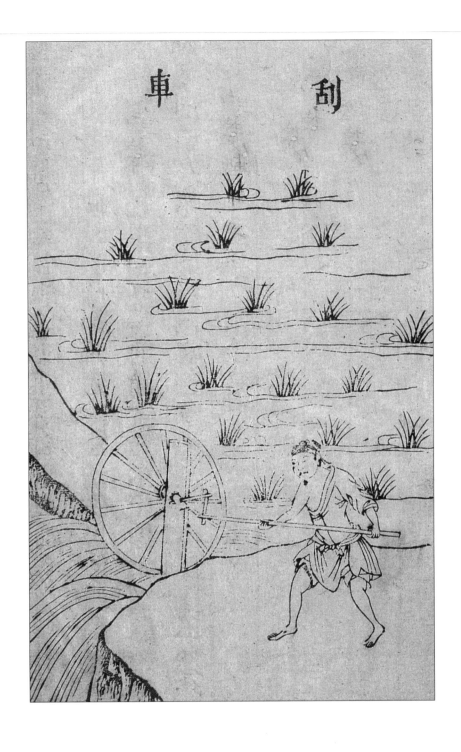

刮車

上水輪也。其輪高可五尺，輻頭闊至六寸。如水岸下田，可用此具。先於岸側掘成峻槽，與車輻同闊，然後立架安輪，輪軸半在槽內，其輪軸一端擐以鐵鉤木拐，一人執而掉之，車輪隨轉，則眾輻循槽刮水上岸溉田，便於車戽。

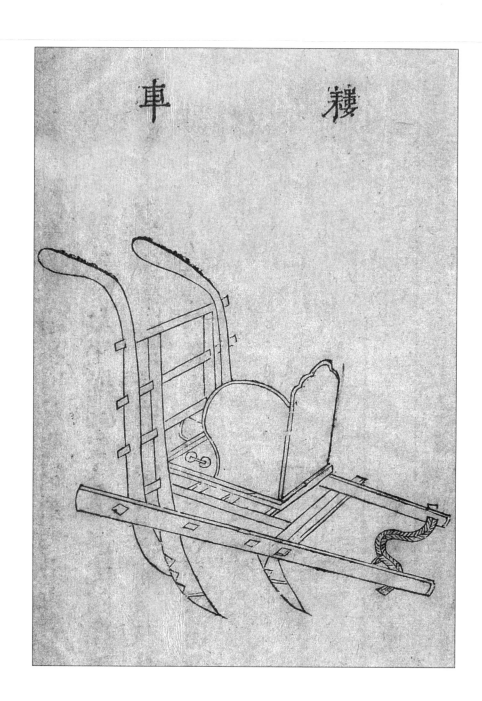

耧车

下种器也。《通俗文》曰：覆种曰耧。一云耧犁。其制：两柄上弯，高可三尺。两足中虚，阔合一垄。横桄四匝，中置耧斗。其所盛种粒，各下通足窍，仍旁挟两辕，可容一牛。用一人牵，傍一人执耧，且行且摇，种乃自下。近有创制，下粪耧种，於耧斗后，另置节过细粪，或拌蚕沙，耩时随种而下，覆於种上，尤巧便也。今又名曰"种莳"，曰"耩子"，曰"耧犁"，习俗所呼不同，用则一也。

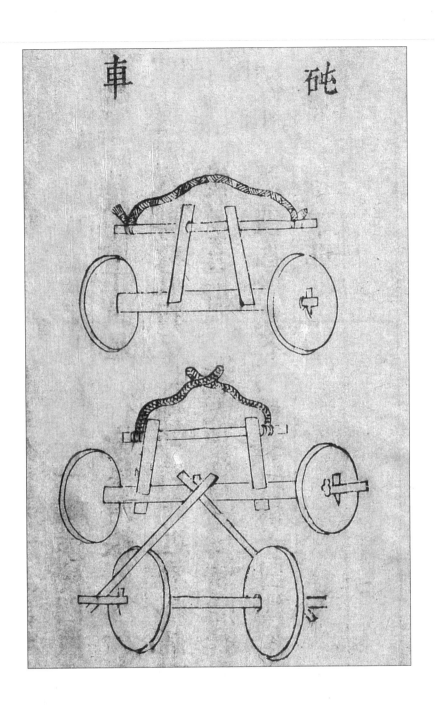

砧車

石碾也，以木軸架碾爲輪，故名砧車。兩碾用一牛，四碾兩牛力也。鑿石爲圓，徑可尺許，竅其中以受機栝，畜力挽之，隨耬種所過溝壟碾之，使種土相着，易爲生發。然亦看土脉乾濕何如，用有遲速也。古農法云：耬種後用撻，則壟滿土實。又有種人足躡壟底，各是一法。今砧車轉碾溝壟特速，此後人所創，尤簡當也。

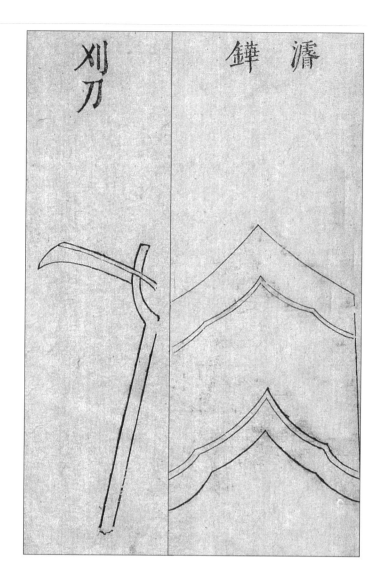

刈刀

穫麻刃也。或作兩刃，但用鐮桐旋插其刃，俯身控刈，取其平穩便易。北方種麻頗多，或至連頃，另有刀工各具其器，割刈根莖，劓削梢葉，甚有速效。《齊民要術》曰：麻，勃如灰便刈。葉欲小，縛欲薄，穫欲净。此刈麻法也。南方惟用拔取，頗費工力。

濬鏵

濬鏵（濬，與浚同。鏵，鍬也），濬，深也。《書》云：濬畎澮距川。今濬鏵即此濬也。《周禮》：匠人爲溝洫，耜廣五寸，二耜爲耦，一耦之伐，廣尺深尺。以此考之，則知濬鏵即耦耕之法。其制大倍常鏵，瓣亦稱是。凡開田間溝渠及作陸塹，乃別制箭犁可用。

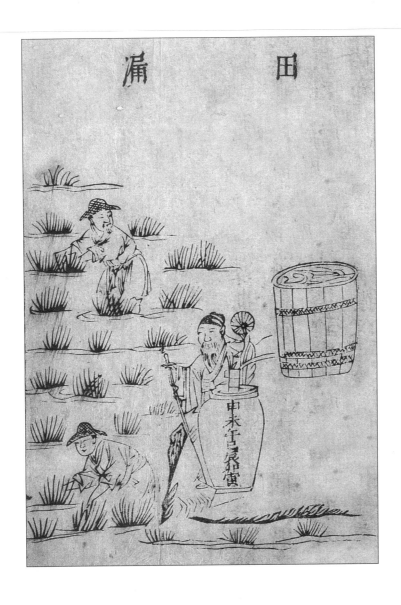

田漏

　　田家測景水器也。凡寒暑昏曉，已驗於星。若占候時刻，惟漏可知。古今刻漏有二：曰稱漏，曰浮漏。夫稱漏以權衡作之，殆不如浮漏之簡要。今田漏概取其制：置箭壺內，刻以爲節，既壺水下注，即水起箭浮，時刻漸露。自巳初下漏而測景焉，至申初爲三時，得二十五刻，倍爲六辰，得五十刻。畫之於箭，視其下，尚可增十餘刻也。乃於卯酉之時，上水以試之。今日午至來日午，而漏與景合，且數日皆然，則箭可用矣。如或有差，當隨所差而損益之，改畫辰刻，又試如初，必待其合也。農家置此，以揆時計工，不可闕者。大凡農作，須待時氣。時氣既至，耕種耘耔，事在晷刻。苟或違之，時不再來。所謂寸陰可競，分陰當惜，此田漏之所以作也。茲刊爲圖譜，以示準式。梅聖俞詩云：占星昏曉中，寒暑已不疑。田家更置漏，寸晷亦欲知。汗與水俱滴，身隨陰屢移。誰當哀此勞，往往奪其時。

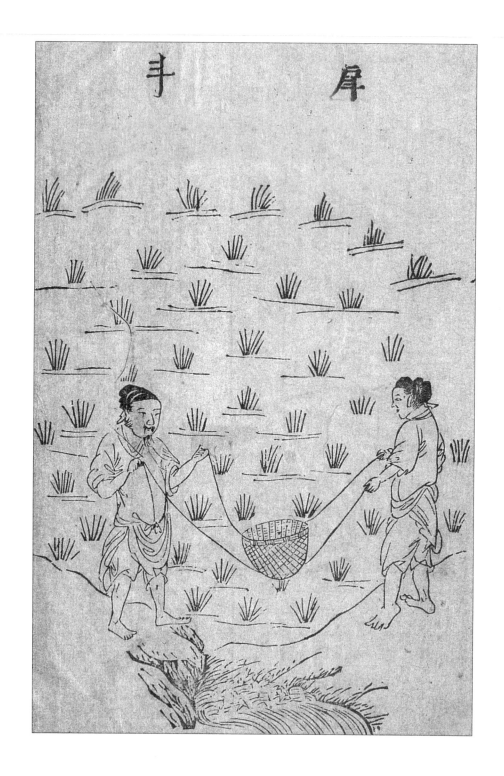

戽斗

挹水器也。《唐韵》：戽，抒也。抒水器挹也。凡水岸稍下，不容置車，當旱之際，乃用戽斗。繫以雙綆，兩人挈之，抒水上岸，以溉田稼。其斗或柳筥，或木罌，從所便也。

蓧

　　字從草從條，取其象也。即今之盛穀種器。《語》曰：丈人以杖荷蓧。蓋蓧，器之小者，可杖荷之。既農隱所用，必爲盛穀器也。

蕢

　　草器，從草，貴聲。《論語》：有荷蕢而過孔氏之門者。古文作"臾"，象形。盛穀器。《集韵》作"籄"，字從竹，舉土籠也。

籃

　　竹器。無繫爲筐，有繫爲籃。大如斗量，又謂之笒、筥，農家用采桑柘、取蔬果等物，易挈提者。《方言》：籠，南楚江沔之間謂之筹，或謂之笯。郭璞云：亦呼籃。蓋一器而异名也。

箕

　　簸箕也。《說文》云：簸，揚米去糠也。《莊子》曰：箕之簸物，雖去粗留精，然取其終，皆有所除，是也。然北人用柳，南人用竹，其制不同，用則一也。

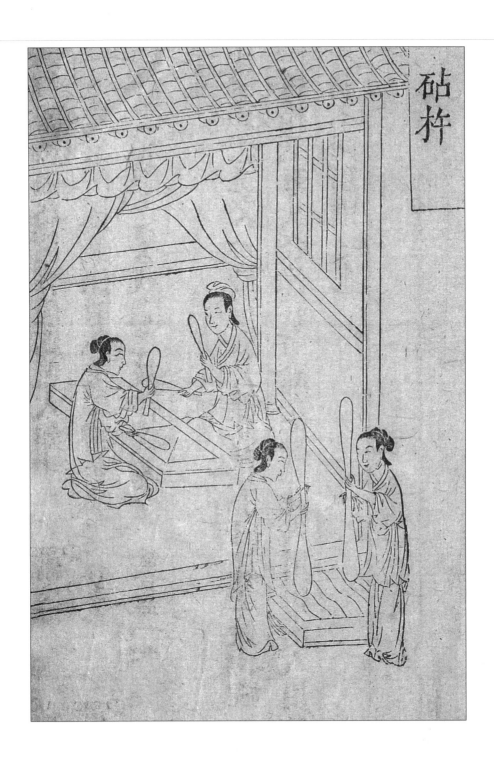

砧杵

　　擣練具也。《東宮舊事》曰：太子納妃，有石砧一枚。又：擣（亦作搗）衣杵十。《荊州記》曰：秭歸縣有屈原宅，女嬃廟擣衣石猶存。蓋古之女子對立，各執一杵，上下搗練於砧，其丁東之聲，互相應答。今易作卧杵，對坐搗之，又便且速，易成帛也。

鋸

解截木也。《古史考》曰：孟莊子作鋸。《說文》曰：鋸，槍唐也。《莊子》曰：禮若亢鋸之柄（亢，舉也。禮有所斷，猶舉鋸之柄以斷物也）。又曰：天下好智，而百姓求竭矣，於是乎釿鋸頡焉。太公《農器篇》云"钁、銚、斧、鋸"，此鋸爲農器尚矣。今接博桑果不可闕者。

斧

《釋名》曰：斧，甫，始也。凡將製器，始以斧伐木已，乃製之也。《周書》曰：神農……作陶冶斧，破木爲耒耜、鋤、耨，以墾草莽，然後五穀興。其柄爲柯，然樵斧、桑斧制頗不同：樵斧狹而厚，桑斧闊而薄，蓋隨所宜而製也。

鍘

　　鍘（秦云：切草也。又作劗，俗作䥺，非也），凡造鍘，先鍛鐵爲鍘背，厚可指許，內嵌鍘刀，如半月而長，下帶鐵栙，以插木柄。截木作砧，長可三尺有餘，廣可四五寸。砧首置木篗，高可三五寸，穿其中以受鍘首。

礪

　　磨刃石也。《書》曰：揚州厥貢礪砥（砥細於礪石，皆磨也）。《廣志》曰：礪石出首陽山，有紫、白、粉色，出南昌者最善。《山海經》曰：高梁之山多砥礪。今隨處間亦有之，但上數處爲佳耳。

種籉

曬槃曝穀竹器廣可
五尺許邊緣微起深
可二寸其中平闊似
圓而長下用溜竹二
莖兩端俱出一握許
以便扛移趁日攤布
穀實曝之

種籉

盛種竹器也。其量可容數斗，形如圓瓮，上有笆口，農家用貯穀種。皮之風處，不致鬱浥，勝窖藏也。

曬槃

曝穀竹器，廣可五尺許，邊緣微起，深可二寸。其中平闊，似圓而長。下用溜竹二莖，兩端俱出一握許，以便扛移。趁日，攤布穀實曝之。

摋稻簟

　　摋稻簟，摋，抖擻也；簟，承所遺稻也。農家禾有早晚，次第收穫，即欲隨手得糧，故用廣簟展佈，置木物或石於上，各舉稻把摋之，子粒隨落，積於簟上，非惟免污泥沙，抑且不致耗失，又可曬穀物。或捲作笣，誠爲多便。南方農種之家，率皆製此。

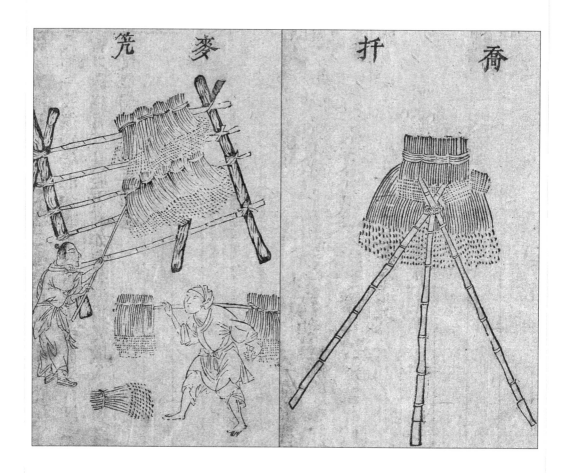

麥筦

筦，架也。《集韻》作"筦，竹竿也"，或省作筦。今湖湘間收禾，并用筦架懸之，以竹木構如屋狀。若麥、若稻等稼穫而葉之，悉倒其穗，控於其上。久雨之際，比於積垛，不致鬱浥。江南上雨下水，用此甚宜；北方或遇霖潦，亦可仿此。庶得種糧，勝於全廢。今特載之，冀南北通用。

喬扦

挂禾具也。凡稻，皆下地沮濕或遇雨潦，不無淯浸。其收穫之際，雖有禾稈，不能卧置。乃取細竹，長短相等，量水淺深，每以三莖爲數，近上用篾縛之，叉於田中，上控禾把。又有用長竹橫作連脊，挂禾尤多。凡禾多則用筦架，禾少則用喬扦。

穀罿

《集韵》云"虚器"也。又謂之"氣籠"。編竹作圍，徑可一尺，高或二丈，底足稍大，易於豎立。內置木撐數層，乃先列倉中，每間或五或六，亦量積穀多少、高低、大小而製之，使鬱氣升通，米得堅燥，免蹈前弊，實濟物之良法。凡儲蓄之家不可闕也。

朳

無齒杷也。所以平土壤，聚穀實。《説文》云：無齒爲朳。《禾譜》字作戛。周生烈曰：夫忠謇，朝之杷朳；正人，國之埽篲。秉杷執篲，除凶掃穢，國之福、主之利也。杷朳之爲器也，見於書傳，至今不替其用，爲不負紀錄矣。

杷

鏤鍬器也。《方言》云：宋魏間謂之渠挐，或謂之渠疏。直柄，橫首，柄長四尺，首闊一尺五寸，列鑿方竅，以齒爲節。夫畦畛之間，鏤剔塊壤，疏去瓦礫；場圃之上，樓聚麥禾，擁積秸穗，此益農之功也。後有穀杷，或謂透齒杷，用攤曬穀。又耘杷，以木爲柄，以鐵爲齒，用耘稻禾。竹杷，場圃、樵野間用之。

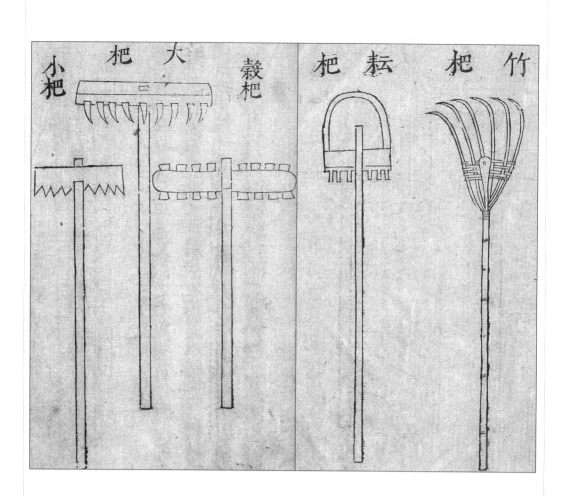

小杷　大杷　穀杷　耘杷　竹杷

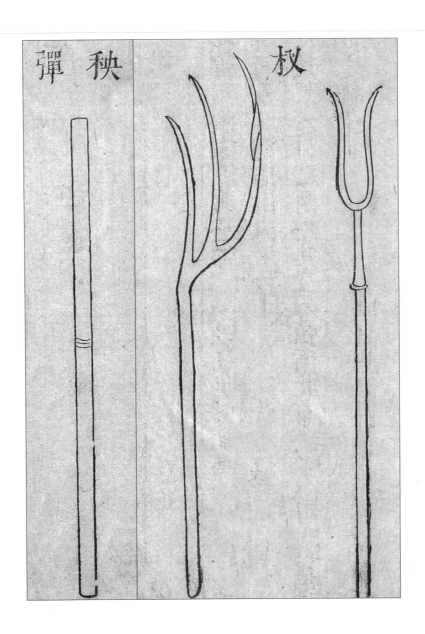

秧彈

秧壟。以篾爲彈，彈猶弦也。世呼船牽曰彈，字義俱同。蓋江鄉櫃田，内平而廣，農人秧蒔，漫無准則，故製此長篾，掣於田之兩際，其直如弦，循此布秧，了無欹斜，猶梓匠之繩墨也。

杈

箚禾具也。揉木爲之，通長五尺。上作二股，長可二尺。上一股微短，皆形如彎角，以箚取禾穗也。又有以木爲幹，以鐵爲首。二其股者，利如戈戟，唯用叉取禾束，謂之鐵木杈。《集韵》云：杈杷，農器也。

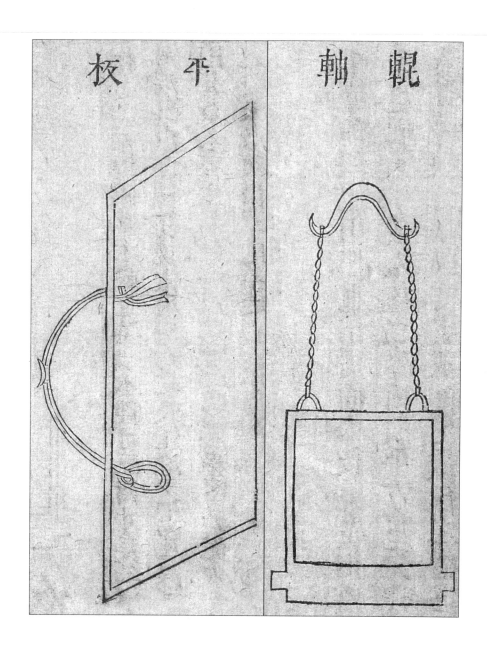

平板

平摩種秧、泥田器也。用滑面水板，長廣相稱，上置兩耳繫索，連軛駕牛，或人拖之。摩田須平，方可受種。即得放水浸漬匀停，秧出必齊。田家或仰坐凳代之，終非本器。

輥軸

輥碾草禾軸也。其軸木，徑可三四寸，長約四五尺。兩端俱作轉簨，挽索用牛曳之。夫江淮之間，凡漫種稻田，其草禾齊生并出，則用此輥碾，使草禾俱入泥内。再宿之後，禾乃復出，草則不起。

搭爪

上用鐵鈎帶桍，中受木柄。通長尺許，狀如彎爪，用如爪之搭物，故曰"搭爪"。以擐草禾之束，或積或擲，日以萬數，速於手挈，可謂智勝力也。

禾鈎

斂禾具也。用禾鈎，長可二尺，嘗見壟畝及荒蕪之地。農人將艾倒禾穧或草穧，用此匝地約之成捆，則易於就束。比之手搌甚速便也。

禾檐

　　負禾具也。其長五尺五寸，刻匾木爲之者謂之輭檐；斫圓木爲之，謂之檧檐（《集韵》云：檧，音聰，尖頭檐也）。匾者宜負器與物；圓者宜負薪與禾。《釋名》曰：檐，任也。力所勝任也。凡山路崎嶇或水陸相半，舟車莫及之處，如有所負，非檐不可。又田家收穫之後，塲埂之上，禾積星散，必欲登之塲圃，荷此尤便。

連耞

　　擊禾器。《國語》曰：權節其用，耒耜。耞殳（耞，拂也，以擊草）。《廣雅》曰：拂，謂之架。《說文》曰：拂，架也。拂擊禾，連架。《釋名》曰：架，加也。加杖於柄頭，以檛穗而出穀也。其制：用木條四莖，以生革編之，長可三尺，闊可四寸。又有以獨梃爲之者，皆於長木柄頭造爲擐軸，舉而轉之，以撲禾也。

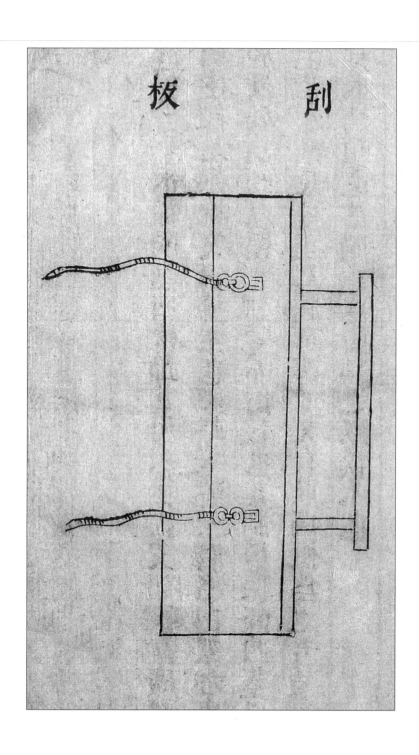

刮板

刬土具也。用木板一葉，闊二尺許，長則倍之。或煅鐵爲舌，板後釘直木二莖，高出板上。概以橫柄，板之兩傍繫二鐵環，以擐拽索。兩手推按，或人、或畜挽行以刬壅脚土。凡修閘埧、起堤防、填污坎、積丘垤、均土壤、治畦埂、叠場圃、聚子粒、擁糠粃、除瓦礫，雖若乏用，然農家之事居多也。

篩穀筹

　　竹器。筹與袋同音，其制比籭疏而頗深，如籃大而稍淺，上有長繫，可挂。

臂篝

　　狀如魚笱，篾竹編之，又呼爲臂籠。江淮之間，農夫耘苗或刈禾，穿臂於內，以卷衣袖，猶北俗芟刈草禾以皮爲袖套，皆農家所必用者。

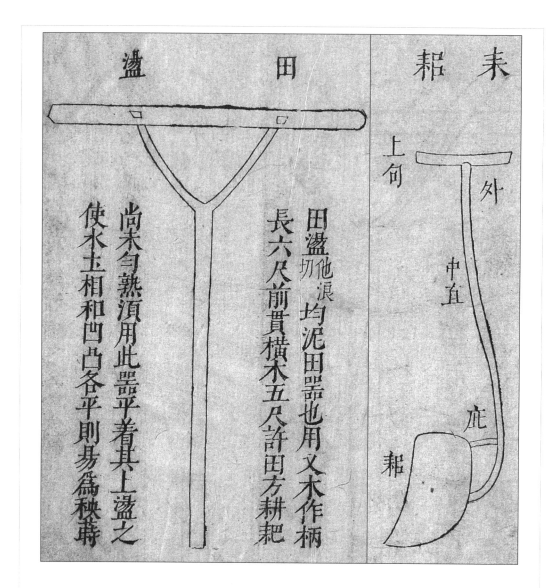

田蕩

均泥田器也。用叉木作柄，長六尺。前貫橫木，五尺許，田方耕耙，尚未勻熟，須用此器平着其上蕩之，使水土相和，凹凸各平，則易爲秧蒔。

耒耜

上句木也。《易·繫》曰：神農氏作，斫木爲耜，揉木爲耒。《說文》曰：耒，手耕曲木，從木，推手。《周官》：車人爲耒，庛長尺有一寸。

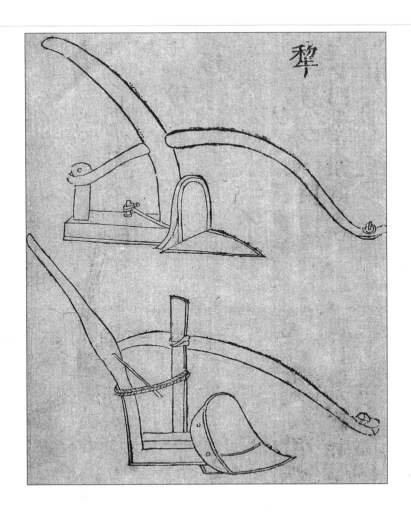

犁

　　墾田器。《釋名》曰：犁，利也。利則發土，絕草根也。利從牛，故曰犁。《山海經》曰：后稷之孫叔均始教牛耕。注云：用牛犁也。後改名耒耜曰犁。陸龜蒙《耒耜經》曰：農之言也。耒耜，民之習，通謂之犁。冶金而爲之，曰犁鑱，曰犁壁；斫木而爲之，曰犁底，曰壓鑱，曰策額，曰犁箭，曰犁轅，曰犁梢，曰犁評，曰犁建，曰犁槃：木、金凡十有一事。耕之土曰墢，墢，猶塊也。起其墢者，鑱也。覆其墢者，壁也。故鑱引而居下，壁偃而居上。鑱之次曰策額，言其可以捍其壁也，皆貤然相戴（貤，物之根連次也）。自策額達於犁底，縱而貫之曰箭。前如桯而樛者，曰轅（桯，扛也。按《周禮》：輪人爲蓋⋯⋯桯圍倍之。鄭司農云：桯，蓋杠也。讀如舟檝之檝）；後如柄而喬者，曰梢。轅有越，加箭可弛張焉。轅之上又有如槽形，亦加箭焉；刻爲級，前高而後庳，所以進退，曰評。進之則箭下，入土也深；退之則箭上，入土也淺。以其上下類激射，故曰箭；以下淺深數可否，故曰評。評之上，曲而衡之者曰建。建，楗也（楗，門楗也。與鍵同），所以捉其轅與評（捉，倚也）。無是則二物躍而出，箭不能止。橫於轅之前末，曰槃，言可轉也。左右繫以樫乎軛（樫，憧也）也。轅之後末曰梢，中在手，所以執耕者也。轅也，取車之胸，梢取舟之尾。

　　鑱長一尺四寸，廣六寸，壁廣長皆尺，微楕。底長四尺，廣四寸。評底過壓鑱二尺，策額減壓鑱四寸，廣狹與底同。箭高三尺，評，尺有三寸，槃，增評尺七焉。建惟稱，轅修九尺，梢得其半。轅至梢，中間掩四尺，犁之終始，丈有二。

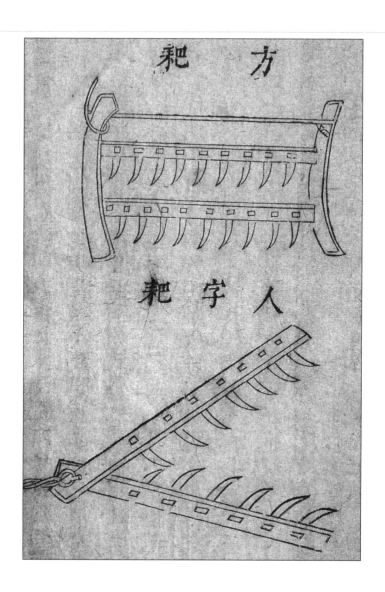

方耙

耙，又作爬，又謂渠疏。《種蒔直説》云：犁一耙六。今人只知犁深爲功，不知耙細爲全功。耙功不到，則土粗不實。後雖見苗立根，根不相著，土不耐旱，有懸死、蟲咬、乾死等病。蓋耙遍數，惟多爲熟，熟則土有油土四指，可没鷄卵爲得。耙桯長可五尺、闊約四寸，兩桯相離五寸許。其桯上相間各鑿方竅，以納木齒。齒長六寸許，其桯兩端木括長可尺三，前梢微昂，穿兩木掃，以繋牛挽鈎索。此方耙也。

人字耙

又有人字耙，鑄鐵爲齒，《齊民要術》謂之鐵齒鋼錸。凡耙田者，人立其上，入土則深。又當於地頭，不時跂足。閃去所擁草木根荄，水陸俱必用之。

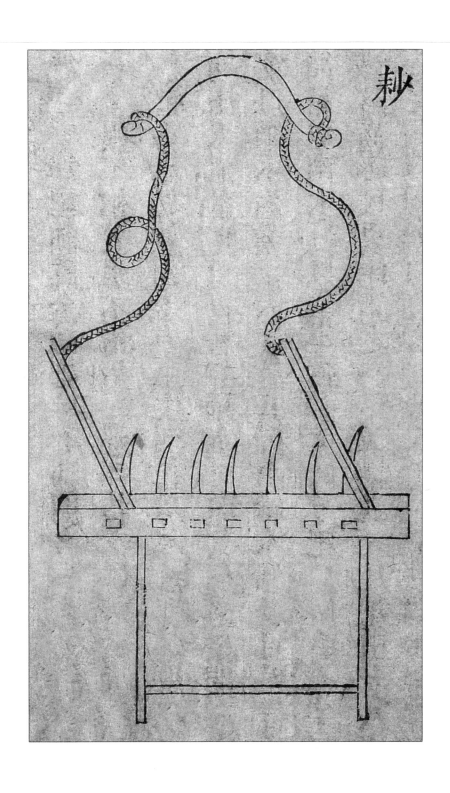

耖

　　疏通田泥器也。高可三尺許，廣可四尺。上有橫柄，下有齒。以兩手按之，前用畜力挽行，一耖用一人一牛。有作連耖，二人二牛，特用於大田，見功又速。耕耙而後用此，泥壤始熟矣。

瓦竇

泄水器也，又名函管。以瓦筒兩端牙鍔相接，置於塘堰之中，時放田水。須預於塘前堰內，疊作石檻，以護筒口，便於啓閉。不然則水湊其處，非惟難於窒塞，抑亦衝渲滲漏，不能久穩。必立此檻，其竇乃成。

撻

　　打田箒也。用科木縛如掃箒，復加區闊。上以土物壓之，亦要輕重隨宜，用以打地。長可三四尺，廣可二尺餘。古農法云：耬種既過，後用此撻，使壟滿土實，苗易生也。《齊民要術》曰：凡春種欲深，宜曳重撻；夏種欲淺，宜置自生。注云：春氣冷，生遲，不曳撻則根虛，雖生輒死。夏氣熱而生速，曳撻遇雨，必致堅垎。其春澤多者，或亦不須撻。必欲撻者，須待白背，濕撻則令地堅硬故也。又用曳打場面，極爲平實。今人耬種後，唯用砘車碾之。然執耬種者，亦須腰繫，輕撻曳之，使壟土覆種稍深也。或耕過田畝，土性虛浮，亦宜撻之。

耰

　　槌塊器。《說文》云：耰，摩田器，從木，憂聲。晋灼曰：耰，椎塊椎也。《吕氏春秋》曰：鋤、耰、白梃，耰椎也。《管子》云：一農之事，必有一銍一椎。然後成爲農。今田家所制無齒耙，首如木椎，柄長四尺，可以平田疇，擊塊壤，又謂木斫，即此耰也。

瓠種

　　竅瓠，貯種。量可斗許，乃穿瓠兩頭，以木筸貫之，後用手執爲柄，前用作觜。瀉種於耕壠畔，隨耕隨瀉，務使均勻。又犁隨掩過，遂成溝壠，覆土既深，雖暴雨不至揠撻。暑夏最爲能旱，且便於耰鋤。苗亦邑茂。燕趙及遼以東多有之。耬、砘易爲功也。

砺碡

又作礰礋。陸龜蒙《耒耜經》云：耙而後有砺碡焉，有礰礋焉。自耙至礰礋，皆有齒。砺碡，觚棱而已，咸以木為之，堅而重者良。余謂砺碡，字皆從石，恐本用石也。然北方多以石，南人用木，蓋水陸异用，易各從其宜也。其制：可長三尺，大小不等，或木或石，刊木括之，中受簨軸，以利旋轉。又有不觚棱，混而圓者，謂混軸。俱用畜力挽行，以人牽傍轅，打田疇上塊垡，易為破爛，及碾捍場圃間，麥禾即脫秄穗，水陸通用之。

礰礋

又作礰礋。與磟碡之制同，但外有列齒，獨用於水田，破塊滓，溷泥塗也。《耒耜經》云：自耙至礰礋，皆有齒者。

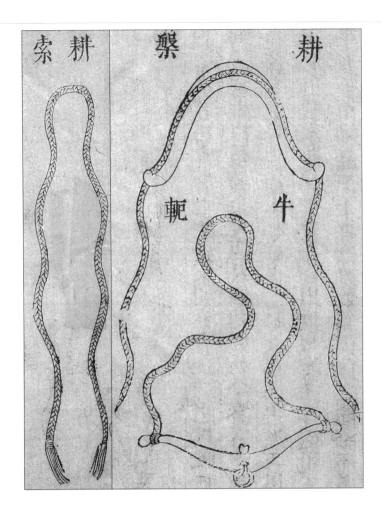

耕索

絞繩索也。《詩》云：宵爾索綯。農家紉麻合之，以挽耕犁。按：舊說遼東耕犁，轅長可四尺，回轉相妨。今秦晋之地，亦用長轅犁。其轅端橫木，如古之制，以駕二牛。然平田則可，至於山隈水曲，轉折費力。如山東及淮漢等處，用三牛四牛，大小不等，高下不齊，既難并駕，動作之間終不若用索之便也。

耕槃

駕犁具也。《耒耜經》云：橫於犁轅之前末曰槃，言可轉也。左右繫以擊乎軶也。耕槃舊制稍短，駕一牛或二牛，故與犁相連。今各處用犁不同，或三牛四牛，其槃以直木，長可五尺，中置鈎環，耕時旋擐犁首，與軶相為本末，不與犁為一體。故復表出之。

牛軶

字亦作軛，服牛具也。隨牛大小製之，以曲木籠其兩旁，通貫耕索，仍下繫靷板，用控牛項，軶乃穩順，了無軒側，《說文》曰：軶，轅前木也。潘安仁《藉田賦》云：蔥犠服於縹軶。

秧馬

文忠公序云：昔游武昌，見農夫皆騎秧馬。以榆、棗爲腹，欲其滑；以楸、梧爲背，欲其輕。腹如小舟，昂其首尾；背如覆瓦，以便兩髀雀躍於泥中。繫束稾其首，以縛秧。日行千畦，較之傴僂而作者，勞佚相絶矣。《史記》：禹乘四載，泥行乘橇。解者曰：橇形如箕，拖行泥土。豈秧馬之類乎？

牛衣

　　顏師古曰：編亂麻爲之，即今呼爲龍具者。《前漢·王章傳》：嘗臥牛衣中。《晉書》：劉寔好學，少貧苦，口誦手繩，賣牛衣以自給。據牛之有衣，舊矣。以此見古人重畜，不忘農之本故也。今牧養中，唯牛毛疏，最不耐寒。每近冬月，皆宜以冗麻繢作紝紮，編織毯段衣之，如袒褐然，以禦寒冽，不然必有凍慄之患。農耕之家，不可不預爲儲備。王荊公詩云：百獸冬自暖，獨牛無氈毛。無衣與卒歲，坐恐得空牢。主人覆護恩，豈啻一綈袍。問汝何以報，黍離滿東皋。

呼鞭

驅牛具也。字從革、從便。曰策、曰鞭、曰鞘，備則成之。《春秋傳》云：鞭長不及馬腹。此御車鞭也。今牛鞭犁後用亦如之。農家紉麻合鞭，鞭有鳴鞘，人則以聲相之，用警牛行，不專於撻。世云"呼鞭"，即其義也。

钁

斸田器也。《爾雅》謂之鐯，斫也。又云魯斫。《說文》云：欘也。《玉篇》云：欘，亦作斸。又作钃，誅也。主以誅除物根株也。蓋钁，斸器也。農家開闢地土，用以斸荒。凡田園、山野之間用之者，又有闊狹、大小之分，然總名曰钁。

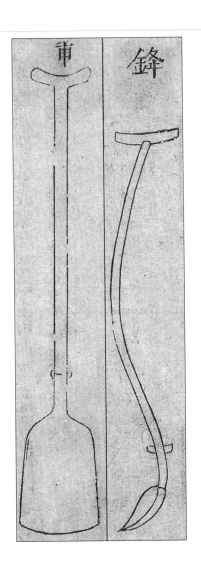

臿

　　顔師古曰：鍫也，所以開渠也。或曰削，有所守也。《唐韵》：作鍤，俗作函。同作插。《爾雅》曰：剷謂之鍤。《方言》云：燕之東北、朝鮮洌水之間謂之䥯；宋魏之間謂之鏵，或謂之鏵；江淮南楚之間謂之臿……趙魏之間謂之喿。皆謂鍫也。鍫、銚、䥯，音同。《淮南子》曰：禹之時，天下大水，禹執畚臿，以爲民先。

鋒

　　其金比犁鑱小而加銳。其柄如耒，首如刃鋒，故名鋒，取其銛利也。地若堅垆，鋒而後耕，牛乃省力。古農法云：鋒地宜深，鋒苗宜淺。《齊民要術・耕田篇》云：速鋒之，地恒潤澤而不硬。注曰：刈穀之後，即鋒茇下令突起，則潤澤易耕。《種穀篇》云：苗高一尺則鋒之。《黍稷篇》云：苗生壟平，鋒而不耩。《農書》云：無鐴而耕曰耩，既鋒矣，固不必耩。蓋鋒與耩相類。今耩多用歧頭，若易鋒爲耩，亦可代也。

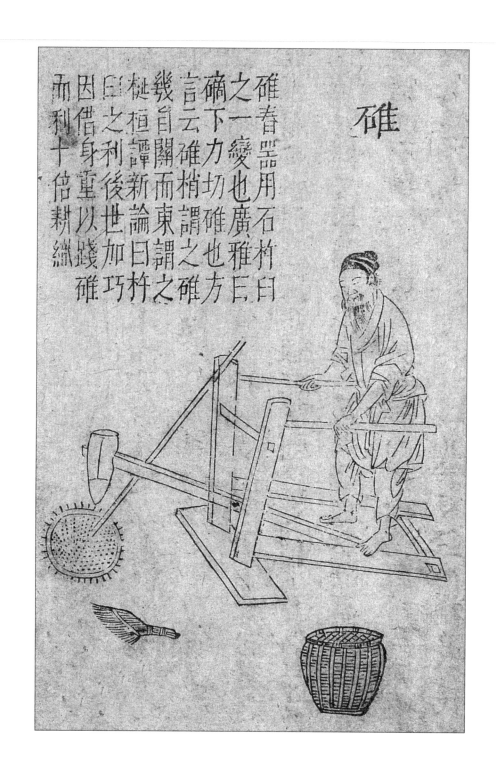

碓

春器，用石，杵臼之一變也。《廣雅》曰：䃺，碓也。《方言》云：碓梢謂之碓機，自關而東謂之梃。桓譚《新論》曰：杵臼之利，後世加巧，因借身重，以踐碓而利十倍耕織。

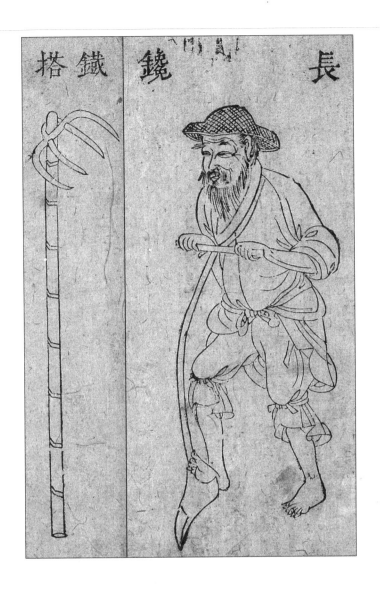

鐵搭

　　或四齒，或六齒，其齒銳而微鉤，似杷非杷，斸土如搭，是名鐵搭。就帶圓銎，以受直柄。柄長四尺。南方農家，或乏牛犁，舉此斸地，以代耕墾，取其疏利，仍就鎛鎒塊壤，兼有杷、钁之效。嘗見數家爲朋，工力相傳，日可斸地數畝。江南地少土潤，多有此等人力，猶北方山田钁戶也。

長鑱

　　踏田器也。鑱比犁鑱頗狹，製爲長柄，謂之長鑱。杜工部《同谷歌》曰"長鑱，長鑱，白禾柄"即謂此也。柄長三尺餘，後偃而曲，上有橫木如拐。以兩手按之，用足踏其鑱柄後跟，其鋒入土，乃捩柄以起墢也。在園圃、區田家可代耕，比於钁斸省力，得土又多。古謂之蹠鏵，今謂之踏犁，亦耒耜之遺制也。

枚

　　臿屬，但其首方闊，柄無短拐，此與鍬臿异也。煆鐵爲首，謂之鐵枚，惟宜土工。剡木爲首，謂之木枚，可擽穀物，又有鐵刃木枚，栽割田間塍埂。以竹爲之者，淮人謂之竹揚枚，與江浙颺籃少异。今皆用之。

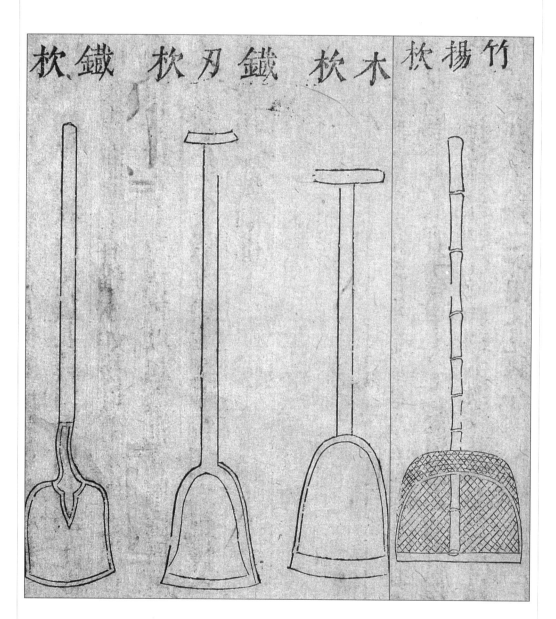

鐵枚　鐵刃枚　木枚　竹揚枚

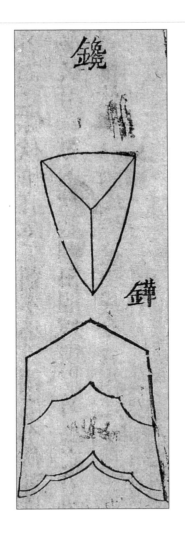

鑱

犁之金也。《集韵》注：鈎也。吴人云鐵犁，長尺有二寸，廣六寸。陸龜蒙《耒耜經》曰：冶金而爲之者曰犁鑱，起其墢者也。負鑱者底，底實於鑱中，工謂之鱉肉。底之次曰壓鑱，皆貤然相戴（貤，物之連次也）。若剡土既多，其鋒不秃，還可鑄接，貧農利之。夫鑱之體用，又見鏵序。

鏵

《集韵》云：耕具也。《釋名》：鏵，鍤類，起土也。《說文》：鏵，作茶，兩刃鍤也。從木，象形。宋魏作茶。《集韵》：茶作鏵，或曰削，能有所穿也。又：鏵，刳地爲坎也。《淮南子》曰：故伊尹之興土功，修脚者使之蹠鏵。（長脚者蹠鏵，得土多也。今謂之踏犁者，舊用鏵，亦用鑱）鏵與鑱頗异：鑱狹而厚，惟可正用；鏵闊而薄，翻覆可使。老農云開墾生地宜用鑱，翻轉熟地宜用鏵。蓋鑱開生地，着力易；鏵耕熟地，見功多。然北方多用鏵，南方皆用鑱。雖各習尚不同，若取其便，則生熟异氣，當以老農之言爲法。庶南北互用，鑱鏵不偏廢也。

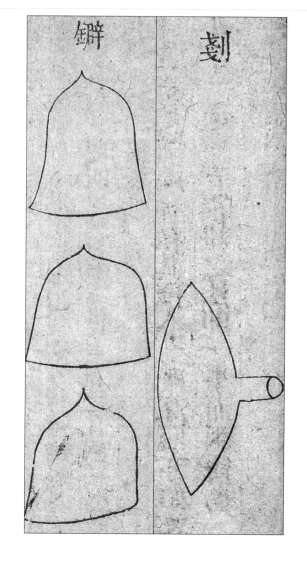

鐴

　　犁耳也。陸龜蒙《耒耜經》其略曰：冶金而爲之曰犁鐴，起其墢者鑱也，覆其墢者鐴也。鑱引而居下，鐴倚而居上。鐴形，其圓廣長皆尺，微楕（狹長也）。背有二乳，繫於壓鑱之兩旁。鑱之坎曰策額，言其可以扞其鐴也。皆相連屬，不可離者。

劐

　　平土器也。土俗又名鎊。《周禮》：薙氏掌殺草，冬日至而耜之。鄭玄謂：以耜測凍土而劐之。其刃如鋤而闊，上有深袴，插於犁底所置鑱處。其犁輕小，用一牛或人挽行。北方幽冀等處，遇有下地，經冬水涸，至春首涸凍稍甦，乃用此器劐土而耕，草根既斷，土脈亦通，宜春種粰麥。凡草莽污澤之地，皆可用之。

劐

《農桑輯要》云：燕趙之間用之。今燕趙迤南又謂之種金，耬足所構金也。如鑱而小，中有高脊，長四寸許，闊三寸，插於耬足。背上兩竅，以繩控於耬之下桄。其金入地三寸許，耬足隨瀉種粒，其種入土既深，田亦加熟，劐所過，猶小犁一遍，如古耦耕之法，即一事而兩得也。

錢

《臣工》詩曰：庤乃錢鎛。注：錢，銚也。《世本》"垂作銚"，《唐韵》作"𨫼"。今鍬與鍤同此。錢與鎛爲類，薅器也，非鍬屬也。兹度其制，似鍬非鍬，殆與鏟同。《纂文》曰：養苗之道，鋤不如耨，耨不如鏟。鏟，柄長二尺，刃廣二寸，以剗地除草。此鏟之體用，即與錢同，錢特鏟之別名耳。

鎛

耨別名也。《良耜》詩曰：其鎛斯趙，以薅荼蓼。《釋名》曰：鎛，迫也。迫地去草也。《爾雅》疏云：鎛、耨一器，或云鋤，或云鋤屬。嘗質諸《考工記》，凡器，皆有國工，粵獨無鎛，何也？粵之無鎛，非無鎛也，夫人而能爲鎛也。鎛鋤屬農所通用，故人多匠之，不必國工。今舉世皆然，非獨粵也。

耨

除草器。《易·繫》曰：耒耨之利，以教天下，蓋取諸益。《呂氏春秋》曰：耨，柄尺，此其度也。其耨六寸，所以間稼也。高誘注云：耨，耘苗也，六寸所以入苗間。《廣雅》又云：定謂之耨。《爾雅》曰斫斸謂之定。郭曰：鋤屬《淮南子》曰：摩蜃而耨（蜃，大蚌也。摩令利用耨，此古農器也）。

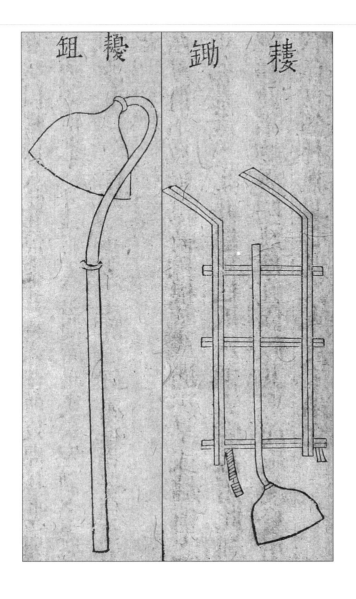

耰鋤

古云斫斸。一名定,耰爲鋤柄也。賈誼云秦人借父耰鋤,即此也。《釋名》:鋤,助也,去穢助苗也。《說文》:鋤,立薅也。《齊民要術》曰:苗生馬耳則鏃(諺曰:欲得穀,馬耳鏃)鋤。稀豁之處,鋤而補之。凡五穀,惟小鋤爲良。勿以無草而暫停。春鋤起土,夏鋤除草,故春鋤不用觸濕。六月以後,雖濕亦無嫌。

耬鋤

《種蒔直説》云:此器出自海壖,號曰耬鋤。耬制頗同,獨無耬斗。但用耰鋤鐵柄,中穿耬之橫桄,下仰鋤刃,形如杏葉。撮苗後,用一驢帶籠觜挽之,初用一人牽,慣熟不用人,止一人輕扶,入土二三寸,其深痛過鋤力三倍,所辦之田,日不啻二十畝。今燕趙間用之,名曰劐子。劐子之制又少异於此。

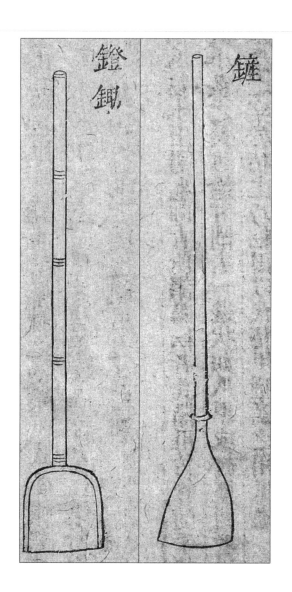

鐙鋤

剗草具也。形如馬鐙，其踏鐵兩旁作刃，甚利。上有圓銎，以受直柄。用之剗草，故名鐙鋤。柄長四尺，比常鋤無兩刃角，不致動傷苗稼根莖。或遇少旱，或熇苗之後，壟土稍乾，荒薉復生，非耘耙、耘爪所能去者，故用此剗除，特爲健利。此創物者隨地所宜，偶假其形，而取便於用也。與前代儀仗鐙棒無異。嘗見江東農家用之。

鏟

《釋名》曰：鏟，平削也。《廣雅》曰"籛"。《纂文》曰：養苗之道，鋤不如耨，耨不如鏟。鏟柄長二尺，刃廣二寸，以剗地除草。此古之鏟也。今鏟與古制不同：柄長數尺，首廣四寸許，兩手持之，但用前進擯之，剗去壟草，就覆其根，特號敏捷。今營州之東、燕薊以北農家種溝田者，皆用之。

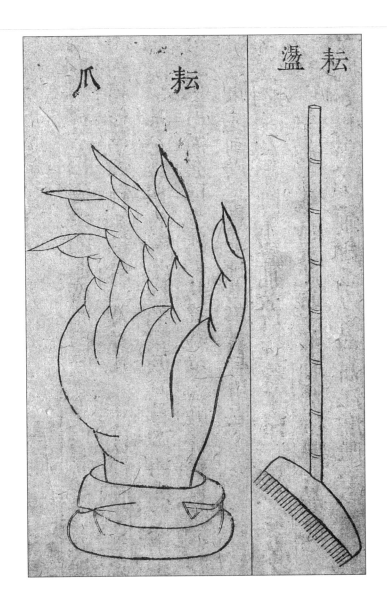

耘爪

耘水田器也，即古所謂鳥耘者。其器用竹管，隨手指大小截之，長可逾寸，削去一邊，狀如爪甲。或好堅利者，以鐵為之，穿於指上，乃耘田，以代指甲。猶鳥之用爪也。

耘盪

江浙之間新製之，形如木屐而實。長尺餘，闊約三寸，底列短釘二十餘枚，簨其上，以貫竹柄，柄長五尺餘。耘田之際，農人執之，推盪禾壟間草泥，使之溷溺，則田可精熟。既勝杷鋤，又代手足（水田有手耘、足耘）。況所耘田數，日復兼倍。嘗見江東等處農家，皆以兩手耘田，匍匐禾間，膝而行前。日曝於上，泥浸於下，誠可嗟憫。

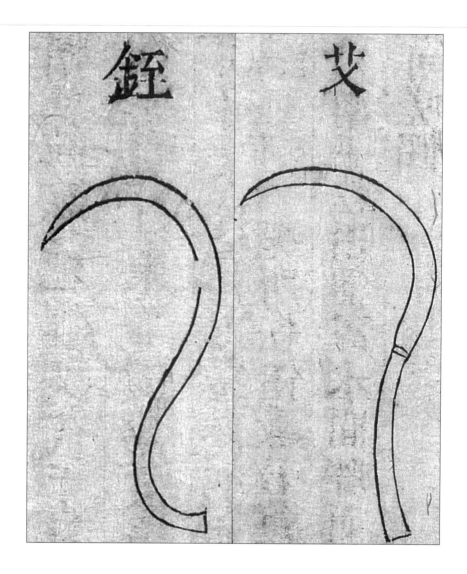

銍

穫禾穗刃也。《臣工》詩曰：奄觀銍艾。《書·禹貢》曰：二百里納銍（注：刈禾半稿也）。《小爾雅》云：截穎謂之銍。截穎，即穫也。據陸詩《釋文》云：銍，穫禾短鐮也。《篆文》曰：江湖之間，以銍爲刈。《說文》云：此則銍器，斷禾聲也，故曰銍。《管子》曰：一農之事，必有一耰一銍。然後成爲農。此銍之歷見於經傳者如此。

艾

穫器。今之刂鐮也。《方言》曰：刈，江淮陳楚之間謂之鉊，或謂之鍋；自關而西或謂之鈎，或謂之鐮，或謂之鍥。《詩》：奄觀銍艾。《釋音又韵》作"艾，芟草亦作刈"。賈《策》：若艾草菅生。艾，讀曰刈，古艾從草，今刈從刀字，宜通用。

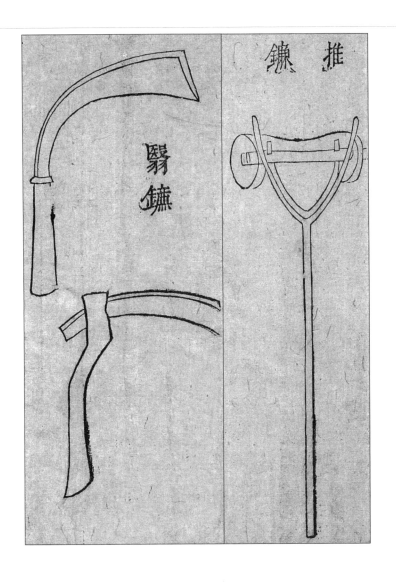

翳鐮

刈禾曲刀也。《釋名》曰：鐮，廉也，薄其所刈，似廉者也。又作鎌。《周禮》：薙氏掌殺草，春始生而萌之，夏日至而夷之。鄭玄謂：夷之，鈎鐮迫地芟之也，若今取茭矣。《風俗通》曰：鐮刀自揆，積芻蕘之效。然鐮之制不一，有佩鐮，有兩刃鐮，有袴鐮，有鈎鐮，有鐮枘（鐮柄，楔其刃也）之鐮，皆古今通用，芟器也。

推鐮

斂禾刃也。如蕎麥熟時，子易焦落，故製此具，便於收斂。形如偃月，用木柄，長可七尺，首作兩股短叉，架以橫木，約二尺許。兩端各穿小輪圓轉，中嵌鐮，刃前向，仍左右加以斜杖，謂之蛾眉杖，以聚所劚之物。凡用，則執柄就地推去，禾莖既斷，上以蛾眉杖約之，乃回手左擁成縛，以離舊地，另作一行。子既不損，又速於刀刈數倍。

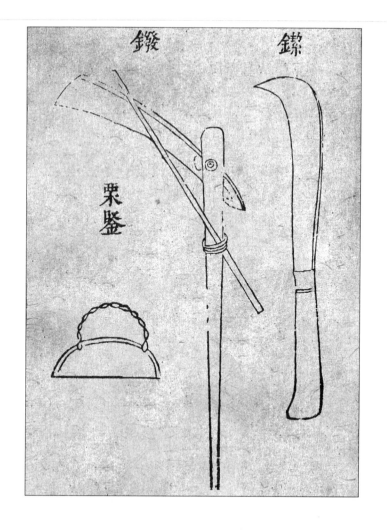

鏺

《集韻》云：鏺，兩刃刈也。其刃長餘二尺，闊可三寸，橫插長木柄內，牢以逆楔。農人兩手執之，遇草萊或麥禾等稼，折腰展臂，匝地芟之。柄頭仍用掠草杖，以聚所芟之物，使易收束。太公《農器篇》云：春鏺草棘。又：唐有鏺麥殿。今人亦云芟曰鏺。蓋體用互名，皆此器也。

鐴

似刀而上彎，如鐮而下直，其背指厚，刃長尺許，柄盈二握。江淮之間恒用之。《方言》云：自關而西謂之鈎，江南謂之鍥。鍥、鐴，《集韻》通用。又謂之彎刀，以刈草禾，或斫柴篠，可代鐮、斧。一物兼用，農家便之。

粟鎣

截禾穎刃也。《集韻》云：鎣，剛也。其刃長寸餘，上帶圓銎，穿之食指，刃向手內。農人收穫之際，用摘禾穗。與銍形制不同，而名亦異。然其用則一，此特加便捷耳。

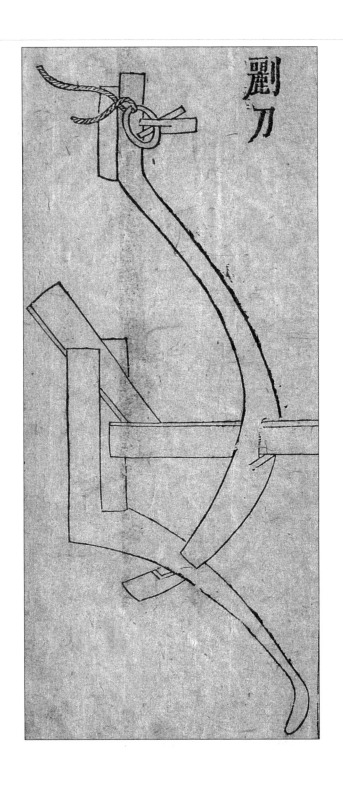

劚刀

䦆荒刃也。其制如短鐮，而背則加厚。嘗見開墾蘆、蒲等地，根株駢密。故於耕犁之前，先用一牛引曳小犁，仍置刃裂地，䦆及一隴，然後犁鑱隨過覆鏺，截然省力過半。

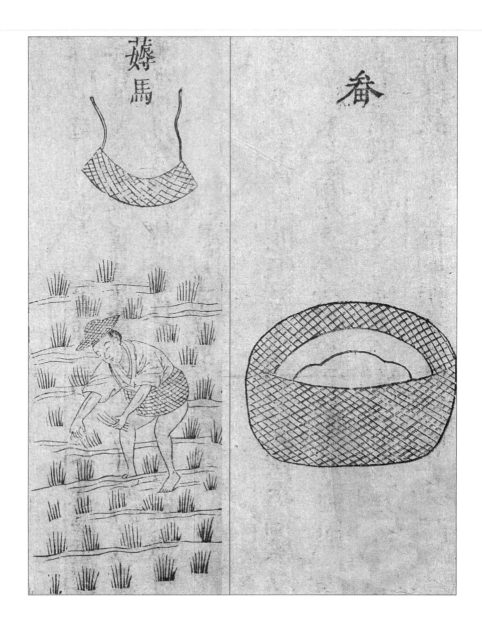

薅馬

薅禾所乘竹馬也。似籃而長，如鞍而狹。兩端攀以竹繫，農人薅禾之際，乃實於跨間，餘裳斂之於內，而上控於腰畔，乘之，兩股既寬，又行壟上，不礙苗行，又且不爲禾葉所絆，故得專意摘剔稂莠，速勝鋤耨。此所乘順快之一助也。

畚

土籠也。《左傳》：樂喜，陳畚挶。注云：畚，簣籠。《集韵》作畚。《晋書》：王猛少貧賤，嘗鬻畚爲事。《說文》云：畚，䈥屬。又：蒲器也，所以盛種。杜林以爲竹筥，揚雄以爲蒲器。然南方以蒲、竹，北方用荆、柳。或負土，或盛物，通用器也。

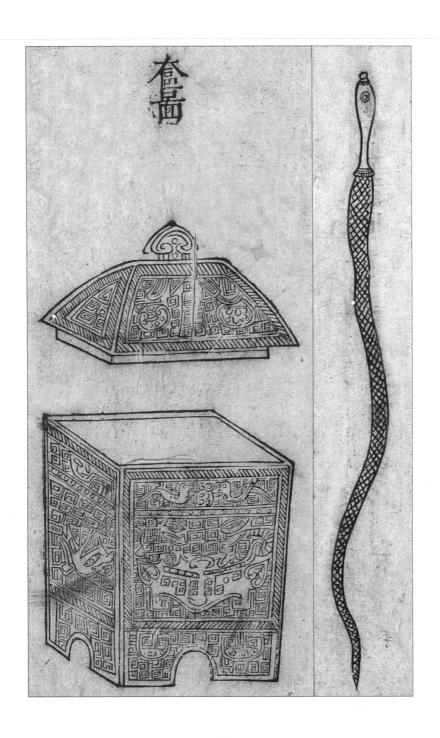

奩

　　按許慎"以奩爲鑒"，觀古人貯物之器，多以奩稱，不獨爲鑒而設。

鳴鞭

　　唐及五代有之。《周官·條狼氏》"執鞭趨辟"之遺法也，然則鳴鞭雖始於唐，亦本周事也。其說詳於儀仗類。

筆

　　《説文》曰：楚謂之聿，吳謂之不律，燕謂之弗，秦謂之筆。張華《博物志》曰秦蒙恬造，又曰舜造筆。《古今注》曰：牛亨問："自古有書契以來，便應有筆，世稱蒙恬造筆何也？"恬始造秦筆耳，以枯木爲管，鹿毛爲柱，羊毫爲被，所謂蒼毫，非兔毫竹管也。由此觀之，則以羊毫爲筆，斯蒙恬所製耳。

墨

　　後漢李尤《墨硯銘》曰："書契既造，墨硯乃陳。"則是墨與硯者與文字同興於黃帝之時也。一曰田真造墨。

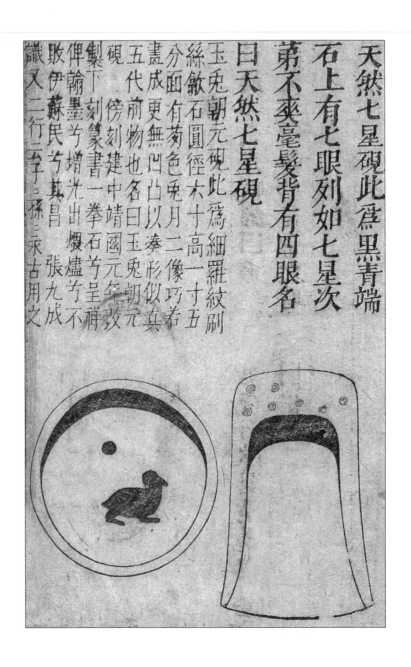

玉兔朝元硯

此爲細羅紋刷絲歙石。圓徑六寸，高一寸五分，面有葱色兔、月二像，巧若畫成，更無凹凸以湊形似，真五代前物也，名曰玉兔朝元硯。傍刻"建中靖國元年改製"，下刻篆書"一拳石兮呈祥，俾翰墨兮增光，出煨爐兮不敗，伊蘇民兮其昌。張九成識"。又二行云"子子孫孫永古用之"。

天然七星硯

此爲黑青端石。上有七眼，列如七星，次第不夾毫髮。背有四眼，名曰天然七星硯。

三角子石硯

　　天成三角子石硯。方廣四寸許，厚寸許，名曰三角子石硯。其色青黑，光膩，發墨，乃龍尾石也。

子石硯

　　天生子石。長五寸零，高厚寸五分，傍有小凹，四面光潤可愛。其色紫黑如墨，此端石也。後有天然鴝鵒眼，迹二字：子石。

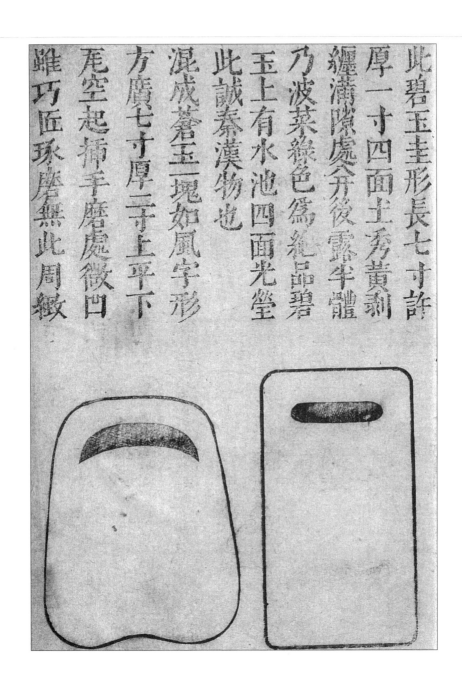

天成風字玉硯

混成蒼玉一塊，如風字形。方廣七寸，厚二寸，上平下瓦空起，插手磨處微凹。雖巧匠琢磨，無此周緻。

碧玉圭硯

此碧玉圭形。長七寸許，厚一寸。四面土秀黃剝纏溝隙處，并後露半體，乃菠菜綠色，爲絕品碧玉。上有水池，四面光瑩，此誠秦漢物也。

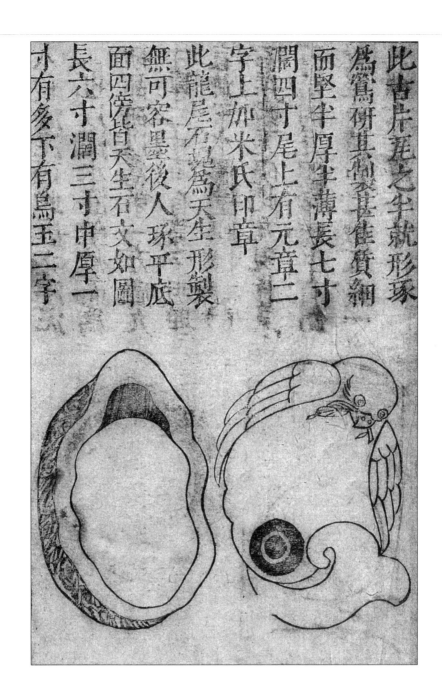

龍尾石硯

此龍尾石塊爲天生形制，無可容墨。後人琢平底面，四傍皆天生石文，如圖。長六寸，闊三寸，中厚一寸有多，下有"烏玉"二字。

古瓦鶯硯

此古片瓦之半，就形琢爲鶯硯，其製甚佳，质细而堅，半厚半薄，長七寸，闊四寸，尾上有"元章"二字，上加米氏印章。

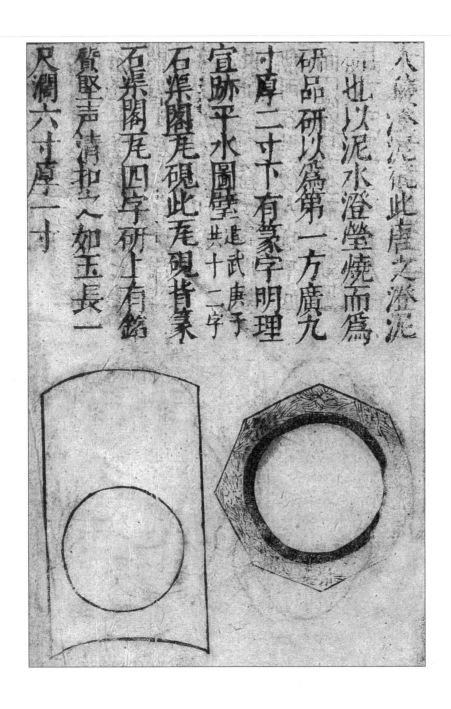

石渠閣瓦硯

此瓦硯背篆"石渠閣瓦"四字,硯上有銘,質堅聲清,扣之如玉。長一尺,闊六寸,厚一寸。

八棱澄泥硯

此唐之澄泥硯也。以泥水澄瑩燒而爲硯,品硯以爲第一。方廣九寸,厚二寸,下有篆字"明理宣迹,平水圖壁,建武庚子"共十二字。

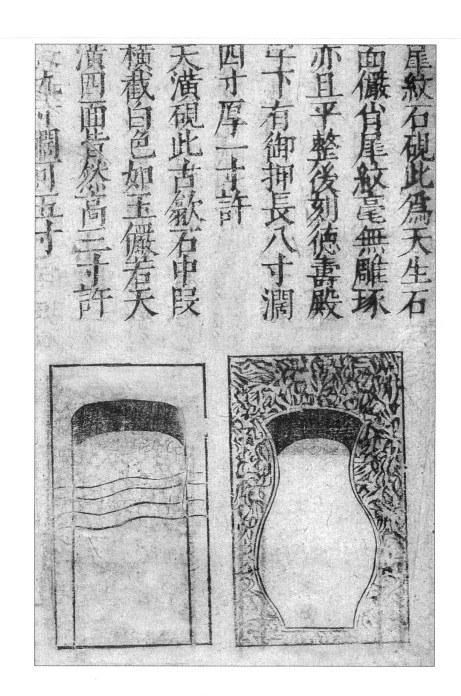

天潢硯

此古歙石中段橫截，白色如玉，儼若天潢，四面皆然。高三寸許，長九寸，闊可五寸。

犀紋石硯

此爲天生，石面儼肖犀紋，毫無雕琢，亦且平整，後刻"德壽殿"，字下有御押。長八寸，闊四寸，厚一寸許。

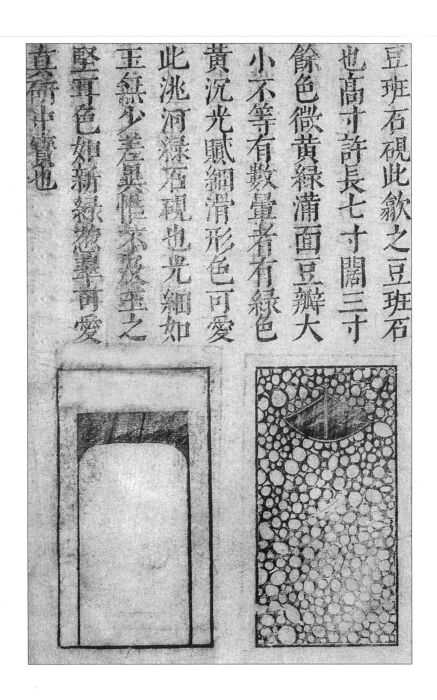

洮河緑石硯

此洮河緑石硯也。光細如玉，無少差异，惟不及玉之堅耳。色如新緑，葱翠可愛，真硯中寶也。

豆斑石硯

此歙之豆斑石也。高寸許，長七寸，闊三寸餘。色微黃緑，滿面豆瓣，大小不等，有數量者，有緑色黃沉，光膩細滑，形色可愛。

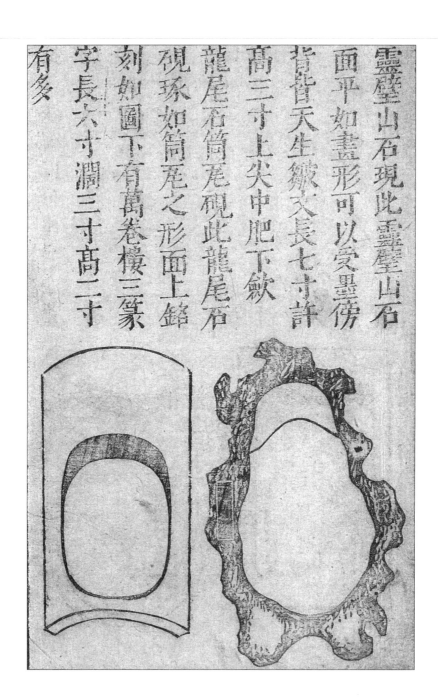

龍尾石筒瓦硯
此龍尾石硯，琢如筒瓦之形，面上銘刻如圖，下有"萬卷樓"三篆字，長六寸，闊三寸，高二寸有多。

靈璧山石硯
此靈璧山石，面平如畫，形可以受墨。傍背皆天生皺文。長七寸許，高三寸，上尖中肥，下斂。

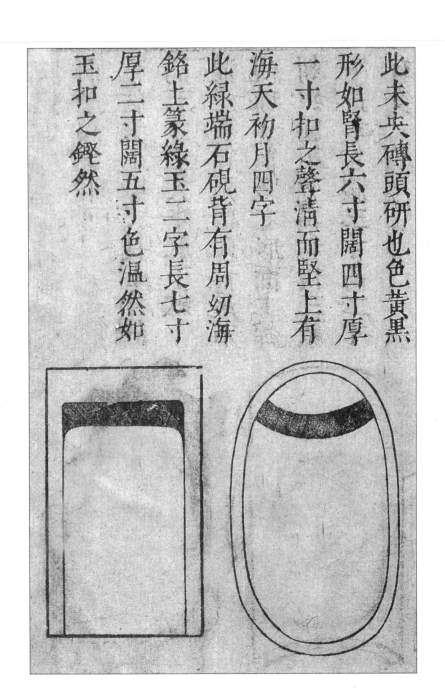

緑端石硯

此緑端石硯，背有周幼海銘，上篆"緑玉"二字。長七寸，厚二寸，闊五寸。色溫然如玉，扣之鏗然。

未央磚頭硯

此未央磚頭硯也。色黃黑，形如腎。長六寸，闊四寸，厚一寸。扣之聲清而堅。上有"海天初月"四字。

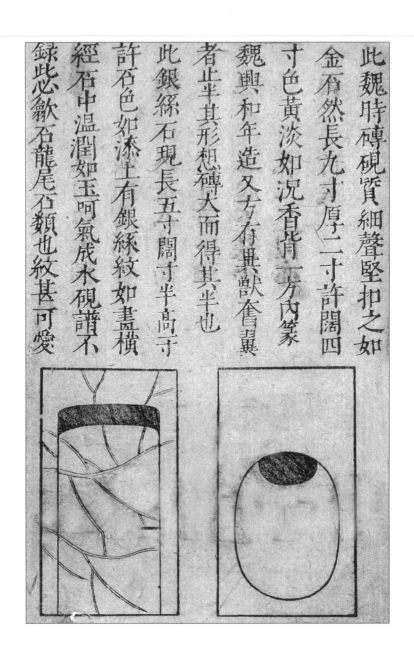

銀絲石硯

此銀絲石硯，長五寸，闊半寸，高一寸許。石色如漆，上有銀絲紋如畫，橫經石中。溫潤如玉，呵氣成水。《硯譜》不錄，此必歙石、龍尾石類也。紋甚可愛。

興和磚硯

此魏時磚硯，質細聲堅，扣之如金石然。長九寸，厚二寸許，闊四寸。色黃，淡如沉香，背一方內篆"魏興和年造"。又一方有异獸奮翼者，止半其形，想磚大而得其半也。

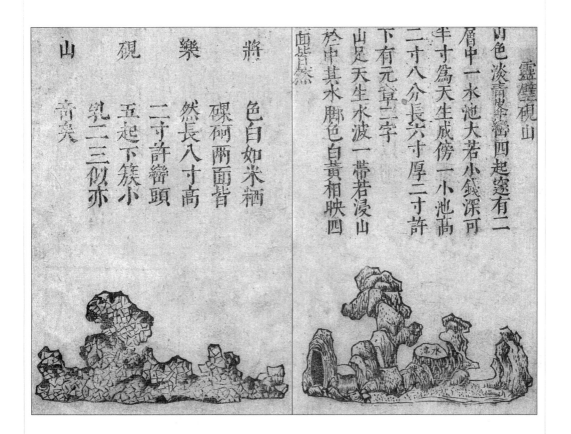

將樂硯山

色白如米粞磲砢,兩面皆然。長八寸,高二寸許,巒頭五起,下簇小乳二三,似亦奇矣。

靈璧硯山

山色淡青,峰巒四起,遂有二層。中一水池,大若小錢,深可半寸,爲天生成。傍一小池,高二寸八分,長六寸,厚二寸許。下有"元章"二字。

山足天生,水波一帶,若浸山於中。其水脚色白黃相映,四面皆然。

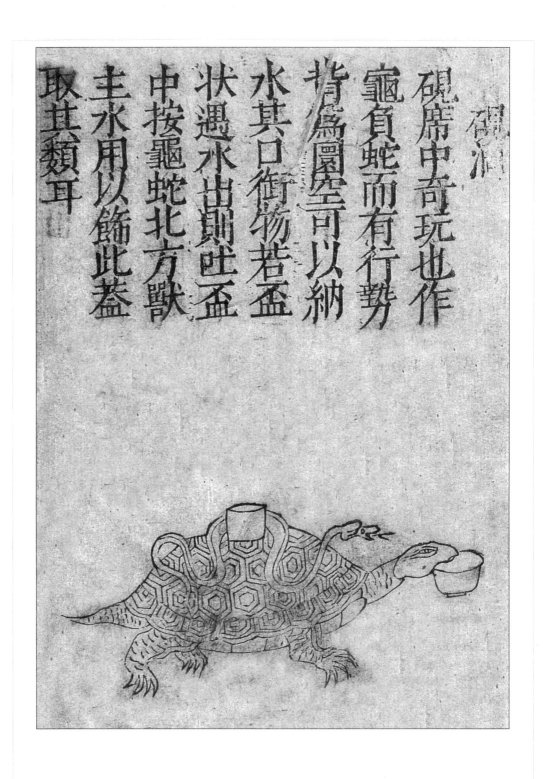

硯滴

　　硯席中奇玩也。作龜負蛇而有行勢。背爲圜空，可以納水。其口銜物若杯狀，遇水出，則吐杯中。按：龜、蛇，北方獸，主水。用以飾此，蓋取其類耳。

棕將軍

贊曰：版圖久虧，文軌未一。公方往相英豪，整我幅員，公能握刷精神，汛掃舊染，不攘臂唾手間，使强胡屈服，宜乎垂功竹帛也，非公其人，亦徒有白面書生耳。彼惡敢當將軍之勇哉！

水中丞

贊曰：一言之出，必有以利澤於當世，而後可以任言責。若夫當言而不言，塞也；不當言而言，泛也。不泛不塞，動有利澤，其惟水中丞之德乎？

懒架

　　陆法言《切韵》曰：曹公作欹架，卧视书，今懒架即其制也。则是此器起自魏武帝也。

裁刀

　　古书多用简牍，误则削去，故用刀。今第以供裁割耳。

貝光螺

此介虫也。南中用以代錢，婦人以爲首飾。其文有黃黑點，故曰貝錦。楮先生有不平者，用此平之。書齋九錫，命貝光祿。

剪刀

此閨閣中物也。然剪除繁蕪，書齋中亦不可少此。

書尺、錐

尺以鎮紙，錐以刺書，古有觿佩為解結之用，錐恐其遺制也。

筆架

制作峰巒，用以架筆，此與貝光祿諸物皆几案間物也。其贊曰：架閣與端明同譜係，性剛峻，未仕時嘗語人曰：孔子作《春秋》，游夏不敢措一辭。以生殺所係，非若急於矜耀者，以文章病天下。及居是官聞之者，往往閣筆而不下，蓋亦知所畏矣。嗚呼！嗚筆且不可以妄動，況爲國任賞刑者乎？

胡床

《搜神記》曰：胡床，戎翟之器也。《風俗通》曰：漢靈帝好胡服，景師作胡床。此蓋其始也。今之醉翁諸椅，竹木閒爲之，制各不同，然皆胡床之遺意也。

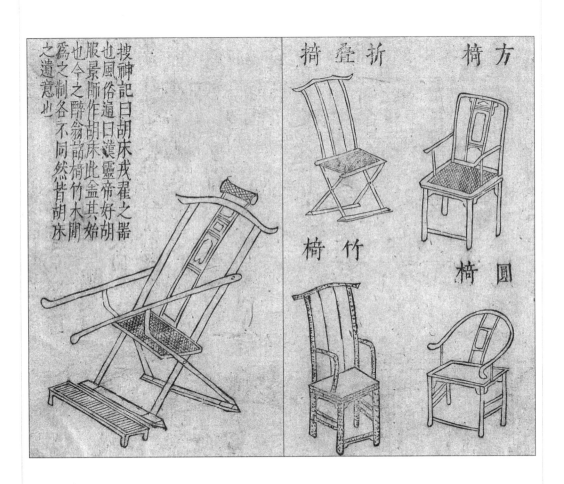

醉翁椅　摺叠椅　方椅　竹椅　圓椅

几

漢李尤《几銘叙》曰：黃帝軒轅作。則几創自黃帝，其來已古。即輿几之法厥後，司几筵掌五几，授几有緝御，蓋君子憑之，以輔其德。然非尊者不之設，皆所以優寵之也。今曰燕几，曰檯，曰書桌，曰天禪几，曰香几，長短大小不齊，設之必方，莫非爲賓朋燕衎之具，亦寢失几之遺意矣。

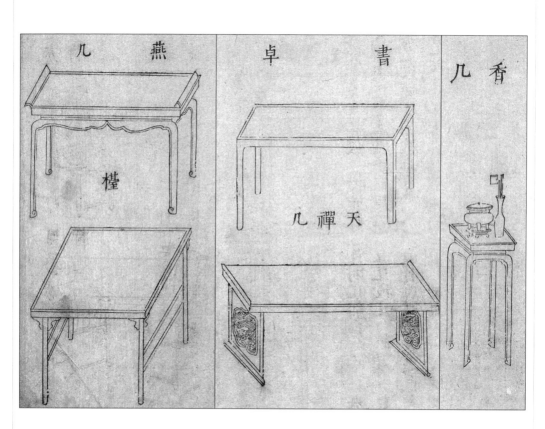

燕几　檯　書桌　天禪几　香几

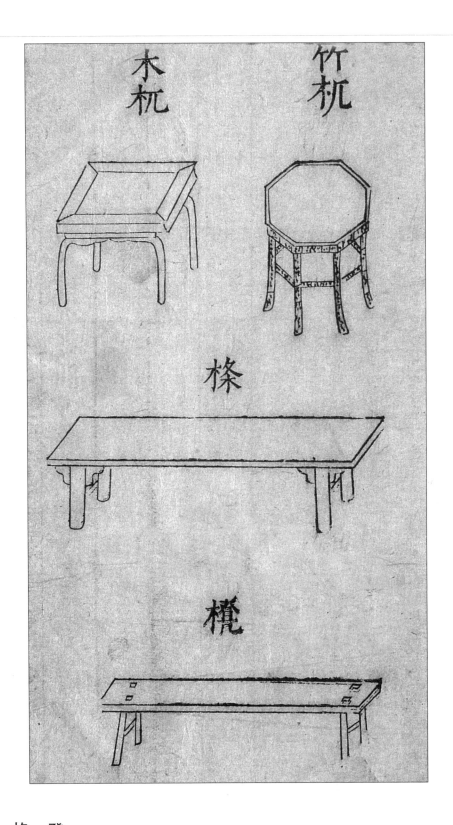

杌、桼、凳

皆胡床之別名，但杌之制方，凳之制修，皆後人以意爲之者。

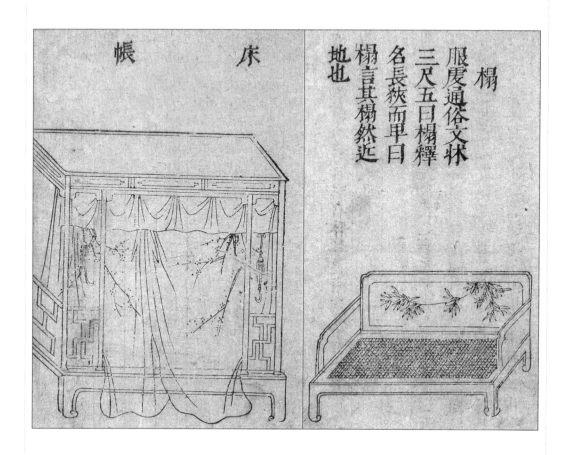

帳幄

《周官》：幕人掌帷、幕、幄、帟、綬之事。注云：四合象宮室曰幄，王所居帳也。則帳幄當周制也。《左傳》有"子我有幄"。又"衛侯為虎幄"，皆周事云。又"所寢之幄謂之帳者"。《黃帝內傳》曰：王母為帝設九真十絕妙帳。此疑帳之起也。漢武帝作甲乙武帳，蓋因此耳。

床

《孟子》曰：象往入舜宮，舜在床琴。《黃帝內傳》：有七寶……之床，則床疑起於有熊氏也。

榻

服虔《通俗文》：床，三尺五曰榻。《釋名》：長狹而卑曰榻。言其榻然近地也。

畫匣

　　以木爲櫃而盛畫，故名畫匣。即古之所謂櫃也。

棋盤

　　其制：以矩從橫，皆三十道。盤之爲象棋者，每邊縱九道、橫六道，制之所自始，附見於棋。

天平

昔黃帝因黃鐘之律而造權，此其始也。其制：以銅爲梁，又有兩銅盤，以銅索懸於梁之兩端。梁之中間、上下各有銅笋。笋相對，則輕重各等，不然則互有所欹矣。

杖

《山海經》曰：夸父與日争走，道死，棄其杖，化爲鄧林。然則杖之制蓋起於此乎？《大戴禮》武王有杖銘，《莊子》有"神農曝然放杖"之文。

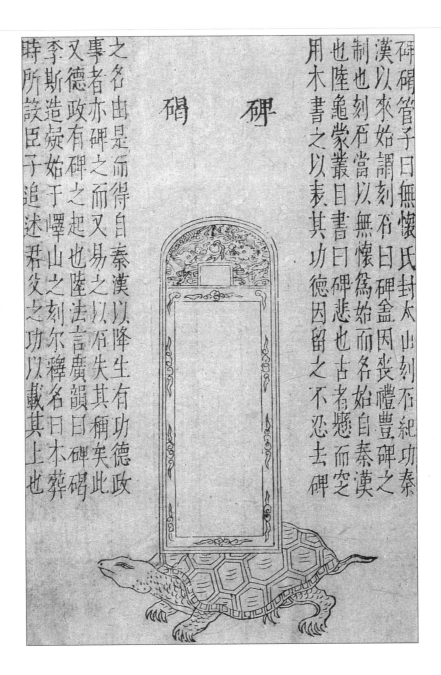

碑碣

《管子》曰：無懷氏封太山，刻石紀功。秦漢以來，始謂刻石曰碑，蓋因喪禮豐碑之制也。刻石當以無懷氏為始，而名始自秦漢也。陸龜蒙《叢目書》曰：碑，悲也。古者懸而窆，用木書之，以表其功德。因留之不忍去，碑之名由是而得。自秦漢以降，生有功德政事者，亦碑之，而又易之以石，失其稱矣。此又德政有碑之起也。陸法言《廣韻》曰：碑碣，李斯造。疑始於嶧山之刻爾。《釋名》曰：本葬時所設，臣子追述君父之功，以載其上也。

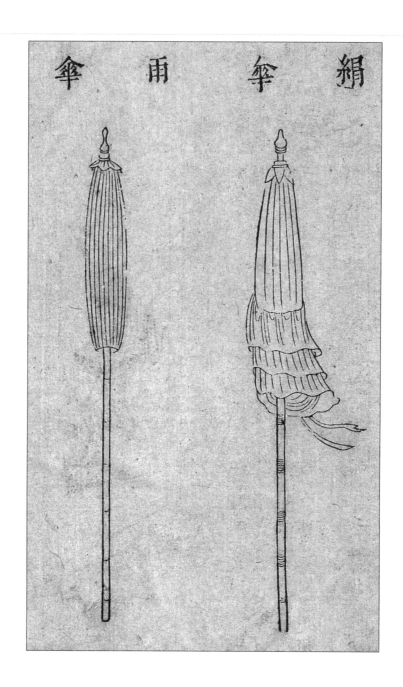

傘

《通典》曰：北齊庶姓王儀同已下，翟尾扇傘；皇宗三品已上，青朱裏。其青傘碧裏，達於士人。按晉代諸臣皆乘車，有蓋無傘。元魏自代北有中國，然北俗故便於騎，則傘蓋施於騎耳。疑是後魏時始有其制也。亦古張帛爲繖之遺事也。高齊始爲之等差云。今天子用紅黃二等，而庶僚通用青。其天子之以黃，蓋自秦漢黃屋左纛之制也。

雨傘，《六韜》曰：天雨不張蓋滿幔，周初事也。《通俗文》曰：張帛避雨，謂之繖蓋。即雨傘之用，三代已有也。繖、傘，字通。

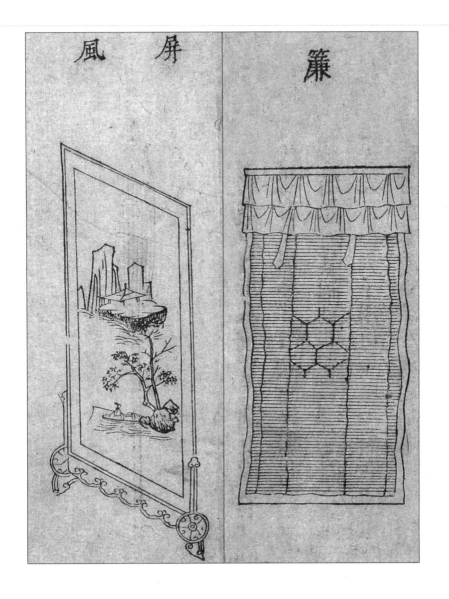

屏風

《周禮·掌次》"設皇邸",鄭司農云:邸,後板也。康成謂:後板,屏風。《禮記·明堂位》曰:天子負斧扆而立。陸法言云:今屏風,扆遺象也。《三禮圖》曰:屏風之名,出於漢世,故班固之書多言其物。徐堅爲《初學記》,亦載漢劉安、羊勝等賦。然則漢制屏風,蓋起於周皇邸斧扆之事也。

國朝官員遮面屏風、槅子并用雜色漆飾,不許雕刻龍鳳紋并金飾朱漆。

簾

《莊子》曰:有張毅者,高門懸箔,無不走也。而談藪有户,下懸簾。明知是箔,則懸箔即簾矣。《荀子》有"局室、蘆簾"之文,由此推之,疑三代物。《禮》曰:天子外屏,諸侯内屏,大夫以簾,士以幃。

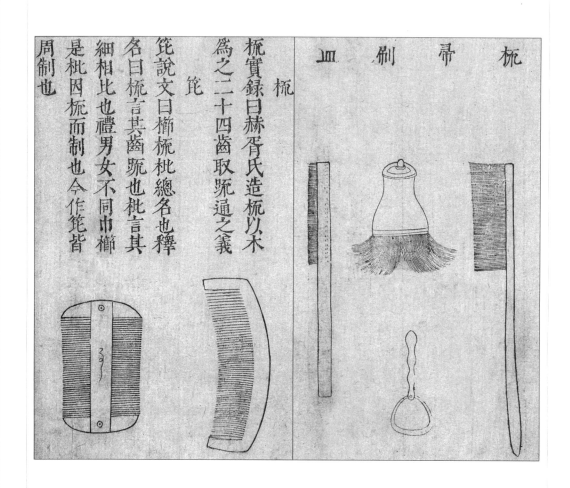

笓

《說文》曰：櫛、梳、枇總名也。《釋名》曰：梳，言其齒疏也。枇，言其細相比也。《禮》：男女不同巾櫛。是枇因梳而製也，今作笓，皆周制也。

梳

《實錄》曰：赫胥氏造梳，以木爲之，二十四齒，取疏通之義。

皿、刷、帚、梳

刷與刟，其制相似，俱以骨爲體，以毛物粧其首。刟以掠髮，刷以去齒垢，刮以去舌垢，而帚則去梳垢。總之爲櫛沐之具也。

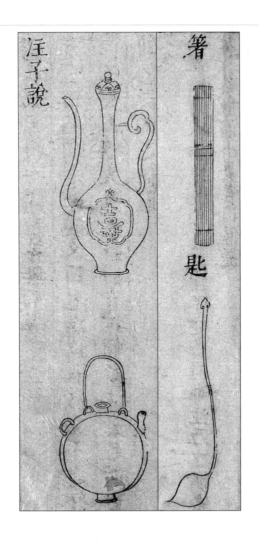

注子

　　《事始》曰：唐元和初，酌酒用樽勺，雖十數人，一樽一杓，挹酒了無遺滴。無幾，改用注子。雖起自元和時，而輒失其所造之人。

偏提

　　又曰：大和中，仇士良惡注子之名同鄭注，乃立柄安繫，若茶瓶而小异，名曰偏提。

箸

　　《禮記》曰：飯黍無以箸。韓子曰：紂為象箸。則前已有之，非商紂始也。紂特以象為之耳，即今之箸。箸謂之趙達。趙達，吳國人也，善將一著，筭無不徵應。

匕

　　《方言》曰：匕謂之匙。《說文》曰：匕，所以取飯。文王之贊《易》至《震》曰：不喪匕鬯。《大東》之詩曰：有捄棘匕。注云：匕，所以載鼎實。則匕三王之制也。

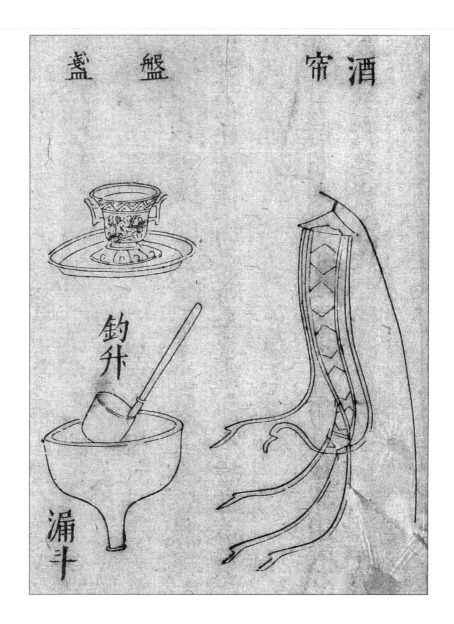

盤盞

《周官》：司尊彝之職曰六彝皆有舟。鄭司農云：舟，樽下臺，若今承盤。蓋本世所用盤盞之象，其事已略見於漢世。則盤盞之起，亦法周人舟彝之制，而爲漢世承盤之遺事也。

釣升、漏斗

皆出入懽伯之器也。升，用以挹；斗，用以注。不知始於何時，疑起自近代。

酒帘

即酒旗也。韓子謂：懸幟甚高，而其酒不讐者，以有獷狗。則自秦已有之矣。

山游提合

不作提撞,製爲小厨式者,恐格腳既空,夏月取涼,非厨不足以拘攝故耳。

提爐

此格作一方箱,盛炭備用。中一格空,罩以蔽壺鍋二物,撞起如食籠式。

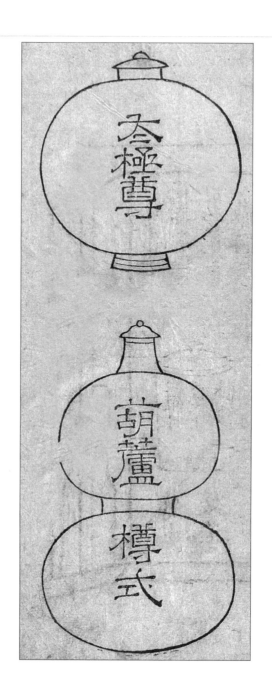

太極樽

以扁匏爲之，豎起。上鑿一孔，以竹木旋口，粘以木足，堅以漆布。内以生漆灌之，凡二次。酒貯不朽，且免沁湮，以絡携游便甚。

葫蘆樽

用大小二匏爲之，中腰以竹木旋管爲笋，上下相聯，堅以布漆。中開一孔如上式，但不用足。口上開一小孔，并蓋子口透穿，横插銅銷，用小鎖閉之，以慎疏虞。上同此制。

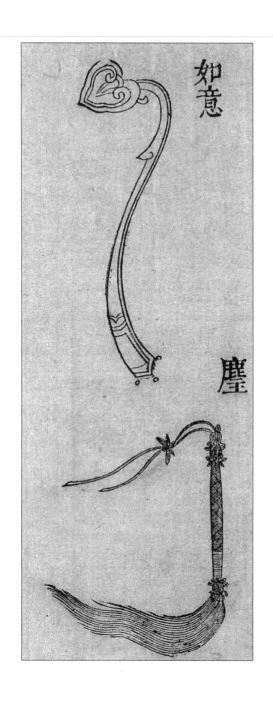

如意

吳時秣陵有掘得銅匣,開之,得白玉如意,所執處皆刻魑、彪、蠅、蟬等形。胡綜謂:秦始皇東游,埋寶以當王氣,則此也。蓋如意之始,非周之舊,當戰國事爾。

麈

麈尾,《釋藏指歸》云:鹿之大者曰麈,群鹿隨之,皆看麈所往,隨麈尾所轉爲準。今講僧執麈尾拂子,蓋象彼有所指麾,故耳。

席
　　《淮南子》曰：席，先萑葦。注云：席之先所從出生於萑與簟葦也。《拾遺記》曰：軒皇使百辟群臣，列圭玉於蘭蒲席上。韓子曰：禹爲蔣席頳緑，此彌侈矣。蓋至禹始加純緑之飾也。至周，司几筵掌五席，有莞、藻、次、蒲、熊之名，其純有紛畫黼之別也。

枕
　　《釋名》：枕，臥所以薦首者也。

簟
　　《詩·斯干》曰：下莞上簟。注云：竹席曰簟。《說文》曰：簟，竹席也。以竹爲席謂之簟，則是因席遂爲簟也。故周成王之《顧命》曰：敷重篾席。注謂：篾，桃竹。其物雖已見於周初，而猶以竹名號席，則簟之名，當出於周之中禁矣。

竹夫人
　　俗云竹几。故東坡《寄柳子玉》詩：聞道枕頭惟竹几，夫人應不解卿卿。又《送竹几與謝秀才》詩：留我同行木上坐，贈君無語竹夫人。

鎖、鑰

鎖司閉，鑰司啓。寇萊公謂"北門鎖鑰"，鎖鑰之名始此。

球

史漢云好蹵鞠，即球也。軍中有投石超距之戲，後世因易以球，則投石者，球之始也。

屐

見"衣服門"。

梆

　　梆，即柝。《易·繫辭》曰：重門擊柝，以待暴客。蓋取諸豫。《說文》：檬，夜行令擊木爲聲，以待更籌者，是俗曰"蝦蟆更"。檬即柝，乃古今字耳。

雲板

　　即今之更點擊鉦。《唐六典》"皆擊鐘也。太史門有典鐘，二百八十人掌擊編鐘"即此是也。

鉢盂

　　鉢本天竺國器也，故語謂之鉢多羅漢，云應量器，省略彼土言故名鉢。西園有佛鉢是也。宋廬江王以銅鉢餉祖忻，則是晋宋之間始爲中夏所用也。

藥碾

　　即後漢崔亮作石碾之遺意。後人名之爲金法曹。贊曰：柔亦不茹，剛亦不吐。圓機運用，一皆有法，使强梗者不得殊軌亂轍，豈不韙與？

飯籮、飯帚、梢箕

許慎云：陳留以飯帚爲箐。今人亦呼飯箕爲梢箕。慎既漢人，所記疑皆秦漢時事。今之飯籮，亦飯帚之類耳。

烘籃

晋《東宮舊事》曰：太子納妃，有衣熏籠。當亦秦漢之制也。

銅杓、鏟刀

杓，《禮·明堂位》曰：勺，夏后氏以龍勺。推此以考，蓋前有制矣。有夏始加以龍飾。杓，即勺也。祭祀曰勺，民用曰杓，其實一也。或以勺之所容，不過升勺命之，而杓則加廣其所受，皆取酌焉，遂异其名制也。曰鏟刀，即鏟之制。但鏟以起土，此則用之於釜中耳。

熨斗

《帝王世紀》曰：紂欲作重刑，乃先作大熨斗，以火熨之，使人舉手輒爛，與妲己為戲笑。今人以伸帛者，其遺意也。

針

《禮記·內則》有紉針請縫之事。由此考之，當是自始製衣裳，則宜有針線矣。《帝王世紀》曰"太昊九針"，由此始。

碗、碟

黃帝時，有寧封人爲陶正，此陶之始也。或言桀臣昆吾所作，非今之。曰碗、曰盆、曰碟，制雖不同，皆屬陶耳。

甌

許慎《說文》曰：盌，小甌。揚雄《方言》曰：甌，瓿。雄、慎皆漢人，凡所記非戰國即秦制度。蓋三代飯燕之具，俱俎豆之類故也。

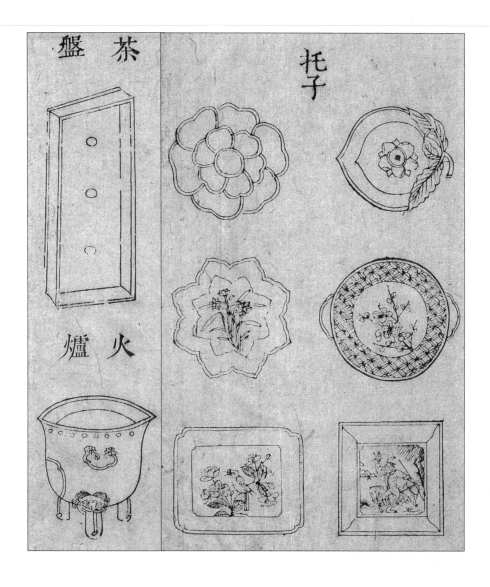

茶盤

　　以木爲盤，加以跌而髹其内外。中有六孔，用以盛盞，即《周禮·考工氏》舟之遺制也。

火爐

　　《周禮·天官·冢宰》之屬宮人，凡寢中，共爐炭。則爐亦三代之制。今火爐是也。

托子

　　按：唐建中初，崔寧女以金盞無儲，病其熨指，取楪子盛之，既歠而傾，乃以蠟環楪子中坐之，杯遂定。即遣匠以漆環易蠟，寧奇之制，名托子，遂行於代。後傳者更環其底，且异其制云。

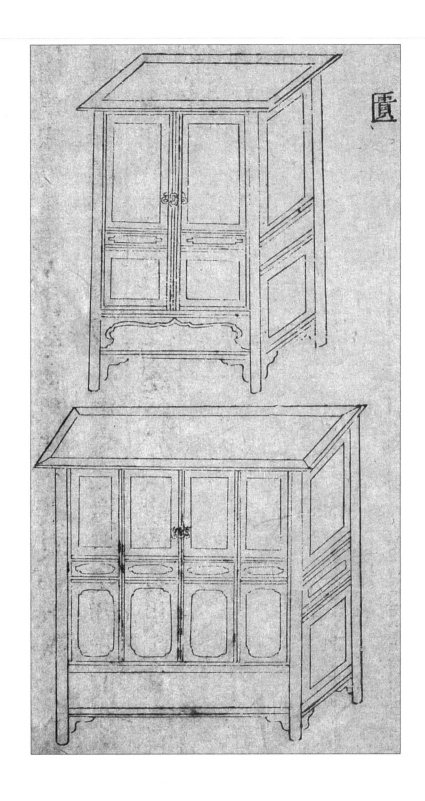

匱

匱、櫃一器也。夏謂之櫝，所謂藏龍漦於櫝是也。周謂之匱，所謂納册於金滕之匱中是也。宗鎬以櫝，始漢景帝賜食太子者非。

笏

《釋名》：笏者，忽也。君有教命及所啓白，則書其上，備忽忘也。《禮·玉藻》：笏，天子以球玉，諸侯以象，大夫以魚須文竹，士竹本象可也。注云：大夫以近尊而屈，故飾竹以魚须；士以远尊而伸，故飾竹以象。象，象骨也。

投壺

《禮記·投壺》曰：投壺之禮，主人奉矢，司射奉中，使人執壺。壺頸修七寸，腹修五寸，口徑一寸半，容一斗五升。壺中實小豆焉，爲其矢之躍而出也。壺去席二矢半，矢以柘若棘，毋去其皮，而鼓節有魯、薛之异。《春秋》有晉侯以齊侯宴，中行穆子相投壺之禮是矣。

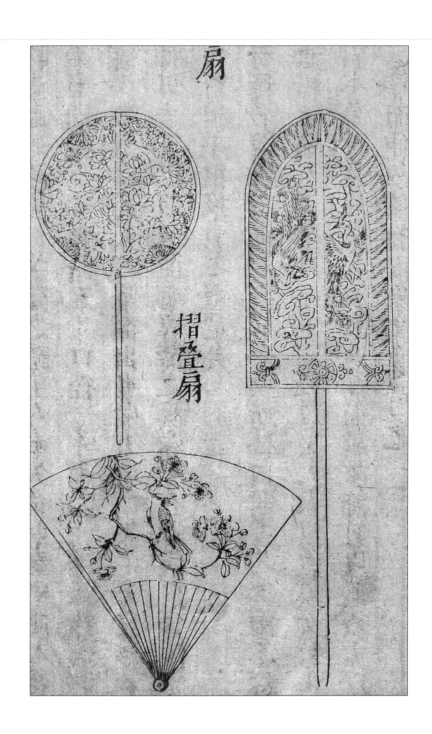

扇

摺叠扇，一名撒扇。蓋收則摺叠，用則撒開。或寫作翣者，非是。翣，即團扇也。團扇可以遮面，故又謂之便面。觀前人題咏及圖畫中可見已。聞撒扇，始永樂中，因朝鮮國進，上喜其捲舒之便，命工如式爲之。南方女人皆用團扇，惟妓女用撒扇。近來良家女婦亦有用撒扇者，此亦可見風俗日趨於薄也。若雉扇，則以羽毛爲之，天子用之。其制詳儀仗類。

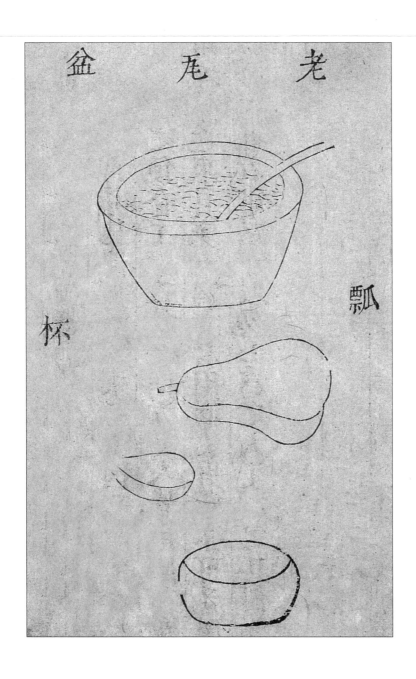

老瓦盆

　　田家舊盛酒器也。《周禮》曰：盆，實二鬴，厚半寸，脣一寸。甄土爲之，所以盛物。《世說》曰：阮仲容至宗人聞其集，以大盆盛酒。潘岳《賦》云：傾縹盆以酌酒。蓋盆，古亦盛酒器也。

瓢杯

　　判瓠爲飲器，與匏樽相配。許由一瓢自隨，顏子一瓢自樂。今舉匏樽，傾瓢杯，何田家之有真趣也！

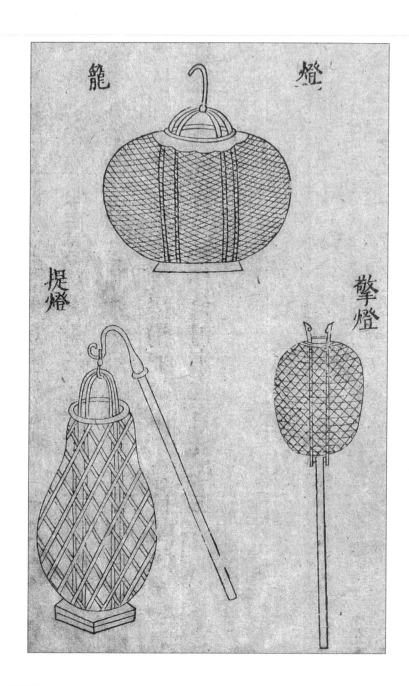

燈籠、提燈

《南史》，宋武祖微時，躬耕於丹徒。及受命，耨耜之具，頗有存者，皆命藏之，以示子孫。及孝武帝大明中，壞所居陰室，起玉燭殿，與群臣觀之，床頭土障，壁挂葛燈籠。侍臣盛稱武帝素儉之德。帝曰：田舍翁得此足矣。今農家襲用，以憑暮夜提携，往來照視，有古之遺風焉。

擎燈

《黃帝内傳》曰：王母授帝洞霄盤雲九華燈擎二。此燈有擎之始也。

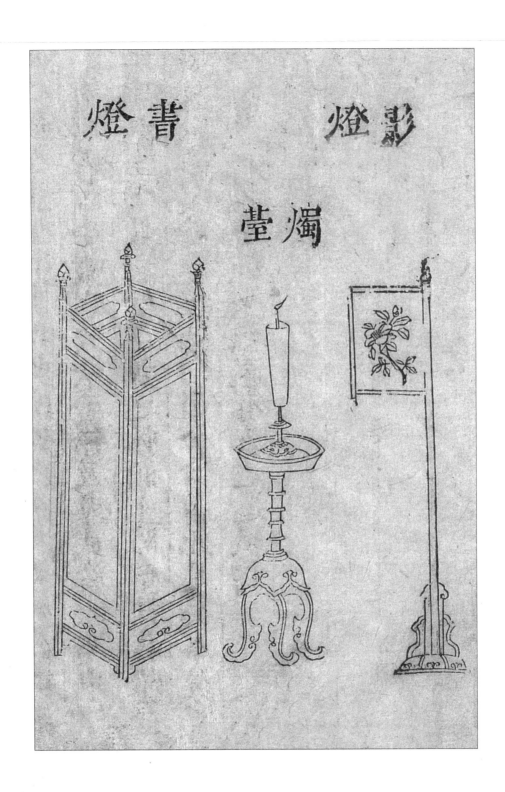

書燈、影燈、燭臺

不知其制之所始，殆後人以意創爲之者。三物雖皆借光於燭，然或以障日，或以障風，其用則同歸耳。

甑

炊器也。《集韵》云：甑，䰝也。籀文作𩰾，或作䰝。《周禮》：陶人爲甑，實二䥶，厚半寸，唇寸。《説文》曰：窐，甑空也。《爾雅》曰：甑，謂之鬵。《方言》或謂之酢䭮。《漢書》：項羽渡河，破釜甑。又：任文公知有王莽之變，悉賣奇物，唯存銅甑。以此知古人用甑，雖軍旅及反側之際，不可廢者。

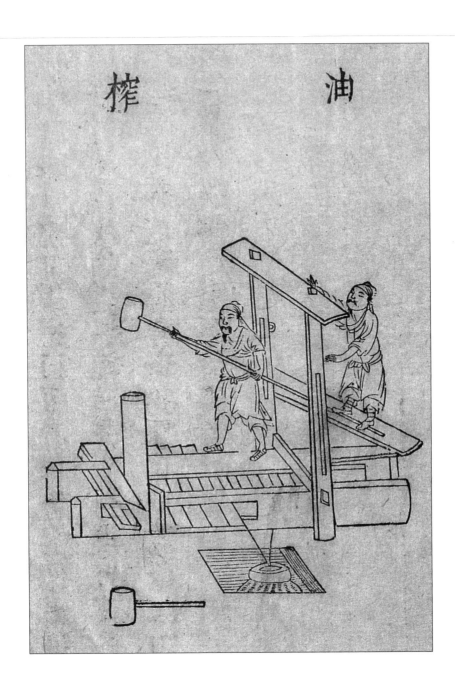

油榨

取油具也。用堅大四木,各圍可五寸,長可丈餘,疊作臥枋於地。其上作槽,其下用厚木板嵌作底槃。槃上圓鑿小溝,下通槽口,以備注油於器。凡欲造油,先用大鑊爨炒芝麻,既熟,即用碓舂,或輾碾令爛,上甑蒸過。理草為衣,貯之圈內,累積在槽;橫用枋桯相梺,復豎插長楔,高處舉碓或椎擊,撆之極緊,則油從槽出。此橫榨,謂之臥槽。立木為之者,謂之立槽,傍用擊楔,或上用壓楔,得油甚速。

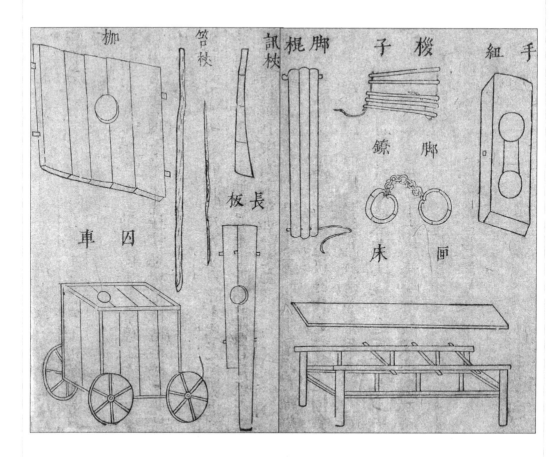

刑具

　　杻制，長一尺六寸，厚一寸，以乾木爲之。男子犯死罪者用杻。

　　鐐制，以鐵爲連環，共重三斤，犯徒罪者帶鐐工作。《山海經》曰：山有木名楓，蚩尤所棄桎梏也。桎，足械；梏，手械。蓋此械已出黃帝時矣。

　　枷制，長五尺五寸，頭闊一尺五寸，以乾木爲之。死罪重二十五斤，徒、流，重二十斤，杖罪重十五斤。蓋舊有長短而無輕重，其輕重自宋太宗始也。今從之。

　　夾棍之刑，惟錦衣衛則有，亦設而不擅用。此惟可施之拷訊強賊，後來問理刑名亦用之，非法也。

　　答，以小荊條爲之，須削去節目，用官降較板，如法較勘，毋令斤胶諸物裝釘，應決者用小頭，臀受。其制：大頭徑二分七厘，小頭徑一分七厘，長三尺五寸。

　　杖，以大荊條為之，亦須削去節目，用官降較板，如法較勘。毋令斤胶諸物裝釘，應決者用小頭，臀受。其制：大頭徑三分二厘，小頭徑二分二厘，長三尺五寸。

　　訊杖，以荊條爲之，其犯重罪，贓證明白，不服招，承明立文案，依法拷訊。臀腿受。今用竹篦，重過二斤矣。其初制：大頭徑四分五厘，小頭徑三分五厘，長三尺五寸。

　　桉子，舊無是制，想因夾棍而起。

　　長板，犯重罪者招成之後，以其罪與名刻志板上，而帶之頸。

　　若匣床、囚車，即古之檻車，不知其所自始。疑即檻車之法，亦今之極刑也。

衣服部

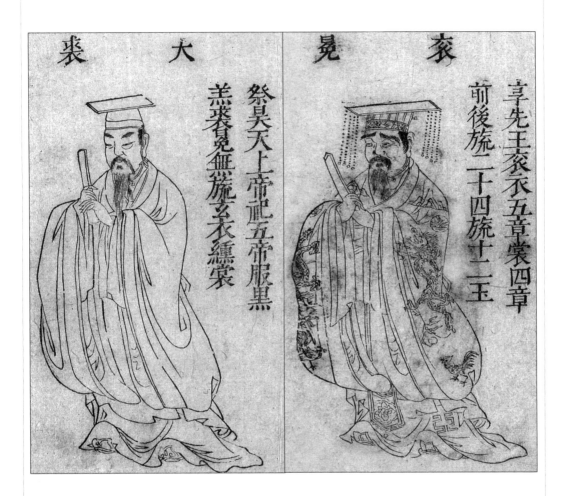

大裘

祭昊天上帝、祀五帝服，黑羔裘，冕無旒，玄衣綉裳。

袞冕

享先王，袞衣五章，裳四章，前後旒二十四，旒十二玉。

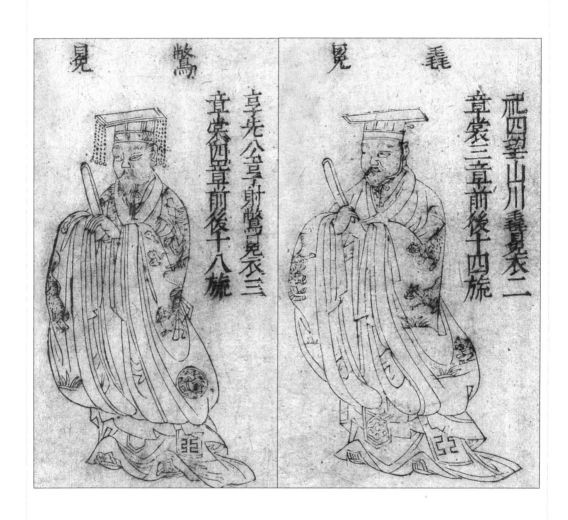

鷩冕

享先公，享射，鷩冕，衣三章，裳四章，前後十八旒。

毳冕

祀四望山川，毳冕，衣二章，裳三章，前後十四旒。

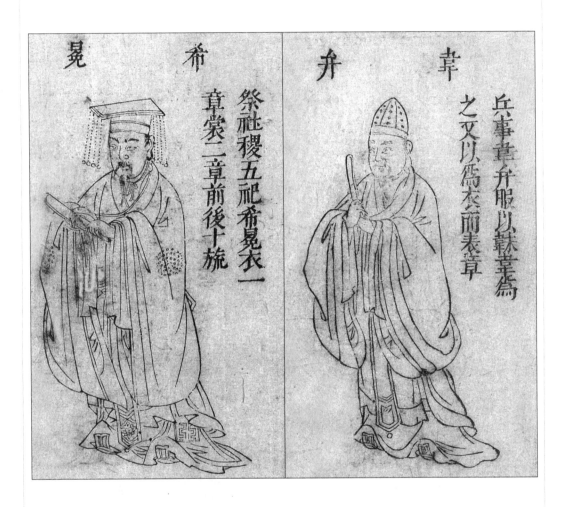

希冕

祭社稷、五祀，希冕，衣一章，裳二章，前後十旒。

韋弁

兵事，韋弁服。以韎韋爲之。又以爲衣而表章。

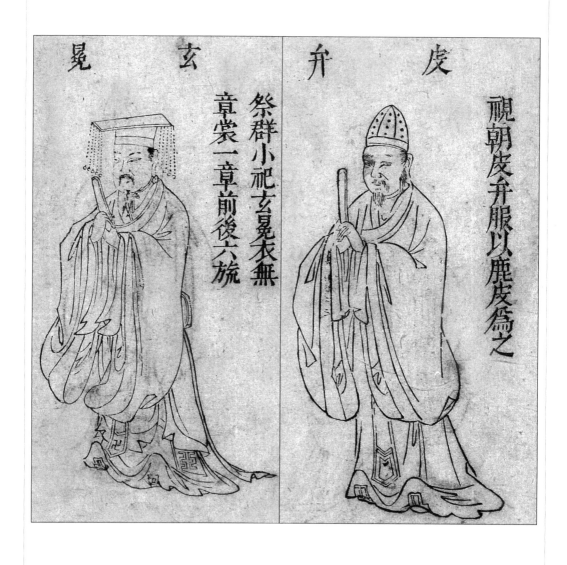

玄冕

祭群、小祀，玄冕，衣無章，裳一章，前後六旒。

皮弁

視朝，皮弁服，以鹿皮爲之。

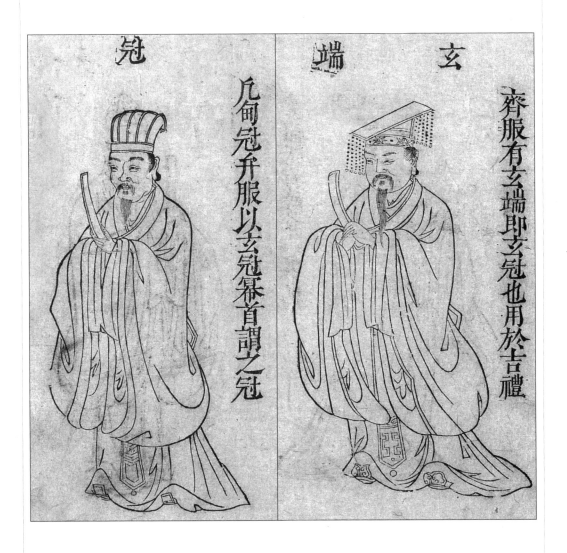

冠

凡甸，冠弁服。以玄冠冪首謂之冠。

玄端

齊服有玄端，即玄冠也，用於吉禮。

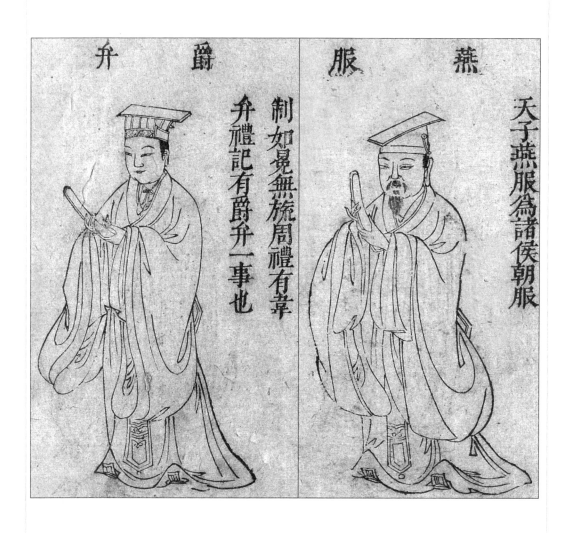

爵弁

制如冕，無旒。《周禮》有"韋弁"、《禮記》有"爵弁"一事也。

燕服

天子燕服，爲諸侯朝服。

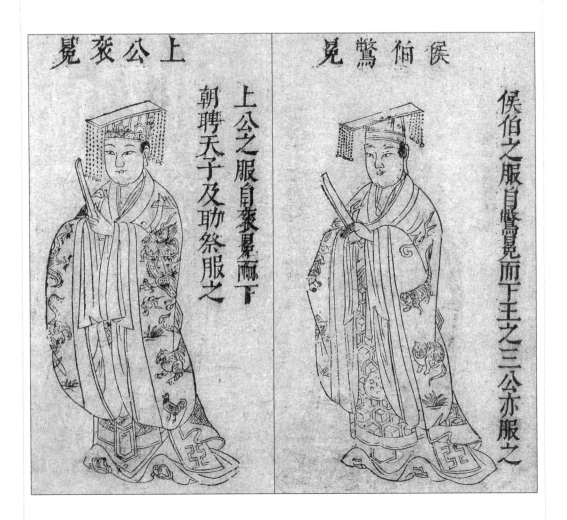

上公衮冕

上公之服,自衮冕而下,朝聘天子及助祭服之。

侯伯鷩冕

侯伯之服,自鷩冕而下,王之三公亦服之。

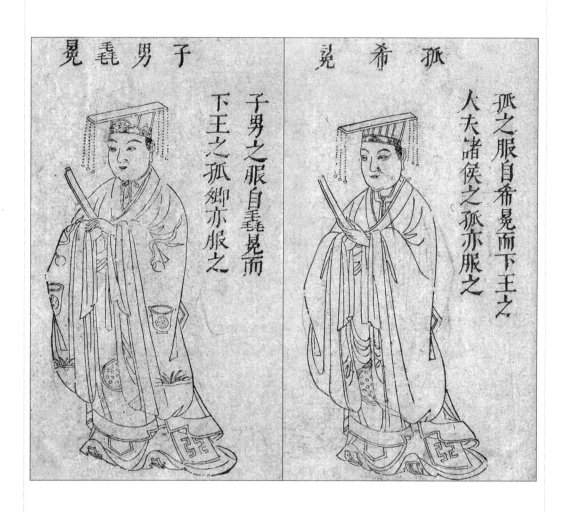

子男毳冕

子男之服，自毳冕而下，王之孤卿亦服之。

孤希冕

孤之服，自希冕而下，王之大夫、諸侯之孤亦服之。

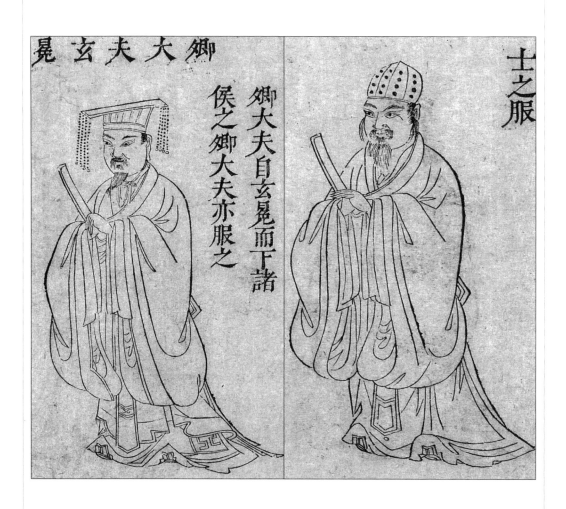

卿大夫玄冕

卿大夫自玄冕而下,諸侯之卿大夫亦服之。

士皮弁

士之服。

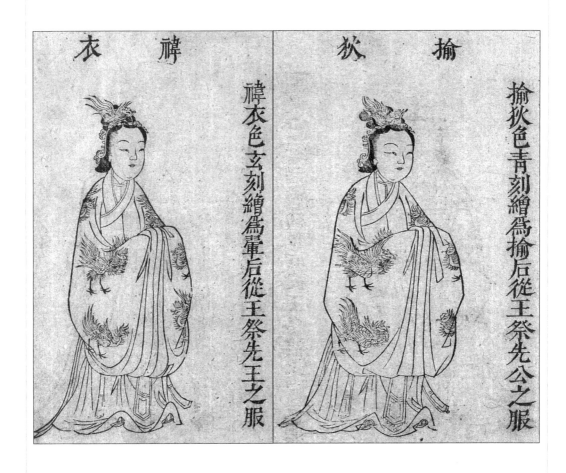

褘衣

色玄，刻繒爲翬，后從王祭先王之服。

揄狄

色青，刻繒爲揄，后從王祭先公之服。

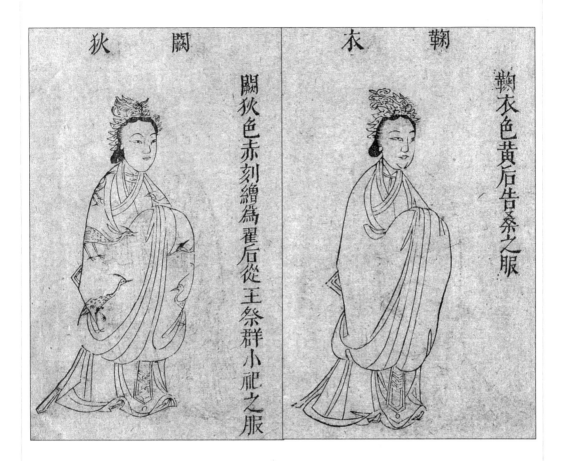

闕狄

　　色赤，刻繒爲翟，后從王祭群小祀之服。

鞠衣

　　色黄，后告桑之服。

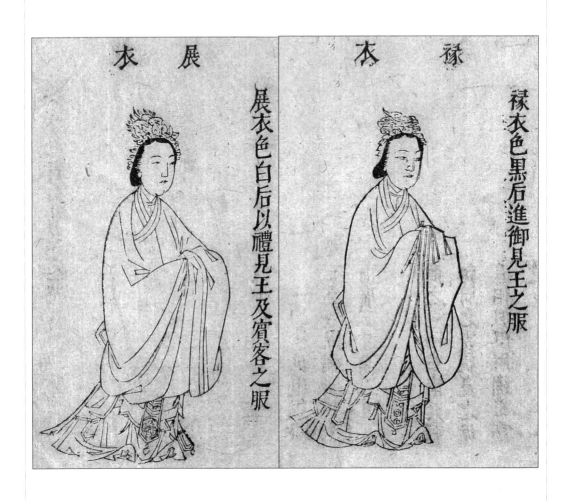

展衣

色白,后以禮見王及賓客之服。

褖衣

色黑,后進御見王之服。

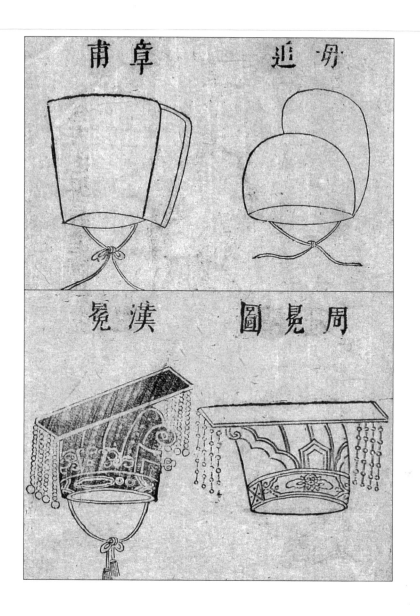

章甫

商之冠曰章甫，其制與周之委貌、夏之毋追相似，俱用縞布為之。

毋追

夏之冠曰毋追，以漆布為殼，以縞縫其上。前廣二寸，高三寸。

漢冕

漢制度云：冕制長尺六寸，廣八寸，前圓後方，其旒皆以五采絲繩貫五采玉，每旒各十二垂於冕。《禮》有六冕：裘冕無旒，袞冕十二旒，鷩冕九旒，毳冕七旒，絺冕五旒，玄冕三旒。

周冕

冠名。殷曰冔，周曰冕繡冔，繡裳而冔冠也。

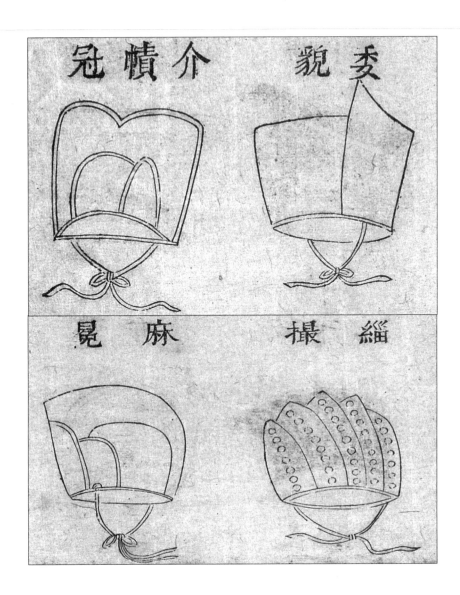

介幘冠
行事獻官祭服也。執事者用介幘冠，以皮爲之，其飾黑漆。

委貌
周之冠曰委貌，一名四玄冠。今之進賢冠乃其遺象也。

麻冕
案《三禮圖》：以漆布爲殼，以縰其上。前廣四寸、高五寸，後廣四寸、高三寸。

緇撮
緇，布冠也。撮者，其制小，僅可撮其髻也。古注云太古冠。

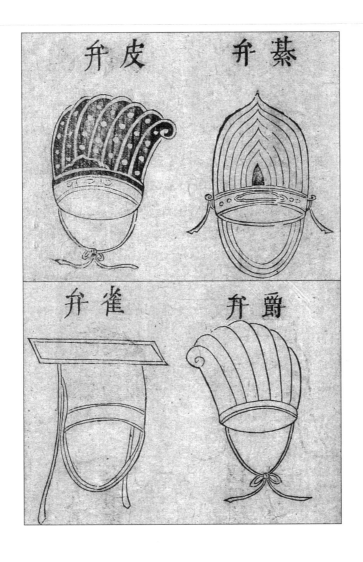

皮弁

《禮注》云：皮弁，以白鹿皮爲之。《弁師》云：王之皮弁，會五采玉琪，象邸，玉笄。注云：會，縫中也。琪，讀爲綦。綦，結也。邸，謂下柢。梁正、張謐《圖》云：弁縫十二。賈疏引《詩》"會弁如星"，謂於弁十二縫中結五采玉，落落而處，狀似星也。

綦弁

《孔傳》：綦文，鹿子皮弁，士冠。

雀弁

唐孔氏云：韋弁也。鄭云：冕之次也。其色赤而微黑，如爵頭，然用三十升布爲之，亦長尺六寸，廣八寸。前圓後方，無旒而前後平。

爵弁

古者冠禮，初加緇布冠，欲其尚質；次加皮弁，欲其行三王之德，是益尊也；三加爵弁，欲其行敬事神明，是彌尊也。

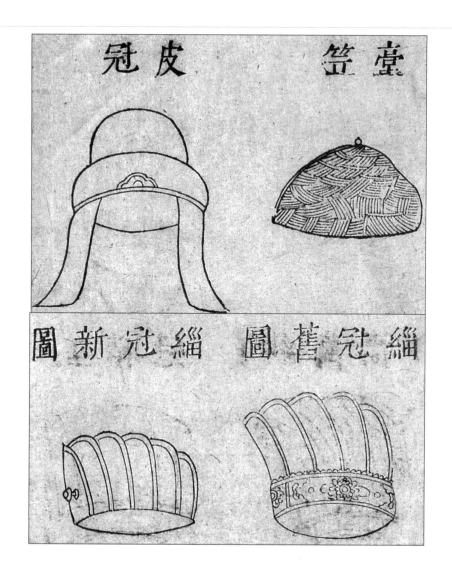

皮冠

招田獵的虞人之皮冠，以其所有事也。

臺笠

臺，夫須也，即莎草也。古注謂以夫須皮爲笠，所以禦暑禦雨。

緇冠

按《家禮》"緇冠"下注：武高寸許，上爲五梁，跨頂前後，下著於武。屈其兩端各半寸，自外向內武之兩旁半寸之上竅以受笄。則是梁之兩頭各蓋武上而反，屈其末於武內也。今卷首舊圖者乃加梁於武之上際，武之前而又鏤形，如俗所謂縧環者。又於武兩旁各增一片，以受笄。不知作圖者何所據也。

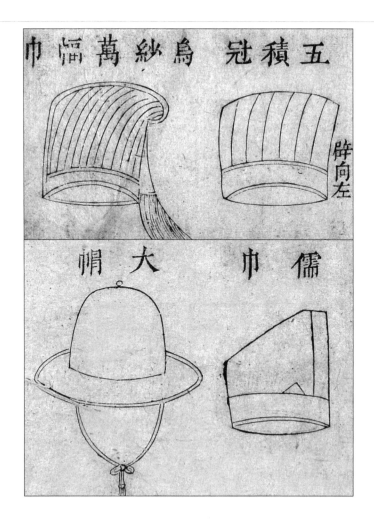

烏紗萬幅巾

晋《輿服志》：漢末，王公名士多以幅巾爲雅。近世以烏紗方幅，似今頭巾。製之：直縫其頂，殺其兩端，用以覆冠，蓋古冠無巾，今人冠小冠必加巾覆之。

五積冠

按王氏"制度"云緇布冠。今人用烏紗漆爲之，武連於冠辟，積左縫叠五攝向左，以象五常，用時以簪橫貫之。

大帽

嘗見稗官云：國初高皇幸學，見諸生班烈日中，因賜遮蔭帽，此其制也。今起家科貢者則用之。

儒巾

古者士衣逢掖之衣，冠章甫之冠，此今之士冠也，凡舉人未第者皆服之。

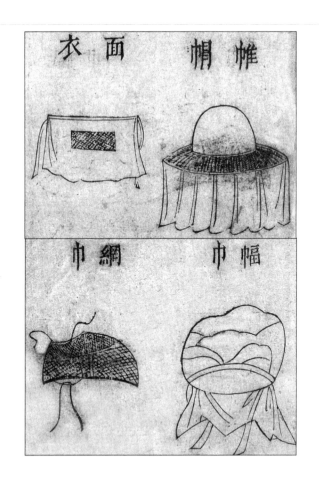

面衣

面衣前後全用紫羅爲幅下垂，雜他色爲四帶，垂於背，爲女子遠行乘馬之用，亦曰面帽。按《西京雜記》：趙飛燕爲皇后，女弟昭儀上襚三十五條，有金花紫羅面衣。則漢已有面衣矣。

帷帽

唐《輿服志》曰：帷帽創於隋代，永徽中始用之，施裙及頸。宋士人往往用皂紗若青，全幅連綴於油帽或氈笠之前，以障風塵，爲遠行之服，蓋本此。

網巾

古無是制，國朝初定天下，改易胡風，乃以絲結網，以束其髮，名曰"網巾"。識者有"法束中原，四方平定"之語，《海涵萬象錄》曰：太祖微行至神樂觀，見一道士結網巾，召取之，遂爲定制。

幅巾

古庶人服巾，士則冠矣。傳子曰：漢末王公多委士服，以幅巾爲雅，素則幅巾，古賤者之服也。漢末始爲士人之服。

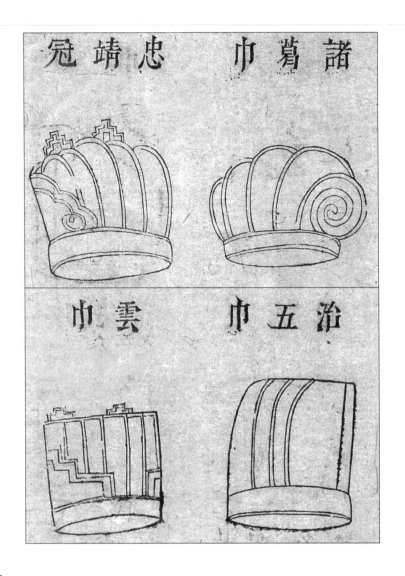

忠靖冠
　　有梁，隨品官之大小爲多寡。兩旁暨後以金線屈曲爲文，此卿大夫之章，非士人之服也。嘉靖初，更定服色，遂有限制。

諸葛巾
　　此名綸巾，諸葛武侯嘗服綸巾執羽扇指揮軍事，正此巾也。因其人而名之，今鮮服者。

雲巾
　　有梁，左右及後用金線或素線屈曲爲雲狀，制頗類忠靖冠，士人多服之。

治五巾
　　有三梁，其制類古五積巾，俗名緇布冠，其實非也，士人嘗服之。

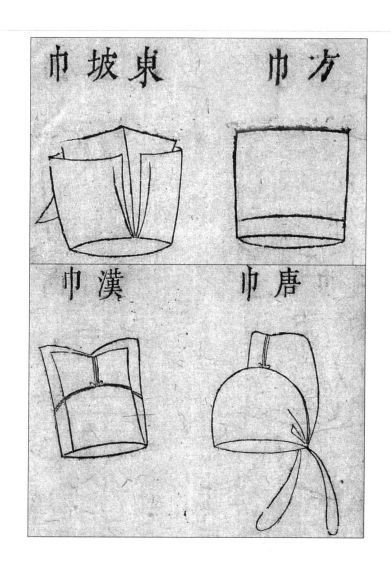

東坡巾
巾有四墻，墻外有重墻，比內墻少殺。前後左右各以角相向，著之則角界在兩眉間，以老坡所服，故名。嘗見其畫像，至今冠服猶爾。

方巾
此即古所謂角巾也，制同雲巾，特少雲文。相傳國初服此，取四方平定之意。

漢巾
漢時衣服多從古制，未有此巾，疑厭常喜新者之所爲，假以漢名耳。

唐巾
其制類古毋追，嘗見唐人畫像，帝王多冠此，則固非士大夫服也，今率爲士人服矣。

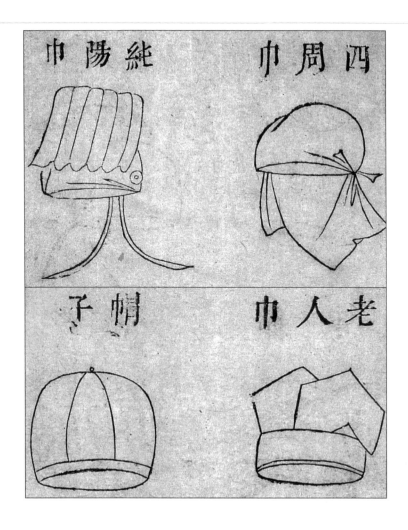

純陽巾

　　一名樂天巾，頗類漢唐二巾。頂有寸帛襞積如竹簡垂之於後，曰純陽者以仙名，而樂天則以人名也。

四周巾

　　以幅帛爲之，從廣皆二尺有餘。用之裹頭，大都燕居之飾緇黃雜用，非士服也。

帽子

　　帽者，冒也。用帛六瓣縫成之，其制類古皮弁，特縫間，少玉飾耳。此爲齊民之服。

老人巾

　　嘗見稗官云：國初始進巾樣，高皇以手按之，使後曰"如此却好"，遂依樣爲之。今其制，方頂前仰後俯，惟耆老服之，故名老人巾。

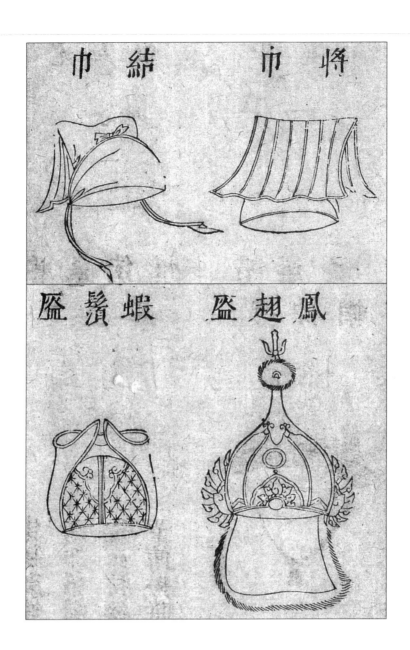

結巾、將巾

以尺帛裹頭，又綴片帛於後，其末下垂，俗又謂之紮巾。結巾制頗相類。

蝦鬚盔

所謂蝦鬚，不知其義，嘗見神圖有之，疑出於俗工之妝飾耳。

鳳翅盔

盔即冑之屬，左右有珥似翅，故曰鳳翅。

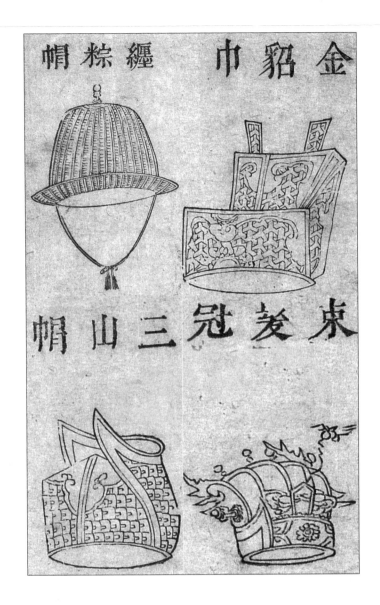

纏棕帽

以藤織成，如冑，亦武士服也。

金貂巾

其制即幞也。古惟侍中親近之冠，則加貂蟬，故有汙貂及貂不足之說，茲特綴以金耳，非貂也。疑優伶輩傅粉時所服，非古今通制也。

三山帽

一名二郎帽，皆出自閭巷相傳，不知其制所始。

束髮冠

此即古制，嘗見三王畫像，多作此冠，名曰束髮者，亦以僅能撮一髻耳。

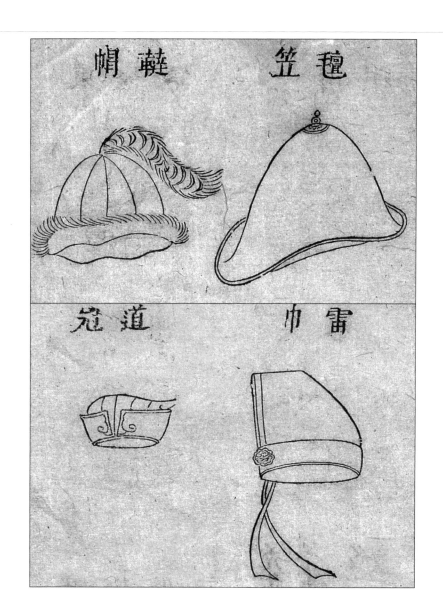

鞾帽
皮爲之，以獸尾緣檐，或注於頂，亦胡服也。

氈笠
此胡服也，胡人謂之"白題"。杜詩"馬驕朱汗落，胡舞白題斜"是也。

道冠
其制小，僅可撮其髻。有一簪中貫之，此與雷巾皆道流服也。

雷巾
制頗類儒巾，惟腦後綴片帛，更有軟帶二，此黃冠服也。

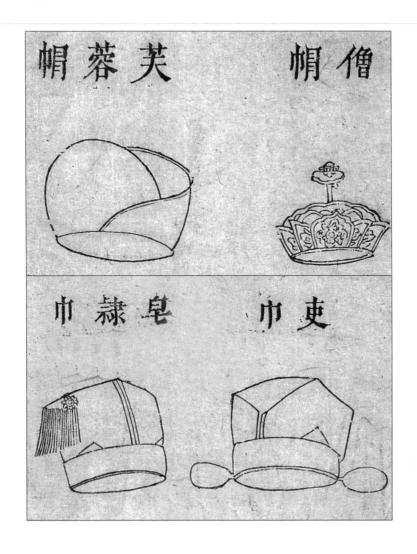

芙蓉冠
秃輩不巾幘,然亦有二三種,有毗盧、一盞燈之名,此云芙蓉者,以其狀之相似也。

僧帽
自釋迦以金縷僧伽黎衣相傳,故其衣有無垢、忍辱之名,其帽未之前聞,諒亦與僧衣同流耳。

皂隸巾
巾不覆額,所謂無顏之冠是也。其頂前後頗有軒輊,左右以皂線結爲流蘇或插鳥羽爲飾,此賤役者之服也。相傳胡元時爲卿大夫之冠,高皇以冠隸人示絀辱之意云。

吏巾
制類老人巾,惟多兩翅,六功曹所服也,故名吏巾。

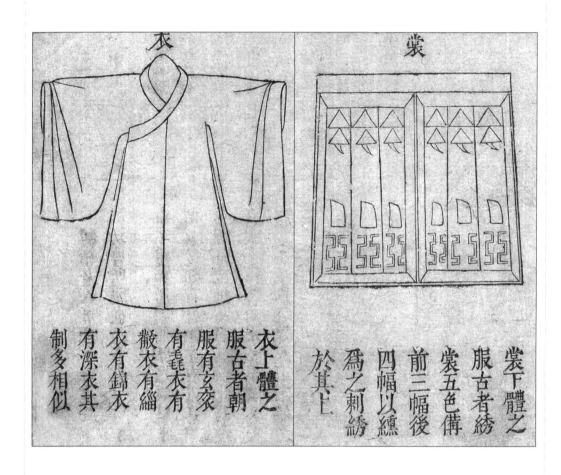

衣

　　上體之服。古者朝服有玄袞、有毳衣、有黻衣、有緇衣、有錦衣、有深衣，其制多相似。

裳

　　下體之服，古者綉裳五色，備前三幅後四幅，以綉爲之，刺綉於其上。

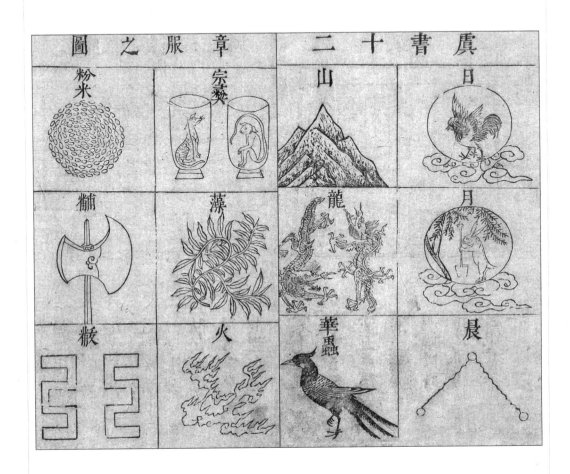

虞書十二章服

日、月、晨、山、龍、華蟲、宗彝、藻、火、粉米、黼、黻。

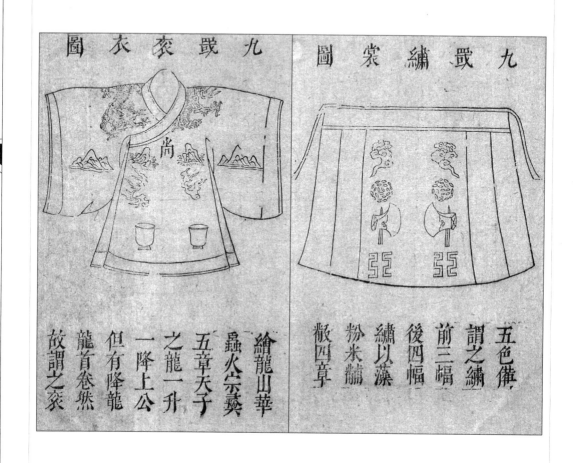

九罩袞衣

繪龍、山、華蟲、火、宗彝五章。天子之龍一升一降，上公但有降龍。龍首捲然，故謂之袞。

九罩綉裳

五色備謂之綉，前三幅後四幅，綉以藻、粉米、黼、黻四章。

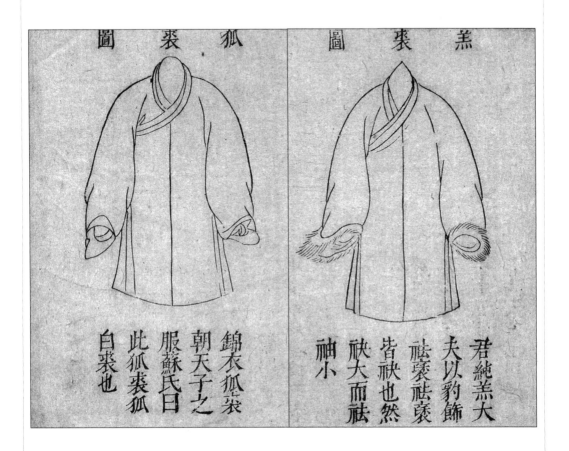

狐裘

锦衣狐裘，朝天子之服。苏氏曰：此狐裘，狐白裘也。

羔裘

君纯羔，大夫以豹饰袪褎。袪、褎，皆袂也，然袂大而袪袖小。

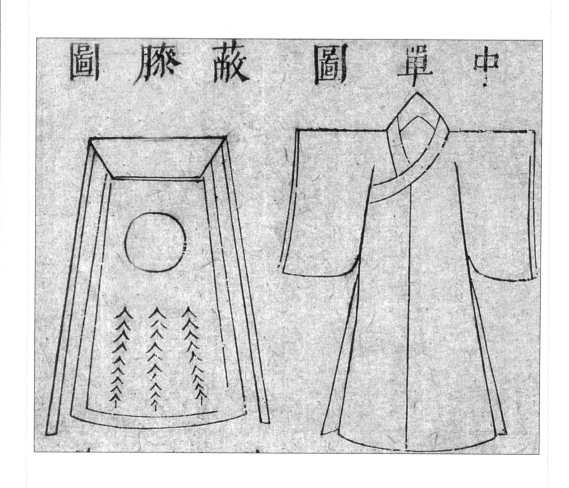

蔽膝

以羅爲表，絹爲裏，其色綪，上下有純。去上五寸，所繪各有差，大夫芾，士曰韎。

中單

祭服，其內明衣，加以用朱刺綉文，以榑領丹者，取其赤心奉神也。

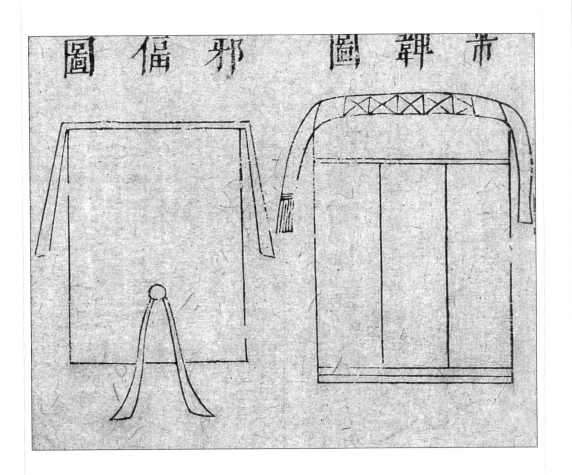

邪逼

邪幅，逼也。邪纏於足，如今行縢，逼束其脛。

芾韠

芾，太古蔽膝之象。字當作韍，古字通用。冕服謂之芾，其他服謂之韠，以韋爲之。

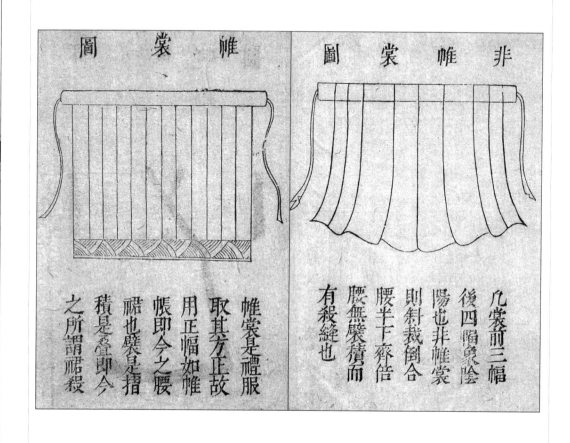

帷裳

帷裳是禮服，取其方正，故用正幅，如帷帳，即今之腰裙也。襞是摺，積是叠，即今之所謂裙殺。

非帷裳

凡裳，前三幅後四幅，象陰陽也。非帷裳，則斜裁倒合，腰半下齊倍，腰無襞積而有殺縫也。

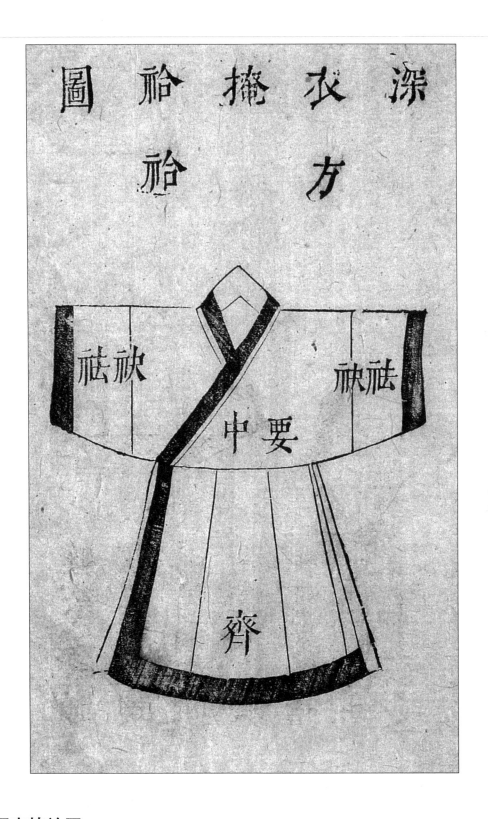

深衣掩衿圖

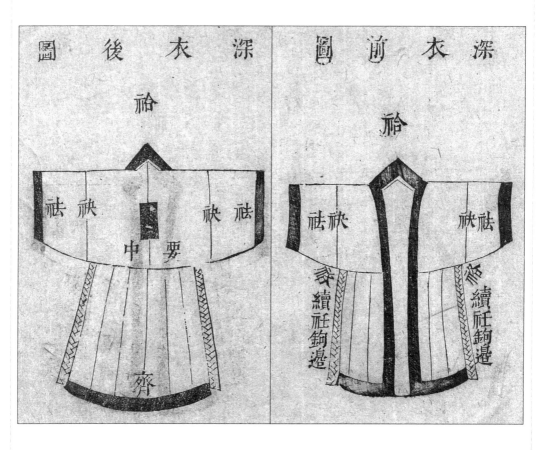

深衣前圖　深衣後圖

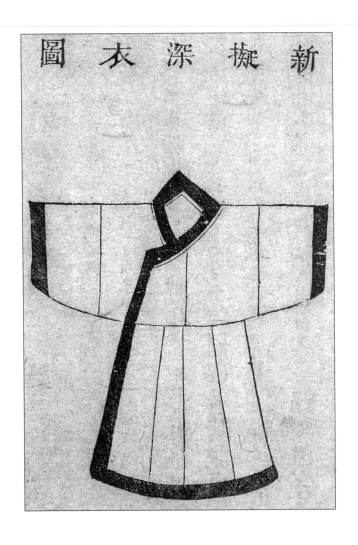

新擬深衣

　　按《玉藻》：袷二寸，緣半寸。今《家禮》"深衣制度"不言袷尺度幾何，止言袂緣廣二寸。今擬宜如古禮，用布闊二寸，長如衣身爲袷，而加緣寸半於其上。庶全一衣之制云：按《家禮》卷首圖，有裁衣前後法。今并入衣前後圖。按"深衣制度"乃溫公據《禮·深衣篇》所新製，非古相傳者也。愚於考正，疑其裳制於《禮樂·衣篇》，文勢不倫，固已著其説矣。後又得靈興敖繼公説，曰衣六幅，裳六幅，通十二幅。吳草廬亦謂：裳以六幅布裁爲十二片，不可言十二幅，又但言裳之幅而不言衣之幅，尤不可良以敖説爲是。蓋衣、裳各六幅，象一歲十二月之六陰六陽也。愚因參以白雲朱氏之説：衣身用布六幅，袖用兩幅，別用一幅裁領，又用一幅交解裁兩片爲內外襟，綴連衣身，則衣爲六幅矣；裳用布六幅，裁十二片，後六片如舊式，前四片綴連外襟，二片連內襟。上衣下裳通爲十二幅，則於《深衣》本章文勢順矣。舊制無襟，故領微直而不方，今以領之兩端各綴內外襟上，穿着之際，右襟之末斜交於左脅，左襟之末斜交於右脅，自然兩領交會，方如矩矣。或謂不連裳，不殊通一幅布爲之，如此則無腰矣。《玉藻》謂"齊倍腰"者，何也？

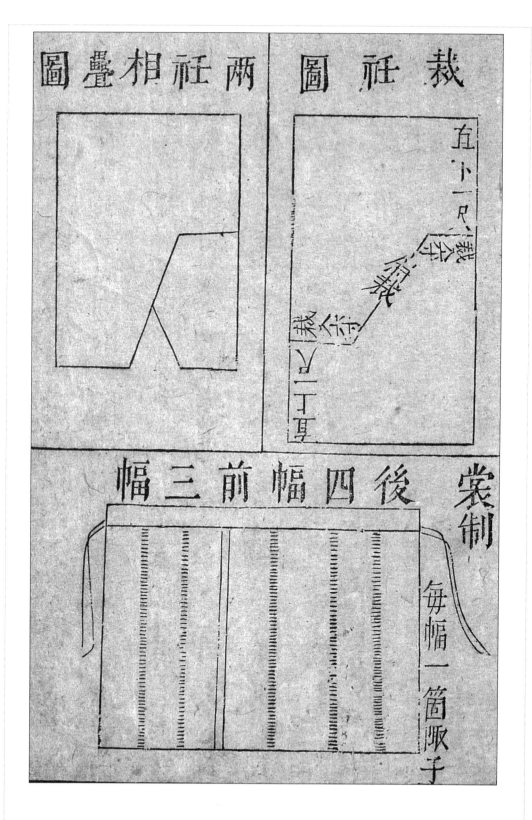

裁衽圖　兩衽相疊圖　裳制

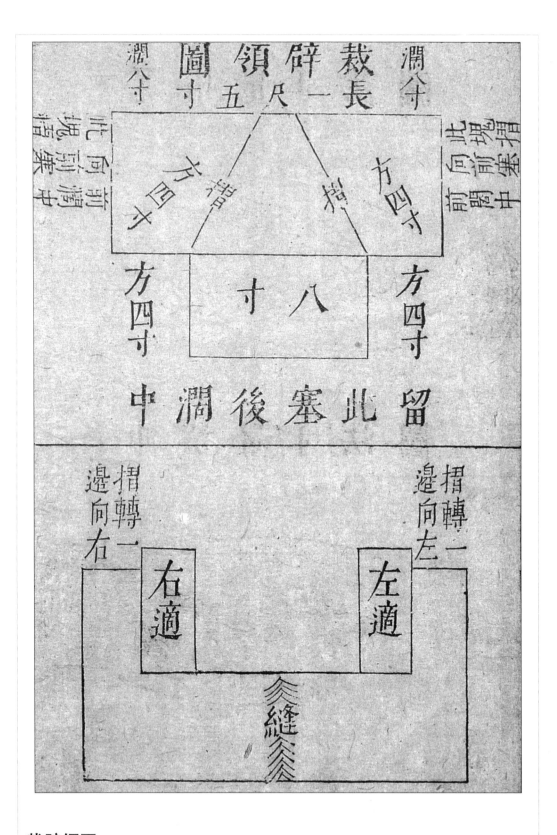

裁辟領圖

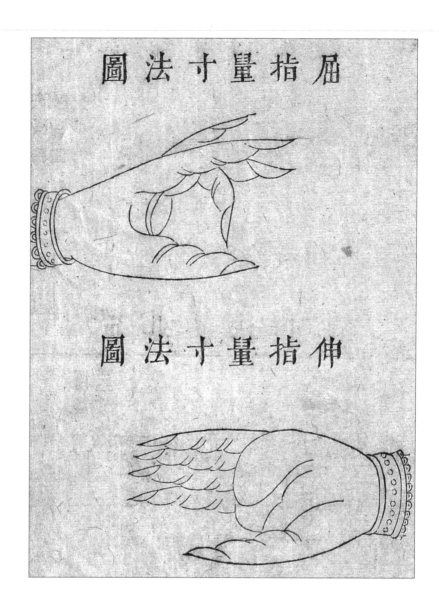

屈指量寸法、伸指量寸法

《家禮》"裁深衣及衰服皆用中指中節爲寸"，蓋以人身有長短。雖周尺準以貨泉者，楊氏亦謂其於中人中指之寸長短略同，然終不可爲定法也。指節人人殊，與人身相爲短長，《針經》以之定俞，冗無有差爽者，況用以裁衣，豈有不稱體也哉！但世人往往昧於取法，今《針經》取圖刻於其上，而以其定法著之於下，使裁衣者有所據依云。《針經》云：中指第二節內度兩橫文相去爲一寸。又云：中指中節橫文上下相去長短爲一寸，謂之同身寸。注云：若屈指，即旁取指側中節上下兩文角相去遠近爲一寸；若伸指，即正取指中自上節下橫文至中節中從上第二條橫文長者，相去遠近爲一寸，與屈指之寸長短亦相符合。然人之身手指或有异者，至於指文，亦各不同，更在詳度之也。

瑱

　　《正義》注云：瑱，塞耳也。充耳是已。天子以玉，諸侯以石，充耳以紞懸瑱當耳也。紞用彩線織之，天子、諸侯五色，臣三色。《君子偕老》篇"瑱"，言夫人服飾。

冠緌

　　笄，今簪也。而士以骨爲之，大夫以象爲之，緌以紘繫笄順頤而下結之，垂其飾於前曰緌。

綬

《玉藻》曰：古之君子必佩玉。天子佩白玉而玄組綬，公侯佩玄玉而朱組綬，大夫佩蒼玉而純組綬，士佩瑀玟而縕組綬，以其貫玉相承受也。

雜佩

雜佩者，左右佩玉也。上橫曰珩，繫三組，貫以蠙珠。中組之半貫瑀、末懸衝牙，兩旁組各懸琚、璜。又兩組交貫於瑀，上繫珩，下繫璜。行則衝牙觸璜而有聲也。

帨

《禮記》：婦事舅姑，左佩紛帨。注：紛帨，拭手之巾也。

縭

《爾雅》云：婦人之褘謂之縭。孫氏云：褘，帨巾也。故《集傳》曰：婦人之褘，母戒女而爲之施衿結帨也。

韘
　　古注云：韘，沓也，以朱韋爲之，射以彄沓右手食指將指無名指，以遂弦也。

觿
　　狀如鉗角，以象骨爲之，頭以解結。

掭

掭，所以摘髮，以象骨爲之，若今之篦兒。

笄

《說文》：簪也。其端刻鷄形，而士以骨爲之，大夫以象爲之。

縫

以青絲絞如帶，中別綴一流蘇，即所謂儒紳大帶之遺制也。

大帶

帶，以素天子朱裏終紕，羽帶與紐及紳皆飾其側也。大夫裨其紐及末，士裨其末，帶袂絹爲之。廣四寸，裨用黑繒，各廣一寸。

御用冠服

　　國朝祀天，不用大裘，但服衮冕。其祭天地、宗廟、社稷、先農及正旦、冬至、聖節、朝會、冊拜皆服衮冕、玄衣、繡裳。其制：冕板廣一尺二寸，長二尺四寸。冠上有覆，玄表朱裏，前後各有十二旒，每旒五采玉珠十二、玉簪導朱纓。衣六章，畫日、月、星辰、山、龍、華蟲；裳六章，繡宗彝、藻、火、粉米、黼、黻；中單以素紗為之，紅羅蔽膝，上廣一尺，下廣二尺，長三尺，繡龍、火、山三章。革帶佩玉，長三尺三寸。大帶素表朱裏，兩邊用緣，上以朱錦，下以綠錦。大綬六采：黃、白、赤、玄、縹、綠，純玄質，五百首。小綬三色同大綬，間施三玉環，朱襪，赤舄。其朔望視朝、降詔、降香、進表、四夷朝貢、朝覲則服皮弁，其制：用烏紗冒之，前後各十二縫，每縫中綴五采玉十二以為飾，玉簪，紅組纓，其服絳紗衣及蔽膝隨衣色，白玉佩革帶，玉鉤䚢，緋白大帶，白襪，黑舄。其常服則烏紗折角向上巾，盤領窄袖袍，束帶間用金、玉、琥珀、透犀。

冕　通天冠　烏紗折上巾　皮弁

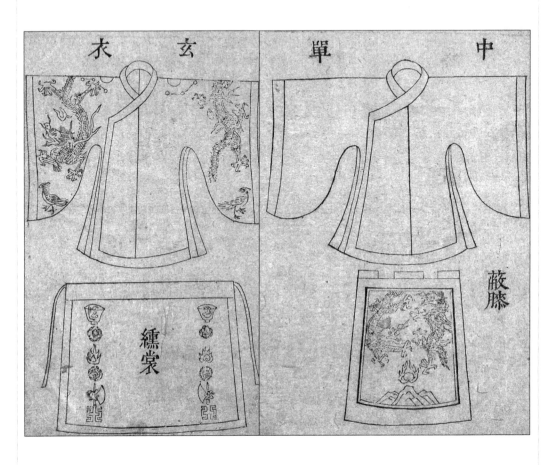

玄衣 綉裳 中單 蔽膝

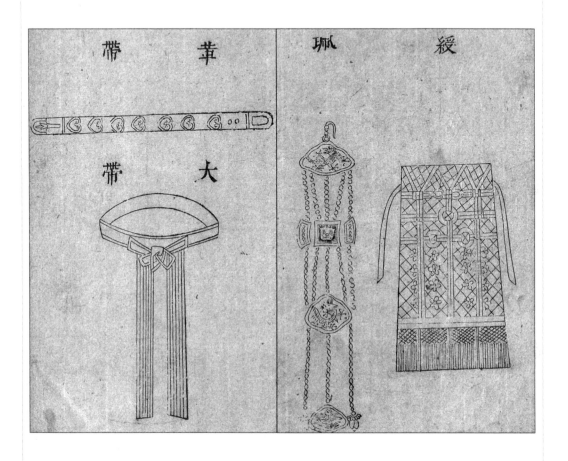

革帶 大帶 綬 佩

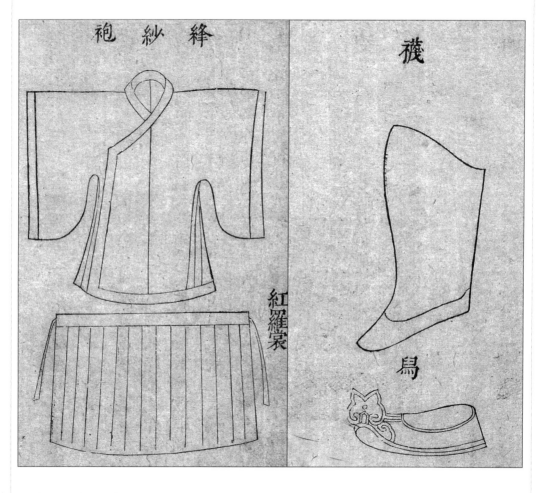

絳紗袍 紅羅裳 襪 舄

皇后冠服

國朝皇后首飾，冠為圓匡，冒以翡翠，上飾以九龍四鳳，大花十二樹，小花如大花之數，兩博鬢十二鈿。服褘衣，深青為質，畫翚赤質，五色十二等。素紗中單，黻領，朱羅縠褾襈裾。蔽膝隨衣色，以緅為領緣，用翟為章三等。大帶隨衣色，朱裏紕其外，上以朱錦，下以絲錦，紐約用青組。玉革帶。青襪，青舃，以金飾。凡朝會、受冊、謁廟皆服之。燕居則服雙鳳翊龍冠，首飾、釧鐲以金玉、珠寶、翡翠隨用。諸色團衫，金繡龍鳳文，帶用金玉。

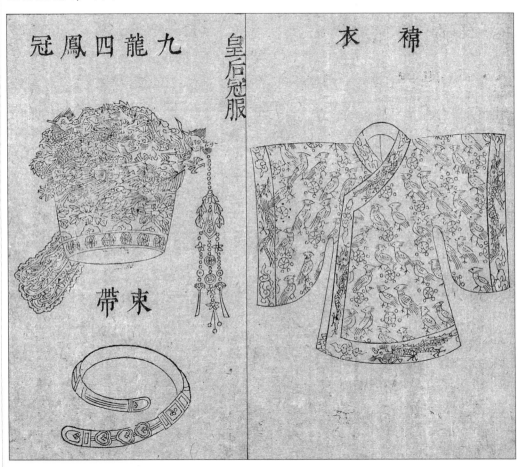

九龍四鳳冠　束帶　褘衣

皇妃冠服

　　國朝參用唐宋之制，冠飾以九翬四鳳，花釵九樹，小花如大花之數。兩博鬢，九鈿。翟衣，青質編次於衣及裳，重爲九等。青紗中單，黻領，朱縠縹襈裾。蔽膝隨裳色，加文繡重雉，爲章二等，以緅爲領緣。大帶隨衣色。玉革帶。青襪舄，佩綬。凡受冊、助祭、朝會諸大事服之。鸞鳳冠，首飾、釧鐲用金玉、珠寶、翠。諸色團衫，金繡鸞鳳，不用黃。束帶用金、玉犀。燕居則服之。

皇太子妃冠服

　　國朝冠飾九翬四鳳，花釵九樹，小花如大花之數。兩博鬢，九鈿。翟衣，青質綉翟，編次於衣及裳，重爲九等。青紗中單，黻領，朱縠縹襈。蔽膝隨裳色，以緅爲領緣。加文繡重雉，爲章二等。大帶隨衣色。青襪舄，佩綬。受冊、助祭、朝會大事則服之。犀冠刻以花鳳，首飾、釧鐲、金玉、珠寶、翠隨用。服諸色團衫，金綉鸞鳳，唯不用黃。帶用金、玉、犀。燕居則服之。

公主冠服

　　國朝冠飾以九翬四鳳，花釵九樹，小花如大花之數。兩博鬢，九鈿。翟衣，青質，五色九等，綉翟，編次於衣及裳。素紗中單，黻領，朱縠縹襈裾。蔽膝隨裳色，以緅爲領緣。綉翟，爲章二等。大帶隨衣色。玉革帶。青襪舄，佩綬。受冊、助祭、朝會大事則服之。犀冠刻以花鳳，首飾、釧鐲用金玉、珠寶、翡翠。服諸色團衫，金綉花鳳，唯不用黃。帶金、玉、犀。

皇太子冠服

國朝皇太子從皇帝祭天地、宗廟、社稷及受冊、正旦、冬至、聖節、朝賀、納妃皆被衮冕。其制九旒，每旒九玉，紅絲組纓，金簪導，兩玉瑱。衮服九章，玄衣畫山、龍、華蟲、火、宗彝五章。繡裳繡藻、粉米、黼、黻四章。白紗中單，黻領，蔽膝隨裳色，繡火、山二章。革帶金鉤鰈，玉佩五采綬，赤、白、玄、縹、綠，純赤質，三百二十首。小綬三色同大綬，間施三玉環，大帶，白表朱裏，上緣以紅，下緣以綠。白襪，赤舄。其朔望視朝、降詔、降香、進表、四夷朝貢、朝覲，則服皮弁。

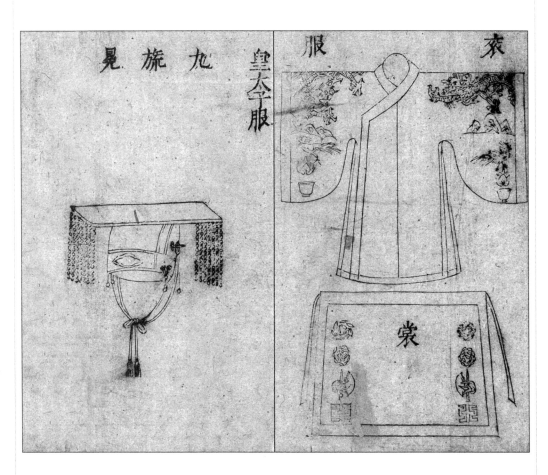

九旒冕　衮服　裳

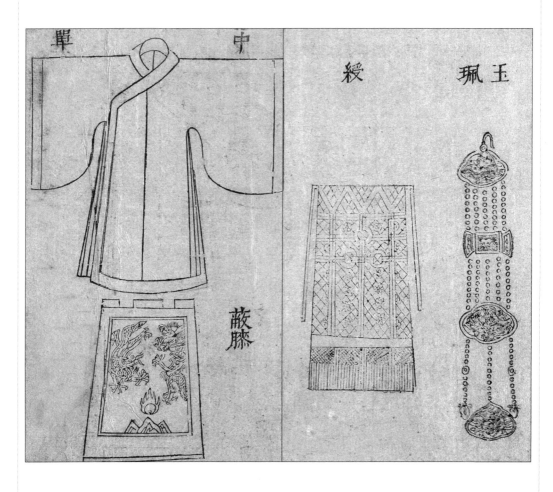

中單　蔽膝　綬　珮玉

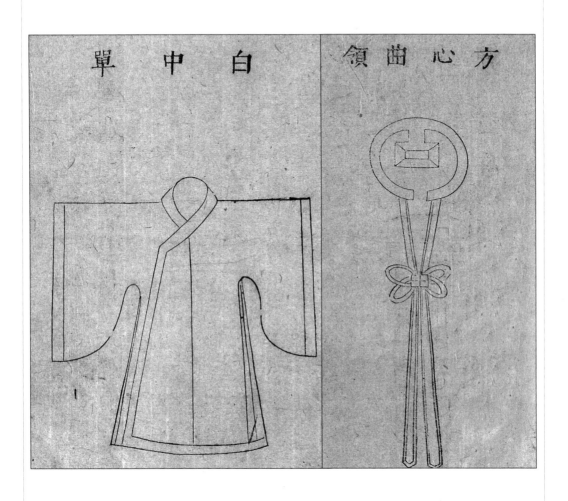

白中單　方心曲領

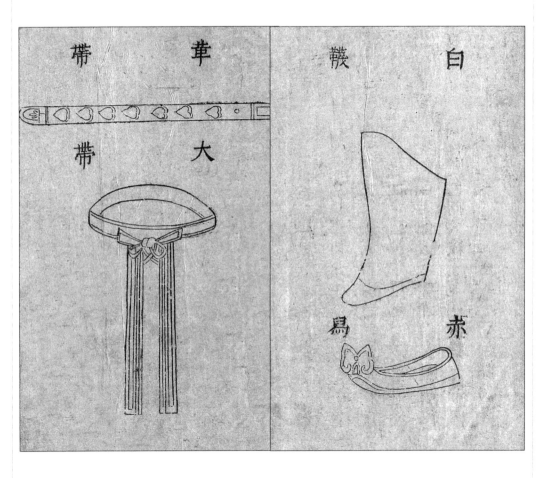

革帶 大帶 白襪 赤舄

諸王冠服

國朝受冊、助祭、謁廟、元旦、冬至、聖節、朝賀、納妃，則服袞冕九章。冕用五采玉珠九旒，紅絲組爲纓，青纊充耳，金簪導。袞衣，青衣，綉裳，畫山、龍、華蟲、火、宗彝五章在衣，綉藻、粉米、黼、黻四章，在裳，白紗中單，黻領青緣，蔽膝纁色，綉火、山二章。革帶金鈎䚢，佩綬，大帶表裏白羅朱綠緣。白襪，朱履。其朔望視朝、降詔、降香、進表、四夷朝貢、朝覲則服皮弁。

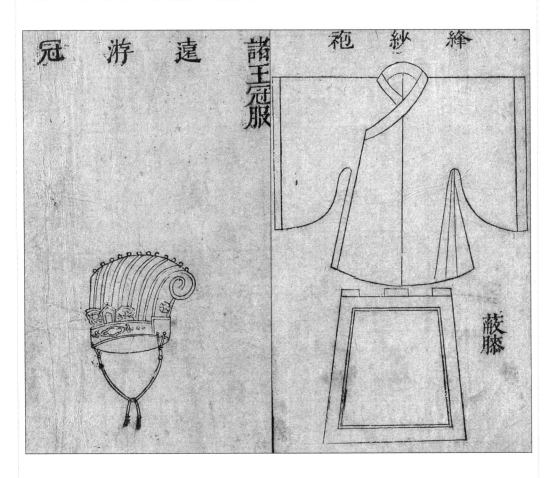

遠游冠　絳紗袍　蔽膝

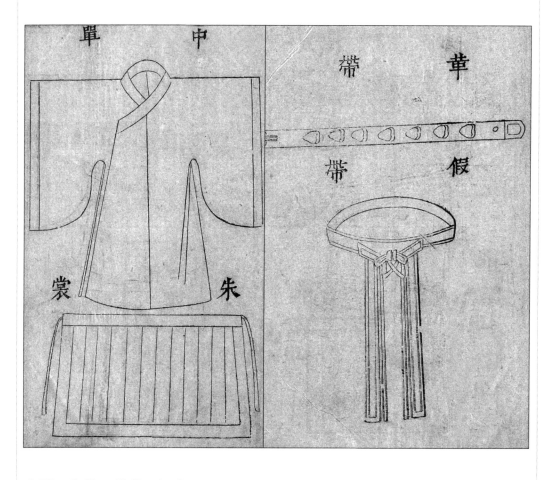

中單　朱裳　革帶　假帶

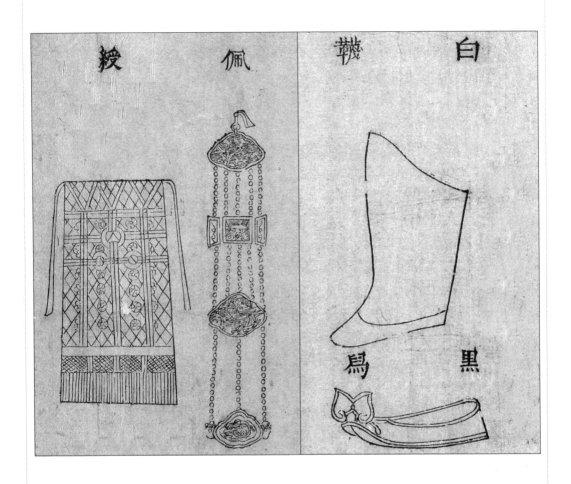

綬 佩 白襪 黑舃

群臣冠服

國朝群臣冠服制：凡上位親祀郊廟、社稷、群臣分獻陪祀，則具祭服。一品，七梁冠，服青色，白紗中單，俱用皂領飾綠，赤羅裳皂緣赤羅，蔽膝大帶用白、赤二色，革帶用玉鉤䚢，白襪黑履，錦綬上用綠、黃、赤、紫四色絲織成雲鳳四色花樣，青絲網小綬二，用玉環二；二品，六梁冠，衣裳、中單、蔽膝、大帶、襪履同上，革帶用犀鉤䚢，其錦綬同一品，小綬二，犀環二；三品，五梁冠，衣裳、中單、蔽膝、襪履同上，革帶用金鉤䚢，其錦綬用綠、黃、赤、紫四色織成雲鶴花樣，青絲網小綬二，金環二；四品，四梁冠，衣裳、中單、蔽膝、大帶、襪履同上，其革帶用金鉤䚢，其錦綬同三品，小綬二，金環二；五品，三梁冠，衣裳、中單、蔽膝、大帶、襪履同上，其革帶用鍍金鉤䚢，其錦綬用綠、黃、赤、紫四色織成盤雕花樣，青絲網小綬二，銀環二；六品、七品，二梁冠，衣裳、中單、蔽膝、大帶同上，革帶用銀鉤䚢，其錦綬用黃、綠、赤三色絲織成練鵲花樣，青絲網小綬二，銀環二；八品、九品，一梁冠，衣裳、中單、蔽膝、大帶、襪履同上，其革帶用銅鉤䚢，錦綬用黃、綠二色織成鸂鶒花樣，青絲網小綬二，用銅環二。其笏五品以上用象，九品以上用槐木為之。

凡賀正旦、冬至、聖節、國家大慶會，則用朝服。一品，七梁冠衣，赤色，白紗中單，俱用皂領飾緣，赤羅裳皂緣赤羅，蔽膝大帶用白、赤二色，革帶用玉鉤䚢，白襪黑履，錦綬上用綠、黃、赤、紫四色絲織成雲鳳四色花樣，青絲網小綬二，用玉環二；二品，六梁冠，衣裳、中單、蔽膝、大帶、襪履同上，革帶用犀鉤䚢，其錦綬同一品，小綬二，犀環二；三品，五梁冠，衣裳、中單、蔽膝、襪履同上，革帶用金鉤䚢，其錦綬用綠、黃、赤、紫四色織成雲鶴花樣，青絲網小綬二，金環二；四品，四梁冠，衣裳、中單、蔽膝、大帶、襪履同上，革帶用金鉤䚢，其錦綬同三品，小綬二，金環二；五品，三梁冠，衣裳、中單、蔽膝、大帶、襪履同上，革帶用鍍金鉤䚢，其錦綬用綠、黃、赤、紫四色織成盤雕花樣，青絲網小綬二，銀環二；六品、七品，二梁冠，衣裳、中單、蔽膝、大帶同上，革帶用銀鉤䚢，其錦綬用綠、黃、赤三色絲織成練鵲花樣，青絲網小綬二，銀環二；八品、九品，一梁冠，衣裳、中單、蔽膝、大帶、襪履同上，其革帶用銅鉤䚢，錦綬用黃、綠二色織成鸂鶒花樣，青絲網小綬二，用銅環二。其笏五品以上用象，九品以上用槐木。

其朔望朝見及拜詔、降香侍班、有司拜表朝覲則用公服。一品，服赤色，大獨科花，直徑五寸，玉帶；二品，服赤色，小獨科花，直徑三寸，花犀帶；三品，服赤色，散答花，直徑二寸，金帶鏤葵花一、蟬八；四品、五品，服赤色，小雜花，直徑一寸五分，金帶鏤，四品葵花一、蟬六，五品葵花一、蟬四；六品、七品，服赤，小雜花，直徑一寸，光素銀帶，六品鍍金葵花一、蟬三，七品光素銀帶鍍金葵花一、蟬二；八品、九品，服赤，無花，通用光素銀帶。其笏五品以上用象牙，九品以上用槐木。其襆頭、靴并依舊制。

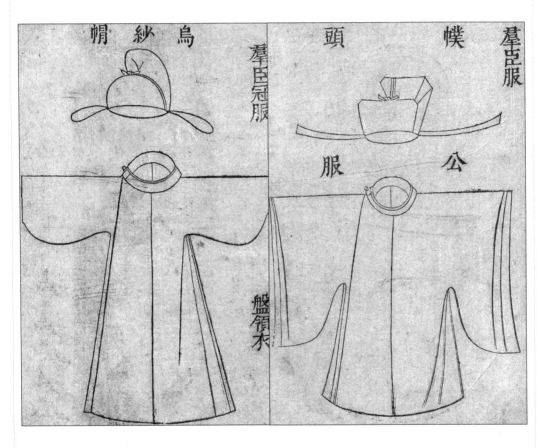

烏紗帽　盤領衣　幞頭　公服

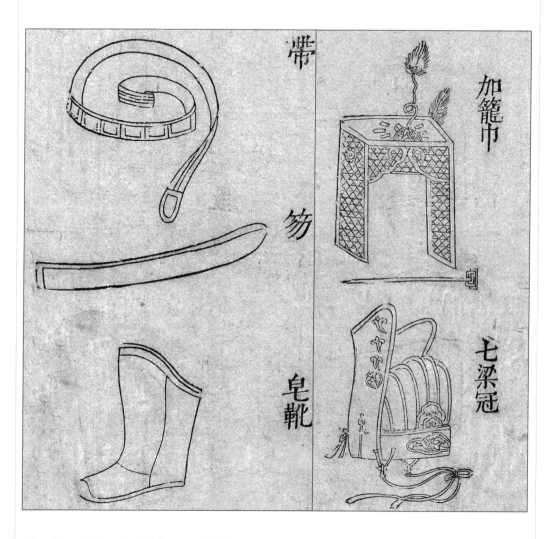

帶　笏　皂靴　加籠巾　七梁冠

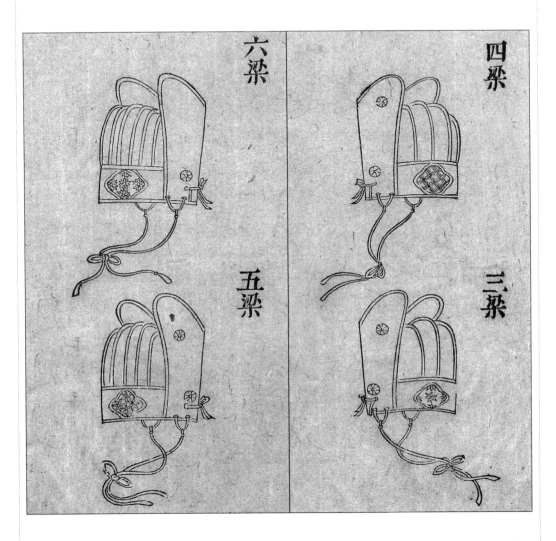

六梁冠　五梁冠　四梁冠　三梁冠

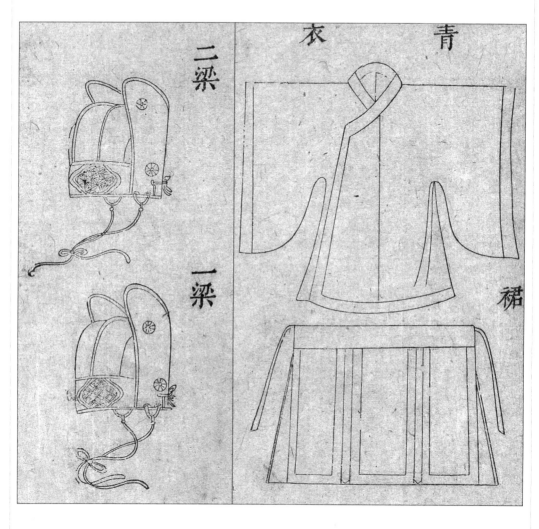

二梁冠　一梁冠　青衣　裙

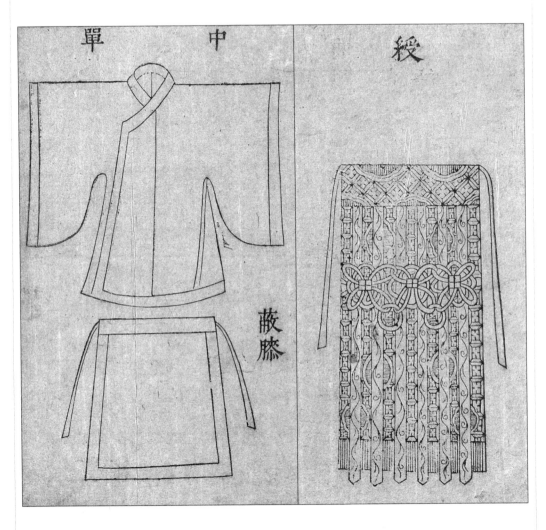

中單 蔽膝 綬

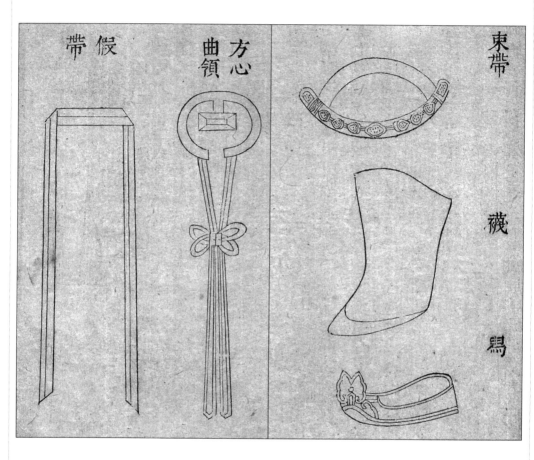

假帶　方心曲領　束帶　襪舄

文官服色

一二仙鶴與錦雞，三四孔雀雲雁飛。五品白鵬惟一樣，六七鷺鷥鸂鶒宜。八九品官并職，鵪鶉練鵲與黃鸝。風憲衙門專執法，特加獬豸邁倫夷。

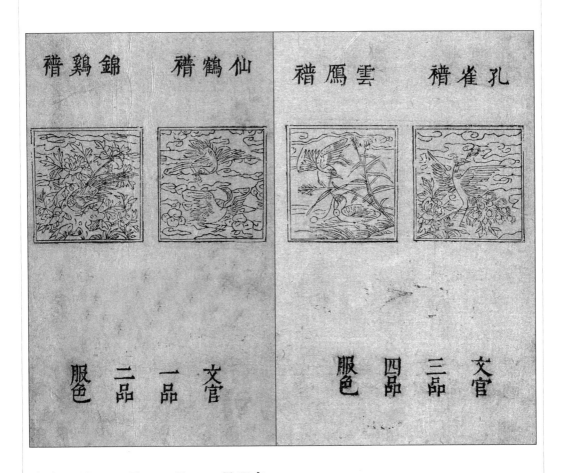

文官一品、二品、三品、四品服色

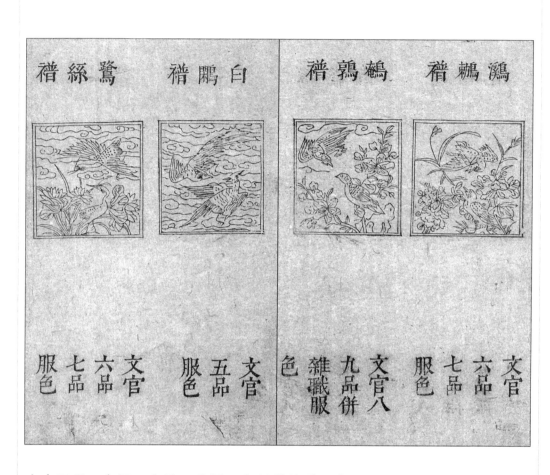

文官五品、六品、七品、八品、九品并雜職服色

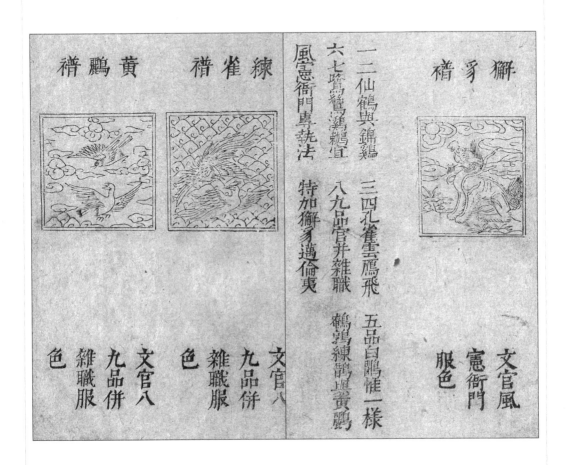

文官八品、九品并雜職、風憲衙門服色

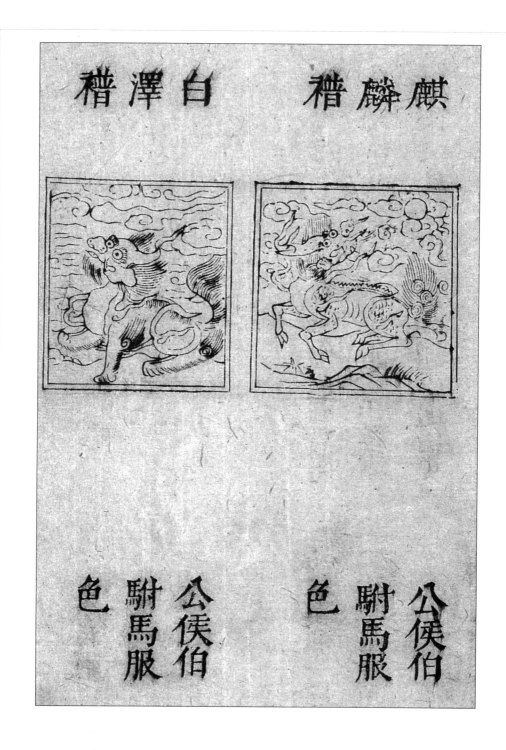

公侯伯駙馬服色

公侯駙馬伯，麒麟白澤裘。

武官服色

一二綉獅子，三四虎豹優，五品熊羆俊，六七定爲彪，八九是海馬，花樣有犀牛。

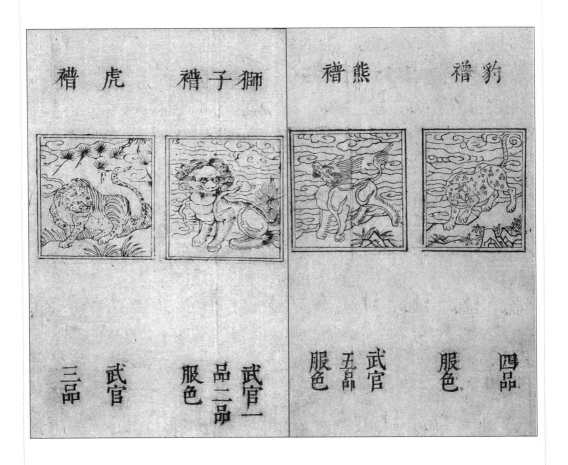

武官一品、二品、三品、四品、五品服色

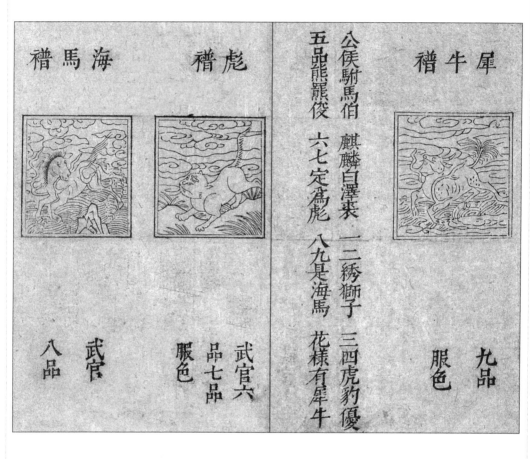

武官六品、七品、八品、九品服色

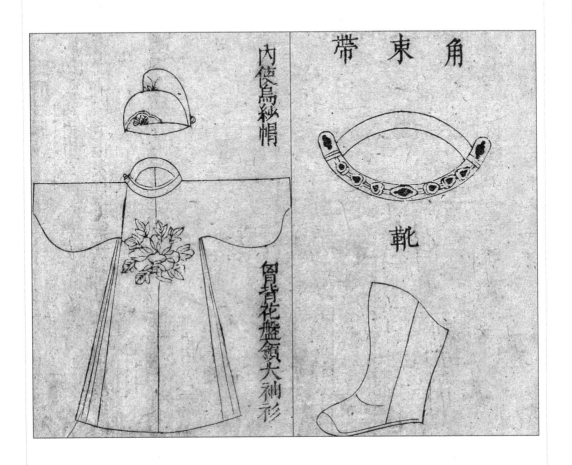

士庶冠服

　　士庶初戴四角巾，今改四方平定，雜色盤領，衣不許用黃，皂隸冠圓頂巾，衣皂衣，樂藝冠青卍字頂巾，繫紅綠搭膊。

內使監服

　　國朝置內使監，冠烏紗描金曲腳帽，胸背花盤窄領袖衫，角束帶，其各官火者服則與庶人相似。

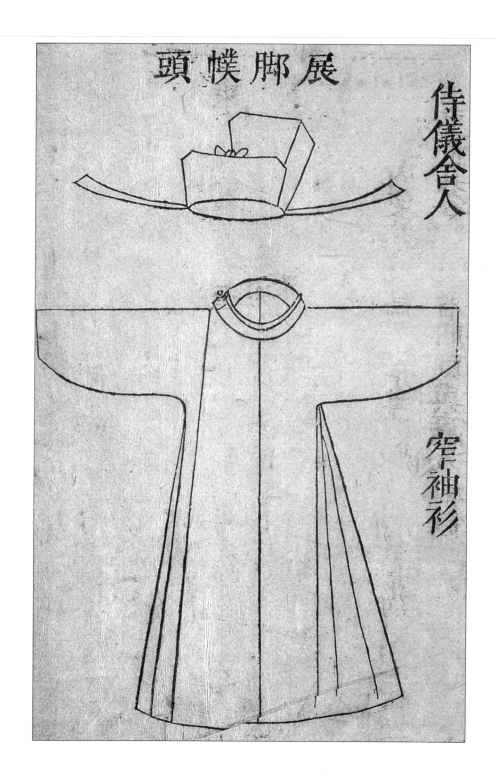

侍儀舍人服

　　國朝侍儀舍人，用展腳襆頭，窄袖紫衫，塗金束帶，皂紋靴，常服，烏紗，唐帽，諸色盤領衫，烏角束帶，衫不用黃。

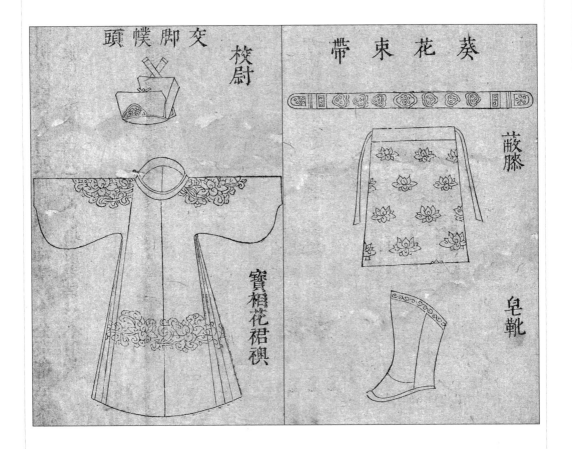

校尉冠服

　　國朝凡執杖之士，其首服則皆服鏤金額交脚幞頭，其服則皆服諸色辟邪寶相花裙襖，銅葵花束帶，皂絞靴。

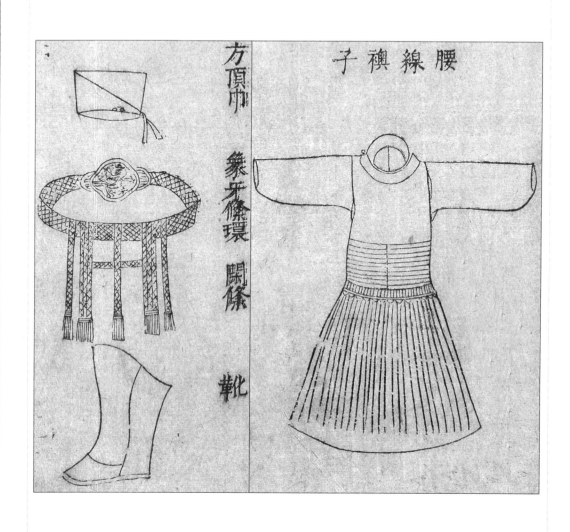

刻期冠服

国朝谓之刻期，冠方顶巾，衣胸背鹰鹞花腰线袄子，诸色阔丝区䌷大象牙雕花环，行縢八带鞋。

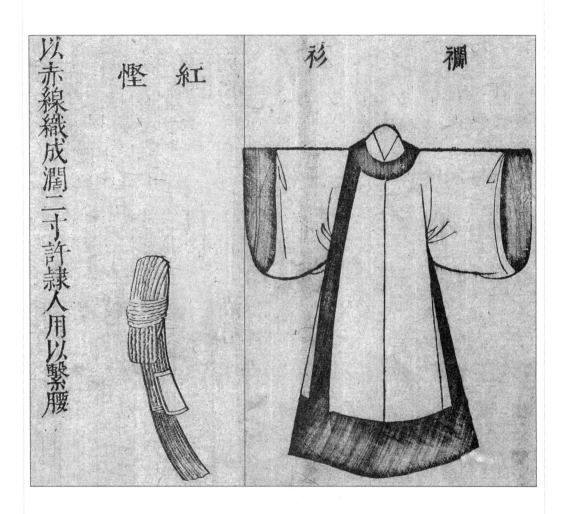

慳紅

以赤線織成，闊二寸許，隸人用以繫腰。

襴衫

《唐志》曰：馬周以三代布深衣，因於其下著襴及裾，名襴衫，以爲上士之服。今舉子所衣者即此。

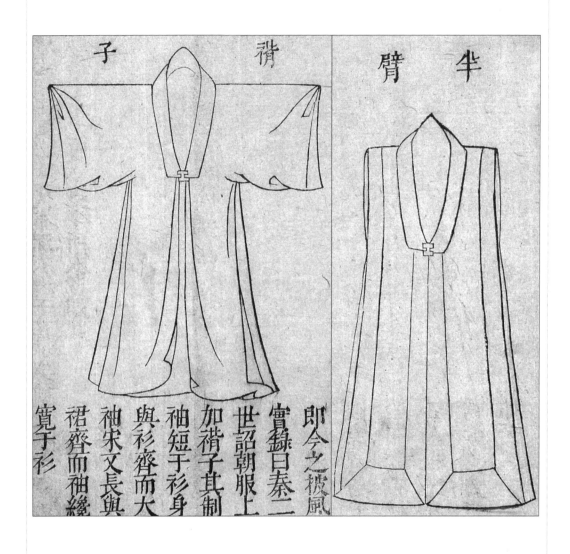

褙子

即今之披風。《實錄》曰：秦二世詔：朝服上加褙子，其制袖短於衫，身與衫齊而大袖。宋又長與裙齊而袖緣寬於衫。

半臂

《實錄》曰：隋大業中，內官多服半臂，即除長袖也。唐高祖減其袖，謂之半臂，今背子也。江淮之間或曰綽子，士人競服，隋始制之也。今俗名搭護，又名背心。

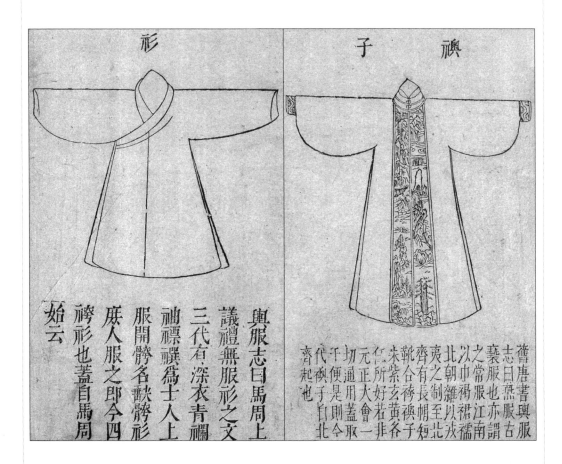

衫

《輿服志》曰：馬周上議，禮無服衫之文。三代有深衣，青襴、袖、標、襈，爲士人上服。開骻，名缺骻衫，庶人服之。即今四袴衫也。蓋自馬周始云。

襖子

《舊唐書·輿服志》曰：燕服古褻服也，亦謂之常服。江南以巾褐裙襦，北朝雜以戎夷之制。至北齊，有長帽短靴，合袴襖子，朱紫玄黃，各任所好。若非元正大會，一切通用。蓋取於便是。則今代襖子自北齊起也。

褥

《黃帝內轉》曰：王母爲帝列七寶登真之床，敷華茸淨光之褥。疑二物此其起耳。趙昭儀上皇后襚三十五條，有鴛鴦褥。

被

《詩》曰：抱衾與裯。《論語》曰：必有寢衣，長一身有半。此商周之事也。《西京雜記》曰：趙飛燕爲后，女弟昭儀上襚三十五條，有鴛鴦被。則漢始名被也。

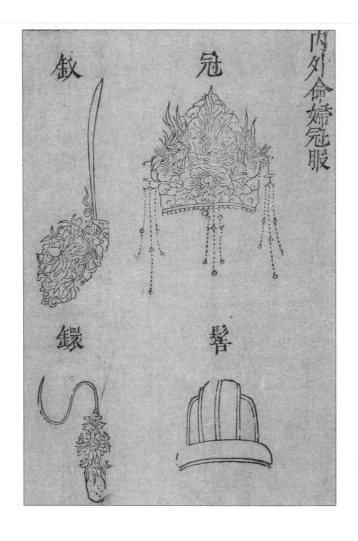

冠

《二儀實錄》曰：爰自黃帝爲冠冕，而婦人之首飾無文。至周亦不過幅算而已。漢宮掖承恩者始賜碧或緋芙蓉冠子。則其物自漢始也。

髻

《實錄》曰：燧人氏婦人始束髮爲髻，至周，王后首飾爲副編。鄭云：三輔謂之假髻。

釵

《實錄》曰：燧人始爲髻，女媧之女以荊杖及竹爲笄以貫髮，至堯以銅爲之，且橫貫焉。舜雜以象牙、玳瑁。郭憲《洞冥記》曰：漢武帝元鼎元年，有神女留玉釵與帝，故宮人作玉釵。

鐶

《瑞應圖》曰：黃帝時，西王母獻白環，舜時又獻之。則環當出於此。

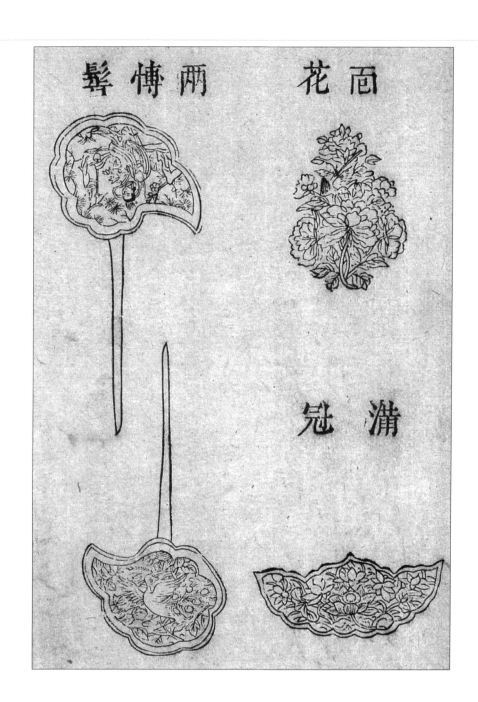

兩博鬢

即今之掩鬢。

面花、滿冠

《酉陽雜俎》曰：今婦人面飾用花子，起自唐上官昭容所制，以掩點迹也。按隋文"宮貼五色花子"，則前此已有其制，即今之面花也。若滿冠不過，以首飾副滿於冠上，故有是名耳。

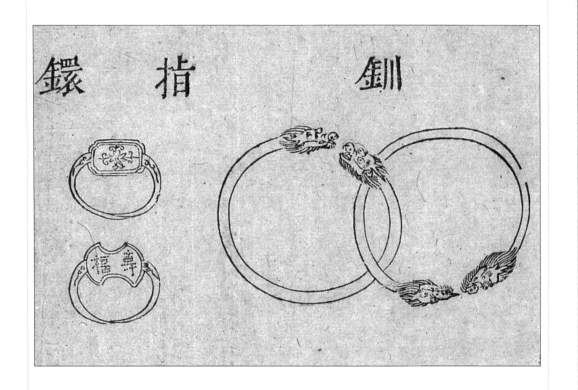

釧、指鐶

後漢孫程十九人立順帝有功，各賜金釧、指環。則釧之制漢已有之也。《五經要義》曰：古者后妃群妾，御於君所，當御者以銀鐶進之，娠則以金鐶退之。進者著右手，退者著左手。本三代之制，即今之戒指也。

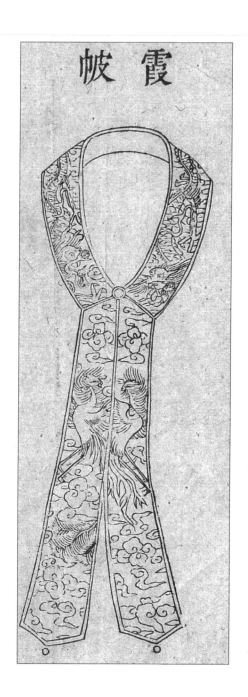

霞帔

《实录》曰：三代无帔说，秦有披帛，以缣帛为之，汉即以为罗。晋永嘉中，制缝晕帔子。是披帛始於秦，帔始於晋也。唐令三妃以下通服之，士庶女子在室搭披帛，出适披帔子，以别出处之义。宋代帔有三等，霞帔非恩赐不得服，为妇人之命服，而直帔通於民间也。

国朝命妇霞帔褙皆用深青缎匹，公侯及三品金绣云霞翟文，三、四品金绣云霞孔雀文，五品绣云霞鸳鸯文，六、七品绣云霞练鹊文。

内外命婦冠服

　　國朝命婦，一品，冠花釵九樹，兩博鬢，九鈿。服用翟衣，色隨夫用紫，綉翟九重。素紗中單，黻領，朱縠標襈裾。蔽膝隨裳色，以緅爲領緣，加文綉重翟，爲章二等。大帶隨衣色，革帶用玉。青襪舄。佩綬。二品，冠花釵八樹，兩博鬢，八鈿。服用翟衣八等，其色隨夫用紫，革帶用犀角，并同一品。三品，冠花釵七樹，兩博鬢，七鈿。翟衣七等，其色隨夫用紫，革帶用金，餘同二品。四品，冠花釵六樹，兩博鬢，六鈿。翟衣六等，其色隨夫用紫，革帶用金，餘同三品。五品，冠花釵五樹，兩博鬢，五鈿。翟衣五等，其色隨夫用紫，革帶用烏角，餘同四品。六品，冠花釵四樹，兩博鬢，四鈿。翟衣四等，其色隨夫用緋，革帶用烏角，餘同五品。七品，花釵三樹，兩博鬢，三鈿。翟衣三等，其色隨夫用緋，革帶用烏角，餘同六品。

宮人冠服

　　宮人衣用紫色，團領，窄袖，遍刺折枝小葵花。以金圈之，珠絡縫，金束帶，紅裙，弓樣鞋，上刺小金花，烏紗帽，飾以花，帽額綴團珠，結珠鬢梳，垂珠耳飾。

士庶妻冠服

　　國朝首飾許用銀鍍金，耳環用金珠，釧鐲用銀，服淺色團衫，許用紵絲、綾羅、紬絹，其樂妓則戴明角冠，皂褙子，不許與庶民同。

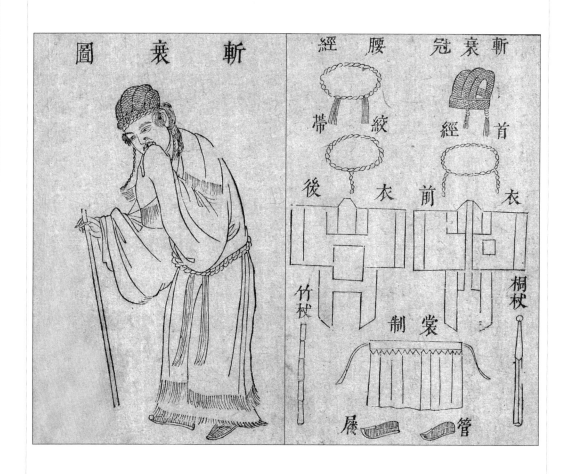

斬衰

按文公《家禮》云：斬，不緝也。衣裳皆用極粗生布，旁及下際皆不緝。衣長過腰，足以掩裳上際，縫外向，背有負版，前當心有衰，左右有辟領，兩腋之下有衽，垂之向下，狀如燕尾，以掩裳旁際。裳，前三幅，後四幅，縫內向，前後不連，每幅作三輒。輒謂屈其兩邊相著而空其中也。

冠制：比衣裳用布稍細，紙糊為材，廣三寸，長足跨頂，為三輒，用麻繩一條，從額上約之，至頂後交過前，各至耳結之為武。武之餘繩垂下為纓，結於頤下。

首経：以有子麻為之，其圍九寸，麻本在左，從額前向右圍之，又以繩為纓。

腰絰：圍七寸有餘，兩股相交，兩頭結之，各存麻本，散垂三尺，其交結處兩旁各綴細繩繫之。

絞帶：用有子麻繩一條，大半腰絰，中屈之爲兩股，各一尺餘，乃合之。其大如絰，圍腰從左過後至前，乃以其右端穿兩股間而反插於右，在絰之下。

杖：父用竹，本在下；母用桐，上圓下方。

菅屨：以菅草爲屨，若今之蒲鞋。

婦人用極粗生布爲大袖，孝衫、長裙、蓋頭，皆不緝，竹釵，麻鞋。衆妾則以背子代大袖。凡婦人皆不杖。

敘服

子爲父母。

庶子爲所生母。

子爲繼母。

子爲慈母（母卒，父命他妾養己者）。

子爲養母（謂自幼過房與人）。

女在室爲父母。

女嫁反在室爲父母（謂已嫁被出而歸，在父母家者）。

嫡孫爲祖父母承重及曾高祖父母承重者（父不在，故嫡孫爲祖承重服。若父祖俱亡，而孫爲曾高祖後者同）。

爲人後者爲所後父母。

爲人後者爲所後祖父母承重。

夫爲人後則妻從服。

婦爲舅姑（即公婆）。

庶子之妻爲夫之所生母。

妻妾爲夫。

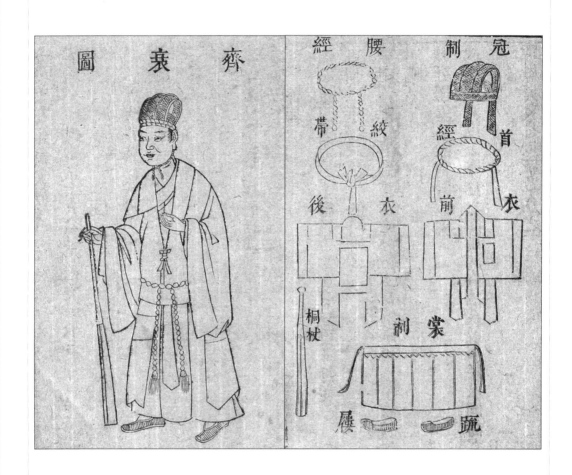

齊衰

齊，緝也。用次等粗生布，緝其旁及下際，餘同斬衰。

冠制：以布爲武及纓，餘同斬衰。

首絰：以無子麻爲之，圍七寸餘，本在右，末繫本下，布纓，餘同斬衰。

腰絰：圍五寸，餘制同斬衰。

絞帶：齊衰以下布爲之，而屈其右端尺餘。

削杖：以桐爲之，上圓下方。

疏履：粗履也，以疏草爲之。

婦人衣服制同斬衰，但用布稍細，大功以下同。

叙服

　　嫡子、衆子爲庶母（謂父之妾）。
　　嫡子、衆子之妻爲夫之庶母。
　　爲嫁母、出母（即親生母，因父卒改嫁及父在被出者）。
　　夫爲妻。
　　父卒，繼母改嫁，而己從之者。
　　（已上五條俱齊衰杖期）
　　父母爲嫡長子及衆子。
　　繼母爲長子及衆子。
　　慈母爲長子及衆子。
　　孫爲祖父母、父母（女雖適人，不降）。
　　爲伯叔父母（即伯伯、姆姆、叔叔、嬸嬸）。
　　嫁母、出母爲其子。
　　爲兄弟。
　　祖爲嫡孫。
　　妾爲嫡妻。
　　妾爲其父母。
　　父母爲長子婦。
　　爲姑及姊妹在室者（雖適人而無夫與子者同）。
　　繼母改嫁爲前夫之子從己者。
　　爲兄弟之子及兄弟之女在室者（即侄男侄女）。
　　婦人爲夫親兄弟之子。
　　爲繼父同居兩無大功之親者（繼父無子孫伯叔兄弟，己身亦無伯叔兄弟）。
　　女在室及雖適人而無夫與子者，爲其兄弟及兄弟之子（姊妹及侄女在室者同）。
　　婦人爲夫親兄弟之女在室者。
　　爲人後者爲其父母（即本生父母）。
　　女出嫁爲父母。
　　女適人爲兄弟之爲父後者。
　　父母爲女在室者（雖適人而無夫與子者亦同）。
　　妾爲夫之長子及衆子爲所生母。
　　（已上齊衰不杖期凡二十三條）
　　爲曾祖父母（女雖適人不降）。
　　（已上一條，齊衰五月）
　　爲高祖父母（女雖適人不降）。
　　爲繼父先曾同居，今不同居者。
　　爲繼父雖同居而兩有大功以上親者。
　　（已上三條俱齊衰三月）

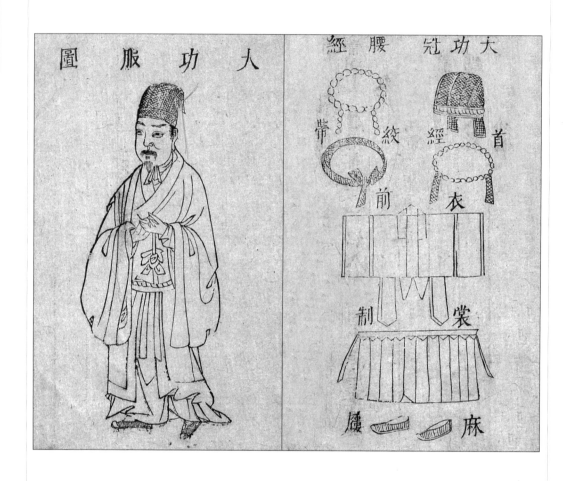

大功服

　　大功，言布之用功粗大也。服制同齊衰，俱用布比齊衰稍熟耳。冠制同上。首絰圍五寸餘。腰絰四寸餘。絞帶同上。履用布爲之。婦人服制同上，但用布稍熟耳。

叙服

爲同堂兄弟（姊妹在室同）。

爲衆孫（女在室同）。

爲女適人者。

爲姑姊妹適人者。

女適人爲兄弟侄（姑姊妹及侄女在室者同）。

出母爲女。

爲人後者爲其兄弟（報服亦同）。

女適人者爲伯叔父母（報服亦同）。

爲人後者爲其姑（姊妹）在室者（報服亦同）。

爲夫之祖父母。

爲夫之伯叔父母。

爲兄弟子之婦。

爲夫兄弟子之婦。

大爲人後者，其妻爲本生舅姑。

爲衆子婦。

爲子之長殤中殤（男女同）。

爲叔父之子長殤中殤。

爲姑姊妹之長殤中殤。

爲兄弟之長殤中殤。

爲嫡孫之長殤中殤（嫡曾玄孫同）

爲兄弟之子長殤中殤。

爲夫之兄弟之子長殤中殤（男女同）。

　長殤九月。中殤七月。

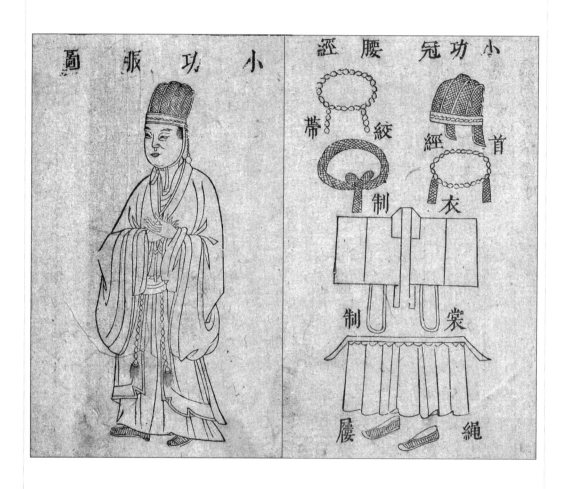

小功服

　　小功者，言布之用功細小也。服制同大功，但用布稍細耳。裳同上。冠辟積縫向左。首絰圍四寸餘。腰絰三寸餘。絞帶。履用白布爲之。婦人服制同上，布稍熟細。

叙服

　　爲伯叔祖父母。
　　爲兄弟之孫。
　　爲兄弟之孫女在室者。
　　爲同堂伯叔父母。
　　爲同堂兄弟之子。
　　爲同堂兄弟之女在室者。
　　爲從祖姑姊妹之女在室者（報服亦同）。
　　爲從祖祖姑之在室者（報服亦同）。
　　爲再從兄弟。
　　爲外祖父母。
　　爲同堂姊妹適人者（報服同）。
　　爲母之兄弟姊妹（報服同）。
　　爲人後者，爲其姑姊妹適人者（報服亦同）。
　　爲孫女適人者。
　　爲夫同堂兄弟之子。
　　爲夫兄弟之孫。
　　妯娌相爲服。
　　爲夫之姑姊妹在室者（適人同，報服亦如之）。
　　爲嫡母之父母兄弟姊妹。
　　爲庶母慈己者。
　　爲嫡孫之婦。
　　母出，爲繼母之父母兄弟姊妹。
　　爲兄弟妻（報服亦同）。
　　爲男女之下殤。
　　爲叔父姑姊妹兄弟之下殤。
　　爲嫡孫之下殤。
　　爲衆孫之長殤（男女同）。
　　爲兄弟之子下殤（男女同）。
　　爲同堂兄弟之姊妹之長殤。
　　爲人後者，爲其姑姊妹兄弟之長殤。
　　出嫁姑爲侄之長殤（男女同）。
　　爲夫兄弟之子下殤（男女同）。
　　爲夫之叔父之長殤。

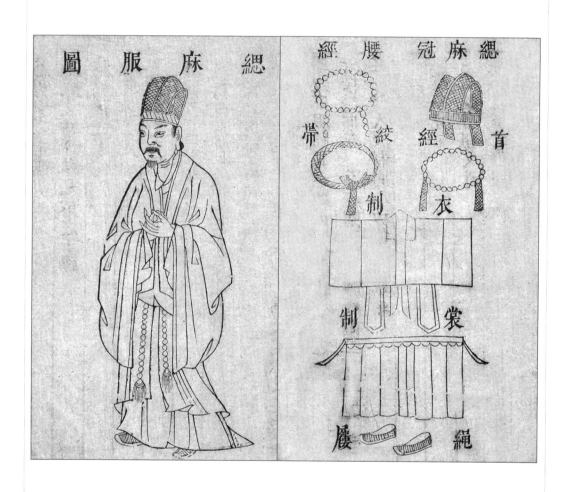

緦麻服

緦，絲也。治其縷細如絲也。又以澡治葇垢之麻爲絰帶，故曰"緦麻"。服制同小功，但用極細熟布爲之。裳同上。冠辟積縫向左。首絰圍三寸。腰絰圍二寸，并用熟麻爲之。婦人服制同小功，但布極熟細。

叙服

 爲族兄弟。

 爲族曾祖父母。

 爲兄弟之曾孫，爲族祖父母。

 爲兄弟之曾孫女之在室者。

 爲外孫（男女同）。

 爲同堂兄弟之孫（同堂兄弟之孫女在室同，出嫁則無服）。

 爲再從兄弟之子（再從兄弟之女在室同，出嫁則無服）。

 爲曾孫、玄孫。

 爲從母兄弟姊妹。

 爲舅之子，爲姑之子。

 爲族曾祖姑在室者（報服亦同）。

 爲族祖姑在室者（報服亦同）。

 爲族姑在室者（報服亦同）。

 爲從族姑姊妹適人者（報服亦同）。

 女適人者爲同堂伯叔父母（報服同）。

 庶子爲父後者爲其母。

 爲從祖祖姑適人者。

 爲人後者爲外祖父母。

 爲兄弟之孫女適人者（報服亦同）。

 爲夫兄弟之曾孫。

 爲夫同堂兄弟之孫。

 爲夫再從兄弟之子（男女同）。

 爲衆孫之婦。

 爲庶母（父之妾，有子者）。

 爲乳母。

 爲妻之父母（報服亦同）。

 爲夫之曾祖父母。

 爲夫之從祖祖父母。

 爲兄弟孫之婦。

 爲夫兄弟孫之婦。

 爲夫之從祖父母。

 爲同堂兄弟子之婦。

爲甥之婦。
爲夫之外祖父母。
爲外孫婦。
爲同堂兄弟之妻。
爲夫之舅姨。
爲夫同堂兄弟子之婦。
為夫之從父兄弟之妻。
爲夫之從姊妹在室及適人者。
爲姊妹之子之婦。
子爲父母妻妾爲夫改葬既葬除之。
爲從父兄弟姊妹之中殤下殤。
爲衆孫之中殤下殤（男女同）。
爲從祖叔父之長殤。
爲舅姊之長殤。
爲從祖兄弟之長殤。
爲從父兄弟之子長殤。
爲兄弟之孫長殤。
爲從祖姑姊妹之長殤。
爲人後者爲其兄弟之中殤下殤。
出嫁姑爲侄之中殤下殤（男女同）。
爲人後者爲其姑姊妹之中殤下殤。
爲人後者爲從父母兄弟之長殤。
爲夫之叔父之中殤下殤。
爲夫之姑姊妹之長殤。

准禮有三殤，年十九至十六爲長殤；十五至十二爲中殤；十一至八歲爲下殤。長殤、中殤降正服一等，下殤降長殤、中殤一等，即生三歲至七歲者爲無服之殤，其已娶已嫁則服之如成人。

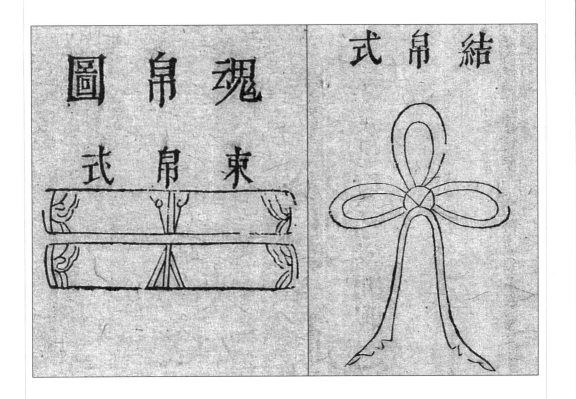

束帛式

古者束帛之制用絹一匹，兩端掩起，至中間相輳，此溫公所謂束帛依神者也。

結帛式

用白絹一匹，結如世俗所謂同心結者。朱子所謂"結絹"蓋如此云。

握手帛
用熟絹一幅，每幅長尺二寸，廣五寸，內充以綿裹。手兩端各有帶繫。

幎目巾
用熟絹，方尺二寸，夾縫之內充以綿，四角有帶，繫於後，結之。

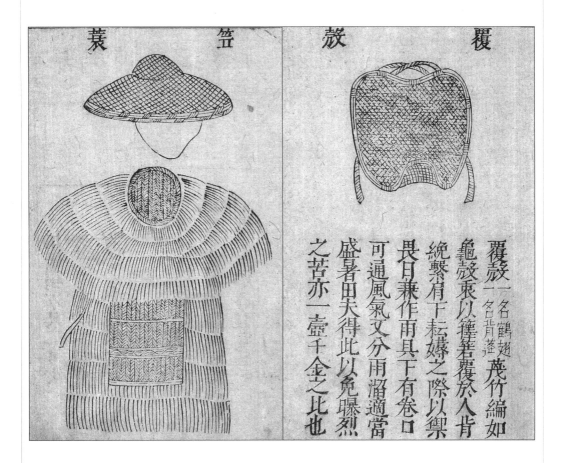

笠

戴具也。古以臺皮爲笠，《詩》所謂"臺笠緇撮"。今之爲笠，編竹作殼，裏以籜箬，或大或小，皆頂隆而口圓，可芘雨蔽日，以爲蓑之配也。

蓑

雨衣。《無羊》詩云"何蓑何笠"，毛註曰：蓑所以備雨，笠所以御暑。《唐韻》云：蓑，草名，可爲雨衣。又名襏襫。《説文》云：秦謂之萆。《爾雅》曰：薃侯，莎。蓑衣以莎草爲之，故音同莎，又名薛。《六韜·農器篇》曰：蓑、薛、簦、笠。今總謂之蓑。雨具中最爲輕便。

覆殼

一名鶴翅，一名背篷。篾竹編如龜殼，裏以籜箬。覆於人背，挽繫肩下。耘薅之際，以禦畏日，兼作雨具。下有卷口，可通風氣，又分雨溜。適當盛暑，田夫得此以免曝烈之苦。亦"一壺千金"之比也。

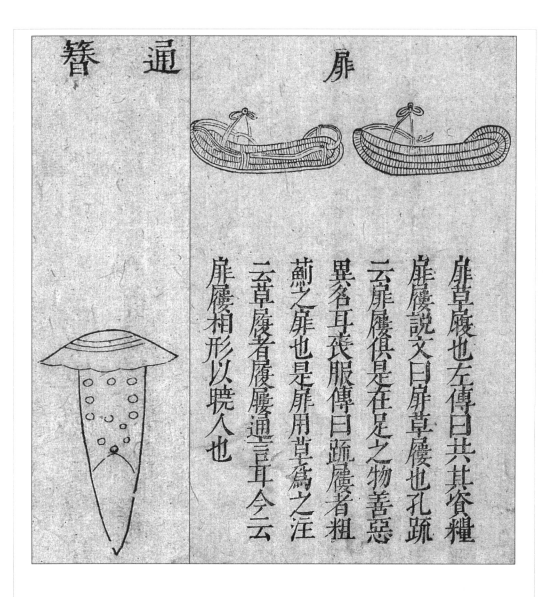

通簪

贯髮虚簪也，一名氣筒。以鹿角稍尖作之（如無鹿角，以竹木代之，或大翎筒亦可）。長可三寸餘，筒之周圍橫穿小竅數處，使俱相通，故曰通簪。田夫、田婦暑日之下，折腰俯首，氣騰汗出，其髮髻蒸鬱，得貫此簪一二，以通風氣，自然爽快。夫物雖微末，而有利人之效，甚可愛也。

扉

草履也。《左傳》曰：共其資糧扉履。《説文》曰：扉，草履也。孔疏云：扉、履俱是在足之物，善惡异名耳。《喪服传》疏曰：履者，粗薊之扉也，是扉用草爲之。《注》云：草履者，履、履通言耳。今云扉、履相形，以曉人也。

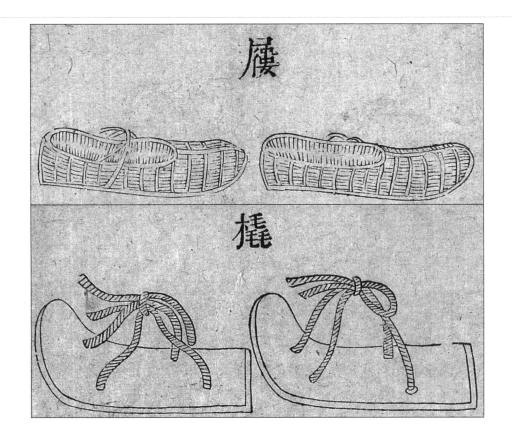

履

麻履也。《傳》云"履滿戶外"，蓋古人上堂則遺履於外，此常履也。今農人春夏則屝，秋冬則履，從省便也。《方言》：屝，粗履也。徐兗之交謂之屝，自關而西謂之履，中有木者謂之複舄，自關而東謂之複履。其卑者謂之鞍，不禪謂之鞮（今韋鞮也）。絲作者謂之履，麻作者謂之不借，粗者謂之履。東北、朝鮮洌水之間謂之䩕，或謂之庰。徐土邳沂之間，大粗謂之䩕角。皆履之別名也。

橇

泥行具也。《史記》：禹乘四載，泥行乘橇。孟康曰：橇行如箕，摘行泥上。東坡《秧馬歌叙》云：橇豈秧馬之類與？以康言考之，非秧馬類也。嘗聞向時河水退灘淤地，農人欲就泥裂，漫撒麥種，奈泥深恐沒，故製木板為履，前頭及兩邊昂起如箕，中綴毛繩，前後繫足底板，既闊，則舉步不陷。今海陵人泥行及刈過葦泊中，皆用之。切詳本字從木從毛，即其義也。

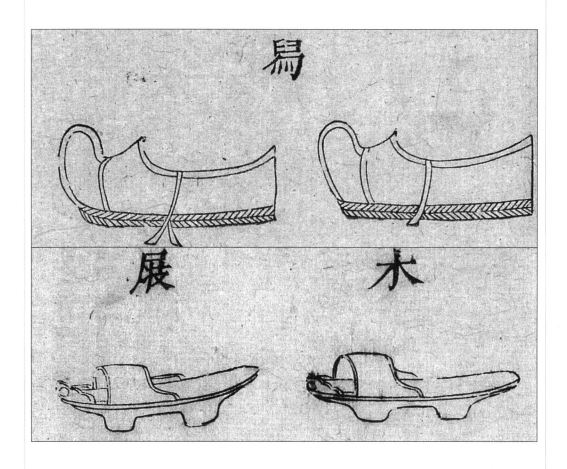

舄

《周禮》：屨人所掌有舄有屨。鄭氏謂：複下曰舄，單下曰屨，唯服冕舄，其餘皆屨。

木屐

《藝苑》曰：介子推抱木燒死。《晋文》：伐以製屐。則春秋時已有是物矣。至司馬晋遂爲常服。

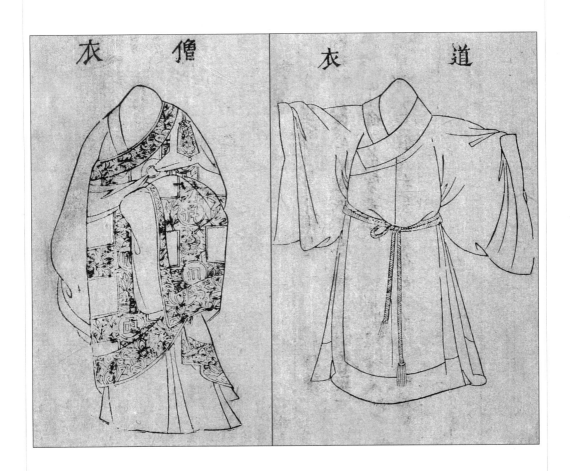

僧衣

《僧史略》曰：後魏宮中見僧自恣，偏袒右肩，乃施一邊衣，號偏衫，故其兩肩衿袖，失祇支之體。《大明會典》云：禪僧，茶褐常服，青縧、玉色袈裟；講僧，玉色常服，綠縧淺色紅袈裟；教僧，皂常服，黑縧淺紅袈裟。衆僧如之，惟僧錄司袈裟綠紋飾以金。

道衣

《援袖契》曰：《禮記》有侈袂，大袖衣也。道衣其類也。唐李沁爲道士，賜紫，後人因以爲常。直領者，取蕭散之意。《大明會典》云：道士常服青，法服、朝服皆用赤色，道官亦如之。惟道錄司官法服、朝服皆綠紋飾以金。

粤兵盔甲

古有鐵、皮、紙三等，其制有甲身，上綴披膊，下屬吊腿，首則兜鍪、頓項。貴則鐵，則有鎖甲；次則錦，綉緣繒裏。馬裝則并以皮，或如列鐵，或如笏頭。上者以銀飾，次則朱漆二種而已。

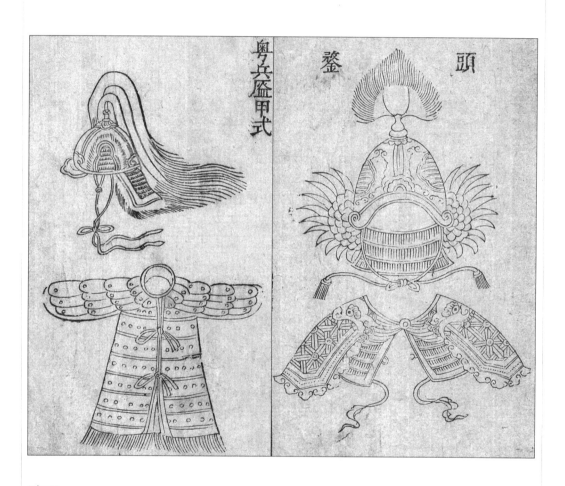

鍪頭

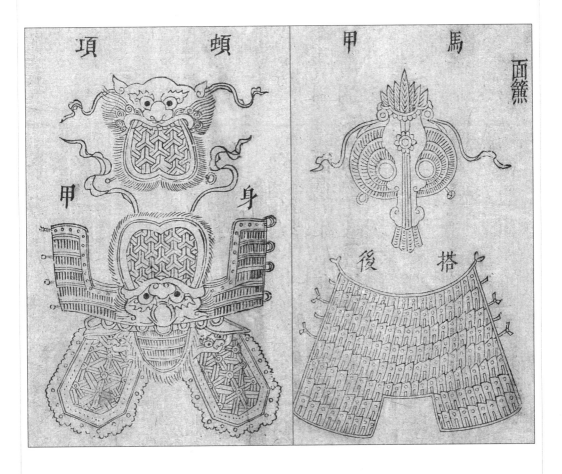

頓項　身甲　馬甲　搭後

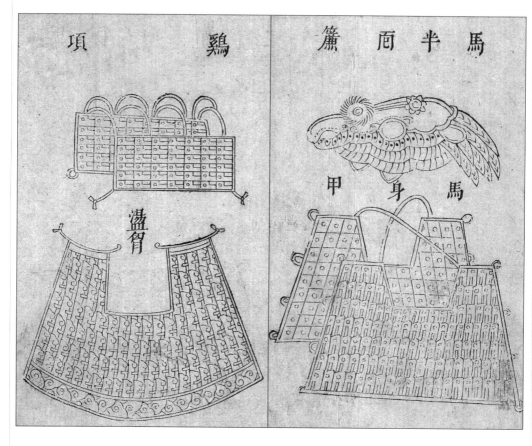

雞項　蕩胸　馬半面簾　馬身甲